Goudvishal

DIY or DIE! Punk in Arnhem 1977-1990

by Marcel Stol & Henk Wentink

ISBN 978-1-73-979557-3

Published by Earth Island Books
Pickforde Lodge
Pickforde Lane
Ticehurst
East Sussex
TN5 7BN
www.earthislandbooks.com

© Copyright Earth Island Publishing Ltd

First published by Earth Island Publishing 2022

The moral rights of the author have been asserted.
All rights reserved.

No part of this publication may be reproduced, distributed or transmitted by any means, electronic, mechanical, photocopying, or otherwise, without the prior permission of the publisher.

ISBN 978-1-73-979557-3

Printed and bound by IngramSpark

Goudvishal : DIY or Die! Punk in Arnhem 1977-1990

Copyright © (Earth Island Publishing Ltd 2022)
All Rights Reserved

No part of this book may be reproduced in any form by photocopying or any electronic or mechanical means including information storage or retrieval systems, without permission in writing from both the copyright owner and publisher of the book.

ISBN: 9781804671344
Perfect Bound

First published in 2022 by bookvault Publishing, Peterborough, United Kingdom

An Environmentally friendly book printed and bound in England by bookvault, powered by printondemand-worldwide

PROLOGUE

We were there.
From the (Pop) cultural shock effect, acted nihilism and anti-hippie complacency of the first Punk Wave in the late 1970's. Through the political / cultural DIY fusion of the Punk and Squatters movement of the early and mid-1980's. To the all-out political-cultural Punk DIY activism in the 1980's.

Of course there were more Dutch Punk venues in the 1980's. Like Kippenhok, Amersfoort; Venlo Hardcore Club (VHC), Venlo; De Onderbroek, Nijmegen (keep it up!); Best Genog, Heerenveen; Parkhof, Alkmaar; WNC, Groningen; Chi Chi Club, Winterswijk and others.
Most of them however didn't last that long, only organized sporadically, were too small, too remote or not independent enough, etcetera.

They all didn't compare to our inspiration the Amsterdam Emma / Van Hall Punk squat. After its demise we were not only invited to take over some of their stage props and equipment and stuff but also to take over their role of being the major, truly independent Punk (squat) venue of The Netherlands.

And so we did.
Of course there were many more Punk venues in Europe during the mid and late 1980's. They formed the Golden Age of European Hardcore (HC) Punk after all. Germany, Austria, Scandinavia, Italy, the U.K. and the Lowlands (The Netherlands and Belgium) were amongst the regions and countries with the most dense Punk venue infrastructure of Youth Centers, Alternative Cultural centers and clubs and a lot of squats.

At the end of the day the Cultural and Youth centers all were State controlled whereas most of the Squats primarily catered for providing living quarters for the squatters. Squats like Virus in Milan, Blitz in Oslo, Emma / Van Hall in Amsterdam and The Goudvishal in Arnhem were primarily squatted to be a Punk Squat Venue full stop.

In the end the surviving squats all were 'legalized' in the 1990's and so were we, the Goudvishal. We were meeting the minimal legal requirements and were paying our rent but more importantly we paid our dues and left the Goudvishal and it's ideal of an autonomous sub- and countercultural space to at least a couple of (No) future generation

Like the Stokvishal hippie counterculture before us, that squatted the Stokvishal in 1971 to do it themselves, we too squatted the Goudvishal ourselves for the same reasons: because we were tired of waiting for the establishment to cater for our own cultural space. We both didn't belong. The two cold, barren warehouse venues were very much alike: no nonsense industrial spaces with not even the most basic of mod cons to show for themselves. From the word go and the moment we established ourselves, we were both threatened constantly by eviction and other threats.

The Stokvishal after 13 years in 1984, the Goudvishal after 23 years in 2007; in the end the City of Arnhem pulled the plug on both of us, but not before we showed them and the rest of the world. Showed them the power of DIY Punk Counter Culture. With this DIY book. A document of an era. An era of DIY Punk Counter Culture in Arnhem.

Marcel & Henk.

DIY or DIE! Punk in Arnhem

Content

1977 - 1980 BEGINNINGS
1980 - 1984 EARLY 80'S, HARD TIMES?
1984 EXIT STOKVISHAL / ENTER GOUDVISHAL
1985 FIRST GIGS
1986 TWO YEARS ON
1987 PROTEST AND SURVIVE
1988 MOVING (UP?)
1989 — 1990 SETTLING DOWN
REFERENCES
ABOUT THE AUTHORS
COLOPHON
CHILDREN OF THE REVOLUTION (a Punk band Family Tree 1977-1990 of Arnhem and surroundings)

DIY or DIE! Punk in Arnhem
1977-1980

BEGINNINGS

1977: YEAR ZERO / STUNDE NULL
Awakened with a shock; hearing The Sex Pistols (never mind the) Bollocks album at a school party at someone's parents' house, somewhere squeezed in between Love Hurts and Showaddy waddy. BANG WALLOP! Taking me by surprise but it was hook, line and sinker all the way after that. Been waiting dormant for this somehow for so long.

This guy Lars played this album at the party. He was new in our class and moved from the City The Hague into our small-town Doesburg and brought in all this Punk stuff like The Sex Pistols, The Clash, Iggy, The Stranglers; I couldn't keep my eyes and ears off of it after that. I had two albums (Deep Purple Live in Japan and Yes) which I had recently bought because all the peers in my class had them and I traded them at the local record shop for Never Mind the Bollocks and the first Jam Album. Mind you the availability of Punk records in our small town Punk was very limited but I bought them all. A Farewell to the Roxy compilation was one of them. The Roxy seemed like a dream to me (16,17).

On a family holiday to the UK a year later in 1978, I convinced my parents to visit the Kings Road in London where I bought a T-shirt, zipper shirt and wrap around shades at BOY; F#cking expensive but worth every penny. Bought a lot of records there as well; I Remember 'The Day the World Turned Dayglo 7' by X Ray Spex which was just out. Records or anything remotely Punk were very hard to get by in The Netherlands.

The beginning of Punk in 1977 (actually 1976) is regularly described as Year Zero and it was in fact really how it felt like to me. It all of a sudden all made sense to me: music, clothes, getting out there, fanzines, magazines, live shows, song lyrics, hair-dos, girls, politics, you name it. All these things were bland, disgusting and nauseating before, now they suddenly all were interesting, exciting and they were all Punk.

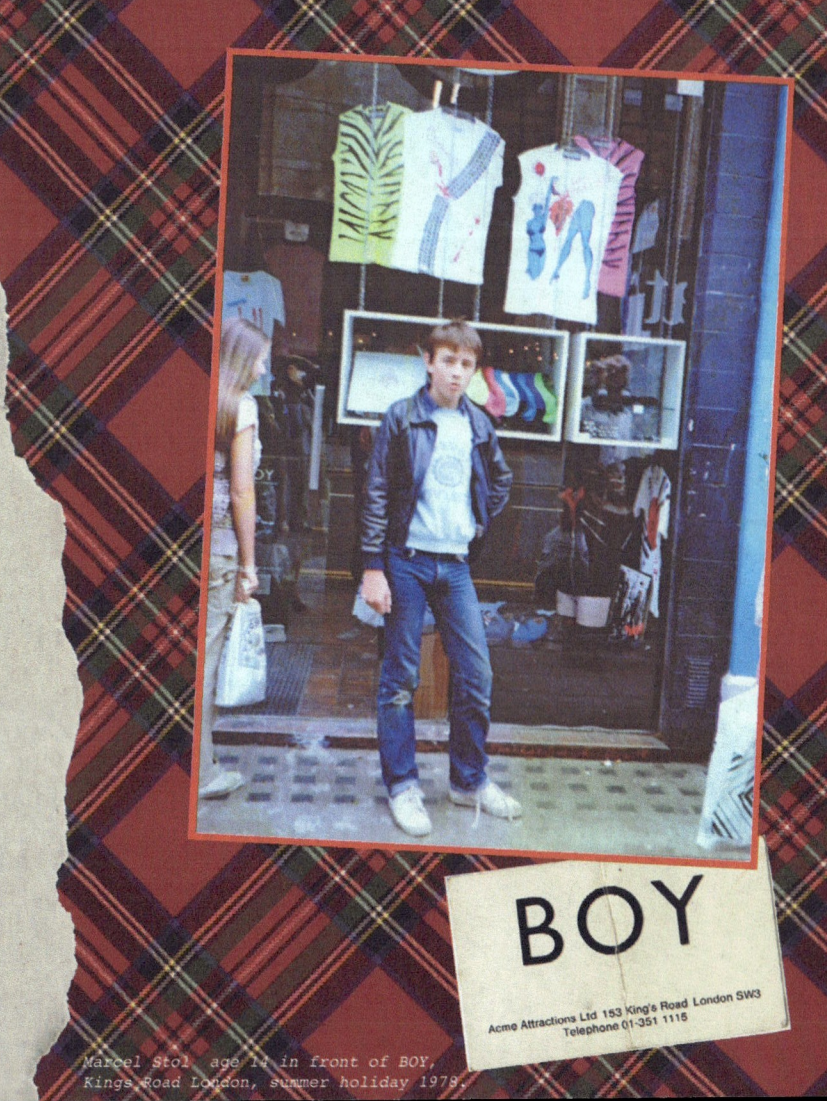

Marcel Stol, age 14 in front of BOY, Kings Road London, summer holiday 1978.

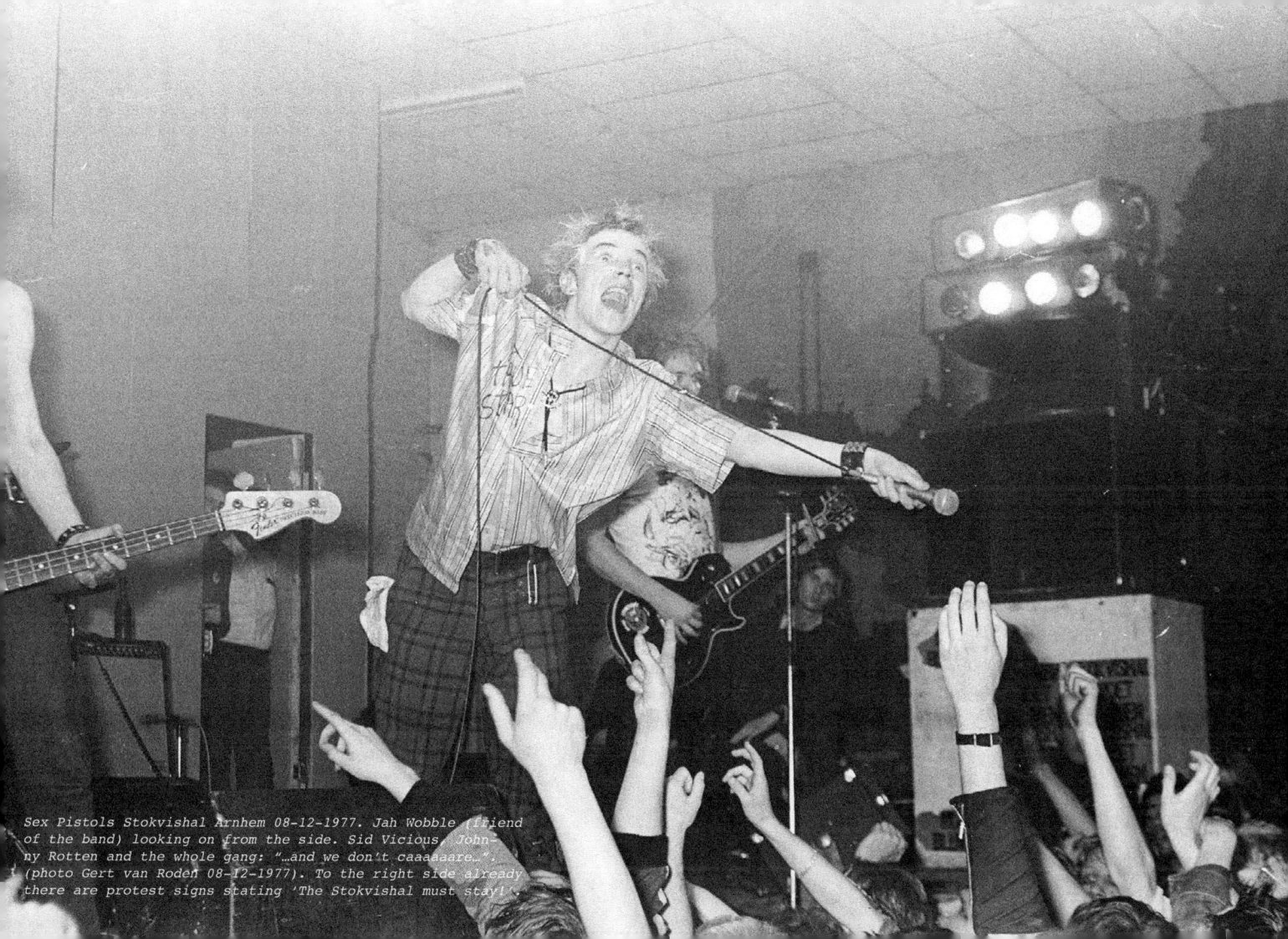

Sex Pistols Stokvishal Arnhem 08-12-1977. Jah Wobble (friend of the band) looking on from the side. Sid Vicious, Johnny Rotten and the whole gang: "…and we don't caaaaaare…". (photo Gert van Roden 08-12-1977). To the right side already there are protest signs stating 'The Stokvishal must stay!'.

SEX PISTOLS

It really was year zero, Stunde Null (zero hour) for Punk Rock in Arnhem. And in The Netherlands for that matter, at least for the general public who were not insiders in the Amsterdam or London in-crowd Punk scene. The Sex Pistols literally brought Punk to the masses; all mainstream media were writing about them and The Sex Pistols even had a full color band picture in the Rijam Agenda that all school kids in The Netherlands had at that time.

For us in Arnhem it all really started with the Sex Pistols. On 8 December 1977, they played at the Stokvishal as part of their short Dutch tour of six dates, supported by The Speedtwins who were from Arnhem. Their LP Never Mind The Bollocks was released just two months before on 28 October 1977.
Before the release of their album, they had played two dates in the Paradiso in Amsterdam (6 and 7 January 1977) and one in Rotterdam at Lantaren (5 January 1977). On 4 January they did a recording for the music program 'Disco Circus' on Dutch National Television while miming to the single 'Anarchy in the UK'.
They were set to play at the Stokvishal again two months later on 4 February 1978 but by then it was all over for the Sex Pistols who had disbanded at the end of their American tour (5-14 January 1978).

The Sex Pistols gig was not the first Punk gig in the Stokvishal but the gig of The Boys, supported by The Flyin' Spiderz from Eindhoven on November 19, 1977 only to be predated as the first Punk show ever in Arnhem by the Sunday Punk Matinée in Musis Sacrum with the first incarnation of the Speedtwins on Sunday November 6, 1977 and the Speedtwins show at Café Heja on October 8, 1977.

Johnny Thunders and the Heartbreakers with Terry Chimes (Tory Crimes, drummer on the first Clash album) on drums played the Stokvishal on Sunday November 27, 1977. In November and December 1977 Punk really took off in Arnhem.

Newspaper clipping (Arnhemse Courant 09-12-1977) and photo of the Sex Pistols concert in the Stokvishal 8 December 1977. (photo Arnhemse Courant 08-12-1977).

Sex Pistols bespelen Stokvishal

ARNHEM — God Save the Queen. In Engeland inmiddels een begrip, in de Arnhemse Stokvishal het openingsnummer van de Sex Pistols, de meest roemruchte en opzienbarende punkgroep van het Verenigd Koninkrijk.

Hun optredens zijn de oorzaak van geweldgolven in de zaal. In Arnhem was het meteen ook al bijna raak. Bij de opkomst van de Pistols morrelde Steve Jones nog wat aan zijn gitaar die niet meteen werkte, zodat zanger Johnny Rotten direct zijn kans zag om even persoonlijk met het publiek kennis te maken. Er moesten verschillende potige lijfwachten aan te pas komen om hem uit handen van de voorste gelederen te trekken. Maar toen was het ook meteen raak. Met een onwaarschijnlijk dosis energie draaiden ze hun repertoire af, met vooral nummers van hun pas verschenen elpee Never mind the Bollocks, Here's the Sex Psitols. Nummers die veelal gefundeerd zijn op wanhoop of onvrede. Het is vooral Johnny Rotten, die met een hitsige rattenkop zichzelf tot zo'n persoonlijkheid ontpopt, dat je hem geen ogenblik uit het oog verliest.

Met een afgebeten, 'Cockney' accent, Schots geruite broek met loshangende achterklep waaruit steeds een zakdoek puilde, bewees hij maar eens dat een echte punk geen leren kleding of veiligigheidsspelden nodig heeft om agressiviteit uit te stralen. Het pleit trouwens ook voor hem, dat hij toen zijn zakdoek na veelvuldig snuiven vuil was, een schone uit het publiek kreeg toegeworpen, waarvan hij direct gebruik maakte. In vergelijking met The Boys enkele weken geleden, zit er in de muziek van de Pistols meer afwisseling. Het is niet alleen een keiharde muur van geluidsgeweld waar drummer Sid Vicious geweldig goed zijn best voor deed), maar een veel meer afgewogen uitbarsting van lawaai, afgewisseld door rustigere momenten waarbij Rotten het publiek dwong de korte schreeuwen mee te scanderen. Verder een sobere show, wars van lichteffecten of mooi- spelerij van Jones en basgitarist Paul Cook.

Het lijkt dat de Sex Pistols ook in Nederland met hun opzet gaan slagen. Van organisatiebureau Mojo eisten ze alleen voor kleine zalen te moeten spelen, om het contact met het publiek zo direct mogelijk te houden. Dit gekoppeld aan lage entreeprijzen. In Arnhem waren er gisteravond een kleine duizend mensen, opmerkelijk veel omdat pas begin deze week bekend werd dat de Pistols naar Nederland kwamen. Wie weet, gaat hun toernee door ons land de pophistorie in als Anarchy in Holland.

JAN BOM

Champagne in Oranjekazerne

ARNHEM — De formatie Champagne en Rosi en Andres treden dinsdagavond op in de All In Show in de Oranje Kazerne. Aanvang half acht. Verder staat o.m. Mike Rondell op het programma dat tot omstreeks tien uur duurt. Het geheel wordt muzikaal begeleid door de Millionairs. Naast militairen zijn burgers ook welkom. Entree vier gulden.

Striemende zang van Sex Pistols

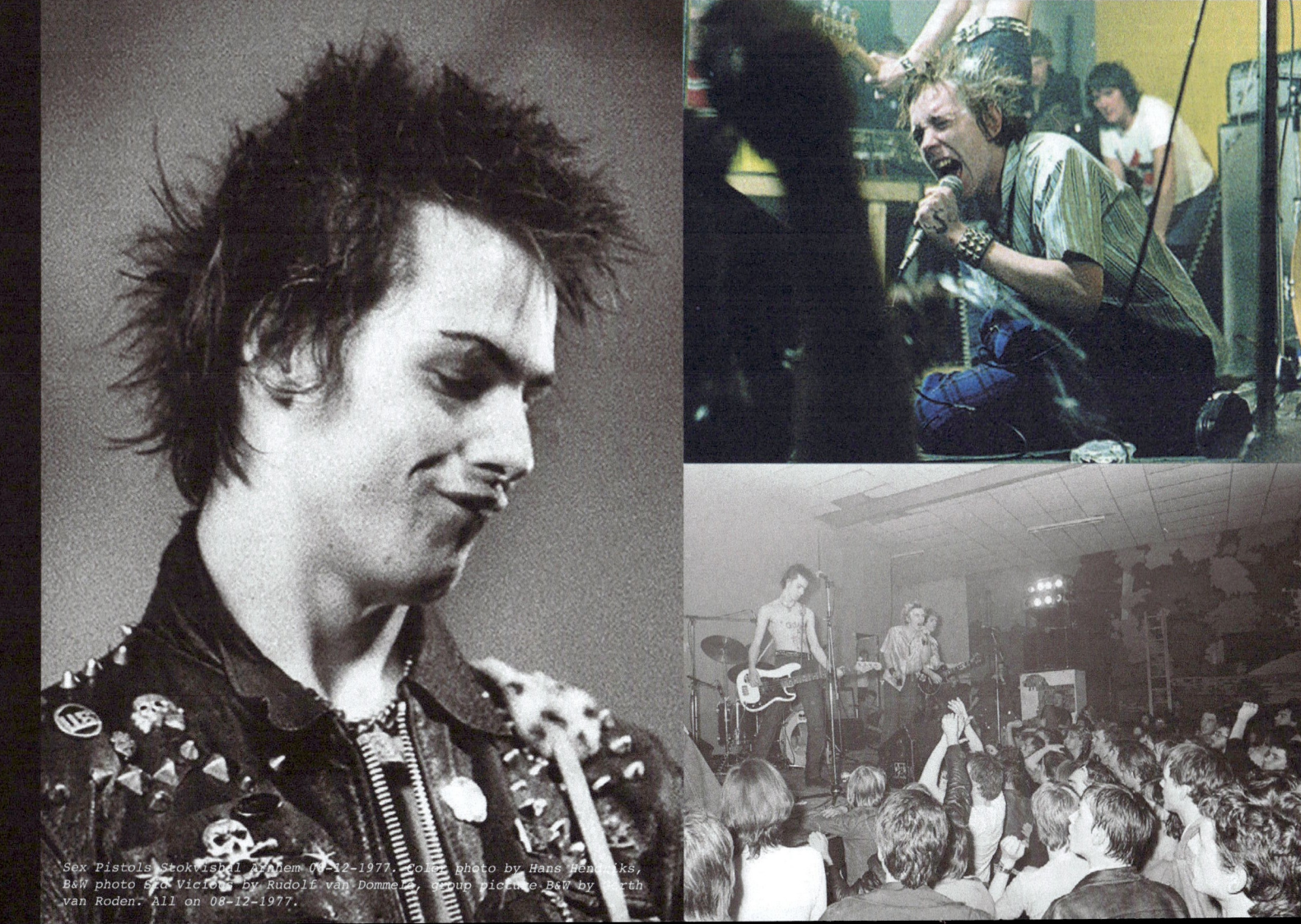

Sex Pistols Stokvishal Arnhem 08-12-1977. Color photo by Hans Hendriks, B&W photo Sid Vicious by Rudolf van Dommele, group picture B&W by Gerth van Roden. All on 08-12-1977.

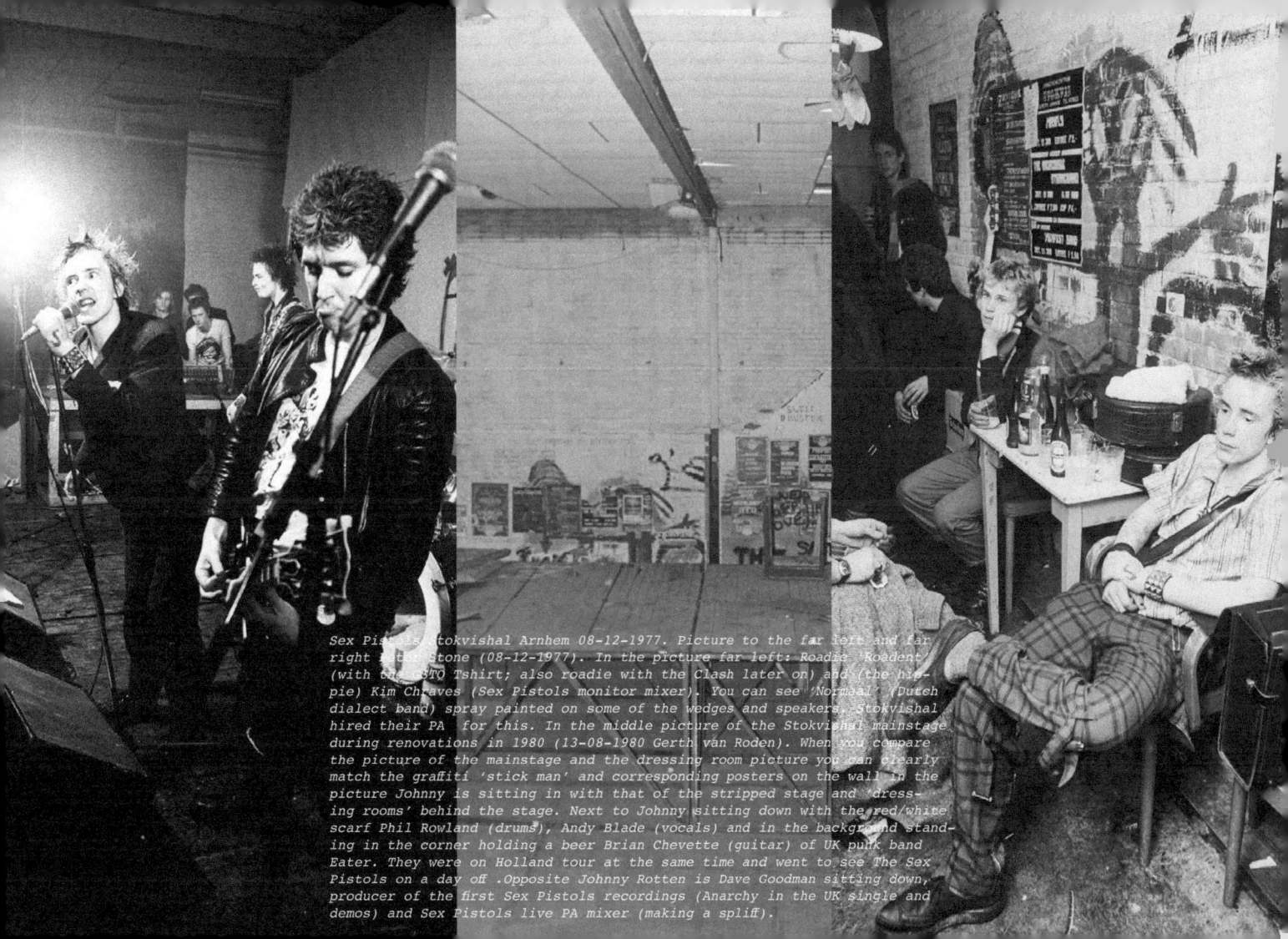

Sex Pistols, Stokvishal Arnhem 08-12-1977. Picture to the far left and far right Peter Stone (08-12-1977). In the picture far left: Roadie 'Roadent' (with the GSTQ Tshirt; also roadie with the Clash later on) and (the hippie) Kim Chraves (Sex Pistols monitor mixer). You can see 'Normaal' (Dutch dialect band) spray painted on some of the wedges and speakers. Stokvishal hired their PA for this. In the middle picture of the Stokvishal mainstage during renovations in 1980 (13-08-1980 Gerth van Roden). When you compare the picture of the mainstage and the dressing room picture you can clearly match the graffiti 'stick man' and corresponding posters on the wall in the picture Johnny is sitting in with that of the stripped stage and 'dressing rooms' behind the stage. Next to Johnny sitting down with the red/white scarf Phil Rowland (drums), Andy Blade (vocals) and in the background standing in the corner holding a beer Brian Chevette (guitar) of UK punk band Eater. They were on Holland tour at the same time and went to see The Sex Pistols on a day off. Opposite Johnny Rotten is Dave Goodman sitting down, producer of the first Sex Pistols recordings (Anarchy in the UK single and demos) and Sex Pistols live PA mixer (making a spliff).

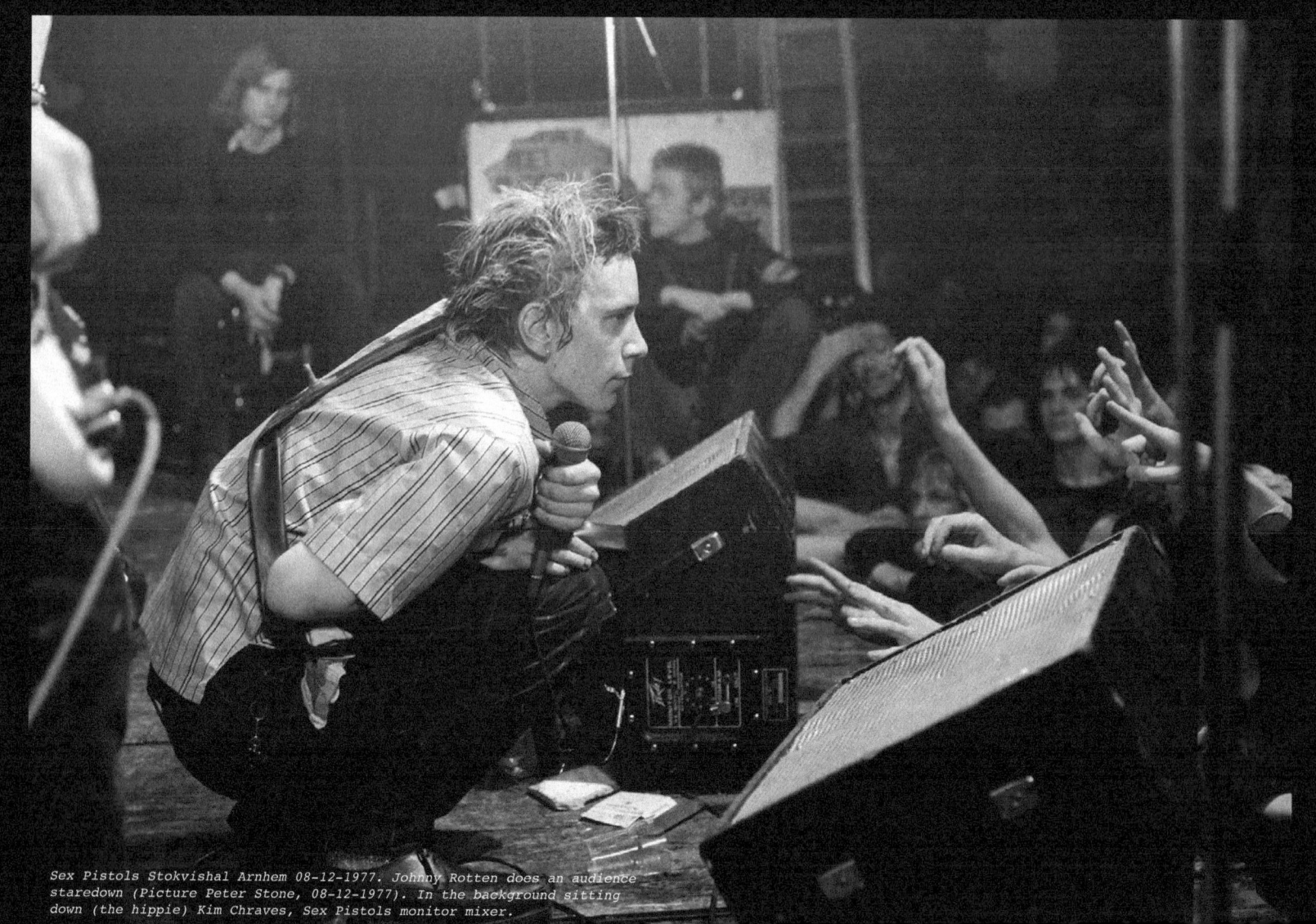

Sex Pistols Stokvishal Arnhem 08-12-1977. Johnny Rotten does an audience staredown (Picture Peter Stone, 08-12-1977). In the background sitting down (the hippie) Kim Chraves, Sex Pistols monitor mixer.

Punk-première in café Heja

ARNHEM — „Let's punk now!" De zanger kijkt grijnzend de zaal in en de band begint te spelen. Keihard. Een bassiste in een soort motorpak, een veiligheidsspeld in de mondhoek, een drummer in een plastic blauw jack, opgemaakte ogen, een gitarist met achterover gekamd nat haar en een motorbril op en een zangeres met een rood kuifje, een zonnebril, zwarte hotpants en zwarte netkousen. Een groot deel van de kleding is van leer.

Zaterdagavond, café Heja aan de Nieuwstad. De punk bereikt voor de eerste keer Arnhem met een optreden van de Engels-Nederlandse punkgroep Speedtwins & Helen Heels. Het publiek moet nog wat wennen aan het verschijnsel. Hier en daar zien we wat leren kleren naast de obligate leren jasjes, we zien wat zonnebrillen anno 1955 en een enkele hondenhalsband om de nek. Het café is stampvol en het is er warm.

De muziek lijkt wel wat op die van gerenommeerde Engelse punk-groepen als The Clash en The Sexpistols, maar in vergelijking daarmee toch eigenlijk te mooi, te melodieus. Echte punk, dat is zo hard mogelijk rammen met drie akkoorden. Maar nu horen we er wel tien en de muziek neigt dan ook meer naar de rock'n roll van het begin van de jaren zestig.

Misschien moet dat ook wel, om het leuk te houden. Pure punk is tenslotte vervelende muziek, als je de achtergronden niet kent en de sfeer niet aanvoelt. En die achtergrond en de sfeer komen uit Engeland, en spelen in Nederland toch minder een rol dan het feit dat punk een gril is, een nieuwe mode.

■ Speedtwins & Helen Heels volop in aktie.

Arnhemse Courant (10-10-1977) review of the first ever (recorded) Arnhem Punk gig at Café Heja at Nieuwstad on 08-10-1977 with Speedtwins ('and Helen Heels'). Arnhemse Courant newsclipping (26-11-1977) about local gigs from the Speedtwins and the Arnhem Pinball Championships on 09-10-1977 (Arnhemse Courant 11-10-1977).

Speed Twins weer actief

ARNHEM — De Arnhemse punk-groep Speed Twins is dit weekend weer actief. Vanavond om negen uur begint er in De Condor in de Wielakkerstraat te Arnhem 'n optreden en morgenavond is de groep vanaf negen uur te horen e te zien in het theatertje De Bovenbuik in de Duizelsteeg te Arnhem.

Lowie flippert 't best

Luchtje aan 'punk'-middag

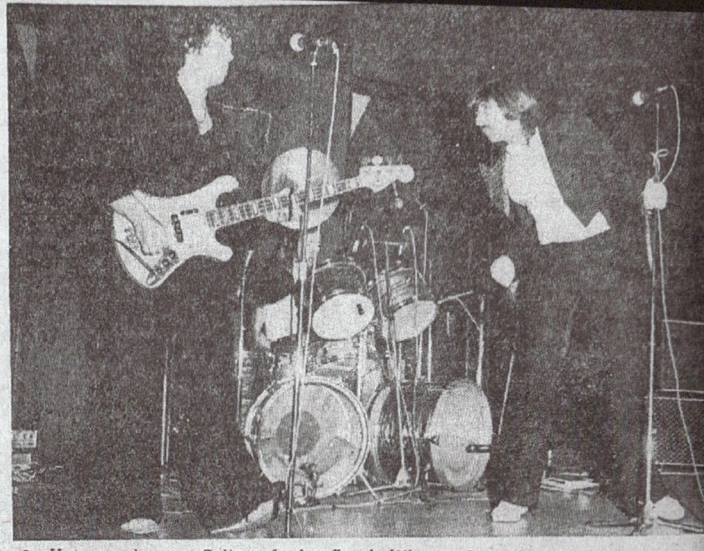

● Het optreden van Splinterfunk: afhankelijk van de techniek.

ARNHEM — Arnhem heeft gistermiddag in Musis Sacrum z'n eerste grote 'punkdoop' gehad. Dat is weliswaar een groot woord voor 'n gezamenlijk optreden van Splinterfunk, Speedtwins en Silverstone, alle Arnhemse bands, maar de organisatoren presenteerden het wel zo. Eigenlijk kan alleen Helen Wheels and the Speedtwins aanspraak maken op de titel 'punkgroep' want Splinterfunk en Silverstone spelen muziek die met punk niets te maken heeft.

De play-back band Splinterfunk opende het programma. Het zo langzamerhand wel bekende repertoire (met o.a. nummers van Jees Roden) werd afgedraaid en wel in de meest letterlijke zin. De band heeft namelijk in de studio de nummers opgenomen en draait ze dan met behulp van een bandrecorder op het podium af. Drums, basgitaar, en leadzang worden bijgemixed zodat er toch nog wel wat gespeeld wordt op het podium.

Zoals de naam al zegt speelt Splinterfunk funk en dan nog niet eens van het meest originele soort. Eigenlijk is het, vooral als je weet dat het meeste op de band staat (en wie weet dat nu nog niet?) een wat zielige vertoning. Ronduit vermakelijk wordt het als de bandrecorder dienst weigert en er gewoon een gat valt. Met wat gepraat tracht men dit alles wat te camoufleren en als alles weer loopt kan er eindelijk verder gespeeld worden.

Pietje Punk

Na een te lange pauze, waarin Pietje Punk op een wat onduidelijke wijze de vierhonderd aanwezigen trachtte bezig te houden (het aangekondigde optreden van een groep motorduivels kon om organisatorische redenen niet doorgaan), mocht dan de Engels-Arnhemse punkgroep Helen Wheels and the Speedtwins van start gaan. De act en de muziek lijken op die van momenteel bekende Engelse punkgroepen. Muzikaal stelt het zoals bij de meeste punkgroepen het geval is, niets voor.

Maar de groep meent het wel serieus. Veel leer, veiligheidsspelden, ritsen en make-up en zelfs een zweep komt eraan te pas. Het kabaal dat de band maakte kwam door de beroerde akoestiek van de zaal dubbel hard aan. De organisatoren hadden hiermee best wel eens rekening kunnen houden. De Stokvishal bijvoorbeeld is veel beter geschikt voor dit soort concerten. Maar het verlangen naar een grotere winst zal ook hier wel de keus voor Musis bepaald hebben. Jammer voor de organisatoren kwamen er maar 400 mensen, net genoeg om de kosten goed te maken.

Lauw

Ondanks verwoede pogingen om wat sfeer te maken (door met rotte eieren te gooien bijv.) reageerde het publiek uiterst lauw. Tussen de Speedtwins en Silverstone zat wederom een veel te lange pauze zodat veel mensen het wel voor gezien hielden. Toen de nieuwe groep Silverstone opkwam was er niet veel publiek meer over. Silverstone is eigenlijk de al jaren bestaande groep Barock in een modern punk-jasje gestoken. De term 'punk' is alleen om commerciële redenen aan de band gegeven want de muziek die deze jongens maken heeft met punk niets te maken. Gewoon eenvoudige hardrock en rock 'n roll vormen het hoofdbestanddeel van het repertoire. Ook hier gooide de slechte akoestiek roet in het eten. Bovendien was men zo slim om al bij het tweede nummer een rookbom voor het podium te ontsteken. Binnen de kortste keren was de zaal gevuld met een walgelijke stinkende zwarte rook die de chaos compleet maakte.

Slechts een handjevol volhouders bleef over. Al met al een punkmiddag die die naam niet waardig was en waar zowel muzikaal als organisatorisch een (zwart) luchtje aan zat. Echte punkliefhebbers zullen moeten wachten tot The Boys en de Heartbreakers in de Stokvishal komen.

W.K.

De Nieuwe Krant (07-11-1977) news clipping / review of the second Punk gig / event ever in Arnhem on 6-11-1977. (Photo by Gerth van Roden). A rightly critical review in of this first so-called Punk show with a load of crap (literally) of which Silverstone appeared to be the worst. Only the Speedtwins could be considered as a Punk band. The bizarre acts of Pietje Punk (Dirk Zeldenrust) filled in the gaps between the bands with the 'raping' of a mannequin and shitting on a TV. Storie goes that Pietje Punk had before taken laxatives that started to have an effect quite quickly so he let it all go and it was all over the place, such a stinky mess. Hence the headline on the right page "walgelijke stank" meaning a disgusting stench.

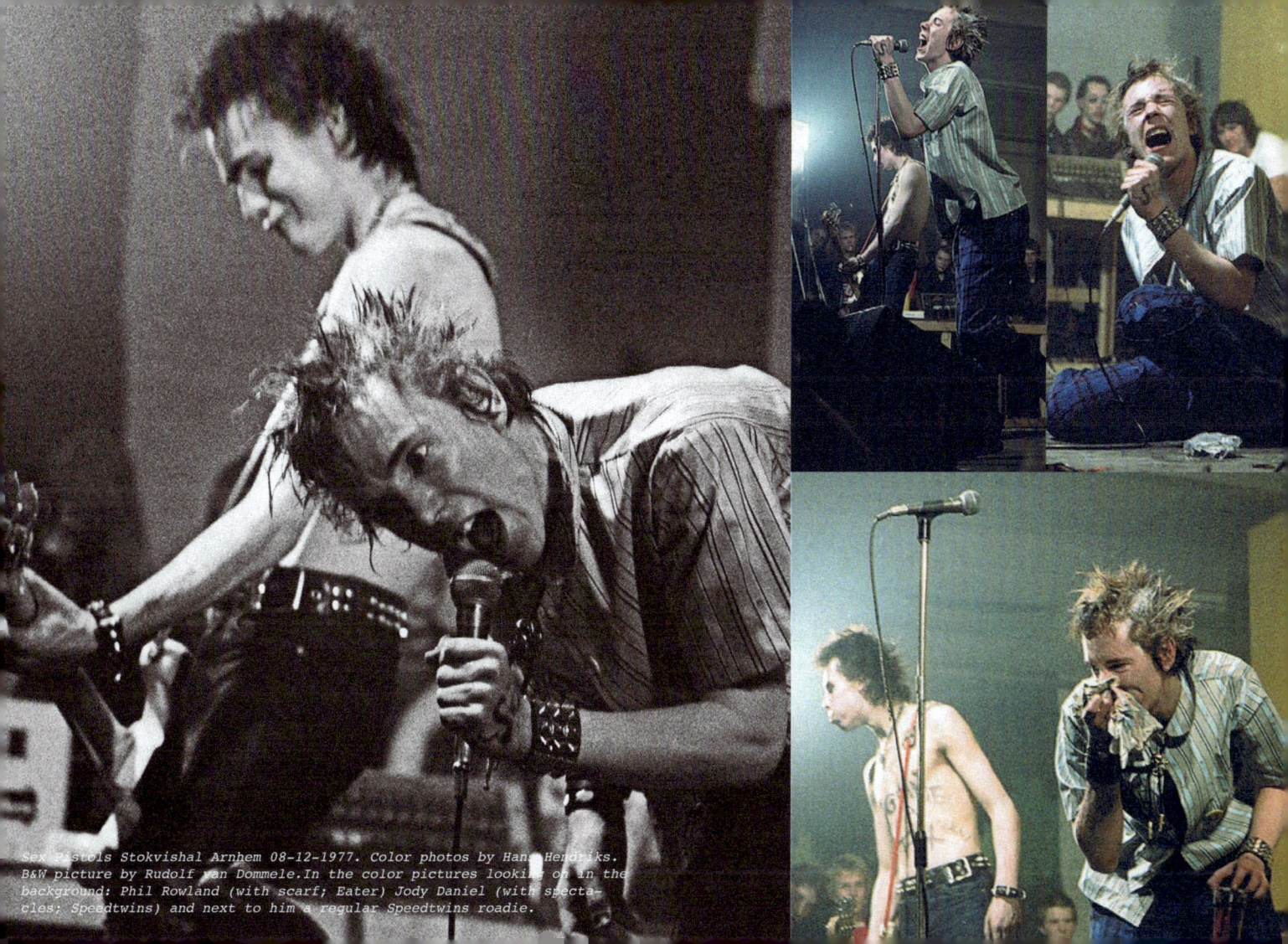

Sex Pistols Stokvishal Arnhem 08-12-1977. Color photos by Hans Hendriks. B&W picture by Rudolf van Dommele. In the color pictures looking on in the background: Phil Rowland (with scarf; Eater) Jody Daniel (with spectacles; Speedtwins) and next to him a regular Speedtwins roadie.

Gwen Hetaria (OG crew)
"I was still in elementary school when I thought it was great. But my parents had seen a documentary on Dutch television (VPRO) about Punk and they were not amused about Punks with swastikas so that was a no-go. When I turned 13, I cut off my hair and became a 'real Punk' (at least I thought so, hahaha). My first Punk show was, I think, in the Stokvishal but I can't remember the name of the band. I had no money to buy records so I had cassette tapes with Vice Squad, Als Je Haar Maar Goed Zit, The Exploited, etc."
"Ik zat nog op de basisschool toen ik het al geweldig vond. Maar mijn ouders zagen toen een soort van documentaire van de VPRO over Punk en waren niet te spreken over de Punks met hakenkruizen, dus dat was ff een no go dingetje. Toen ik 13 jaar was heb ik mijn haar eraf gehaald en was ik 'echt Punk' (vond ik zelf hahaha) Mijn eerste concert was denk in de stokvishal, maar weet de band naam niet meer. Ik had toen nog geen geld voor platen, dus had ik cassettebandjes met o.a. Vice squad, Als Je Haar Maar Goed Zit, The Exploited en zo."

Pietje (a.k.a. ZEP, crew)
"I became a Punk in The Hague in 1980 mainly because of its politics. The Anarchist heritage and the left wing scene. I liked the looks too because of its nice leftfield nature"
"Punk werd ik in Den Haag rond 1980 en dat was vooral ook om de politiek kant van de zaak. Het Anarchistische erfgoed en linkse scene (…) Verder vond ik de zogenaamde looks denk ik ook wel lekker tegendraads en mooi."

Hermann Wessendorf (regular German audience)
"I was a teenager in a small Catholic German town along the Dutch border. I saw Iggy Pop on Dutch TV and I was infected. After this it still took some time to sink in but this was the start of it all."
"Ik was een teenager in en klein katholiek Duits dorpje aan de Nederlands grens. Ik zag Iggy Pop op Nederlands televisie en ik was besmet. Het heeft nog lang geduurd maar voordat ik wist wat Punk is maar Iggy Pop was het Begin."

Vincent Van Heiningen (OG crew)
"The first time I got in contact with Punk I felt attracted to this slightly chaotic thing. The harder corresponding music rang a bell with me: more, harder, louder"
"De eerste keer dat ik met Punk in aanraking kwam voelde ik me wel aangetrokken tot dit licht chaotisch gebeuren. Ook de wat hardere lijn van de muziek stond me wel aan: meer, harder, luider!"

Marleen Berfelo (OG crew)
"I became Punk when I was about 14 years old. The first Punk band I saw was Die Kripos in the Beekstraat, I think it was on a Queens Day, in 1982? My first album was a 7 inch, because I had no money to buy records, from Vice Squad, or a split single Exploited/Anti Pasti: Don't let them grind you down."
"Ik werd Punk toen ik een jaar of 14 was. Mijn 1e Punk concert was Die Kripos in de Beekstraat, volgens mij op een Koninginnedag, in 1982? Mijn 1e plaat was een single, want geld voor een lp had ik niet, van Vice Squad of split single Exploited/Anti Pasti: Don't let them grind you down."

Henk Wentink (OG crew)
"I think it was Nina Hagen's life show at the celebrated German program Rockpalast in '78 or '79 that made me see the light. Before that I was into ska, new wave and some old hippie and blues music, the latter thanks to my so-called parents. But this raw energy, this creative criticism and anarchistic stance punk was to me triggered something deep inside."
"Ik denk dat Nina Hagens concert bij het onvolprezen Duitse Rockpalast me het licht deed zien. Daarvoor was ik vooral in ska, new wave en wat ouwe hippie en blues muziek, dat laatste dankzij mijn zogenaamde ouders. Die rauwe energie, die creatieve kritiek en die anarchistische houding waar Punk volgens mij voor stond, dat maakte iets in mij wakker."

Petra Stol (OG crew)
"I was about 13, 14 when I met a girl on Jiujitsu who was Punk. I thought it was very liberating that you could look the way you wanted to look. Later on, at a

school party I saw the Arnhem Punk band Splatch and thought it was very interesting and the decision was made! At that same time my dad (of all people!) gave me my first Punk album from Nina Hagen. He himself had got that record from the NINA HAGEN BAND when he checked them as a memeber of the border police."
"Ik was een jaar of 13, 14 toen ik op Jiujitsu een meisje leerde kennen die Punk was. Ik vond het heel bevrijdend dat je eruit kon zien zoals je zelf wilde. Iets later zag ik op een schoolfeest in Arnhem Splatch spelen (Punkbandje uit Arnhem) en vond dat allemaal heel interessant en de keus was gemaakt! Ook kreeg ik in die tijd mijn eerste Punk LP van Nina Hagen van mijn vader (notabene). Hij had de LP zelf gekregen van de NINA HAGEN BAND toen hij hen controleerde als douanier."

Mieze Zoldr (crew)
"A good friend of mine bought the DRI album 'Dealing with it' somewhere around 1987. I really liked it and somewhat after this the first Suicidal Album sealed the deal. After this a lot of Hardcore bands followed."
"Een goeie vriend kocht ergens in 1987 DRI 'dealing with it'. Dat vond ik wel echt tof. En iets later kwam de eerste Suicidal plaat en die was 't helemaal (...) daarna kwamen er snel meer Hardcore bands bij"

Edwin de Hosson (crew)
"In 1980 I (13 years old) got in contact with Punk through my uncle Henk (a.k.a. as Crazy Henk) and it was hook line and sinker after that. Good music full of nice energy"
"Ik kwam in 1980 (13 jaar) door mijn oom Henk (a.k.a. Gekke Henk) in contact met Punk en ik was gelijk verkocht. Leuke muziek die lekker energiek was."

Yob Van As (regular audience)
"A classmate at junior high school, who had to repeat class and had attended a school in Arnhem in the previous year, was an even bigger music lover than I was at the time. He loved the Rolling Stones, the Who, heavy metal and Punk. Every Wednesday evening he listened to the KRO music program Raufaser with his tape deck at hand. I think the DJ;s of this program were listening to John Peel all the time and they would then play these songs to the Dutch listeners."
"Een klasgenoot in de brugklas, die was blijven zitten en het jaar ervoor in Arnhem op school had gezeten, was een nog grotere muziek fan dan ik in die tijd. Hij hield van de Rolling Stones, the Who, heavy metal en Punk. Hij zat iedere woensdagavond met zijn cassetterecordertje klaar om naar het KRO-programma Raufaser te luisteren. Volgens mij luisterden die Dj's continu naar John Peel en die speelden dan door naar de Nederlandse luisteraar."

Hans Kloosterhuis (OG crew)
A confronting question. 1977: 'God save the queen'. I was a weekly visitor of the Reformed Church, together with my parents, in the Achterhoek. Blasphemy and high treason. Even 'Life of Brian' was not Punk but a huge challenge to my Christian/spiritual conscience. At my (Christian) high school Punk did not exist. I probably slept during that entire period. Then came the final exams, and in the middle of it: 'Geen woning, geen kroning' ('no home, no coronation'). I was in the process of breaking away, and found myself in Amsterdam, where Wiegel wanted his celebration, in the center of chaos and anarchy. Wow. Back in the Achterhoek new friends and new music came along, and at a certain point I ended up in the Stokvishal. My first show, the Cure, not Punk, but British, new (Seventeen Seconds) and intense."
"Een confronterende vraag. 1977: 'God Save The Queen'. Ik bezocht wekelijks de Gereformeerde Kerk, met mijn ouders, in de Achterhoek. Blasfemie en majesteitsbelediging. Zelfs 'Life of Brian' was geen Punk, maar een geweldige uitdaging voor mijn christelijk/spiritueel geweten. Op mijn (christelijke) middelbare school bestond geen Punk. Waarschijnlijk sliep ik al die tijd. Toen kwam de eindexamenweek, en daar middenin 'Geen woning, geen kroning'. Ik was bezig los te komen, en stond in Amsterdam, waar Wiegel zijn feest vieren wilde, te midden van chaos en anarchie. Wow. Terug in de Achterhoek kwamen nieuwe vrienden en nieuwe muziek, en kwam ik op een gegeven moment in de Arnhemse Stokvishal terecht. Mijn eerste concert; The Cure, geen Punk, wel Brits, nieuw (Seventeen Seconds) en intensief."

The Boys brengen high-energy-punk in botte eenvoud

ARNHEM — Het Punkgeweld davert steeds meer over de podia en niet meer alleen in Engeland. Zo was zaterdagavond de uit Leeds afkomstige punkband The Boys te zien in de Arnhemse Stokvishal, die bevolkt was met zo'n 400 mensen.

Evenals de grote verscheidenheid in de vele punkgroepen (er is nog steeds geen sprake van een eenheid) zijn ook de opvattingen over punk verdeeld. Laten we eerst eens terug gaan naar het ontstaan van de zo revolutionaire popcultuur uit de jaren '60. Uit maatschappelijk protest verhief zich toen een muziekbeweging, die voor jonge mensen een herkenningsteken vormde bij het zich afzetten tegen conventies. De muziek was tevens een onderscheidingsteken, dat werd aangevuld met uiterlijke kenmerken (toen: lang haar, capes, blazers zonder revers, nu met punk: paperclips, kettingen, scheermesjes en shokerende kleding). Tot zover lopen pop en punk parallel.

Echter, de punkbeweging herroept zich op de charme en spontaniteit van de ontwikkelingsjaren van de pop en zegt terug te willen naar de basis waar eens de pop begon: spelen met twee gitaartjes op een oude radio. Dit is fictie. Punk wordt professioneel aangepakt (dure instrumenten en apparatuur) en gaat hand in hand met de commercie.

Het verschil met de popbeweging zit 'm dus in de originaliteit. Punk is immers vaak niet meer dan een slechte interpretatie van de pop uit de eerste dagen (rock, underground) en een weloverwogen middel van de platenindustrie om geld te maken: het pure „Punk-zijn" is op een enkele uitzondering dan ook verdwenen.

Ook het optreden van The Boys bracht weinig nieuws. De geruchten als zouden zij gaan smijten met condooms en maandverband bleken ongegrond te zijn. Alles verliep vrij ordelijk, met als enig „incident" het ledigen van een half flesje bier over de hoofden van enkele tientallen bezoekers.

De high-energy-punk-machine (monotoon gitaargebeuk in een waanzinnig hoog tempo) was niet kapot te krijgen en werkte door de botte eenvoud enigszins op mijn lachspieren.

En wie eenmaal heeft moeten lachen om The Boys blijft lachen, want „variatie" is een woord dat de punker niet kent.

RONALD STERK

Newspaper clippings / reviews from left to right: Arnhemse Courant 21-11-1977 on the Boys gig on 19-11-1977 in the Stokvishal. De Nieuwe Krant (21-11-1977) about the gig of The Boys with Flying Spyderz as support on 19-11-1977 in the Stokvishal.

Flying Spyderz - The Boys
PUNK-avond werd uitputtingsslag

ARNHEM — Langzamerhand begint de punk ook in Arnhem vaste grond onder de voeten te krijgen. Zaterdagavond assisteerde de Eindhovense punkgroep Flying Spyderz de bekende Engelse Punkgroep The Boys bij het inwijden van de Stokvishal. Mede door de boycot van Hilversum III zijn veel punkgroepen amper bekend, terwijl ze in Engeland in volle zalen spelen. Maar geleidelijk aan wordt 't aantal fans hier ook wat groter. Zaterdagavond waren er zo'n 200 punks en andere belangstellenden naar de Arnhemse poptempel gekomen om daar het eerste echte punkconcert bij te wonen.

Sommigen hadden zich als ware punks verkleed (met gescheurde kleren, veiligheidsspelden, kettingen en veel make up)

De Flying Spiderz hadden de eer 't programma te openen. In hoog tempo werd het repertoire afgewerkt. Allemaal snelle nummers natuurlijk (punk kent immers geen langzame) Waaronder ook de single City Boy. Vroeger speelden de Flying Spiderz meer traditionele rock 'n roll, wat ook nu nog is te horen.

De jongens doen hun uiterste best om de band een punkimago te geven, wat niet geheel lukt. Daarvoor zijn de stukken nog te lang en is er te weinig actie op het podium. Opvallend was dat veel nummers eigenlijk gewoon kopieën van elkaar zijn en dat gaat na verloop van tijd wel vervelen. Maar dit is bij de meeste punkgroepen het geval. Het gaat ook niet om de muzikaliteit of originaliteit. Maar om de actie en de energie die deze muziek uitstraalt.

The Boys. Na een uur lang up tempo punk weet je precies wat punk is: een uitputtingsslag. De langzame nummers hebben hetzelfde hoge tempo als de snelle nummers en aangezien een nummer nooit langer duurt dan 2 à 3 minuten gaan er zeer veel in één optreden.

The Boys is één van de weinige punkgroepen met een toetsenbespeler, in dit geval een pianist. Door het gitaargeweld dat de twee gitaristen ontketenden was hij evenwel amper te horen, ook alweer volgens de beste punktraditie.

De aanwezigen konden het allemaal best waarderen. The Boys hadden aanmerkelijk minder moeite met het publiek dan de Spidersz, wat evenwel niet ontaardde in wilde toestanden. Daarvoor was de sfeer toch niet optimaal.

W.W.

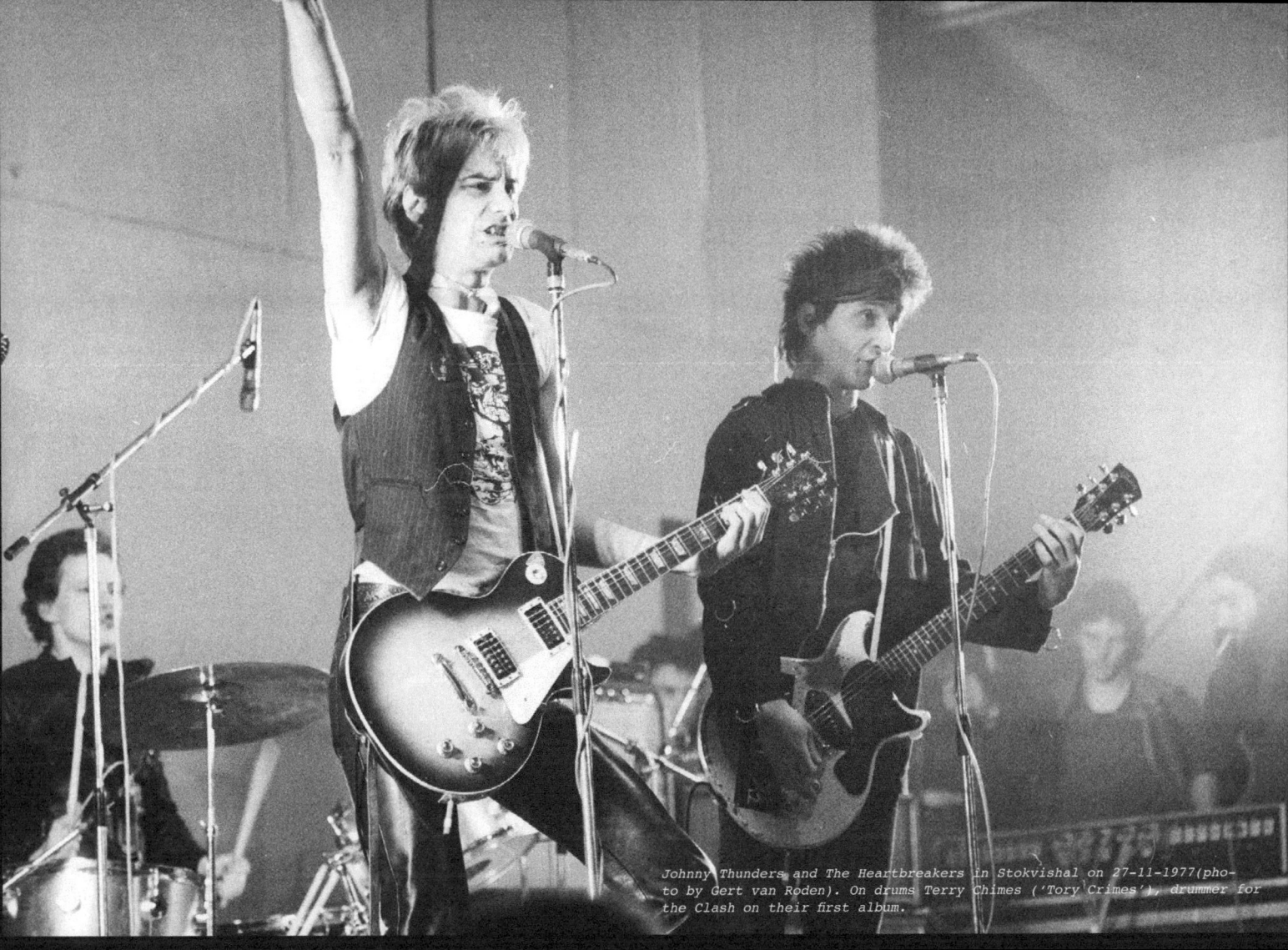

Johnny Thunders and The Heartbreakers in Stokvishal on 27-11-1977 (photo by Gert van Roden). On drums Terry Chimes ('Tory Crimes'), drummer for the Clash on their first album.

● *De Heartbreakers in actie.*

Punk slaat niet aan

ARNHEM — In de Arnhemse Stokvishal speelde gisteravond punkgroep de Haertbreakers. Onder aanvoering van gitarist Johnny Thunder heeft deze groep in Engeland en de V.S. al aardige successen weten te boeken. Thunder speelde vroeger in de legendarische groep The New York Dolls, een band die al punk speelde voordat de platenmaatschappijen er achter waren dat deze muziek ook commercieel interessant was. In een drie kwartier durende show werden met oorverdovend volume de meeste nummers van hun elpee L.A.M.F. gespeeld. Zoals bij de meeste punkgroepen bestaat ook de muziek van de Heartbreakers uit een mengeling van rock 'n roll en up-tempo hard-rock. Van de zang was door het volume niet veel te verstaan, een verschijnsel waar meer punkgroepen mee te kampen hebben. Natuurlijk is ook dit geen belemmering om eens lekker op de 'pogo' (punkdans) te swingen.

Uit het feit dat gisteravond slechts 150 mensen aanwezig waren, valt af te leiden dat in Arnhem de groep punkliefhebbers niet geweldig groot is. Waarschijnlijk zullen er na John Cale (3dec.) dan ook geen grote en dure buitenlandse punkacts meer in de Stokvishal optreden. Misschien is dit al een eerste teken van het verval van de punk?

In het voorprogramma speelde de Nederlandse 'punkgroep' J.B. and the Softies. Dit voorprogramma zou net zo lang duren als het hoofdprogramma.

To the left *De Nieuwe Krant* (28 November 1977) on the gig of Johnny Thunders and The Heartbreakers (27-11-1977). Support: J.B. and The Softies. The local rag seemed not that enthusiastic. (photo: Gerth van Roden). To the right news paper clipping / review from *Arnhemse Courant* (29-11-1977).

DINSDAG 29 NOVEMBER 1977

Klachten van omwonenden

Punk in Stokvis: hard, bot, simpel

ARNHEM — Laten we wel wezen: Punk mag dan de grijze gehaktballensleur op de internationale poppodia doorbreken, de kwaliteit is toch ver te zoeken. Ik kan er niets aan doen, dat ik nog geen goed woord over Punk aan het papier heb kunnen toevertrouwen. Ik heb geen redenen om het wel te doen, ook niet na het Punk-concertzondagavond in de Arnhemse Stokvishal.

Het begint er aardig op te lijken dat de jonge generatie van nu de rock uit de jaren '60 moet inhalen. Deze muziek had toen een enorme aantrekkingskracht op de pubers en hun enkele jaren oudere vriendjes. Enkele slimme geesten, zelf hunkerend naar roem, grijpen deze succesformule dankbaar aan om anno 1977 als sterren te worden binnengehaald. Pronken met andermans veren. In de muziekwereld nu heet dat punk.

The Who sloeg in de Londese club Maquiee 10 jaar geleden al het instrumentarium naar de eeuwige jachtvelden; het beroert me dan ook niet in het minst als ik zie hoe The Softies (als voorprogramma van Johnny Thunders and the Heartbreakers) de gitarenstandaards tackelen en het halve drumstel over het podium verspreiden.

Deze Engelse 'puinhopers' bevestigden zondagavond met een a-muzikaal gedreun alleen maar hun onvermogen, dat niet verdoezeld kon worden door een amusante, onbeholpen stage-act, waa...l een getrouwe kopie van Piet Bambergen op slaggitaar de hoofdrol vertolkte.

de burgerlijke grenzen der verdraagzaamheid. De agenten kregen geen poot aan de grond, Johnny Thunders smeet er nog drie toegiften tegenaan.

RONALD STERK.

Het wachten op Johny Thunders en de zijnen duurde even lang als hun optreden; ruim drie kwartier. Da's snel verdiend voor die jongens.

— Simpel

De muziek hield het midden tussen New Wave (een melodieuze, Amerikaanse uitgave van de Punk) en de Engelse Punk. Dat betekent simpele rock-and-roll-thema's in een uiterst ruwe uitvoering, met teksten die handelen over de liefde. Niet de liefde voor mensen, maar liefde voor dingen; auto's, drugs en toch soms ook over mensen maar dan over mensen als dingen.

SPEEDTWINS

In Arnhem the first Punk band were The Speedtwins, formed out of predominantly seasoned musicians. Shortly before the first Sex Pistols gig at the Stokvishal in Arnhem on 8 December 1977, they had organized a 'Punk' event in Musis Sacrum, a venue that was typically known for its programming of classical music. Bands playing were Silverstone (blues-rock of some kind), Splinterfunk (the former band of Leen Barbier and Nico Groen) and the Speedtwins, who were the main attraction and 'proper' Punk band.
Photos from the event suggest that the Speedtwins had yet to find their Punk form and look the part to put it mildly only to be out-phonied by the band Silverstone from Arnhem that played too and really let rip their quasi punk toughness (and ridiculousness) in a large piece in an article in one of the local papers october 27, 1977.

Leen Barbier (lead guitarist of the Speedtwins) recalls:
"I clearly remember afterwards in Musis Robbie from the Orange Cafe (then owner of the Popshop) breaking the false teeth of Henk Jaspers in two during a fist fight. What the row was about I don't remember"
"Ik weet nog dat na het concert in Musis Robbie van het Oranje cafe (toen eigenaar van de Popshop) na afloop Henk Jaspers (van Heja en onze manager) zijn kustgebit in tweeën had geslagen tijdens een handgemeen. Waarom het precies ging weet ik niet meer."

Jan Bouwmeester (singer of Die Kripos) recalls:
"Wat een sh#t band (Silverstone)"that was! Funk Rockers with safety pins. Thankgod Speedtwins played after them and Pietje Punk, aka Dick Zeldenrust, who raped a doll on an ironing board and defecated on a portable tv in the intermission. Was he a circus act? No, just for the shock effect, that was what Punk was about. Besides, Dickie was a bit deranged himself. Unfortunately he died a few years ago. (About the Speedtwins that day) They were musicians who went on to play Punk. Quite a good drummer, that Nico guy (drummer of the Speedtwins, ed).

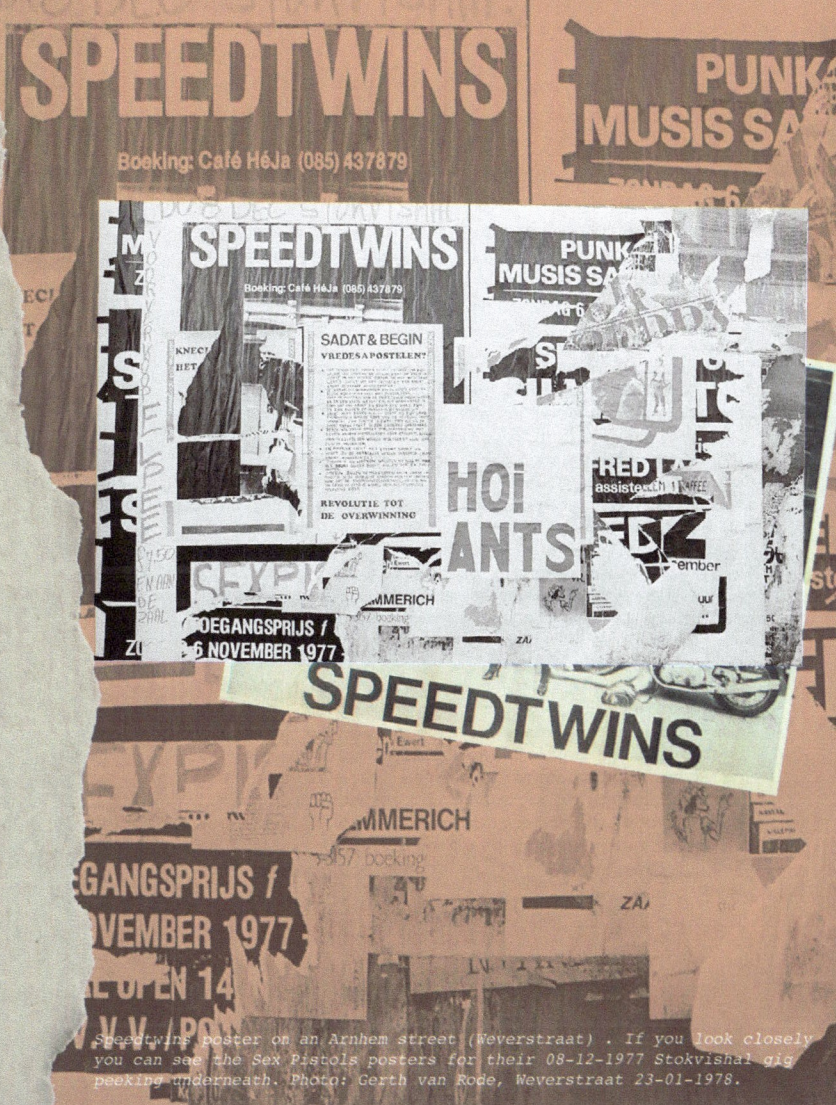

Speedtwins poster on an Arnhem street (Weverstraat). If you look closely you can see the Sex Pistols posters for their 08-12-1977 Stokvishal gig peeking underneath. Photo: Gerth van Rode, Weverstraat 23-01-1978.

That Sunday afternoon was the first Punk 'thing' in town as far as I know. After this we got The Boys, Pistols and Blondie and the whole thing really took off. There's this Polygoon Pictures Journal featuring me outside queing for the Blondie concert in the Stokvishal. At that gig poor Debbie was stoned with sanitary towels with a bit of beer inside and there they went flying. Later I read in an interview she hadn't experienced this before but thought it rather funny."

"Wat een kutband was dat (Silverstone)! Funkrockers die een veiligheidsspeld droegen. Het was dat daarna de speedtwins speelden en Pietje Punk, aka Dick Zeldenrust, in de pauze een pop verkrachtte op een strijkplank en op een portable tv scheet. Pietje Punk een cranavals act? Nee, gewoon shockeren. Dat was punk. En Dickie spoorde ook niet helemaal zo af en toe. Helaas een paar jaar geleden overleden.(Over de Speedtwins) Dat waren muzikanten die punk gingen spelen. Wel een goede drummer, die Nico. Die middag was bij mijn weten het eerste 'punk'ding in de stad. Maar daarna de boys, pistols en blondie, toen ging het pas echt los. Er is een polygoon over blondie in de stokvis, sta ik op beeld in de rij die buiten staat. Toen werd arme Debby even bekogeld met maandverband. Beetje bier erin, en gooien maar. Ik las later in een interview dat ze dat nog nooit had meegemaakt. Maar, ze vond het wel leuk."

The Sunday matinee Punk event in Musis was the second Arnhem Punk event ever. The very first recorded Arnhem Punk event however was a free gig by the Speedtwins (and Helen Heels the 'SM' backing vocals / side act) at the Cafe Heja, the art gallery of their manager Henk Jaspers (and owner of the Heja Pub / HQ) on October 8, 1977.

Leen Barbier (lead guitarist) recalls about the very first Speedtwins / Punk gig in Arnhem in Cafe Heja:
"It was a small scale affair. Lots of artists and people from the press were present. Real Punks weren't around much at the time. About the name on the poster 'Speedtwins & Helen Heels', just Speedtwins. We had an argument about this even then with Henk Jaspers.
"Was wel kleinschalig. Veel kunstenaars en persmensen. Echte punkers zagen we toen nog niet veel. Over de naam 'Speedtwins & Helen Heels' op de poster, gewoon Speedtwins. Hadden we toen al een discussie over met Henk Jaspers."

The Speedtwins ended up supporting the Sex Pistols on their first Dutch tour and they released an Album and three singles on major (Phillips) record labels. Their first album wasn't recorded in Arnhem recalls Leen Barbier (lead guitarist of the Speedtwins) but the demos to the album were recorded at the Stable Studio when they were still situated in the Duizelsteeg in the immediate vicinity of the Korenmarkt, the center of downtown Arnhem.

Due to Alfred Lagarde, a DJ on National Public Radio and avid supporter of the band, they pretty soon ranked among the most well-known and liked National Punk bands , alongside the likes of Ivy Green (Hazerswoude), Panic (Amsterdam) and the Flyin' Spiderz (Eindhoven). Visually they were a striking combo with Helen Heels (Vera Groen, sister to the Drummer Nico Groen) an 'extra' with scarce musical contribution (backing vocals) but dressed in full high gloss leather S&M bondage gear; Jody Daniel, the little lead singer from the UK and on bass the rather big Jacki (female). The musical backbone was made up of Leen Barbier on guitar and Nico Groen on drums (24).

Leen Barbier recalls:
"Yeah Vera Groen (Helen) and Jody had a thing together. Vera was still with him when I left Speedtwins but after that they split. Jody then inherited those millions and married an English lawyer or so I gathered."
"Ja, Vera Groen (Helen) en Jody hadden wat met elkaar. Vera was nog bij hem toen ik stopte met de Speedtwins maar daarna zijn ze wel uit elkaar gegaan. Jody is nadat hij die miljoenen erfenis had gekregen met een engelse advocate getrouwd voor zover ik weet."

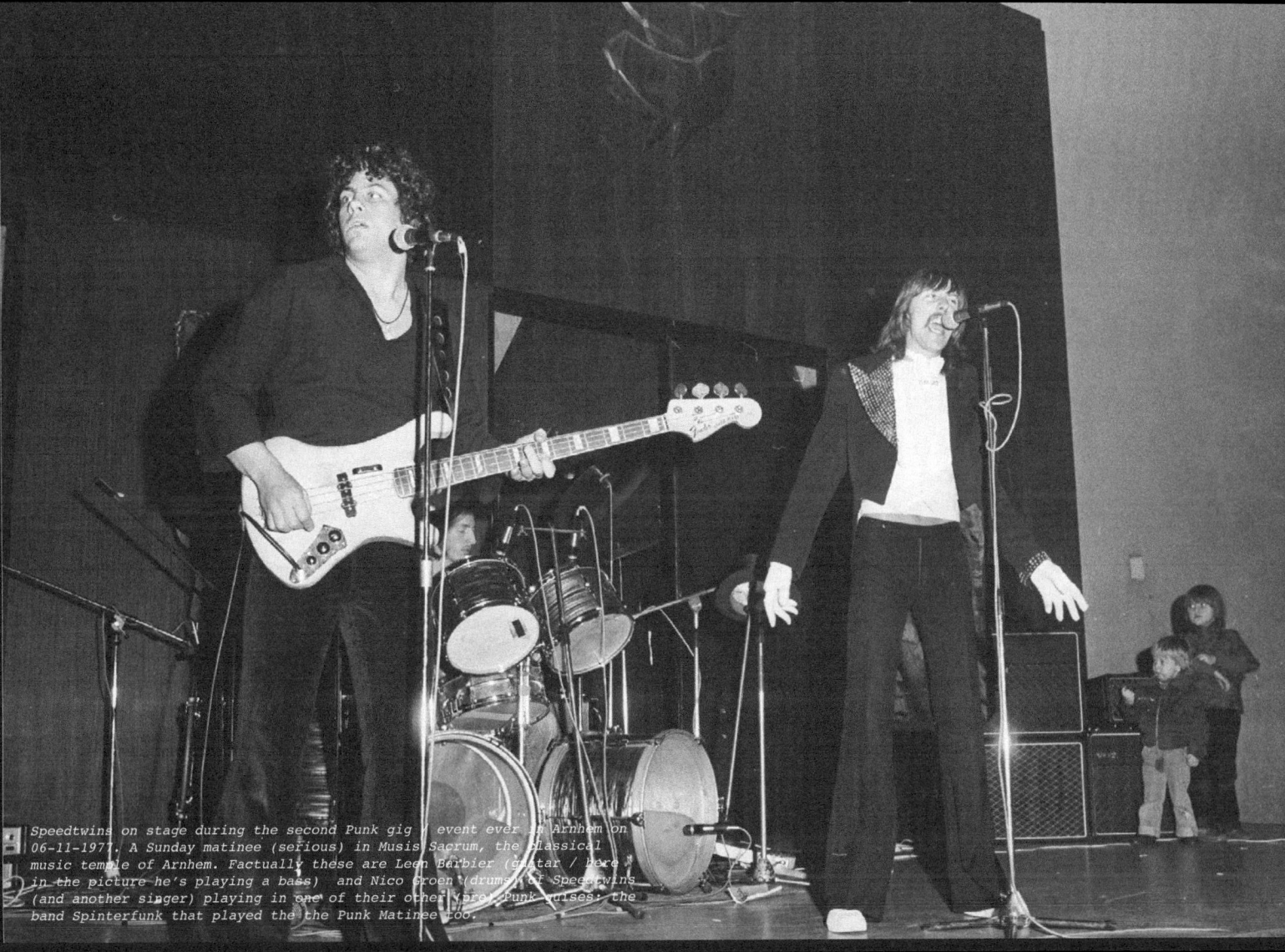

Speedtwins on stage during the second Punk gig / event ever in Arnhem on 06-11-1977. A Sunday matinee (serious) in Musis Sacrum, the classical music temple of Arnhem. Factually these are Leen Barbier (guitar / here in the picture he's playing a bass) and Nico Groen (drums) of Speedtwins (and another singer) playing in one of their other (pre) Punk guises: the band Spinterfunk that played the the Punk Matinee too.

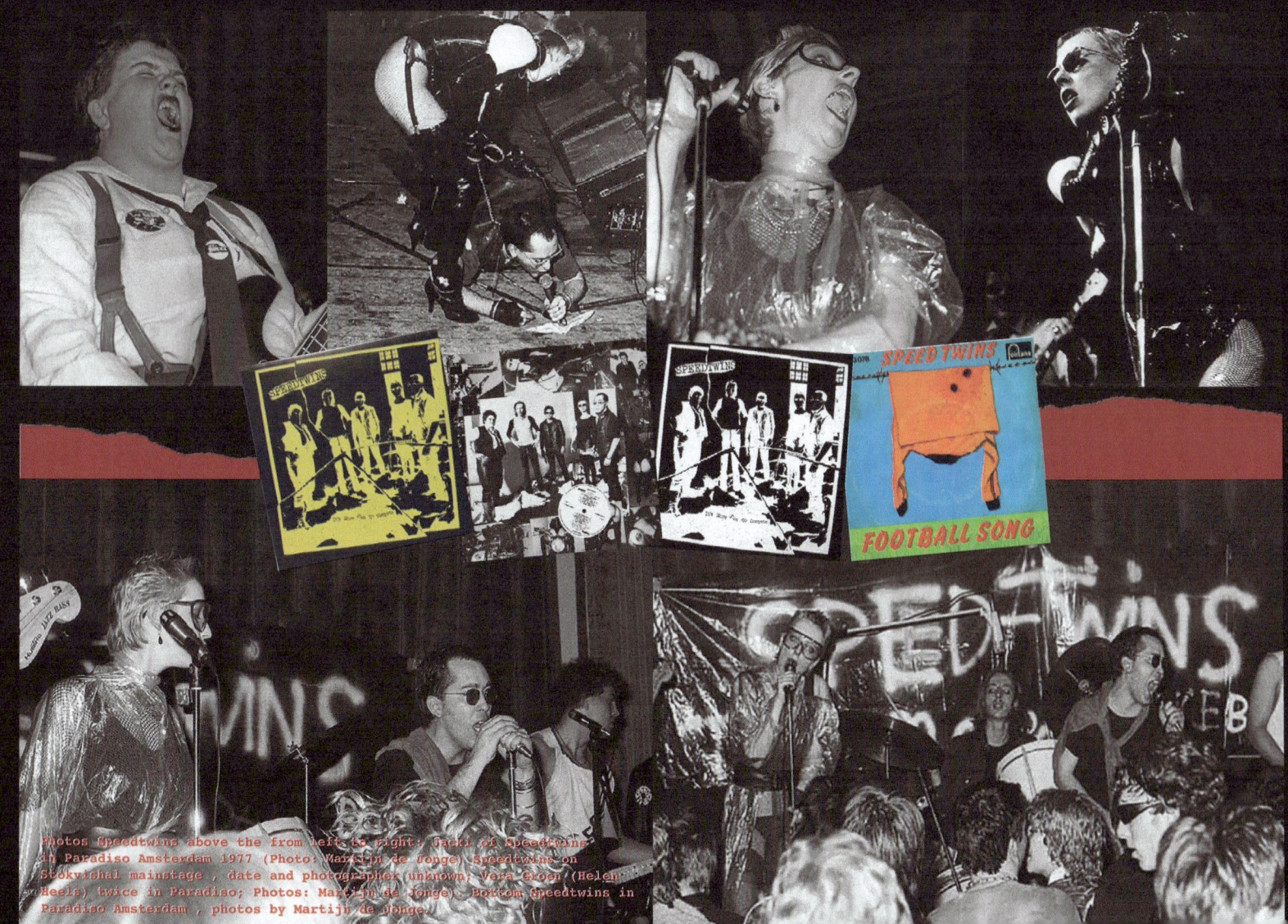

Photos Speedtwins above the from left to right: Jacki of Speedtwins in Paradiso Amsterdam 1977 (Photo: Martijn de Jonge) Speedtwins on Stokvishal mainstage , date and photographer unknown; Vera Groen (Helen Heels) twice in Paradiso; Photos: Martijn de Jonge ; Bottom Speedtwins in Paradiso Amsterdam , photos by Martijn de Jonge

Arnhemse Courant review (07-11-1977) of the second Punk gig / event in Arnhem on 06-11-1977. A Sunday matinee in Musis Sacrum. Photo insert by Merik de Vries of Helen Heels at the event during the Speedtwins gig. Poster to the gig featuring Alfred Lagarde, an Arnhem local and Speedtwins fan that was a well known DJ for Dutch National Radio. He used to play Speedtwins regularly in his evening program 'Beton uur'.

Punkfestival: walgelijke stank, totale ontreddering

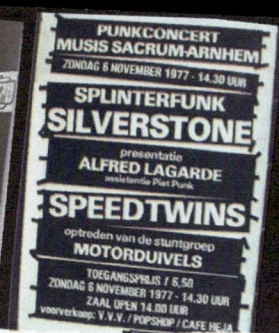

ARNHEM — „In Arnhem is alles op muziekgebied gedoemd te mislukken", aldus een uitspraak van Rutger Addink, organisator van het eerste Arnhemse Punkfestival, gistermiddag in Musis Sacrum. Met 400 mensen in de zaal en veel spektakel op het podium, mocht evenwel toch nog gesproken worden van een succesje.

Eigenlijk was dat helemaal niet nodig, want Punk is immers de mislukking zelve. Punk is „anti-kultuur", het scheppen van een onbegrijpelijke wanorde, tot uiting komend in kleding, gedrag en muziek. En zo geschiedde ook, al moesten we daar een uur op wachten, omdat de Arnhemse groep Splinterfunk geheel ten onrechte het voorprogramma verzorgde. De groep zei het zelf al: „Wij zijn Splinterfunk en geen Splinterpunk. Onze muziek is gewoon funk, daar kunnen wij ook niets aan doen".

Toch hadden zij een ding met een punkgroep gemeen: ze namen het publiek niet serieus. Een verdekt opgestelde bandrecorder draaide namelijk het repertoire af. Alleen de basispartijen werden „live" ingespeeld en ingezongen.

En alsof deze wanprestatie nog niet genoeg was, shockeerde Pietje Punk de Arnhemmer Dicky Zeldenrust, een in de Arnhemse binnenstad even vertrouwd als opzienbarend fenomeen) vriend en vijand. Spiernaakt verkrachtte hij liggend op een ineengezakte strijkplank een kinderpopje. Het publiek dromde naar voren om een glimp op te vangen van een staaltje Arnhemse punk, waar de Engelsen nog een puntje aan kunnen zuigen.

In de zaal was de totale ontreddering nabij: kreten van afschuw, gegrinnik en grove scheldpartijen aan het adres van Dicky, die eigenlijk als enige met de situatie raad wist. Met verdwaasde, zwaar opgemaakte ogen, liet hij zich naakt en gewillig op een spelende draagbare televisie fotograferen om vervolgens het publiek met verrotte eieren te bekogelen.

Naar Punk-maatstaven werd het toen pas gezellig. In een walgelijke stank van verrot struif speelde de Engelse groep „Speed Twins", daarna een duivels repertoire van „High-Energy-Punk".

Muzikale mislukking in Musis

Inmiddels was in allerijl een zak vol eieren Musis binnengesmokkeld, dat vol enthousiasme onder het publiek werd verdeeld. De Punk kreeg hierdoor een stevig koekje van eigen deeg. Zo stevig dat een op het podium geposteerde „Punk-Body-Guard", inmiddels al druipend van het struif, een ei-werper moeiteloos tegen de grond sloeg.

In de wandelgangen liepen we Hank the Knife ex-bassist Long Tall Ernie, in het dagelijks leven Henk Bruysten, nog tegen het lijf: „Voor mij hoeft dit allemaal niet. Het is niets nieuws en het stelt geen moer voor. Het is gewoon oude rock, uit de begintijd van de Stones en The Who".

Henk was komen kijken, om zijn pupillen aan het werk te zien; de Arnhemse Punkgroep Silverstone (vroeger „Barock") waarvoor hij enkele nummers schreef. Hoewel Silverstone muzikaal het meest te bieden had, waren velen al huiswaarts gekeerd. Men was verzadigd, immuun voor „het Punk-effekt", er was immers al genoeg geshockeerd.

RONALD STERK.

☆ Silverstone: eindelijk weer een plaatje maken voor 1000 piek ☆

Arnhemse punk kotst van Engelse punk

Arnhemse PUNK
ARNOLD ZWEERS

ARNHEM — Jan komt inderdaad binnenschuiven met een wilde warrige haardos, een onuitgeslapen blik en een broek die met veiligheidsspelden aan elkaar hangt. "Daar zijn het jeans voor," legt hij uit. En beweert dit niet te doen vanwege de punkrage. Hij is immers Arnhemmer, en geen Engelsman. "Nee, zo liep ik er altijd al bij."

Jan Klop is de 21-jarige gitarist van de Arnhemse punkgroep Silverstone. Ze hebben een plaatje gemaakt getiteld So What.

De groep werd een half jaar geleden opgericht. Jan's maten zijn Guus Steenhuis (22 jaar, gitarist), Will van Setten, (23, drums) en Paul Keultjes (23, gitaar).

Het punk-image van Jan Klop, "is ons opgedrongen. Waarom het ons om ging, was dat het allemaal weer ging swingen. Als je de moeilijke toestanden in de Stokvishal ziet, dan kun je net zo goed een elpee opzetten. Het ging ons er om, gewoon lekkere hardrock te spelen, waar op gedanst kan worden. Nou ja, als de mensen dat tegenwoordig punk noemen, mij best. Tja, en door ons uiterlijk, met wasknijpers in de kraag en veiligheidsspelden in de broekspijp zou je inderdaad misschien wel direct zeggen: dat is punk. Onze muziek is bovendien recht toe recht an."

★ The Damned

Engelse Punk, wat je daar van vindt? "Moeilijk te verteren. Als je daar een uurtje naar luistert, heb je het wel gehoord. Vorige week zag ik in Amsterdam de Engelse groep The Damned optreden. Dat noemt zich dan punk. Nou dacht ik altijd dat punkjongens jonge jongens waren, achtien, twintig, hoogstens begin twintig. Maar de kerels van de Damned zijn wel dertig, en zitten al jaren in het vak. Ze hebben hun image gewoon aangepast. Wat heeft dat dan nog met punk te maken? Bovendien is het wel merkwaardig, dat het publiek in de Melkweg, in Amsterdam, want daar traden ze op, nu zo ontzettend enthousiast reageert op dit geram en gestamp terwijl er eerder alleen maar moeilijke toestanden in kwamen en een eenvoudige swingende hardrock er taboe was."

★ Punk-vader

De Arnhemse punker is duidelijk niet onder de indruk van de Engelse muziekcollega's. Hij kotst een beetje van de Albion-punk.

Punkgroepen horen een oudere "vaderfiguur" te hebben. In Engeland zijn dat Jonathan King bijvoorbeeld, Roger Daltrey en David Bowie. Figuren die die punk helemaal niet zien zitten en die jonge knapen met hun ervaring terzijde staan en hen meesleuren met hun poten naar boven in de publiciteitsstroom.

Zo'n punk-vader in Arnhem is Rob Mijnhart, die zich heeft opgeworpen als de manager van Silverstone. Rob was vroeger de leider van de Arnhemse beatgroep Mayfield, en nog later (eigenlijk tot nog maar voor kort) van Hank the Knife and the Jets. (Het is ook Hank the Knife (Henk Bruysten) die samen met zijn zanger Pierre Beek, de eerste single van Silverstone heeft geschreven. Zowel de a-kant So what, als de b-kant O.K.

★ Houteriger

Een beetje lullig vinden Jan Klop en Rob Mijnhart het wel, dat platenmaatschappij Negram hun singletjes met een opvallend punk-sausje overgoten heeft. "We kenden de plaat haast niet weer, tenminste als we hem vergelijken met het demobandje dat we en de Stable Studio van Roel Toering aan de Duizelsteeg hadden opgenomen. Negram had alles bewust veel houteriger laten klinken. Dat vonden ze kennelijk met meer punk. Ja, dat eindresultaat, daar stonden we toch wel even van te kijken. Maar een tweede single zal ongetwijfeld meer naar ons eigen idee worden. Als So what niks wordt kunnen we immers zeggen: zie je wel dat we het beter op onze manier hadden kunnen doen. Als So what wel iets wordt, kun je sowieso meer eigen inbreng eisen. Je hebt immers bewezen succes te hebben.

★ Café-groep

Silverstone treedt regelmatig op. Ze hebben een installatie die zowel in grote als kleine zalen past. Café's zijn natuurlijk bij uitstek geschikt, zeker qua sfeer, voor hun punk. Op woensdag 11 november zitten ze in blues café Le Primeur aan de Beekstraat.
Maar daaraan voorafgaande is er zondag 6 november een groots punkmiddag in Musis Sacrum. Dan vechten Silverstone en de Engels-Arnhemse groep Speed Twins een punk-gevecht op leven en dood uit. Zo van: wie mag zich nou eigenlijk echte punker noemen?
Die middag is er ter afwisseling ook funk te horen met de Arnhemse formatie Splinterfunk (eind november komen ze met hun eerste single: Mother Nature

★ Motorduivels

En motorduivels denderen met geweld over het Musis podium, want dat past helemaal in het sfeertje van de punk. Ruig leer, blitze motoren, harde bonkerige muziek. Dat is het wel voor punkers.
De middag wordt gepresenteerd door de Arnhemse (VARA) deejay Alfred Lagarde (die zich onlangs in en muziekblad nog uitliet als een anti-punker: 'Geef mij maar beton-muziek'), geassisteerd door de in Arnhemse kringen bekende Piet Punk.

★ Geen poespas

Wat erg belangrijk is, zegt Rob Mijnhart als zakelijk leider op de achtergrond, is dat het gewoon weer mogelijk is geworden, om voor een paar centen, zegduizend gulden, een singletje te maken. De laatste tijd was het zo, dat je de dure mille niet eens uitkwam. Je moest van de duurste 24 sporen studio's gebruik maken, violisten op de achtergrond zetten (die violisten doen dat ook niet voor noppes), en wat je voor poespas er nog allemaal meer aan te pas kwam.
Kijk, en dat hoeft nu met meer zo nodig. Je speelt je nummer een keer in, en bam, hij staat er op."
"Dat betekent," vult Jan Klop aan, "dat allerlei groepjes, ook in Arnhem, die al jarenlang in de onbekendheid meedraaien, nu eindelijk ook eens een kans hebben een plaatje te maken, en zodoende wat meer in de publiciteit kunnen raken."

When the Dutch football team left for the World Championship in 1978 to a military Junta ruled Argentina, they released a classic 7" vinyl single called 'We hate football'. They eventually wimped out with the single 'Blackmail' in 1979 and having changed their name to 'The Name' they became a synth Pop Wave band.

Turns out they used to rehearse at Fred Veldman's in the Bergstraat / Vijfzinnenstraat warehouse next door to the first squatted Goudvishal on number 16A.

Leen Barbier recalls:
"We used to rehearse in this squat at the Bergstraat at Fred's (Veldman), yes. That's the one yes (nods to the shown picture of the Vijzinnenstraat with the warehouse next to the Goudvishal at number 16A). Always pretty messy in there."

"Wij repeteerden altijd in een kraakpand in de Bergstraat. Bij Fred (Veldman), ja. Die ja (bij het zien van de foto van de bewuste panden in de Vijfzinnenstraat). Altijd een zooitje daarbinnen."

Later on (1980) they shared a rehearsal space with Die Kripos in a mansion on the Jansbuitensingel number 28 in a so-called anti-squat situation (renting for free or little rent to prevent the place from being squatted properly).

Jan Bouwmeerster recalls:
"Later on we used the same rehearsal room in an anti-squat building on the Jansbuitensingel 28. On the first floor where Coky Vlek used to deal. He is not to be confused with Video Cock the professional roadie of the Stokvishal with that huge bunch of keys on his keyring. We shot a video in his business on the Hertogstraat.
Coky Vlek had this wine stain and was dealing powder hence his nickname ('Vlek' means stain, ed). The rehearsal room was situated in the backroom (Edwin and I visited one time during a De Kripos rehearsal, ed.) Jody (singer of the Speedtwins, ed.) was living on the first floor with the son of the project developer. If we played sh#t Jody kicked in the door and shot a speaker with his crossbow. Nice guy that Jody."

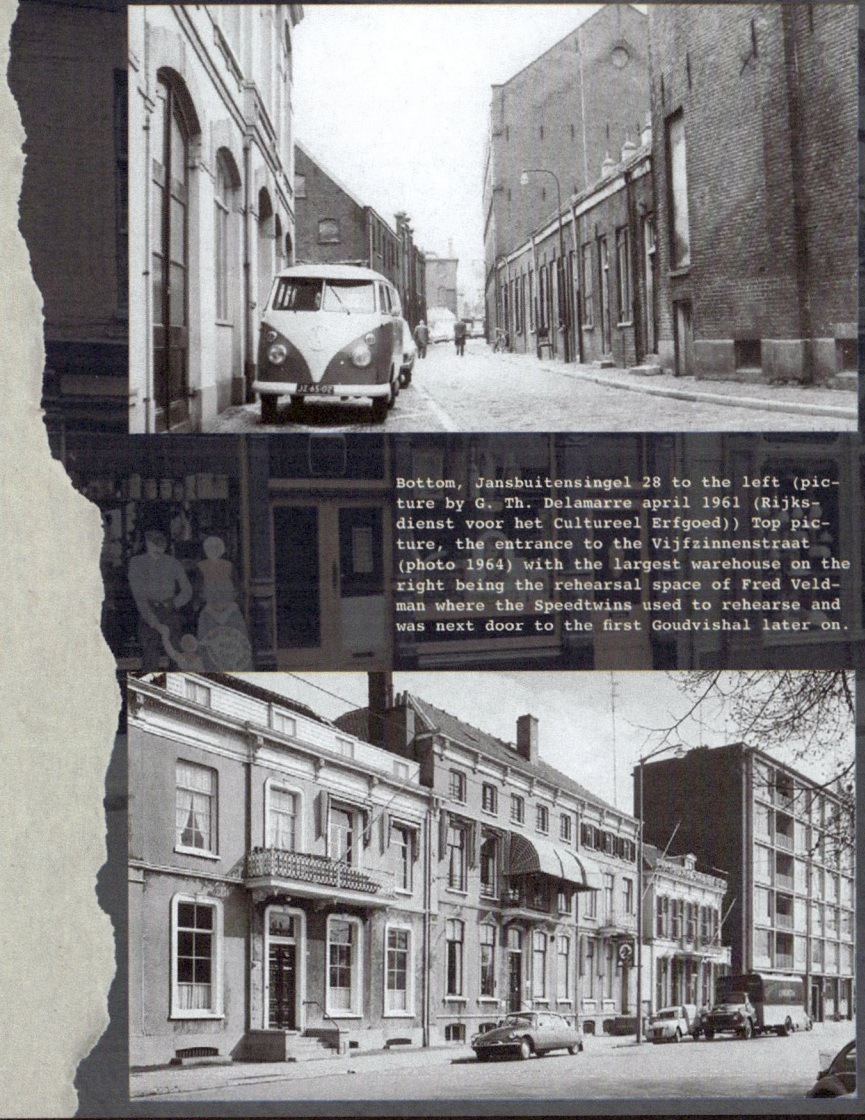

Bottom, Jansbuitensingel 28 to the left (picture by G. Th. Delamarre april 1961 (Rijksdienst voor het Cultureel Erfgoed)) Top picture, the entrance to the Vijfzinnenstraat (photo 1964) with the largest warehouse on the right being the rehearsal space of Fred Veldman where the Speedtwins used to rehearse and was next door to the first Goudvishal later on.

"Later hadden we dezelfde oefenruimte in een antikraakpand aan de Jansbuitensingel 28. Op de begane grond was een voorkamer waar Coky Vlek dealde (niet te verwarren met Video Cock, de beroepsroadie van de Stokvishal met die hele dikke sleutelbos; in zijn zaak in de Hertogstraat hebben we een keer een video gemaakt.) Coky Vlek had een wijnvlek en was verkoper van poeder. Vandaar zijn bijnaam. De achterkamer was oefenruimte (Edwin en ik brachten hier ooit een bezoek aan een repetitie van Die Kripos, red)..Jody (zanger van The Speedtwins, red.) woonde daar op de eerste verdieping samen met het zoontje van de projectontwikkelaar. Als we k#t speelden trapte Jody de deur in en schoot hij met zijn kruisboog op een speaker. Leuke gast, die Jody."

PUNK VENUES: STOKVISHAL

October 20, 1978, I saw the Clash play the Stokvishal in Arnhem as part of the continental leg of their 'Sort it Out' tour, Arnhem being the nearest city from my small-town Doesburg and I was totally blown away.

Support act was The Lous from France; lous(y) they were and they were booed off. Hearing them now however, they seem pretty okay. Note: the gig poster and the newspaper gig review talked about the Loo from Venlo (newspaper) but I doublechecked with my good friend Mat Aerts from Venlo, him being in the Venlo scene from the word go, who assured me there has never been a (Punk) band from Venlo with that name.

The Clash made us wait for what in fact were hours (!) but felt like an eternity. Rumor at the time had it that the axis of their van snapped somewhere on their way (back) to the venue. Much later I read they regularly did this on purpose to increase the mounting anticipation which certainly worked: we nearly tore the place down in anticipation.

This gig is still at number one in my all-time list. Later that same month they released their second album "Give em enough Rope" - I remember it well. Also one of the first times I experienced an event at first hand and then seeing it totally misrepresented in the papers / media later on: the gig / The Clash got

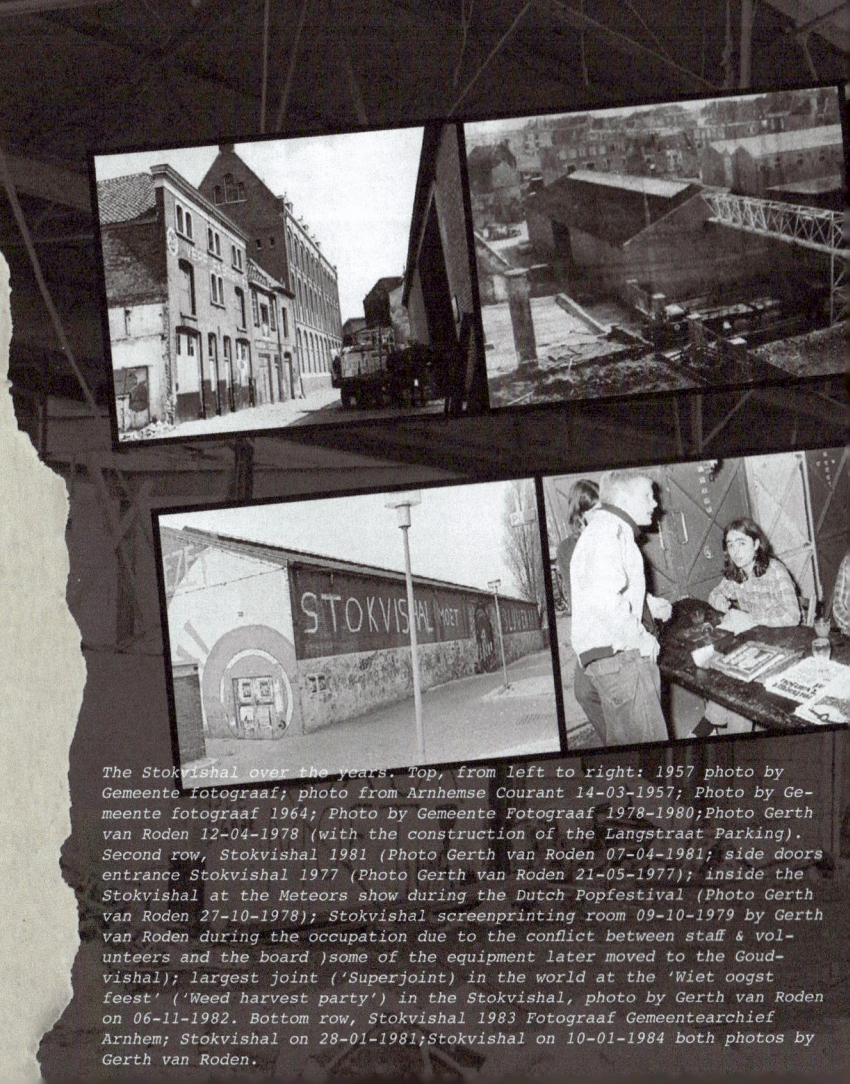

The Stokvishal over the years. Top, from left to right: 1957 photo by Gemeente fotograaf; photo from Arnhemse Courant 14-03-1957; Photo by Gemeente fotograaf 1964; Photo by Gemeente Fotograaf 1978-1980;Photo Gerth van Roden 12-04-1978 (with the construction of the Langstraat Parking). Second row, Stokvishal 1981 (Photo Gerth van Roden 07-04-1981; side doors entrance Stokvishal 1977 (Photo Gerth van Roden 21-05-1977); inside the Stokvishal at the Meteors show during the Dutch Popfestival (Photo Gerth van Roden 27-10-1978); Stokvishal screenprinting room 09-10-1979 by Gerth van Roden during the occupation due to the conflict between staff & volunteers and the board)some of the equipment later moved to the Goudvishal); largest joint ('Superjoint') in the world at the 'Wiet oogst feest' ('Weed harvest party') in the Stokvishal, photo by Gerth van Roden on 06-11-1982. Bottom row, Stokvishal 1983 Fotograaf Gemeentearchief Arnhem; Stokvishal on 28-01-1981;Stokvishal on 10-01-1984 both photos by Gerth van Roden.

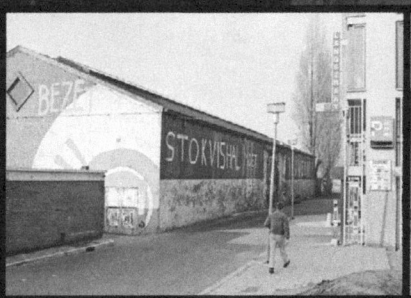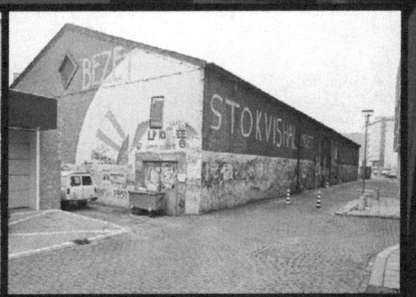

slagged off completely by the local paper in the following Monday review for being a kind of second rate hard rock band ... (see the press clipping). My dad picked us up after the gig (tnx Dad) and drove us home but not before dropping of Ferry (from Zutphen band Rubber Gun) on the highway somewhere on our way home around Rheden where he made his way through the grasslands off the freeway towards where he was staying at the time. We had just met him at the gig.

The Stokvishal venue could accommodate 1200-1700 fans and was an important Dutch venue (1971-1984) (3). Until the late 1980's the Stokvishal shared the same promotor (Frans de Bie) as the Paradiso Club in Amsterdam so visiting UK bands would frequently play both venues (21). Although the Stokvishal was known for its excellent acoustics, it was also pretty basic with no toilets/showers for the artists (tailor-made for the Punk ethos).

Herman Verschuur (crew Stokvishal / early Punk volunteer) recalls
"The suspended ceiling was ugly but clearly visible on all the photographs because of the height of the stage (some 170 cm, quite high in those days) making it very recognizable on all photos. More and more plates were coming off over time but It made for great acoustics though, the sound of the live gigs was really famous."

"Ja, dat lelijke systeemplafond dat door de hoogte van het podium (ca 170 cm of zo, de Stokvishal had echt een vrij hoog podium voor die tijd) alle foto's zo herkenbaar Stokvishal maakte met steeds meer platen die er van af vielen in de loop van de tijd. Dat systeemplafond maakte de akoestiek heel goed. Het geluid was echt beroemd destijds voor optredens daardoor."

The Stokvishal at the Langstraat was used as a warehouse for products and materials of the Arnhem firm Stokvis. They used to produce baths and sinks and bicycles and mopeds. They had buildings across Arnhem including their main factory in the Vijfzinnenstraat

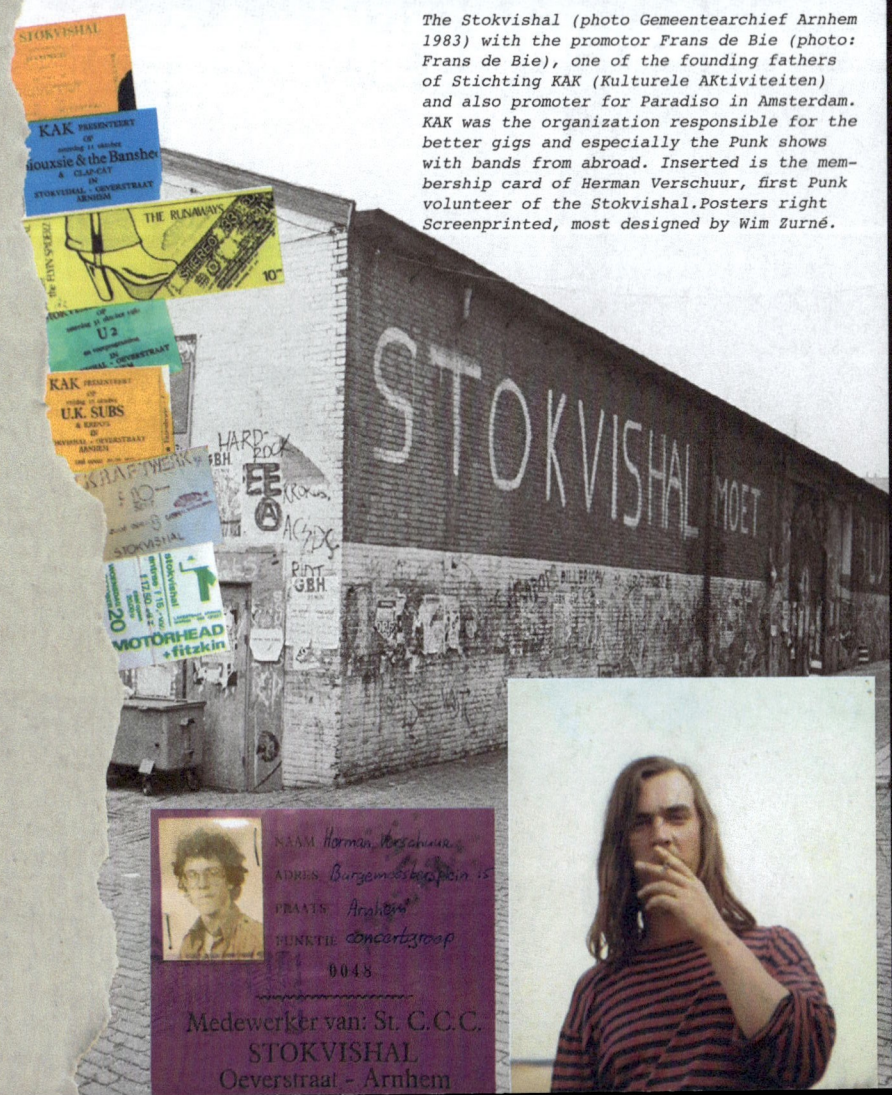

The Stokvishal (photo Gemeentearchief Arnhem 1983) with the promotor Frans de Bie (photo: Frans de Bie), one of the founding fathers of Stichting KAK (Kulturele AKtiviteiten) and also promoter for Paradiso in Amsterdam. KAK was the organization responsible for the better gigs and especially the Punk shows with bands from abroad. Inserted is the membership card of Herman Verschuur, first Punk volunteer of the Stokvishal. Posters right Screenprinted, most designed by Wim Zurné.

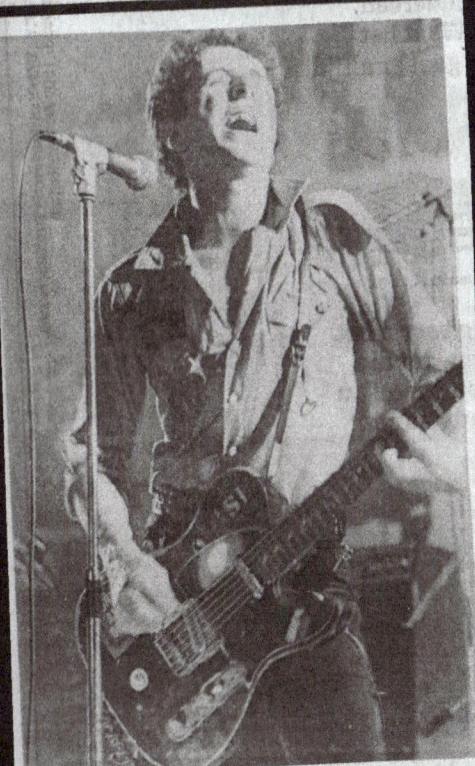

Clash in Nederland

De Engelse punkband The Clash is het afgelopen weekeinde in Nederland geweest. De groep gaf twee optredens: in de Arnhemse Stokvishal en in het Amsterdamse Paradiso. Van heinde en verre kwamen de fans naar het optreden in Arnhem. Zelfs een ruime delegatie uit Groningen was present. Op de foto: gitarist-zanger Joe Strummer.

The Clash ruled the main stage on 20-10-1978 (photos by Marius Dussel) as part of the European leg of their 'Sort it out tour'. Discovered the news clipping in The Nieuwsblad van het Noorden during the research for this book. Because I attended this gig I suspected the accompanying photo in this paper of Joe Strummer was taken at this very gig. My friend Michael (Bacteria) asked around among his Groningen punk friends and found the photographer Marius Dussel from back in the day who took a load of Pictures at this gig. Turns out Marius Dussel also made pictures of other gigs in the Stokvishal (SLF / Blondie / etc) for the Nieuwsblad van het Noorden. clipping Nieuwsblad van het Noorden 28-10-1978. Right page, Joe Strummer of The Clash at Stokvishal Arnhem 20-10-1978 (photo Marius Dussel)

number 103 (next to the second Goudvishal), only to be separated by this tiny alleyway called 'de Wolvengang' which is still there too. The Stokvishal factory had since long been damaged due to the bomb shelling and was partially destructed during the Battle of Arnhem in 1944. It was torn down in the 1960's.

The Clash at the Stokvishal got a mention in Johnny Greens book (6), in particular the hippies who broke the neck of one of Mick Jones's guitars. There is mention of the 'circular bar at the hotel'; I am pretty sure this is the Hotel Haarhuis bar in Arnhem. No professional pictures were taken, the only pictures were mine that were taken with a camera that had disposable flash bulbs which you could use only once and that were seated in this flimsy aluminum housing you could turn up from within the camera. Of course the housing got really hot after using a couple of flash bulbs and it would instantly scorch your forehead with each subsequent photo while looking through the lens, hahaha, marked for life. Or so I thought: the research for this book churned out a series of B&W and colour pictures taken by Marius Dussel for a newspaper up north in Groningen, the Nieuwsblad van het Noorden, and they published a photo from this series with some accompanying text.

The Stokvishal really was a kind of Hippy remnant from the 70's but they put on great Punk and New Wave shows like the Sex Pistols (missed that one, grr) The Clash, The Ramones, The Heartbreakers, The Talking Heads, Blondie, XTC, Iggy Pop, The Cure, The Damned, Siouxsie and the Banshees, U2, Stiff little Fingers, Anti Pasti, The Exploited, U.K Subs, Angelic Upstarts, The Specials, The Selecter, Elvis Costello, XTC, Madness, Speedtwins, this list of Punk New Wave bands is endless and so is the list of (more) mainstream rock and pop acts and bands.

Frans de Bie (promotor Stokvishal)
"Most bands I promoted stayed in Hotels in the west of Holland. I often used the Golden Tulip Hotel at Velperbroek, next to the Hospital in Velp where they are putting up Polish workers nowadays. I used a

The Clash: punk op de laatste benen

ARNHEM — We hebben het enkele maanden geleden al geschreven: de punkbeweging sterft een langzame maar zekere dood. Toch stond gisteravond een der belangrijkste punkbands in de Arnhemse Stokvishal op de planken.

Dat zit zo: enkele Stokvis-medewerkers betreuren het ten zeerste, dat „de eerste echte spontane jeugdbeweging uit de 70-er jaren door de commercie is opgeslokt en in het verdomhoekje is geraakt". Zij constateerden bovendien dat veel mensen de rebelse frisheid niet meer pikken, waardoor de punkbeweging feitelijk is doodgebloed. „Lamlendigheid troef", aldus de Stokvismedewerkers.

In hun poging om de punkmuziek weer wat nieuw leven in te blazen contracteerden zij het nog springlevende punkfenomeen The Clash. De groep arriveerde een uur te laat in de hal vanwege het breken van de voor-as van hun busje. Het daardoor zeer ongeduldig geworden publiek mocht zich steeds weer verheugen in geestdriftige toespraken van een rasechte punker, die daarmee de gemoederen wat probeerde te sussen. Hij bereikte slechts het tegenovergestelde.

The Clash is pas goed in de belangstelling gekomen nadat een dansend meisje tijdens een concert het oorlelletje van haar partner afbeet. „Dat moet dan wel zeer opwindende muziek zijn", dachten velen en The Clash was in één klap bekend.

Muzikaal staan zij dicht bij het geluid van een ander groot punkfenomeen, de groep The Ramones. Dat betekent dan dat het repertoire bestaat uit louter up-tempo-werk. Hier is dan meteen Clash's sterkste troef aangegeven, maar tegelijkertijd haar achillespees: de nummers kennen geen enkele variatie.

Slechts 300 mensen bevolkten gisteravond de hal en ook al reageerden zij dolenthousiast, het geringe bezoekersaantal was tekenend voor de afstervende punkstroming. Immers een jaar geleden nog, kwamen 1200 mensen op de been voor The Sexpistols. De punk beleeft zijn laatste stuiptrekkingen.

RONALD STERK

The Clash: niet veel soeps

ARNHEM — Dat ons land nauwelijks punks kent, werd vrijdagavond weer eens duidelijk bij het optreden in de Arnhemse Stokvishal van de Engelse Clash, een punkband van het eerste uur.

Terwijl de uit Venlo afkomstige groep The Loo, die een en al punk speelde, in het voorprogramma door het publiek werd weggehoond, werd The Clash gejubeld.

The Clash die niets meer dan een combinatie van slechte hardrock, rock en roll en punk de zaal inslingerde werd behandeld als ware goden. Karer kan het niet. Tussen het optreden van The Loo en The Clash zat notabene de schandalige wachttijd van een uur en een kwartier. The punks pikten dat gewoon, alsof er niks aan de hand was. Men liet zich afschepen met de rotsmoes dat de auto van The Clash door de vooras was gezakt in plaats van de boel eens lekker in elkaar te timmeren.

Wat we zagen waren punkers met welvaartsbuikjes, vervelende pubers met leren broekies en jekkies, die zonodig hele horden plastic bekertjes naar het voorprogramma moesten gooien.

Het verschijnsel 'punk' degenereert zichzelf. Het show-lererige waarmee een groep als The Clash te werk gaat (leuke kleren, knots van een apparatuur, lichtinstallatie) is daar een duidelijk bewijs van! De afschuwelijke vervormende hardrock mix waarmee het geluid de zaal in werd gesmeten deed afbreuk aan de oorspronkelijke punksound.

Alleen 'White riot' en 'London's burning' kwamen nog een beetje herkenbaar naar voren toe. De meeste van de 300 kids vermaakten zich, niettemin opperbest en zag daar ook geen bezwaar in.

DE NIEUWE KRANT 23-10-1978 C.K.

Left, review in Arnhemse Courant 21-10-1978. The apparently little retarded reporter of the local rag wasn't exactly satisfied with the performance of The Clash nor with the response of the audience. News paper clipping from De Nieuwe Krant 23-10-1978. Further photos by Marius Dussel 20-10-1978. Photo left with Johnny Green at the side on stage. Johnny Green documented the Stokvishal gig in his book 'A Riot of our own'.

This page and the next two: The Clash at Stokvishal Arnhem 20-10-1978 (photos Marius Dussel). Small photo (second from the left, middle row) of Paul Simonon and Clash (stage) bouncer by Marcel Stol 20-10-1978.

The Ramones at Stokvishal 16-09-1978. Hey Ho! The Ramones did a damn good and high-speed gig in the Stokvishal (photo Rudolf van Dommele).

Ramones 'punken' Stokvis-seizoen open

ARNHEM — Zaterdagavond werd het nieuwe Stokvisseizoen geopend met een optreden van 3 groepen, te weten, de rockband 'Space' en de 2 punkbands de 'Speedtwins' en de 'Ramones'. Vooral voor de laatste waren de meeste van de ongeveer 300 jongeren (vooral punkers) gekomen.

Men kon ook kennis maken met de vernieuwde entree van de Stokvishal. Men gaat nu door de zij-ingang langs een prachtig in de muur gebouwd loket, via een slingerpad aan de achterkant van de hal naar binnen. Een en ander geeft een uitstekende aanblik en het grote voordeel ervan is dat je niet meteen de hele grote hal op je af krijgt.

Het enige dat ik over de groep Space wil zeggen is dat ze op mij een enorm slordige indruk achterlieten. Ook kwam het geluid door het te hoog opgeschroefde volume akelig vervormd de speakers uit. Al iets beter waren de Speedtwins. In de nieuwe bezetting (Mike van Dalm-bas, Peter Presser-gitaar, Carlo van Rijswijk-drums en Jody Daniel nog steeds zang) wisten ze met o.a. hun nieuwe single 'Blackmail' de aanwezigen al behoorlijk heet te maken voor de hoofd-act!

De Ramones hadden een kolossale geluids-installatie meegebracht, een groot p.a.-system en een aantal Marshall-amps. Iets wat toch indruist tegen de punk-ideologie (in zalen spelen waar niet meer dan 150 man in kunnen, op kleine versterkers spelen, liefst op oude radio'tjes, geen publiciteit en promotiemachines erachter enz.).

Van begin tot eind brachten de Ramones keiharde, neurotische, hakkende 3 à 4 minuten durende nummers. Recht voor z'n raap, stuwend en zonder overbodige versierselen. Welgeteld heb ik dus geen een solo kunnen ontdekken en zo hóórt het ook! De Ramones maken punk tot in de oervorm teruggeleid, strak, tot op het bot afgekloven en elementair tot in de meest letterlijke zin van het woord.

Er werd een keus gedaan uit 'Ramones', 'Ramones leave home', 'Rocket to Russia' en hun nieuwe elpee. Ook 'Hey ho, let's go' en 'My Generation' ontbraken niet. Men had het geheel zelf opgeluisterd met Smokie's 'Needles en Pins' (het origineel is dacht ik van The Searchers) en als toegift had men o.a. een Cliff Richard-nummer (Do you wanna dance) in petto.

Het is toch jammer dat de punk in het algemeen zich ook heeft laten verleiden door een commercie en daardoor een onnatuurlijke dood is gestorven, want punk in haar meest oorspronkelijke vorm (zoals hierboven beschreven) en als sociale uitlaatklep voor jongeren is best te pruimen. De hele punkscene is tegenwoordig te gemaakt en te opgefokt, om nog als geloofwaardig over te komen.

KA ORGANISEERT
Zaterdag 16 sept.; 20.00 uur, entree : fl. 10,-

RAMONES
SPACE
SPEEDTWINS

IN DE
STOKVISHAL

VOORVERKOOP: Puck en elpee in Arnhem, & aan de zaal.

The Ramones gig was the kickoff of the new cultural season '78–'79 and the grand opening of the renovated Stokvishal who finally got a real entrance with a ticket booth and cloakroom. The Speedtwins did the support together with the rock band Space. Even the local rag was satisfied. Newsclipping / review from Arnhemse Courant 18-09-1978. Photo of posters on the streets by Gerth van Roden 28-09-1978. Photo Joey Ramone unknown.

On 19 May 1979 Iggy Pop rocked the Stokvishal with a hell of a show. Clipping from Arnhemse Courant 21-05-1979.

Topacts in Stokvishal

Gruppo staat stil, Iggy Pop gaat door

ARNHEM — Om te zeggen dat de Arnhemse popliefhebber het afgelopen weekeinde flink wat te genieten had, zou een verkeerde voorstelling van zaken zijn. Weliswaar stond vrijdagavond voor 900 mensen ons aller Gruppo Sportivo weer eens de sterren van de zomerse hemel te spelen en bewees de enige echte pop-psychopaat uit de huidige muziekwereld Iggy Pop (zaterdagavond voor 800 bezoekers) in staat te zijn tot het brengen van een zeer volwassen spectakel. De beide concerten waren zo verschillend van vormgeving en sfeer, dat zij — overigens begrijpelijk — een totaal verschillend publiek trokken.

Gruppo Sportivo stond op de Stokvis-planken op initiatief van het Stokvisbestuur zelf, dat door financiële tekorten uit het afgelopen seizoen genoodzaakt was deze Hollandse topact — gegarandeerd flinke recettes — te contracteren. De groep speelde dit seizoen daarom voor de derde maal op Arnhems grondgebied en hoewel de muziek en de altijd weer pakkende act nauwelijks gevoelens van verveling opriepen, wordt het hele Gruppo-gebeuren nu zo langzamerhand wel erg voorspelbaar.

zikaal vernuft (zijn nummers zijn rechtlijnig en simpel van opzet) weet hij echter krachtig te compenseren met een onbegrijpelijke wanorde op het toneel, waarmee hij zichzelf verheft tot een levende poplegende. Met naakt bovenlichaam, zijn broek gewaagd laag en op de heupen hangend, de edele delen veelvuldig vertroetelend, zingt hij een uiterst krachtig repertoire in volledige concentratie.

Pop was vrolijk zaterdagavond, want hij zong niet louter meer in de laagste regionen en verhief met lef en wilskracht zijn nummers boven het niveau van de vertolkingen op de plaat. Zijn begeleidingsband was in topvorm en in combinatie met een vocaal en fysiek zeer gedreven Pop stond dit garant voor een volwassen concert: „I'm thinking now as a man" heeft hij onlangs nog gezegd en doelde daarmee op zijn rijpingsproces, dat pas nog resulteerde in een l.p. van eigen hand (!): New Values. Pop is al tien jaar bezig, maar is pas nu echt begonnen...

RONALD STERK

Niet voor niets gaat de groep volgende maand in retraite om in rust de stormachtige successen te overpeinzen. Hieruit zou dan een nieuwe formule moeten herrijzen, waarmee de band in ieder geval zijn Neêrlands toppositie kan handhaven, maar wat belangrijker is: Een herboren Gruppo zal levensvatbaar genoeg moeten zijn, om de moeilijke oversteek naar Amerika tot een goed einde te kunnen brengen. Gezien de uitgebalanceerde bühneact, waarin zanger-gitarist Hans Vandenburg het leeuwendeel verzorgt, moet een internationale doorbraak mogelijk zijn.

Niet zozeer een gebrek aan muzikaliteit, maar veel meer het totale onbegrip van de intentie van de groepsfilosofie is er de oorzaak van geweest dat die doorbraak er nooit is gekomen.

Zijn ze niet miskend vergeleken met groepen als Abba en Middle of the Road? Het is juist die zoetsappigheid en commercialiteit, waaraan Gruppo 'n broertje dood heeft. Weliswaar staat het repertoire stijf van dergelijke muzikale clichés, de bedoeling is juist ze belachelijk te maken.

Immers daar waar menige groep staat mooi te wezen en zich een gefortuneerde showbizstatus aanmeet, daar gaat Hans Vandenburg gekleed in een ruim passende pipobroek, glittersokjes en plastic sandalen; de anti-held in optima forma.

• Iggy Pop

Veel minder voorspelbaar was het door het KAK — wil van Arnhem weer een bruisende muziekstad maken, red. — georganiseerde optreden van Iggy Pop, die na een slaapwekkend voorprogramma (een zanger en twee synthesizer-bespelers, die zelfs Pop's Nightclubbing vertolkten) tekende voor één der meest energieke concerten van de afgelopen jaren, die binnen de Stokvismuren plaats vonden. Iggy Pop is eigenlijk nooit een echte ster geweest en dat zat hem dan in zijn onverzadigbare drang naar chaos en waanzin, waardoor zijn muziek voor een eenvoudige boeren jongen gewoonweg niet te pruimen was.

Bovendien heeft Pop jarenlang op wankele benen gestaan en heeft derhalve stevig moeten leunen op compagnon James Williamson (samen maakten zij Pop's langspeler Kill the City) en vooral op leermeester en muzikaal genie David Bowie (met hem kwam de l.p. The Idiot tot stand). Zijn gemis aan echt mu-

small Hotel on the Apeldoornseweg right next to the Arnhem side of the railway too. (Hotel Parkzicht, ed.)"

"De meeste bands die ik geprogrammeerd heb verbleven in hotels in de randstad. Vaak heb ik gebruik gemaakt van het Golden Tulip hotel bij Velperbroek, naast het Velps Ziekenhuis en nu huisvesting voor Poolse arbeiders en een klein hotel in Arnhem op de Apeldoornse weg vlak bij het spoor aan de Arnhemse kant."

Herman Verschuur (crew Stokvishal / early Punk volunteer)
"Often the bands stayed the night at Hotel Haarhuis I think though this fluctuated. The Exploited stayed the night at the Postiljon Hotel on the Apeldoornseweg. I know for sure because I was there."

"De bands verbleven vaak in Haarhuis geloof ik, dat wisselde nogal. Exploited zat in Postiljon hotel bij Apeldoornseweg weet ik zeker. Daar was ik bij."

All major Punk and New Wave bands in the years 1977-1983 played at the Stokvishal, some of them became really famous later on like U2 and the Simple Minds and all that crap. But The Clash too, but hey, they turned to crap as well once they got famous, or did they become famous because they turned to crap? Unlike for instance the City of Nijmegen which only saw the occasional Punk band perform at Doornroosje, the local Hippie (state) Youth Club where they actively sought to keep Punk out of their club at first. We did see the UK Subs there in 1980 for the first time and interviewed them for our Shock Fanzine. They played the Stokvishal later that same year on 10 October 1980, supported by the local Punk band Die Kripos.

I remember seeing the Cure at the Stokvishal twice (in 1979 and 1980) and realizing Arnhem is Cure Town. The reception by the audience was amazing; we interviewed the band at their first gig in The Stokvishal for our Fanzine Shock. Robert Smith was a very friendly guy and all of them were really quiet people. On their second gig on the 24th of may 1980

Left, clipping from De Nieuwe Krant 21-05-1979. Photo by Gerth van Roden. DIN A2 screen printed poster by Wim Zurné. Above Iggy's characteristic moves and expressions in the Stokvishal Arnhem 19-05-1979. (photo Rudolf van Dommele)

Talking Heads: groep met eigen aanpak

ARNHEM — Aan de ene kant eigenzinnig en direct, maar aan de andere kant toch ook weer, muzikaal gezien althans, een beetje bot en weinig beweeglijk was het optreden van de New Yorkse new wave formatie 'Talking Heads' afgelopen zaterdagavond in de Stokvishal. Vanaf het begin van de groep is hoog opgegeven over de teksten van gitarist David Byrne, begrijpelijk want hij was één van de dingen die de 'Heads' onderscheidde van andere bands.

Z'n metaforistische benadering van een song en de door computer-analise geïnspireerde vervreemdings-filosofie die in de teksten vaak terug te vinden is, hebben duidelijk hun weerslag op de muziek niet gemist: vaak statische, herhaalde akkoordenreeksen met af en toe een solo, maar met weinig melodieuze passages erin.

De muziek is m.i. te veel aangepast aan hun filosofie. De zang (vocaal is het allemaal wel te monotoon) was bijzonder slecht afgesteld, zodat het voor iemand die de teksten niet kent, totaal niet te volgen is. Live moeten de Heads het ook helemaal hebben van de muziek, en niet zo van de erachter liggende denkbeelden van Byrne.

De muziek waarin toch nog een behoorlijke portie rockinvloeden zijn terug te vinden, boeit na zo'n 3 kwartier niet meer. De concentratie verslapt en de muziek wordt dansbaar, en dan kün je mij niet meer wijs maken dat men zich met veel interesse buigt over Byrne's poëtische kwaliteiten. Hoewel 'Psycho Killer' live uitgevoerd behoorlijk door de mand viel, vond ik de rest, song voor song, best sterk uitgewerkt. De thema's zijn simpel, maar worden telkens anders benaderd.

De 'Talking Heads' zijn in ieder geval een stel muzikanten met duidelijke eigen aanpak en een grillig karakter en één van de weinige goede groepen (Naast Television en Jonathan Richman) die de new wave heeft voortgebracht. Een kleine 250 man bezocht het concert zaterdag.

C.K.

The Talking Heads weinig enerverend

New Wave in Stokvishal

ARNHEM — Het is al eens meer gezegd: de punk heeft zijn laatste dagen gehad. De laatste stuiptrekkingen vinden we nu nog met namen als The Stranglers, The Jam, Iggy Pop en wat betreft de New Wave-stroming met groepen als Blondie, Jonathan Richman en The Talking Heads. Deze laatstgenoemde band mocht zaterdagavond in een matig bezette Stokvishal nog een vertwijfelde poging wagen, om het punk — en de New Wave — hoofd boven water te houden. Na afloop van een weinig enerverend concert heb ik een treurige conclusie moeten trekken: de nieuwe stroming lijkt verdronken.

Geënt op de experimenten van Lou Reed uit de jaren '60, speelden The Talking Heads een „intellectuele avant-gardistische rock", die enkele maanden nog uitmondde in een juweeltje van een single: „Psycho Killer", die ik zonder moeite durf te rangschikken in het rijtje der allerbeste punk-composities.

Ook zaterdagavond werd „Psycho Killer" vertolkt, maar kreeg toen jammerlijk een ernstig zwakke uitvoering. De groep verzandde hierbij in een overvloed van muzikale versierselen die de kwantiteit aan tonen weliswaar aanzienlijk verhoogde, maar tegelijkertijd de kwaliteit bedenkelijk deed zakken.

Visueel gebeurt er weinig of niets. The Talking Heads missen eenvoudig een goed ogende verpakking van de muziek, zoals een groep als Blondie (een stadgenoot overigens; beide groepen komen uit New York) in de vorm(en) van Deborah Harry wél heeft.

Het overige repertoire dat zaterdagavond werd gebracht was nog wel hier en daar voorzien van aanstekelijke ritmes en een origineel gebruik van de solo- en slaggitaar (korte en duidelijk gescheiden — staccato — aanslagen), maar de daaruit voortgekomen verfrissing verflauwde door de oppervlakkige composities.

Toch werd de groep nog tot driemaal toe teruggehaald voor een toegift; een enthousiast publiek dus. Morgenavond wordt in de Nijmeegse Vereeniging (negen uur) de Nederlandse toernee van de groep besloten. Het publiek krijgt hier een nieuwe kans. The Talking Heads een laatste.

RONALD STERK

Talking Heads played on 10 June 1978. Left clipping De Nieuwe Krant 12-06-1978) to the left; To the right Newspaper clipping / review in Arnhemse Courant 12-06-1978. Above Talking Heads at the Stokvishal Arnhem. (photo Gerth van Roden 10-06-1978)

Annie Golden and The Shirts at the Stokvishal Arnhem on 26 November 1978.
(Photo by Gerth van Roden). Clipping De Nieuwe Krant 17-11-1978.

BLONDIE: INVENTIEF EN STAMPEND

ARNHEM — Wie de groep Blondie ziet, kijkt vooral naar zangeres Deborah Harry, die haar publiek een uiterst professioneel bereide coctail van de bijvoeglijke naamwoorden: wild, ingetogen (haast verlegen), boosaardig, razend en dan weer schattig en sexy-à-la-Monroe, geeft.

Blondie trad gisteravond in de Stokvishal op en dat leverde een welliswaar niet afgeladen volle maar toch uitverkochte zaal op (rare organisatoren, er stonden nog mensen buiten!). 'Debbie' Harry, die voor de verandering haar zwaar geblondeerde prachtige haardos gedeeltelijk weer bruin had gemaakt, is welliswaar geen uitmuntende zangeres maar ze maakt haar aanwezigheid ruimschoots de moeite waard met haar show, haar lef ('guts' zeggen de Amerikanen toepasselijk).

Toch moet je, dacht ik, wel een zeer toegewijd fan zijn wil je de hele avond op temperatuur blijven puur en alleen door haar vlakke, nauwelijks verstaanbare zang.

Blondie, de groep, wordt niet tot de punk gerekend. Het hangt er wel tegen aan, maar behalve het feit dat velen mensen dat punk aan de Engelsen is voorbehouden (Blondie komt uit New York) kent de Blondie muziek niet het nihilisme van de punk.

De muziek van deze groep heeft, zeker live, wel de intensiteit, de 'high energy' van de new-wavestroming. Het interessante is ook de inventieve manier van musiceren, die niet tot uiting komt via solo's (want die werden nauwelijks gegeven) maar in de talloze tempo- en volumewisselingen de knop aan elkaar gebreide thematjes en de overgangen van elkaar in zeer hoog tempo opvolgende nummers. Vooral de drummer, wiens naam ik - net als de meeste van Debbie's aankondigingen - niet verstond was een zeer energiek maar ook fantasievol muzikant.

De keyboardspeler, die in de vette brei van geluid vooral opviel met zijn synthesizerspel, speelde wat minder ingenieus, vooral in vergelijking met de laatste elpee van de groep 'Plastic Letters'.

Het publiek was tijdens het optreden, dat geluidstechnisch niet erg gesmeerd liep (naast een wat slordige mix was hinderlijk repiep, maar misschien hoort dat er wel bij), dolenthousiast.

Dat werkte gaandeweg in op de muzikanten waardoor een, voor deze muziek onontbeerlijke, lekker agressieve wisselwerking ontstond. Het hier was dan ook weer niet van de lucht! Het optreden duurde dan ook anderhalf uur (de gevestigde popgroepen maken zich er vaak sneller van af). Blondie kwam na een drie nummers durende toegift uit dank nog tweemaal terug, dit keer meteen koekers steeds ruiger wordende rockrampen.

Het was verfrissend een supergroep afwisselend inventief en dan weer stampend bezig te zien. De muziek is misschien niet zo ontzettend origineel maar het nieuwe is de intentie. Alleen het feit dat de new-wave vermuziek dicht bij het straatleven en de daaraan verwante wereld staat, iets wat we in de nadagen van de egotrippende 'hippiemuziek' nogal moeten missen, maakt deze stromingen al interessant. Ook bij Blondie komen die bronnen tot uiting.

H.B.

ADVERTENTIE IM

Westhoff
HUMMELO
TEL. 08348 - 1225

AUTOMATENSERVICE ✳ KANTINEDIENST
VERKOOP-VERHUUR
ALLE GRONDSTOFFEN

CARNAVAL VOOR

Blondie dropped in on 27 January 1978. A show to be remembered, especially because the National Dutch Newsreel (Polygoon Journaal) did an item about Punk and filmed in and around the Stokvishal (Newspaper clipping / review from De Nieuwe Krant 28-01-1978; full color photo by Hans Hendriks).

Het is meer 't vrouwtje dan de stem die het doet

ARNHEM — Ongetwijfeld één der meest besproken punkbands van dit moment is de New Yorkse groep „Blondie", waarin zowel muzikaal als visueel Deborah Harry het meest karakterbepalende element is. Er gaan stemmen op, die beweren dat deze goed ogende blondine (geverfd trouwens) een aantrekkelijke verpakking is van een muzikaal produkt, dat niet slecht is, maar in ieder geval niet die capaciteiten blootlegt, die de groteske verkoop- en andere successen zou doen vermoeden.

En gelijk hebben ze. Deborah Harry is meer de personificatie van de droom, zich te verheffen uit de burgelijke sleur tot een leven in fluwelen glamour, dan dat zij zangeres genoemd kan worden. Ze heeft zich opgewerkt van groupie tot superster, een image dat beter verkoopt dan muzikaliteit, zeker in een wereldje dat Punk heet. Nou ja, Punk.

De muziekwereld staat bol van begripsverwarring, wat als oorzaak heeft gehad dat Blondie is ingedeeld in een hokje waar ze niet thuis hoort. Het is gewoon muziek uit de 60-er jaren, overgoten met een eigentijdse (d.w.z. anno 1978) klankkleur, die wellicht het predikaat New Wave waard is, maar nauwelijks fundamentele overeenkomsten vertoont met de niet van politieke rebellie gevrijwaarde Punkstroming.

In een uitverkochte Stokvishal zong zij gisteravond louter over liefde en ontdeed zich alleen daardoor al van het ‚punklidmaatschap'. Haar vlakke en onharmonische stemgeluid gaf haar een kinderlijke uitstraling, die zij combineerde met een subtiel tonen van haar vrouwelijkheden: zie hier de totale vertedering.

Ze werd aanbeden: Knielend aan de rand van het podium werd ze gestreeld door een publiek dat haar minuten later van het podium dreigde te trekken. Haar flirterige blik sloeg om in een panische angst, toen ze naar beneden dreigde te storten. Haar vaste vriend, tevens gitaristcomponist Chris Stein speelde ongestoord verder, waardoor tweede gitarist Frank The Freak met een dirigerende trapbeweging het publiek zijn prooi moest ontfutselen. The Show Must Go On. En dat deed ze, douchend in het speeksel, dat in uiteenrafelende flodders door het publiek richting podium werd geblazen. Ze genoot ervan.

Al in ‚I didn't have the nerves to say no' liet ze zich gewillig op de planken vallen, hoewel het toen meer show was dan expressie en emotionaliteit. Dat kwam pas later, in een ruim bemeten set van toegiften. De steeds meer aggressief wordende muziek berijkte toen qua decibels zijn hoogtepunt, wat mede bijdroeg tot een ongekende climax. Blondie heeft zijn naam definitief gevestigd.

Left, Deborah on trumpet (photo Marius Dussel. Newspaper clipping review from Arnhemse Courant 28-01-1978). This page, Deborah Harry in full swing (photo Gerth van Roden). You can spot the 'Polygoon' cameraman on the stage right side; they did an item on Punk and New Wave in Holland with said footage of Blondie in the Stokvishal and footage of all Punk record store No Fun at the Rozengracht Amsterdam (POLYGOON HOLLANDS NIEUWS 1978 Weeknummer 78-07).

KAK organiseert

Voorverkoop:
Arnhem ELPEE/DOLLHOUSE
Nijmegen: MELODYREEDS
Wageningen: DE PLATENBAR

AANVANG: 20.00 uur. **f. 10.-**

ZAT. 11 OKT.

SIOUXSIE AND THE BANSHEES

+ VOORPROGRAMMA

IN DE

STOKVISHAL

OEVERSTRAAT ARNHEM TEL 431823

Siouxsie and the Banshees played the Stokvishal on 11 October 1980. (photo Marcel Jas) Newspaper clipping De Nieuwe Krant 13-10-1980. Poster silkscreened by Wim Zurné. Right Siouxsie Sioux (color photo by Marcel Jas) and guitarist John McGeoch (photo Marc Tilli).

Siouxsie en UK Subs: Meters in het rood

ARNHEM - Hoewel er weinig overeenkomsten waren tussen het concert van Siouxsie and the Banshees, zaterdagavond in de Stokvishal, en dat van de UK Subs vrijdagavond hadden ze in elk geval één ding gemeenschappelijk: het onverantwoord harde geluidsniveau. De geluidsmeters sloegen tot ver in het rood door.

Bij de Subs was dit niet zo'n bezwaar omdat deze groep pure punk liet horen dat het niveau van de Sex Pistols aardig benaderde. Maar het Siouxsie and the Banshees-optreden boette door de harde geluidsafstelling danig in aan overtuigingskracht en genot.

Dat wil beslist niet zeggen dat het slecht was, integendeel. Het was een indrukwekkende seance vol sinistere dramatiek, met schitterend gitaarspel van de uit Magazine afkomstige John McGeoch en het droogklinkende, hechte drumwerk van ex-Slits-drummer Budgie.

De zang van Siouxsie heeft geen melodische functie waardoor het dreigende en sobere karakter van de muziek nog meer cachet kreeg.

Behalve enkele voor mij onbekende (nieuwe?) nummers stond het werk van de eerste elpee 'The Scream' en dat van de laatste 'Kaleidoscope' centraal. Sterk vond ik de uitvoeringen van 'Red Light', 'Skin', 'Desert Kisses', 'Switch' en het Lennon en McCartney-nummer 'Helter Skelter'.

Coup

Bij het optreden van de UK Subs was vooral het gedrag van de fanatieke schare punks voor het podium schitterend. Ongekende taferelen speelden zich hierbij af. Regelmatig sprongen de fans op het podium om kort daarna of niet met behulp van bodygards weer in de mensenmassa te duiken als ware de zaal een zwembad.

Diverse keren grepen de Subs-aanhangers de microfoon en namen daarmee de zang over van Charlie Harper. Deze trok zich hier niets van aan en hij presteerde het zelfs om liggend op vele handen van voorste punklinies zijn schreeuwende zang voort te zetten.

De Subs gaven hun aanhang waar voor hun geld: de constante harde dreun voerde hen gezamenlijk naar een tijdelijk Walhalla.

JW

KAK PRESENTEERT
OP
zaterdag 11 oktober
Siouxsie & the Banshees
& CLAP-CAT
IN
STOKVISHAL - OEVERSTRAAT
ARNHEM
zaal open: 20.00 uur.

Siouxsie and the Banshees. B&W photos Marc Tilli, color photo Marcel Jas. Right Peep-through the side doors of the Stokvishal at the main stage during the sound check of Siouxsie. Steve Severin checking out the sound standing in front of the stage. (Photo Marcel Jas)

Polonaise met The Selecter

(Door Jan Wammes)

ARNHEM – Sinds de ska-koorts begin die jaar ons land toesloeg, hebben we in Arnhem bijna alle Engelse epigonen hiervan kunnen zien. Als een soort nawee was de enige ontbrekende, The Selecter dan toch zaterdagavond in de Stokvishal. Wederom zoals bij The Specials, Madness en The Beat een uitgelaten en hossende zaal met daarbij het vertrouwde tafereel van op het podium klauterende fans.

De Two-Tonegroepen zijn als het ware de hoempabands binnen de popmuziek: leuk, vrolijk en ongecompliceerd. En als je je niet wilt laten meeslepen blijft de enige keus, om niet in de greep van de muzikale meligheid te geraken, het bekijken van de steeds doller wordende genieters. Vooral als ze het podium weten op te komen en daar proberen de show te maken.

Bij The Selector hebben de klauteraars echter een geduchte concurrentqe in zangeres Pauline Black. Sommige onder de 500 bezoekers vroegen eerder aan elkaar 'Wat vind je van haar?' dan naar hetgeen muzikaal te horen werd gebracht.

Wellicht speelde de slechte geluidsmix, vooral in het begin, daarbij een rol. Desondanks werd het duidelijk dat Pauline een krachtig stemgeluid heeft met een indringende werking.

Hoewel minder gemakkelijk kon dit toch ook bij het Utrechtse Hi Jinx in het voorprogramma. De groep heeft een strak, ritmisch en afgemeten geluid dat soms naar monotoonheid neigt. Beslist niet gek klonken, de nummers So What, Too Late en Don't want to know.

Clipping from Arnhemse Courant 15-12-1980. Two tone rules, even Arnhem. The Selecter was one of numerous Ska bands that played at the Stokvishal. This show was on 13 December 1980. (photos by Rudy Schuur).

The Cure in Stokvishal:

Beheerste kwaliteit

ARNHEM — De compacte, melodieuze pop van de Engelse formatie The Cure maakte haar optreden, donderdag, tot een van de beste van dit jaar in de Stokvishal.

Door de bijzondere opmerkelijke eerste elpee 'Three Imaginaru Boys' en doordat de groep kortgeleden één bezettingswijziging onderging, waren de verwachtingen redelijk hoog gespannen. Bassist Michael Dempsey is vervangen door Simon Gallup en tegelijkertijd werd de toetsenman Matthew Hartley aangetrokken.

De knap gecreëerde leegte in de nummers op de elpee, welke de sound van The Cure zo bijzonder maakt, is door de toevoeging van Hartley's synthesizerspel veranderd. De nu ontstane compactheid doet echter op geen enkele manier afbreuk aan de kwaliteit van de muziek

Van hun plaat waren onder '10.15 Saturday Night', 'Accuracy', 'Subway Song', 'Grinding Holt' en het prachtige 'Fire in Cairo' te horen.

BEHEERST

In een aantal van die nummers speelde Hartley niet mee, of vervulde een ondergeschikte rol. In het nieuwe werk zorgt zijn toetsenspel voor wat meer melodie en roept daarmee soms een sinister en zweverig sfeertje op. De andere drie leden zorgen daarbij voor een stevige tegenpool.

Wat opvalt bij The Cure is de beheerstheid die de nummers uitstralen, welke wordt gepersonifieerd in de persoon van drummer Lol Tolhurst. Gitarist Robert Smith completeert het geluid met afwisselend strak en ruimtelijk spel

zo uitgerekt dat er weinig meer te genieten viel.

JW.

DECEMBER '79

THE CURE ON TOUR

Woensdag 12 december
De Meleweg, Amsterdam
Donderdag 13 december
Stokvishal, Arnhem
Vrijdag 14 december
Posthuis, Heerenveen
Zaterdag 15 december
Exit, Rotterdam
Zondag 16 december
Don Quichot, Sittard

The Cure visited Arnhem on 13 December 1979 and again on 24 Mai 1980. The clippings from right to left: Arnhemse Courant 14-12-1979; De Nieuwe Krant 15-12-1979; De Nieuwe Krant 27-05-1980. To the left: Tourposter December 1979, gigposter Wim Zurné, Photo Marcel Stol Stokvishal Arnhem 13-12-1979 of Robert Smith in Fanzine Shock number 2.

Cure en Passions

Engelse pop van goede kwaliteit

ARNHEM — Door de twaalfhonderd bezoekers heerste er zaterdagavond in de Stokvishal een tropische hitte waarin de kwaliteitspop van The Cure en het voorprogramma The Passions goed gedijde. De twee Engelse groepen zorgden voor een fantastische afsluiting van het concertseizoen.

Half december liet The Cure op dezelfde plaats een uitstekende indruk achter die nu zeker werd geëvenaard. Destijds speelde de groep in een nieuwe bezetting waarbij het synthesizerspel van nieuweling Matthieu Hartley een ondergeschikte rol had. Maar de ontwikkelingen van The Cure zijn duidelijk te merken.

De beeldende nerveusiteit van het stadsleven op haar eerste elpee Three Imaginary Boys heeft plaats gemaakt voor de serene sfeer van de natuur op haar tweede plaat Seventeen Seconds getiteld. Tijdens het optreden visueel gemaakt via een doorgaans

voerd worden dan op de plaat en toch herkenbaar blijven.

Toch begon onzeker maar groeide naarmate het optreden vorderde. Sommige nummers vertoonden gebrek aan spanning en zangeres Barbara Gogan was in Why Me niet vast in haar zang. Maar Obsessions, Love Songs en Abstentee klonken onder andere prima. The Passions waren meer dan slechts een bandje in het voorprogramma.

J.W.

STOKVISHAL
PRESENTEERT
DO. 13 DEC.

THE CURE

ENTREE: f 6,-

OPEN 20

Knap concert van The Cure, maar wel kort

ARNHEM — Muzikaal gezien was het concert van de Engelse New Wave band. The Cure gisteravond in de Arnhemse Stokvishal, een verrassing. De publieke belangstelling bleef echter beneden peil en mede gezien de relatief lage entreeprijs („goede pop hoeft niet duur te zijn") zal Stokvis' penningmeester slecht geslapen hebben vannacht.

The Cure begon in 1976 en groeide in diverse bezettingen toe naar een kleinschalige doorbraak: het winnen van 'n regionale talentenjacht, waaraan verbonden een platencontract. Jonge knapen nog (zo'n jaar of 17) met de wil om een „eigen wijs" te spelen. Ze werden dan ook door de platenbonzen met het predikaat „eigenwijs" omhangen, na vergeefse pogingen The Cure te bewegen in de richting van de toegankelijke, commerciële pop.

In 1978 verstuurden Robert Smith (gitaar, zang), Mike Dempsey (bas) en Lol Tolhurst (drums) eigen opnamen naar alle platenmaatschappijen. Dit resulteerde in een nieuw platencontract. De langspeler „Three Imaginary Boys" werd opgenomen

en dit jaar werd de groep uitgeroepen tot Engelands meest belovende groep van 1979.

Het Stokvisconcert had plaats in een hernieuwde opstelling, waarin bassist Dempsey plaats heeft gemaakt voor Simon Gallup, terwijl toetsenman Matthew Hardley aan de band is toegevoegd.

Hiermee bleek de subtiel ingebouwde leegheid, die kenmerkend is voor de elpee, volledig te zijn weggenomen door ijle vulsels van de toetsenman, die trouwens uit het podium verdween, als het elpee-werk gespeeld werd. In het nieuwe repertoire droeg hij bij tot een nieuw accent binnen de muziek: van praktisch naar meer melodisch, waarmee het Stokvispubliek getuige was van Cure's eerste treden in een nieuwe richting. De knapen musiceerden verrassend uitgekiend en beheerst en brachten een stuk originele New Wave, waarin de eenvoud nooit vervelende. De groep ging echter duidelijk in de tour toen ze meenden, dat het na drie kwartier genoeg geweest was. Niet duur dus, die goede pop, maar wél weinig...

Ingetogen spel van Magazine

VELP - Ondanks de miserabele acoustiek van sporthal De Dumpel slaagde de Engelse formatie Magazine er zaterdagavond in een fascinerend optreden te geven. Gruppo Sportivo kwam in het voorprogramma niet uit de verf. Beide groepen hadden last van de galmende betonruimte. De enige manier om de galm te doorbreken was een keiharde geluidsafstelling en dit kwam vooral Gruppo niet ten goede.

Magazine legde de nadruk op nummers van haar laatste elpee The Correct Use of Soap. Vol afwisseling bracht de groep een ingetogen en mysterieus aandoend geheel. Het rauwe gitaargeluid in samenhang met subtiel maar stevig bas- en drumwerk stond tegenover een vloeiende achtergrond van sythesizer- en pianospel.

Me zich kenmerkten door de gedreven swing.

Sommige nummers kregen een indrukwekkende ondersteuning van de lichtshow en de rookmachines en zorgden ervoor dat je nog slechts wat schimmen op het podium zag staan.

Dit in tegenstelling Gruppo-leider Hans V denburg, die na ie nummer wel iets te zeg heeft. Veelal flauwe g pen waarbij het lijkt hij een stel schoolkin toespreekt.

Gruppo speelde

De Engelse formatie Magazine en het her nieuwde Gruppo Sporti vo geven vanavond een concert in het openlucht theater De Pinkenberg in Velp, aanvang 20.00 uur. Bij slecht weer wordt het evenement verplaatst naar sporthal De Dum pel.

Magazine

Magazine at the Pinkenberg Popfestival at Sporthal De Dumpel in Velp, Arnhem (moved here because of the weather) 07-06-1980. On the right guitarist John McGeoch who would perform in The Stokvishal Arnhem just a few months later 11-10-1980 (photos Gerth van Roden 07-06-1980).

Plasmatics at Stokvishal on 09-01-1981 with Wendy O Williams. (photos by Gerth van Roden 09-01-1981) Clipping review De Nieuwe Krant 10-02-1981.

Plasmatics: rauw geweld

(Door Arnold Zweers)

ARNHEM — Ruim duizend Arnhemmers kregen gisteravond een ongekends portie decadentie voorgeschoteld. De Plasmatics lieten in de Stokvishal geluidsboxen exploderen, hakten een spelend tv-toestel in stukken om de resten triomfantelijk aan het publiek te tonen, en zaagden zelfs een elektrische gitaar door midden.

Het zijn de stunts waarmee de groep in Amerika faam heeft gemaakt, en waar dan zoveel mensen op afkomen.

De werkelijk 'sensationele' momenten mochten we echter vooraf op film bekijken: brandende auto's en gewonden die werden afgevoerd. Tonelen zoals enkele weken geleden in Milwaukee (USA) waarbij de rondborstige zangeres Wendy O'Williams na afloop van een concert door de zedenpolitie werd gearresteerd, werden noch 'live' noch 'on tape' vertoond aan de Arnhemse sensatiezoekers.

Beukend

Want laten we eerlijk wezen: er was natuurlijk niemand voor de muziek naar de Stokvishal gekomen. Muziek viel er dan ook niet te beluisteren. Slechts de beukende gitaren en de armetierige kreten uit het lang vervlogen punktijdperk donderden uit de speakers uit.

Ze werden voortgebracht door een viertal bizar uitgedoste heren en de monsterlijke, voortdurend en publiek masturberende zangdame Wendy Oleans Williams.

● Wendy laat het publiek het resultaat zien van haar destructieve acties.

Wen-tv heeft naar sex sporen verdiend met een live-show aan de New Yorkse 42ste straat. Kennelijk zag ze op zeker moment meer brood in destructieve sex-rock. De sex beperkte zich tot de obscene gebaren van, en het schudden met haar blote borsten, al dan niet met wasknijpers aan de tepels.

Voor de geweldsorgie had men springstof-expert Rob Vigona meegenomen. Wendy liep voortdurend met een forse bijl rond, om radio en tv's en andere voorwerpen te verpulveren. Zegevierend keerde ze zich vervolgens tot de schare, die echter nauwelijks warm liep voor deze zinloze praktijken, laat staan voor de loeiharde geluidsbrij.

Met vol verwachting kloppend hart was men naar deze vertoning toegekomen. Maar na afloop zal menigeen hebben verzucht, dat het de 15 piek entree niet...

Punkers aangehouden na Plasmatics-concert

they played all the tracks from their legendary and groundbreaking album (yet unreleased) 'Seventeen Seconds'. The gig itself has been recorded live for posterity and has been released as a bootleg by the name 'play for today'.

Anecdote from Merik de Vries (Stokvishal crew):
"Leading up to this show I broke my foot in the afternoon because the ladder I was on slipped while operating the huge spotlight from a balcony above the bar making me crash four meters down. Wendy Williams who was the singer of the Plasmatics immediately applied first aid. After she had used her jacket as a pillow for my head and checked if I was of lucid mind she took my shoe of me screaming at the top of my lungs. When she saw my foot was all crooked she asked if "Anyone can call an ambulance?" She was in total shock that instead I was hauled into this tiny Renault 4 of Dick Terwold to be whisked off to the emergency ward. She made me a deep bow when I got back to the Stokvishal on the back of the bicycle of José van Ardennen with a casket for my foot. Because I obviously couldt do the pogo I was allowed to sit and operate the same yet repaired spotlight enabling me to let her really shine out throughout the evening. Half way though the show she told the audience what had happened and that I was now operating the spotlight. According to good Arnhem tradition I didn't get any applause for it thank god."

"In aanloop naar dit concert brak ik 's middags mijn voet nadat ik met een enorme volgspot van het balkonnetje boven de bar vier meter omlaag gestort was omdat de ladder waarop ik stond weggleed. Wendy Williams, de zangeres van de Plasmatics, stond er naast en verleend me direct eerste hulp. Nadat ze eerst haar jasje als kussen onder mijn hoofd gelegd had en gecheckt had of ik wel helder was, trok ze onder luid geschreeuw van mij, mijn schoen uit. Toen ze zag dat alles scheef stond riep ze 'Anyone call an ambulance?'. Ze was in een totale shock dat die ambulance niet gebeld werd maar ik in plaats daarvan in het Renaultje 4 van Dick Terwold gehesen werd om naar de eerste hulp te gaan. Toen ik twee uur later met gips om mijn voet door José van Ardenne achter op een

The Jacobiberg, long time the place for 'young' musicians looking for advise, equipment and rehearsal rooms. They also off and on gigs. Full color photo Gemeente Archief 1975-1980; posters by Jacobiberg 1981 (first Neuroot gig in Arnhem!); ticket stub 1981. Clipping UK Subs from Arnhemse Courant 12-11-1981.

Pop voorlopig taboe voor de Jacobiberg

Geen popconcerten meer in de Jacobiberg. (foto Rudolf van Dommele)

In het jongerencentrum De Jacobiberg in Arnhem mogen althans voorlopig geen popconcerten meer worden georganiseerd. Ambtenaren van Bouw- en Woningtoezicht hebben dit aan de afdeling Bijzondere Wetten van de Arnhemse gemeentepolitie geadviseerd op grond van het in de Jacobiberg ontbreken van voldoende geluidsisolatie. Eerder al had de politie, op grond van klachten van omwonenden, geweigerd de muziekvergunning van „De Berg" te verlengen.

luidsisolatie bij popconcerten. Om dit euvel te verhelpen is minstens 40.000 gulden nodig, en die heeft de Jacobiberg niet. Op 10 september vindt er over de financiële situatie van De Berg een gesprek plaats tussen de eigenaar van het gebouw, vertegenwoordigers van het jongerencentrum en de gemeente.

Overigens kunnen de repetities van de amateurbands die de Jacobiberg als hun thuishaven hebben, gewoon doorgaan. De kelder van het centrum is daartoe onlangs ingrijpend verbouwd en geluid

Groepen uit Amerika, Arnhem en Doetinchem
Pop op de berg

Van onze kunstredactie

ARNHEM — De formatie 'Milk & Alcohol' probeert vanavond het publiek in het Arnhemse jongerencentrum De Jacobiberg in een roes te brengen met eigen nummers, geënt op blues en rock en bewerkingen van Fisher Z. en Uriah Heep.

'Milk & Alcohol' bestaat uit Martin de Groot op drums, Jan Rietman (bekend van Radio Oost) op bas, Willem Roskamp en Bas Spithout op gitaar en zangeres Hanneke van Veelen.

Deze swingende avond is gratis toegankelijk. Het optreden begint om 21.30 uur.

Punk

Vrijdagavond treden in de Jacobiberg de punkbands

● De Amerikaans-Nederlandse formatie '+ Instruments' speelt zaterdag-

'Hirozima Kitz', 'Neuroot' en 'Splatch'. Vooral de formaties 'Hirozima Kitz' en 'Neuroot' brengen harde, snelle punk. Maatschappijkritische muziek met een goede act.

'Splatch', evenals 'Hirozima Kitz' afkomstig uit Arnhem, maakt doordachte punk. De band bestaat uit Barry Marskute, gitaar; Jeroen van der Lee, bas; Eppi Hotz, drums; en Frankie Rijken, zang.

'Hirozima Kitz' met Hans Jansen, gitaar; Ewout van Voorst, bas; Egbert Joosten, drums; en Jacco van Leu, zang, werd begin '81 opgezet. 'Neuroot' -Noorthof, gitaar; Marcel Stol, bas; H.P., drums en Leon, zang - komt uit Doetinchem.

De zaal is om 20.00 uur open, toegang 5 gulden.

Amerika

'+ Instruments', een Amerikaanse tweemansformatie staat zaterdagavond 21 november in het jongerencentrum De Jacobiberg. Het duo - Craig R. Krafton uit New

York en Truus de Groot, afkomstig uit Eindhoven, speelde in 'Nasmaak' - bestaat sinds januari 1981.

'+ Instruments' maakt swingende new wave muziek met gebruikmaking van synthesizer, percussie, bas, drums, zang en tapes. Begin '82 zullen er van het duo op verschillende platenlabels singles en een epee verschijnen.

De zaal is open vanaf 20.00 uur en een kaartje kost 5 pick.

Onenigheid over Rosandepolder

ARNHEM — De gemeente Arnhem heeft met de verkeringsmaatschappij Utrecht nog geen overeenstemming bereikt over de aankoop door de gemeente van de Rosandepolder. Maar binnenkort is er wel over een nieuw gesprek. Op dit moment zijn de verschillen nog onoverbrugbaar.

UK Subs: Harde troef

Door Jan Wammes jr.

ARNHEM — In het kader van hun 56 optredens durende Europese toernee gaf de Engelse viermansformatie UK Subs een concert in de Jacobiberg, dat vooral gekenmerkt werd door hardheid. De heren van de gemeentelijke dienst Bouw- en Woningtoezicht die een meting verrichten constateerden een geluidsvolume van 120 decibel en da's volgens hen niet zo gezond geweest voor de pakweg 200 bezoekers.

De UK Subversives, afgekort Subs, vallen 'historisch' gezien tussen de eerste en tweede punk generatie. Maar de Subs houden niet willens en wetens vast aan de punk. De tijd staat tenslotte niet stil en de groep probeert op de dit jaar uitgekomen elpee Diminished Responsibility haar gezichtsveld te verruimen. Het geluid neigt in de richting van de heavy-rock te gaan, maar dat is tijdens een optreden niet zo vast te stellen. Dit omdat het gehoor

van de meeste geluidstechnici achter het mengpaneel vaak in verre gaande staat van doofheid verkeert.

Wellicht dat op de vijfde elpee Endagered Species, die deze maand uit zal komen de muzikale richting waarin de band zegt zich te ontwikkelen duidelijker wordt.

De komst van drummer Steve Robberts en bassist Alvin Gibbs, een jaar geleden, leidde tot hetgeen de groep nu laat horen. Samen met gitarist Nicky Garrett en de 37-jarige zanger Harper zorgen ze nog steeds voor een geestdriftig optreden.

Zo is Harpers zang niet louter meer geschreeuw en de nummers hebben meer structuur; gedifferentieerde ritmes en een zekere leegte terwijl de muzikale kracht is gebleven. Ook in de teksten valt een verandering te bespeuren. Onderdrukkend politie-optreden en de rijen werklozen maken plaats voor andere persoonlijke gemoedsbewegingen. De Subs zijn al lang geen onderdeel meer van het groeiende Britse 'werklozenleger'.

opoefiets weer terug naar de Stokvishal gebracht werd, maakte ze een diepe buiging voor me. Omdat ik niet kon pogoën mocht ik tijdens het concert hoog boven het publiek achter dezelfde inmiddels weer gerepareerde volgspot zitten waardoor ik haar de hele avond in het zonnetje kon zetten. Halverwege het concert vertelde ze het publiek wat er 's middags was gebeurd en dat ik nu achter de volgspot zat. Geheel in Arnhemse traditie kreeg ik er gelukkig geen applaus voor."

Hans van Vrijaldenhoven (KAK staff that organized shows at Stokvishal):
"With the earnings of the evening we paid the printers that printed the book "Arnhemmers, Arnhemmers, Arnhemmers" (11). The book was planned so KAK had to make money. The plasmatic Wendy's breasts and fireworks sure attracted a crowd (that otherwise wouldn't have shown up) we made the frontpage of the Sundaypapers and a double page in the middle."

"Met de opbrengst van het concert werd de drukker betaald van het boek 'Arnhemmers, Arnhemmers, Arnhemmers'. Boek stond op stapel, KAK moest geld verdienen. We zaten krap. De plasmatisch Wendy's borsten en het vuurwerk trok veel publiek (wat anders nooit zou komen) we hadden voorpagina van de zondagskranten en dubbele pagina in het midden."

OTHER PUNK VENUES: JACOBIBERG
The UK Subs played at the Jacobiberg in 1981, supported by the local Punk band Hirozima Kitz. This was a big deal because the UK Subs were a big deal back then and they had played in Arnhem the year before in the Stokvishal. Jacobiberg had a decent stage and capacity (about 200-300 people) but was kind of hidden away in the outskirts of Arnhem and the gig was one of few for Punk bands there.
A month later, on 20 November 1981, the Jacobiberg saw Splatch, Hirozima Kitz playing and Neuroot made their debut playing their first Arnhem gig. After this show, the Jacobiberg only programmed (non Punk) gigs at Eastern (Paasconcerten) which became a sort of tradition and then they abandoned the regular gigs

altogether and spent their budget on offering rehearsal spaces for bands instead.

OTHER PUNK VENUES: KAB GEBOUW (KAB BUILDING)
This was a very decent venue with a good capacity (300-400 people) and situated fairly close to the city center. It was a former Catholic Trade Union building and strangely enough very sparsely used as a venue for (Punk) rock concerts. A Speedtwins gig was live recorded and released in 1979 (together with live recordings from Frenzy and Mijnheer Jansen, two local New Wave acts) as a charity for the Vietnamese boat refugees that had fled the country after the Communist victory over the Americans. This 12"recorded there forms its claim to (Punk) fame. Speedtwins had just abandoned the Punk stance and sound by then and traded it in for a more commercial New Wave sound and image. In other words: they had wimped out.

PUNK RECORD STORES
Records meant the world to us; we used to listen to them all day long. At first (1978) we were buying Punk records at ELPEE in The Nieuwstad, the same street where Merik de Vries 'squatted' later on his Punks Clubhouse, across the street from Heja Café where the Speedtwins (management) hangout at the time. I remember buying Eater Outside View 7" and Dead Boys Sonic Reducer 12" single there. They soon disappeared and we ended up visiting an all-Punk record store 'No Fun' in Amsterdam - a dream come true - but they didn't hold out for long either. Remember them going out of business and offering all the remaining copies of the Helmettes single '1/2 Twee' on their own No Fun Records for a mere penny a piece (Hfl 0,10 / een dubbeltje). I already got that single of course so we bought a dozen or so just for the fun of it and ended up frisbeeing the singles in the more open areas with water in Amsterdam; nowadays these single are very rare and worth a bundle to (totally) misguided record collectors, hahaha.

Me and Edwin were from the same small-town (Doesburg), attended the same school (Doetinchem) and shared this craving for Punk Rock and for what was

Left page: Puck's record store, together with eLPee the place to buy your Punk and underground vinyl. Poster of the release gig of their one and only 7"single in Pucks by Die Kripos 07-11-1981. Top left photo of Puck's first store at the Bergstraat (by Fred Veldman). Center street view of Pucks in the Koningstraat Arnhem by Gerth van Roden 25-10-1977 and 27-06-1983 and Pucks recordbag of the time. This page: fronts of Marcel's fanzine Shock. From left to right number 2, 1979. Number 3 & 4 1980.

Hans Kloosterhuis (OG crew)
"Across the Koepelkerk there was an ELPEE record store (moved there from their earlier premises at de Nieuwstad."
"In een straatje tegenover de "Koepelkerk" bevond zich een filiaal van een platenwinkelketen (filiaal van 'ELPEE' dat daarheen verhuisd was vanuit hun eerdere pand aan de Nieuwstad."

Yob van As (regular audience)
"As a provincial youngster Arnhem first of all was a place full of interesting record stores. Elpee, Pucks, Dollhouse, even a hipster clothes shop like Fooks sold interesting records. I only visited Arnhem for records and gigs."
"Als jong gastje uit de provincie was Arnhem natuurlijk allereerst een plek met interessante platenzaken. Elpee, Puck's, Dollhouse, zelfs hippe kledingzaak Fooks had interessante punkplaten. Anders dan voor concerten en platen ging ik niet uit in Arnhem."

Petra Stol (OG crew)
"I used to visit Het Luifeltje, De Stokvishal, Ride On, Jacobiberg, The Move. I bought Punk records at Dollhouse, Pucks and went shopping in Amsterdam too of course. In Amsterdam they sold more to our liking."
"Ik kwam in Cafe het Luifeltje, De Stokvishal, Ride On, Jacobiberg. The Move. Kocht punkplaten bij Dollhouse, Pucksplatenshop en natuurlijk shoppen in Amsterdam. Daar was meer te koop toentertijd."

Anja de Jong (OG crew) recalls:
"I got to learn to know Marcel and Petra trough my boyfriend Rob when they asked him to join their Punk Radio show. Somewhere end of 1985. It was through them I got in touch with the Goudvishal. I don't recall when I first visited the it exactly but it must have been from the time the shows first started"
"door mijn toenmalige vriend Rob leerde ik Marcel en Petra kennen toen zij ons vroegen om mee te doen aan hun punkradioprogramma. Dat was volgens mij eind 1985 zo ongeveer. Door hen kwam ik in aanraking met de Goudvishal. Ik kan me niet goed herinneren wanneer ik voor het eerst in de hal kwam, maar dat zal ongeveer vanaf het begin zijn dat er bands optraden."

Vincent van Heiningen (OG crew)
"I visited all these places. I was a real barfly back then and still am! The Move and Ride On I visited the most. At the Ride On I got in contact with Hard Rock when I think of it now. We also vidsited The Wacht and De Doos)Hotel Bosch) where we hung around (quite literally) until 7 in the morning.
"Allemaal geweest. Ik was toen al een kroegtijger en eigenlijk nog steeds! The Move / Ride On kwam ik toen het meest. Bij de Ride On ben ik eigenlijk met hardrock in aanraking gekomen, bedenk ik me nu. Oh ja we hadden ook toen de café de Wacht en De Doos (Hotel Bosch). Daar kon je tot 's ochtends 7 uur doorhangen (letterlijk)"

Marc Frencken (Hotel Bosch squatter)
"I did visit the Stokvishal every now and again and Pucks Platenshop / The Move / Ride On / Bazoeka / De Rooie Zaal of Hotel Bosch , Willemeen and of course De Wacht. Upstairs from the Chinese Restaurant on the corner of Van Muijlwijkstreet they had things going on (Bettie Serveert started of there). The Move was a no-go for some time because the risk of getting into fights simply was too great for a long time."
"Ik kwam weleens in de Stokvishal / Pucks Platenshop The Move / Ride On / of Bazoeka, De Rooie Zaal van Bosch, Willemeen, en natuurlijk de Wacht. En boven het Chinees restaurant op de hoek van de Van Muilwijk, daar was ook vaak wat te doen (Bettie Serveert startte daar). The Move was een lange tijd no-go omdat er te vaak fout volk aan de bar zat en het risico op ruzie te groot."

Marleen Berfelo (OG crew)
"I used to visit het Maatje, Stokvishal, De Luifel, The Move, Ride On, Coffeshop het Wonder, Hotel Bosch"
"Ik ging naar het Maatje, Stokvishal, de Luifel, the Move, Ride On, De Wacht, coffeeshop Het Wonder, Hotel Bosch."

Inez Braggaar (audience member)
"Yes, especially De Stokvishal, Ride On and The Move."
"Ja, vooral Stokvishal, Ride on en The Move."

Henk Wentink (OG crew)
"De Stokvishal I visited for the gigs and the cannabis parties. I even think the first time I visited it was for some Cannabis party where they wanted to build the biggest joint in the world. Very funny, with a lot of Hippies and a handful of Punks and skins. The music was sh#t but the weed was good. Records I bought at Pucks, Elpee and Dollhouse. I never had any money so I didn't get out much. Only after I got my first paper beat I could go out on the town visiting places like Ride On, The Move het Maatje (some sort of club for unemployed kids in the old Burgerweeshuis), de Fuik, De Wacht (a squatters pub mostly) het Moortgat en het Luifeltje. Sometimes we visited an illegal pub at the end of the Rijnstraat which drew a lot of Rastas. And now and then we went to Georges Jazzcafe, Georges son used to be a friend of mine. George was pretty stern when we didn't drink enough according to his taste — that happened most of the time since we came there mainly to play pool — we were asked to leave. We bought our cannabis in The Wonder, on the 'Noppen Boulevard', at Hugo's, a tall Rasta that housed in a series of houses up for demolition at Sonsbeeksingel, and at this guy called Foppe (most probably not his real name) in his little shop in the 1st Spijkerdwarsstraat. I must have been 15 or 16 years of age and we typically hung around the streets and at each others homes. That we could afford. A couple of beers, some weed, spinning records and talking sh#t about the handling of the coming revolution that would change the world."

"De Stokvishal voor de concerten en de befaamde wietoogstfeesten. Ik denk dat dat zelfs mijn eerste keer was dat ik in de Stokvis kwam, een wietoogstfeest waar ze de grootste joint ter wereld gingen bouwen. Hilarisch gedoe met veel vage hippies en een handvol punks en skins. Muziek was niks, maar de wiet goed. Voor platen ging ik naar Puck, Elpee en Dollhouse. Uitgaan was er bij mij de eerste jaren niet zo bij. Ik had nooit geld. Pas toen ik vanaf mijn 15e een krantenwijkje had, ging ik een beetje stappen. Naar de Ride On, The Move, 't Maatje (soort soos voor werkenloze jongeren in het oude Burgerweeshuis), de Fuik, de Wacht (toen vooral een krakerscafé), het Moortgat en 't Luifeltje. We gingen 's nachts ook wel eens naar een illegaal café ergens achterin de Rijnstraat waar veel rasta's kwamen. Soms naar George Jazzcafé, zijn zoon Orlando was een vriendje van de basisschool. Maar, George was nogal streng als we te weinig dronken — en dat gebeurde al snel, we kwamen vooral biljarten — werden we verzocht weg te wezen. Stuff en wiet haalden wij in 't Wonder, op de 'Noppenboulevard', en bij Hugo een lange rasta met een relaxte hangout in een rijtje gekraakte sloopandjes aan de Sonsbeeksingel en soms bij een goser die Foppe werd genoemd, maar vast anders heette, en die in de 1e Spijkerdwarsstraat zijn winkeltje in huis runde. Ik was 15, 16 en we hingen eigenlijk vooral op straat en bij elkaar thuis rond. Dat was goedkoop. Beetje bier, jointje en dan maar plaatjes draaien en slap lullen over hoe we de wereld zouden verbeteren en de revolutie wilden aanpakken."

Marleen Berfelo (OG crew):
"My first Punk concert was Die Kripos in de Beekstraat, I think it was on Queensday, 1982?"
"Mijn 1e punk concert was Die Kripos in de Beekstraat, volgens mij op een Koninginnedag, in 1982?"

Vincent van Heiningen (OG crew)
"Where we hung out? All the mentioned places but also at de AKU Fountain."
"Waar ik kwam toen ? Alle hier genoemde kroegen, maar ook rondhangen bij bijvoorbeeld de AKU Fontein."

then called New Wave. My lifeline to the Punk world in the UK was the UK Music paper 'Sounds' which was available in our small-town. I ended up ordering everything remotely Punk in Sounds from the RAF / Boudisque record shop in Amsterdam (the sort of follow-up to the No Fun record store but just not exclusively Punk anymore), especially the 7" singles, by phone and paying the mailman upon delivery.

In Arnhem we had Puck's Platenshop (Pucks Record shop) in the Koningstraat where we used to hang out and check out all the records and local Punk news as well as buying advance tickets for the Stokvishal gigs. Turns out Puck's Platenshop started in the Bergstraat earlier in the 1970's across the road from where Fred Veldman was living. Fred caught the place on one of his earlier small film impressions. The row of houses Pucks was part of in the Bergstraat was torn down somewhere around 1978.

Leen Barbier (lead guitarist of the Speedtwins) recalls:
"Pucks Platenshop on the other side of the road from Fred Veldman's where they sold more hasjish than records, LOL."

"Pucks Platenshop aan de overkant, precies tegenover bij Fred Veldman waar meer stuf dan platem werden verkocht. LOL."

At Pucks we met Jan Bouwmeester who was a Clash fan just like us and who turned out to be the singer of Arnhem Punkband Die Kripos (Single: Camera Security) who we saw play live many times after that. Die Kripos did a gig at Pucks at the release of their single 'Camera Security.

Jan Bouwmeester (singer of Die Kripos) recalls:
"We did that for the single release. We used to hang around at Pucks, listening to records for free. Puck's bought 10 copies of our single and we played our set half throttle in the back of the place I think"

"Dat was voor de singel release. Daar (Pucks (ed.)) hingen we vaak rond, gratis plaatjes luisteren. Puck kocht er 10 in en wij speelden een setje op half gas. Vandaar. Dat was achterin de zaak, dacht ik."

After Pucks went away somewhere in the mid 1980's Dollhouse took over; a wee small record shop in the city center (Nieuwstad), crammed with lots of Punk and metal records. They held out until 2009.

Somewhere along the mid 80's this second hand Hippie record store called The Flying Teapot started selling Punk records second hand as well. The place was situated on the Hommelseweg just around the corner from the Paterstraat rehearsal space and first and originally owned by Hippie Roel, later Paultje took it over and much later, in the 1990's, it was run by Vestje this Punk that used to be a regular audience member in the Goudvishal on both addresses Vijfzinnenstraat 16a and number 103.
Kers, the guitarist from all female Amsterdam band Nog Watt used to live upstairs from the Flying Teapot for some time. She never returned to Amsterdam following their gig at the Goudvishal in September 1985, one of the few first / earlier gigs there.

PUNK CLOTHING SHOPS
There were basically two clothing shops that sold their own hand made clothes in the Punk / New Wave style. Both were run and started by people from the Punk / New Wave culture itself. The one shop was 'I AM' in the Bentinckstraat (number 4) run by good and dear friend Anja de Jong, who would later be a part of the hardcore of people to run the Goudvishal.

The other shop was 'Humanoid' in the Weverstraat (number 23-25). The latter would grow to become an International mainstream High End fashion brand, started and run by a collective of Art School students immersed in the Punk / New Wave culture, a 'bit' like the Vivian Westwood Sex / Seditionaries' story. The front of the shop used to be covered in Punk graffiti.
Most of the Punk clothes you had to assemble and make yourself but the shops were a sight for sore eyes in the city center. Clothes were important and an inte-

Shop window of 'Humanoid'.
Photo by Rene Brachten 1982

gral part of our identity, not like how Punk 'developed' in the 1990's where you couldn't tell a 'Punk' from a normal straight guy / girl in the streets anymore. The way this developed was due to the dominance of US hardcore in the 1990's with all the hardcore, skate Punk and straight edge (SE) varieties and stuff; like its rebellious / Punk in itself to abstain from alcohol, tobacco and looking the part, pffft WTF? I respected the bands and their fans and witnessed and programmed the first SE bands like Youth of Today and Gorilla Biscuits, but their influence on Punk was detrimental.

Like Gorilla Biscuits state on the live recordings from their gig in the Goudvishal in 1989, "all the people with the crazy red hair, boots, leathers and studs and mohawks caring that much for our culture to be subjected to all the ridicule, rejection and violence.."; we were living it 24/7, for better or for worse. Punk was a movement you were part of and you looked the non-conformist part.
People, Punks, nowadays stating that we all dressed in 'punk uniforms' and in doing so were so conformist, bland and NOT real punk at all, really don't have a clue. They even go a step further and state that not looking punk from the outside is in fact the real Punk today because Punk is all on the inside. According to them, liking and doing seemingly all sorts of 'anti' punk stuff is, real(ly) punk because this in itself (being ANTI- something- ANTI anything- even yourself) is a punk thing to do when in reality it means a negation of a negation of a negation, etc. I can't even begin to debate this utter negation of self. These kinds of views are just as NOT-Punk as record collecting (paying ridiculous amounts of money for Punk records that are 'rare'), mindless violence, collecting autographs by punk 'musicians' etc.

PUNK MAGAZINES / FANZINES
The only Arnhem Punk fanzine was Shock and we did three runs from 1980-1981 or something. We (mostly Edwin and I and a couple of other Punk friends (Gerhard Bolder and Rene (Ronnie Rat) Grevink) that occasionally helped out) did it while still living at

at our parents' in Doesburg, a small-town in the region 'Achterhoek'; the nearest city was Arnhem.

We visited all the Punk and interesting New Wave concerts we possibly could, turning up at gigs very early to be able to interview the bands for our fanzine 'Shock'(4, 24). We did interviews with the Cure, The Damned, Stiff Little Fingers and Angelic Upstarts at the Stokvishal Arnhem and UK Subs in Nijmegen and The Ruts at the Gigant in Apeldoorn. We sold it at Pucks platen shop, a record shop in Doetinchem and at Galerie Anus / Ozon(18, 19). My Dad xeroxed the copies at his workplace or I went along to do it at his offices. Xerox machines were not that much around at the time and pretty expensive; tnx Dad!
In 1984 I started a new fanzine called De Zelfk(r)ant which lasted two runs before I got too busy with the Goudvishal and Neuroot. We were the only fanzine around and were reading the UK mainstream music paper Sounds ourselves; that was available even in Doesburg and became our lifeline to the UK Punk scene and all the new Punk and New Wave releases from the UK (1977-1982). The US were not really relevant back then yet before Maximum R&R really let rip in the mid 1980's. It wasn't too long before we started reading the Raket & Red Rat fanzine from Rotterdam and of course The Nieuwe Koekrand from Amsterdam.

From the moment I started living in Arnhem I visited the Rooie Arnhemmer in the Beekstraat, a very leftish bookshop with loads of books on political theory, left wing activism and so on and so forth. Punk made me open up for this and I started to re-educate myself. Strong political influences were the Raket Fanzine collective from Rotterdam. Later on Crass from the UK and in their slipstream all the UK 'Anarcho' Punk bands definitely added to this.

PUNK PUBS
The Speedtwins had a kind of HQ at the pub Café Heja in Nieuwstad Arnhem; the Speedtwins graffiti in the toilets could be seen for decades after. It's a restaurant nowadays. We visited it back then because Punks were welcome.

'Het Luifeltje' / 'Café De Luifel' eventually turned out to be the main hangout for most of the Punks from and around Arnhem, although there existed a kind of second scene with even younger Punk kids around the pub 'Ride On' and 'The Move' which we didn't visit. That was from 1982 onwards; before that time (1979-1981) we visited de 'Le Primeur' in de Beekstraat where Punks were welcome and where 'It's alive' by the Ramones and the first two albums by the B52's were glued to the turntable; they had a very decent pool table as well. Also, it was within spitting distance from the Stokvishal and I remember us running like hell aftre the UK Subs gig in 1980 to avoid being caught by wild police dogs and just barely reaching de Primeur.

The Arnhem police were a real bitch especially the GBO (special patrol group) but going out in Arnhem surely beat the hell out of going out in Doetinchem or the Achterhoek where you would have to run the gauntlet every f#cking day from the redneck hillbilly straight crowd who, at the very sighting of a faggot Punk, saw reason to beat you up. Here we could hang out, play pool and not be bothered by your usually friendly neighborhood straight thugs looking to beat you up because you are a faggot Punk. As in our small home town Doesburg / Doetinchem where we visited pubs for a couple of months until the owners (literally) beat us (me) out of their pub or denied us access because we were with too many Punks.

In later years (from around 1984) Café De Wacht in de Bovenbeekstraat (across the street from 'Het Maatje' (VJV) turned out to be a hangout for the Punks (and still is today) that 'took a left turn' and that also frequented the Hotel Bosch squat pub Bazoeka.

PUNK CLUBHOUSES

Earlier attempts at a Clubhouse were threefold: De Lommerd, Nieuwstad and Bordelaise. The first attempt was an empty side building to the neighborhood center De Lommerd in the Spijkerkwartier. Don't know exactly how it came about or who initiated it. Do know I spent quite some time there with all the Punks from Arnhem and around. We could play our own music, hang out and there was the occasional crate of beer. Had my first real personal run in with the GBO there who were called by some neighbor of course and they swept the place for no reason. I started yelling "GBO Gestapo" after the song of my band Neuroot. Next thing I know is one of them dragging me by my dog collar across the street to their car and I received some more beating on the hood of the car before we drove off to the central police station in the center of town further down the road. After a couple of hours I was released without any charge or explanation.

During this time there was a huge shift and the start of a huge rift within in our scene (and that of many others (inter)nationally) when Oi! happened in the UK, through Garry Bushell and Sounds. All of a sudden a lot of Punks turned skinhead with no great consequence at first or so it seemed, but that quickly turned for the worse when most of them turned into nazi skinheads. So that didn't last; just for a couple of months maybe.

Next up is Nieuwstad, initiated by Merik De Vries, a former Stokvishal Hippie turned Punk. Apparently he was doing this thing under the guise of the official foundation of 'Ernum Punx'. On my visits I found the place similar to the Lommerd yet better because of its location opposite Café Heja (former Speedtwins HQ). This time the local newspaper came around to check it out and it made an item in the newspaper. Also this place was around a while. The whole block was torn down to make way for a new parking lot that was hugely contested by the local Squatters movement up to 1987 which we, the later Goudvishal Punk crew, joined.

Merik de Vries recalls:
"I think I have been living there for some three years, since the beginning of the 1980's. The Foundation (by the name of 'Stichting Ernum Punx'(Ed.)) was meant to avoid having to get an alcohol license. We ourselves did call it a Punk Clubhouse like in the news article. One day my guitar was stolen and I was fed up with it and closed the place down. I rented it

Kleding Atelier I AM
Bentinckstr. 4
6811 EE ARNHEM
Tel. 085-512637

humanoid
ART DESIGN
TEL 085-451698

Top 'I am', boutique of Anja de Jong and Marieke in the Bentinckstraat 4 (photos by Anja de Jong). Bottom store and clothing of 'Humanoid' in De Weverstraat 23-25 (photos by René Brachten, 1982).

Top: Café Héja in the Nieuwstad then (1978) with the Speedtwins and around 1980 Photo to the right by Fotograaf Gemeente archief. The name was simply the abbreviation of the name of the owner and manager of the Speedtwins Henk Jaspers. Nextdoor to the right was the recordstore ELPEE and later on the other side of the street the Punk Clubhouse by Merik de Vries. Bottom: On the right Poster of Neuroot in the Luifel 12-11-19843 when it changed its name to Fame Bar; Café 't Luifeltje in Spijkerstraat 11 (photo Henk Wentink) once hangout of the Ernum Punx; poster, silkscreened, with gigs in both 't Luifeltje as the Stokvishal (Asotheek). BP stands for Burp Punks.

● De Akufontein aan het Gele Rijderspiein. En zo herdacht iedereen op zijn geheel eigen wijze de historische band tussen Oranje en Nederland.

Top left Inez Braggaar (third from the right) and other Punks 'celebrating' Queen's Day in 1983 at the AKU Fontein, another favorite hangout downtown. Newspaper clipping from De Nieuwe Krant 02-05-1983. Bottom left La Bordelaise (photo Gerth van Roden 29-06-1984) and to the left the entrance to the infamous rehearsal room at the Paterstraat, (photo Gerth van Roden 09-06-1980)

"Wij hebben tenminste plezier in het leven"

ARNHEM — „Laat ze maar naar ons kijken. We worden daar niet warm of koud van. Wij hebben tenminste plezier in het leven".

Ietwat troosteloos kijkt het groepje punkers voor zich uit. Ze zitten er al enkele uren. Elke dag opnieuw. Op de stoep voor het clubhuis van de Ernum Punx aan de Nieuwstad in het Arnhemse stadshart.

Ze doen niets. Kijken maar wat. En lopen af en toe naar binnen om een andere plaat op te zetten. Keiharde punkmuziek. De buren moeten daar niet over klagen, want dan gaan de ruiten aan diggelen.

De Stichting Ernum Punx heeft een vaste kern van circa dertig punkers. De gemiddelde leeftijd is 15 jaar. Jongens en meisjes. Scholieren en werklozen. Politiek gezien lopen de meningen van de Arnhemse punkers erg uiteen.

„De een is ultra-rechts en anderen zijn weer uiterst links. Maar dat is helemaal niet belangrijk. Politiek is trouwens veel te moeilijk voor ons", zegt Merik de Vries, een van de Punx-leden. Fors gebouwd. Kort haar. Militaire laarzen. T-shirt zonder mouwen en een aantal tatoeages op zijn armen. Geen ankers of blote vrouwen, maar een stuk prikkeldraad. Hij is er erg trots op. „Kun je daar geen foto van maken", vraagt hij.

Oorverdovend

De andere punkers zitten nog steeds op de stoep. Onbeweeglijk. Voorbijrijdende automobi...

Arnhemse Courant 18-05-1982: "At least we have fun", according to the Ernum Punx in their hangout opposite Café Heja in the Nieuwstad. Merik de Vries recalls: "The floors were partly rotten so you couldn't tread on them everywhere. Someone has been known to fall right through the floor up to his armpits." Enough fun apparently for an article in the local paper and a photo shoot. Newspaper clipping from. Next page: bottom photo (photo Merik de Vries) at the Punk Clubhouse Merik de Vries and female friend Pepe Smit (later a successful writer of children's books). To the right newspaper clipping ('Krakers renoveren') from Arnhemse Courant 03-04-1981. Bottom photo by Gerth van Roden to the left 28-03-1981 and to the right july 1971.

Tekst: Pieter Ploeg
Foto's: Henk van Holland

Agressie

Het clubhuis van de Ernum Punx ziet er rommelig uit. Kapotte stoelen, lege kratten bier, een flipperkast, fietsen en een hele berg troep. De bar hebben ze zelf gemaakt. De spoelbak is...

niet verenigd zijn") bij Ernum Punx zien er stuk voor stuk opvallend uit.

De één heeft blond haar met stijf groene lokken, een ander heeft steranen in zijn neus laten aanbrengen en weer een ander laat met zijn kleding overduidelijk zien dat hij punk is.

Waarom ze juist op die manier hun „punk zijn" uiten weten de jongeren eigenlijk niet. „Precies doen waar je zelf zin in hebt", dat is het motto.

In opspraak

Punks zijn in Arnhem vaak in opspraak. Onlangs nog bij een eigentijdse vechtpartij met de politie tijdens een punkconcert in de Stokvishal. De jongeren zijn aangesloten („We kennen geen leden, want we willen...

...wanneer hij een punker is geworden. „Eigenlijk doe ik mijn leven er niets anders dan gewone mensen. Misschien ben ik wel geboren punk", voegt hij eraan toe.

...vende muziek komt. De punks trekken zich er niets van aan. Ze gaan hun eigen gang. Doen wat ze willen.

De Stichting Ernum Punx bestaat sinds begin dit jaar. De Stichting deed toen direct een verzoek om subsidie bij de gemeente. „We wilden dat geld (enkele duizenden guldens - red) gebruiken om een eigen ontmoetingsruimte in te richten. Maar het verzoek werd afgewezen. De Stichting toen met Vroom en Dreesman een gedogen overeen...

"Spullen die door andere mensen niet meer gebruikt worden, zijn voor ons altijd erg waardevol. Zo hebben we eigenlijk het hele clubhuis aangekleed", verklaart Merik de Vries.

De Arnhemse punkers willen niets weten van een zekere agressie die zij volgens velen uitstralen. „Als wij niet worden lastig gevallen doen we geen vlieg kwaad". Maar als mensen ons uitschelden of moeilijk doen, dan wil jij ook geen lieverdjes. Misschien zijn we daarom wel tuig..."

• „Politiek is te moeilijk voor ons. We doen precies waar we zin in hebben".

"We hebben toen met Vroom en Dreesman een gedogen overeenkomst getekend voor het gebruik van het pandje aan de Nieuwstad", vertelt Merik de Vries. "Omdat we geen geld hebben en het ook niet kregen van de gemeente, zitten we nu in ons clubhuis zonder w.c. Bovendien is er geen nooduitgang en ook de brandbeveiliging ontbreekt. Maar we hebben het wel naar onze zin", zegt de Punk.

Geen toekomst

Het Nieuwstad-pand is een soort verzamelplaats van Arnhemse punkers. Voor scholieren die spijbelen en de uurtjes volmaken in het clubhuis. Maar ook werkloze jongeren die er allemaal van overtuigd zijn geen toekomst te hebben.

"Ik zal mijn hele leven punk blijven", zegt Lieke, die zich op een gegeven moment bij het steeds groeiende groepje schaart. De stoep voor het clubhuis zit inmiddels goed vol. Stoelen worden buitengezet. De punkers maken het zich gemakkelijk. Er mag geen bier verkocht worden. Maar ze drinken het wel".

"Het bier is gratis. We geven het weg. Maar je bent dan wel verplicht om een gulden "fooi" te geven", grinnikt Merik de Vries.

Hij weet niet precies meer

* Een aantal punkers van de Ernum Punx voor hun clubhuis aan de Nieuwstad in de Arnhemse binnenstad. Als we niet worden lastig gevallen doen we nog geen vlieg kwaad".

Krakers renoveren

ARNHEM - De nieuwe bewoners van de zaterdag gekraakte panden aan de Nieuwstad in Arnhem zijn druk bezig met renovatie. Met man en macht zijn ze de huizen die vijftien jaar leeg stonden weer bewoonbaar aan het maken.
Ook de winkelruimte wordt opgeknapt. De krakers willen daarin een klompenmakerij vestigen. Een woordvoerder van Vroom en Dreesmann - de eigenaresse van de twee naast elkaar gelegen gebouwen - heeft inmiddels laten weten dat de krakers ongestoord met de werkzaamheden verder kunnen gaan. 'We zien niet in waarom we de politie zouden verzoeken de panden te ontruimen. We hebben ze nu niet nodig.'
Wat in de toekomst met de huizen gaat gebeuren is nog steeds onduidelijk. Er zijn plannen in de maak om deze en nog enkele panden te slopen om er een parkeergarage te bouwen.

To the left Driekoningenstraat where Michael Huberts used to live (photo Gemeentearchief 1980-1985). With Mohawk Michael a.k.a. 'Smekkie Sminkel' (photo Rob van Empel). Bottom left Marcel and Edwin (Edje) at Michaels door inside his house around 1980-1981 (Photo Marcel Stol). Bottom right from left to right Michael, Henk Vermeer, Pepe and Rob van Heijningen (photo Rob van Heijningen). To the right: best free hotel in town. The classic Dutch telephone booth, last resort when missing the last bus or train. This one was located on the Cattepoelseweg Arnhem (Photo Tim Boric, early 1980's).

from V&D (the department store) for an annual amount of Hfl. 1,- It was something of an Anti-Squatting thing but it wasn't called that. Only me and the old woman from the upstairs of the vacated pub next door were paying rent, the rest was squatted."

"Denk dat ik daar een jaar of drie gewoond heb, begin jaren tachtig. Stichting (genaamd 'Ernum Punx' (red.)) was om gedoogd te worden zonder horecavergunning. Wij noemden het ook een Punk Clubhuis zoals in het artikel. Op een dag was mijn gitaar gestolen en toen had ik er zat van en heb ik de tent dichtgegooid. Ik huurde het voor 1 gulden per jaar van de V&D. Het was een soort anti kraak maar zo heette het niet. Alleen ik en de oude vrouw die boven het leegstaande café naast ons woonde betaalden huur, de rest was gekraakt."

The Bordelaise was a huge Hotel Restaurant just off the center (in the Spijkerkwartier just behind the railroad tracks at (the old) Velperpoort Station and was squatted spontaneously and we were having a party there, with bands and all (don't know who played though). It was located at the Velperweg, a busy road where lots of cars pass. This girl Renate started throwing bottles at cars, in combination with some police provocation (says Hans (probably says I)) and next the cops and GBO came around and the whole thing was over and done in a flash with lots of Punks with bruised faces and egos.

Hans Kloosterhuis (OG crew) recalls.
"No, the Bordelaise wasn't squatted properly but occupied to host someone's birthday with a live band I think. The band never played because of the Police visiting the place. Things started outside, it was summer and the weather was fine, everybody was outside. We were in the parking lot when suddenly a police car pulled up, two cops got out, grabbed the birthday boy/Punk and wanted to leave with him in custody. The cops had to leave due to the bottles and stuff flying through the air. The people outside knew what to expect next. Within minutes the police lights were flashing and the party was over. The ones not gone within 10 seconds, outside or in were whacked

Parkstraat, in the late seventies and early eighties a striking number of Punks lived in this street in the Spijkerkwartier (photos Werkgroep Spijkerkwartier). In those days a seedy and obscure district. Top left, Ella who rented rooms in the Parkstraat (photo Egbert Joosten).

over the head by the GBO."

"Nee, de Bordelaise was geen kraak, maar een verjaardagsfeest, met een concert volgens mij. Maar het concert viel uit, vanwege het politiebezoek. De gebeurtenissen begonnen buiten; het was zomer, lekker weertje, en wij verwijlden binnen en buiten. Op de parkeerplaats stonden we met een behoorlijke groep, toen plotseling een politieauto stopte, twee agenten uitstapten en rechtstreeks naar een verjaardagsfeestpunk toeliepen, hem grepen en mee wilden nemen. Toen pas vloog het een en ander, de agenten verdwenen (met of zonder verjaardagsfeestpunk). Wij die buiten stonden zullen toen hebben geweten wat er vervolgens zou gaan gebeuren. Blauw licht- en GBO- Fiesta's kwamen van onder de Velperpoort doorgeschoten en het feest was voorbij; wie niet binnen 10 tellen was verdwenen, kreeg een klap voor zijn of haar kop, buiten en binnen."

OTHER PUNK HANGOUTS
Parkstraat - Punkstraat / Parkstreet- Punkstreet
The Parkstraat was situated in the Spijkerbuurt-neighborhood, also home to the infamous Arnhem red light district. Quite some Punks turned out to be living in the Parkstraat so it was dubbed Parkstraat-Punkstraat. Most were living in single bedsit rooms the large old Victorian mansion-like houses were divided in so the private owners could really make a bundle off of the combined rent from a single mansion.

Punk Couples: Egbert Joosten & Ella / Parkstraat / Paterstraat
(Egbert) Joosten and his then girlfriend Ella (RIP) lived here at the top of the building and we visited them whenever we were in Arnhem. Later on they lived at an address in the Paterstraat (where we rehearsed). They were this couple everyone knew (like Petra and me later on). I still lived at my parents' in Doesburg at that time. Joosten had a great Punk record collection and it was my first time with cannabis. Turns out Arnhem is riddled with these 'coffeeshops' and even the Punks in Arnhem smoke a lot of pot. Joosten really is an experienced and somewhat older guy and I try the waterpipe with hashish resulting in me being sick on the bus puking all over it and the bus driver kicking us off the bus somewhere in the middle of nowhere on our way home to Doesburg. Joosten was a drummer for the Hirozima Kitz and lots of other Arnhem Punk bands (see Family tree) and I loved to visit Joosten and Ella, they were a great couple. When living in Arnhem myself with Petra later on we used to bump into Ella at the Public Library where she used to work. Ella died at a young age of cancer (RIP). After they left the Parkstraat they were living at the Paterstraat where the rehearsal space was too.

Punk Couples: Marcel Stol & Petra Stol-Mom / Parkstraat 50 / Spijkerstraat 251A / Pastoorbosstraat 66
In January 1983 I moved to Arnhem and with Petra we moved into the basement (sousterrain) of Parkstraat 50, right on the corner with windows all around at hip height. Situated in the Spijkerkwartier Red Light district, the house, and for that matter the entire district, was a rundown Victorian mansion, all with separate rooms that were rented out to all the minorities, freaks and ghouls you can imagine: old toothless Hookers , junkies, Punks and large ethnic families.
The entrance was on the right side of the Mansion and the adjacent wall was spray painted by Thomas van Slooten with 'Neuroot Headquarters' which stayed on there for decades, but is now not there anymore. The landing on the second floor was entirely missing which was kind of dangerous and eerie (LOL) and the fuse box for the whole damned building was in our basement next to our (only) sink. With every power outing all the freaks and ghouls would stumble down to our basement to see what's going on with the fuse box.
We had regular visits from the plain clothes police detectives who would be searching out this or that suspect in the building. To top it all off whole colonies of roaches and mice had taken up residence too. Furthermore we turned out to be a bit too forthcoming in our hospitality because not before long all the

Marcel and Petra's in their den in the basement ('souterrain') of Parkstraat number 50. (Photo Werkgroep Spijkerkwartier 1980-1985 bottom right). Other photos 1983 Marcel Stol.

Punk kids you could imagine would visit our place on a daily basis, all day long, turning it into a sort of clubhouse, but not really the kind that I and Petra were looking for so after six months we moved to a new address in the same Quarter (Spijkerstraat 251 A) where we would be starting to put up all the later foreign bands that would play at the Goudvishal.

After some time we moved to Pastoorbosstraat 66, somewhat up the hill in the next quater. Main reason was that the Spijkerbuurt quarter basically was a rather large red light district ever since the ending of WW II. All women (even my visiting Mum!) were pestered all the time, just walking the street by these men 'visiting' the red light district. After a while we (Petra especially of course, being a woman) got really sick and tired of it and moved to the next quarter.

The use of substances is strictly forbidden at our places except for the occasional beers and spliffs. We are very anti-hard drugs which leads to a confrontation with my fellow bandmembers; turns out I'm the only one not doing this crap, WTF?
The whole 'soft' drug use is widespread amongst the Arnhem Punks of whom a lot spend their complete days at the different coffeeshops, smoking pot, drinking tea and listening to music. Generally speaking it leads to apathy and non-creativity, doing nothing else all day.

Funny thing is Petra and I over the years apparently earned ourselves the honorary title of Punk King & Queen of Arnhem LOL, Royalty uhrg.

Punk Couples : Rob (van Heijningen; living in the Parkstraat before) & Anja (de Jong) / Rietgrachtstraat
Anja was part of the Original (OG) Crew of the Goudvishal which formed shortly after we really started doing shows at the Goudvishal somewhere 1985. From that moment on her place at the Rietgracht straat was a regular stop on the way. She lived there with boyfriend Rob van Heiningen who joined too.

Left page Punk Squat radio! Radio Heftig, Arnhems own Punk radio broadcasting live with the Jogo Pogo Show and Radio Smeul with top right Petra Mom and Raymond Kruijer live on the air, around 1984 (still from the VARA's 'Je ziet maar' National TV feature)... Zijt gij Radio Actief? from The Zelfkr(a)nt issue #1 by Marcel Stal. Other artwork by Henk Vermeen and Thomas van Slooten. Right page from left Evert (Buf), Sander Vogels, Maujeen Berfelo, Emiel, Ingeborg, Henk Wentink and other kids at the AMU Fontein on Queensday 30-04-1984. (Photographer unknown). Newspaper clipping Arnhemse Koerier 01-05-1984

Parkstraat: Raymond Kruijer
From around 1983 we used to hang out at Raymonds place in the Parkstraat with the people a lot of which later turned out members of the (OG) Goudvishal crew. Petra and I were living in the same street so we often dropped by.
Raymond Kruijer was this slightly older Punk that had connections to the 'outside world' the 'non- punk ' world (we used to call non-punk people 'burgers', citizens or civilians), he did a training to be an official youth worker and in general had a lot of connections within the broader local and national Punk and squatting scene. He was a real important figure at the start of this whole process that eventually lead to the squatting of the Goudvishal. We kind of rallied around him at the very first beginnings and after that carried on without him when he left quite quickly for Amsterdam after the first squatting.

Punk Couples: Henk (Wentink) & Gwen (Hetharia)
Henk and Gwen, besides being OG Goudvishal crew obviously they were a long standing Punk couple too. Gwen still lived at her parents in the town of Rheden, east of Arnhem. Henks place was a basement at his mothers which we did visit but was kind of out of the direction to the city center so we didn't visit much.

Punk Couples: Alex (Rodenburg) and Monica (Hess).
Alex and Monica are on a lot of Goudvishal pictures. Monica as regular audience and Alex as a crew member later on. Petra and Monica were old friends from junior high. Petra and I got our third Arnhem residence Pastoorbosssstraat 66 through Monica who was the next door downstairs neighbor where she lived with her boyfriend Alex. Much later when Alex and Monica left the apartment I managed to clinch it for my sister Hester who lived there during he Arnhem school / study years. We were next door neighbors too for some years.

Driekoningen Dwarsstraat: Michael Huberts, (a.k.a. Smekkie Sminkel, RIP)
Before, when visiting Arnhem we had to take the last bus back home to Doesburg, at least if we wanted to sleep in our own beds. More often than not we would miss the last one which wasn't a great feat since they left very early. We then had to spend the night in these phonebooths waiting for the first bus the next day. At the time these booths were relatively large and made out of security glass.
Until we met 'Smekkie Sminkel' (with the 'Smekkie' part relating to his use of the substance by that name) who really was very friendly and forthcoming. He had a large apartment in the Driekoningenstraat where we could crash until the next day. On one of the following mornings I remember him taking us to the I.AM clothes (see above) shop to 'show' off his girlfriend (Anja) who we befriended ourselves later on and who he considered a sort of 'trophy wife/girlfriend ' (meh). I thought this was pretty sexist at the time but I guess he meant no harm but tried only to 'impress' us (hmm). Anyway, Michael was an OK guy and very accessible and friendly. TNX Michael.

Punk Couples: Rob Siebinga & Floor / Talmaplein
At Talmaplein, Rob Siebinga (RIP) lived with his girlfriend Floor. Rob was an older Punk guy from Groningen who had moved to Arnhem. He had lived the first Punk wave as well but as an ol
der guy he was somewhat more active than I was. He did already partake in some bands before and formed in a lot of bands in Arnhem during the 80's (see family tree). He was a fun guy and very active in organizing Punk gigs at the Stokvishal at some point (see the piece on the Stokvishal), The only thing was that he and most of the Ernum Punx scene were NOT-political which in fact meant they had quite a few right wing leanings. Rob and Floor had a reputation for the use of substances. Floor was very intense and so was Rob; they were a remarkable (intense) couple. They feature in the 1983 'Ernum Punx' piece / interview where they talk about the things / gigs they are organizing at the Stokvishal.

Die Kripos with from left to right Fred Kemp (bass), Laurens Melkert (guitar), Ronnie Keultjes (drums) and Jan Bouwmeester (vocals) photo Roy Tee).

Paterstraat: Rehearsal Rehearsals

At the beginning of the Paterstraat there was an alleyway leading to the rehearsal space used by most of the Arnhem Punk (and other) bands in the first half of the 80's It used t be a rehearsal space from the 70's, owned by the hippie owner of one of Arnhems more well-known 'coffeeshops' called Fool's Paradise. We (Neuroot) had heard of it from other Punks in the Arnhem scene after we had to abandon the Stokvishal main stage which we used as a rehearsal space during 1982; these rehearsals eventually lead to our first recording (Macht Kaputt LP / MC).
I remember rehearsing on the mainstage when the crew of the Simple Minds arrived through the two massive slide side doors and started ordering us off the stage. Things heated up very quickly and almost ended up in a fist ight; we were not having any or much BS from anyone back then. Don't know why (not due to this incident though) we left the Stokvishal for rehearsing but the Paterstraat was an improvement anyway considering the facilities there.
We rehearsed there during 1983/1984 that lead to the failed recording of an LP. Afterwards, in 1985 or so, we moved our rehearsals to the Goudvishal, which t resulted in the recording of our Right is Might LP / EP and later to the recording of the Plead Insanity LP in 1987.

AKU Fountain (AKU Fontein)

Smack in the middle of the city center the City/Townhall and the main Arnhem Multi Death Corporation AKU, later AKZO (Chemicals, paint and Foodstuffs!) erected a monument, mostly for themselves and their (AKZO) 50th anniversary but it allowed for a couple of public fountains to complement the whole. Traditionally a much appreciated bathing opportunity for the young in the summer and for hanging around and drinking and smoking for the Punks in Arnhem too, since they had no other place to go or call their own during the daytime. The Aku Fountains also features in the VARA 'Je ziet maar' clip that was broadcasted on National TV in 1984, where Hans, Arild and Werner are being interviewd in the drained fountain.

PUNK RADIO

We used to have a Radio show on the local Squat Pirate Radio called the 'Jogo Pogo show' which was part of the punk package 'Radio Heftig'. Raymond and Ferry and Susanne (from Zutphen band Rubber Gun and the squat at the Melatensteeg) used to do the 'Jogo Pogo Show' and Petra and I used to do 'Radio Smeul'. We had a hour to fill on Sundays.
It was through Raymond Kruijer that Petra and I ended up doing these radio shows roughly in the years 1984 – 1985. You can see Petra (and Raymond) in the studio in the attic of the Katshuis squat (where we used to later visit their squat pub on the first floor) at the beginning of the 'Je ziet maar' video of the VARA that they broadcasted nationally in 1984 lamenting the way we Punks.

PUNK BANDS

Die Kripos
After the Speedtwins and the whole of the first wave of Punk / New Wave 1977-1979's altogether for that matter, wimped out, there were a couple of Arnhem bands representing the next wave of Punks kicking off the 1980's. The most important ones were Die Kripos. Starting off
under the name Die Vopos (DDR (East German) Police) they found out there was another Dutch band under the same name (Vopos from Zwolle) so they changed it to Die Kripos (BRD (West German) Police).
Saw them live several times; a gig at the Arnhem Art School (Internationally renowned for its fashion department) stuck by me. They gigged a lot in The Netherlands as well as locally. Visited one of their rehearsals in a squatted Villa on the Jansbinnensingel in Arnhem and interviewed them but somehow the interview did not make it to our fanzine Shock.
They recorded a 7" Vinyl single with two tracks (Camera Security / Action Girl) on their own SS-20 label; SS-20 being the Russian model nuclear missiles aimed at Western Europe at the time. Their sound was more 'melodic' and they had more 'songs' than most bands of that time, probably because they were more proficient at their musical instruments. The downside of them was the hard drug abuse by their guitarist and

Top left Die Kripos in Simplon Groningen and photo of Groningen gig on a shirt (photos Jan Bouwmeester), to the right photo of Paul van Roosmalen and bottom Ernum Punx both at a demonstration against the KEMA and nuclear power. (photos by Tuppus Wanders 26-08-1981) Kema, a state-owned enterprise who also happened to be active with nuclear research and left their radioactive waste a little bit unattended on their grounds so people became sick and eventually a young boy died. Bottom right: Die Kripos front cover in the triangle folded poster /record cover for their only 7"single.

especially by their first drummer Paul who got beaten up terribly in the drug scene it was said. Furthermore, they claimed to be non-political and laid the foundation for the Ernum Punx follow up into the 1980's which included 'distancing' themselves from the more leftwing (squat) activist movement (against apartheid / the military / nuclear power / capitalism) embodied by the main Arnhem Squat 'Hotel Bosch' although they had been caught on film supporting and joining the mass demonstration in Arnhem on september 26, 1981 against the use of nuclear power from the nearby Dodewaard nuclear power plant; didn't think they had it in them, but cheers!

Jan Bouwmeester later joined other local Punk bands (see family tree). The rest of the band didn't show up in the family tree anymore after Die Kripos. Early attempts at forming a band included Berrie Morskate who brought along (Gekke or Crazy) Rob Siebenga upon which Jan Bouwmeester decided to go play with guitarist Laurens Melkert, thus forming Die Kripos. Their last gig ever was in De Pul in Uden where they played without guitarist Laurens.

The organizer in De Pul in Uden recals: "The gig in Uden got quite out of hand due to the Kripos following who were on speed. They had cancelled because their guitarist was in jail but they showed up anyway and played, but did not get paid off course. We arranged for another band because they had cancelled, of which the female singer got a beer glass thrown at her by one of the Arnhem people."

After this they broke up and missed being the (already fixed; their name is on the poster) support to the Dead Kennedys legendary Paradiso show on december 05, 1982.

The Nucks
Never saw them live; they only existed for what seemed like a fortnight and never released anything. Egbert and Ewoud went on to form more bands after this one (check out the Punkband Family tree). Only know of one gig at Doornroosje Nijmegen.

Members of Punk bands from Arnhem top left: Ewoud van Voorst (The Nucks); Barry Morskate (Splatch; photo Bert Roelse 20-03-1983 Punkday Stokvishal); Egbert (Eppi) Hotz (Splatch; photo Bert Roelse 20-03-1983 Punkday Stokvishal); Janine Manger (Splatch; photo Herman Verschuur; taken at their rehearsalroom in Youth Center South Side Vredenburg in Arnhem Zuid); Hirozima Kitz at the Gele Rijder statue opposite the Nieuwe Krant Offices on the Gele Rijders Plein). Bottom row left: Marcel Stol (Neuroot; support for Blitz at Stokvishal; photo Marcel Stol); Herman Verschuur (Gonero at TV gig minor stage Stokvishal); Sander Ponne (The Nucks;) and Gonero on the small stage of the Stokvishal during the TV recordings for a VPRO documentary on a Skinhead; Jeroen van der Lee (Splatch; photo Tuppus Wanders).

Splatch
Splatch was one of the earliest Arnhem Punk bands after the Speedtwins and Die Kripos. They played live quite a lot, sometimes also outside of Arnhem, but they never released anything. Their sound was particular of the time and like (or comparable to) the Utreg Punx sound. Barrie (Morskate) and especially Jeroen v/d Lee went on to form more bands after this one (check out the Punkband Family tree).

Goneroe
With Herman Verschuur on drums who was a Stokvishal Punk (pioneer) volunteer worker for some (early) years. They did a handful of gigs and a single recording for VPRO TV but no audio release. Comprised solely out of members of the Ernum Punx.

The Unemployed
Started by (Speedy) Rob Siebinga with him featuring on guitar and lead vocals. Kinda 1977 Punk Rock. Got a lot of bad publicity in De Nieuwe Koekrand due to their obnoxious behavior at gigs at Oktopus Amsterdam and Pakhuis Hoogeveen where they thrashed the place, beat up on the audience and stole some microphones. This they considered to be a really 'Punk' thing to do ... Became soon after Fang and later The Daltons.

Hirozima Kitz / Nurfus Pigs
Comprised solely out of members of the Ernum Punx. The whole city center was filled with graffiti from Splatch, Hirozima Kitz and Nurfus Pigs. Besides being a great name for a Punk band they never amounted to much in terms of gigs and releases; they had some gigs in Arnhem but were rarely gigging beyond their own town and had no recorded release or whatsoever. Egbert Joosten, the drummer, went on playing in several other Arnhem Punk Bands after this (check out the Family tree). He was the first Punk from Arnhem we really came to know when he lived with Ella (RIP) on the top of one of the many Victorian Mansions in the Spijkerkwartier. They (or in their guise of Nurfus Pigs) played the Oktopus club in Amsterdam in 1982 together with The Unemployed featuring Rob Siebenga and they thrashed the place as well as some members in the audience while bringing nazi salutes and the like. On the poster for this gig were the names of The Unemployed and Neuroot, my band. We never played though (couldn't organize a set of wheels to get us there) but we had to take most of the flak afterwards. People were thinking it had been us at the Oktopus club since this is what had been publicized in the Koekrand, the number one national Punk fanzine back then. It took us almost two years to get this rectified by the Koekrand and cost us a lot of gigs.

Neuroot
Anarcho D-beat from Doesburg / Doetinchem at first. Still going. At home in Arnhem from the day I was born there (Oud Zuid) and returning there weekly as a Punk and later on moving there myself with Petra (January 1983).
I started the band in Doesburg, small-town in the vicinity of Arnhem where I lived with my parents, sis and the family dog. Named the band after the condition our family dog was in according to the vet. I thought it funny that even pets 'suffered' from this modern human condition in the Western world.
First mark was with Leon (Schaar) on vocals, Wouter on guitar, HP on drums and myself on bass. Our very first public gig was in March 1980 at a squatting party in Melatensteeg in Zutphen, a town some 20 miles farther out. We turned out to be the most productive and (internationally) well known Punk band from Arnhem from this era, and beyond so it seems. During our first run in the 1980's we did several tours in Germany, Belgium, Denmark, UK and countless Dutch gigs. We put out two vinyl 12" LPs, one on a Belgian Punk label and the other on the US Pusmort label (of Pushead; one time Metallica's art designer), a 4 track 7" Vinyl EP, a 12 track Cassette Album (12) and numerous compilation albums.
On our second run (2012- present) we released a new Album and EP and toured China, Taiwan and Japan twice as well as doing regular gigs in Holland, Belgium, Germany and Austria. The old releases were all rereleases on US, German and UK labels in the 2000's and a 2xCD Discography was released on a Japanese label in 2019. The year 2022 will see a new release with

Neuroot during their show at the Rock against Fascism Festival 18-12-1982 mainstage Stokvishal Arnhem (Photo Gerth van Roden 18-12-1982) Right on bass Marcel Stol, Wouter Noordhof vocals, Edwin van Dalen guitar and Hans Peter (HP) van Beusekom on drums. We spot Thomas van Slooten in the audience.

Live recordings from the 1982-1989 era as well as an album with 10 brand new tracks.

NEW WAVE
Okay Arnhem harbored some pretty decent New Wave bands too at the time like Mijnheer Janssen whose biggest claim to fame consisted of being the precursor to the whole 'Loesje' thing that went mainstream nationwide in the 90's. They regularly printed posters with the standard text "Mijnheer Jansen zegt ..." and stuck them on every brick wall and lamppost in Arnhem.

Or bands like The Princes of Peace, Monomen, Van Kaye & Ignit or The Remo Tobs but this book here is not about that.
At first we were all for New Wave like The Cure, The B52's and Siouxsie and The Banshees and stuff because it was great stuff but as time passed the 'real' hardcore Punk stuff got harder and faster and they both basically just parted ways: the New Wave went the way of the Pop charts all over Europe (and the World) and the Punk Stuff went way Underground, more and more away from the mainstream like in our town Arnhem with our very own Goudvishal.

I felt this was musically kinda pity because Punk at first were all these styles and sounds and they really fed off each other but hey on the other hand I really went 100% for the move into the more harder and faster independent underground territory.

Local New Wave band Mijnheer Jansen during a show at the Midzomernacht Festival in the Immerloo Park Arnhem Zuid (photo Gerth van Roden 20-06-1980). Left page poster by Mijnheer Jansen (photo by Gerth van Roden 17-08-1979).

DIY or DIE! Punk in Arnhem
1980-1984

EARLY 80'S, HARD TIMES?

It's hard to imagine nowadays; a world without internet, mobile smartphones etc. Instead we had searing (youth) unemployment, chronical housing shortages, poverty all around, a constant threat of immanent nuclear war, Tjernobyl and the homeland struggle against the use of nuclear power. To top it all off Apartheid was still commonplace in South Africa and a lot of big Dutch corporations like Shell and Makro (Fentener van Vlissingen) were deeply involved in maintaining and exploiting it.

There were mass demonstrations against the deployment of US nuclear weapons in Europe and the Netherlands (cruise missiles) and the use of homeland nuclear power and it was a time of general socio political strife altogether. Riots in the streets with the Police evicting yet another squat were everyday news especially in Amsterdam and Nijmegen. Lack of housing and searing (especially youth) unemployment sparked the Squatting and Punk movement into a sheer endless list of confrontations with the authorities, mostly on the streets with the police (7).

CORONATION AMSTERDAM APRIL 30TH 1980

From the coronation of Queen Beatrix in Amsterdam April 30th 1980 onwards ('Geen Woning / Geen Kroning) (No home, no coronation) it was a full on street war between the Squatters who were fighting for tenants rights to housing versus the Police who were defending not so much the state of law (as was the pretext) as much as the right to property (and the subsequent exploitation of tenants) of the real estate men and women. During the entire 1980s this struggle concentrated in Amsterdam but spread also to most of the other large and medium-sized Dutch cities (7).

HOTEL BOSCH

Before we started the Goudvishal and became a squat ourselves and came of age politically, we used to visit Bazooka, the pub of Hotel Bosch, which was the most well-known and oldest Arnhem squat (22).

Coronation day 30 April 1980. Police and activists all over the country were preparing likewise for the 'festivities'. While the powers that be and the happy few would like to celebrate the inauguration of the new queen, we would like to focus on the immense problems the rest of the country struggled with like massive (youth) unemployment, vast housing shortage, the economic crisis, low wages, bad education, the threat and costs of the arms race and the disgusting hypocrisy and numbness of the authorities in general. Poster personal Archive Marcel Stol; Photo Fotograaf Gemeentearchief 1980. Clipping De Nieuwe Krant 21-04-1980. Right clippings: De Nieuwe Krant 01-05-1980; The coronation in Amsterdam of the new queen Betarix kicks off the Dutch Squattersmovement heydays in the 1980's and sets the stage for a decade of resistance and riots with the police.

Amsterdam kraakt in haar voegen

Dictatuur van de straat

(Van onze verslaggever)

AMSTERDAM – De volslagen en losgelaten anarchie, de burgeroorlog, de dictatuur van de kapotgeslagen trottoirtegel. Wat Amsterdam verwacht had, gebeurde: een ontploffing van bikkelharde straatterreur in het hartje van de hoofdstad die feest had zullen vieren.

De terreurgolf zette in na een korte, snelle kraakactie in de Kinkerbuurt. Op de hoek Bilderdijkstraat-Kinkerstraat betrokken krakers een leegstaand pand dat de slecht gehuisveste bewoners van de Kinkerbuurt al meer dan een jaar een doorn in het oog was.

De actie ontaardde echter snel in pure straatterreur, toen opgeschoten straatjeugd zich bij de krakers voegde. Zij hadden zich kennelijk al voorbereid op een lange en hete anti-kroningsdag, met hun tassen vol verf- en rookbommen

De Nieuwe Krant
Arnhem en omgeving

Hoofdredacteur: Adri Laan

ARNHEM, Gele Rijderplein 16, telefoon 085 - 437545

commentaar
Veldslag

Ook Arnhem beleefde gisteren een kleine veldslag. De politie trad op tegen twee kraakgroepen. Het optreden van de Groep Bijzondere Opdrachten en kort daarop van de Mobiele Eenheid kwam voor de krakers onverwacht. Hun actie had het moment in hun

Politie: 'Optreden om verdere acties te voorkomen'

ARNHEM – 'We hebben nadrukkelijk en krachtig opgetreden. We hebben niet afgewacht en direct ingegrepen. Dit was ons inziens noodzakelijk om verdere acties te voorkomen'.

Dit zei een woordvoerder van de Arnhemse gemeentepolitie vanmorgen naar aan-

Actie rond verkeerscamera krijgt hard einde

● Leden van de Mobiele Eenheid legden metéén, na de actie van de krakers, een cordon rondom de verkeersgeleidingscamera. De krakers werden uiteengedreven (foto boven).
● Agenten in burger arresteerden een zestal sympathisanten wegens openlijke geweldpleging (foto onder).

Veldslag op Velperplein

ARNHEM – Op zeer hardhandige wijze heeft de Arnhemse politie gisteren een einde gemaakt aan de acties van de kraakgroepen De Loper en De Beuk.

Met behulp van wapenstokken werden de actievoerders uiteen gedreven. Zij sloegen massaal op de vlucht toen enkele actievoerders meegesleurd werden naar de politiewagens en de Mobiele Eenheid in gesloten cordon naar de groep tegemoet trad.

Het verloop van deze actie vormde een schrille tegenstelling tot de rustige wijze waarop de acties van de kraakgroepen tot dusver waren verlopen. Dat betrof de tijdelijke bezetting van het voorterrein van het kasteel Middachten en het kraken van een leegstaande schoenenwinkel in Velp.

... aan de camera vastit verzameld en en van hen trachtte omhoog te klimmen. Even min luste het een bord met de tekst 'Politie kijk naar je zelven' aan de gladde paal te bevestigen. Op het moment dat een tweede jongen omhoog trachtte te klimmen kwam de Groep Bijzondere Opdrachten van de politie in actie.

Opgepakt.

... uit de M.E.-wagens gesleept. Voordat de krakers kans hadden gezien te verdwijnen stond de M.E. in slagorde opgesteld. Stenen, vlaggestokken en flessen vlogen door de lucht en leek het park op het wat van de krakers dook de lucht op een compleet slagveld.

... werd gearresteerd toen hij politicobile een cordon rond de Janbeulenkampenstraat het opgerichtte, later De Loper en De Beuk hadden dit pand willen kraken.

Wrakken

Een wagen van de Mobiele Eenheid van Nijmegen

This page, skirmishes on the Velperplein and around Hotel Bosch, Arnhem's most famous squat. (photos Gerth van Roden 30-04-1984) To the right the ME (Mobiele eenheid) on the Jansbinnensingel near Hotel Bosch. To the left: 'You're warned, buddy'. Youth in confrontation with a copper. (photo Gerth van Roden 30-04-1980). Right page, Hotel Bosch (photo Gerth van Roden 04-09-1980). Newspaper clipping from De Nieuwe Krant 01-05-1980 (top) and De Nieuwe Krant 10-02-1981.

Landelijk overleg kraakgroepen in 'hotel' Bosch

Arnhem actiecentrum

ARNHEM – In Arnhem speelde gisteren het landelijk overleg van de acties die kraakgroepen in het hele land hielden. Hoog in hotel Bosch kwamen de verhalen uit alle delen van het land binnen of werden verzocht om hulp gedaan. De Arnhemse en Velpse leden van de kraakgroepen De Loper en De Beuk verzamelden zich beneden.

Van daaruit ging het naar Velp, waar 's morgens een leegstaande schoenenwinkel werd gekraakt.

De schoenenwinkel was niet het doel wit van de dag. Er moest volgens de groep een verrassingsactie komen en daarvoor was kasteel Middachten in De Steeg, het woonhuis van de commissaris van de Koningin in Gelderland, uitgekozen.

Het kasteel zat echter goed op slot en de krakers voelden er weinig voor de deur te forceren. Wel prijkte weldra op de gevel de leus 'Gejikte woonruimte voor iedereen'.

De Loper en De Beuk protesteerden op deze wijze tegen het feit dat het gezin Geertsema, woont in het ruime kasteel, terwijl het eveneens over twee andere huizen de beschikking heeft. De heer en mevrouw Geertsema waren gisteren overigens genood den op het inhuldigingsfeest in Amsterdam.

Rustig

De actie in De Steeg verliep rustig. De brug naar het voorterrein werd gebarricadeerd met behulp van de bouwmaterialen die er stonden voor de restauratie van de brug naar het kasteel. De krakers zich acht uur in de aan te overlegden in groepen over het verloop van de actie.

Achter het hek verzamelden zich enkele politiemen zich en ook de kabinetsleer van Geertsema mr. F. van der Laan. Toen besloten werd het kasteel niet meer binnen te gaan, verliep ook de bezetting. Na twee uur werd de blokkade opgeheven en gingen de actievoerders naar Arnhem.

Schaafsma

Door optreden van de politie mislukte daar andere voorgenomen acties. Ook een krakersgroep uit Nijmegen had de groep bijzondere opdrachten SBU voor zich. Zij waren van plan het huis van rechter Schaafsma aan de Bankenbergweg te bezetten. Schaafsma heeft in het verleden weinig goede woorden voor krakers overgehad. De GBU arresteerde vier actievoerders die met verfgranaten naar het huis van Schaafsma hadden gegooid.

● Leden van kraakgroepen probeerden gisteren met ter plekke aanwezige bouwmaterialen barricaden bij kasteel Middachten op te zetten. Op de inzet is te zien dat men er in slaagde met een spandoek op het balkon te klimmen.

In 1980 in Arnhem 29 kraakacties

The people living there were more experienced and mature and mostly quite a bit older. Most of them were from the older hippie counter culture like the Stokvishal generation was. Here too, at first, was a clash of the old counterculture (the hippies) with the new (the punks).

Like mentioned before, the Ernum Punx always took a right turn at this point anyway. Away from the left-wing squatting movement. Our generation and strain of Punk did not and eventually this led to the subsequent infusion with Punk of the new '80s style political squatting counterculture, giving it it's (sub) cultural edge it duly needed.

Nowadays people won't lift an eyebrow upon seeing leather clad studded and pierced and tattooed youngsters but back then 'society' took this as a declaration of war from you. At school you were sent home 'to get yourself dressed properly' and upon queuing for the dole you were written off 'officially' for any possible job whatsoever.

As a 'visible' Punk rocker you had to walk the gauntlet on a daily basis even more so if you lived in the countryside like I did, before moving to Arnhem in January 1983 from the small town of Doesburg in the rural Achterhoek area. 'They' were always out to get you so after a while you were really longing for a (cultural) place of your own where you could be free, free of running the gauntlet culturally and literally.

GROEP BIJZONDERE OPDRACHTEN (GBO)

Kind of special branch police with an extended license to use force and nonstandard police issue methods and weapons (like a SWAT team). Intended to combat organized crime (Turkish heroine ruled as were the pimps from the red light district) and terrorism (Red Army Faction / Rote Armee Faction (RAF) and Molukkers).

They roamed the Arnhem streets in search of Punks to harass; allegedly to free the City of Arnhem of Punks. 'Normal' citizens suffered at their hands just the same, but not as regularly and incessantly as the Punks who were of course easily spotted and identified by their attire. Back in the day the left underground press published several papers on ruthless police brutality and their reputation. Most Arnhem citizens were well aware of their doings and reputation. My band Neuroot dedicated a song to the GBO called 'GBO Gestapo'.

ERNUM PUNX

The Arnhem Punks (or 'Ernum Punx') were always in for a fight with everybody around the country (and especially with the Utreg Punx in the form of the Noxious who had a beef with everybody across the country) and really had a bad name accordingly; simple but often still enjoyable folk with just a few too many bad apples in there. A subgroup within the Ernum Punx were the Burp Punx, a group of maybe 10-15 punks from Presikhaaf, a borough of Arnhem. Die Kripos (the band) and their 'entourage;' were in there as well, the whole 'Luifel' (pub) scene, you could say. They were rather thick football hooligan type punks who presented themselves as 'absolutely non-political' (a statement political as hell in itself, in reality everybody knows what this means), drinking a lot, and starting fights constantly left and right and generally being a mindless violent nuisance which they thought of as being the ultimate punk thing. They centered around Café Het Luifeltje as a hangout. They were fervent advocates of local Chauvinism that was reflected in the very name, their Vitesse (local soccer team) partisanship and in the use of the 'official' Arnhem Eagle logo in buttons, stickers, flags and spray paints on their leather jackets, and even in the Die Kripos poster that accompanied their one and only 7"vinyl single release.

They bullied everyone around, not in the least the other Punks in their own scene. For instance I remember them constantly picking on this guy and him ending up desperately approaching us (Neuroot) at our Arnhem- to the Achterhoek (Doesburg / Doetinchem) -bus stop next to V&D (in front of the 'Bontzaak') seeking our protection from their constant bullying. He became a regular visitor and volunteer at the

The notorious Groep Bijzondere Opdrachten, GBO for short, a special task force of the local police. From Top left to right clockwise: Central Policestation Beekstraat GBO offices (Adjudant Keukeshoven nieuwe hoofd van de GBO (Gerth van Roden 10-01-1980). Sticker 'Rock against GBO' printed by Drukkerij De Draak for Egbert Joosten and Jack van Kuik. GBO arrests near central station of Anti Militarist members of 'Onkruit' (Gerth van Roden 25-11-1980). Newspaper clipping Arnhemse Courant 28-05-1980 about GBO Police brutality against 'regular' citizens mistaken for RAF terrorists by the GBO.

Petra Stol (OG crew)
"I am of course of the '80s generation. There was a lot going on socially; nuclear weapons, arms race, Tjernobyl, housing shortage, high rates of youth unemployment. We were very aware about all of this and wanted to contribute, in our own way, by organizing our own lives with our own activities/ ideals. Our backgrounds did not matter, all social classes (that we were born in) were represented. Everybody was equal. There were no jobs so we created our own activities. Not just organizing musical events but I also made a lot of my own clothes. Had a radio show on the local Stadsradio (Radio Heftig). We protested against nuclear energy and nuclear weapons and housing shortage. I think we were much more involved with social issues than the youth nowadays."

"Ik ben natuurlijk van de generatie uit de jaren '80. Maatschappelijk was er veel aan de hand: kernwapens, wapenwedloop, Tjernobyl, woonruimte tekort, hoge jeugdwerkloosheid. Daar waren wij ons heel bewust van en wilden op onze manier een steentje bijdragen om ons leven zelf inrichten met onze eigen bezigheden/ idealen. Onze achtergrond deed er niet toe, alle sociale lagen (van huis uit) waren onder ons vertegenwoordigd. Iedereen was gelijk. Werk was er niet, dus wij maakten onze eigen bezigheden. Niet alleen muziekevenementen organiseren, maar ik maakte ook veel van mijn eigen kleding. Had een radioprogramma op de Stadsradio (Radio Heftig). We demonstreerden tegen kernenergie en kernwapens en woningnood etc. Ik denk dat wij ons veel meer met maatschappelijke issues bezighielden dan de jeugd nu."

Fred Veldman (our own sound technician and neighbour)
"Great time, good dope, some beer. A lot was possible, less bullshit and authority back then. Today nothing is possible anymore and also nothing is happening. "

"Mooie tijd, goeie dope, bier erbij. Er kon heel veel, minder gezeik en controle zoals nu. Nu kan er niks meer en gebeurt er ook niks meer."

Gwen Hetharia (OG crew)
"My youth, growing up in a turbulent time with different kinds of good music, squatting and protesting and a lot of nice people."

"Mijn pubertijd, volwassen worden in een roerige tijd met diverse soorten goede muziek, kraken en actie voeren en vele leuke mensen."

Alex van der Ploeg (our own photographer and regular audience)
"An extraordinary time, very interesting with many different youth cultures and something happening all the time. It was also a difficult time for many people especially for the youth, with the crisis, unemployment, Cold War and housing shortage and all. I thought it was interesting to get to know all these groups and to capture their comings and goings."

"Een bijzondere tijd, heel interessant met veel verschillende jeugdculturen waar altijd wel iets te doen was. Het was ook wel een moeilijke tijd voor veel mensen en vooral jongeren, met de crisis, werkeloosheid, Koude Oorlog en woningnood en zo. Ik vond het leuk al die verschillende groepen mee te maken en hun doen en laten te kunnen vastleggen."

Edwin de Hosson (crew)
"My years at High School and the time with the best bands and best records. Had a great time with friends."

"Mijn middelbare schooltijd en de periode met de beste bands en zijn de beste platen uitgebracht. Mooie tijden met vrienden gehad."

Guus Sarianamual (audience / fellow Punk show organizer Chi Chi Club Winterswijk)
"It all happened back then hey, you could really develop yourself to the fullest."

"Toen gebeurde het wel allemaal hè, je kon je toen echt ontplooien."

Marleen Berfelo (OG crew)
"A great time, meeting many people, seeing a lot of bands."

"Een mooie tijd, veel mensen ontmoet, veel bands gezien."

Muren beklad met leuzen

ARNHEM — Onbekende kalkers hebben tijdens het afgelopen weekend muren beklad met leuzen als 'RAF', 'RAF ist Freiheit' en 'RAF met een hakenkruis'. De gebouwen die men uitgekozen had waren het Paleis van Justitie, het Provinciehuis, het politiebureau, Bayer aan de Velperweg en BASF.

Brand, bomalarm, betoging

Sympathie-acties voor de RAF

WINSCHOTEN / DELFT / LEEUWARDEN / AMSTERDAM — De politie van Winschoten houdt er rekening mee, dat een grote brand bij Optilon Nederland is aangestoken door sympathisanten van de Rote Armee Fraktion (RAF). Dit omdat op een muur in de onmiddellijke nabijheid van het Optiloncomplex in Winschoten was gekalkt: „Beweging van de 18e oktober".

Late seventies and early eighties there was a steady sympathy for the Rote Armee Fraktion in West Germany. Together with the armed struggle of the RMS (Molokan Republican State) with their hijacking of two trains and a school and local organized crime the main reason of existence for the GBO. (photo Gerth van Roden Van Muylwijkstraat). Top left De Nieuwe Krant 31-10-1977; bottom left De Nieuwe Krant 24-10-1977

Vincent van Heiningen (OG crew)
"Very happy that I was one of the lucky ones to have experienced this crazy period. Really…so cool. Now everything seems so awfully boring! Even the music has declined, unfortunately."
"Heel fijn dat ik één van de gelukkige ben geweest die deze waanzinnige periode heb mogen mee maken. Echt… super tof. Nu lijkt alles zo verschrikkelijk saai!, zelfs de muziek is er minder op geworden helaas."

Henk Wentink (OG crew)
"For me it was an intense and not a particularly nice period. Home turned out not to be a home. School was tough. Working was also difficult. It was not always cozy on the streets and the world was going to hell, no future. At least, that was the characteristic mood at that time. Many protests against many things, seldom in favor of something. What made it fun were the friendships, the concerts, the freedom to take initiatives and all this I learned at a place like the Goudvishal."
"Voor mij was het een heftige en niet per se leuke tijd. Thuis bleek uiteindelijk geen thuis te zijn. School was lastig. Werken lukte ook niet echt. Op straat was het ook niet altijd gezellig en de wereld ging ook nog eens naar de kloten, no future. Althans, dat was toen het karakteristieke sentiment. Veel demonstraties en acties tegen van alles en nog wat, zelden voor iets. Wat het leuk maakte waren de vriendschappen, de concerten, de ruimte die je had om zelf het initiatief te pakken en alles wat ik leerde in zo'n plek als de Goudvishal."

Yob van As (regular audience)
"Nowadays it is hard to imagine but that underlying feeling of living under the 'nuclear umbrella', that the world could end tomorrow with one push at the button."
"Nu nauwelijks meer voor te stellen, maar dat onderliggende gevoel van leven onder de 'nucleaire paraplu', dat de wereld er met een druk op de knop morgen niet meer zou zijn."

Pietje (a.k.a. ZEP, crew)
"The '80s to me were years in which things were possible as long as you made an effort, there was enough freedom to do it. Many bands and festivals. Also because you could squat and all, and shape things in your own way stimulating the idea that things could be different indeed."
"Jaren 80 waren voor mij toch de jaren dat er wat kon als je er maar wat van maakte daar was dan toch ruimte voor. Veel bands en festivals. Toch ook omdat je kon kraken en zo een eigen invulling kon geven aan zaken was dat n goede stimulans om te laten zien dat het wel anders kon."

Mieze Zoldr (crew)
"In hindsight it was mostly very nice and positive. In the beginning I had the no future attitude but that slowly turned into a kind of optimistic "we do it ourselves attitude". We are creating our own world. "
"Achteraf gezien was 't vooral heel leuk en positief. Ik had in het begin nog wel de no future attitude maar die verdween langzaam en maakte plaats voor een soort optimistische we doen 't wel zelf attitude. We maken onze eigen wereld."

Gerard Velthuizen (alderman, City of Arnhem)
"From 1978-1986 councillor for the social democrats (PvdA) and from 1986-1994 alderman of the same party. From my position in the city council I witnessed the entire Stokvishal period and its closure throughout the squat of number 16A and the move of the GVSH to 103. The '80s was a hectic period with little humor. There was a global crisis, at City Hall cuts had to be made continuously. It was always a challenge to support people in the city who needed it. For many young people it was also a negative time with mass unemployment, shortage of housing and of course the threat of a nuclear arms race. It was a depressing era in which, in spite of it all, also many positive things happened. The Punks, in their own ways, are an example of this."
"Van 1978 tot 1986 raadslid geweest voor de sociaaldemocraten (PvdA) en van 1986 tot 1994 was ik wethouder van dezelfde partij. Ik heb die hele perio-

de van Stokvishal en zijn sluiting tot de kraak van nummer 16A en de verhuizing van de Goudvishal naar 103 meegemaakt vanuit het stadsbestuur. De jaren '80 waren een hectische periode met weinig humor. Er was een wereldwijde crises, op het stadhuis moest de ene na de andere bezuiniging worden doorgevoerd. Het was altijd zoeken naar de ruimte om de mensen in de stad die dat nodig hadden een steuntje te kunnen geven. Voor veel jongeren was het bovendien een negatieve tijd met veel werkeloosheid, woningnood en natuurlijk de dreiging van de kernwapenwedloop. Het was een deprimerende periode waarin desondanks ook veel positiefs gebeurde. De Punks zijn daar op hun manier toch een voorbeeld van."

Johan Dibbets (youth worker VJV)
"The '80s for me was a very important and educational time, certainly with today's knowledge. It was a depressing time in terms of atmosphere and crisis but also very dynamic with lots of new developments. The dividing line between myself and the Punks was a bit thin at times. Often I was confronted with myself, much I recognized. Looking back at this period I also feel a certain pride considering the initiatives and achievements. The Goudvishal is a good example of this."
"De jaren '80 waren wat mij betreft een heel belangrijke en ontzettend leerzame periode, zeker met de kennis van nu. Het was een deprimerende periode qua sfeer en crisis, maar ook erg dynamisch met veel ontwikkeling. Ik vond de scheidslijn tussen mij en die punks soms dun. Ik kwam mezelf nog wel eens tegen, veel was herkenbaar. Het is ook een periode waar ik met een zekere trots op terug kijk als je ziet wat er werd ondernomen en bereikt. De Goudvishal is daar een goed voorbeeld van."

Marc Frencken (Hotel Bosch squatter, 22)
"The '80s was a time of personal development, unemployment and prospect on revolt and resistance. Battle for equality in the world and for the breakdown of the political system and establishment. Building friendships and relationships, break-ups and infatuations. Draft resistors and 'Onkruit', against speculation and animal cruelty in the bio-industry. Against apartheid and pro left-wing revolutions in El Salvador Nicaragua. The '80s also were the years in which repressive tolerance was put to practice and the extremes were criminalized and marginalized. The fall of the anti-fascist Schutzwall. The '80s had a revival of liberalism that took hold off the social domain in an Americanistic way making society less viable. But also the years in which everything seemed possible, socially as well as economically. It could not get any worse. It was a time in which we easily shared the little that we had, in bars and in communes (7)."
"De '80's waren een tijd van persoonlijke ontwikkeling, baanloosheid en perspectief op revolte en verzet. Strijd voor gelijkheid in de wereld en afbraak van het politieke systeem en establishment. Opbouw van vriendschappen en relaties, relatiebreuken en verliefdheden. Dienstweigeren en Onkruit, Tegen speculatie en dierenleed in de bioindustrie. Tegen Apartheid en voor de linkse revolutie in El Salvador, Nicaragu. De tachtiger jaren waren ook de jaren waarin repressieve tolerantie in de praktijk werd gebracht en de extremen werden gecriminaliseerd en gemarginaliseerd. De val van de Anti-Faschistische Schutzwal. De tachtiger jaren waren de revivaljaren van het liberalisme, dat zich op Amerikanistische wijze meester maakte van het sociale domein en de samenleving minder leefbaar maakte. Maar ook de jaren waarin op diezelfde manier alles mogelijk leek, zowel sociaal-maatschappelijk als sociaal-economisch. Slechter kon het niet worden. Het was ook een tijd waarin we makkelijk het weinige dat we hadden deelden, in kroegen en in woongroepen."

Rene Derks (promotor Willemeen Arnhem, state youth center)
"The '80s keep inspiring me, laying the foundation for self-sustainability and critical thinking, and a lot of great music was created from the underground."
"De jaren 80 blijven mij inspireren, ze hebben de basis gegeven voor zelfredzaamheid en kritisch denken én er werd vanuit de underground verdomd veel goede muziek gemaakt."

STAD 4

Massale vechtpartij tussen politie en punkers

(van een onzer verslaggevers)

ARNHEM — In café 't Luifeltje aan de Spijkerstraat in Arnhem is op Kerstavond een hevige vechtpartij ontstaan tussen circa 20 punkers en acht politie-agenten. Aan beide zijden vielen rake klappen. Drie jongens en een meisje zijn aangehouden en in het politiebureau verhoord.

De vechtpartij ontstond nadat een punker bij de Martinuskerk aan de Steenstraat een gezin dat de kerk wilde bezoeken had lastig gevallen. De man wist aanvankelijk redelijk van zich af te slaan. Totdat alle drie de punkers zich op hem stortten.

Op het moment dat de politie ter plekke verscheen koos het drietal over het hazepad een vluchtte richting café 't Luifeltje. Daar wilde de politie de punkers aanhouden. Bij binnenkomst echter brak een grootse knokpartij uit. Alle bezoekers bemoeiden zich ermee. Over en weer werd geschopt en geslagen. De twee agenten hadden inmiddels assistentie van zes collega's. Uiteindelijk konden de drie punkers worden overgebracht naar het hoofdbureau van politie aan de Beekstraat. Een 17-jarig meisje werd eveneens uit Doetinchem meegenomen omdat zij een vrouwelijke agent te lijf was gegaan.

Bij de vechtpartij raakten diverse personen licht gewond. Niemand hoefde voor behandeling naar het ziekenhuis. De vier punkers zijn na verhoor op het politiebureau weer heengezonden.

gelderland

Ook de punkers hebben hun zorgen:

„Triest dat 't publiek bang voor ons is..."

(door Ed van Ham)

* Vier Arnhemse punkers: Als een nieuwe groep op het podium komt, behoor je ze te begroeten met het gooien van bier en glazen. Bij ons is dat normaal".

ARNHEM — „Een leren jas is voor de politie een vrijbrief om er op los te slaan". Vier Arnhemse punkers zijn het er over eens dat in het geval van confrontatie, het weinig alledaagse uiterlijk van de punker de politie al gauw verleidt tot een ook niet alledaags optreden.

Het viertal — Jack van Kuik (26), Herman Verschuur (17), Egbert Joosten (17) en Rob van Empel (17) — heeft geen goed woord over voor de wijze waarop de politie tijdens de jongste punk-manifestatie in Arnhem optrad. Tijdens problemen, veroorzaakt door een relatief kleine groep jongeren, liet de politie zich enige malen van zijn harde kant zien.

Er werd gebruik gemaakt van de lange wapenstok en tijdens de daarop volgende charges werd flink geslagen. Maar ook de andere kant liet zich niet onbetuigd: de agenten werden bekogeld met bierflessen en stenen.

„Het leven valt voor een punker niet mee", zegt Jack van Kuik. „Overal waar wij komen worden we uitgescholden of loopt het publiek met een wijde boog om ons heen. En dat alleen maar omdat wij gekleed zijn, zoals wij dat willen".

Demonstratief buigt Jack zijn hoofd naar voren. Slechts over het midden van zijn schedel loopt een smalle strook haar. Het overige is afgeschoren. En om het accent te verhogen heeft hij een middelste baan wit geverfd. „Samen met onze leren jassen, behangen met sloten, kettingen, ijzeren noppen en handboeien, schokkeert dat de mensen. Maar dat is precies de bedoeling van ons optreden. We zetten ons af tegen de gevestigde parlementaire democratie. Die doet niets voor ons. Die wordt daarom ook

Again the Ernum Punx and their comings and goings in the local papers ('Triest' Arnhemse Courant 30-03-1982 (from left to right: Rob van Empel, Herman Verschuur, Jack van Kuik and Egbert Joosten) and (left) Arnhemse Courant 27-12-1982 'Massale vechtpartij tussen Punkers en politie'

groot winkelbedrijf binnenloopt", zegt Egbert Joosten, krijg je direct een paar bedrijfsrechercheurs achter je aan. Dat zelfde geldt als we in een café binnen gaan. Dan wordt ons vriendelijk verzocht of we willen ophoepelen. Dat gebeurt dan in de betere gevallen, steeds vaker komt het voor dat meteen onze politie Stadsindianen zijn nodig. Het is er ons te beschermen tegen knokploegen of tegen huisbazen die ons uit een gekraakt pand willen zetten. Tevens vormen wij de ordedienst bij evenementen in de Stokvishal. De vorige zaterdag hebben we nog voorkomen dat enkele punkers met kettingen op de politie af wilden de Stokvishal tijdens de landelijke dag was dat heerlijk. Binnen hebben zich totaal geen problemen voor gedaan.

Wel is natuurlijk een aantal bierglazen gesneuveld. Maar dat is normaal. Als een nieuwe band op het podium komt, behoor je de leden door te gooien met bierglazen en te begroeten. Dat is bij ons heel normaal.

Maar we kunnen ook wel begrijpen dat als niet-punkers dit zien — mensen in een drie-delig grijs bijvoorbeeld — er helemaal niets van begrijpen. Zij denken dat we de zaak aan het vernielen zijn. Het tegendeel is waar. We zijn ons dan aan het afreageren".

ERNUM PUNX

Ernum Punx in our 'own' magazines like the Nieuwe Koekrand (Issue number 60 march/April 1983), featuring an interview with Rob Siebega, his girlfriend Floor and Hessa. They talk about the Asotheek concerts they are organizing and the bad reputation of the Ernum Punx and the Rock Against Fascisme Festival they organized in december 1982

Arnhemse groepen als 'Neuroot', 'Hirozima Kids' en 'Unemployed' hebben in sommige delen van het land een nogal slechte reputatie opgebouwd. Afgelopen jaar ('82) nog, joegen ze de vaste bezoekers van Oktopus in Amsterdam tegen zich in het harnas door sigheilend een vechtpartij te veroorzaken. Er worden zogenaamde zwarte lijsten opgesteld door zaalhouders, die dergelijke groepen voortaan weren, omdat de fascistisch zouden zijn of mensen met zulke opvattingen aan zouden trekken.

In de Stokvishal in Arnhem werd op 18 december een Rock Against Fascism-festival gehouden, hoofdzakelijk georganiseerd door Arnhemse Punx en skins... Er staat één stand van de 'Rooie Arnhemmer', een soortement linkse boekhandel, met boeken en bladen die iets met het onderwerp te maken hebben. Verder treden er een zestal bands op, er is een film te zien en er wordt een wabak vakkundig van de muur getrapt. Er deden zich echter geen vechtpartijen voor. Tussen een paar optredens door praat ik met Rob en André over het een en ander. Rob speelde in de 'Unemployed', André in de 'Nurfus Pics'. Beide bands zijn opgeheven, evenals 'Splatch' en 'Hirozima Kids'. André: "Er is weinig te doen hier, daarop zijn we zelf begonnen met bepaalde dingen te organiseren. Zondags zitten we in 't Luifeltje, een tent waar we door de weeks vaak zaken. Met de kroegbaas zijn we overeengekomen, dat wij de zaal zondags runnen. 's Avonds treedt er dan meestal een band op, die wij hebben uitgenodigd. In de Stokvishal lukt het ons ook om dingen op woensdagavond te doen en die punkdag in november bijvoorbeeld met o.a. de 'Anti Nowhere League'. Wat vinden jullie van de uitspraak dat jullie fascistisch zouden zijn? Rob: "Ik ben helemaal niet fascistisch en om dat te benadrukken organiseren we bijvoorbeeld ook zo'n dag als vandaag. In Amsterdam, wat jij bedoelt (Oktopus), waren er een beetje provocerend opstellen, maar daar is niet iedereen uit Arnhem dan maar verantwoordelijk voor.

"Toen hadden we ruzie gekregen met een roadie en een fotograaf van hen. De drummer van Anti Pasti wilde niet daar verder spelen, waarna hij later in de kleedkamer door de zanger in elkaar geslagen is.

Over de bands die ze willen uitnodigen zegt Floor: "We willen graag groepen die nog niet zo bekend zijn, een kans geven en op te treden. Zen hoop bands willen voor niks optreden of voor heel weinig, omdat er bijna nergens mogelijkheden zijn. Dat stimuleerd ze dan wel om er ses door te zaan." Op het Rock Against Fascism-festival trad ook een Amerikaanse band op (A Million of Dead Cops). Rob: "We willen ook graag de minder bekende buitenlandse bands in Arnhem laten spelen, en dat lukt ook wel. In '83 hopen we weer Engelse en Amerikaanse bands op te laten treden.

De punk-beweging is langzaamerhand een beetje verwaterd en verdeeld. Rob: "Vroeger was het hier veel leuker, er gebeurt ook zomat niks meer." Rob: "De seeten houden hier van de wat hardere punkbands: de Ex enz. hoeft van mij ook niet zo, dat wil niet zeggen dat ik iets tegen ze heb ofzo."

Het Rock Against Fascism-festival verliep verder wel goed. Alleen kwamen naar mijn mening, het anti-fascisme die dag niet zo sterk maar voren. De zanger van Neuroot, bijvoorbeeld, goodde Zeig Heil steeds met kreten als 'vuile kut-fascisten', maar wie hij nu bedoelde of wat, werd mij niet zo duidelijk. Ze hadden het dus net zo goed een Rock Against Religion-festival of iets dergelijks kunnen noemen, het had niets uitgemaakt.

Dat is misschien ook wel het zwakke punt: ze hebben geen duidelijk standpunt. Aan de ene kant weet dat verwarring, aan de andere kant trekt dat mensen aan die onfrisse ideeën aan.

Dick de Wit

Floor, de vriendin van Rob, bemoeit zich er nu ook mee: "Meestal zijn er nu zo'n groep een paar echte fascisten en die jutten de rest dan op. De grote meerderheid van die mensen zijn meelopers, die doen het gewoon om te provoceren. In Groningen is ook eens iets dergelijks gebeurd, maar toen stond er eer een jongen uit Groningen voor met een ketting zodat ze zich wel redelijk rustig hebben gehouden verder. Ik vind het nio zo belangrijk. Rob stelt ook niet zo gek veel voor. Je moet alleen weten hoe je ze aan moet pakken."

Rob: die er in slaagt de woordenstroom van Floor te onderbreken: "Als ze alle Arnhemse punx verantwoordelijk stellen voor hetgeen een paar mensen hebben gedaan, is dat toch discriminerend? Dat kan ik dan niet zo goed fascistisch noemen." André: "In Amsterdam heb je een hele hoop van die kapsonesliekers rondlopen die ons 'boeren' noemen en dus denken dat zij meer zijn. Laat mij dan maar een boer zijn, daar ben ik dan misschien nog wel trots op ook. Er zijn natuurlijk ook wel aardige lui in Amsterdam." Rob: "We hebben wel geematakt dat alleen Amsterdamse band hier alleen wilde spelen op voorwaarde dat ze er meteen gee zouden ophouden als er gevochten zou worden. Terwijl ze dan wel gewoon betaald wilden worden, nou ja, daar kun je niet aan beginnen.

In 1981 speelde Anti Pasti in de Stokvishal, die niet zeer verder wilde spelen toen er een vechtpartij uitbrak. André:

We ontmoeten de punkers in het Arnhemse justiëel klachtenbureau aan de Klarendalseweg. Het viertal wil een klacht tegen het politie-optreden indienen. Leden van het bureau zijn de punkers daarmee behulpzaam.

De vier noemen zich de doorsnee-woordvoerders van de Arnhemse punkwereld. Een hechte groep van zo'n zeventig (hoofdzakelijk) jongeren. "Wij gaan voor elkaar door het vuur. Jack, de oudste van het stel, is degene die het meest aan het woord is. De overige drie, allen scholieren, vallen hem slechts bij en komen met korte aanvullingen op zijn uitspraken te doen.

Een punker word je, zo leert het gesprek, als je inziet dat de toekomst je niets te bieden heeft. Je gaat je dan anders gedragen. Je wilt je afzetten tegen de gevestigde orde. "Maar het gros van de samenleving accepteert dan niet. Natuurlijk zijn we geen lieverdjes, maar het is erg triest dat het publiek bang voor ons is".

"Als je met een punker een niets hebben gedaan.

Ook op de Korenmarkt, het uitgaanscentrum van Arnhem, durven de punkers hun gezicht niet meer te laten zien. Egbert: "Als je drie stappen op de Korenmarkt zet heb je al een bierglas in je nek. En probeer dan maar eens terug te doen. Alle discogangers keren zich dan tegen je. Als de politie erbij komt, kiest die partij voor de disco-jongens."

Het blijkt dat punkers in Arnhem alleen nog welkom zijn in café De Luifel aan de Spijkerstraat. "Daar kunnen we onszelf zijn, zonder het risico dat we op de vuist moeten. Dat wordt wel van ons geëist, maar zulke vechtersbazen zijn we nou ook weer niet", zegt Jack.

Om zichzelf tegen elementen van buitenaf te beschermen, zoals hun eigen defensie is, hebben de Arnhemse punkers een eigen ordedienst in het leven geroepen. De Stadmilitairen bestaan uit vijftig leden, die à la minute te mobiliseren zijn. "De

punkers hebben geen voorkeur. "Wij leven van de ene dag op de andere. We gaan hooguit naar het volgende concert. Maar verder dan een maand in de toekomst gaan onze gedachten niet. Dat heeft toch geen zin", aldus one conclusie van Jack.

Pogo-en, een dans waarbij je iedereen opzij duwt of in het rond slingert, is voor de punkers de enigerlei mogelijkheid om te reageren. "Dat is heerlijk" erkennen ze alle vier. De muziek moet goed hard en snel zijn.

Na vechtpartij met kerkganger

Jongeren slaags met de politie

Door onze verslaggever

ARNHEM – Rond de twintig jongelui hebben op kerstavond een ware veldslag geleverd met de politie in café 't Luifeltje in de Spijkerstraat in een poging drie gearresteerde vrienden te ontzetten. Daarbij werd een vrouwelijke agent licht gewond.

Vier cafébezoekers werden gearresteerd en hebben de kerstnacht in een politiecel doorgebracht. Het café is daarna door de politie ontruimd en gesloten.

Nachtmis

De moeilijkheden ontstonden na de nachtmis in de Martinuskerk aan de Steenstraat. Een 19-jarige Arnhemmer ging om nog onbekende redenen een kerkganger te lijf, die met zijn vrouw en dochter de kerk verliet. De man bleek een uitstekend amateurbokser en wist de aanvaller van het lijf te houden en zelf enkele rake klappen te delen.

Twee vrienden schoten de jeugdige Arnhemmer te hulp, maar kozen het hazepad bij het verschijnen van de politie. Die achtervolgde het drietal tot in café het Luifeltje in de Spijkerstraat.

Bij een poging de drie jongens te arresteren ontstond een handgemeen. De cafébezoekers slaagden erin één van de arrestanten te bevrijden. De twee politieagenten riepen de hulp in van zes collega's.

Met vereende krachten wist de politie ook de derde knaap, die bij de vechtpartij voor de Martinuskerk betrokken was geweest, te arresteren.

Te lijf

Ook een 17-jarig meisje meisje uit Nijmegen werd gearresteerd, nadat zij schoppend en slaand een vrouwelijk lid van de Arnhemse politie te lijf was gegaan.

Het viertal, onder wie ook een 21-jarige jongen uit Doetinchem, is zaterdag na verhoor weer op vrije voeten gesteld. Zij worden beschuldigd van openlijke geweldpleging, mishandeling, verzet tegen de politie en bedreiging.

Op enkele builen en schrammen na werd niemand van de betrokkenen gewond.

● De kerstactiviteiten die een aantal toeris-

NIJMEGEN – Een groep van schatting 30 Arnhemmers heeft gisteravond op stevige manier huis gehouden in het Nijmeegse jongerencentrum Doornroosje.

Dankzij de ordedienst van Doornroosje en hulp van de Nijmeegse politie, die met veel manschappen ter plaatse aanwezig waren, kon erger voorkomen worden.

De politie slaagde erin de groep uit Arnhem hun bus in te krijgen en zo uit Nijmegen af te voeren. Tegen een uur of een vannacht was alles rustig.

Op het programma in Doornroosje stond een optreden van twee hardrockbands uit Los Angeles: Nighiest en Black Flag.

De problemen begonnen rond tien uur gisteravond tijdens het optreden van Nighiest. "De groep gebruikt nogal wat sexistische teksten en, zo getuige,

Stiletto's, ploertendoders en gas

Arnhemmers houden huis

"en dat zinde een aantal Nijmeegse bezoekers niet. Ze riepen dat de groep moest ophouden. Toen werd wat pils gegooid."

Daarop begon een groepje Arnhemmers, fans van Black Flag, zich met de zaak te bemoeien. Er werd over en weer met bier gegooid, en wat tikken uitgedeeld. Toen twee, drie nummers werd het echt te gek dat ze dat allemaal uitkraamde," aldus een ooggetuige.

Er werd steeds meer geprotesteerd, reden voor een aantal Arnhemmers zich er ook mee te bemoeien. De ordedienst stelde zich tussen de twee groepen in, waarop de Arnhemmers zich bij de bar terugtrokken en zich vol te laten lopen. "Aan de bar vielen je iedereen om de oren en een beetje punk uitzag lastig." Volgens ooggetuigen werd de groep steeds zatter. "Een jongen die probeerde naar de bar te gaan werd op een

provocerende manier tegen gehouden en weggeduwd. In een keer dook de hele groep op de jongen. Gelukkig slaagde hij erin om naar boven te vluchten."

Daarop besloot de ordedienst de politie in te schakelen. "Met alle beschikbare mensen hebben wij de groep de gang op gewerkt. Daar nam het geweld nog ruigere vormen aan: ploertendoders werden getrokken, stiletto's, met traangas gespoten, geslagen en geschopt; iedereen probeerde naar buiten te vluchten."

Een Roosje-medewerker na afloop: "Het is een wonder dat er geen zwaar gewonden zijn gevallen. Wij wisten van tevoren niet dat Nighiest dergelijke teksten had, anders waren ze hier nooit binnen gekomen. Onbegrijpelijk: de groep uit Arnhem bracht regelmatig ook nog de Hitlergroet."

Top left: continued from page 102 Newspaper clipping Arnhemse Courant 30-03-1982; Ernum Punx with his back to the Stokvishal facing the Grote Eusebius Church, estimate 1982-1983; De Nieuwe Krant 27-12-1982 'Jongeren slaags...'; De Nieuwe Krant 25-01-1982 'Groep punkers bezorgt politie handenvol werk'; De Nieuwe Krant 29-05-1984 'Arnhemmers houden huis'.

APELDOORN – De Apeldoornse politie heeft in de nacht van vrijdag op zaterdag haar handen vol gehad aan een groep van 31 "punkers" uit Arnhem en wijde omgeving.

De groep, die bestond uit jongens en meisjes, was naar een concert in Gigant aan de Roggestraat geweest. Rond half drie 's nachts stuitte de groep op het terrein achter de Hema op een groepje Apeldoornse jongens. Over en weer werden scheldwoorden geroepen, waarna de "punkers" de achtervolging inzetten. De Apeldoornse strooiden met boodschappenwagentjes om de groep op afstand te hou-

Na steekpartij op terrein achter Hema

Groep „punkers" bezorgt politie handenvol werk

treffen werd toen de 16-jarige M. R., die tot de groep Apeldoornse behoorde, met een mes in de rug gestoken.

Knaap was niet erg aantoe, want aangifte deed hij bij de politie. Na in het Julianaziekenhuis te zijn gehecht, kon de jonge-

die wapens van doen te hebben. Door de groep Apeldoornsers werd de 16-jarige E. K. uit Velp aangewezen als zijnde degene die met het mes gestoken had. E. K., die een nacht is vastgehouden, ontkende dat.

De politie heeft getracht de ouders van de "punkers" te informeren. Dat lukte, wegens het late uur, maar in een paar gevallen. Besloten werd de minderjarige jongelui met de eerste bus 's ochtends te laten vertrekken. De meerderjarigen mochten gaan, maar deze verkozen met de anderen de ochtendbus te nemen. Slechts enkele jongelui zijn 's nachts door

De politie hield ondertussen de groep "punkers" aan en bracht hen over naar het politiebureau. Op het Hema-terrein werden dertien wapenstokken, zes andere slagwapens en een achttal messen, waaronder dolk- en werpmessen, (en een stiletto) aangetroffen. De

Incidenten bij optreden punkgroep

ARNHEM — Na afloop van het optreden van de Engelse punkgroep The Exploited, gisteravond in de Arnhemse Stokvishal, heeft zich een aantal incidenten voorgedaan.

De leiding van het jongerencentrum riep de assistentie van de politie in en deze zette acht mensen in om aan de ongeregeldheden buiten de Stokvishal een einde te maken.

Nog voordat de groep met haar optreden begon, deed zich een vechtpartijtje in de hal voor waarbij een van de aanwezigen een bierflesje in het gezicht kreeg en naar het ziekenhuis moest worden gebracht.

Rel bij politiebureau

N.K. 13-10

ARNHEM — Een 25 zich 'punkers' noemende jongeren uit Doetinchem hebben in de nacht van vrijdag op zaterdag voor enige consternatie in de Arnhemse binnenstad gezorgd.

Bij het politiebureau dreigden ze de ruiten in te gooien. De politie voerde daarop een charge uit, waarbij gummiknuppels en lange lat werden gebruikt.

De jongeren kwamen van het concert van de Engelse punkgroep UK Subs in de Stokvishal af. Uit de Koningsstraat kwam de melding dat ze tegen etalageruiten aansloegen en kreten op muren schreven. Daarop werd een 16-jarige Doetinchemmer gearresteerd.

Peter Hamill en The Exploited stellen teleur

Contrast

The Exploited, die gisteravond in de Stokvishal optrad, vormde een groot en negatief contrast met Hamill. De groep wordt gerekend tot de nieuwe generatie punkgroepen. Ik had grote moeite met hetgeen zich bij dit optreden afspeelde. Het was niet zozeer een vechtpartijtje tijdens het, overigens uitstekende, voorprogramma van de Zwolse Vopos, al was de aanleiding hiervoor volstrekt onduidelijk.

Nee, wat mij deed besluiten om reeds na enkele nummers het voor gezien te houden waren het 'Sieg Heil'-geroep tijdens en na de eerste nummers met het tegelijkertijd brengen van de Hitlergroet door een tiental jongeren vlak voor het podium. Dit gebeurde min of meer op aanmoediging van The Exploitedzanger Wattie nadat hij diverse keren de politieke (anarchistische) punkgroep The Crass had uitgemaakt voor alles wat vies en voos is. Het waarom hiervan bleef duister. Als het zijn bedoeling was om de bezoekers aan te wakkeren of te shockeren slaagde hij in beide opzetten.

In het hoofdstedelijke Paradiso deed Wattie een dag eerder hetzelfde met als gevolg dat ongeveer de helft van de duizend bezoekers de zaal onmiddellijk verliet. Tevens signaleerde de Paradiso-leiding mensen in de zaal die pamfletten van de Volksunie onder het publiek verspreidden.

In de Stokvishal heb ik dit niet geconstateerd, maar ik heb me er nogal over verbaasd dat vrijwel niemand de zaal verliet na het bewuste geroep.

Top, Petra Stol and Bo in the womens toilet of Stokvishal; Marcel Stol snapped by the school photographer (1980/1981 Thorbecke Scholengemeenschap Arnhem); news clipping in De Nieuwe Krant 13-10-1980 about the trouble with the Police after the UK Subs gig at the Stokvishal. Bottom left UK Subs at Gigant in Apeldoorn 13-11-1981 with right same gig stage invasion with Marcel (mohawk) and Kan van Klinken. Far right review in De Nieuwe Krant 28-09-1981 of the Exploited Stokvishal gig, 27-09-1981.

Goudvishal in later years. The Ernum Punx totally didn't agree with the left-wing / Arnhem Squatter movement at all at the time; they loathed each other with the Ernum Punx provoking the Squatter scene wearing and painting swastikas and sieg-heiling all over the place and more (violent) moron-ness which was very punk according to them. They hated the Squatters for being soft Hippie lefties, and the Squatters hated the Ernum Punx for being the thick right-wing thugs and bullies they were.

Jeroen van der Lee (bass player for Splatch and more) recalls:
"What was it like to be a left wing member of this group (Ernum Punx, ed.)? Bobby de Jager and I were the lefty lads within this group but politics was not talked about to be honest. It was just a group of friends. And Eppie Hotz and Berrie were lefties as well. It was probably a kind of precursor to Oi! like "if we don't talk about it, we don't have to fight about it". And it was one for all, all for one, quite stupid frankly. A bit of a hooligan-like group: having fun, the odd fight and a lot of beer drinking and speed sniffing. You know the deal. With politics we didn't concern ourselves at all."

"Hoe dat was, om 'links' te zijn binnen die groep (Ernum Punx, red.)? Bobby de Jager en ik waren eigenlijk de linkse jongens binnen die club. En, Eppie Hotz en Berrie trouwens ook he, over links zijn. Maar, daar werd eigenlijk helemaal niet over gesproken, over politiek. Het was gewoon een groep vrienden. Het was een soort voorloper van Oi! waarschijnlijk, zo van "als je het er niet over hebt dan hoef je er ook geen ruzie over te maken". En het was samen uit, samen thuis, ja eigenlijk heel erg dom he. Beetje een hooligan-achtige club: lol maken en er werd wel eens geknokt en veel bier gedronken en speed gesnoven. Ja, je kent het allemaal wel. Ja daar (politiek, red.) waren we verder eigenlijk helemaal niet mee bezig."

One of their 'finest' hours happened when they rented a coach to visit the Black Flag gig in Nijmegen in 1984 at Doornroosje. Of course it all ended in

KAK organiseert
VRIJ. 10 OKT. f. 10,-
U.K. SUBS
+ voorprogramma
IN DE **STOKVISHAL**
OEVERSTRAAT ARNHEM

Clipping review in Arnhemse Courant 13-10-1980 of the UK Subs Stokvishal gig on 10-10-1980.

Chaos op podium - Punk uit het hart

ARNHEM — En wie wil er nog beweren dat Punk dood is? Massaal is de punkbeweging monddood gemaakt; "Het zou zijn tijd gehad hebben", werd er beweerd.

Natuurlijk zijn de Sex Pistols van de internationale podia verdwenen maar een feit is wel dat UK Subs qua intensiteit en directheid sterk aan Pistols gloriedagen doet denken. Na het legendarische Stokvisconcert van de Pistols (december '77) heeft Arnhem groepen aan het werk gezien, die niet meer waren dan imitaties en stuiptrekkingen van datgene wat door Johnny Rotten en de zijnen zo spectaculair op gang was gebracht. UK Subs vormde hierop, gisteravond in de Arnhemse Stokvishal, een positieve uitzondering. De publieke belangstelling was in aantal matig (zo'n 350 mensen), maar qua betrokkenheid op het podiumgebeuren overweldigend. Tijdens de spetterende opening met 'Emotional blackmail' vlogen de eerste bierglazen (van plastic overigens, maar wèl gevuld) en closetrollen al richting podium, dat onlangs nog doeltreffend is vergroot.

Vergroot, en niet verhoogd, want dat zou verhinderd hebben dat tientallen punkers op de planken klauterden. Het dreigde toen volledig uit de hand te lopen. De door het organiserende KAK aangestelde body-guards opereerden niet doortastend genoeg, waardoor zanger Charley Harper meer fans dreigde te krijgen aan zijn microfoon dan vóór zich in de zaal. Daar waar sporadisch wel hardhandig door de stage-crew werd ingegrepen, was het een wonder dat er geen ernstige ongelukken gebeurden. Van ruim 1.60 m. hoog vielen ze soms op hun rug op het beton, stonden op en dansten verder...

UK's hot-punk riep bergen agressiviteit op die voornamelijk werd gekanaliseerd door het meekrijsen van de refreinen, die niet zelden werden ingezongen in Harpers microfoon, die nogal vaak van 'eigenaar' wisselde. Chaos, scheurende decibels, hoogspringende muzikanten en diepvallende punkers; het zijn karakteristieke punten van het UK concert, dat overduidelijk de vloer aanveegde met oubollige muzikale clichés en daar een pure en eerlijke muziekbeleving tegenover zette.

violent disaster with the Ernum Punx playing the lead part. We didn't travel on that coach and this is the piece that I wrote a very critical piece about this in my fanzine De Zelfkrant at the time. Reading this now I didn't seem to be too judgmental about the whole thing back then as I am maybe now, except for the sexism of the Black Flag entourage and their general lameness.

We got some friends in this group though and some were clearly not as bad as others; as a (peer) group however they were certainly 'toxic' and we (Neuroot) never called ourselves by this name: 'Ernum Punx'. We shared the love of the music and beer in de Luifel as well as the loathing of the Arnhem Police, especially the GBO, but that's it.
I really came in contact with them on my almost daily visits to the pub Cafe het Luifeltje (Punk Pub of the Ernum Punx) in Arnhem when I was still living at home at my parents' in Doesburg and I was supposed to go to evening school at Thorbecke in Arnhem, the school my parents went to when they were my age. Instead I skipped school and visited the Luifel. Before the Luifel opened I visited Marc Muis at his place with his fathers' at the Emmastreet waiting for the Luifel to open up.

Before I went to evening school at Thorbecke I went to the regular Thorbecke school during the day after I was kicked off school in Doetinchem. At Thorbecke day school I met these other Punks Jan van Klinken, who was in my class and Edwin Klok who was in another class. There were other Punks there as well. To me this was kind of special coming from this backward region Doetinchem / The Achterhoek where I more often than not was the only Punk in sight. Edwin Klok was living in the Arnhem borough Presikhaaf home to the Burp Punks who were avid members of the Ernum Punx. There's a school photo from the day school at Thorbecke where I was still very young and a picture of me (with the 'mohawk') and Jan van Klinken joining in the crowd stage invasion and the singalong during the song Warhead by the UK Subs gig in Gigant at the Schoolstraat in Apeldoorn, a town nearby. Muziekkrant

Stokvishal Press communique and poster for a so-called Punk Hearing on 02-01-1982. Organized to resolve the differences between the Hippies and the Punks. The staff of the Stokvishal organized some sort of 'village council' where the Punks were invited to suggest to staff and management what kind of activities and gigs they wanted and how they would like to organizes them. It resulted in a series of gigs and other events organized under the heading 'Asotheek'.

Oor was the leading Music paper in the country at the time. Also a newspaper article which features an Ernum Punx outing to a Vice Squad gig in the Gigant in Apeldoorn.

Visiting the Luifel regularly the Ernum Punx soon enough got wind of our incessant struggle on the countryside with the locals so in the summer of 1982 they decided to visit me / us in Doesburg at my parents for a crackdown / punitive expedition against the locals. They showed up at my front door with a group of 10-15. I realized soon enough I had to still live there after they would have been long gone home so I talked them out of it. They returned home after drinking the cases of beer and taking a dip in the pond in the back of my parents garden. Great gesture from them though and always appreciated their solidarity; had a great laugh too.
The whole Ernum Punx scene kind of collapsed after the Stokvishal was torn down in 1984 and when the Luifel (by then under the name 'Fame bar') Punk pub scene fizzled out. By then we had spontaneously formed a new group of Punks from Arnhem. The ones that founded the Goudvishal and left all this negative violence behind and took a left turn where the Ernum punx had always taken a right turn (8, 9).

Merik de Vries recalls:
"In Arnhem it sometimes appeared there was this struggle of direction with one one side the more Politically engaged leftist squatters and on the other side the motley crue of Punks that visited De Luifel and the Punk Clubhouse. Already there were clashes between the people from the Hotel Bosch squat en the Ernum Punx like we used to call ourselves. With punk looking groups from Nijmegen we were enemies too."

Q: Punks from Nijmegen always were very leftist and related to the squatting movement. The integration of the Punk Movement with the Squatters Movement and vice versa only happened when the Goudvishal happened.
"By then the Ernum Punx had already left the scene I think. At the Goudvishal I wasn't welcome, they called me a nazi. Why they did this puzzles me completely."
Q: From 1984 there was a clear separating line. Before that this kind of smothered under the surface, with the Ernum Punx and Ernum Skins on the one hand and the Goudvishal Punk and the Hotel Bosch Squatters on the other side. "The skins were very much distanced from us (Ernum Punx) although there was an overlap. If I would have to coin the one thing that united us it would be the urge to provoke. We sometimes went too far with this but never crossed any real lines. We regularly rented a coach with which we visited Punk parties across the land, of which some got out of hand but most didn't"
Q: I know of these coach travels: Vlaardingen (GBH) (10) and Nijmegen (Black Flag); you can't really say that these didn't get out of hand, to put it mildly.
"Vlaardingen appeared to be legendary, but Nijmegen was even a bigger party with the GBO and all diligently escorting us to the coach."

"In Arnhem had je een soort richtingen strijd leek het soms, met aan de ene kant de meer politiek geëngageerde linkse krakers en aan de andere kant het zooitje ongeregeld dat in het Luifeltje en in het punk clubhuis kwam. Er waren toen al botsingen tussen mensen uit Hotel Bosch en de Ernum Punx zoals we ons toen noemden. Ook met als punks uitziende groepen uit Nijmegen leefden we op vijandige voet."
Q: Nijmegen Punks waren altijd al heel links en gerelateerd aan de krakerswereld. De integratie van Punks en de Krakerswereld in Arnhem trad pas op met de komst van de Goudvishal en de Punks die dit rundden."Toen waren de Ernum Punx als helemaal uit beeld denk ik. In Goudvishal was ik in het begin niet echt welkom, werd voor nazi uitgemaakt. Waarom is volstrekt onduidelijk."
Q: Er was een harde waterscheiding vanaf 1984. Voor die tijd smeulde het onder de oppervlakte. Ernum Punx en Ernum Skins enerzijds en Goudvishal Punks en Hotel Bosch Krakers anderzijds. "De skins stonden heel ver van ons af maar er was inderdaad wel wat overlap. Als ik één ding zou moeten noemen dat ons verbond, dat voor saamhorigheid zorgde, was de drang tot provo-

'Punkhearing' in Stokvishal

Door onze verslaggever

ARNHEM – De medewerkers van de Arnhemse Stokvishal hebben voor zaterdagmiddag een 'punkhearing' op het programma staan. Dit naar aanleiding van de eerdere conflicten tussen de staf van dit jongerencentrum en punkers.

Tijdens de hearing wordt het publiek om suggesties gevraagd voor een beter verloop van de punkconcerten. Deze discussie begint om 14.00 uur.

In de Stokvishal treden 's avonds twee punkgroepen op. Dat zijn de Hirozima Kitz uit Arnhem en de No Godz uit Opheusden.

De teksten van Hirozima Kitz variëren van – zoals ze zelf stellen – chaos tot anarchie. De naam No Godz is een 'spontane reactie op het katholieke systeem zoals het heerst in Opheusden'.

This and next page Clippings ('Punk concerten') in De Nieuwe Krant 04-02-1982 with interviews on the Punkhearing afternoon and a photo of the Ernum Punx present on the Pinball machine (by Jan Wamelink). Earlier newsclipping in De Nieuwe Krant 26-05-1981 about similar talks between the Punks, City Hall and the Stokvishal about the violence at the Stokvishal Punk gigs and plans and intentions to accommodate the Punks with a Festival and a 'Punk Center'.

Binnenkort festival in Stokvishal
Punkcentrum in Arnhem

(Van onze verslaggever)

ARNHEM – Er bestaan plannen om in Arnhem een punkcentrum op te richten.

Ook wil men mogelijk nog komende maand in de Stokvishal een punkfestival houden. Hierover is dezer dagen overleg gevoerd.

Voor dit overleg was de gemeente uitgenodigd omdat cenn onlangs gehouden punkconcert in de kleine zaal van de Stokvishal behoorlijk uit de hand gelopen was. Er was aanzienlijke schade ontstaan.

Deze schade werd veroorzaakt door het publiek, buiten de schuld van de optredende groep Splatsch.

Het uit punks bestaand publiek was ontevreden over de programmering van punkconcerten in de hal en had het idee niet welkom te zijn.

Uit het nu gevoerde overleg is duidelijk geworden, dat de Stokvishal niet negatief ten opzichte va de punkbeweging staat, maar vindt dat ook andere groeperingen gebruik van de hal moeten kunnen maken.

Afzeggen

Door omstandigheden ging een aantal grotere punk- en new wave-concerten de laatste tijd niet door. Op het laatste moment zegden groepen af. Hierdoor ontstond de foutieve indruk dat de Stokvishal punk zou worden.

Het overleg dat nu is ontstaan, kwam tot stand op initiatief van een viertal Arnhemse punkgroepen.

De aanwezige groepen zegden toe, aan het geplande festival te zullen meewerken en er ook op toe te zien dat er geen incidenten plaatsvinden.

De gemeente kon de gevraagde garantie t.a.v. eventuele schade niet toezeggen. De Stokvishal vond dit aanvankelijk een voorwaarde om een punkfestival toe te staan. Men zal nu andere mogelijkheden bekijken.

De gemeente ziet dit festival als een experiment. Als het goed verloopt, wil men serieus gaan praten over een eigen onderkomen voor de punkbeweging. Die zegt nu nergens welkom te zijn.

Ordedienst moet vechten voorkomen
'Punkconcerten best, maar niet dat geëtter'

Door onze verslaggever

ARNHEM – "De medewerkers van Stokvis willen best punkconcerten organiseren. Als er maar niet elke keer geëtter van komt. Daarom willen we van jullie weten wat je ervan vindt dat er een eigen ordedienst wordt ingesteld. En ook welke concerten jullie hier willen."

Geen reactie uit het zaaltje in de Arnhemse Stokvishal, waar een stuk of tachtig jongens en meisjes staan. Jongens tot een jaar of 20, meestal met kort haar, zwart leren jasje met ritssluitingen, badges en namen van groepen of kreten, hoge schoenen, bier in de hand. Meisjes met wat kleuriger kleding, soms een korte rok, gekleurde lok in het haar. De meisjes in groepjes bij elkaar, hier en daar een jongen met een meisje, de jongens overheersen in aantal.

"Als er mensen uit andere steden komen, uit het westen of uit Utrecht, wordt het hier een rotzooi. Die vinden ons in de provincie maar niks en maken ze er een puinhoop van," vertellen een stuk of tien punks in de kantoorruimte van de Stokvishal, Arnhems jongerencentrum dat voornamelijk concerten organiseert.

Ordedienst

Tijdens een aantal punkconcerten is het in 'De Stokvis' op knokken uitgelopen. Daar voelen de staf en de medewerkers niet veel meer voor en een groep punkers is het ermee eens. Daarom willen ze een eigen ordedienst instellen. Vooral bij concerten die druk worden bezocht loopt het nogal eens uit de hand.

"Er is een jongen in elkaar geramd en er is er een met een bierfles op z'n kop geslagen," weten de jongens van de ordedienst te vertellen. Dat moet worden voorkomen, vinden ze. "Eerst een waarschuwing en als het toch fout gaat, dan werken we zo'n figuur eruit."

Maar als die het aan de stok heeft gekregen met een van de 'eigen' mensen wordt er eerst iets in de hal afgehandeld, verzekert een ander. Wat wel vast staat: er wordt geen politie meer gewaarschuwd. "We moeten het zelf zien op te lossen. Die wouten naaien de boel alleen maar op."

Nooit gezien

Bijvoorbeeld met Exploited in september en erna met Antipasti was het aardig raak. "Er werd zo geknokt dat zelfs die Engelsen zeiden dat ze zoiets nog nooit hadden gezien," zegt een Arnhemmer een beetje trots.

Van 'peacepunks' lijken de meesten niet veel te moeten hebben. Een PSP-sticker wordt op het kantoor van de deur gescheurd. Uitlatingen en kreten op de muur wijzen erop dat 'uit blank mot blieve'. Als uit het gefilts van een fotograaf blijkt dat er foto's worden gemaakt, brengt een aantal jongens met hetzelfde gemak als een ander pils de nazigroet als een ander pils de nazigroet slaat. Geschrokken komt een jongen vertellen dat dit geen 'echte' punks waren.

Jongeren tot een jaar of twintig. In de leeftijd dat ze zich voor elkaar uitsloven en zich tegelijk voor het minste of geringste schamen. De uiterlijke onverschilligheid bedriegt. Een knulletje van een jaar of 14 probeert zich waar te maken bij wat oudere jongens en steekt met een vlam van een halve meter uit z'n aansteker een sigaret aan.

Mitrailleurvuur

De punkgroep No Godz uit Opheusden speelt: een gitarist, een drummer en een zanger. Ze brengen een knetterhard geluid voort. Gitaar en drummer wedijveren om de beste imitatie van mitrailleurvuur, de zanger schreeuwt de teksten de microfoon in. Voor al om de teksten gaat het. Na elk nummer geen reactie van het publiek.

Het is half 5. Een vader schreeuwt zijn kind terug. Vuurwerk knalt twee dagen te laat. Een half afgebrande kerstboom langs de kerkplein. Lege patatzakjes op het klein. De Stray Cats staan voor 18,90 in een etalage. Het regent en wordt snel donker. De wereld ziet er buiten de Stokvishal niet opgewekter uit dan erbinnen.

Stokvishal zoekt oplossing voor toegenomen agressiviteit

Steeds vaker vechten tijdens punkoptredens

(Van onze verslaggeefsters)

ARNHEM — Voordat in de Stokvishal in Arnhem weer punkconcerten kunnen worden gegeven moet het publiek eerst wat vredelievender worden. Ruzies tijdens de optredens, waarbij bezoekers elkaar met het punkattribuut fietsketting te lijf gaan, moeten voorkomen kunnen worden.

Dit stelt de leiding van de Stokvishal, die de laatste maanden is geconfronteerd met een toenemende agressiviteit onder voornamelijk - punkpubliek. Om na te gaan waar de problemen zitten en wat er eventueel tegen gedaan kan worden houdt de Stokvishal zaterdag een hoorzitting. Die begint om 14 uur.

We zijn bang, dat het uit de hand loopt, dat er ernstige dingen gebeuren", vertelt een van de medewerkers van de Stokvishal. "Het probleem is dat we ervoor zien te zorgen, dat geweld voortaan in ieder geval voorkomen wordt."

Ondanks de diverse vechtpartijen is de belangstelling van het Arnhemse en regionale publiek voor punkconcerten nog steeds groot. De medewerker: "We moeten natuurlijk tegemoet komen aan de vraag van het publiek."

Om de hoorzitting werkelijk te doen te laten lijken heeft de Stokvishal twee punkgroepen gecontracteerd: Hirosima uit Arnhem en No Godz uit Opheusden.

Punk-discussie de mist in

ARNHEM — De discussie met Arnhemse punks over hun eigen wangedrag tijdens punkconcerten in de Stokvishal heeft afgelopen zaterdag precies twee minuten geduurd. De punks vonden het toen welletjes. De oorverdovende muziek van de punkformatie No-Godz vulde daarna de kleine zaal in de Stokvishal, waar de discussie een einde had moeten maken aan de problemen. Het gebrek aan samenwerking tussen halleiding en punks kwam op dat moment keihard naar voren.

De discussie met Arnhemse punkers liep zaterdag na twee minuten stuk. Men had meer oor voor de oorverdovende muziek van de Hiroshima kids.

Problemen blijven

Het kwam de afgelopen maanden herhaaldelijk tot vechtpartijen tijdens concerten in de Arnhemse muziektempel. De situatie werd voor de leiding onhoudbaar toen Arnhemse en Utrechtse punks herhaaldelijk de Stokvishal tot favoriet terrein voor het uitvechten van onderlinge vetes uitkozen.

In samenwerking met een groep punks — zich de werkgroep Noise Unlimited noemende — besloot de leiding tot het organiseren van een hearing. Een medewerker van de hal: „Punk is uitzichtloosheid. Wij willen dat punks bewust aan de gang gaan met hun punk-zijn. Dat missen we hier in Arnhem een beetje". De Stokvishal gaat wel door met het organiseren van punkconcerten, ondanks het feit dat de problemen zaterdag niet uit de weg werden geruimd.

De hal-medewerkers hebben ervaren dat de punks in persoonlijke contacten laten merken dat ze wel wat willen doen aan de situatie. Wanneer echter - zoals zaterdag - de hele groep bijeen is komt er niets van de grond. „Jammer", vinden de organisatoren. „De volgende keer beter".

To the left Arnhemse Courant clipping 01-01-1982 and above De Nieuwe Krant 04-01-1982) about the Punkhearing

Photo on 02-01-1982 by Jan Wamelink about assorted Ernum Punks at the Pinball machine in the minor hall of the Stokvishal during the Punkhearing. Ricky Louwinger second from right.

catie, en daar gingen we soms wat te ver in maar nooit echt over grenzen.We huurden regelmatig een bus en dan gingen we naar punk feesten her en der in Nederland, liep af en toe uit de hand maar meestal niet."
Q: Die busreizen die ik ken wel: Vlaardingen (GBH) en Nijmegen (Black Flag) (10) voor zover de busreizen die meestal niet uit de hand liepen. "Vlaardingen leek legendarisch maar Nijmegen werd pas echt een feest, het GBO was toen naar Nijmegen gekomen en met veel geduld hebben ze ons toen naar de bus begeleid."

ERNUM SKINS

As mentioned before in Chapter 1, around 1981 a lot of Punks in Europe (and even in the US which eventually lead to, among others, the NYC (macho) HC scene) turned skinhead due to the Oi! Wave that swept Europe which coincided with / followed the (what was afterwards dubbed) 'UK 82' second Punk wave. This came out of the UK Music newpaper Sounds! office by the hand of pop journalist Garry Bushell.

Interesting at first, with some decent / good bands like the Cockney Rejects, Infa Riot, Peter and the Testtube Babies, The Blitz and even 'earlier' bands like the Angelic Upstarts, it quickly turned sour with mindless violence and (extreme) right-wing nationalistic tendencies.
The Exploited in fact were an exponent of the Oi! Scene as well as 'sort of' united the Punks and Skins in a sort of common ground concerning music, attire and stance. The Ernum Skins took an extreme right turn where the Ernum Punx took a right turn. We took a left turn.

MEANWHILE, AT THE STOKVISHAL

At the Stokvishal Punk gigs the toilets were regularly smashed and the gigs were strewn with fights within the punk 'community' or with other outside-Arnhem-Punk communities, especially the one from Utrecht (Utreg Punx) or with, of course, the police and especially this special formed group, the G.B.O ('Groep Bijzondere Opdrachten').

Photos of the No Godz from Opheusden, one of the bands playing that afternoon (start 14:00 hr). Quite a few familiar faces in the audience. Photos by Gerth van Roden 02-01-1982.

Publiek provoceerde Stiff Little Fingers niet overtuigend

ARNHEM — Ondanks haar stuwende rock kwam Stiff Little Fingers zaterdagavond in de Stokvishal niet helemaal overtuigend over. De groep liet zich tevèel provoceren door het gedrag van een kleine twintig bezoekers, terwijl de andere 650 mensen daar min of meer het slachtoffer van dreigden te worden.

De band startte met Gotta Getaway, een van de betere nummers en van hun tweede elpee. Na het die tweede nummer verdwenen de vaart uit het optreden. Zangergitarist Jake Burns kreeg tijdens No Change ruzie met een man die zich heren aan onuidelijk, maakte de groep er een eind aan. Zowel Burns als bassist Ali McMordie verdwenen van het podium.

Drummer Jim Reilly, groep gemodeneel naar de microfoon om het handsvol op toon om het het een en verantschuldigen en maakte aanstalten ook het podium te verlaten. Slaggitarist Henry Cluney held hem echter tegen. Terug op de bühne zei Burns: Please enjoy our music.

Stiff Little Fingers liet met het niet van die soort zaken te zijn gediend. Tussen de nummers door werden de bezoekers voor het podium regelmatig verwensingen naar het hoofd geslingerd.

Naast de hele tweede elpee Nobody's Heroes heeft de groep tevens enkele sterke songs van hun eerste, waar onder Suspect Device, Alternative Ulster, Wasted Life en Barbed Wire Love. De kracht van SLF ligt in de rauwe nummers en in de rauwe stem van Jake Burns. Daarbij valt op dat de band beter met haar vingers aflijven. Johnny Was van Bob Marley, het gebruik in Blank Generation Dust trok alleen al van de Specials was nikig zwak.

AANGESLAGEN

Na dit incident zette de groep in met Fly the flag waarin ze de druk steekt met het Engelse chauvinisme en kwamen ze daarna ook gericht was aan het adres van de plan die het nodig vond om een onvergelijkbare trokroceren door met een Engelse vlag te zwaaien.

De aangeslagen en geintimideerde indruk van de jongens was treekbaar in de zaal. Maar kwam na twee toegiften tot toch emsiging overwacht het solide van drummer Jim Reilly die zijn drumstel demonstratief in elkaar smeet. JW

Stiff Little Fingers in de Stokvishal 26-04-1980. Top right Vocalist Jake Burns. Bassplayer Ali McMordie and Henry Cluney on guitar (photos: Marius Dussel). Clipping from De Nieuwe Krant 28-04-1980

Punk van 't eerste uur verdrinkt

ARNHEM – In de veronderstelling verkerend, dat de punk allang weer oude koek is en slechts nog zijn waarde bewijst door de moderne muziek enkele inspirerende injecties te hebben gegeven, toog uw verslaggever naar de Arnhemse Stokvishal, om daar zijn oren te laten roodspelen door de punkband van het allereerste uur, The Damned.

Enkele honderden mensen zagen een in een vampier-achtige outfit gestoken zanger Dave Vanian, wiens bewegingen op de planken interessanter waren dan zijn vocale prestaties. Toch moet hij gezien worden als één der belangrijkste punkers (punk vliegende plastic bekers met edel vocht. Gitarist Brian James formeerd waren, rondliep met duimen met plakkerige ideeën die later de kern zouden vormen van wat is uitgegroeid tot de punk-beweging.

Het eerste Damned-optreden vond plaats in de London 100 club en wel in het voorprogramma van The Pistols Frappant is dat zich voortdurend een behoefte tot vergelijking tussen deze twee groepen opdringt, wat overigens voortdurend voor The Pistols positief uitvalt.

Nog voor het optreden begon bevond zich vlak voor het podium een kolkende massa die de groep onbesuisd op vele rond letterlijk vertaald: ..waarde..oos..verrot'). gezien het feit dat hij nog voordat de Sex Pistols ge- heerop te moeten antwoorden. Dit bier-speeksel-duel heeft ruim een uur geduurd.

De intensiteit was er wel, maar het optreden gig mank aan compositorische bloedarmoede en 't tot waanzinnig hoog opvoeren van de decibels, waardoor het samenspel van bas (Captain Sensible) en drums (Rat Scabies) tot een onherkenbare brij vervormd werd.

Halverwege het concert vroeg ik mij af hoe de heren zouden staan tegenover wat meer subtiele muziekuitingen. Het antwoord kwam snel daarna, toen Scabies (Was dat nu echt nodig, zo'n — overbodige — drumsolo?) de fik zette in een Bob Marley poster.

Rookpluimen en instemmend gejuich stegen op. Er werd werk gespeeld van zowel de eerste twee langspelers als van de laatste, Machine Gun Etiquette, waarvan het doordringende Love Song (eens een hitje) misschien als sterkste nummer bestepeld kan worden. Toch kwam de band als geheel, nauwelijks toe aan een acceptabel niveau, wat voornamelijk lag aan het ontbreken van compacte, goed meezingbare en vernuftig gestructureerde popsongs.

A.J.

The Damned Vergane glorie

ARNHEM – 'Thanks for your money and your time', zei Captain Sensible gisteravond tijdens het concert van The Damned in de Stokvishal. En daarmee typeerde hij op juiste wijze de clowneske vertoning die niets had uit te staan met punk.

De ruim vierhonderd bezoekers waren afgekomen op de roem die The Damned vergaarde in de begindagen van de punk. Maar de brei die de groep produceerde neigde veel meer naar de heavy metal. Het verschil daarmee was miniem. Op zich is dat ook niet verwonderlijk met een geluidsinstallatie van acht duizend Watt.

Hoewel de nummers nog wel vaart hadden, ontbrak dit en toe eenmaal aan het optreden als geheel. Tussen de nummers door namen de heren rustig de tijd om een flesje pils aan de mond te zetten, een sigaret op te steken en even een kreet de zaal in te slingeren.

Maar de zeer enthousiast reagerende punks vooraan het podium waren door dit alles niet van hun fanatisme af te brengen.

Watjes

Redelijke uitvoeringen waren er onder andere van de nummers 'Love Song', 'Noise, noise, noise' en 'Smash it up'. Desondanks is er weinig overgebleven van de glorie van deze punkband van het eerste uur. Al schijnt de groep in Engeland nog steeds razend populair te zijn.

Uw recensent was dolblij dat hij watjes in zijn oren had gestopt. Dit werkte, nog enigszins dempend, maar tegen het einde was dat wel bekeken.

Het meeste genot leverde de muziekverzorging voor het optreden op. Deejay Ton had de hand weten te leggen op de nieuwe elpees van The Undertones, UK Subs en Angelicunstars en wist de aanwezigen daar prima mee te vermaken.

JW

Stiff Little Fingers in the Stokvishal 26-04-1980. (photo: Marius Dussel) The Damned Newspaper review from De Nieuwe Krant 19-04-1980 and review from Arnhemse Courant 19-04-1980 of their gig at Stokvishal on 18-04-1980.

Werkgroepen gaan in toekomst projectsgewijs werken

Pop-imago Stokvishal nog moeilijk te doorbreken

(Door Carel de Goeij)

ARNHEM — 'Je kunt het beeld van de Stokvishal als alleen-maar-een popconcerten-centrum ontzettend moeilijk doorbreken. Dat lukt ook niet zolang we hier nog in de oude hal zitten. Een prima ruimte, maar met één groot nadeel. Er kan maar één activiteit tegelijk in plaatsvinden.'

Ruth Polak- die zit zegt- is staflid van de Stokvishal en één van de ongeveer vijfenveertig jongeren, bijna allemaal vrijwilligers, die het jongerencentrum draaiende houden.

Ruth: 'Als je naar de Stokvis komt om alleen maar een pilsje te pakken in de bar of om rustig in het theehuis te zitten, maar er is toevallig een concert van een andere activiteit aan de gang, dan moet je toch entree betalen. Pas wanneer we een gebouw hebben met meerdere ruimten, zoals we in de nieuwe parkeersgarage willen, dan wordt aan die situatie een einde gemaakt. Zowel mensen, die voor de gezelligheid en de sfeer komen als degenen, die h con cert of een theatervoorstelling willen bezoeken komen zo het beste aan hun trekken'.

Tegen de grond

Zoals bekend moet de Stokvishal in verband met de nieuwbouw van de Nieuwe Weerdjes tegen de grond. De gemeente heeft gelukkig het onzalige plan om de Stokvishal tijdelijk te huisvesten in een noodgebouw aan het Onderlangs laten varen. Met de bouw van de nieuwe Stokvishal in de tweede parkeergarage in De Nieuwe Weerdjes wordt nu versneld, waarschijnlijk begin 1980, begonnen.

Een groep Stokvis-medewerkers is al een paar maanden druk bezig met het verzamelen van ideeën, wensen en verlangens over het nieuwe gebouw. De groep is wezen kijken in een paar nieuwbouwcentra, onder andere in de Bijlmermeer, en er staan nog meer bezoeken op het programma, aan Zutphen, Apeldoorn en Brussel.

'Heel in het algemeen kun je zeggen, dat het nieuwe gebouw een ontmoetingsfunctie moet hebben en zo goed mogelijk ruimte moet bieden voor onze activiteiten', vertelt een medewerkster. 'In ieder geval willen we een grote zaal met een capaciteit van vijftienhonderd mensen, een centrale bar en verschillende ruimtes voor theater, film en theetuin'.

Staflid Dick Tenwolde: 'Het belangrijkste is misschien wel, dat het gebouw herkenbaar blijft als Stokvishal. In de Bijlmermeer hebben we gezien hoe we het pertinent niet willen hebben. Een groot blok beton van buiten en ontzettend clean van binnen met van die 'mooie' vezelplaten plafonds en zo. Om het wat gezellig te maken zaten er overal spotjes aan de muren en plafonds en hadden ze er kanjers van bloembakken neer gezet. Maar die gezelligheid en de sfeer kwam ontzettend onecht op ons over'.

Als begin volgend jaar de plannen voor het betreffende gebied (plandeel B en van de Nieuwe Weerdjes) door de gemeenteraad worden vastgesteld, dan begint de architect met het maken van de tekeningen. 'Het wordt nog erg moeilijk,' zegt een medewerkster, 'om een goede architect te vinden. We moeten iemand vinden, die goed inziet wat de Stokvishal betekent voor Arnhem

● Een groot aantal medewerkers van de Stokvishal

Louis Hayes in jazzcafé

ARNHEM — De befaamde Amerikaanse slagwerker Louis Hayes speelt zondagmiddag in George Jazzcafe aan de Hoogstraat in Arnhem.

Hayes, die al naam maakte in de vijftiger jaren met onder andere het legendarische quintet van Horace Silver, en die ook de periode meemaakte waar in de groep van Canonball Adderley razend populair was, werkte door de jaren heen met bekende jazzmusici. Zo speelde hij ook nog met Dexter Gordon.

In 1972 richtte hij zijn eigen sextet op, terwijl het huidige kwartet van recentere datum is.

Hayes wordt vergezeld door Stafford James (bas), Harold Mabern (piano) en altsaxofonist Frank Strozier.

Het concert begint om drie uur.

en hoe wat wat de organisatie van alle activiteiten in de Stokvishal. 'Er wordt over veel te veel schijven gewerkt, er wordt langs elkaar heen gewerkt, de organisatie verloopt erg chaotisch, maar weinig medewerkers en nieuwkomers al helemaal niet begrijpen hoe er gewerkt en georganiseerd wordt, 'waren globaal gezien de door staf en medewerkers geuite bezwaren. Alle problemen en probleempjes werden niet echt uitgepraat maar doorgeschoven naar de tweewekelijkse algemene vergadering, die geen werkelijke oplossing bood.

Dit weekend hebben alle medewerkers gediscussieerd aan de hand van een werkboek om goede afspraken te maken over de manier waarop vanaf nu beter gewerkt kan worden. Wat voor concrete afspraken zijn daar gemaakt?

Ruth: 'We hebben besloten om in het vervolg vooral projectsgewijs te gaan werken. Neem bijvoorbeeld een concert. Tot nu toe ging het zo, dat een paar in steeds dezelfde mensen de groepen contracteerden en het optreden organiseerden, de publiciteitsgroep inschakelden voor affiches, persberichten en zo. In het vervolg willen we een vrij grote muziekgroep maken van een man of vijftien. Per concert zouden een aantal mensen uit die groep een week of drie, vier heel intensief bezig moeten zijn met de voorbereidingen van dat ene concert en alle bijkomende hoofdtaken onder elkaar verdelen. Daar valt ook de publiciteit onder, zodat de aparte publiciteitsgroep verdwijnt'.

In het Stokvis-werkboek staat: 'Bij de staf leeft de gedachte dat het voor iedereen beter is om veel tijd uit te trekken voor grotere goed georganiseerde projecten, dan dat je allerlei concertjes hebt, die maar moeizaam verlopen. Je wordt er zo moe(deloos) van. En dat merkt het publiek ook'.

Vier groepen

Naast de muziekgroep zijn er nog drie andere groepen binnen de Stokvishal, die zoals gezegd- in het vervolg projectsgewijs gaan werken. Dat zijn de theatergroep, de filmgroep en de theehuisgroep. In elke groep gaat één staflid zitten. Alle vier de groepen maar vooral de mu

en omgeving en wat wij als medewerkers van de Stokvishal willen'.

'Reorganisatie'

Afgezien van alle perikelen rond het nieuwe gebouw hebben de medewerkers van de Stokvis zich de afgelopen weken druk bezig gehouden met ziekgroep en de theehuisgroep hebben nog een groot aantal nieuwe medewerkers nodig om de projectsgewijze aanpak te laten slagen.

Ruth: 'Het belangrijkste dit jaar wordt of deze vier groepen werkelijk goed gaan draaien'.

Dick: 'En verder willen we ook dit seizoen weer proberen alle groepen -zoals TAAK en het Muziekcollectief- die bij ons komen, ruimte en faciliteiten te bieden. Dat is ook de feitelijke doelstelling van de Stokvis. Zo goed mogelijk tegemoet komen aan allerlei initiatieven die leven onder Arnhemse jongeren'.

Newspaper clipping in De Nieuwe Krant 18-11-1978 about the continuing discussion within the organization of the Stokvishal. Some members wanted to emphasize social work and youth work while others preferred music, more concerts and festivals. (photo Gerth van Roden 15-11-1978)

Staflid Arnhems Jongerencentrum:

„Stokvishal net ontwikkelingsland"

Bestuur stelt medewerkers ultimatum

Conflict Stokvishal verscherpt

ARNHEM — Het conflict tussen het bestuur en de medewerkers van de stichting CCC (Stokvishal) is weer verscherpt. Aanleiding is een open brief die de medewerkers hebben uitgegeven.

In de brief wordt gesteld dat de medewerkers het beu zijn dat het conflict met het bestuur binnen de Stokvishal nu al een en half jaar duurt en dat de medewerkers nu zelf maar gaan werken aan een nieuw bestuur "op brede basis". Hierbij zal de hulp worden ingeroepen van de stichting Jeugdservice en het bureau voor Rechtshulp.

Ook zeggen de medewerkers het vertrouwen op in de adviesraad, die een tijd geleden werd opgericht om het bestuursconflict de wereld uit te helpen. Ze willen er ook geen medewerking meer aan verlenen, omdat ze vinden dat de inspraak te gering was en dat men in de adviezen van de raad tot nu toe niets kan terugvinden van gedane voorstellen.

Interim

Het schrijven van de medewerkers (o.a. aan B en W gericht), is voor het bestuur aanleiding geweest onmiddellijk ook een brief op te stellen. Hierin worden de medewerkers er aan herinnerd dat hen is voorgesteld uit hun midden vertegenwoordigers te benoemen voor een interim-bestuur dat zich o.a. moet buigen over het eindadvies van de adviesraad.

"Doordat jullie niet gereageerd hebben dwingen jullie ons om dit voorstel zelf verder uit te werken", zo staat in de brief. Ondanks alles wil het bestuur toch een interim-bestuur van de grond krijgen en daarom wordt de medewerkers nogmaals voorgesteld een kandidatenlijst op te stellen. Die moet morgen zijn ingediend.

Gebeurt dat niet, dan neemt het bestuur aan dat de medewerkers niet willen meewerken aan een oplossing. De medewerkers hebben in hun schrijven inmiddels al duidelijk gemaakt niets meer met de adviesraad van doen te willen hebben en het eindadvies ook niet te zullen accepteren.

Vastgeroest

Daarmee lijkt het conflict vastgeroest. Bestuurslid E. van der Ham over de stappen die het bestuur gaat nemen als de medewerkers hun medewerking blijven ontzeggen: "Wat kunnen we dan nog doen? We kunnen opstappen, maar dat is de gemakkelijkste weg. We kunnen hard optreden en de Stokvishal sluiten, maar dat is wel het laatste wat je moet doen. Tenslotte kunnen we zeggen dat de Stokvishal niet aan haar doelstelling voldoet. Dat zal dan ook de subsidiegevers wel ter ore komen".

De wortel van het conflict ligt volgens het bestuur in het niet uitvoeren van de doelstellingen.

Van der Ham: "De Stokvishal moet een open jongerencentrum zijn waarin o.a. aan stuk ontplooiing voor de jongeren wordt gedaan. Maar wat zie je, de Stokvishal is nu een poppaleis waarin commerciële concerten worden gegeven waarvoor de jongeren f 12,50 moeten betalen. Het programma wordt samengesteld door de organisatie KAK, terwijl het de bedoeling is dat de jongeren dit zelf doen, zoals wij hieover kritiek spuien bij de ore stond het conflict."

STICHTINGBESTUUR IS WOEDEND

Conflict Stokvishal laait op na open brief

(Van een onzer verslaggevers)

ARNHEM — Het conflict tussen bestuur enerzijds en staf en medewerkers van de Arnhemse Stokvishal anderzijds laait op tot een vrijwel onoplosbare ruzie. De onenigheid over het beleid binnen De Stokvishal duurt reeds een half jaar. Tot nog toe werd getracht door middel van correspondentie tot een goede oplossing te komen. Maar nu de medewerkers een open brief aan de plaatselijke pers en het college van B en W hebben gestuurd is het bestuur woedend.

In de open brief van de medewerkers staat — zoals dinsdag is gemeld — dat 40 geen enkel vertrouwen meer in het bestuur hebben en zelf een interimbestuur hebben opgericht. Bovendien verlangen de medewerkers hulp van de stichting Jeugdservice en het bureau voor rechtshulp. Dit alles voordat de conclusie van een speciaal opgerichte adviesraad bekend is. Het eindadvies van deze instelling, die een half jaar geleden met het onderzoek is begonnen, wordt bij voorbaat ongegrond verklaard.

Op het verzoek om samen een bestuur te vormen is niet ingegaan. Het bestuur stelt de medewerkers nu voor een kandidatenlijst in te sturen. "Als praten met deze groep niet mogelijk is, moeten we alle touwtjes in handen nemen."

— **Idee**

Het idee van een interim bestuur is overigens afkomstig van het huidige bestuur. Drie leden — H. Althuis, J.J. Almanza en E.A. van der Ham — hebben ongeveer een maand geleden contact met de medewerkers gezocht om samen een interimbestuur te vormen, om dan met frisse moed het nieuwe seizoen te beginnen.

— **Commercieel**

Het bestuur is van mening dat de Stokvishal geen jongerencentrum is, maar een commercieel poppaleis. "Daarbij zijn de prijzen toch nog behoorlijk hoog, tijdens een gewoon concert moeten de jongeren tegenwoordig 12,50 gulden entree betalen. Consumpties zijn boven dien even duur als in een horecabedrijf", zegt het bestuur.

Zij verwijten staf en medewerkers buiten spel te zijn gezet. Bij vergaderingen mochten bestuursleden nooit aanwezig zijn. Voorstellen werden bij voorbaat afgewezen en meningen in de wind geslagen.

De bestuursleden: "Wij willen het eindadvies juist afwachten."

"De ruzie is aanvankelijk niet ontstaan met de medewerkers maar met de staf. "De medewerkers zijn echter zo sterk beïnvloed door de staf dat het nu niet mogelijk is of we ruzie met de medewerkers hebben. Maar met deze groep willen we juist samenwerken", aldus de bestuursleden.

● Voor de drie bestuursleden van de Stokvishal — (v.l.n.r.) J.J. Almanza, E.A. van der Ham en H. Althuis — is de maat nu vol. „We zullen zelf stappen ondernemen als overleg onmogelijk blijkt".

kers buiten spel te zijn gezet. Bij vergaderingen mochten bestuursleden nooit aanwezig zijn. Voorstellen werden bij voorbaat afgewezen en meningen in de wind geslagen.

De medewerkers niet, want het eindadvies zal voor hun misschien ongustig uitvallen.

Het doel van het bestuur is niet-commercieel te werken. Een ideaal dat door onderling gehar rewar onmogelijk is. Over veertien dagen zal het rapport van de adviesraad bekend zijn.

Newspaper clippings from Arnhemse Courant 31-01-1980 (top left); De Nieuwe Krant 17-04-1980; Arnhemse Courant 17-04-1980 (Stichtingsbestuur is woedend); all about the growing conflict between the staff and volunteers with the Foundation's board.

Bestuur: "Open jongerencentrum werd commercieel poppaleis

CONFLICTEN ROND STOKVISHAL GAAN NAAR EEN HOOGTEPUNT

Het bestuurlijke conflict tussen het bestuur van de Arnhemse Stokvishal enerzijds en de staf en de medewerkers anderzijds is deze week plotseling een nieuwe, hardere fase ingegaan Het nu al een half jaar durende conflict dreigt te escaleren na een open brief van de medewerkers van de Stokvishal, waarin zij hun vertrouwen in een eind november ingestelde onafhankelijke adviesraad opzeggen.

Voor het eerst meent nu ook het bestuur zich in het openbaar over de gerezen moeilijkheden te moeten uitlaten. En zij doet dat ongemeen fel bij monde van secretaris Hans Althuis: "In het afgelopen half jaar hebben wij steeds weer geprobeerd om het conflict tussen het bestuur en de staf langs democratische weg tot een oplossing te brengen. Naar onze stellige overtuiging echter zijn ongeveer 50 vrijwillige medewerkers van de Stokvishal door de staf op een eenzijdige wijze over het lopende conflict voorgelicht. Daardoor hebben de medewerkers op 10 oktober van het vorig jaar de hal bezet, zonder tevoren de visie van de Stichting meer te horen. Zij waren afgegaan op roddels van de staf, die suggereerden dat het bestuur zelf plannen had om de hal te bezetten."

In december van het afgelopen jaar heeft het bestuur van de stichting C.C.C., zoals de Stokvishalorganisatie officieel heet, intern een rapport over het conflict en haar visie daarop verspreid binnen uit de geledingen van de organisatie. Deze week heeft zij het voor het eerst prijsgegeven aan de openbaarheid.

Het eigenlijke bestuursconflict rond de Stokvishal dateert van 20 september 1979. Eind november werd een onafhankelijke adviesraad in het leven geroepen, bestaande uit kandidaten die voor die raad waren aangezocht door zowel het bestuur, alsook door de medewerkers en de staf.

Begin deze week hebben de medewerkers, zoals al gezegd, middels een open brief hun vertrouwen in die adviesraad opgezegd. In die brief kondigden zij voorts de vorming aan van een interim-bestuur, bestaande uit medewerkers, dat de taken van het fungerende bestuur naar hun mening zou moeten overnemen. Dat fungerende bestuur laat zich echter niet zó gemakkelijk uit het zadel stoten.

vishal heeft zich in die nieuwe situatie ontpopt als een echt managersteam. Het leerproces wordt op de achtergrond verdwenen ten gerieve van de commercie."

Het CCC-bestuur spreekt over de staf van de Stokvishal als over De Groep van 4. Met name doelt zij daarmee op Ruth Polak, Laurie Butler, Martin François en Dick Tenwolde, die in het bijzonder laakbaar zouden zijn, omdat zij volgens het bestuur steeds de communicatie tussen de medewerkers en het bestuur hebben verhinderd, terwijl zij die toch juist zouden moeten bevorderen.

"Deze vier," aldus Hans Althuis, "gebruiken hun professie van sociaal-cultureel werker om medewerkers voor hun karretje te spannen."

Inmiddels heeft het bestuur van de Stokvishal dinsdag in een brief een laatste verzoek aan de medewerkers gericht om alsnog zitting te nemen in een door bestuur en medewerkers gezamenlijk te vormen interim-bestuur, dat alsnog op basis van het advies van de adviesraad tot een oplossing van de gerezen problemen zou moeten proberen te komen. "Zo'n oplossing," aldus Althuis, "zou dan wel uitzichten moeten bieden voor het komende seizoen, en hij zou moeten voldoen aan de eisen die je mag stellen aan open jongerenwerk. Dit is een herhaald verzoek, en het is absoluut ook het laatste wat ons betreft," aldus het Stokvishalbestuur.

Hans Althuis: "Wij komen nu als bestuur in actie, omdat wij vinden dat met deze open brief opnieuw een fase van verharding in het conflict is ingetreden in plaats van een versoepeling van de houding. Het bestuur heeft de staf nu lang genoeg laten aanmodderen. Op geen enkele wijze wordt de doelstelling van de Stichting meer gestand gedaan. Volgens die doelstelling zou de Stokvishal een centrum voor ontplooiing en ontspanning van jongeren moeten zijn. Een open jongerencentrum, waarbij het leerproces van organisatie en sociale omgang een belangrijke rol zou moeten spelen."

"In het afgelopen half jaar," aldus het CCC-bestuur, "is de Stokvishal veranderd van een open jongerencentrum in een commercieel poppaleis. Kijk zelf maar: Een onafhankelijke organisatie, het K.A.K., organiseert concerten à raison van f12,50 per persoon, terwijl de prijs zelfs boven die van de plaatselijke horeca ligt. De staf van de Stokvishal..."

in het Elektrum

foto's van Almanza

...in Arnhem sinds 1974. Vanaf die ...hij zich in zijn fotowerk steeds ...gaan ontwikkelen als beeldend ...enaar. Langzamerhand zijn daar ...in meer direct herkenbare ob... uit zijn "platen" verdwenen. Als ...nieuwe fotoserie, die vanaf ...dag in het Elektrum te zien zijn, al... erkenbare zaken voorkomen dan al... als onderdeel van een voor het ...age volstrekte abstractie. Die abs... ties die Almanza met zijn camera...

Adviesraad moet oplossing dichterbij brengen

Bezetting Stokvishal opgeschort

ARNHEM — Medewerkers en staf van de Stokvishal hebben gisteravond de al bijna twee maanden durende bezetting van het jongerencentrum voor anderhalve week opgeschort.

Een onlangs ingestelde adviesraad probeert in die tijd een oplossing in het conflict tussen staf/medewerkers en bestuur dichterbij te brengen. Volgende week zaterdag zullen staf en medewerkers dan beslissen hoe verder te handelen. Het bestuur heeft schriftelijk beloofd zich tot die tijd niet in de hal te vertonen.

Zoals bekend werd de Stokvishal begin oktober bezet. Medewerkers en staf gingen hiertoe over omdat ze vonden - en vinden - dat het bestuur ernstig in haar taak tekort is geschoten. Dit voorval op het punt van openheid naar de medewerkers en staf toe en de bemoeienissen rond de toekomstige huisvesting van de Stokvis.

Het bestuur weigerde echter op te stappen en in die tijd bleef de bezetting voortduren. Bij voorbereidingen om te komen tot een schaduwbestuur deed iemand de suggestie van een adviesraad. Die raad is er nu en bestaat uit mensen van buiten de Stokvis: Twee voor de medewerkers, twee voor de staf en twee voor het bestuur.

Volgens medewerkers heeft het bestuur toegezegd te zullen aftreden, 'als de adviesraad zal zeggen dat het bestuur laakbaar gehandeld heeft', aldus de letterlijke tekst van de brief. De adviesraad is maandag voor de eerste keer in volledige samenstelling bijeen geweest.

'Deze lange bezetting is weer een duidelijk teken van de hechtheid van de staf en de groep medewerkers', aldus een van de medewerkers. 'Gemiddeld hebben hier vijf mensen elke nacht geslapen. En daarnaast is het normale programma gedraaid. De mensen zijn nu al prima ingespeeld op elkaar, iets wat anders eigenlijk pas tegen het einde van het seizoen heeft'.

Op het ogenblik zijn er veertig à vijfenveertig vrijwillige medewerkers actief in de Stokvis. Een aantal dat volgens de huidige medewerkers nog best wat groter mag worden.

Van het bestuur van de Stokvishal was vanmorgen niemand bereikbaar voor commentaar.

Newspaper clippings from De Arnhemse Koerier 17-04-1980 and De Nieuwe Krant 28-11-1979 (Bezetting Stokvishal opgeschort) about the occupation of the venue by staff and volunteers and the said conflict.

The GBO had set themselves a goal to make Arnhem 'Punk-free' and nev never stopped harassing the Punks on the street and the regular leftie squatter scene in Arnhem.

The mindless violence at gigs back then was almost routine and at several gigs the Stokvishal engaged in searching all the audience before the gig. This resulted in the temporary seizing of clubs, knives and all sorts of other devices mostly designed for hitting. At one of these occasions I witnessed a huge container full of the stuff. I think you could gather 'your things' afterwards.
I remember the Anti Pasti gig being cut short because of fighting in the audiences, even fighting with the band. I remember the Stiff Little Fingers and Damned gigs being cut short because of violent provocations from the audience throwing glasses at Rat Scabies and Stiff Little Fingers (SLF) besides the relentless waiving of the Union Jack flag at SLF which (intentionally) pissed them off big time. This is disregarding the hail of gob at these shows. I remember Dave Vanian dropping to the floor time and time again because of his leather soled shoes slipping on the 'gobbed' floor.
After this I didn't even bother to visit the much anticipated Exploited gig in 1981 because of the (much) anticipated violence (which did occur massively, by the way) and was generally fed up with it though realizing you could not escape it.

Patrick de Leede (Punk audience Stokvishal)
"Ohhhh these side doors. I still see the GBO storming in during the Exploited riots …"

"Ohhh die zijdeuren. Ik zie de GBO er nog door naar binnen stormen bij de Exploited rellen ..."

We walked the streets always on the alert and armed myself with an old rubber police baton you could buy cheap at the army surplus store. We all had them. Much later in the Goudvishal I trained myself using the 'Black widow' catapult aiming at bottles on the main stage; never used it on people though, thank god.

At one of the Stokvishal 'Asotheek' gigs organized by Speedy Rob Siebinga on Wednesdays the present Ernum Punx and others thrashed a lot of the furniture of the small venue space with knives and clubs etc. I think it was The Trockener Kecks playing, a poppy 'punk' band at the time who became a full-fledged wimped out pop band later on in the '90s. By the time we left, random Punks from the audience were arrested outside, including me and I was incarcerated for four f#cking days at the local central police station. I remember the State Child Care authorities visiting my parents afterwards to see what was going on at our home with their (minor) son (me) before the whole case was dropped ('geseponeerd') because of lack of evidence since I never did partake in this sh#t in the first place and never admitted to anything in the second.

This was the second and longest time being incarcerated by the GBO; the first time was being dragged off the street by my dog collar at the Lommerd (Punk Clubhouse) for next to nothing and the third time me and Petra were arrested in front of the main police station for putting up the well-known 'Hans Klok is vermoord door Politie & Justitie' ('Hans Kok murdered by the Police and the Justice department') posters. Hans Klok was a punk / squatter who died in an Amsterdam police cell after a violent police eviction of a squat in the well-known borough Staatsliedenbuurt, which at that time grew to be the national squat borough of the Netherlands. It looked like the cops didn't look after him and let him die.

NEVER TRUST A HIPPIE
After the initial Punk rock explosion all over the country in 1977-1980 the Punks got in bitter, sometimes violent arguments with the Hippies who basically ran all the venues we used to visit to see 'our' punk bands; examples are Groningen Simplon, Nijmegen Doornroosje and Arnhem Stokvishal too. Most Punkbands played the Stokvishal Armhem; only occasionally did Doornroosje Nijmegen put on (International) Punkbands their Hippie management simply didn't want to put on Punk shows (2).

Nieuw onderdak nog onbekend

Onzekerheid blijft voor Stokvishal

ARNHEM — De Stokvishal verkeert nog steeds in grote onzekerheid over haar toekomstige huisvesting. Anderhalf jaar na het bekend worden van de waarschijnlijke noodzaak om te verhuizen, weet men nog steeds niet waar men aan toe is.

Staflid Ruth Polak: Er is een tijd geweest, dat we niets meer aan het gebouw deden. We dachten: iedere spijker die we in de muur slaan, zit er toch maar voor even. Dat is nu voorbij. We zijn weer druk bezig. Nietteminn vragen we ons nog altijd af, hoelang zitten we hier nog? En, wat minstens zo belangrijk is, wat daarna?

Volgens Ruth weten ze ook bij de gemeente niet waar ze met de Stokvishal naartoe moeten. Maar de onzekerheid levert voor ons net problemen op bij de planning van het programma. Bovendien denkt het publiek steeds maar dat we er tenijnertijd helemaal mee stoppen, wat helaast niet het geval is. Als we hier aan de Oeverstraat niet meer kunnen blijven zitten, zal de gemeente ons toch elders moeten huisvesten. Daar is dit jongerencentrum, dat mensen uit heel Oost-Nederland trekt, toch belangrijk voor.

★ Nieuwe Weerdjes

Het nieuwe staflid Dick Tenwolde (sinds 1 november bij de Stokvishal in dienst, naast Ruth Polak die er al enige jaren werkt) zegt: De woningbouwplannen voor dat deel van de Nieuwe Weerdjes dat rondom de Stokvishal is geprojecteerd, zijn nog altijd heel erg vaag. En ze veranderen als je mij vraagt met de dag.

Zoals bekend vloeit de dreigende verhuizing van de Stokvishal voort uit het feit, dat men een ernstige geluidsoverlast vreest bij popconcerten voor de toekomstige omwonenden in de te bouwen huizen van de Nieuwe Weerdjes.

Men vindt ook wel, dat de Stichting Nieuwe Weerdjes en de gemeente belang hebben bij behoud van een jongerencentrum met de bekendheid van de Stokvishal, maar anderzijds moet men ook rekening houden met de belangen van de Arnhemse jongeren, aldus Dick Tenwolde.

★ Blondie

De belangstelling voor popconcerten ligt dit seizoen vijftig procent hoger dan vorig jaar, vertelt Ruth Polak. Dat komt door de oppepper die de punk en New Wave toch wel geweest. Mensen hebben weer zin om naar een popconcert te gaan.

Enkele bezoekersaantallen van de laatste maanden in Stokvis: Mother's Finest 560, Blondie het record van 1200 (helemaal uitverkocht), Sex Pistols 1000, Caravan 900, Split Enz. 800.

Maar, zegt Dick Vroone, lid van de publiciteitsgroep en meteen bij de Stokvishal wordt nog altijd hoofdzakelijk bezocht vanwege de popconcerten. Men vergeet dat er nog zoveel andere dingen gebeuren. En dat vinden wij jammer.

Dick Tenwolde noemt als voorbeeld de Engelse theatergroep die onlangs in het jongerencentrum optrad, en nog geen vijftig man trok. Bedroevend weinig voor zo'n prachtig theater.

Ruth daarop: Maar eigenlijk zijn wij de accommodatie er ook niet voor. De Stokvishal is qua ruimte in feite alleen maar geschikt voor grote popconcerten. Andere dingen gaan zo vaak de mist in. Daarom zou het m.i. helemaal niet zoveel kwaad kunnen als we eens naar een ander gebouw zouden verhuizen.

★ Aandeelhouders

Toch zijn er lichtpuntjes voor de niet-popactiviteiten, ook nu. Dick Vroone: Sinds een paar maanden hebben we een programmaboekje met alle activiteiten van de komende maand. Dat werkt goed. Trouwens ook het systeem van aandeelhouders draait lekker. Dat hebben we sinds september. Tweehonderd aandeelhouders zijn er nu.

Waarom dat woord aandeelhouder? Klinkt zo kapitalistisch. Waarom niet gewoon leden?

Ruth: Ach, dat is wat zeiniger. En het woord aandeelhouder houdt natuurlijk wel in dat men invloed kan uitoefenen op wat er hier gebeurt. Helaas echter maken slechts weinigen daar gebruik van. De aandeelhoudersvergaderingen worden maar zeer matig bezocht.

★ Reduktie

Ik denk dat de meeste aandeelhouders zijn geworden vanwege de reduktie op de entreeprijzen en omdat ze een gratis programmaboekje krijgen.

Dick Tenwolde relativeert: Nou ja, het is ook even wennen. Misschien dat men in de nabije toekomst z'n mondje wel gaat roeren. Laten we het hopen.

Tot slot: de Stokvishal kan medewerkers gebruiken. De volgende werkgroepen zijn onderbezet: sport en spel, informatie, film, theater. Ook technische mensen die kunnen omgaan met versterkingsinstallaties voor popconcerten, het licht etc. zijn welkom. Aanmelden in de Stokvishal. Het gaat vooral om mensen die ook eigen ideeën hebben.

De Stokvishal is maar zielig klein achter de al maar groter wordende parkeergarage aan de Oeverstraat.

Dick Vroone, Dick Tenwolde, Ruth Polak en twee andere medewerkers van de Stokvishal.

Newspaper clipping (Onzekerheid blijft voor Stokvishal) De Nieuwe Krant (Photo Gerth van Roden 12-04-1978) about the uncertainties surrounding the plans to move the Stokvishal to other premises. In the picture From left to right: Dick Vroone (RIP), Dick Tenwolde (RIP), John Zuiddam, Ruth Polak and Merik De Vries (who first was a hippie).

It turned out all the legendary gigs by our favourite Punk and New Wave bands from the UK / US in the Stokvishal were in fact not organized by the Stokvishal and its Hippie organization but rather by Frans de Bie and his 'KAK' foundation (Stichting KAK) as The Stokvishal organization itself did not want these shows.

Frans de Bie (promotor Stokvishal) recalls:
"From the moment I left for Paradiso I also mediated to get concerts from Amsterdam to Arnhem. Because the Stokvishal organization rejected many of these concerts, I organized and paid for these Stokvishal gigs by the KAK (Kulturele AKtiviteiten) Foundation that was established for this purpose. The income from the bar, of course, went to the Stokvishal. Hans van Vrijaldenhoven was also a foundation board member as well as 3 others: the other board members were Ron Straatman (soundman to Toontje Lager), Wim Zurné (artist and designer of the Stokvishal posters) and Eiso Ausema.
Being the programmer of Paradiso I brought in possible bands to organize combined concerts, and the five of us decided which concerts we would schedule. This was just for the foreign bands. I had nothing to do with the Dutch bands that played the Stokvishal. For both this took place between 1975-1981.
Additionally, we had to pay for the costs of printing posters and distribution. Later on I also paid a small amount on rent. When the Stokvishal wanted to raise the rent it was no longer feasible to organize concerts. For many concerts we lost money which was made up for by the successful concerts. Because of the higher rent this was no longer possible. It was out of the question to discuss this and to continue as we had always done in the past. Our ways parted not exactly in the most friendly manner. This was one of the reasons I never went back to the Stokvishal after 1980."

"Vanaf dat ik naar Paradiso vertrokken ben bemiddelde ik om ook concerten vanuit Amsterdam naar Arnhem te halen. Omdat de staf van de Stokvishal veel van deze concerten afwees, organiseerde en bekostigde ik met een daarvoor opgerichte stichting KAK. (Kulturele AKtiviteiten) de concerten in de Stokvishal. De baropbrengsten waren uiteraard voor de Stokvishal. Hans van Vrijaldenhoven zat ook als bestuurslid in KAK samen met nog 3 anderen: Ron Straatman (geluidsman van Toontje Lager), Wim Zurné (beeldend kunstenaar en ontwerper van de affiches van de Stokvishal) en Eiso Ausema.
Mijn belangstelling was de popmuziek en daardoor volgde ik met veel interesse alle muziekstromingen in de jongerencultuur. Dat was dus niet alleen punk, new wave en ska. Vanuit mijn positie als programmeur van Paradiso bracht ik mogelijk te combineren concerten in, waarbij we dan met dit vijftal beslisten welke concerten we planden. Ik praat hier dan wel over de buitenlandse bands. Met de Nederlandse bands die in de Stokvishal optraden hadden wij geen bemoeienis. Voor beiden geldt dat dit de periode circa 1975 t/m 1981 betrof.
Daarnaast werd er betaald voor de kosten gemaakt voor onder andere het drukken van posters en verspreiding. Later betaalde ik ook een klein bedrag aan huur. Toen de Stokvishal deze huur wilde verhogen was het niet haalbaar meer om de concerten voor te zetten. Bij veel concerten moest geld bij, dat werd bekostigd uit de opbrengsten van goedlopende concerten. Door de hogere huur was dit niet meer mogelijk. Doorgaan op de oude voet was niet bespreekbaar. Onze wegen zijn toen niet bepaald vriendschappelijk gescheiden. Mede daardoor ben ik na 1980 nooit meer in de Stokvishal geweest"

STOKVISHAL: CONFLICTS AND CONFLICTING DIRECTIONS
Like described above, the Stokvishal management didn't care about pop concerts by foreign bands and in fact they didn't care too much about pop concerts in general for some time, let alone Punk concerts. As described in several newspaper articles at the time they wanted to concentrate their efforts on smaller scale activities more or less in the socio / cultural educational vein, the more 'traditional' hippie like activities they stated a proper youth center should be required to do.

Nieuwe Stokvishal in de loop van '83

OP HOEK OEVERSTRAAT-VOSSENSTRAAT

TOEKOMST-TWIJFELS
STOKVISHAL BLIJFT ?!

Stokvishal niet verrast over plannen gemeente en Amstelland

CCC niet in werkgroep
Stokvis naar Weerdjesstraat ?

(Van onze correspondent)
ARNHEM — Samen met projectontwikkelaar Amstelland heeft de gemeente Arnhem een plan gemaakt voor een nieuw onderkomen van CCC Stokvishal aan de Weerdjesstraat. In de werkgroep die dit plan uit gaat werken is de Stokvishal echter niet vertegenwoordigd.

Stokvis over twee jaar in garage

● V.l.n.r. Edith de Haas, voorzitter Janneke van Maanen, Ronald Meyer en tweede penningmeester Riemer Gardenier.

ARNHEM — Het Arnhemse jongerencentrum de Stokvishal blijft nog minstens twee jaar zitten in het huidige pand aan de Langstraat. Daarna verhuist het jongerencentrum naar de nog te bouwen parkeergarage aan de Vossenstraat.

Dit [...] september bouwen de medewerkers van de hal samen met enkele adviseurs een kleine zaal. De huidige kleedkamer, die deze naam nauwelijks waard is bij gebrek aan verwarming en wasgelegenheid, maakt plaats voor twee kleedruimtes. Bovendien wordt de hele electrische bedrading in de hal volgens de GEWAB-voorschriften vernieuwd.

Bouw- en woningtoezicht van de gemeente en de brandweer voorzien technische moeilijkheden en hebben bezwaren tegen de verbouwing. Op dit moment laat de Stokvishal nieuwe tekeningen maken die moeten leiden tot de verbouwingstoestemming van deze instanties.

Het gesprek met Kuiper vond op zijn verzoek plaats.

Aanleiding was de bestuurswisseling na het conflict. Volgens Janneke van Maanen was Kuiper blij dat dit was opgelost.

'De wethouder ziet ons als officieel bestuur en dus ook als gesprekspartner voor de gemeente. We kregen echter de indruk door de vragen die hij stelde dat Kuiper bijzonder slecht geïnformeerd was over de hal. Met name over de hele bestuursontwikkeling, onze verbouwingsplannen en de financiële situatie. Hij merkte op dat we de gemeente meer bij de ontwikkelingen van de hal moeten betrekken.

Als nieuw bestuur willen we de zaken in de hal weer recht trekken om de werksfeer te verbeteren. De staf doet uitstekend werk en we hopen dat de verkeerde indruk die mensen mogelijk van de hal hebben gekregen, wordt weggenomen.'

AWA: 'Stokvis niet op zelfde plaats handhaven'

Voorlopig geen schadeclaim
Nieuwbouw Stokvishal in Weerdjes definitief van de baan

More 'news' about the dispute within the Stokvishal and of their struggle with City Hall for an alternative accommodation ('Stokvishal over twee jaar in garage')De Nieuwe Krant 04-07-1980 (photo Gerth van Roden 02-07-1980) whenever the hall needs to make room for housing. Further clippings from top left clockwise: Arnhemse Courant 09-04-1980; Arnhem Uit en Thuis 1980 (Stokvishal blijft?!); Arnhemse Courant 10-04-1981; Arnhemse Courant 09-04-1981; De Nieuwe Krant 06-04-1981; De Nieuwe Krant 1981.

'Stokvishal blokkeert initiatieven'

Stichting KAK ongerust over toekomst cultuurbeleid

'Pop niet isoleren'

Stokvishal antwoordt op vragen gemeente

NK 1-12-80

Ingrijpende veranderingen in Arnhemse Stokvishal

'Wij hebben liever minder concerten'

ARNHEM– 'Wij hopen weer een echt jongerencentrum te worden. Een ontmoetingsplaats voor jonge mensen waar toevallig ook nog programma's voor hen zijn. Jongeren moeten voor de sfeer komen. Wij willen een relatie met ons publiek hebben.' Dit zeggen Ruth Polak en Dick Tenwolde, strafkrachten van de Stokvishal.

Op dit moment wordt de Stokvishal ingrijpend verbouwd. De belangrijkste interieurvergadering bestaat uit de bouw van een kleine zaal waarin ook in de vroegere theetuin worden opgenomen.

Het woord 'kleine zaal' vormt als het ware de toverformule die moet leiden tot een ontmoetingsplaats met kleinschalige programma's: film, theater, amateurpopgroepen, swing- en informatie-avonden. Zaken die de laatste vier jaar wel in de hal plaatsvonden maar keer op keer mislukten.

'Het gebouw zat ons tegen', zegt Ruth Polak, 'we hadden alleen de grote zaal en die is uitsluitend geschikt voor popconcerten. Maar wij hebben nooit een popcentrum willen zijn.' De wens van de stafkrachten om bij kleinere programma's de grote killerhal niet meer te gebruiken, wordt werkelijkheid. De kleine zaal krijgt capaciteit voor honderd mensen.

MINDER CONCERTEN

Vormen de verbouwing en de aandacht voor kleinschalige programma's een bedreiging voor de popconcerten waar de hal zijn bekendheid door geniet? Dick Tenwolde zegt hierover: 'Nee we schuiven de concerten niet aan de kant. Maar we hebben liever niet teveel concerten, zeker niet in de week. En zijn vrouwelijke collega vult aan: 'Als je alleen concerten wilt organiseren kan dat net zo goed in Music Sacrum. Pop is een belangrijke cultuuruiting en de hal is eigenlijk de enige plaats waar dit nog kan, nu de Jacobiberg zijn muziekvergunning kwijt is. Maar dertig concerten per jaar is voor Arnhem mooi genoeg.'

De organisatie hiervan ligt net als vorig seizoen in handen van de stichting Kulturele Aktiviteiten (KAK). Belangrijk is de afschaffing van het verplichte lidmaatschap voor concerten.

De faciliteiten voor popgroepen wordt verbeterd. Er komen twee kleedkamers met wasgelegenheid en het podium wordt over de hele breedte van de hal uitgebreid.

Blokken.

Voor de realisatie van de programma's zoekt de Stokvishal zo'n dertig vrijwillige medewerkers. 'Vrijwilliger wordt je niet zo maar', zegt Ruth Polak, 'Je krijgt eerst een gesprek met een van ons om te zien wat je hier wilt gaan doen.' Bovendien krijgt iedere vrijwilliger een proeftijd van twee maanden.'

De vrijwilligers bemannen drie programmablokken: muziek, kleine programma's en informatie. Elk blok organiseert zijn programma van begin tot eind.

Het informatieblok is in samenwerking met het Maatschappelijk Advies en Informatiecentrum (MAIC) opgezet naar aanleiding van een enquête onder Stokvishbezoekers. Ruth Polak: 'Hulpverlening is in Arnhem slecht geregeld. Jongeren gaan er niet graag naar toe, ze komen liever hier een praatje met iemand maken. 'Over de infoprogramma's zegt Dick Tenwolde: 'We doen het in een vorm dat mensen komen voor wie het bestemd is. Niet belerend want dat spreekt ons publiek niet aan, maar gewoon duidelijk zonder bombast.'

Over een maand moet de verbouwing klaar zijn, want zaterdag 13 september wil de Stokvishal met haar elfde starten.

Ruth Polak (tweede van links) en Dick Tenwolde (vierde van links) tussen enkele medewerkers in de aanbouw zijnde kleine zaal van de Stokvishal.

End of the 1970's, beginning of the 1980's there was a bitter conflict between the board and the group of volunteers and the staff eventually escalating into an 'occupation' of the venue by the group of volunteers and staff, shutting the board out and denying a advisory council put in place to independently manage the conflict and advise into a way out for all parties concerned.

Demands from the volunteers and staff were for a new board consisting of volunteers but, according to the news clipping this didn't materialize for the simple reason that not enough volunteers came forward to be members of this new board. At the base of the conflict was the rejection of the Board of the Stokvishal being, in their words, this 'commercial' venue where pop concerts and their admission and drink prices, organized by KAK, were in no way an alternative to the mainstream and their demands that the Stokvishal should be a Youth Center where popconcerts should only marginally be part of the socio-educational program of the Stokvishal.

As it turned out later on this was in no way contrary to the line the staff advocated later on when this board was replaced. So the reason for the conflict between the board and the volunteers was this totally different view on live pop music and it's socio-cultural ramifications but it certainly wasn't at the base of the staff backing the volunteers in this and factually, substantially agreeing with this board on this. This certainly buys into the allegations the board made in the various news clippings of the day stating this conflict amounted to no more than a mere brutal power struggle in which the staff was using the volunteers to get rid of the board.

So the old 'regular' board was replaced (april 1980) by a new regular board but a year later of this board three members already had left and the board left standing existed only of one proper board member and a board member combining staff and board tasks.

This Stokvishal Staff exercised most of the board responsibilities and the board consisted of just two people of which one of them (the treasurer) was in a relationship with a member of the Staff. This led to

Dick Tenwolde weg bij de Stokvishal:
'Jongerenwerk is 'n deel van je leven'

Door Jan Wammes jr

ARNHEM — Enigszins geruisloos voor de buitenstaanders heeft Dick Tenwolde zijn functie van sociaal-cultureel werker bij het Arnhemse jongerencentrum de Stokvishal verruild voor een baan als vormingswerker bij de Nijmeegse Kolpingvereniging. Hoewel het een andere werksoort is, blijft hij bezig met de begeleiding van jongeren. „Jongerenwerk wordt een deel van je leven," aldus Tenwolde.

Buitenstaanders denken misschien dat de moeilijkheden van de laatste maanden bij de Stokvishal aanleiding zijn voor zijn vertrek. Maar dat klopt niet. Ook al verstomt het gesprek onmiddellijk als geruchten over malversaties in centrum aan de orde komen. „Toestanden die niet duidelijk zijn, moeten natuurlijk opgehelderd worden. Maar het gaat op dit moment goed met de hal en ik hoor veel enthousiaste verhalen."

„Die problemen hebben niets met mijn vertrek te maken. Ik heb vorig jaar al enkele keren gesolliciteerd. De aanleiding voor mijn vertrek heeft vooral te maken met mijn privé-leven. Ik ben getrouwd en heb twee kinderen. Die zitten in Nijmegen op school en ik wilde wat dichter bij huis werken."

Tenwolde vindt de bijna vijf jaar dat hij in de Stokvishal werkte eigenlijk een lange periode. „Ik heb het vrij lang volgehouden, maar het jongerenwerk maakt een regelmatig gezinsleven nauwelijks mogelijk. Je werkt vaak in het weekend en 's avonds. Wil je dan nog tijd voor je gezin maken, dan moet je de zaken goed plannen."

„Open jongerenwerk is een intensieve manier van leven. Het vraagt heel wat van je. Ook als je thuis bent, blijf je ermee bezig. Niet alleen met schrijfwerk, maar ook geestelijk."

In de tijd dat hij in dienst kwam, ging het er nog rustig aan toe in het centrum. „Dat waren de naweeën van de hippietijd, als je dat zo mag noemen. Ik ben blij dat we die periode overleefd hebben, maar 't kwam gelukkig al vrij vlot meer actie. Ik denk dat de ontwikkelingen in de popmuziek daar zeker mee te maken hebben gehad. Met name een groep als de Sex Pistols en de punk, die vanuit Engeland overwaaide. Ik vind dat nog steeds een goede ontwikkeling. Jongeren kwamen, toen weer in beweging."

„Ik geloof dat ook de maatschappelijke ontwikkelingen een belangrijke rol daarbij hebben gespeeld. Sindsdien zijn er overdag steeds meer jongeren in de hal gekomen. Die willen als ze werkloos zijn, niet meer de hele dag in de kroeg zitten. Ze willen bezig zijn. Het centrum heeft nu dan ook meer een ontmoetingsfunctie, met name voor de vrijwilligers."

De Stokvishal draait vooral op vrijwilligers, die begeleid worden door twee betaalde krachten. Maar de meeste vrijwilligers blijven niet langer dan een jaar in het centrum. Volgens Tenwolde heeft dat zeker zijn weerslag op het programma-aanbod, maar hij vind die doorstroming een goede zaak.

„Natuurlijk heb ik wel eens de behoefte gehad aan mensen die wat langer blijven voor de stabiliteit. Die mensen waren er ook wel hoor. De meeste vrijwilligers hebben geen enkele organisatorische ervaring als ze in de hal komen. Die krijgen ze daar pas. De kritiek die er op de hal is geweest de afgelopen jaren, vind ik dan ook niet terecht. De mensen vergeten dat de hal een amateurorganisatie is."

Tenwolde heeft zich naar buiten toe nooit erg gemanifesteerd. Over zijn lippen komt ook geen onvertogen woord over moeilijkheden die zich binnen de staf hebben afgespeeld. Zelfs niet over het feit dat er door de ex-penningmeester en een ex-stafkrachte geprobeerd is, achter zijn rug om, hem eruit te werken. „Er zijn natuurlijk dingen die je nooit vergeet," is zijn reactie.

Op de vraag wat er voor de toekomst van de hal nodig is, zegt Tenwolde: „Een stevig bemand bestuur, een goede splitsing van de zakelijke en inhoudelijke taken binnen de staf en een nieuw gebouw. Het huidige gebouw is er volgens mij de oorzaak van, dat het centrum niet is geworden zoals ik had gehoopt."

Dick Tenwolde (Stokvishal staff) in an article in De Nieuwe Krant 07-08-1982 about his time in the Stokvishal. He claimed that the internal discussions, conflicts and the supposed fraud of some staff members was not the cause of his exit but he isn't totally denying it either. photo Gerth van Roden 05-08-1982

(Door Jan Wammes)

Bestuurlijke vaagheden

ARNHEM – Sinds de start van het nieuwe seizoen in oktober '80 is de kritiek op de activiteiten van het Arnhemse jongerencentrum de Stokvishal sterk gegroeid. Pophefhebbers verwijten het centrum te weinig concerten te organiseren. Vrijwilligers stappen op omdat de sfeer in de hal hen niet aanstaat, zij hun ideeën er niet kwijt kunnen en vanwege de ondemocratische gang van zaken bij onder andere de organisatie van concerten.

De stafkrachten Dick Tenwolde en Ruth Polak en het slechts tweehoofdige bestuur zeggen de meest democratische werkwijze te hebben die je je kunt voorstellen. Kritiek van buitenaf waarderen ze wel maar volgens hen kan er weinig mee gedaan worden.

'Met het beleid heb ik niks te maken. Dat wordt bepaald door Laury (penningmeester en boekhouder-jw), Ruth en Dick.' Dit zeggen ex-Stokvishalvrijwilligers Paul Fugers en Anja van der Land. Paul vond dat zo frustrerend dat hij de hal na enkele maanden vaarwel zei. Anja was een jaar lang vrijwilligster, onder andere als deejay bij concerten. Ze ging weg uit onvrede met 'de machtspositie van de staf en de controle die ze uitoefenen op de vrijwilligers'.

Kleinschalig.

De vrijwilligers die opstapten waren vooral geïnteresseerd in de actuele, nieuwe muziek. Ze wijzen op de kleinschalige programma's van de hal niet af, maar ze vinden wel dat hier teveel de nadruk op ligt. Zeker gezien dat weinige aantal bezoekers die het programma af komt; een gemiddelde van twintig is veel.

Inhoudelijk valt er op deze activiteiten, die goed zijn of de beginnende zeventig, ook best wat aan te merken. Op de filmavonden draaien niet de 'betere films' maar degenen die eerder in de bioscoop te zien waren, bijvoorbeeld Bugsy Malone, Just a gigolo en ga zo maar door. Op het gebied van theater zijn het vooral Engelse gezelschappen die een voorstelling geven.

De onderwerpen op de informatie-avonden zijn niet nieuw en te breed van opzet; dienstweigeren, kernenergie, feminisme en ja van vijf jaar geleden. Bovendien vindt de hal schoolfeesten en repetities van theatergroepen op als activiteiten terwijl ze hierbij gaat om zaalverhuur en het beschikbaar stellen van de ruimte.

Arnhemse pophefhebbers moeten naar Gigant in Apeldoorn en Doornroosje in Nijmegen aan hun trekken te komen. In de periode van 1 januari tot 22 maart werden in Apeldoorn, Nijmegen en Arnhem in totaal 38 concerten georganiseerd. Slechts vijf hiervan hadden plaats in de Stokvishal: de optredens van Normaal, Burning Spear, Plasmatics, Pressure Shock's en Bad Manners. Staf en bestuur vinden echter dat de hal geen popcentrum is: 'Wij kiezen voor een breed programma'.

Dekkingsplan.

De groepen die in Gigant en Doornroosje spelen, kunnen niet in de kleine zaal van de Stokvis kunnen omdat dat niet genoeg publiek in kan (maximaal 150 mensen). Maar ze staan ook niet in de grote zaal. Stafkracht Dick Tenwolde: 'In de grote zaal wordt het pas leuk en gezellig als daar meer dan 300 man komen. Dus kijken we naar groepen die 300 man of meer trekken. Wij hebben aan het begin van dit seizoen gekozen voor twee grote concerten per maand en twee keer een amateurgroep in de kleine zaal. Daar is ons hele financiële dekkingsplan op getoetst.'

Vrijwilligers beslissen dan ook niet welke groepen gecontracteerd worden. Dat ligt in handen van penningmeester Laury Butler en Dick Tenwolde. De laatste zegt hierover: 'Ik sprak laatst met iemand die kritiek had op het programma en met een aantal suggesties kwam voor bepaalde groepen. Maar zo gauw het woord financieel valt, wordt er gezegd 'daar heb ik geen verstand van'. Maar wij zitten ermee dat het geld ergens vandaan moet komen'.

Tenwolde vergeet dat hij, Butler en Polak mede gezien hun leeftijd ('dertigers) en interesse vaak niet van de hoogte zijn welke nieuwe groepen populair zijn. Hij bekent ex-vrijwilligers Anja van der Land en Ton Welling toch wel eens om advies te vragen op bepaalde aanbiedingen van groepen. 'Staf en bestuur zijn blijven steken in het stenen tijdperk', vindt Anja, 'ze zitten te schreeuwen 'je bent er voor het publiek', maar dat publiek heeft juist commentaar.'

Minderheid.

Butler zegt in eerste instantie over de kritiek van de ex-vrijwilligers: 'Veel van de mensen die de grootste mond hebben, zijn er uitgeschopt omdat ze gedonder gejat hebben'. Maar hij zwakt dit onmiddellijk af door op te merken dat vrijwilligers om allerlei redenen de hal verlaten. Degenen die gestolen hebben, sluit hij echter uit van kritiek.

Hij beweert dat het een minderheid is die klaagt over de programmering, omdat de gemeente als een van de subsidiegevers nog altijd tevreden is over de hal.

Beleidsmedewerker van de gemeentelijke afdeling Cultuur, Recreatie, Sport en Jeugd, de heer J. Hogema bevestigt wel het eerste dat: 'Ik hoor onder andere van Tjé verdrijden KAK dat het zicht gaat met de Stokvishal. En is daar kritiek van ex-medewerkers bijkent, vind ik dat er daarover gepraat moet kunnen worden. Laat die mensen maar eens komen met hun kritiek en dan de Stokvishal zich dan ook kunnen verdedigen.' Hogema zegt niet over gegevens te beschikken waardoor hij aan het functioneren van de hal twijfelt. En: 'Maar ik moet daar onmiddellijk aan toevoegen dat ik niet door dik en dun volhoud dat het geweldig is en dat er nauwelijks iets op aan te merken zou zijn.'

Capaciteiten.

Het beeld dat het met de hal niet zo lekker gaat, wordt niet alleen gevormd door kritiek van ex-vrijwilligers. Ook uit opmerkingen binnen staf- en bestuursvergadering van 18 november '80 stelde Dick Tenwolde 'dat het jammer is dat er een flink aantal medewerkers niets te organiseren valt.'

Het bestuur merkt daarover op: 'De medewerkers hebben misschien wel te veel zeggenschap over de programmering, gezien hun lage creatieve peil'. En: 'De medewerkers hebben zat te zeggen binnen hun eigen capaciteiten'.

In de stafvergadering van 11 december '80 klaagde men:

● Het gebouw van de Stokvishal heeft genoeg mogelijkheden voor popconcerten, maar het centrum laat het momenteel afweten. Het grootste deel van de week staat hier 600 vierkante meter zaalruimte leeg.

Kritiek Arnhemse jongeren op Stokvishal groeit

'De enige oplossing is een nieuwe leiding'

ARNHEM – Al bijna een half jaar telt het bestuur van de Stokvishal niet meer dan twee leden. Deze situatie ontstond nadat de vrijwilligers afzagen van een soort zelfbestuur, omdat ze de bestuurlijke verantwoordelijkheid niet aankonden.

Volgens de statuten van de stichting CCC Stokvishal moet het bestuur minstens uit vijf mensen bestaan. Kan de hal geen bestuursleden krijgen? Stafkracht Ruth Polak voert het woord namens het bestuur: 'Jawel, maar wij werken op een andere manier. Wij zitten op dit moment tussenin. We weten niet zeker wat we moeten doen. Moeten we nou zorgen voor een heel breed bestuur, waarin alle Arnhemse jongeren zich vertegenwoordigd voelen, of ga je toch vanuit je eigen vrijwilligersbestand dat bestuur opvullen.'

Aan de huidige twee bestuursleden zouden volgens Ruth Polak beperkingen zijn opgelegd: ze hebben alleen voorwaarden scheppende taken. Alle andere bestuurlijke bevoegdheden zijn naar de staf en de vrijwilligers geschoven. Een huishoudelijk reglement, waarin dit zou kunnen staan, moet nog gemaakt worden. Ook zijn de statuten niet gewijzigd omdat men, aldus Ruth Polak, 'dat wel vier keer per jaar kan doen' bij iedere bestuurswijziging. Ze vindt dat een onzin: 'In de statuten staat ook dat de twee volmaken het bestuur wettig blijft samengesteld.'

Maar volgens diezelfde statuten moeten vacatures binnen drie maanden worden opgevuld. Ruth Polak bestrijdt dit. Toch staat niet in de statuten zoals die bij de Kamer van Koophandel liggen. Nadat ze zelf de statuten erop heeft nagelezen, beaamt ze het: 'Ja, het staat er in. Het is gewoon helemaal niet de bedoeling dat wij denken 'dat is fijn, een bestuur van twee mensen'. Ik heb echt als opdracht om de statuten ... (ze breekt onmiddellijk haar zin af)... te veranderen.'

Experiment

In een reactie op het punt dat de staf bestuurstaken heeft, zegt het hoofd van de gemeentelijke afdeling CRSJ, de heer H. Hofman: 'Dat is inderdaad discussiepunt geweest of we zo'n structuur konden accepteren.

Dat is toen als experiment geaccepteerd.' Wat vindt hij ervan dat het bestuur uit twee mensen bestaat? Hofman: 'Nou dat is mal, hè. Dan zullen we daar gauw es iets aan moeten doen.' Maar op welke termijn zei Hofman niet.

● In de grote zaal van de Stokvishal (capaciteit maximaal 1200 mensen), v.l.n.r. vrijwilliger Joap Meyer, de stafkrachten Dick Tenwolde en Ruth Polak en het volledige bestuur Laury Butler (penningmeester) en Janneke van Maanen (voorzitter).

'Erg veel initiatief gaat er niet uit van de medewerkers die we nu hebben... Het is wel de bedoeling dat de medewerkers zelf met de ideeën moeten komen en niet alleen de staf.' Op de stafvergadering van 17 december merkte Ruth Polak op dat ze teveel bestuurskussen heeft, waardoor hoeft, waardoor de medewerkers het gevoel krijgen door haar in de steek gelaten te worden.

Aandacht.

Volgens Paul Fugers en Anja van der Land heeft de staf nauwelijks tijd om de vrijwilligers te begeleiden en wordt er daardoor ook geen aandacht besteed aan hun ideeën. De organisatie van de meeste activiteiten komt voor rekening van de staf.

Maar wat zien Paul en Anja als oplossing voor de huidige situatie? 'De meest rigoreuze en directe manier is een nieuwe leiding. Nieuw fris bloed in de staf. De enige die hiervoor zou kunnen zorgen, is de werkgever van de staf en dat is het Stokvishalbestuur.

Feestjes.

De swingavonden zijn bedoeld om amateurgroepen een kans te geven om op te treden. 'Maar die avonden zijn medewerkersfeestjes', zeggen Paul en Anja, 'Dat is een algemene, welgemeende kreet. Daarop komen alleen maar medewerkers af, en die worden ook geteld en in het jaarverslag genoteerd. Die tellen als bezoekers anders hebben ze helemaal niemand.'

Op de vraag of dit waar is, geven staf en bestuur geen antwoord. Net zo min als op de vraag of de kleinschalige activiteiten inderdaad slecht bezocht worden.

"The only solution is a completely new management" according to De Nieuwe Krant in April 1981 the only way to end the internal dispute about pop music versus socio educational (hippie) youth work ,the suspicion of ongoing fraud by at least two members of the staff and the lack of accountability of staff and board on accord of the merging of the private lives of members of both.
Photo by Gerth van Roden 07-04-1981.

NK 23582

Accountsrapport over Stokvishal is k...

'Geen concrete aanwijzing voor malversaties'

Door onze medewerker

ARNHEM — Het onderzoek van de stadsaccountsdienst naar de boekhouding van het Arnhemse jongerencentrum CCC Stokvishal blijkt de afgelopen week te zijn afgerond. Volgens het hoofd van de gemeentelijke afdeling CRSJ H. Hofman geeft het rapport van de accountantsdienst geen concrete aanwijzingen die duiden op malversaties.

Wel is gebleken dat onder andere bepaalde omzetten van de bar moeilijk te controleren zijn. Deze kunnen niet geboekstaafd worden met bewijsstukken. Volgens 'het nieuwe Stokvishalbestuur daalde het winstpercentage van de baar van 42% in 1980 naar 18% in 1981.

Ook zouden volgens het bestuur veel verkeerde opgaven zijn gedaan aan de belastingdienst en de Bedrijfsvereniging voor de Gezondheid, waardoor grote schulden bij deze instellingen ontstonden. Bovendien heeft de Stokvishal een vrij grote huurschuld bij de gemeente die eigenaar is van het gebouw waarin het jongerencentrum zit. Hofman: „Ik durf niet uit mijn hoofd te zeggen hoeveel."

Zwarte wolk

De voorzitter van het nieuwe Stokvishalbestuur, Janneke van Manen, vindt dat 'de zwarte wolk die er boven de hal hangt, moet verdwijnen. Wij hebben een maand en dan nog 14 uur per dag onderzocht wat er aan de hand was." „Toen de vier bestuursleden er geen greep op kregen, stapten ze naar de afdeling CRSJ van de gemeente.

De ambtenaren daarvan hadden ook de indruk dat er iets niet klopte, maar ze wisten niet precies wat. Daarom kwam er een dringend verzoek om een onderzoek van de accountantsdienst. Het bestuur schakelde toen ook de Junior Kamer in, een serviceclub van jonge ondernemers en mensen in de overheidssector en tot 40 jaar.

Het bestuur zegt dat de gemeente faalde in de controle. Zo zou er niet gereageerd zijn op het ontbreken van de financiële kwartaaloverzichten en het jaaroverzicht 1981.

Maanden

Hofman: „Wij zaten te maanden te wachten op het financieel verslag '81. Dat over '80 sloot af met een positief saldo en daar was niks op aan te merken." De penningmeester liet de gemeente weten door ziekte en door de drukke werkzaamheden met dat verslag van '81 te laat te zijn.

Omdat de man enkele jaren goed werk had geleverd, vond de gemeente het niet nodig onmiddellijk druk uit te oefenen. De penningmeester kreeg twee maanden uitstel. „Toen kwam het nog niet en hebben we het scherper geformuleerd. Dat werd schriftelijk bevestigd en ik had nog steeds het geloof dat het elke dag kon komen. En dan blijkt de penningmeester ineens verdwenen te zijn," zegt Hofman.

Bedrijfje

De penningmeester deed ook de financiële administratie van het centrum, waarvoor hij een een onkostenvergoeding kreeg. Bovendien heeft hij een eenmansbedrijfje, Jolly Copple Ink genaamd. Dit staat sinds 2 oktober 1979 als boekdrukkerij ingeschreven in het handelsregister bij de Kamer van Koophandel. Dit bedrijfje drukte briefpapier, enveloppen, persberichtenpapier en toegangskaartjes voor de Stokvishal, uiteraard tegen betaling.

In het verleden hebben ambtenaren van de afdeling CRSJ de penningmeester omschreven als een financieel deskundige, omdat hij na afloop van de toenmalige schulden van in '79 te toenmalige schulden van de Stokvishal middels een strak beleid wist weg te werken.

Een woordvoerder van de Junior Kamer omschrijft de gevluchte penningmeester als 'financieel goed onderlegd'. Deze club onderzoekt eveneens de boekhouding van de Stokvishal in de periode van januari '81 tot en met maart '82 en is bereid en herstelplan voor.

Slachtoffer

Ondertussen zijn de vrijwilligers van de Stokvishal het slachtoffer van deze kwestie. De gemeente heeft de betaling van de subsidievoorschotten (voorlopig) stopgezet. Het nieuwe bestuur voelt zich hierdoor gedupeerd, omdat het al het mogelijke heeft gedaan om de interne organisatie snel te verbeteren.

Zo zijn er inmiddels nieuwe statuten gemaakt die de macht van het bestuur beperken. Deze worden door de gemeente op dit moment bestudeerd. Ook wil het bestuur een zakelijke leider in de staf van het centrum, naast een sociaal-culturele werker.

Hofman: „Het nieuwe bestuur krijgt nu steun van mensen met financieel-economisch inzicht (de Junior Kamer, red.), maar dat zal in de toekomst in het bestuur zelf vertegenwoordigd moeten zijn. Zodat duidelijk is hoe die organisatie garant kan staan voor een goede exploitatie van de hal."

Hofman verwacht dat het onderzoek van de gemeente bij de Junior Kamer nog zeker een maand in beslag zal nemen, voordat het kan worden afgerond.

ERNHEM PUNK
Groot gebeuren voor liefhebbers!!

ARNHEM – 20 maart wordt de tot dusver enige muziektempel in Arnhem, de STOKVISHAL, geheel bezet door punkgroepen van naam en faam. Niet minder dan acht groepen hebben medewerking toegezegd aan deze eerste „ERNEMPUNK", een co-produktie van Stokvishal, Jacobiberg en Tijdverdijf. Deze drie hebben zich verenigd in „ARNHEM 749", een knipoog dus naar het 750-jarig bestaan van Arnhem volgend jaar.

Het initiatief tot ERNEM PUNK en de daarop volgende manifestaties is uitgegaan van de gemeente, die voor een bedrag van f 10.000,- garant staat als de organisatie soepel verloopt, en dat doet de volgens de co-producenten. De gehele dag staat de Stokvishal in het teken van het punkgebeuren. Zo is er een markt waar T-shirts en badges worden verkocht, en zijn doorlopende filmvoorstellingen, waarin o.a. de Sex-pistols en de Stranglers. Bovendien wordt er onder de bezoekers een opiniepeiling gehouden over het optreden van het roemruchte GBO. De resultaten van de opiniepeiling worden aan de verantwoordelijke instanties aangeboden.

De groepen die zullen optreden bestaan naast de Arnhemse KRIPOS uit: SPLATCH (Arnhem) NO GODZ (Opheusden) VOPOS (Zwolle) SKACKS (Woerden) SQUATZ (Nijmegen) en NEO-POGO'S (Ede). Hoogtepunt van het geheel moet worden een optreden van de gerenommeerde Engelse groep ANGELIC-UPSTARTS, die speciaal voor ERNEM PUNK uit Engeland komt. De Angelic Upstarts beginnen om 22 uur. Omdat Punk liefhebbers zich ook graag bedienen van spuitbussen met verf, heeft men gemeend een muur geheel wit te sausen om zodoende graffiti-fanaten de kans te geven hun meer of minder doordachte bedenkselen kwijt te kunnen.

Kaarten voor deze ERNEMPUNK zijn uitsluitend in voorverkoop verkrijgbaar bij: Elpee, Marienburgstraat; Puck's platenshop Koningstraat; Doll-house Nieuwstad en bij de klantenservice van De Beijenkorf.

ERNEM PUNK wordt op 3 april gevolgd door de BELGISCHE DAG op de Jacobiberg. Deze dag is opgezet om zoveel mogelijk van de nieuwe stromingen in de Belgische stadscultuur te laten zien en horen. Acts die al hebben toegezegd te komen zijn o.a. Digital, Danc Pseudo code, Human Hamburger, Waving Ondulate; de cartoonist Kamagurka en zijn band en Kaa Antilope. Onderhandelingen zijn nog gaande met de super act TC MATIC.

Stafkracht trekt ontslag in

Door onze medewerker

ARNHEM – Ruth Polak blijft als stafkracht werkzaam in het Arnhemse jongerencentrum de Stokvishal. Dat maakte zij gistermiddag bekend bij de heropening van de kleine zaal van dit centrum. Zij heeft daarmee haar aangekondigde ontslag, dat eind deze maand in zou gaan, dus ingetrokken.

Clipping De Nieuwe Krant 23-05-1982 about an accountants investigation of the Stokvishal ledgers and financial books, Their conclusion is that hey could.t really find any wrong-doings but in the same article there's mention of the treasurer (Laurey) having fled the scene. Clipping bottom right De Nieuwe Krant reporting on the dismissal of Ruth Polak 12-03-1982. Bottom left newspaper clipping from the Arnhemse Courant march 1982 announcing the first Punkday at h Stokvshal on 20-03-1982.

an unilaterally determined course of the organization and which activities to organize, a course no one else could really partake in or have a (different) say in.
Eventually this lead to a head on collision with all the volunteer (Punk) crew of which some even were dismissed and thrown out by the staff on accusations of stealing while according to popular belief of the people who were there at the time Ruth Polak (staff) and her treasurer boyfriend Laury Butler (board) were in fact guilty of: financing their joint hard drug habit. Like Frans de Bie (promotor Stokvishal) recalls further down this chapter.

Merik de Vries (volunteer crew) recalls:
"I remember the stories being told that Larry and Ruth, who were a couple, were on heroin and were suspected of skimming the cash registers. The volunteers who stressed the need for more control checks were being discredited in a heinous way. This way my brother Vince and I were dismissed too. We were constantly being accused by Ruth Polak of stealing and when no other peole were around took back these accusations. This way amongst the other volunteers it was more and more perceived that we were not to be trusted. In the end we weren't even allowed to work the bar or the door anymore. From a friend of their dealers I heard the size of their heroin habit and things started to become clear.
With a group of volunteers we used to size up the attendance at concerts. The one with the closest estimate would win upon hearing the real attendance afterwards. From a certain moment onward we were increasingly missing the mark estimating the attendance much too high and even increasingly too high. Ruth and Larry in other words would try to make us believe there were less people inside than actually was the case. This one time we counted. Our count reached 1300 and more while Ruth told us there were 900 people inside. So we told this to all other volunteers at the next meeting, without mentioning Ruth yet. Our proposal was to start to sell numbered tickets so as to reduce theft from the cash register. Instead of embracing the idea she immediately dismissed our ac-

Poster designed by Tuppus Wanders, 1982.

PUNKDAG IN DE STOKVISHAL
AANVANG 14.00 UUR KAARTEN FL10 ALLEEN VOORVERKOOP*
20 MAART
ANGELIC UPSTARTS

AANVANG ANGELIC UPSTARTS 22 00U.
VOPO'S KRIPO'S SQUATS SPLATCH
NEO POGO'S NOGODZ SKACKS
VERDER: PUNKFILMS EN PUNKSTANDS
STOKVISHAL LANGSTRAAT ARNHEM TEL:085-431823
VOORVERKOOP BIJ PUCK'S, DOLLHOUSE, ELPEE (ARNHEM), ELPEE, REBOP (NIJMEGEN)

tion of counting the attendance for being nazi-like controls that made all volunteers suspects and this was by no means the way we should interact with each other. Ruth constantly carried around the administrative records with her in three ordners in her bag and only Larry had access to them. Six months after our counting of the attendance the volunteers admitted to Ruths proposal to dismiss me and my brother from the organization and we would have to pay ourselves for visiting the concerts."

"Ik herinner me dat er verhalen verteld werden dat Larry en Ruth, die een setje waren, op een zeker moment aan de heroïne zaten en dat ze er van verdacht werden de kassa's steeds vaker af te romen. Vrijwilligers die op meer controle aandrongen werden op een geniepige manier in diskrediet gebracht. Zo zijn ik en mijn broer Vince er ook uitgewerkt. We werden aanhoudend door Ruth in het openbaar van diefstal beschuldigd en als er niemand anders bij was, nam ze dat terug. Zo ontstond het beeld bij steeds meer vrijwilligers dat ik en mijn broer onbetrouwbaar waren. Op het eind mochten we zelfs geen kassa- en barwerk meer doen. Ik hoorde ooit van een vriendinnetje van hun dealer wat de omvang van hun heroïne consumptie was en toen werden me wat dingen duidelijk. We hadden met een groepje de gewoonte om in te schatten hoeveel mensen er bij concerten binnen waren. Het echte aantal hoorden we achteraf en wie er het dichts bij zat die won. Maar vanaf een bepaald moment zaten we er allemaal steeds verder naast, we schatten het steeds te hoog in en later veel te hoog, met andere woorden, er waren meer mensen binnen dan Ruth en Larry ons wilden doen geloven. Op een keer zijn we gaan turven. Onze telling kwam dik boven de 1300 terwijl Ruth ons vertelde dat er rond de 900 binnen zaten. Dat hebben Vince en ik toen op een medewerkersvergadering gemeld, nog zonder naar Ruth te wijzen. Ons voorstel was om genummerde kaartjes te gaan verkopen om diefstal uit de concert kassa terug te dringen. In plaats van dat idee te omarmen ging ze het direct op de man spelen door controle die we hadden gedaan iets nazistisch was, ze ging helemaal los op ons omdat we met onze turf-actie alle medewerkers verdacht maakten en dat we zo echt niet met elkaar om konden gaan.

Ruth sleepte de administratie ook constant met haar mee, drie ordners zaten in haar tas en alleen Larry kwam daarbij. Zo'n half jaar nadat we de turf-actie hadden, stemden de vrijwilligers op aandringen van Ruth er mee in dat een aantal mensen waaronder ik, geen medewerker meer mochten zijn en dat we voortaan voor de concerten moesten betalen."

Eventually the staff and Board were replaced and even the organisation's core, C.C.C. foundation was replaced bij the Foundation O.J.A. but only to be witness to the final demise in 1984.

The punks (across the nation) basically demanded their own autonomous space within the existing Hippie venues which all turned into State subsidized / controlled youth centers over time; at least the ones that survived. Except for Paradiso which had a more commercial 'business format'. The hippies didn't really want to share power albeit their public image suggested they were all in for this (never trust a hippie!).
Over time this escalated more and more. Classic example was the mini festival the Nijmegen punks organized in 1986 to protest against the official Doornroosje staff regarding their programming policy of Punk shows. They did this against the will of the official staff and it ended up with a violent eviction by the Nijmegen police and their dogs that were called by the Doornroosje staff, of course. I played there with Neuroot, together with Pandemonium and a couple of other bands and the violent eviction is well described by Peter of Pandemonium in his book 'Indigo blue and red impact'(1). Pandemonium played as well, as did a couple of other bands.

After the original first surge of Punk and New Wave bands during the 1977 — 1980 era, the Hippie Stokvishal management more than once called for a stop / ban on Punk gigs all together after yet another Punk gig with smashed toilets and fights of sorts which led to even more Punk frustration and mindless violence.

Punks directly outside the Muziekhal visiting the first Punk Day. A lot of Eindhoven faces. In the back (fourth from the right) Ronnie van Beusekom the (older) brother to Hans Peter (HP) van Beusekom, first Neuroot drummer. In the middle rolling a cigarette Pauline (Zorro, RIP) Severt, and second to her right Serge (photo Fred Boer / Collectie Spaarnestad 20-03-1982).

Herman Verschuur (crew Stokvishal / early Punk volunteer)

"I joined in the fall of 1979, I was just 15. There was still a strong hippie culture which disappeared soon. Also because of the renovation works (in 1980), knocking down the "tea garden", I did it myself. I think some wanted to go back to the tea garden time. During our (Goneroe) (televised) gig when the venue was more or less destroyed, I pulled out. But by then I had also just been kicked out as a volunteer. More people were kicked out then, like Riemer and Edith who hung out with Humanoid. But it had already tilted towards Punk/New Wave. Then the problems between the Stokvishal and Punks only became worse. This must have taken place at the end of 1981, beginning of 1982.

The discontent was about the programming of the concerts, there were more and more punk / wave bands and a lot of the existing hippies didn't want this at all. Especially when we had to make choices between like Robert Plant or the Damned. Things turned more and more Punk. They couldn't cope with that. There were intense discussions about what bands we should select. There was this concert group that met at set times and at these meetings the names of the bands were called out and people like me and Jaap tried to get every punk or modern band through."

"Ik kwam daar in najaar 1979, ik was net 15. Er was nog een behoorlijke hippiecultuur en die ging snel weg. Ook door de verbouwing (in 1980), de 'theetuin' werd afgebroken, zelf nog gedaan. Ik denk dat sommigen terug wilden naar de theetuin tijd. Ik ben toen afgehaakt na dat (TV) optreden van ons (Goneroe) waarbij de zaal werd gesloopt min of meer. Maar, ik was er toen ook net uitgegooid als vrijwilliger. Er werden er meer uitgegooid waaronder Riemer en Edith die rondhingen bij Humanoid. Maar het was al gekanteld naar Punk / New Wave. Toen werd het probleem tussen de Stokvishal en de Punks juist alleen maar erger. Dat moet eind 1981 zijn geweest, begin 1982. Volgens mij was de ontevredenheid over de programmering, er kwamen steeds meer punk / new wave bands en veel hippies die er ook nog zaten zagen dat helemaal niet zitten. Zeker niet toen er keuzes gemaakt

Assistentie collega's

Door onze verslaggever

ARNHEM – "Mensen die er alleen maar op uit zijn om rotzooi te trappen worden door onze agenten hardhandig aangepakt. We zullen nooit accepteren dat deze mensen de Arnhemse bevolking intimideren".

Dat zegt hoofdinspecteur C. Kant van de Arnhemse politie als reactie op het optreden van enkele tientallen agenten tegen groepjes punkers die afgelopen zaterdag de binnenstad onveilig maakten.

De punkers waren uit alle delen van ons land naar de Stokvishal gekomen om een punkconcert te bezoeken. Al snel bleek echter dat sommige jongeren niet voor de muziek naar Arnhem waren gekomen.

Zo'n 20 punkers liepen via de Bakkerstraat naar het stadscentrum en gedroegen zich volgens de politie agressief.

Harmonie

Hoofdinspecteur C. Kant: "Ik denk dat je het het beste kunt omschrijven als agressief de aandacht trekken. Reclameborden werden omgegooid, een palmpje dat buiten stond werd gekegeld en ze begonnen het winkelende publiek lastig te vallen. Voor ons was de maat vol toen enkele jongelui de PTT-harmonie die in de binnenstad marcheerde, lastig vielen. Toen hebben we twee jongens van 18 jaar aangehouden".

De aanhouding bleef niet rustig in de omgeving van de Stokvishal. Daar wilden agenten een punker aanhouden voor het gooien van stenen wilden naar jongeren de arrestanten.

Agenten gaven via de portofoon groot alarm. Uit alle delen van de stad politiewagens met zwaailicht en sirene naar de Stokvishal. Een politieauto op weg naar de Stokvishal werd beschadigd bij zijn bijdrage. In de Broerenstraat werden enkele hele charges uitgevoerd waarbij de politie de lange wapenstok gebruikte.

Solidatie

Ook na werd het weer onrustig. De politie kwam weer in actie toen jongeren in de parkeergarage De Langstraat zich luidruchtig gedroegen in het totaal zijn er zeven mensen aangehouden. Zes zijn na verhoor heengezonden. Zes zondagmiddag. Hij had met steen gegooid. We hebben 's middags inderdaad vrij hard opgetreden, maar volgens mij was dat ook nodig. Het is natuurlijk nooit te bewijzen

● Bij de aanhouding van een punker in de Broerenstraat werden drie agenten bedreigd door een aantal punkers. Slechts met de grootste moeite kon de arrestant in de boeien werden geslagen, terwijl één van de agenten via de portofoon "assistentie collega" riep.

maar ik denk dat door ons optreden 's middags, het verder rustig is gebleven".

Bij het station werden 'savonds nog acht punkers aangehouden.

Kant: "Duidelijk wil ik tenslotte stellen dat het maar om een zeer beperkte groep vandalen ging, hoogstens 50 jongeren. Het overgrote deel van de jongelui heeft gewoon naar het concert geluisterd".

Left Maarten IJff from Nijmegen gets arrested as a result from the skirmishes that Tuppus Wanders describes at the Kortestraat-Trans. Multiple arrests ensued. You can see the police in pursuit in the background towards the Stokvishal. (photos Gerth van Roden 20-03-1982). Newspaper clipping De Nieuwe Krant 22-03-1982. Above, a pretty good atmosphere in the hall. (photo Arnhems Persagentschap (APA) 20-03-1982).

Maarten gets arrested.
Photo by Jan Wamelink 20-03-1982

Tuppus gets arrested. Photo by Gerth van Roden 20-03-1982. Meanwhile, outside the Stokvishal there were some clashes at the Kortestraat and Trans, right across the former playground before the Stokvishal with the men in blue and members of the GBO. (photo Gerth Van Roden 20-03-1982) A lot of familiar faces, fourth from the left with scarf and cigarette Wouter Noordhof the second lead singer (and first guitarist) to Neuroot. The guy first to the right is Tuppus Wanders.

moesten worden tussen bijv. The Damned en Robert Plant, ik noem maar wat. Het sloeg steeds meer door naar punk etc. Dat trokken ze niet.ik weet wel dat er flinke discussies waren als er bands moesten worden uitgezocht.Er was een concertgroep en om de zoveel tijd kwam die bijeekaar. Dan werden er namen opgenoemd van bands die evt konden komen. Mensen als Jaap (Meyer(ed))en ik probeerden elke punk of moderne band er doorheen te krijgen."

The Stokvishal Hippies eventually called for a 'Punk Hearing' on the second of January 1982 to hear the Punks out and come to a certain mutual understanding (3). Which they did and it resulted in a period of 1-2 years in which Rob Siebenga and André (Hessa), a veteran punk and a younger skinhead, were given some resources to book punk shows; also other (Ernum) Punks were consulted for the programming of bands on the bigger events like the two 'Punk Days' in 1982.

Hessa (named after the supermarket 'soft-porn' comic book 'Hessa, she wolf of the SS'), this skinhead guy's real name is André, used to work at the butchers department of a Supermarket (Coöp) in my hometown Doesburg where he used to visit me during his lunch breaks. I suspect he fancied my mother, always found him chatting her up at the family dinner table while I stumbled out of bed to meet him downstairs.
Each time he left I had to vigorously rub away all the swastikas he would leave behind on my teenage attic walls. Petra and I stayed the night at his place above Café de Luifel on New Years Eve of 1982 before getting our first very own place on Parkstraat 50 the next day, on New Year's Day.

It resulted in a series of standalone gigs by Dutch Punk bands (Agent Orange, Jesus and the Gospelfuckers, Frites Modern, Trockener Kecks, amongst others), that took place in a smaller part of the Stokvishal (under the guise 'Asotheek') and a small series of gigs by UK Punkbands (Anti Pasti, Chron Gen, Blitz) and an Anti-Fascism festival (with Neuroot, MDC and OHL) and two larger all-day Punk Festivals (Punkdagen) with The Angelic Upstarts and The Anti Nowhere League headlining the respective festivals.

These 'Punk day' festivals resulted in multiple run-ins with the Arnhem police / GBO with hordes of Punks from all over Holland visiting the festivals. Especially the first 'Punk Day' ended up in a constant 'running' battle all over the city center with the regular police and in particular with the GBO, ending up in the very top of the history of legendary Dutch Punk events.

Patrick de Leede (audience)
"My best memories from my Punk days are from this festival. Upstarts were always one of my favorite Punk bands. I also recall the riots. Still have a scar on my bold head. An intense but also a terribly wonderful time."

"Mijn mooiste herinneringen uit mijn punktijd komen van dit festival. Upstarts zijn altijd een van mijn favoriete punkbands geweest. De rellen kan ik mij ook nog heel goed herinneren. Heb er nog een paar littekens op mn nu kale koppie van over gehouden. Heftige maar toch ook verschrikkelijk mooie tijd."

Jerry de Vries (audience)
"I was arrested also on that day by some annoying pigs. At the market, 6 hours in jail. Then I saw the Angelic Upstarts headlining. Great."
"Op die dag werd ik zelf ook opgepakt door een paar vervelende wouten. Op de markt, 6 uur in de bak. Daarna de hoofdact gezien. Angelic Upstarts. Super."

Tuppus Wanders (audience member) recalls:
"As you are going to publish this, I will stick to the official story: By accident I spit in the face of a copper who was involved in a discussion with a group of Punks. On that day a large group of people from Groningen were visiting me because of the festival (Onno, among others, also in the 2nd picture, with the broad curly mohawk behind the shoulder of the quilted coat of the GBO chief). Soon after this picture was taken, I was pushed into a porch and a riot started, lots of stones flying through the air and all windows were smashed.By explaining that the

Spoor van vernielingen in Arnhem
Achtien arrestaties punkdag Stokvishal

(Van onzer verslaggevers)

ARNHEM — De landelijke punkdag, die zaterdag in de Stokvishal werd gehouden, heeft de plaatselijke politie handen vol werk gegeven. Herhaaldelijk moest flink tegen groepen punkers, afkomstig uit het hele land, worden opgetreden. Tijdens verschillende charges hanteerde de politie de lange wapenstok.

In totaal werden 18 jongelui gearresteerd. Bij een vechtpartij op de Broerestraat, nabij de Stokvishal werden enkele agenten met stenen en lege bierflessen bekogeld. Niemand raakte gewond. Wel sneuvelden enkele etalageruiten.

De problemen begonnen zaterdagmiddag omstreeks 14 uur bij aankomst van een aantal punkers op het Arnhemse NS-station. Op een agressieve manier vielen zij het publiek lastig. De groep werd door agenten gesloten naar de Stokvishal. De landelijke punkdag, waarmee de organisatoren hadden gehoopt zo'n 1500 punkers naar Arnhem te halen, trok niet meer dan 450 bezoekers. Volgens de politie werden de problemen in de stad veroorzaakt door een kleine groep van 60 man.

De eerste keer dat de politie op de vuist met de punkfanalen ging, was op de markt. Een aantal jongeren, gehuld in zwart leren jassen en behangen met kettingen, bereikte met hun gedrag dat het publiek massaal de Markt verliet. Men voelde zich er niet meer veilig. Daar ook werden de eerste arrestaties verricht.

„Bedreigd"

Als top-act was exclusief voor Arnhem-punk de Engelse formatie Angelic Upstairs naar Nederland gehaald.

Een kwartier later, voelden agenten zich dermate door de opdringende groep punkers bedreigd, dat zij naar de lange wapenstok grepen, om de punkers te verdrijven.

Hierna werden de eerste bierflessen en stenen gegooid. Het nieuwsgierig toegestroomde publiek koos onder een regen van stenen bescherming in de Weverstraat. Via de mobilofoon werd groot alarm gedaagen. Van alle kanten kwamen politiebusjes met de loeiende sirenes naar Stokvishal om hun collega-agenten te assisteren. Tijdens de charges die volgden, werd hard opgetreden. Hierna bleef het de gehele verdere middag onrustig in de stad.

Dit had tot gevolg dat de parkeergarage aan de Langstraat niet meer gebruikt kon worden. Het publiek dat daar voor de onlusten hun auto had geparkeerd, kreeg politiebegeleiding. Punkers trachten op een uitdagende manier de uitgang te blokkeren. Er werd met bier naar het publiek gegood, gespuugd en naar auto's getrapt. Echte ongeregeldheden deden zich evenwel niet meer voor.

Vernielingen

In het citycentrum van Arnhem werd een spoor van vernielingen aangericht langs routes die de groepjes punkers hadden gelopen, waren reclameborden stuk en omgetrapt, plantenbakken vernield en afvalbakken van lantaarnpalen getrokken. Een optreden van de Postfanfare, in verband met de naderende lente, werd verstoord.

In de avonduren bleef het rustig. Volgens hoofdinspecteur C. Kant, omdat de Arnhemse politie wistem dat de jongeren geen ongeregeldheden duldt en direct doortastend optreedt. Kant beklemtoont dat de problemen veroorzaakt zijn door een kleine groep punkers, die volgens hem niet voor het punkfestival in de Stokvishal waren gekomen, maar juist om in Arnhem een puinhoop te trappen.

In de hal van het centraal station werden 's nachts om nog acht punkers gearresteerd door de spoorwegpolitie. De jongelui, in de leeftijd van 14 tot 18 jaar gedroegen zich agressief tegenover het overige publiek. Ze zijn ingesloten in het Arnhemse hoofdbureau van politie. Om de orde tijdens het punkfeest in de stad te handhaven, zijn 35 politiemensen ingezet.

Het Ernum-Punk-festival, zoals de organisatoren de landelijke dag hadden gedoopt, is een flanicèle flop geworden. Doordat slechts 450 bezoekers de kassa passeerden, zit de Sotkvishal met een tekort van 4500 gulden. Het moest een spektakel worden als teken van goodwill van de zijde van de Stokvishal. Stokvis stafild Ruth Polak: „We wilden de punks laten zien dat we ze serieus nemen."

Newspaper clipping from Arnhemse Courant 22-03-1982. The band in the picture is The Vopos from Zwolle. The headline reads: 'Eighteen arrests on Punkday; a trail of vandalism in Arnhem'.

entire group would wander around Arnhem for the entire night if they would keep me at the police station, they let me go earlier and I could still watch a big part of the concert.
Later on I had to appear in court, my pro bono lawyer (I think his name was "Noppen" (Paul Noppen, ed), he handled more cases in the activist environment at the time) knew how to convince the judge, with an animated story about his three-year-old son who, at a play, was spitting at the fire breathing dragon in order to kill the fire, that spitting was not always meant as an insult, haha. Moreover, in the police statement it said that I had spat from a 4 meter distance which the judge thought was too far to be targeted spitting. He also did not agree with the prosecutor that I was responsible for the damage caused by the riots. So, I was lucky that time, but the times that I was arrested afterwards, the mood would often change during hearings after they had seen my file. So I am sure that a notice was kept for years by the police. Perhaps it is still there; ten years ago when I was — wrongfully - suspected of smashing the neighboring noisy student house to pieces, about eight burly policemen were standing at my door while I had been a respectable citizen since my thirtieth who would not hurt a fly."

"Aangezien je het gaat publiceren zal ik maar bij de officiële versie blijven: Ik spuugde per ongeluk een agent in het gezicht die met een groepje punks stond te discussiëren. Er was die dag een hele club mensen uit Groningen bij me op bezoek ivm het festival (onder meer Onno, ook op de tweede foto, met de brede krullen hanekam achter de schouder van de gewatteerde jas van de GBO commissaris). Vlak na dit moment op de foto werd ik in dat portiekje gedrukt en begon dat relletje, er vlogen een hoop stenen door de lucht en alle ruiten sneuvelden. Door uit te leggen dat die groep de hele nacht in Arnhem zou rondzwerven als ze me langer zouden vasthouden, lieten ze me eerder vrij en kon ik nog een groot deel van het concert zien.
Later moest ik voorkomen; mijn pro deo advocaat (Noppen heette hij geloof ik, hij deed wel meer in deactivistische hoek, destijds) wist met een geanimeerd verhaal over zijn drie-jarig zoontje die naar een

Above singer of The Skacks on minor stage during the first Punkday (photo APA 20-03-1982). Left page first Punk Day in the Stokvishal 20-03-1982, with the Angelic Upstarts as headliner and a bunch of local and regional bands as support acts besides movies and booths with information and merchandise. Photos from top left clockwise: minor stage with Splatch and audience (photo Bert Roelse); some clashes at the Kortestraat-Trans (photo Gerth Van Roden 20-03-1982); photo middle right too; more Splatch on the minor stage (photo Bert Roelse); again the arrest of Maarten IJff (photo Gerth van Roden 20-03-1982); photo of Anja v/d Land who was the Punk DJ at the Stokvishal Punk gigs; the Punk girl right outside the Stokvishal is Brenda Boerboom, then girlfriend of Leon ('Schaar'/'Scheer') Dekker, first singer of Neuroot (both photos from personal collections) and finally Splatch again on the minor stage with the audience (photo Bert Roelse).

Full house at the Stokvishal during the first Punkday (photo APA 20-03-1982). Who's who? We spot Petra Stol, Jeanny ,Thomas van Slooten, (gekke) Henk Vermeer and Mark. During the Skacks show on the smaller stage in the main hall facing the main stage.

Angelic Upstarts on stage Stokvishal during the first Punkday, with Thomas Mensforth a.k.a. 'Mensi' (RIP). (photo APA 20-03-1982)

MUZIEK SLECHTS DECOR TIJDENS FESTIVAL IN STOKVISHAL
'Helden van de punk' zijn de punkers zelf

Concert: Punkfestival. **Plaats:** Stokvishal, Arnhem.

No More Heroes, zong de Britse punkgroep The Stranglers vijf jaar geleden op het hoogtepunt van de punkbeweging in Engeland. Sindsdien is de beweging niet helemaal doodgebloed en is de opvatting van de punks onveranderd gebleven: helden bestaan voor hen niet, noch in de politiek, noch in de popmuziek.

Zelfs de Stranglers, inmiddels zoals zovele punks een stuk conventioneler dan vijf jaar geleden, hebben dat moeten ondervinden. Toen de groep zaterdag tijdens het punkfestival in de Arnhemse Stokvishal op het witte doek verscheen, ontstond er enig boe-geroep en riepen enkelen: „Die vieze Stranglers". De helden, dat zijn voornamelijk de punks zelf.

Zanger Frank van de Arnhemse groep Splatch vergeleek de jongeren in de hal met een groep motorrijders. Eigenlijk kennen ze elkaar niet of oppervlakkig, maar toch voelen ze een soort verbondenheid. Het gezelschap dat zaterdag in de tot afbraak gedoemde hal aanwezig was, mocht breken al en toe de haren vliegen, de gemeenschappelijke code en uitmonstering zorgden voor de verbroedering. Zwarte leren jasjes in overvloed, beurtelings gedrapeerd met hondenkettingen, opschriften van favorieten of klinknagels, waardoor menig jasje het aanzien kreeg van een maliënkolder. De meisjes zorgden voor iets meer variatie met hun minirokken met netkousen of petticoats vastgesnoerd met legerkoppels. „Let maar eens op, die disco's nemen dat straks weer van ons over, net zoals met onze pumps", zei een van hen.

Vanaf twee uur 's middags tot half twaalf 's avonds ramde een achttal punkbands, hoofdzakelijk uit de omgeving en over het algemeen jong, er brokken muziek uit die zich voor een ongeoefend luisteraar in niets van elkaar onderscheiden. „Het gaat niet om mooi of lelijk, het moet spontaan gemaakt worden en hoeft niet perfectionistisch." legt een toeschouwer uit. Verschil is er voor de bands zelf wel. De gitarist van Splatch: „We lijken niet op de anderen. En bij ons danst het publiek ook sneller dan bij voorbeeld bij de Kripos. Dansen is voor ons ook de maatstaf."

Splatch zag er inderdaad kans toe het publiek tot pogo te bewegen, de punkdansstijl waarbij de dansers elkaar als bokken op de nek springen of hun partner het publiek inwerpen. Het verklaart de ruk- en trekbestendige kleding. Hoewel Splatch de fans voor het podium diverse malen tot rust moest manen, bleef het voor punkbegrippen rustig. „Pas als er een box valt houden we op," zei drumme Egbert.

Even later zou bij het optreden van de Neo Pogos het dranghek de lucht ingaan en in een vreemde kronkel voor het podium belanden. De ordedienst had de hele dag wel werk, maar hoefde minder vaak in te grijpen dan vorig jaar toen bij een punkavond in dezelfde hal hevige vechtpartijen uitbraken. „Ze zijn natuurlijk agressief en ik blijf daarom maar liever een beetje uit de buurt," zei een meisje dat er niet als punk uitzag en zich ook zo niet voelde. Doodkalm keek ze toe hoe het dranghek boven het publiek uittorende: „Een punk alleen zal zoiets nooit durven ondernemen. Pas als ze met een groep zijn, drijven ze elkaar op. Het zijn vooral de skinheads die de agressieve sfeer oproepen. Ze zijn ook een stuk rechtser."

Dat rechtse karakter kwam tot uiting bij de Nijmeegse groep de Squats. Juichend scandeerde de schare fans na afloop van het optreden: „Sieg heil", terwijl groupies achter het podium net iets te overtuigend de Hitlergroet brachten. Een prostituée uit het Spijkerkwartier, die ze ter opsiering van hun optreden dachten nodig te hebben, was toen al door anderen verdonkeremaand.

De Squats zaten de anderen niet lekker. De groep wordt vanwege het fascistoïde karakter inmiddels door een aantal jongerencentra geweerd. Ook de organisatoren van het punkfestival zijn op de hoogte van die faam; zij houden het voorlopig op een *gimmick*.

Een van de betere bands op het festival, de Vopos, raakt door de houding van het publiek geirriteerd. Hijgend zei gitarist Frans geschrokken te zijn van die „paar fascisten" die voor het podium de Hitlergroet brachten. „Ze zijn extra agressief en als er geknokt wordt houden we op." Haastig vertrokken daarop de Squats richting Geleen, waar hun volgende optreden wacht.

Aan het eind van de middag sloeg de stemming op het drukbezochte festival om toen er buiten de hal een vechtpartij tussen politieagenten en festivalgangers ontstond. In allerijl werd de toegang gebarricadeerd en werden de raddraaiers tot rust gemaand. De sfeer bleef geladen. Politieagenten hadden met hun gedrag aanstoot gegeven, was de mening in de zaal, maar het bewijs daarvoor was binnen moeilijk te leveren.

De muziek vormde de hele dag een decor voor een publiek dat in eerste instantie voor zich zelf was gekomen. Uitzondering daarop vormde de groep die in de finale optrad en waarnaar iedereen had uitgekeken: de Angelic Upstarts uit Engeland. Zij doorbraken met hun muziek de monotonie en gooiden er zelfs een reggae-nummer tussendoor. De al wat oudere bandleden spoten hun politiek getinte teksten de zaal in, waarbij ze met name het politiebeleid in Engeland op de korrel namen: *I'm accused for Being Abused*. De Upstarts lieten horen dat de punk niet stil heeft gezeten sinds Johnny Rotten en zijn Sex Pistols het toneel hebben verlaten. Het aloude *We Gotta Get Out Of This Place* van de Kings kreeg een gedreven punk-uitvoering en zowaar Cliffs zoete *The Young Ones* onderging een metamorfose. Op dat moment pogode de hele zaal en vergaten de fans even elkaar. Glazen bier gingen als fonteinen de lucht in of werden richting zanger gekeild, maar dat is onschuldig en past in het punkgebruik.

JAAP HUISMAN

Punkers en skinheads vergaten hun meningsverschillen bij het optreden van de Upstarts in de Arnhemse Stokvishal.

Left newspaper clipping about that first Punk Day from De Volkskrant 22-03-1982 (photo APA 20-03-1982). Above audience at Angelic Upstarts on stage Stokvishal during the first Punkday

vuurspuwende draak in een toneelstuk spuwde om het vuur te doven, de rechter ervan te overtuigen dat spugen niet altijd beledigend bedoeld was, haha. In het proces verbaal stond bovendien dat ik spuugde van een afstand van vier meter, en de rechter vond dat te ver om gericht te spugen. Hij was het ook niet eens met de OvJ dat ik verantwoordelijk was voor de schade van de rel.

Daar kwam ik dus mooi mee weg, maar de keren dat ik daarna opgepakt ben sloeg de stemming tijdens de verhoren meestal om nadat ze mijn dossier erbij gepakt hadden, dus ik weet zeker dat er nog jaren in ieder geval een notitie van bewaard is door de politie. Misschien nog steeds wel; toen ik een jaar of tien geleden -ten onrechte- verdacht werd van het aan diggelen slaan van het rumoerige studentenhuis naast mij, stonden er een stuk of acht potige agenten voor mijn deur, terwijl ik al minstens sinds mijn dertigste een brave modelburger ben die geen vlieg kwaad doet."

Jan Bouwmeester (leadsinger Die Kripos) recalls:
"The Punkday on march 20th, my 20th birthday, you couldn't have a bigger party. The Upstarts even visited 'Het Luifeltje' that day. Their guitarist told my girlfriend they were staying at the Hotel Twente and "You're more than welcome". Hotel Twente was a family business on the Stationsplein where the picture of 'Erik The Noreman' used to hang. I've been together with that girlfriend for 40 years now so it all turned out for the best with her. She thought him ugly hahaha. Hotel Twente still is this little thing at our place."

"De punkdag op 20 maart, mijn 20ste verjaardag, een groter feest kon je niet hebben. De Upstarts zijn toen nog in het (Cafe) Luifeltje geweest. De gitarist zei tegen mijn vriendinnetje dat ze sliepen in Hotel Twente en "You're more than welcome". Hotel Twente was een familiebedrijf op het Stationsplein waar Erik de Noorman hing. Met dat vriendinnetje ben ik nu 40 jaar samen, dus met dat vriendinnetje is het goed gekomen. Zij vond hem lelijk hahaha, Hotel Twente is nog steeds een dingetje bij ons."

Punkdag in Arnhem

Acht groepen op 20 maart in Stokvishal

Door onze medewerker

ARNHEM - Zeven Nederlandse en een Engelse groep zullen zaterdag 20 maart vanaf twee uur 's middags te zien en te horen zijn op de punkdag in de Arnhemse Stokvishal.

Grootste klapper zijn de Engelse Angelic Upstarts, een groep die al eens eerder in de hal geprogrammeerd stond maar het afgelopen jaar niet kwam, voorzover Nederland bekend, voor zover weten. De groep komt nu voor een exclusief, eenmalig Nederlands optreden naar Arnhem. De toegangsprijs is tien gulden.

Deze punkdag is een onderdeel van een soort samenwerking tussen de jongerencentra de Stokvishal en De Jacobiberg met de Arnhemse Popmuziekvereniging Tijdsverdrijf. Dit project is een idee van beleidsmedewerker J. Hogema van de gemeentelijke afdeling Cultuur, Recreatie, Sport en Jeugdzaken. De gemeente zou tienduizend gulden gereserveerd hebben als garantie voor een eventueel financieel tekort.

Voorafgaand aan het optreden van de Angelic Upstarts, dat omstreeks half elf begint, zullen de punkliefhebbers de volgende groepen voorgeschoteld krijgen. Om twee uur de Zwolse Vopos, daarna de Skacks uit Woerden en aan het eind van de middag Splatch uit Arnhem. Om kwart over vijf is er een pauze, waarin de Upstarts een soundcheck houden. Het avondprogramma begint omstreeks half zeven met No Godz uit Opheusden, gevolgd door de Arnhemse De Kripos. Omstreeks half negen beginnen de Nijmeegse Squats en de Neo Pogo's uit Ede zijn de laatste van deze kleinere groepen.

Films

Behalve deze optredens

1982

Arnhem één dag punkstad

ARNHEM bestaat volgend jaar 750 jaar en als warmloopertje voor de talloze festiviteiten, die ter gelegenheid daarvan op touw zullen worden gezet, is de manifestatie Arnhem 749 opgezet. De Arnhemse jongeren zullen daarbij flink aan hun trekken komen. De eerste van drie grote evenementen, die hen tijdens Arnhem 749 worden geboden, is een grote punkdag op zaterdag 20 maart.

Het punkevenement begint die dag om 14 uur en zal ongetwijfeld duizenden punkers uit heel het land trekken. Want grote trekpleister in de Engelse top-punkformatie Angelic Upstarts, die deze dag haar eerste en voorlopig enige concert in Nederland door de speakerboxen zal blazen.

Acht groepen

Voorafgaand aan dat unieke optreden, dat volgens schema om 22 uur moet beginnen, zullen punkliefhebbers in de Arnhemse Stokvishal hun optredens kunnen bijwonen van zeven punkgroepen uit de regio: de Vopo's, The Skacks, Splatch, The No Goda, Die Kripos, The Squats en de Neo Pogo's. Die Krimpos en de Splatch zijn produkten van Arnhemse bodem.

Films

Als vulling tijdens de changementen worden er films vertoond van onder meer The Stranglers, Nine, Nine, Nine, Buzzcocks, Devo, The Ramones, en The Sex Pistols.

's Middags van 14 tot 18 uur is er behalve muziek ook een markt, waar allerhande punk-attributen, variërend van beopoten T-shirts tot armbanden, riemen, buttons en fotomateriaal, zullen worden verhandeld. Bovendien zal er speciaal voor deze gelegenheid een grote wand van de Stokvishal worden gewit waarop, de punkers zich met spuitbussen en viltstiften kunnen uitleven. In dit kader past ook een kleine fotoexpositie van graffiti.

Tenslotte zal de Arnhemse gemeentepolitie nog een enquête onder de punkliefhebbers houden. De uitslag daarvan wordt later openbaar gemaakt.

Kaarten voor de manifestatie die de fraaie naam Ernum Punk kreeg zijn uitsluitend verkrijgbaar in de voorverkoop bij een aantal platenwinkels in Arnhem en Nijmegen en aan de kassa van de Stokvishal. Ze kosten een tientje.

Newsclipping ('Arnhem één dag Punkstad') Algemeen Dagblad 18-03-1982 and
newsclipping De Nieuwe Krant ('Punkdag in Arnhem') about the Punkday.
Audience in Stokvishal during the Angelic Upstarts (photo APA 20-03-1982)
Who's Who? We spot Henk Smit ('Graaf Hendrik') Edwin (Edje) van Dalen
(second guitarist to Neuroot) and Maurice.

CONSCIOUS

It was in the early eighties that I went on the streets with a spiky hairdo, leather jacket and old German jackboots. Felt quite the hero, but of course that was all the pretence of a young teener. We usually hang around somewhere on the streets, trying to look as cool as possible. My home wasn't really a sweet home with a crazy alcoholic mother and an even crazier alcoholic stepfather. So being outdoors on the streets, at friends and even at school was far better than being 'home'.

I felt quite okay at Arild's place. His parents were friendly hippies who always had a place for me at their table. Later, I fell in love with Gwen and she, her sis and her parents became like family. They still are. But, back in the days we were on the streets. When we had cash to spend, we went to pubs like The Wacht, The Ride On, The Fuik, Moortgat or The Move. When we were broke, as usual, we went to some sort of Catholic welfare hangout called 't Maatje in the VJV at the Bovenbeekstraat). No need to buy drinks, you were just welcome and at the attic you could spend the whole afternoon smoking pot and talking nonsense. Sometimes we visited the Bazooka, a squatters pub located in Hotel Bosch, the oldest and most fortified squat in town. And of course, since we were Dutch and living close to the German border, we quite often spent the day in one of the many coffeeshops in Klarendal, an older crummy working-class district in those days. Coffeeshop surely was a strange name for a sort of highly illegal but tolerated shop which main merchandise was hashish and weed.

For gigs we mostly went to the Stokvishal, the notorious concert hall for the east of the Netherlands and the neighbouring part of Germany (West Germany or the BRD in those days). It was located close to the city centre in an old rather Spartan industrial building with a large hall and a pretty huge stage and a smaller room with bar called the Tea garden (Theetuin). Hippies ruled the venue hence this somewhat odd name. There was one other hot spot for Punks in town we sometimes visited, Café Het Luifeltje. But that pub was somehow ruled by a group of older Punks, called the Ernum Punx, who, for some retarded reason, were apparently proud to be part of the first generation Punks. Yeah, then you sure earn credits, duh. They were aggressive idiots and bullied everyone they didn't like, and you were quite easily not to be liked. When we were with a larger group we sometimes went there especially when a band was playing or when they had their Tuesday movienight called 'De fillum van Ome Willum'. But for sure it wasn't our favourite pub.

So all Punk and other gigs in the Stokvishal ended when one of the hippies in the management used the company funds to finance a coke habit, the money ran out and City Hall left them to wither and die, despite the fact that everybody else supported the Stokvishal. So City Hall didn't help out, they let the Stokvishal go belly up and the place was torn down and sold.

The (successive) Goudvishal crew managed to squeeze out one last Punk Festival at the Stokvishal in March 1984, this time organized by a new generation (us!) that went on to squat the Goudvishal a month later. Main organizers were Raymond Kruijer with help from colleague Youth Worker Johan Dibbets from the official Youth organization Vormingswerk Jong Volwassenen (VJV), and I did the (my first) poster and played with Neuroot of course.
We (Neuroot) were one of the bands playing the festival and I remember sitting in the backstage room talking to Larm who played as well, with them stating that they deliberately tuned their guitars out of tune so it would be more 'punk'. This stuck by me for being one of the most moronic things within the so-called punk scene ever. Funnily enough they never played the Goudvishal in 1984-1990 despite their 'popularity' after a couple of bandwagon U turns they had made since then: from leather & studs to bandana punks to skate punks to straight edge punks to communist punks ...

Angelic Upstarts on stage Stokvishal during the first Punkday.
(photo APA 20-03-1982)

STOKVISHAL
zaterdags asotheek

Punkdag in Stokvishal

ARNHEM — Scoundrels, Waste, De Boegies, ZMIV en de Engelse Punk-Skinband Anti Nowhere League als hoofdact zijn de groepen die op zondag 21 november in de Stokvishal de Punkdag gaan maken.

Anti Nowhere League lanceerde begin dit jaar een zeer goede plaat. De stijl van de groep is zeer stevig en laat aan duidelijkheid niets te wensen over.

De Punkdag begint om 15.00 uur. Een kaartje kost aan de zaal ƒ 15,-, in de voorverkoop (Pucks, Doolhouse, Fooks en Elpee) ƒ 12,50.

Screenprinted poster of 'Asotheek'. Under this heading the Punks (Rob & Hessa a.o) themselves organized pub nights, gigs and some smaller festivals in the Stokvishal.

DE KUNST VAN 'T UITGAAN

Blitz: punk van de straat

Door Bert Oostrik

ARNHEM – De laatste tijd hebben verschillende nieuwe punkgroepen in de Stokvishal opgetreden. Stonden onlangs de Amerikaanse groep Million Dead Cops en het Duitse Oberste Heeres Leitung nog op het podium, maandagavond was de Engelse groep Blitz aan de beurt.

Blitz, opgericht in augustus 1980, komt uit Manchester en staat voor zeer potige punkmuziek. De groep bestaat uit vier musici: Carl (zang), Nidge (gitaar), Charlie (drums) en Tim (bas).

Blitz nam eind '80 en begin '81 een paar demo's (demonstratiebandjes) op die naar diverse platenmaatschappijen werden gestuurd. Het nieuwe 'No Future'-label bracht de E.P. 'All out attack' uit. Deze verkocht zeer goed.

Daarna volgden nog een paar singles. De eerste L.P. 'Voice of a generation' verscheen in oktober '82. De nieuwe bassist Tim Harris produceerde deze plaat.

Blitz geeft vijf concerten in Nederland en volgens een woordvoerder van de organisatie lopen deze uitstekend. Hij maakte alleen een kanttekening bij het optreden, dat de groep in Den Haag gaf. Daar waren ruzies onstaan tussen extreem rechtse groepen jongeren en het publiek. Zelfs steekpartijen kwamen voor.

In de Stokvishal heerste echter een goede sfeer en Blitz kwam uitstekend over. De groep wist de ruim honderd aanwezigen te overtuigen van haar kwaliteiten met een uitermate fel en strak optreden. De groep onderscheidt zich van vele andere punkgroepen door va-riatie. Al blijft kracht en snelheid het belangrijkste ingrediënt.

Blitz stopt behoorlijk wat echo in haar vocalen en dat geeft een apart geluid. De smerig klinkende bas van Tim Harris zorgt voor de vereiste duistere sfeer en de zeer beweeglijke zanger Carl kwam zeer integer en sympathiek over. Een Blitz manier om de week te beginnen.

The Rock Against Fascism Festival in the Stokvishal on 18-12-1982. Reportedly (clipping De Nieuwe Krant 2-12-1982 and the piece on Ernum Punx in De Nieuwe Koekrand) MDC from the USA played too. News clipping De Nieuwe Krant 14-12-198 starring Neuroot. According to the papers the RAF-festival was a success; news clipping De Nieuwe Krant 20-12-1982. So, it must be true then. (photo by Gerth van Roden 18-12-1982) Another review from De Nieuwe Krant 18-01-1983 of the Blitz gig in the Stokvishal on 17-01-1983 (support: Neuroot). Color photo of Neuroot doing support for Blitz. Other photos Photographer unknown. Small B&W photo of Jan Boone on Marcel's bass. Jan Boone tried to be 'manager' for Neuroot for a short while.

'Rock Against Fascism': geslaagd

Door Bert Oostrik

ARNHEM – Ondanks technische problemen met de geluidsinstallatie en een matige opkomst van het publiek is het 'Rock Against Fascism'-festival toch geslaagd. Een aantal Arnhemse punkers, die de organisatie in de Stokvishal voor hun rekening namen, maakten er iets aardigs van.

De Arnhemse punkers willen van hun fascistische imago af. Tegelijk was het de bedoeling aandacht te trekken voor het punkcafé, dat elke zaterdag in de Stokvishal is. De naam ervoor is 'ASO-theek'.

Het festival trok ruim 300 mensen, merendeels punkers. De meeste groepen die optraden waren ook uit de punksector. Verder was de Rooie Arnhemmer met een stand aanwezig en werd een film vertoond.

Zoals gewoonlijk met dergelijke festivals kwam het publiek vooral voor de muziek. Het sierde de meeste groepen dat zij met hun repertoire duidelijk stelling namen tegen 'fascisme'. Dat gold vooral de Duitse groep Oberste Heeres Leitung en de Amerikaanse groep Million Dead Cops.

Problemen

Het festival dat om 12.00 uur 's middags van start had met een enorme vertraging te kampen. Pas om 17.00 uur gooide de groep Neuroot de beuk erin. Dat was te wijten aan de leveranciers van de geluidsinstallatie, die te laat kwamen opdagen. Op het podium waren regelmatig technische moeilijkheden met de installatie.

Een tragi-komisch incident deed zich voor in Utrecht. De groepen Million Dead Cops en Jesus and the Gospelfuckers werden daar op weg naar Arnhem aangehouden door de politie.

14 Teveel

Zij zaten met 17 man in een bus en de politie vond dat ietwat veel. Het bleek dat zich slechts drie personen in het voertuig mochten bevinden. Gevolg was dat veertien mensen haastig de trein moesten nemen.

Een woordvoerder van de Stokvishal vertelde dat het festival erg goed ontvangen is. De betreffende groep punkers het zaterdag zien dat zij wel degelijk in staat is activiteiten te zetten die de moeite waard zijn. De kinderziekten die tijdens het festival optraden moeten dan maar voor lief genomen...

MAANDAG 20/12/82

Arnhemse punkers: Festival in Stokvishal op initiatief

'Rock Against Fascism'

Door Bert Oostrik

ARNHEM — De Stokvishal-punkers nemen het niet langer. Ze worden naar hun mening tegenwoordig te vaak agressief en zelfs fascistisch genoemd. Van deze slechte naam willen ze af. Daarom organiseren zij aanstaande zaterdag een 'Rock Against Fascism'-festival, waar maar liefst zes groepen hun medewerking aan zullen geven.

"Veel mensen denken dat de punkers in Arnhem fascistisch zijn. Dat merken we heel sterk als we voor ons aanstaande zaterdagavond in de Stokvishal, groepen willen contracteren. Punkgroepen durven niet bij ons op te treden omdat ze bang zijn dat het mis gaat." Aan het woord is Rob, een van de organisatoren van het komende anti-fascismefestival.

Hij zegt geen idee te hebben hoe de Arnhemse punkers aan die slechte naam komen. Ook de andere aanwezige punkers weten niet hoe het komt. "Kijk, je hebt binnen elke groep wel mensen die er in meer of mindere mate fascistische ideeën op na houden. Maar wij hebben hier niets mee te maken. Hoe kan dat nou ook? Ik ben al vanaf '77 punker. Ik heb altijd een enorme hekel gehad aan uniformen en strenge wetten en orde."

Brede opzet

Het is de bedoeling dat 18 december een festival zal worden waar veel jongeren aan hun trekken kunnen komen. Er zullen new wave-, hardrock- en Nederlandstalige rockgroepen optreden. Bovendien komt de Roose Arnhemmer met een kraampje en zal er een film gedraaid worden die bij het thema past. "We hebben bewust gekozen voor een zo breed mogelijke opzet om duidelijk te maken dat punkers openstaan voor iedereen" aldus Rob.

De organisatoren willen af van de hokjesgeest die hen vaak omringt. "Allerlei clubs worden in vakjes verdeeld. Zo zouden we altijd ruzie hebben met hardrockfans. Dat is helemaal niet waar. Daar kunnen we goed mee overweg. Ook zouden skinheads (liefhebbers van ska-muziek) altijd fascistische gedachten hebben. Dat klopt ook niet. Een jongen uit Engeland vertelde dat hij daar gezien had hoe skinheads en Jamaicaanse rasta's (reggae-aanhangers) samen vochten bij relletjes."

Toch blijven veel mensen denken dat punkers agressief zijn en dat het alleen maar erger wordt. De Stokvishal-punkers beamen dit. "Als iedereen negatief op je reageert ga je het zo terug doen. Dat heeft tot gevolg dat er veel gevochten wordt. Je staat ook sneller met je vuisten klaar, al is dat niet goed."

De laatste tijd schijnen er inderdaad wat 'stevige matpartijen' te hebben plaatsgevonden volgens hen. "Je krijgt een soort gangvorming waarbij iedere groep (punks, skinheads, disco's) zijn eigen terrein heeft. Als je daarop komt moet je goed uitkijken."

Positief

Dit festival moet deze negatieve sfeer enigszins doorbreken. De organisatoren hopen zo ook hun punkcafé weer vol te krijgen. "Zoals het nu gaat is het niet leuk. Laatst waren affiches, die we in Nijmegen hadden opgehangen, beklad met kreten als 'Arnhem vieze fascisten-stad'. Die hul pakken we mooi terug met ons festival-affiche."

De punkers vinden het jammer dat veel mensen zich laten afschrikken door het punkcafé. Iedereen, dus ook niet-punkers, kan er komen. "Het is net zo dat je dan vervelende situaties krijgt. Dat kunnen we ons ook niet veroorloven want alle eventuele kosten moeten we self betalen.

Ze beschouwen zichzelf als positieve jongeren, die niets te maken hebben met doemdenken. "Dat politieke gekletst dat bij ons schijnt te horen. De meeste punkers zijn helemaal niet zo politiek bewust. We hebben dan ook niets uit te leggen. We maken liever lol dan dat we naar 'Achter het nieuws' kijken, hoor!"

De groepen die zaterdag 18 december zullen optreden zijn: Rakketax, Neutroot, Oberste Heeres Leitung (Duits), Pitzkin, Brasose S.A. en Flauwekul. Het programma begint om 12 uur 's middags.

● Punkers in hun eigen café in de Stokvishal.

Punkers doen het anders

ARNHEM — De punkers doen het zaterdag op hun festival tegen fascisme in de Stokvis een beetje anders dan ze oorspronkelijk van plan waren.

De groepen 'Flauwekul' en 'Rakketaks' laten verstek gaan, maar de alternatieven worden hoog aangeslagen.

Op de eerste plaats is dat de Amerikaanse punkgroep 'Million Dead Cops'. Deze formatie die samen met 'The Dead Kennedy's' door Nederland toerde blijft speciaal voor het anti-fascisme festival nog even in Nederland hangen.

Het programma, dat om 12.00 uur begint, wordt gecompleteerd met 'Jezus and the Gospel Fuckers'.

Left page Neuroot rocks against fascism in the Stokvishal 18-12-1982. (photo Gerth van Roden 18-12-1982) Who's who? We spot in the audience from front to back: Peter, Cris and friend (later of the band Waxx Pontiffs) Leon ('Schaar'/'Scheer') Dekker, Adriaan Smit, Susanne. News paper clipping 'Rock against Fascism' De Nieuwe Krant 14-12-1982. Photos by Gerth van Roden 11-12-1982. Above, meanwhile at the Stokvishal bar beer flows like always during the 'Asotheek' pub nights. (photos Gerth van Roden 11-12-1982. Who's who?: from left to right:(lange) Jan, Thomas van Slooten, Petra Stol, Edwin van Dalen (guitarist Neuroot), Wouter Noordhof (singer Neuroot), Hessa (Asotheek), behind the bar Robin and Jeroen van der Lee, in the back in the office one can just see (Speedy) Rob Siebenga (Asotheek).

Jongeren vechten voor bedreigd centrum

'Stokvishal moet blijven' - dit opschrift werd dezer dagen op het bedreigde jongerencentrum geschilderd.

Stokvishal wegstoppen in 'n parkeergarage?

ARNHEM — Bij de stichting De Nieuwe Weerdjes speelt men met de gedachte om het Arnhemse jongerencentrum de Stokvishal, dat zoveel pop in haar programma doet, weg te stoppen in een parkeergarage.

Zoals bekend komen er binnen afzienbare tijd problemen wanneer er pal achter de hal, die al een jaar of acht met veel succes als jongerencentrum in gebruik is, woningen verrijzen. De gemeente Arnhem wil dat de activiteiten van de Stokvishal sowieso worden voortgezet. Als het niet op de huidige plaats kan, dan moet het maar elders. Maar er is nog steeds geen oplossing in zicht. En eind dit jaar begint volgens de verwachting de bouw van de betreffende woningen.

Bij de stichting De Nieuwe Weerdjes denkt men nu aan de mogelijkheid om de Stokvishal onder te brengen in een parkeergarage, zoals dat onder elders in het land wel is gebeurd. Dat zou overigens alleen kunnen in de parkeergarage die er binnenkort verschijnt vlak voor de Stokvishal. Die zou er niet geschikt voor zijn. Maar in een andere, bestaande of nog te bouwen, parkeergarage zou dat misschien wel mogelijk zijn.

Actiegroep

De gebruikers van de Stokvishal zijn door de vele geruchten die er circuleren en de waas van geheimzinnigheid waarin alles is gehuld, bijzonder ongerust. Ook de staf is niet op de hoogte van de toekomst van het centrum. Er is al een actiegroep gevormd. Die gaat onder meer handtekeningen inzamelen onder bezoekers van popconcerten die willen dat het jongerencentrum blijft voortbestaan. Sinds enkele dagen staat er met grote witte letters 'Stokvishal moet blijven' geschilderd op de wand van het gebouw aan de Oeverstraat.

Overigens ligt het jongerencentrum momenteel afgesneden van aanvoer van spullen per auto. Want er worden leidingen gelegd, die bestemd zijn voor de parkeergarage, waarvoor binnen een maand de eerste spade in de grond gaat. Het parkeerterrein ter plaatse zal verdwijnen.

Actie voor Stokvishal

ARNHEM — "CCC moet blijven" en "Wat heb je gedaan, Daan?" (wethouder Van de Meeberg, red.) waren de leuzen, waarmee een vijftal medewerkers van de Stokvishal zaterdagmorgen nogmaals de aandacht vestigden op de zeer onzekere toekomst van dit Arnhemse jongerencentrum. Deze "ludieke herinneringsactie" vond plaats bij de ingang van de raadszaal even voor daar de begrotingsbehandelingen zouden beginnen.

Zoals bekend staan de plannen om de Stokvis een nieuw gebouw te geven onder een nog te bouwen parkeergarage in De Nieuwe Weerdjes op losse schroeven. De gemeente heeft namelijk december vorig jaar aan de Stokvis laten weten geen geld in kas te hebben voor de nieuwbouw van de Stokvishal. Binnen B. en W. is toen geopperd de Stokvishal, die uit De Nieuwe Weerdjes moet verdwijnen, onderdak te geven in de tuinzaal van Musis Sacrum. Die zou dan geheel aangepast worden aan het vorig jaar opgestelde plan van eisen voor een nieuwe Stokvis.

De Stokvissers hebben deze suggestie niet direct van de hand gewezen. Ze staan er wel sceptisch tegenover, omdat de tuinzaal in een miserabele toestand verkeert en nauwelijks geschikt te maken lijkt voor de activiteiten van de Stokvishal.

Ook burgemeester Roelen kreeg een gebroken stokvisje overhandigd.

VERVANGENDE RUIMTE OP LANGE BAAN
Jongeren protesteren tegen sloop „Arnhems Paradiso"

Van onze verslaggever

ARNHEM — In de Arnhemse binnenstad hebben jongeren gisteren gedemonstreerd tegen de voorgenomen sloop van de Stokvishal. Dit complex, het Paradiso van het Oosten", moet volgens de gemeente verdwijnen in het kader van de stadsvernieuwing in het stadsdeel Nieuwe Weerdjes. Bovendien is de vervanging van het jongerencentrum op de lange baan geschoven wegens bezuinigingen.

De Stokvishal ontstond in 1965 toen een fabriekshal van de verdwenen firma Stokvis werd gekraakt om als jongerencentrum te gebruiken. Het beheer werd gedaan door de stichting Creatief Communicatief Centrum. Met de gemeente Arnhem werd na een proefperiode van een jaar een huurcontract afgesloten.

De hal groeide uit tot een ontmoetings- en werkplaats voor jongeren uit Arnhem en omgeving, de rest van Nederland tot zelfs uit West-Duitsland. In het nationale en internationale popgebeuren speelde de hal een belangrijke rol. Ze werd daarnaast gebruikt voor andere doeleinden, zoals manifestaties van de kraakbeweging en als actiecentrum bij protesten tegen het gebruik van kernenergie.

In 1977 raakte de Stokvishal in verdrukking. Het stadsvernieuwingsplan Nieuwe Weerdjes werd gepresenteerd. Voor de hal was daarin geen plaats meer. Er was toen geen aanleiding om alarm te slaan omdat het gemeentebestuur het gebeuren in de hal steeds positief had benaderd en zelf een paar miljoen reserveerde voor een nieuwe accommodatie. Wethouder G. Kuiper (CDA) van jeugdzaken en recreatie zegde een andere ruimte per einde 1984 toe.

Latere ontwikkelingen betekenden de ondergang van de Stokvishal: in de eerste plaats het faillissement van de stichting Creatief Communicatief Centrum en in de tweede plaats de bezuinigingen. Een nieuwe stichting Open Jongerenwerk Arnhem kreeg slechts een geringe subsidie. Over een periode van vier jaar moest op de hal zestigduizend gulden worden bezuinigd. De voor een nieuwe Stokvishal gereserveerde bedragen werden uitgesmeerd over het totale jongerenwerk in Arnhem.

Tenslotte viel onlangs het besluit de hal te slopen zonder dat sprake was van een alternatief. Per 1 mei werd de huur opgezegd. Woensdag heeft een afvaardiging van bestuur en medewerkers van de Stokvishal de sleutel demonstratief ingeleverd bij de wethouder.

Volgens het bestuur van de stichting Open Jongerenwerk Arnhem is het decentralisatiebeleid — overheveling van taken van rijk naar gemeente — de doodsteek geworden voor het open jongerenwerk in Arnhem. Het stichtingsbestuur vindt dat onverteerbaar. Bovendien gaat de Stokvishal dicht op het moment dat de drie jongerencentra in Arnhem bezig zijn aan een samenwerkingsverband.

Open brief aa...nde v...

STOKVISHAL
GEEN SLOOP VAN DE STOKVIS
VOORDAT ER VERVANGING IS

vrijdag 4 mei
Vanaf de ...HA...
NAAR ...
STADHUIS ...hal
demonstratie

Left below: clipping De Nieuwe Krant 29-01-1979, protest at City Hall ('Actie voor Stokvishal') by staff and management of the Stokvishal on 29 January 1979 even that early on the Stokvishal already was under threat of City Hall pulling the plug on them; also ('Jongeren vechten voor bedraigd centrum') De Nieuwe Krant 15-03-1977; photo Gerth van Roden 27-01-1979 and 13-03-1977.Newspaper clippings from De Volkskrant 05-05-1984 about a mass demonstration in Arnhem to protest against the closing down of the Stokvishal ('The Paradiso of the East'). Above Neuroot on stage at the Stokvishal during the Rock Against Fascism Festival 18-12-1982 (photo Jan Wamelink 18-12-1982).

THE FINAL CURTAIN

Somewhere in the Spring of '83 I heard the Stokvishal was set to close. Couldn't believe it, just when I felt a bit at home there. Its fame went far beyond Arnhem and almost every band that meant something in New Wave, Punk and other underground music had played at least once on the main stage and now they wanted to shut it down?! City Hall used mismanagement and the ill use of money as arguments to finally get rid of this former squat. Guess they had been looking long time for a reason to shut it down. However, I think this was the moment we started to embrace the idea of creating our own place. Built and ruled by ourselves. No adults nor politicians nor youth workers nor policymakers allowed. Just we Punks! Those lousy kids off the street."

We started talking about the idea but then Raymond, Ray for short, convinced us that talking for sure wasn't enough. We should act. He was a student at the local academy for social work and welfare and he certainly enjoyed poking around in the local beehive. Ray had quite some contacts in City Hall and thus we kids started talking to politicians (you really can't trust 'em) and to the clerks who were responsible for the policy on youth, culture and leisure. Well, that lasted and lasted and lasted and didn't lead to much more than having our own personal youth worker, Johan (Dibbets, working for the VJV). A nice bloke, just a few years older who was living above the Wacht. I already knew him because we used to drop by at his place as Alma, one of the girls, was a friend of his girlfriend. Anyway, now we were taken a little bit more seriously somehow, I think, but despite all the talking we made no progress in achieving our aim.

I suppose it was when we visited an activist festival called Doe Wat '83 (Act Now '83) in Hengelo, a smaller industrial town an hour north from Arnhem, that we decided squatting would be a suitable solution. Don't know who came up with the idea, but the more we talked about it, the more we were convinced. The festival itself, by the way was magnificent. It was overwhelmed by Punks from the Netherlands, Belgium and the western parts of Germany and the usual hippies. Six days of anarchist action, demonstrations and, yes!, squatting. Furthermore, lots of music with quite some Punk bands. Thanks to the local men in blue, I stayed even a bit longer, got locked up for five days.

And then, it happened! The final push. Early 1984 Emma, an old warehouse in de Van Diemenstraat in Amsterdam, was squatted by Punks. They created in there a large concert hall, a bar and restaurant, a shop, rehearsal rooms and even a studio. Now, that was the rousing example for us in the far east of the lowlands. Now we only had to find ourselves a proper building and, oh yeah, tink of some sort of plan, of course.

The earnings of the last Stokvishal Punk festival (a thousand Dutch Guilders) were used to buy building materials for the soon to be squatted Goudvishal. From the Stokvishal we salvaged a silkscreen printing table and all the stuff we could carry before it was torn down in 1984.

The Stokvishal basically received the same treatment from the establishment as the later Goudvishal. Always under threat from eviction by City Hall, always having to 'prove' their reason for existence etc.

By the time the Stokvishal reached the age of thirteen, they had a patch of bad luck with bad finances and a member of staff that had embezzled a substantial amount of money due to a heroin habit, apparently.

Frans de Bie (promotor Stokvishal) about the clipping 'Onzekerheid blijft voor Stolvishal':
"From the people on the picture I only recognize these people: first on the left Vince de Vries (volunteer/brother of Merik, this is not correct according to Merik), second from left Dick Tenwolde (paid youth worker), in the middle someone whose face I do know (volunteer) and from the right Ruth Polak (paid worker and replacement of my colleague Marlous Kok), far to the right Merik de Vries (volunteer).

Doek valt na 13 jaar Stokvishal

■ Het doek voor de Arnhemse Stokvishal is definitief gevallen. Pogingen om het bestaan in ieder geval nog een jaartje te rekken – zodat de mensen die nu de hal bezoeken tot de realisering van een nieuw jongerencentrum nog onderdak zouden vinden – liepen op niets uit. De sleutels liggen op het gemeentehuis, de inventaris wordt volgende week opgeslagen en vervolgens kan de voormalige fabriekshal tegen de grond.

„De Stokvishal heeft een vooruitstrevende rol gespeeld in de popmuziek, tal van groepen die er net voor een internationale doorbraak stonden hebben hier bijvoorbeeld op het podium gestaan. Maar ook voor de jongeren uit Arnhem is de hal belangrijk geweest. Vooral voor de jongeren uit Arnhem die een eigen plek nodig hadden, waar zij hun ontwikkeling naar volwassenheid vorm konden geven," zo luidde een deel van de 'grafrede' die het OJA-bestuur – het laatste jaar beheerder van de hal – gisteren uitsprak.

De geschiedenis van de Stokvishal als jongerencentrum begon in de zomer van 1971. Toen kraakte een groep jongeren, voornamelijk studenten van de kunstacademie, de leegstaande fabriekshal waar de firma Stokvis gehuisvest was geweest. Die jongeren – sinds 1969 georganiseerd in de stichting Creatief Communicatief Centrum (CCC) – gaven daarmee aan dat ze het wachten op een eigen ruimte beu waren.

De actie had succes: Na langdurige onderhandelingen gaf de gemeente toestemming om het gebouw – dat haar eigendom is – een jaar lang experimenteel te benutten. Die proef slaagde en werd omgezet in een definitieve situatie. Binnen enkele jaren verwierf de inmiddels flink opgeknapte hal een behoorlijke reputatie, met name dankzij concerten die veel publiek trokken. 'Het Paradiso van het Oosten' was een van de predikaten die aan de Stokvishal verleend werden.

Tienduizenden jongeren bezochten de afgelopen dertien jaar de Stokvishal. Jongeren van allerlei pluimage, hoewel de hal – zoals zoveel jongerencentra – bij tijd en wijle overheerst werd door een bepaalde groep. Dat begon met de 'hippies' en het eindigde met de 'punks'. De meeste bezoekers kwamen naar de Stokvis voor de concerten, maar daarnaast vonden tal van activiteiten en initiatieven een plaats. Een willekeurige greep: De amateurtoneelgroep Spektakel oefende er en gaf uitvoeringen; er werden muzieksessies gehouden en film- en theatervoorstellingen gegeven; in een huisdrukkerij leerden vrijwilligers zelf ontwerpen en zeefdrukken; grote manifestaties en feesten genoten tot in de wijde omgeving bekendheid.

In 1977 zag het er nog zonnig uit. De plannen voor nieuwbouw van de Stokvishal in de Nieuwe Weerdjes kwamen op tafel. Een uitgebreid programma van wensen en eisen werd goedgekeurd en de gemeente reserveerde drie miljoen gulden. De architecten konden aan de slag. Vooral de stichting CCC was daar blij mee – tenslotte was en bleef de Stokvishal ondanks de vele inspanningen van vrijwilligers een oud fabriekspand met alle gebreken van dien. Twee zaken gooiden echter roet in het eten. Allereerst het faillisement van CCC in maart van het vorig jaar. De stichting had schulden aan belastingdienst, bedrijfsvereniging en pensioenfonds, een regeling kon niet getroffen worden. CCC verdween en de nieuw opgerichte stichting Open Jongerenwerk Arnhem (OJA) nam het beheer over. Daarnaast werd ook het jongerenwerk slachtoffer van bezuinigingen.

De gemeenteraad besloot juni vorig jaar dat de Stokvishal in vier jaar tijd ƒ 60.000 gulden moest inleveren. Bovendien zou de gereserveerde drie miljoen gulden voor de nieuwbouw opnieuw verdeeld moeten worden. Daarbij kwam Arnhem-Zuid nadrukkelijk om de hoek kijken. De discussie die daarop volgde zal binnenkort, na bijna een jaar, eindelijk gevolgd worden door een raadsbesluit.

Voor die beslissing houdt met name de stichting OJA haar hart vast. Zoals het er nu naar uitziet gaat het leeuwendeel van het beschikbare geld naar Arnhem-Zuid. De binnenstad zal het moeten doen met 1 jongerencentrum. „Met het sluiten van de Stokvishal moet gesteld worden dat door gebrek aan begrip voor het moderne jongerenwerk bij de gemeente een streep wordt gezet door het jongerenwerk voor de eerstkomende jaren," zo verwoordde het OJA-bestuur gisteren dat gevoelen.

Overigens kan wat de gebruikers van de Stokvishal betreft toch nog een hoofdstuk aan de geschiedenis toegevoegd worden. Morgen vanaf 13.00 uur vertrekken zij vanaf de hal met een 'massale en demonstratieve optocht' naar het gemeentehuis. „Iedereen die vindt dat de Stokvishal gespaard moet blijven wordt opgeroepen om zo de verantwoordelijke politici duidelijk te maken dat ze verkeerd bezig zijn," aldus de organisatoren van die actie.

Clipping De Nieuwe Krant 03-05-1984. Game over, after 13 years. The Stokvishal will be closed and torn down in the summer of 1984; an alternative accommodation won't be provided.

Ruth indirectly caused the fall of the Stokvishal. She was involved with a British guy named Lory who was busy with cocaine and who, as treasurer of the Stokvishal, ruined the place financially because he could not keep his hands off the cash register."

"Van de personen op de foto's herken ik alleen deze mensen. Eerste Links is Vince de Vries (vrijwilliger en broer van Merik, dit klopt niet volgens Merik, de persoon in kwestie), tweede links Dick Tenwolde (betaalde kracht), in het midden iemand die ik wel van gezicht ken (een vrijwilliger), 2e van rechts Ruth Polak (betaalde kracht en vervangster van mijn collega Marlous Kok) en geheel rechts Merik de Vries (vrijwilliger). Ruth was indirect de oorzaak van de ondergang van de Stokvishal. Zij verkeerde met een Engelsman, voornaam Lory, die zich met cocaïne bezig hield en als penningmeester van de Stokvishal deze financieel ten gronde richtte omdat hij niet van de kas kon blijven."

Merik de Vries recalls on the same picture as Frans de Bie refers to:
"From left to right: Dick Vroone (RIP), Dick Tenwolde (RIP), John Zuiddam, Ruth Polak and me. John Zuiddam (the only Punk in the picture) was a volunteer and rather a caveman who was a nice guy but you had to stay out of his way, big time sometimes."

"Van links naar rechts: Dick Vroone (RIP), Dick Tenwolde (RIP), John Zuiddam, Ruth Polak en ikzelf. John Zuiddam (de enige Punk op de foto) was een vrijwilliger en een wildeman die wel aardig was maar waar je soms ook in een flinke boog omheen moest lopen."

The city had an eye out for the land the Stokvishal was built on for other purposes and they cut them off from City funding. This was the last straw and they went belly up in the course of 1983. The Stokvishal needed City Hall funding to survive. They started out as a grassroots initiative in a deserted squatted warehouse but ended up a state controlled youth center like all the rest of the Hippie initiatives from the '70s. Social-Cultural workers formed the staff; a lot of volunteers did the operational work.

Johan Dibbets (youth worker VJV):
At the time there were about five youth centers in Arnhem, two in the south, three in the northern part of town: Willemeen, Jacobiberg en Stokvishal. In these last centers there were also Punks. The Stokvishal, having its origins in the squatters movement as well, perished due to (or lack of) municipal policies and hassle in the foundation itself. Especially when money was grabbed from the cash register. When it became clear that the Stokvishal had to close and City Hall was not making any efforts to find an alternative place, the Punks walked into the VJV."

"In Arnhem waren er indertijd een stuk of vijf jongerencentra, twee in Zuid en drie in Noord, Willemeen, Jacobiberg en Stokvishal. Bij de laatste zaten ook de punks. De Stokvishal, die haar oorsprong overigens ook had in de kraakbeweging, ging ten onder door het gemeentelijk beleid (of bij gebrek daaraan) en door gedoe in de stichting zelf. Zeker toen er een flinke greep in de kassa werd gedaan. Toen duidelijk werd dat de Stokvishal dicht moest en de gemeente niet ging zorgen voor een alternatieve ruimte, kwamen de punks bij het VJV binnen."

No more concerts from high profile foreign Punk bands for us in Arnhem or the hinterland. No focus point to live Punk in Arnhem anymore. This was a hard pill to swallow, but we had a fire burning.

Pauline Savert (Zorro) and Phineas around 1981. (Dorita Savert)

Stokvishal definitief op slot

'Bert heeft 'n banaan in zijn oor'

● De sleutels van de Stokvishal werden vergezeld door Kuiper's naamgenoot Bert uit de televisieserie Sesamstraat. De banaan in diens oren moet symboliseren dat de wethouder doof is voor de geluiden van de jongeren in de stad.

Door onze verslaggever

ARNHEM – 'Bert heeft een banaan in zijn oor', 'er wordt niet geluisterd naar de groepen jongeren waarvoor iets moet gebeuren', 'er wordt geen beleid gevoerd' en 'het jongerencentrum in Zuid is een prestige-object'.

Zomaar wat zinsneden uit een gedicht, dat CDA-wethouder G.J. (Bert) Kuiper gistermiddag mocht voordragen tegenover enkele vertegenwoordigers van de stichting Open Jongerencentrum Arnhem (OJA).

Zij hadden dat gedicht geschreven ter gelegenheid van 'het overlijden van de Stokvishal'. De sleutels van het door OJA beheerde jongerencentrum werden gisteren – 'samen met de verantwoordelijkheid voor het jongerenwerk in Arnhem' – door de OJA bij de verantwoordelijk wethouder ingeleverd.

Kwakkelend

De Stokvishal heeft dus definitief de poorten gesloten en zal binnenkort ten prooi vallen aan de slopershamer.

Kuiper heeft daarmee zijn zin: Hij steekt al enige maanden niet onder stoelen of banken dat het wat hem betreft zinloos is om 'het kwakkelende bestaan' van de Stokvishal verder te rekken.

OJA-voorzitster P. Zeevenhooven - Smulders maakte gisteren nog eens duidelijk dat de stichting het Kuiper en de andere verantwoordelijken kwalijk neemt, dat oude beloften gebroken worden. Zo heeft het gemeentebestuur ooit toegezegd dat de hal niet gesloopt zou worden alvorens een nieuw jongerencentrum gerealiseerd zou zijn. Daar wordt nu vanaf gestapt.

Geldgebrek

Kuiper beriep zich op de 'veranderde omstandigheden'. "Alle mooie plannen zijn door geldgebrek door de benen gezakt. We hebben nu eenmaal, hoezeer ik dat ook betreur, te weinig geld om een behoorlijk jongerenbeleid te voeren. En dan moeten er keuzes gemaakt worden, hoe vervelend die ook uit kunnen vallen voor bepaalde groepen," aldus de wethouder.

Hij zei het 'een trieste ontwikkeling' te vinden dat het centrum het straks nog maar met één jongerencentrum moet doen, maar, aldus Kuiper, "wij zijn ook verantwoordelijk voor de jongeren elders in de stad."

Clipping De Nieuwe Krant 03-05-1984. Staff, management and audience of the Stokvishal served a petition on alderman Bert Kuiper at the closure of the demonstration. In vain, of course, City Hall will not concede. Photo Gerth van Roden 02-05-1984. Newspaper headline ('de gemeente heeft verstek laten gaan' 'City Hall was negligent') Arnhemse Courant 05-03-1983.

City Hall stopped the subsidies that kept the Stokvishal afloat so they went bankrupt. All this time City Hall managed to keep in reserve the so-called 'Stokvishal gelden' ('Stokvishal money') comprising a decent 4 million Dutch Guilders. Originally meant for financing a new building of the Stokvshal after moving to another location. In the end City Hall came clean with this information years later (19-07-1990 the date of their letter) after questions about these 'Stokvishal gelden'. City Hall simply declared they had long since spent it on financing the pathetic City Hall youth policies and youth work in Arnhem Zuid (south side of town), to cover general shortages at these institutions and of course the renovation of Youth Center Willemeen. In short the City deliberately cut loose the Stokvishal to go die. There were more than sufficient funds available and intended for the Stokvishal. At City Hall alderman Kuipers was responsible. It's a f#cking disgrace.

"De gemeente heeft verstek laten gaan"

(Van één onzer verslaggeefsters)

ARNHEM – Het laatste punkfestival, dat zaterdag werd gehouden in de Arnhemse Stokvishal, heeft geleid tot aanhouding door de politie van zes punkers. De vier jongens en twee meisjes werden vroeg in de avond in de binnenstad in de kraag gevat wegens baldadigheid en vernieling, maar rond 20.30 al weer vrijgelaten.

Eén van hen was zo dronken, dat de politie besloot op grond daarvan hem even ,te laten uitblazen' op het bureau. De jongeren, allemaal rond de 20 jaar oud en afkomstig uit Nijmegen, Winterswijk, Tilburg en Amsterdam, werden aangehouden in de Weverstraat, op de Trans, de Jansplaats en het Grote Oord.

Festival ‚Stokvis':
Zes punkers aangehouden

In de Weverstraat werden door de politie ,tikken uitgedeeld', toen enkele punkliefhebbers zich verzetten tegen aanhouding. Mede door vroegtijdig overleg met de organisatoren, heeft het gebruikelijke ,rand-gebeuren' van het festival niet geleid tot grote problemen, aldus de politie. Bij de politie waren vier extra mensen ingezet in verband met het festival.

Reddende engel

Gistermiddag was de politie bij het NS-station overigens de reddende engel voor vijf punkers, toen supporters van voetbalvereniging Vitesse op het punt stonden hun woede op hen te koelen. Er werden daarbij geen aanhoudingen verricht.

Voor en na de wedstrijd tussen Vitesse en FC Den Haag ontstonden ook weinig problemen, doordat een politiecordon de supporters begeleidde in de bus naar het stadion en terug naar het station.

Politie even druk met punkfestival

Door onze verslaggever

ARNHEM – Ondermeer dank zij uitgebreid overleg vooraf tussen de organisatoren van het zaterdag gehouden punkfestival in de Stokvishal en de politie en het feit dat een eigen ordedienst goed werkte is de 'schade' nogal meegevallen. Dat is althans de indruk van de politie.

Zes jongeren werden aangehouden omdat ze buldadig waren of laveloos bleken, maar al na korte tijd konden ze weer terug naar het muziekfeest. Daarvoor waren, afgaande op de gearresteerden, jongeren uit het hele land naar Arnhem gekomen.

De problemen ontstonden tijdens een pauze in de vooravond, tussen 19.00 en 20.00 uur. Om 20.30 uur waren de vijf jongens en het ene meisje alweer de deur uit bij de politie. Volgens een woordvoerder 'om te tonen dat wij niet vervelend wilden doen'.

De arrestaties werden verricht op de Trans, Jansplaats, Grote Oord en in de Weverstraat. Op de laatste plek vielen klappen toen vrienden van enkele arrestanten wilden voorkomen dat deze mee gingen naar het politiebureau.

Punkfestival groot succes

Door Bert oostrik

ARNHEM – Het afgelopen zaterdag gehouden punkfestival in de Stokvishal was een groot succes. De dag had zelfs een ietwat internationaal karakter, want ook Duitse en Belgische punks waren aanwezig.

Zo'n 400 bezoekers waren komen opdagen om hun favorieten aan het werk te zien. Naast regionale bands als Neuroot, Arnhems Glorie, The Creeps en Portfolio Visions was er ook veel belangstelling voor de Berlijnse groep Endlösung.

Het festival duurde de gehele dag. De sfeer in de hal was volgens de organisatoren uitstekend. Veel punks wisselden informatie uit over de punkcultuur.

De opbrengst van het festival is bestemd voor de Arnhemse punks, die proberen een eigen punkhuis van de grond te krijgen. De gemeente had hiervoor in eerste instantie de kelder van het VJV-gebouw beschikbaar gesteld, maar zowel de punks als het VJV-bestuur vinden dit geen goede oplossing.

„De kelder geeft ons veel te weinig speelruimte, we kunnen hier niet uit de voeten, ondanks een eigen ingang." was desgevraagd de reactie van een aantal punks. „Wij willen een woon- en werkcentrum scheppen. De gemeente wil ons in de kelder stoppen, dan lijkt het net of ze iets gedaan hebben voor ons. Maar ze ziet ons werkelijke probleem niet."

De ruimte zou een kleinschalig 'Wyers-karakter' moeten krijgen, om zo te voorkomen dat de Arnhemse punks hun tijd doelloos in verveling doorbrengen. „De opbrengst van het festival zal waarschijnlijk gebruikt worden voor een eigen drukkerijtje. We zijn nu juist constructief bezig. En dan knokken we door."

„Veel geld? Onzin! Een leeg fabriekspand of een gymzaal van een oude school zou al ideaal zijn. We willen geen luxe." De opbrengst van het festival zal waarschijnlijk gebruikt worden voor een eigen drukkerijtje. Kleding maken, een demostudio, een tattoo-shop en een goedkope eetgelegenheid behoren tot de plannen.

First Punk event in the Stokvishal, 24 March 1984, our own festival meant to raise money for our new venue. Less than three weeks later we would squat a new place. Left a staff card (drawing by (Gekke) Henk Vermeer) and above right photos of the show of Portfolio Visions. (photos Walter Lehr) and a photo of Arild Veld, Henk vermeer and Rob van Heijningen (by Ben Veld). Centre photo Raymond Kruijer. Newspaper clippings from Arnhemse Courant 26-03-1984 (Zes punkers aangehouden) and De Nieuwe Krant 26-03-1984 (Politie even druk met punkfestival); De Nieuwe Krant 26-03-1984 (Punkfestival groot succes) photo by Gerth van Roden 24-03-1984.

Poster screen printed (Marcel Stol, 1984)

Maurice and friends in the picture against the brick wall facing the front door of the Stokvishal (in the alley), the only thing of the Stokvishal still left standing today. (photo by Gerth van Roden 24-03-1984)

Raymond Kruijer and Henk Wentink in Henk's basement, around 1983.

DIY or DIE! Punk in Arnhem
1984

EXIT STOKVISHAL / ENTER GOUDVISHAL

We are a group comprising boys and girls of a very young age, roughly between 15-20 years old. A couple of older more mature guys like Raymond Kruyer, Hans Kloosterhuis and the outsider Johan Dibbets (our own personal youth worker) are in there as well. There's no Ernum Punx around, we are a new scene. I don't know any of them in the beginning, I've moved to Arnhem in January 1983 and was used to knowing everybody in the Arnhem (Ernum Punx) scene but not these kids, they are fresh and a few years younger.

The Stokvishal is torn down in 1984 and we are organizing ourselves. The strategy is that we get as much media attention as possible to state our case and start talks with City Hall to first go through the 'official channels' before anything else. The civil servant at the time J. Hogema, the senior citizen type, is sent in to talk to us Punks about our grievances and wishes; he is later aided by Desiree Veer, a younger civil servant from City Hall.

HET MAATJE (VJV): 'JE ZIET MAAR!'
Somehow people around us (like Raymond Kruijer, an older Punk and Johan Dibbets, a youth worker associated with Raymond) keep insisting we should find a place of our own within the other existing state youth centers in Arnhem like Willemeen and Het Maatje (VJV). Maybe it's because they are youth workers too, don't know but we / I know this won't work but we go through the motions anyway to get our case across and gain some widespread public acclaim; every step of the way is photographed and published in the two major local Newspapers: Punks as a news commodity, ha.

There are connections with people at both of these newspapers which we are eager to put to use. We even get airtime on VARA National TV (big deal back then!) to get our case across in the Youth program 'Je ziet maar' starring Petra and Raymond in the Squat Pirate Radio studio attic at 'Het Katshuis' during our Punk Radio show the 'Jogo Pogo Show / Radio Heftig'. Furthermore, it features Henk, Arild, Werner, Renate and

Left, the end of an era. The sad remains of the Stokvishal in the papers, De Nieuwe Krant 14-06-1984. Above an abandoned and gutted hall with in the bottom left corner a lost sign of the resistance against the policy of City Hall. (photos 05-06-1984 Gerth van Roden)

STOKVISHAL
GEEN SLOOP VAN DE STOKVIS VOORDAT ER VERVANGING IS !
vrijdag 4 mei
Vanaf de
NAAR
STADHUIS
demonstratie

Dinsdag 31 januari 1984.

STAD EN STREEK

Punkers in Arnhem strijden voor een eigen onderkomen

Het jongerenbeleid in Arnhem is erop gericht niet voor iedere 'stroming' een aparte accommodatie in het leven te roepen. In de gemeentelijke raamnota jongerenwerk wordt uitgegaan van drie grote centra, waarin allerlei jongeren een plaats kunnen vinden. Daartegen zijn hier en daar al stemmen opgegaan. 'Ieder groot centrum wordt op den duur toch beheerst door één bepaalde groep, de rest valt dan buiten de boot,' is een van de geopperde bezwaren. De punkers in Arnhem onderschrijven die mening. Zij willen dat groepen die daaraan behoefte hebben de beschikking over een eigen onderkomen krijgen.

Petra (16), Marcel (19), Thomas (18) en Raymond (24) trachtten ruim een week geleden, samen met zo'n dertig andere Arnhemse punkers, in een gesprek met CRSJ-ambtenaar Hogema de gemeente te overtuigen van de noodzaak van een punkhuis in de stad. Maar die bijeenkomst heeft slechts een kater achtergelaten.

"We werden volstrekt niet serieus genomen, hij behandelde ons alsof we pubers waren. Bij al onze voorstellen zocht die man naar redenen om ze af te kraken.

zitten. "We hebben nog wel een paar stokken achter de deur. Echt geen gewelddadige acties hoor, we hebben voor ons een averechts effect. Als een stel knapen in Arnhem-Zuid een clubhuis in elkaar ramt doet iedereen ineens bezorgd: 'Ojee, vandalisme, daar moet wat aan gebeuren.' Bij ons zeggen ze: 'Ja hoor, het zijn weer die punkers, dat kun je verwachten.' En dat terwijl we onszelf helemaal niet agressief zijn."

Een gesprek met een groep jongeren, op zoek naar een eigen onderkomen. Over de afwerende houding van de gemeente, de besturen van de Arnhemse jongerencentra en de 'subtiele terreur' van hun omgeving.

'We worden gedwongen ons af te zonderen'

Door Michiel Kokke

ARNHEM — "Een uitstervend ras? Ben ik belazerd. Er zijn nog meer dan genoeg punkers hoor. Er zijn er natuurlijk wel een stel afgenokt, maar de kern is altijd gebleven. De echte sensatie, de schok, is voorbij, maar de beweging is wel veel breder geworden.

Zo. Die zit. Het viertal vat de veronderstelling als zouden zij de laatsten der Mohikanen zijn bijna als een persoonlijke belediging op. "Maar het maakt wel duidelijk wat er aan de hand is. Je ziet steeds minder punkers om je heen, want we kunnen ons niet of nauwelijks meer in het openbaar vertonen."

Uiterlijk

Marcel, Petra, Raymond en Thomas. Een bont gezelschap. Marcel, de enige 'punker van het eerste uur', en zijn vriendin zijn in vol ornaat verschenen. Haren in fikse pieken alle kanten uit, veel zwart leer en zilveren

heden zijn helemaal niet het belangrijkste. Punker zijn, dat zit van binnen, dat is een levenshouding. We dossen ons zo uit om te laten zien dat we niet bij de grijze massa willen horen. Veel mensen vinden dat wij te provocerend en agressief uitzien. Nou, ik vind een driedelig pak provocerend, maar daarom sla ik toch niet iemand in elkaar..."

Aanpassen

Dat juist hun uiterlijk problemen oplevert ziet het viertal ook wel in, maar geen piekhaar op hun hoofd denkt eraan dat te veranderen. "Aanpassen of oprotten, die

Punkfeest

'Ergens in maart' moet een groots punkfeest Arnhem op zijn grondvesten doen trillen. De opbrengst van het festival, waar een groot aantal groepen pro deo op zal treden, is bedoeld om een eigen onderkomen voor de Arnhemse punks te financieren.
De organisatoren zeggen al afspraken te hebben gemaakt met onder meer Pandamonium, Frites Modern, Creeps, Null-A en Neuroot. Geprobeerd wordt verder onder meer MDC, BGK, Endösung, Portfolio Visions, Sesamzaad, A-Relax en Incest naar Arnhem (waarschijnlijk Hotel Bosch of de Stokvishal) te krijgen.

vormen. Maar ik denk: Beter wij dan dat intolerante zooitje waar jullie bijhoren."
Ze praten veel, door elkaar heen. Geëmotioneerd, fel uithalend naar verschillende kanten.
Het viertal vormt samen met hun mede-punkers in Arnhem één front dat strijdt voor één ideaal: Een punk-

nieuwste plaat van MDC of Rabies Vaccinated.

Terreur

De punkers kiezen niet

noemt zijn legio. "Je wordt een café op z'n minst uitgekeken, als het al geen rammen wordt. Je kunt je met goed fatsoen niet meer in de binnenstad vertonen, 'vieze luizebossen' is het minste dat ze je naroepen. Als we gewoon ergens zitten houdt de politie je voortdurend in de gaten. Verkeerscamera's worden op ons gericht en je kunt geen stap doen zonder dat je weer een politie-Fordje de hoek om ziet komen."
Politie, het hoge woord is eruit. Want, zegt het viertal, de Arnhemse Hermandad is er mede verantwoordelijk voor dat de punkers niet meer zo'n hechte groep vormen als vroeger. Het uiteenslaan van een punkfeest in La Bordelaise vorige zomer heeft diepe wonden achtergelaten.

Thomas: "Dat is er tegenwoordig niet meer bij. Er is nauwelijks meer een café of discotheek waar punkers terecht kunnen. En overal wordt rotmuziek gedraaid."

Verslaafd

Dat was dus de laatste

Marcel: "Moeten we dan eerst allemaal aan de alcohol of heroïne zijn voordat er geld op tafel komt? Er is verdomme meer dan genoeg geld om ons verslaafden op te vangen. Maar met veel minder geld kan de gemeente zulke problemen voorkomen. Wij hebben in feite maar heel weinig nodig. Je maakt ons niet wijs dat dat er niet is."

Een eigen keet, blijft het toverwoord. Dan zou alles opgelost zijn. En de punkers laten zich niet afschepen. Met de gemeentelijke suggestie om het maar in de bestaande jongerencentra te zoeken hoeft ze bij hen in ieder geval niet meer aan te komen.

Petra: "In de Stokvishal liep vroeger prima, echt waar. Er gebeurde van alles voor punks, organisatorisch zat 't heel goed in elkaar. Maar de punkers brachten geen geld binnen, dus we konden daar op een gegeven moment oprotten."

Over de 'bejaarde kleuters' in Willem I wordt alleen maar schamper gelachen.

'kerngroep' van 't Maatje. "Als ik voorstelde iets voor punks te doen werd ik gewoon weggestemd." Marcel woonde wel eens een vergadering bij. "Jullie maken toch alleen maar rotzooi, hoorde je voortdurend."

En Raymond: "Als we eens een keer in één van de centra zijn word je voortdurend in de gaten gehouden, zo'n bestuur wil alles voor je regelen. Het lijken wel allemaal totalitaire regiempjes."

Loods

Een eigen honk dus. Het maakt niet uit hoe, het maakt niet uit waar. "Als is het een oude loods op het industrieterrein, we richten de boel zelf wel in."

Petra wil daar wel meteen aan toevoegen dat het 'geen keet wordt waar we een beetje rotzooi gaan trappen'. "We zouden net als een hond schijn toch ook niet in zijn eigen mand." En, minstens zo belangrijk: "Het is ook geen honk waar we ons zo nodig af moeten zonderen. Iedereen is bij ons welkom, we zijn niet als al die ande-

Left clipping De Nieuwe Krant Tuesday 31-01-1984, we started our campaign to gain public attention and support for the need for a venue of our own. First of a series of items in the papers and even on national TV. Above photosshoot outside Het Maatje for the Newspaper article in De Nieuwe Krant on 31-01-1984, from left to right: Marcel Stol, Maarten, Buf, Henk Wentink, Mark, Beuk, Erik, Alma, Bart and Arild. Photos by Gerth van Roden for the Newspaper article in De Nieuwe Krant on 31-01-1984.

Hans roaming the inner city streets while the onlooking 'citizens' comment on those 'filthy', 'dirty' and 'ugly' Punks ('Punkers'). In the TV feature we get our message across that the establishments' 'offer' for us punks to do concerts and stuff in 'Het Maatje', a tiny basement of the VJV in de Bovenbeekstraat, just doesn't cut it.

I lost count as to how many of these talk sessions we had with Hogema and other representatives from City Hall. At least two of them took place upstairs from the 'Maatje basement' at the VJV in de Bovenbeekstraat, Johan Dibbets' place of work haha. We gathered there with a whole bunch of young punks talking to this senior Citizen / Grandpa type Hogema who basically tells us sh#t, or more apt: 'squat'.

The news clippings from the local papers bear witness to our quest for a place of our own. My own fanzine at the time gives a more salty point of view of these talks and the day of the squatting too, read it and weep!

This strategy will really pay off. Earlier attempts during the 'Ernum Punx' era to get a Punk center of our own (Bordelaise / De Lommerd / Nieuwstad) were all doomed from the start or evicted by brutal police force (GBO). This time we have a strong and solid case stated in broad daylight in the public eye, so the GBO have to let it go.

TO SQUAT OR TO ROT
After a year or so of talks with the City and other institutions we are done and are squatting Vijfzinnenstraat 16a in April 1984, a large three-story warehouse that was built in the 1950's for storing tobacco (Firma Frowein) and later on for furniture (Arnhems Wooncentrum). It has been empty for some time (for over a year or more). Hans Kloosterhuis, a (still) dear friend of mine suggests the location which he knew from him being an Art sShool student and visiting the Artist shop of Peter van Ginkel, that is situated in the same street and our soon-to-be neighbor. Us knowing squat of squatting (no pun intended) Hans gets advice from Jan de Kraker

Nog geen eigen onderkomen voor Arnhemse punkers

(Van een onzer verslaggevers)

ARNHEM - Arnhemse punkers krijgen voorlopig nog niet de beschikking over een eigen accommodatie. Het gemeentebestuur wil eerst uitzoeken of de punkers niet weer kunnen worden ondergebracht in hun oude onderkomen in de kelder van het VJV-gebouw aan de Bovenbeekstraat.

Pas als overleg met het VJV niets oplevert, zal naar ander onderdak voor de groep van 40 punkers worden omgezien. Dat antwoordde wethouder G. Kuiper van jeugdzaken gisteren tijdens de commissie van Jeugd, Sport en Recreatie op vragen van het raadslid W. Teering (PSP).

Zowel de punkers als het VJV zien geen heil in gezamelijk gebruik van de Bovenbeek. De punkers omdat zij een permanente ruimte geheel voor eigen activiteiten willen hebben, het VJV omdat ervaringen in het verleden hebben geleerd dat de aanwezigheid van punkers storend werkt op het vormingswerk van de instelling.

Volgens Kuiper zou het probleem al voor een deel kunnen worden opgelost door de kelder van de Bovenbeek van een eigen ingang te voorzien. Met wat deskundige begeleiding zou bovendien, zo meent de wethouder, kunnen worden voorkomen, dat zich in de toekomst nieuwe wrijvingen tussen beide partijen voordoen. Dat de punkers de kelder van het VJV-gebouw met nog andere groepen moeten delen, zouden ze voor lief moeten nemen.

Stageages
...unkers hebben plannen om, als ze daar de ruimte voor krijgen, ...ef- en werkproject" op te zetten. Hoe dat project er uit moet ...g niet geheel duidelijk. Gedacht wordt aan een drukkerijtje, ...keltje voor tweedehands kleding en een „tattoo-shop", waar ...bers een tatoeage op hun lichaam kunnen laten aanbrengen. ...eft de groep behoefte aan een oefenruimte, waar gemusiceerd ...worden.

...en meerderheid in de raadscommissie (VVD en CDA) is met

Kuiper van mening dat toch eerst de mogelijkheden van VJV-pand moeten worden bekeken. Mocht die onderneming op n ... gebouw te worden gezocht. uitlopen, dan dient ...

• Het VJV-pand aan de Bovenbeekstraat.

This page clipping De Nieuwe Kant march 1984. Poster, announcing the opening of het Maatje on 08-05-1982 after they had rented the place cheap from jet set department store The Bijenkorf to prevent the empty place from being squatted again, the infamous 'anti-kraak' (Anti-Squatting) situation. Next page an overview in clippings from De Nieuwe Krant and the Arnhemse Courant of our meetings with City Hall and the state of play. Photo Top left by Gerth van Roden 19-01-1984, on the far right Johan Dibbets ('our' youth worker, VJV) as chairman and Jules Hogema, civil servant at City Hall and our steady contact.

Pleidooi voor Punkhuis

"We worden overal met de nek aangekeken"

Punkers willen eigen gebouw

(Van een onzer verslaggevers)

ARNHEM — Punkers uit Arnhem en directe omgeving willen een eigen keet in de binnenstad. Ze zijn het beu met de regelmaat van de klok uit uitgaansgelegenheden in de Rijnstad te worden geweigerd en met de nek te worden aangekeken. Om kans te maken op een punkkeet heeft een 30-tal jongelui gisteravond een uitvoerig gesprek gevoerd met J. Hogema van de afdeling crsj (o.m. jeugd, sport en recreatie) van de gemeente Arnhem. Ze maakten hem duidelijk dat ze in hun ruimte tal van activiteiten willen ontplooien.

Op hun verlanglijstje staat onder meer een oefenruimte voor punkbands ("Andere lokaliteiten zijn overvol of kosten te veel geld"), een kleine drukkerij voor het vervaardigen van ansichtkaarten, buttons en een punkblad. Verder hebben ze plannen in de punkkeet een koffiehuis, een tweedehandswinkel, waarin ze eigen gemaakte kleding willen verkopen, en een eethuisje (goedkope zelfgemaakte maaltijden) te beginnen.

Musis Sacrum

"We hebben gewoon de waanzinnige behoefte elkaar te laten zien waarmee we bezig zijn. We willen de gelegenheid krijgen ons eens te uiten", aldus een Arnhemse punker. Dat verwezenlijking van hun enthousiaste ideeën veel geld gaat kosten, werd gisteren snel duidelijk. "Maar", aldus een meisje, "er is geld genoeg. Het is alleen niet voor ons bestemd. Want Arnhem geeft toch ook meer dan 10 miljoen gulden uit voor de opknapbeurt van Musis Sacrum."

Volgens Hogema is het voor de gemeente Arnhem onmogelijk voor alle categorieën randgroepjongeren eigen onderkomens te creëren. Een ... aan ambtenaar J. Hogema (links aan het hoofd van de tafel) uit waarom ze een eigen onderkomen willen hebben: "Als je ergens binnenkomt, word je aangekeken alsof je de tent komt overvallen".

...beren zij het via de officiële kanalen.

Hogema: "Uiteindelijk beslist de gemeenteraad. En het kans best zo zijn dat het gedrag van jongeren, die flink lastig zijn, van invloed op die beslissing is. Meer gewicht in de schaal legt. Maar het mag beslist geen motief voor het beleid zijn".

Een probleem vond de ambtenaar ook het feit dat de punkers geen hechte groep vormen. "Dat kan toch ook niet. We hebben geen plek waar we elkaar regelmatig kunnen ontmoeten. De meeste punkers ken ik niet, doordat ik ze vrijwel nooit zie", aldus een jongen.

Drugs

De jongelui vinden een eigen keet van ook van belang gezien de gevolgen van de verveling. "Omdat er...

Marc Frencken (Hotel Bosch squatter)
"You guys were a few years younger I think. Some Punks of only about 16 years old visited our place Bazooka, the Hotel Bosch squat pub"
"Jullie waren weer een paar jaar jonger, denk ik. In ieder geval kwamen sommige punx bij ons in Bazooka, the Hotel Bosch squat pub, die toen nog maar een jaar of 16 waren."

Henk Wentink (OG crew)
"Bear in mind I was just 17 years old when we squatted the hall"
"Let wel, ik was net 17 toen we de hal kraakten"

Petra Stol (OG crew)
"We wanted a successor venue to the Stokvishal. So, our group of friends decided to go and organize our own gigs in a new venue what was to become the Goudvishal"
"Wij wilden een opvolger van de Stokvishal. Dus met een vriendengroep hebben wij besloten
concerten in een nieuwe zaal te gaan organiseren dat werd de Goudvishal."

Yob Van As (regular audience)
"At the time I saw the episode of 'Je ziet maar' in which they showed what City Hall had offered you. It was an obvious move to squat the GVSH subsequently, although you guys were very lucky to be able to find this particular location."
"Ik had destijds die aflevering van Je Ziet Maar gezien waarin getoond werd wat de gemeente jullie had aangeboden. Het was niet meer dan 'logisch' dat iets als de GVSH gekraakt werd, al moet je maar net de mazzel hebben dat zo'n locatie gevonden kan worden."

Govert van Lankeren Matthes (a.k.a. Goof, OG crew)
"After a years of babbling and blabla-ing at Het Maatje, we still hadn't achieved anything so months later we squatted 'Wooncentrum Arnhem' and we called it Goudtvischhal."
"Na een jaar geleuter in 'Het Maatje' 1983. Geen moer verder, maanden later wooncentrum Arnhem gekraakt, later omgedoopt tot Goudtvischhal."

Gwen Hetharia (OG crew)
"I joined because of Henk en Arild. We were still talking with City Hall to get a place of our own because after the Stokvishal there wasn't really anything left to go to for Punk music. I was an early bird, City Hall still wanted us to go and use the small cellar at 'het Maatje'."
"Ik kwam erbij door Henk en Arild. Toen waren we nog bezig met de gemeente voor een plek omdat er na de stokvishal niet echt meer iets was voor punkmuziek. ik was er vroeg bij, toen wilde ze (de gemeente) ons eerst nog in een kleine kelder bij 'het Maatje' stoppen."

Vincent van Heiningen (OG crew)
"Preparations were made in Het Maatje in de Bovenbeekstraat, located in a former Youth Center. It was here that City Hall wanted us to settle which we didn't see fit at all. We stayed here for some time and a few parties were organized before we squatted."
"Voorbereidingen waren toen in het Maatje aan de Bovenbeekstraat in een voormalig jongerencentrum. Dat was de plek waar de gemeente ons wilde plaatsen en waar we niet op zaten te wachten. We hebben daar nog wel een tijdje gezeten voor de kraak en er werd wel eens een feest georganiseerd."

Martijn Goosen (regular audience)
"I was just living in Arnhem when one evening I saw a whole bunch of Punks walking into Het Maatje so I just followed inside. I don't think I knew any of them at the time. They were having a meeting about a Punk House and there were press photographers that took our picture outside. I was in this band (Portfolio Visions) at the time and we played the last Punk Festival in 1984 in de Stokvishal. I was there with these guys on the day that the premises on Vijfzinnenstraat were squatted."
"Ik woonde nog maar net in Arnhem, op een avond zag ik een hele sliert punks bij het Maatje naar binnenlopen. Daar ben ik toen gewoon achteraan mee naar binnen gelopen. Ik weet niet meer of ik toen al iemand kende, mischien wel niet. Er werd vergaderd over een punkhuis en er was een persfotograaf waarvoor we buiten op de foto gingen. Ik zat in die tijd in een

Punkers in Arnhem strijden voor een eigen onderkomen

Large photo City Hall Arnhem, residence of the powers that be and for better or worse our unavoidable opponent whether associate. (photo by Henk Wentink) Bottom stills from the National TV feature 'Punks in Arnhem' made by VARA's 'Je Ziet Maar' in 1984, presentation by Hanneke Kappen (lead singer of rock band White Honey) and interviews by reporter Michiel Praal. Date of broadcast: 09-04-1984 (item length: 3'05"). Newspaper clipping, readers letters (by A.G van Doesburg) in De Nieuwe Krant 28-01-1984.

■ Punkhuis

Als ik van mijn hoofd een gekleurd stekelvarken maak en kettingen aan m'n achterwerk hang, dan is het ook geen wonder wanneer ik door iedereen nagekeken wordt. Laten die punkers maar normaal doen! Hoeveel kost dat punkhuis wel niet? En wie moet dat gaan betalen! Rare fratsen!

A.G. van Doesburg,
Arnhem.

bandje (Portfolio Visions) waarmee we ook speelden op de punkdag in 1984 in de Stokvishal. Met die jongens was ik erbij op de dag dat het pand aan de Vijfzinenstraat werd gekraakt."

Desiree Veer (civil servant at City Hall)
"At City Hall there were mixed feelings about this group of Punks. Not everybody was enthusiastic and some just rejected them outright. At the time Jules Hogema was the civil servant who had conducted the talks with them when they were looking for an alternative to the Stokvishal when it closed down. He was positive towards them and was doing his best to find a solution. I joined in later. Of course I knew Punks from seeing them in the streets, especially when I was living and studying in Amsterdam. When I started working in Arnhem it turned out there was a large group of active Punks over here as well. I found them quite exciting with their black studded and chained attire and their crazy colored hairdos. This group was very diverse and activist-like and not at all bad in itself although they had a pretty negative image. Sometimes rightly so."

"In het stadhuis werd wisselend over de punks gedacht. Niet iedereen was enthousiast over hen en sommigen vonden het ronduit niets. Jules Hogema was destijds de ambtenaar die met hen de gesprekken had gevoerd toen de Stokvishal werd gesloten en zij een alternatief zochten. Hij was positief over de punks en deed zijn best een oplossing te vinden. Ik kwam er later bij. Ik kende natuurlijk wel de punks uit het straatbeeld. Zeker toen ik nog in Amsterdam studeerde. Toen ik in Arnhem ging werken bleek ook hier een grote actieve groep punks te zijn. Ik vond de punks wel spannend met hun zwarte kleding, kettingen, spijkers en vaak bizarre en gekleurde kapsels. Het was een diverse en activistische groep, die op zich niet verkeerd bezig waren, maar waar wel ook een negatief beeld van was. Soms niet onterecht."

Johan Dibbets (youth worker VJV)
"I knew one of the Punks Alma who was a good friend of my girlfriend. Alma knew my line of business (youth worker, ed). The contacts were pretty good and some of them even visited our home. At the time we were living upstairs from the pub De Wacht, a regular stop in the squatting scene. The Punks were asking the VJV and multiple other institutions across town for a place of their own. Their asking didn't amount too much which of course had a lot to do with their heavy attitude and the way they looked and dressed. To be honest I didn't care much about that. We didn't close the door on them or threw them out. Our motto was to welcome all young people but the Punks were a very diverse and heavy group. It was a pain to combine their presence with that of other groups. What they wanted was not possible at the VJV. The space was limited and the basement wasn't fit for anything, let alone as hangout for the Punks. In the end there wasn't really anything the VJV could do. Above all we advocated to keep talking to them and avoid losing sight of the group and them ending on skid row. This was our plight to City Hall too: stay in touch with them and let them have a place to call their own."

"Ik kende Alma, een van hen, die een goede vriendin van mijn vriendin was, en zij wist wat ik voor werk deed. De lijntjes waren kort, sommigen van hen kwamen zelfs bij ons thuis. Wij woonden indertijd met ons drieën boven café De Wacht, een bekende hang out van de kraakscène. De punks vroegen het VJV om een eigen plek, een vraag die ze op meerdere plekken in de stad hadden gesteld, maar die weinig opleverde. Dat had natuurlijk ook te maken met hun uiterlijk en houding, dat was allemaal best wel heftig. Maar, eerlijk gezegd maakte het mij niet zo veel uit. We gooiden ze er niet uit en deden de deur ook niet dicht. Ons credo was dat alle jongeren welkom waren, maar dit was een heel heftige en diverse groep. Daardoor gung hun aanwezigheid ook lastig samen met andere groepen. Wat ze wilden kon niet binnen het VJV. De ruimte was beperkt en de kelder was nergens voor geschikt, zeker niet als hangplek voor de Punks. Vanuit het VJV kon uiteindelijk niets worden gedaan. Wij pleitten er vooral voor om het gesprek gaande te houden. Daarmee voorkwam je dat ze als groep uit het zicht raakten of dat in de goot belanden. Dat was ook ons pleidooi naar de gemeente; blijf in contact en gun ze een eigen plek waar ze op hun manier hun ding kunnen doen."

Henk Wentink (OG crew)
"When it became clear that De Stokvishal was closing we knocked on City Hall doors to discuss an alternative. After more than a year of talks it turned out this is not working, something which we should and could have known from the start. So we decided to squat. We knew some people at Hotel Bosch en Katshuis, both seasoned Arnhem squats, who gave us tips and pointers as to how to go about this. When Hans or Raymond (don't ask me which one!) came up with Vijfzinnenstraat 16a as a well suited location, it was too good to be true although this didn't come across as such at first."

"Toen duidelijk werd dat de Stokvis ging sluiten, klopten wij aan bij de gemeente om te praten over een alternatief. Toen dat na ruim een jaar ouwehoeren niet bleek te werken, iets dat we natuurlijk hadden kunnen en moeten weten, besloten we te gaan kraken. We hadden wat connecties met Hotel Bosch en het Katshuis, beide bekende kraakpanden in Arnhem. Die gaven ons wat tips en trucks. Toen Hans of Raymond — daar wil ik vanaf wezen — Vijfzinnenstraat 16A, ontdekten was dat een schot in de roos. Alhoewel het daar het eerste jaar zeker niet op leek."

Hans Kloosterhuis (OG crew):
"I was the first (Punk) to set foot in what later was called de Goudvishal. We were looking for a place of our own after we did the successful benefit Festival in De Stokvishal which yielded 1.500 Dutch Florins (Hfl). City Hall was not all unwilling but to squat was way better. It was easy. I discovered this warehouse located in between the Art School and the main Train Station in a deserted backstreet on the edge of the inner-city area. This meant that we wouldn't be bothering anyone there. We had a special amount of respect for de Groep Bijzondere Opdrachten (GBO) though, the special branch of the local Police who were a bunch of bullies spreading fear and terror all around the Punk scene. Eventually I sought out Jan 'de Kraker' (Jan the Squatter) who was living across the Stokvishal at the time. He helped us out. The preliminary squatting was cool and was executed during that cold April night. I snuck in through a window and was set to prepare for the real squatting the morning after. In the meantime I had to wait it out and tried to sleep. I was lying on the floor dressed in my long leather Gestapo-like (Solex) coat. I was wearing my army boots. I was cold and of course couldn't sleep and the next morning I could hardly stand up because of the blisters on my feet. Next the Punk mob storms in and I'm floating on adrenaline. I was in Art School and the Goudvishal was situated 'above' the Art School and next-door to the Art School supplies shop of Peter van Ginkel. My Art School graduation project was a semi round wooden wall which I gave to the GVSH as a gift to feature as a backdrop on the mainstage."

"Ik was de eerste (punk), die dat betrad, wat later de Goudvishal werd genoemd. We zochten een eigen onderkomen, na het succesvolle benefietconcert in Stokvishal, en een opbrengst van Hfl 1.500. De gemeente Arnhem was niet geheel onwelwillend, kraken was veel beter. Dat ging gemakkelijk. Ik had een pakhuis ontdekt, tussen het hoofdstation en de kunstacademie, in een uitgestorven straatje, aan de rand van de Arnhemse binnenstad. Naar verwachting geen gezeik met overlast enzo. We hadden echter bijzonder respect voor de Groep Bijzondere Opdrachten (GBO), een spe- cialiteit van de Arnhemse politie; een hoop intimiderende klootzakken, die 'Angst und Schrecken' onder de Arnhemse punks verspreidde. Uiteindelijk ben ik te rade gegaan bij Jan 'de kraker', die tegenover de Stokvishal woonde. Hij heeft ons met een succesvolle bezetting geholpen. De voorkraak was gaaf, die ik tijdens een koude aprilnacht uitvoerde. Ik was naar binnen gekropen, en zou de hoofdkraak, ochtends, voorbereiden. Intussen moest ik wachten en probeerde te slapen. Ik lag op de bodem, in mijn lange leren Gestapo- solexjas. Ik droeg legerkisten. Ik had het koud, sliep natuurlijk niet, en ochtends kon ik amper staan vanwege de blaren op mijn voeten. Toen de punkmeute binnenstormde, zweefde ik op mijn adrenaline. Ik zat op de kunstacademie. De Goudvishal lag 'boven' de academie, en naast Van Ginkel's Kunstenaarsbenodigdheden. Mijn eindexamenproject, een halfrond muurwerk, heb ik aan de GVSH geschonken, en is op het grote podium terechtgekomen."

(Jan the Squatter, Jan van der Wees) who helps us underway and shows us the (il(legal) ropes. It basically comes down to breaking and entering, calling the cops, the cops arriving to conclude the place is empty but now inhabited (defined by the notable presence of a chair, lamp and table), and declaring it squatted. This was legal back then in the 1980's but is not anymore.

And so it goes: Hans breaks and enters at night, stays the night in the place by himself and opens up the door for us Punk squatters the next day and calls the police from a payphone at the central railway station which is just a couple of blocks away. The place is situated perfectly; on spitting distance from the Central Railway station and the City center, yet situated in a somewhat secluded street with few neighbors. On the one side the Art shop and on the other side a collection of warehouses that are squatted as well by (former) hippies, of course. The two local newspapers come in, they take pictures and do a story on our squatting (IV). We feel we have accomplished a great feat but most problems are yet to come. However, for now we have our victory.

On the name. 'Het Pand', 'De Hal', 'Het Punkhuis' all were in effect before the name 'Goudvishal' stuck. Obviously it derived from the Stokvishal and is said to be coined by either Arild or Peter (a.k.a. Veter or de Stotteraar). Before turning into the straightforward 'Goudvishal', sighted variations were (amongst others) 'Goudvischhal' and even 'Goudtvichhal'.

AT THE BREAK OF DAWN
Early, too early for some lazy sods; in the morning of the 18th of April 1984 we squatted the building soon to be known as the Goudvishal. An underground concert hall and hangout for Punks which lasted 23 years and would draw bands and visitors from all over the world. Vijfzinnenstraat 16A was an old warehouse for tobacco which had a brief second life as some sort of showroom for furniture and stood empty for a few years. It was located in a part of town which was besieged by the railway station and main roads leading in and out of the city. Most buildings were in some state of decay, some stood empty for many years, some were squatted and the hood itself was a bit lost. Squatting was our answer after City Hall closed down the Stokvishal and refused us an alternative place.

The place was discovered by Hans who checked it out a few nights before and told us it would be the perfect building to create a place of our own. Raymond and I informed two friendly lawyers, just in case of, and checked with some local squatters what we would have to do to ensure the success of our squat. The latter turned out to be quite easy: make sure that you have a bed, table and some chairs inside and call the men in blue to let them establish the vacancy of the building and therefore the legitimacy of the squat. Back then squatting was legal in the Netherlands provided that certain conditions were met. The local squatters even offered us a little help by moving all our stuff with a van, just nice and easily.

Hans climbed in the evening before the squat and had a bad and lonely night in there in his big leather overcoat waiting for us to knock on the door. We arrived around six in the morning along with a small van with the required furniture and Hans welcomed us in our new den with a cold and wrinkled face. Thus, there we were. Just after dawn in a completely empty building with three floors each of about 500 square meters with on the first floor two beds, one table, four chairs, one very old nasty couch and about twenty young punks waiting for the police, the newshawks and, of course, our own personal youth worker.

ANARCHY & CHAOS, AND RATS
It will take about a year at Vijfzinnenstraat 16a before we finally have our sh#t together and are able to organize the first live punk show (April 19, 1985), and even a bit longer before our first public punk live show. In the meantime it's Anarchy & Chaos all around freaked out Hippie hobos inhabiting the top

WE DID IT! We squatted Vijfzinnenstraat 16A, soon to be known as the Goudvishal on 18 April 1984. After more than a year of talking we decided it was time to Do It Yourself. Photos this and next page by APA 18-04-1984.

Later that afternoon the first of many breaks on top of our roof in the early sun. (photo Gerth van Roden 18-04-1984)

floor, Nazi skinheads fucking things up downstairs, some Ernum Punx wanting to deal dope there and me amidst all of this starting a Punk record and fanzine store as well as rehearsing there with my band Neuroot.

We create my shop and a printing room on the first floor from the scrap wood we salvaged from the Stokvishal. One of the civil servant from the City Mr (Jules) Hogeboom (with whom we fructuously 'negotiated' about our own cultural space), gave us the key to the Stokvishal and we looted the place with all the materials we could carry on our railway dolly which we 'borrowed' from Arnhem railway station's National Railway. It was a heavy dolly and the distance from the Stokvishal to the Goudvishal was at walking distance, so we salvaged quite a bit, amongst others the old Stokvishal silkscreen printing and lighting table.

GOOSE BUMPS AND CANDLE LIGHTS
We were more or less convinced that the owner of the building or the police or some sort of goon squad or maybe even a bizarre combination of these dark forces would try to kick us out. So, the first weeks after we squatted the Goudvishal we stayed over. Playing some sort of night watch. The building was still without electricity and water, and being late April, early May the nights were chilly and pretty dark. But, despite all inconveniences I assumed it was also kind of fun.

We slept at the first floor, since I considered the upper floor with only half a deck was too dangerous when it was dark. We were with a small group and a whole lot of sticks,stones and chains. We battened down the doors and tried to ease ourselves that everything was all right and nothing would happen during the night. Chickens we most certainly were.

Sleeping together, that is, being awake and talking ourselves through the night surely created some sort of bond. One night especially was pretty good. Some

The rear of the Goudvishal.
(photo by APA 18-04-1984)

Wachten op onderkomen

Punkers kraken bedrijfsgebouw

Een aantal krakers zocht gisteren het dak van het bedrijf [...] de kraakactie zorgde.

Door onze verslaggever

ARNHEM — Enkele tientallen punkers uit Arnhem en omgeving die al enige maanden op zoek zijn naar een ruimte om een 'punkhuis' in te vestigen hebben gisterenmorgen een bedrijfsgebouw aan de Bergstraat gekraakt. De groep was het wachten op een eigen onderkomen beu en besloot zelf op zoek te gaan naar een geschikte plek.

"We kunnen wel blijven afwachten of de gemeente met een goede oplossing op de proppen komt, maar dat heeft geen enkele zin", aldus gisteren een woordvoerder van de krakers.

Zoals mogelijk bekend wil de gemeente Arnhem, met verantwoordelijk wethouder G.J. Kuiper (CDA) voorop, de punkers onderbrengen in de kelder van het Vormingscentrum Jong Volwassenen De Bovenbeek, waar vroeger 't Maatje gevestigd was. "Veel te klein, daar kunnen we niet uit de voeten," hebben de punkers al herhaaldelijk laten weten.

Plannen

De punkers hebben grootse plannen met het gebouw aan de Bergstraat, waarin tot voor een paar jaar het Wooncentrum Arnhem gevestigd was. Er moeten onder meer een concertruimte en oefenruimten voor popgroepen komen en als het enigszins kan wil men een deel van het gebouw als woonruimte gaan gebruiken.

Veel zal afhangen van de eigenaar van het gebouw, zo zeggen de krakers. Ze hebben hun hoop gezet op een gedoogverklaring, want betalen van huur zit er niet in, aldus de woordvoerder. De eigenaar van het pand was gisteren echter nog niet te bereiken.

Contact is er wel geweest met de politie, die gisteren na telefoontjes van omwonenden en, kijkje kwam nemen, en de gemeente. Beiden willen afwachten met verdere stappen tot duidelijk is hoe de eigenaar tegenover de kraakactie staat.

Een uitnodiging aan de gemeentelijke afdeling cultuur, recreatie, samenlevingsopbouw en jeugdzaken om in te komen praten is inmiddels afgeslagen. "Dat zou teveel de suggestie wekken dat wij achter de actie staan", aldus een woordvoerder van die afdeling. De uitnodiging is inmiddels doorgegeven aan wethouder Kuiper.

Arnhems college:

Geen geld van Maatje voor punks

ARNHEM — De punks, die het voormalige Wooncentrum Arnhem aan de Bergstraat hebben gekraakt, hoeven voorlopig niet op subsidie te rekenen als het aan het college van B en W ligt.

Tenminste, niet op geld dat beschikbaar is gesteld voor de activiteiten van Het Maatje. Alleen wethouder Kuiper deelt die mening niet. Hij deed onlangs nog de suggestie, om de subsidie aan jongerencentrum het Maatje opnieuw te verdelen. De punks in de Bergstraat zouden daarvan een deel moeten krijgen.

De Bergstraatpunks zijn voor een deel namelijk ex-Maatje-bezoekers. Uit onvrede over de kelderruimte die het Maatje kreeg toegewezen in het VJV-gebouw, gingen de punks op zoek naar een alternatief. En dat vonden ze in het al jaren leegstaande Wooncentrum. De eigenaar daarvan gedoogt de kraakactie, omdat het gebouw over een aantal jaren waarschijnlijk gesloopt gaat worden.

Inmiddels bruist het in het gekraakte Wooncentrum van activiteit. Met afvalmateriaal en geleende spullen van de Stokvishal staat een drukkerijtje in de steigers. De punks streven uiteindelijk naar een geïntegreerd woon- en werkcentrum.

Omdat de activiteiten van Het Maatje inmiddels zijn doodgebloed suggereerde Kuiper de subsidie daarvan, een bedrag van 17.900 gulden, dan maar gedeeltelijk over te hevelen naar de punks.

Ook de commissie voor Jeugd, Sport en Recreatie heeft zich inmiddels hierover gebogen. "Aangezien de integratie van Het Maatje en het VJV is mislukt, wordt het tijd te onderzoeken waar nu die functie van het Maatje (inloop, ontmoeting, informatie,aktie) wordt vervuld", concludeert de commissie in een advies.

"Na het verdwijnen van de Stokvishal zijn spontaan nieuwe ontmoetingsmogelijkheden gecreëerd. Het gekraakte Wooncentrum is daar een voorbeeld van. Daarom zal een activiteitenbudget beschikbaar moeten komen voor hetgeen daar gebeurt". Het college heeft dit advies echter in meerderheid [...]

Punkers kraken bedrijfsgebouw

(Van een onzer verslaggevers)

ARNHEM — Een groep van naar schatting 30 personen heeft vanmorgen rond tien uur een leegstaande bedrijfsgebouw aan de Bergstraat in Arnhem gekraakt. Volgens een uitgegeven persverklaring willen de krakers van het pand een „punkhuis" maken.

Aan een dergelijke voorziening bestaat een grote behoefte in Arnhem, aldus de krakers. Het punkhuis zal onderdak gaan worden als oefenruimte voor bandjes, concertruimte, verkoopruimte en dergelijke.

De kraakactie is volgens de krakers het gevolg van een lange periode van vergeefs actievoeren voor een eigen onderkomen. „De gemeente heeft ons een keldertje van 5 bij 5 aangeboden in het VJV-gebouw aan de Bovenbeekstraat, maar dat is een lachertje. Bovendien gaat binnenkort de Stokvishal tegen de vlakte," aldus de verklaring.

Bij het sluiten van deze editie was de politie nog niet van plan om in te grijpen. „De krakers zouden in overleg treden met de eigenaar. We wachten de ontwikkelingen af," aldus woordvoerder P. Hagemans. Volgens hem staat het gebouw al meer dan een jaar leeg.

Clippings from De Nieuwe Krant 19-04-1984 and Arnhemse Courant 18-04-1984.

Left page: photos row left APA 18-04-1984 and row right Gerth van Roden 18-04-1984. This page photo by APA 18-04-1984.

of the younger kids stole an impressive amount of liquor, from sweet to bitter, and a lot of crisps, snacks and even a whole carton of liverwurst. Quite the combination, but hey, who cares anyway. We talked and talked and never slept that night but had a lot of fun only to discover the next morning that the combination of lots of liverwurst and liquor can make you sick as a dog.

With de Stokvishal materials, we built my shop. The neighbouring silkscreen printing room as well as a separating wall, bar and stage on the ground floor to create the small gig space on the first floor.

The shop very soon gets looted by some kid Miro that is rehearsing there as well. I (literally) kick his butt over to the Flying Teapot, the local second hand record shop, and the shop owner Roel recognizes him soon enough to be the kid selling all my records he stole. I don't get my records back since most are sold already so we confiscate the Marshall combo amplifier from the guy and sell the thing to recoup my cost. His parents come along as well and we tell about sonny and don't hear from them anymore.

The (far) more experienced squatters from the other 'regular' Arnhem squats help us out by 'squatting' the power grid to get electricity and (cold) water. Most buildings in the Netherlands are warmed by gas heating but since that's not available there is no heating. I remember this guy with huge industrial gloves and pliers working the fuse box with sparks flying all around. Eventually the electric co. finds out electricity is leaking away from our place and they pay us a visit to investigate. I propose to rig the electricity to an industrial diesel aggregate to demonstrate that we make our own electricity. Vincent, Henk and the other 'technical' guys set it up, the company visits, they are not really 100% convinced but we're off the hook.

I come up with the idea to use the existing elevator to safely store music equipment and manually lifting

DECONSTRUCTING THE STOKVISHAL

We had at least one ally at City Hall. An older clerk who was quite friendly informed us through Johan, our personal youth worker of a Catholic welfare organization for young adults, that we could get the key of the Stokvishal a week before they would demolish the old hall. He would allow us to take whatever we needed in that week. This was our chance to collect a large quantity of wood and other construction materials. We thanked him, picked up the key and made ourselves ready for a week of hard labor.

There was already a distinction between the working men (male/female) and the party people. So just a small group of us, about eight strong, showed up that Monday, and started to select materials and break down wooden walls, dismantle doors and doorframes, unscrew window fittings and everything else which we thought might be useful somehow sometime. It took us about four days to collect an enormous pile of material. Transport was, as usual, a major problem. We solved it by 'borrowing' an old lorry from the Dutch Railway Company.

Fonz knew where it was parked, so the evening before he, Arild, Gwen and I went out to pick it up. It was an extremely heavily built four wheeled thing which could be moved around by hand by at least two people when empty. Originally I think it was used as some sort of trailer behind a small electric tractor at the platforms to transport luggage. We somehow managed to load up as much material as possible every time and pushed it five or six strong all the way from the Langstraat to the Vijfzinnenstraat, straight through downtown Arnhem all the weekend long. Must have been quite the sight. I especially remember the persistent pain in my back after we got the job done. On Monday we returned the key, and by the end of the week they started to tear down the Stokvishal.

it every time which would block the steel doors; quite a laborious task but worth it since the steel elevator doors won't budge when blocked and how they

tried ever since; the doors showed a huge amount of crowbar marks but to no success. Later on (or simultaneously) it was used to keep the beers and drinks locked away too.

WE NEED POWER

No power, no music, no light and, worst of all, no cold drinks. After we squatted the place, we were confronted with the lack of basically everything. Simple things like water, electricity and heating were missing. Heating, by the way, continued to be a steady and chilling problem until we moved to our new spot at number 103, same street. Electricity and water however were solved by simply squatting the grid.

Since we were a squat, the local electricity company didn't feel like connecting us to the grid. After using a foul-smelling generator for a while, we solved the problem with a little help of our newfound friends from the local squatters' movement. Before that moment, we weren't exactly friends, considering them a bunch of boring hippies who were much too friendly to change the world or anything else for that matter. But hey, desperate times call for desperate measures.

With their help we fixed a proper and truly illegal connection to the grid and we even made some sort of emergency escape with a connector for a generator to trick the electricity company in case of an inspection. That in fact only happened once after a large festival. The guy who checked the circuit panel laughed his ass off and told us that he didn't believe anything he saw and heard, but he wished us success and we never heard anything anymore from him nor the company. Next to the electricity we connected the water right away with the same illegitimate construction. So, the bar may open, time for some R and R... cheers mates!

Front of Marcel's fanzine De Zelfk(r)ant, numbers 1 and 2, made on Spijkerstraat 251a in 1984

Govert van Lankeren Matthes (a.k.a. 'Goof', OC crew)
"That banner stating 'GEKRAAKT' was made in my basement on the Gele Rijdersplein with three or four sheets sewed together and painted, those were the days!"
"Dat spandoek GEKRAAKT is bij mij in de Kelder gele rijdersplein gemaakt 3 of 4 lakens aan elkaar genaaid en verf, wat een tijd!"

Marleen Berfelo (OG crew) recalls:
"I first visited the GVSH when it was just squatted. Friends told me. I can remember going to the roof drinking beers in the sun, very cool, looking over town and hoping this would now finally be our place to gather and organize things."
"Ik kwam voor het eerst naar de GVSH toen het net was gekraakt. Dat hoorde ik van vrienden. Ik herinner me dat we op het dak klommen en biertjes dronken, de zon scheen en het was een heel gaaf gevoel om daar te zitten, over de stad te kijken en te hopen dat dit nu eindelijk een plek voor ons was, om samen te komen en dingen te organiseren."

Hans Kloosterhuis (OG crew) recalls:
"This older hippie called Geoffrey used to sleep in his casket together with his dog on the first floor. At least, on the part of the third floor that still had floorboards. Wuff wuff"
"Die oudere Hippie Geoffrey sliep samen met z'n hond in zijn doodskist, op de tweede verdieping, tenminste daar waar nog een bodem lag. Wuff wuff"

Mira Rockx (regular audence) recalls:
"I spent quite some nights there. Mark(je) and Miro (Roos) used to live there for quite some months. First they inhabited the room all the way in the right corner and later on there were two small rooms on the left side."
"Ik heb daar heel wat nachten overnacht. Mark(je) en Miro (Roos) hebben daar heel wat maanden gewoond. Eerst was de kamer helemaal rechts achter in de hoek en later links had je twee kamertjes."

Gwen Hetharia (OG crew) recalls:
"Fonz's crossbow that was so dangerous that it pierced the wooden panels that separated the printing room from the meeting room. A plague of mice occurred because of Arilds feedings of his rats. The many bottles filled with piss we found while cleaning the sleeping places on the top floor, someone almost took a sip of it thinking it was lemonade. For a while people in need of shelter were living there. It just got a bit out of hand."
"De kruisboog van Fonz die zo gevaarlijk was dat ie door de houten muren van de drukkerij en de vergaderzaal schoot. Of de muizenplaag door het voer voor de ratjes van Arild. Of de vele flessen gevuld met pis die we vonden bij het schoonmaken van de slaapplaatsen op de bovenverdieping en waarvan iemand bijna een slok nam omdat ie dacht dat het limonade was. Er hebben ook nog een tijdje mensen, die een dak boven het hoofd nodig hadden, gewoond. Alleen liep dat wel een beetje uit de hand."

Yob van As (regular audience) recalls:
"I helped out for a day carrying out demolition wood and stuff from the Stokvishal to the Goudvishal."
"Ik heb nog een dagje meegeholpen met sloophout uit de Stokvishal te verzamelen voor de Goudvishal."

Martijn Goosen (regular audence) recalls:
"On any given moment you could kick the door and they would let you in. People were living there too. Jeffrey for instance who had a dog that kept on barking. There were a lot of tame rats and a record store as well, I remember."
"Je kon elk moment van de dag tegen de deur aan schoppen en dan kon je naar binnen, Er woonden ook mensen, bijvoorbeeld Jeffrey, die man met die hond die overal doorheen blafte, op een gegeven moment was er ook een hele kolonie tamme ratten boven. Er was een tijd een platenwinkel, meen ik me te herinneren."

Inspiration for our own programming. Emma Punk squat Amsterdam & Wyers Squat Amsterdam. Above the entrance of Emma and bottom the eviction of Wyers (photo Maya Pejic 14-02-1984; Rijksmuseum). Middle poster of a benefit festival for the ANC (against Apartheid and racism) in Emma 04-07-1986 (featuring Neuroot). Middle record sleeve of Neuroot's 'Right is Might' originally released 1986 and recorded at Jokes Koeienverhuur in the Emma basement. Left poster for a festival for Wyers featuring Neuroot on 02-and 03-12-1983.

DOE WAT '84
ANTI-MILITAIRISME DEMONSTRATIE
22 JUNI
VERTREK: 13.00 UUR VANAF
GROTE KERKHOF
BIJ GEMEENTEHUIS
DEVENTER

FESTIVAL SOSJAAL PROTEST TWENTE
23/28 MEI HENGELO
DOE WAT 83

DOE WAT '84
deventer
landelijke aktieweek
festival
15 t/m 21 juni
21 t/m 24 juni
info: polstraat 50
tel. 05700 - 11965

FESTIVAL · 23/28 · MEI · DOE WAT · HENGELO · HOLLAND · 83

* **OPENINGS KONSERT**
23 mei
ONRUST (NL)
UITJE BOL (NL)
CHAOS (NL)
ENSEMBLE (BRD)

(werkeloosheid)
24 mei
INFO + MARKT MANIFESTATIE
"de gehele dag"
m.m.v. o.a.
WERKELOZEN ALMELO THEATER
BANDS:
24 GETTO BUS dsl.
"LUST" BOOK AU LEDEN dsl.
PARAMARIBO dsl.
MAHANDRA
NEBRASKA

(diskriminatie minderheid gr.)
25 mei
MEIDENDAG
stands/cafe
theater/muziek
m.m.v. o.a.
BAUKNECHT dsl.

info/muziek bel. groepen:
BELANG.VER. DOOR:
MINDERJARIGEN
SCHOLIERBONDEN
KINDERVUIST
INDIANER KOMMUNE
(minderjarigen berichten uit nürnberg)
THEATER "TEJATER"
MUZIEK
EJENT ORANGE +
ACCURSED Engeland
avondconcert: door
POPO poporganisa-
PRESENTEERD tie uit de regio
STRESS
HIED by the MOON
KERVER enz. enz.

(INT. Krrrr BEWEGING)
info.dia.film uit:
26 mei
BERLIN
ZURICH
AMSTERAM
KOPENHAGEN
FREIBURG VEEL INFO!!
VISITORS
VACUUM
POPPI UK new wave

BERLINER CHAOS AVOND PROGRAM.
VERGISSES THEATER
BRIGGADDE (de kops)
BULLA BEU
leningrad samwich
the strassers
the dzwissen shes
maar naast film + video + dia info enz

INT.
27 mei
DOE WAT
DEMONSTRATIE
TEGEN
kernwapens
kernenergie
racisme + fasisme
HOLLAND SIGNAL
11 uur
* **manfestatie**
muziek + info + sprekers
13.30
* **demonstratie**
ONDER BEGELEIDING VAN VEEL
MUZIEK GROEPEN!!
INFO GROEPEN:
MUNITIE TRANSPORTEN
ANTI FASISME COM.
ANTI KERNENERGIE INT.
ANTI DISCRIMINATIE (RASISME)

info - film - dia - muziek
unnabanda musika
dela cream dsl.

drei von uns PANTOMIME
H. GANG (Nürnberg disk-ordergann)
ALERTA nl.
MESS nl.
PRAWDADA nl.
NULTARIF dsl.

28 mei
cultuur chock. oa
straattejaters, open-
podia, stans, algem.
infomarkt en nog
veel meer
stuitings:
NACHT KONSERT nnnv
T.N.T USA +
INSTRMENTS
TbR (NL)
MAX GARDIN (nl)
ALES UM SONST dsl.
met info + film van
START BAHN WEST
NEUROOT nl
DEMENTED nl

PROGRAMMA VERDEELD OVER
POPULA, HAAL DAAROM BIJ HET
BEGIN VAN DEZE WEEK JE UITGE-
BRAIDE PROGRAMMA BOEKJE ON
DE "DOE WAT" CENTRALEPT (INFO)
• 074 "43898"
verder de hele week:
infostands gaar keuken, tentenkamp +
manifestatie tent
open podia enz.!!

Left Doe Wat! Festival Hengelo '83 & Deventer '84: to the right poster from Doe Wat '83 and to the left Doe Wat '84, both multi-day activist events in Hengelo (G) 23-25 May 1983 and in Deventer 21-24 June 1984 with music and political activism. Middle photo Edwin van Dalen (Edje) and Raymond Kruijer at Doe Wat '83; bottom left Gwen Hetharia and Henk Wenyink (seen from behind) at Doe Wat '84 and (top left) Thomas van Slooten at Doe Wat '84. This Page photo at Doe Wat '84 in Deventer by Marcel Antonisse on 22-06-1984. We spot Petra Adema (third from the left), Petra Stol (from behind; to the far right) Hans Kloosterhuis (with Beanie and beard) Chris (in front of Petra) Monica Roonwijk (center).

HOOLIGAN PUNKS AND NAZI SKINS

We sure had our part of boneheads who tried to trash the place and kick our asses. Since we squatted the Goudvishal in April, we thought it would be the chance of a lifetime to fix a first concert at so-called Queens Day on the 30th of April. Queens Day, by the way, is a strange Dutch tradition of celebrating the Queens's birthday by partying in the streets, selling old useless junk from your attic or basement, eating much too much unhealthy greasy food and drinking enormous amounts of alcohol. In the end people are too drunk to find their den and start fighting one another and trashing the streets. Stunning folklore indeed.

Anyway, this first try-out with about three bands became quite a disaster. The local goon squad, the so called Ernum Punx, a bunch of older and violent hooligan punks, popped up together with the local gang of Nazi skins to complete the festivities. That was the first gig, not one of the bands played, there were a whole lot of quarrels and fights, and at the end we all went home pretty fucked up. Some even pull out for a while, like Marcel. Others gave it up never to return to the crew. But I refused to resign, never. For almost half a year it were very hard times. We struggled fiercely to get back in control. Hell, we even had to deal with some of the Ernum Punks who wanted to stash their dope and other shit in the hall and made it a drug dealers hangout.

It wasn't until the great cleansing in spring '85 that we took charge again. But even then, we kept having troubles with those guys. Since we refused them entry after the purge, they gave us a hard time whenever they feel like it. But we stand our ground and fortified the first floor of the hall with steel doors and bricked up windows. After a few pretty heavy fights they lost interest and left us alone. Most of the time, that is, only when old skool English Punkbands played we could be sure they would show up.

Punks op bezoek bij wethouder
Zaklantaarns en olielampjes blijven voorlopig in De Goudvisch

(Van een onzer verslaggevers)

ARNHEM — Nog maar net was wethouder G. Kuiper van Jeugdzaken van vakantie terug, of hij kreeg de eerste groep al weer over de vloer die dringend op zoek is naar gemeentelijke geldelijke steun. Ditmaal waren het de punks die een gebouw aan de Bergstraat hebben gekraakt en dit hebben omgedoopt in de Goudvischhal. De jongeren kwamen een ingediende begroting van ruim 150 duizend gulden verduidelijken.

Met eigen middelen hebben de punks het gebouw al voor een deel opgeknapt, maar ze hebben nu dringend geld nodig, zo deelden ze de wethouder mee. Er moet een kleine concertruimte met isolatie worden gebouwd vinden ze. Ook zouden ze graag water, licht en gas in hun onderkomen hebben, want tot nu dienen zaklantaarns en olielampjes als verlichting. Een beroepskracht behoort ook tot de wensen.

Kuiper deelde de groep mee dat het gewenste bedrag moeilijk te vinden zal zijn. Eerder heeft hij een poging ondernomen om de bijna 18.000 gulden die Het Maatje in het verleden kreeg aan de punks te geven. De overige leden van het college van B en W waren daar echter tegen. Het geld moet bij het Vormingswerk voor Jong Volwassenen (VJV) blijven, ook al bestaat Het Maatje, dat daar onderdak vond, niet meer.

,,Er is geen cent meer over'', aldus Kuiper, ,,en er moeten geen te hoge verwachtingen worden gekoesterd. Het totale bedrag dat we voor de Arnhemse jongeren hebben is eigenlijk veel te klein.''

Wel zegde de wethouder toe de vraag van de punks aan de orde te laten komen tijdens de discussie die nog in de gemeenteraad moet plaatsvinden over het jongerenbeleid in Arnhem. Ook zal de gemeente kontakt opnemen met de eigenaar van de Goudvischhal die de punks tot nu toe heeft toegestaan het gebouw te gebruiken.

* Een afvaardiging van Arnhemse punks op bezoek in het gemeentehuis. Links op de foto ambtenaar F. Acampo en wethouder G. Kuiper.

Left article in Arnhemse Courant 07-08-1984 about our talks with City Hall about the future of the Goudvishal, a possible eviction and, of course, our desperate need for funding. The Goudvishal Punks at City Hall. Around the table clockwise from the middle of the table: Henk Wentink, F. Acampo (assistant alderman), Bert Kuiper (alderman), Maarten, 'Beuk', Vincent and Lizette. In the left corner one can just see Gwen Hetharia's hands. (photos by Arnhemse Courant 06-08-1984)

It's every man for himself and nothing is sacred so the remaining group realizes we have to put a stop to this. Even I checked out for six months or so, I cannot be bothered by this mess anymore, and so do a lot more day-one Punks who will never return at all. In hindsight it was a clear case of people not having the guts to be absolutely clear about the direction of their own personal politics. A lot of the time they wait for someone to stand up so they can join him or her, at least this is what happened at our place at first with the lack of decisiveness to exclude the fascist or right wing skinheads, hooligan punks and what not and the unwanted counterproductive hippie residents and stuff.

The situation with my shop records and stuff being stolen triggers me into action (this is the limit!) and we pull together to give all the lowlifes a months' notice to be gone and clear out or else... It works and finally we can get to work and turn this into a proper Venue. But not before catching all the rats that have reproduced upstairs and sending them on their way someplace else outside

HOME SWEET HOME
In that first hectic year we unintentionally became some sort of refuge for lost kids, runaways and the usual idiots, small-time criminals and junks who were all in desperate need of some sort of shelter. Within about half a year we had a handful of homeless kids, an old hippy and two roaming crooks who had created small rooms on the top floor which they used to live and party and as a matter of fact slowly ruining our place.

Of course, these folks attract other lowlives and nitwits who were always in need of a place to sleep, to use dope or to hide from the men in blue. They made a horrible mess of the place, stole our stuff and could become pretty weird and even quite risky when stoned or drunk or both. Besides that, Arild had built a cage for his pet rats and within about a year we had a population of around 30 or more rats who quickly spread all over the building. The situation became worse every day and grew far over our heads. I remember the desperate feeling that we lost control over our own squat, it felt quite miserable, I can assure you.

Early 1985, after some guys stole most of the records from Marcel's little store to buy dope and liquor, we decided that enough was enough, period. We told all the bums and freeloaders wo used the third floor either as their home or as their stash that they all had to leave, no matter what. We gave them one week to take their stuff and to leave the building.

For some reason they got we were serious this time, perhaps the clubs in our hands combined with the overheated tone of our voices convinced them. They left the building, finally. We changed the locks, called for an extra-large container to throw away all the junk they had left and broke down their shacks. It appeared it was also the right time to kick out the boys and girls who preferred partying over working. After this serious clean-up we were finally ready to build ourselves a real concert hall and start arranging bands.

PUNX & SQUATTERS; HELL YEAH IT'S POLITICAL! PART 1
So... we got the squat but it's a mess and a lot of the OK Punks have thrown in the towel not to be seen again, like Alma, Raymond and Hans. I myself don't see any future in doing the shop so even I quit this as well temporarily. All the freaks and skinheads are a pain in the ass as are the left over Punks since they don't do squat. Somehow it takes a year to get rid of the mess and to get the water running and electricity; in the meantime we have made amends with and gained the trust of the local Squatters movement which was hard at first because of all their bad experiences with the Ernum Punx.

This is in line with the ongoing integration of the Punk scene with the squatter scene nationwide. We are a different breed of Punks to the Ernum Punx: left-

Duizenden 'stakers' in de hele regio
Vooral scholieren in geweer tegen de kruisraketten

Ludiek

Op een handgemeen waren de meeste scholieren duidelijk niet uit. Op het Gele Rijdersplein, bij de AKU-fontein, had een ludieke happening plaats. Met muziek van de punkformatie de Portfolio Visions en een aantal sprekers. In het goeddeels lege bassin van de fontein werden spandoeken geplaatst met opschriften als 'Geen kruisraket in mijn bed', 'Ik wil een toekomst, jij ook?' enz.

Dat er alleen maar tegen de raketten betoogd werd, kan niet worden gezegd. Een kleine twintig aanwezige jongeren was, blijkens meegevoerde pamfletten met de tekst 'Raketten ja! Waarin een klein landje groot kan zijn.', een geheel andere mening toegedaan. Over en weer leidde dat uiteraard tot enig gejoel, maar daar bleef het ook bij.

De demonstraties, die later plaatsvonden voor het politiebureau en het gemeentehuis, hadden al een wat grimmiger karakter. Het gemeentehuis werd zwaar gebarricadeerd, omdat een groep actievoerders op komst was.

Grimmig einde demonstratie kruisraketten

● Ruim 1500 scholieren en studenten uit Arnhem en omgeving bij de Akufontein op het Gele Rijdersplein in Arnhem.

Newspaper clipping De Nieuwe Krant 11-05-1984 about the Students strike against nuclear missiles (deployment of US cruise missiles) in Europe. The police violence really got out of hand that day. Full page article De Nieuwe Krant 02-11-1985; 1,5 years later the Student Strike / Protest against the deployment of Cruise Missiles has a reprise; so have the pigs. Poster Rebel (youth organization of the Socialistische ArbeidersPartij, SAP)

Henk Wentink (OG crew)
"Queens Day 1984 we did our first gig. A special gig. Particularly special because after a lot of fuzz and hassle it didn't took take place at all. The place was squatted on April 18th and we wanted to let rip on April 30th. Why exactly, I don't remember because this was a sheer mission impossible of course, bearing in mind that the power was not functioning neither did the aggregate. To top it all off we got a visit from a whole bunch of Nazi Skins (Ernum Skins) and Hooligan Punks (Ernum Punx). They all dropped by. First class dickheads with the aim to thrash us and our place. It was a terrible day and when we finally went home everybody was beat and cranky. It was also a day with a long aftermath. First real gig was about a year later with bands like Winterswijks Chaosfront, Brigade Fozzy, Murder Inc and our local heroes Neuroot."

"Koninginnedag 1984, dat is het eerste concert dat vooral bijzonder was omdat het na heel erg veel gezeik en gedoe uiteindelijk helemaal niet doorging. We hadden de hal de 18e april gekraakt en wilden om de een of andere vage reden los op 30 april. Dat was natuurlijk onmogelijk. Zeker toen de stroom niet goed werkte, net als het aggregaat, en we bovendien een hele horde ongewenst bezoek kregen. Naziskins, hooligans en zogenaamde Ernum Punx. Allemaal kwamen ze langs. Eersteklas eikels die de tent én ons wilden trashen. Het was een vreselijke dag en toen we ergens eind van de avond naar huis gingen, was iedereen kapot en chagrijnig. Het was ook een dag met een lange nasleep. Het eerste echte concert was dik een jaar later met Winterswijks Chaosfront, Brigade Fozzy, Murder Inc en onze local heroes Neuroot."

Hans Kloosterhuis (OG crew)
"Two weeks later (after the squatting, ed) skinheads from Arnhem wanted to join in. A bunch of baldheads with extreme right-wing tendencies. They came in (for a while) and I got out (together with Alma)."

"Twee weken later (na de kraak, red) wilden Arnhemse skinheads meedoen. Een hoopje kaalkoppen met rechts-radicale neigingen. Zij bleven er (voorlopig) in en ik ging eruit (samen met Alma)."

Henk Wentink (OG crew)
"The first year was a real shitty one. Lots of fuzz, hassle and quarrel amongst ourselves. The constant threat of nazi skins, hooligans and Ernum punx and to top it off the large number of bums, junks and dealers that were attracted by our place. At a certain point our place was almost taken over by people that had instituted a kind of sleep-inn on the second floor: An old hippie, a couple of real shady and seedy types and a colony of rats that were all descendants of Arilds tame rats. Beginning of 1985 we cleaned the place out big time. We threw everyone out on the second floor. We caught all of the rats and freed them in the woods. Then we got us the largest container we could get our hands on, threw everything dirty and useless away. Finally we told the boneheads and assholes they weren't welcome anymore. We kept them out but not without several big fights that stretched as far as the Bergstraat. This was the year in which we barricaded the ground floor by steel plating the doors and bricking up all the windows."

"Het eerste jaar was een echt klootjaar. Veel gedoe, gezeik en geruzie, onder elkaar. Doorlopende de dreiging van naziskins, hooligans en Ernum Punx en dan nog het grote aantal zwervers, junks en dealers die door de hal werden aangetrokken. Op een bepaald moment werd de hal bijna overgenomen door volk dat op de tweede verdieping een soort sleep Inn was begonnen, een ouwe hippie, wat echt vage en ongure types en een kolonie ratten die allemaal van twee tamme ratjes van Arild afstamden. Ergens begin 1985 hebben we grote schoonmaak gehouden. Iedereen van de tweede de deur uit gegooid, de ratten gevangen en in het bos los gelaten, de grootste container laten aanrukken om alles van de tweede dat vies en / of onbruikbaar was af te voeren. Ten slotte, alle skins en eikels gemeld dat ze er niet meer in kwamen. Dat was laatste was lastig, maar we hebben stand gehouden, tot en met een paar grote vechtpartijen binnen en buiten tot ver in de Bergstraat. Het was ook het jaar waarin we de begane grond hebben gebarricadeerd, stalen deuren en dichtgemetselde vensters."

wing politics with direct action and we blend in well with them and they with us. We supply them with rebel music, clothes, design, hair, to suit the social cultural political struggle and they supply us with their know-how on squatting and practical things like tapping electricity illegally off the grid etc. but also how to organize direct action, how to organize legal aid, raise our voice in general and in the local politics in particular.

Helge Schreiber (regular German audience) recals: "I always thought the political actions the Goudvishal organized were good and very important. Sometimes we traveled to Arnhem earlier so we would be able to join the political actions in town before the gigs in the evening. That was important, to not just drink and be merry all the time."

"Ich fand die politischen Aktionen damals immer sehr wichtig und gut, was von der Goudvishal aus organisiert wurde. Manchmal sind wir auch schon an den Konzerttagen frühzeitig angereist, um bei Aktionen in der Stadt mitzumachen. Das war uns wichtig. Nicht nur saufen und Spass haben."

We are visiting Amsterdam quite regularly from day one, but now not for records anymore, at least not in the first place, but to visit and witness firsthand the Punk / Squat integration- explosion. First in huge Squats like Wijers and earlier Punk squats like the Sarphati street Anus / Ozon Punk gallery / shop and later on specific Punk squats like Emma. Petra and I are present when Wyers is evicted and we played there with Neuroot; Wyers sort of was a city within the city with their own workshops, restaurants, cafes etcetera. Emma especially was an inspiration for us Punks because it was (one of) the first and certainly the most influential Punk Squat venue with the recording studio 'Jokes Koeienverhuurbedrijf' of Dolf Planteijdt as a bonus in the cellar. We recorded our Right is Might EP / Pumort release there with Neuroot

Quite an inspiration, nationwide kicking off with the 'Geen Woning, Geen Kroning' anti coronation demonstrations (and riots) on April 30 1980. We are join-

Top down: Henk Wentink whacked by the police; demonstrators being removed by the police and Portfolio Visions played at the AKU fonteinen (watch the Neuroot bass rig at it again). The Student strike against cruise missiles on 10 May 1984 met pretty strong police and political opposition. During the blockade of the Willemsplein and after a stern discussion with a copper Henk Wentink got a full hit in the face with a baton from that same copper and was nicked. In spite of the peaceful protest the police acted pretty aggressively (photos APA 10-05-1984).

ing forces not just with our 'hippie' neighbors who turn out to be squatters but not your regular political squatters, the likes of which are from locally well known 'political' Squats like Hotel Bosch, Bouriciusstraat, Katshuis etc.

Our neighbor squatters, the Hippies (Bergstraat), soon became our friends after an initial fear on their part that these colored Mohawks in black leather and chains would draw fire and they too would face eviction in the course of it. But we don't get evicted, we somehow ditch the nazi skinheads, the ghouls and freaks and stuff and after a year the first gig is planned, albeit on invitation only, cause we don't know what we are doing yet and are scared of drawing the attention of the Police / GBO.

MEET THE NEIGHBORS
Like good neighbors we dropped by in our new hood. Just opposite our squat were three decayed old warehouses. Right from these hovels was a parking place and on the left was some wasteland. At our site on the left was Van Ginkels Art Supplies, where most of the students from the local Art Academy were steady customers. Next to this shop and workshop there was another parking lot and at the end of the street were some offices, a sort of church used by a heavy orthodox religious community and an apartment building for elderly people. On our right side, at the corner of the Bergstraat and the Vijfzinnenstraat were some older warehouses and a row with pretty nice town houses from the late nineteenth century, all squatted in the early seventies by a bunch of hippies.

While the people from Van Ginkels were quite friendly and gave us a warm welcome, the hippies did not, at least not at first sight. We soon found out they didn't like our looks and were scared they would be kicked out as well when the cops would crackdown on the Goudvishal. There was quite a lot of hustle and bustle and in the first months they blamed us for everything that happened in the street and even in the hood.

After some pretty tough arguments we more or less buried the hatchet and settled our differences. What might have helped was that we came on speaking terms with the ones who were working in the workshops closest to the Goudvishal. It took however much more than a year before we had a fairly good relationship with most of them. That is, except with one lady and her boyfriend and a slick so-called entrepreneur who himself had ambitions to do something with a concert hall and nightclub. The people from the church refused to talk with us no matter what, but were never unwilling to complain about us at the police and at City Hall. The residents of the apartment building we would meet much later, when we had to move the Goudvishal to number 103 further down the street.

We knew the Amsterdam Squats first hand, at first the extended Wijers squat in the center of Amsterdam and later on the Amsterdam Punk squat venue Emma which were really were role models for us and the way we pictured our Goudvishal: a Punk squat venue with alternative record, tattoo and printing shops and so on.

We had weekly meetings where we discussed our heads off. Most heated discussions centered on this or that band / person / organization and their political stance. Considering the 1980's circumstances, hell yeah everything was political. At least according to the political punks, there were 'non' political punks as well, if such a thing really is capable of existing. The non-political punks were on skateboards, liked US bands almost exclusively, dressed anonymously and were not left-wing; all the things we, the political punks, were not.
We were basically all equal, but not the same. All in all it was all strife, even at those weekly meetings, but we came out it for the better. I did program a lot of US bands but only the 'right' ones and we sat about organizing and abetting a lot of overtly political meetings, demonstrations, political theme nights and so on, so the Goudvishal in fact was and stayed a left-wing political Punk squat venue.

The Punk crowd at the AKU fonteinen set up the day of the Students Strike on 11-05-1984; Eppo is playing and we spot Mark, Yob van As. Martijn Goosen, Henk Wentink. Punk rock against cruise missiles. EPPO and Portfolio Visions were the bands that played. Neuroot didn't play but my bass rig was present anyway, as always.

Fred Veldman (our own sound technician and Bergstraat neighbour)
"Well, they squatted the premises next door to ours. We didn't think much of it. We were living in squats as well. From the start there was a lot of fuzz with the media, the police and all these Punks wandering on our grounds. Some of us thought they'd better leave straight away."
"Nou, ze kraakten het pand naast onze werkplaats. Dat vonden wij minder. Wij woonden ook gekraakt. Er was meteen veel gedoe met pers en politie en allemaal punks die over ons terrein liepen. Sommigen van ons vonden het helemaal niks en zagen ze het liefst meteen weer vertrekken."
"Like I said. At first it was difficult with this large and heavy group. We were living in squats as well next door and were afraid they would evict us too when they would be evicting the Punks. But it went OK. Scottie and I got along fine with the Punks and the rest thought it to be OK. Only two of us kept whining about these Punks and the Goudvishal."
"Had ik toch al gezegd. Eerst was het wel lastig, zo'n grote en heftige groep. Wij woonden ook gekraakt en waren bang dat wij ook zouden worden ontruimd als zij de hal werden uitgezet. Maar, het ging het goed. Ik en Scottie konden het goed vinden met de punks, de rest vond het wel okay, alleen twee bleven maar zeuren over die punks en de Goudvishal."

Q. What did you think of the Punk & Politics the GVSH practised and preached in those days?

Pietje (a.k.a. ZEP, crew)
"I was an active member of the squatting and left-wing scene (in The Hague (ed)) which are interconnected with Punk in a combative DIY way much more than the mindless stupid passivity of some. Squatting and DIY renovating (Casa de Pauw) are good examples as is the GVSH. We were able to put on shows by a lot of bands and political causes (Antifa and others) because of our efforts."
"Zoals gezegd ik ben actief geweest in de kraakwereld en in de Linkse scene en dat is voor mij ook verbonden met Punk, niet het uitwonen en lamstraal gedrag, maar eerder strijdvaardig en zelfvoorzienendheid.

sa dePauw) is daar een voorbeeld van. En de GVSH was daar een mooi onderdeel van we hebben veel bands kunnen laten zien omdat we allemaal de toko wilden laten draaien met onze inzet en dat mocht naar buiten toe zeker ook kenbaar zijn in Antifa Concerten of andere benefietconcerten enz."

Alex van der Ploeg (our own photographer and regular audience):
"I thought it was a good thing. They were remarkable times with a lot going on and very active youth that was critical of society. I myself joined in a lot at demonstrations and manifestations and so forth. I thought nothing good of the violence. Things in Arnhem had a way of getting out of hand more often than not due to the Police, GBO in particular."
"Ik vond dat wel goed. Het was een bijzondere tijd met veel dynamiek en jongeren die erg actief waren en kritisch op de maatschappij. Ik heb zelf ook veel meegelopen bij demonstraties en nam ook deel aan manifestaties en zo. Alleen het geweld vond ik niets. In Arnhem liepen dingen nog wel eens uit de hand. dat lag ook aan al die opgefokte agenten, vooral die in burger, het GBO."

Guus Sarianamual (audience / fellow Punk show organizer Chi Chi Club Winterswijk)
"Fine! They represented something, non-dependence, anti-Nazi, squatting, anti-militarism etc. For example, I remember visiting Amsterdam in the morning to join a demonstration against the installation of a CP (extreme right-wing party) member for the City Council of Amsterdam. Before the demonstration we gathered in Café de Hoogte and a couple of Goudvishal people were there as well. Nowadays those CP members even are represented in the houses of parliament, only with other party names."
"Prima! Ze stonden ergens voor, je niet afhankelijk opstellen, maar de dingen doen die je wilt doen, anti nazi, kraken, anti militarisme enz. Een voorbeeld: weet nog goed dat ik een keer 's ochtends in Amsterdam was (dat was 1 dag na de Tsjernobyl ramp). Ik was daar om mee te doen aan de demo tegen de installatie van een lid van de CP in de gemeenteraad van Amsterdam. De demonstranten kwamen uit het hele land,

veel Punkers onder hen. Voordat de demo begon hebben we in cafe de Hoogte aldaar nog zitten praten met een paar Goudvishallers de er ook waren. (trouwens als je nagaat dat die CP-ers nu overal zetelen, tot in de 2e kamer aan toe, alleen heten ze nu anders...).")

Rene Derks (promotor Willemeen Arnhem, state youth center)
"Punk was thé way to resist against societal injustice(s) and battling to realize the ideals that existed in abundance back then. The GVSH facilitated this well and was thé place for the Arnhem youth that rebelled both musically and politically."
"Punk was dé manier om in verzet te komen tegen maatschappelijk onrecht. En om strijd te voeren voor de idealen zoals die er toen volop waren. De GVSH kon dit goed faciliteren en was dé plek voor de jeugd van Arnhem en omstreken met een progressieve, rebellerende houding in muziek en politieke voorkeuren."

Gwen Hetaria (OG Crew)
"De Goudvishal always was way to go! Though not everybody that visited or worked there was that politically engaged. I remember mindless violence by crew too but in general good things were predominant."
"De Goudvishal was altijd goed bezig! Al was niet iedereen die erbij hoorde of in de Goudvishal kwam erg betrokken. Ik kan mij zo herinneren dat er vaak veel gesloopt en rotzooi geschopt werd (ook door 'medewerkers'). Maar, over het algemeen werden er mooie dingen gedaan."

Petra Stol (OG crew)
"Obviously I'm of the 80's generation. Society was in turmoil with the nuclear threat, arms race, Tjernobyl, housing shortages, searing youth unemployment etc. We were well aware of all of this and wanted to do our part in our way and arrange our lives according to our own values and ideals. One's social background (from birth) wasn't important, all layers of society were represented in our group. Everyone was equal. Paid jobs weren't around so we organized our own things to do. Not only organizing gigs but making our own clothes and staging a radio show (Radio Heftig). We demonstrated against nuclear energy and nuclear arms, housing shortages etc. I think we were more concerned with societal issues than young people nowadays."
"Ik ben natuurlijk van de generatie uit de jaren '80. Maatschappelijk was er veel aan de hand; kernwapens, wapenwedloop, Tjernobyl, woonruimte tekort, hoge jeugdwerkloosheid. Daar waren wij ons heel bewust van en wilden op onze manier een steentje bijdragen om ons leven zelf inrichten met onze eigen bezigheden / idealen. Onze achtergrond deed er niet toe, alle sociale lagen (van huis uit) waren onder ons vertegenwoordigd. Iedereen was gelijk. Werk was er niet, dus wij maakten onze eigen bezigheden. Niet alleen muziekevenementen organiseren, maar ik maakte ook veel van mijn eigen kleding. Had een radioprogramma op de Stadsradio (Radio Heftig). We demonstreerden tegen kernenergie en kernwapens en woningnood etc. Ik denk dat wij ons veel meer met maatschappelijke issues bezighielden dan de jeugd nu."

Gwen Hetharia (OG crew)
"Like for instance the poster actions we organized against the war / military glorification on Memorial Day (remembrance of the 'Battle of Arnhem, ed) where Hans did a performance (dressed as an 'Indian' in a wicker skirt he performed a War Dance, ed). You should have seen the looks on those people's faces as they passed by, sheer genius!"
"Zoals bijvoorbeeld de plakactie tegen de verheerlijking van oorlog op Memorial Day en de performance van Hans op die dag (Hans deed een 'oorlogsdans, schaars gekleed als 'indiaan'). Die koppen van die mensen als reactie op Hans, geniaal!"

Hans Kloosterhuis:
"The only thing I remember of my 'war dance' is the colonne of war vehicles underway in the direction of te Amsterdamseweg and the 'Oud Strijders Legioen' (right wing politically veterans society, OSL) going berserk. My dance was meant to disrupt and f#ck up all this."
"Van mijn oorlogsdans weet ik alleen, dat er een stoet oorlogsmobielen richting Amsterdamseweg onderweg was, en het 'Oud Strijders Legioen' uit zijn dak ging. Mijn dans wilde het serieuze gedoe neuken."

The political stuff we did (amongst others) were benefits for Native American Indians, the IRA, the ETA Basque movement, the Underground Dutch paper Bluf!, Anti-Shell Apartheid demonstrations, AntiFa, Pro Squatting, El Salvador, Anti Nuclear Power and Tjernobyl.

MEMORIAL FLIGHT (08-09-1984)
We really had the balls to challenge the status quo on the annual remembrance of the Battle of Arnhem ('A bridge too far') printing a thousand posters or so designed by me, and printed (for free !) by the left wing printers 'De Draak' (on Hommelseweg), agitating against the military aspect and the glorification of self-sacrifice for queen country and god. In short, an anti-War campaign. The posters were printed for free by the local left wing printer 'De Draak' on the Hommelseweg. The Battle of Arnhem obviously is a big deal in Arnhem. In general we meant no disrespect to the veterans, whom we considered not so much heroes as much as working class victims to a ruling class fighting their wars for them. There is no heroism in War, this part of war ideology is one of the more intrepid trappings. If the victory over fascism should be celebrated this should be a victory over blatant militarism as well, certainly not a show or glorification of the military ideology of war. Hans Kloosterhuis performed his legendary funnily 'war dance' in the Sonsbeek Park, dressed in just a kind of 'native' bamboo skirt.

ANTI CRUISE MISSILES (NUCLEAR MISSILES) PROTEST (10-05-1984)
Of course, we also suffered the so called 'Hollanditis'. The famous and growing concern about and resistance against nuclear arms and nuclear energy and against the power of the USA and the USSR. Besides our participation in the great demonstrations against nuclear weapons of 1981 and 1983 — the latter with more than 550.000 by far the biggest demonstration ever held in the Netherlands — there were countless smaller and diverse actions against the nuclear arms race.

Left poster Hans Kok and Poster Memorial Day (Marcel Stol, 1984). The latter to protest against the militarized memorial of the Battle for Arnhem (A Bridge Too Far) on 08-09-1984 and the first one for a national protest against the dead of the Punk and squatter Hans Kok who died in Amsterdam police custody on 25-10-1985 as a result of neglecting his medical conditions and refusing proper treatment. 'Coöperatieve Drukkerij De Draak ' on the Hommelseweg, a left wing printers, printed the poster for free. This page Spijkerstraat Arnhem with at the far end the red light district and on the last corner before that Spijkerstraat 251A where Petra and I lived and the bands stayed the night from 1984-1986. (photo Spijkerstraat Gerth van Roden 06-06-1979; photos Marcel and Petra: Hans Kloosterhuis 1984)

The Americans and Nato wanted to deploy even more nuclear missiles in the West pointed towards the Warsaw Pact countries in the East across Europe that already the case, effectively lowering the temperature even more in the already freezing cold war. The Netherlands was part of this too of course and so were the protests. Protests that started off at the 'usual suspects' (in case the left wing movement) but slowly but surely developed into mass protests in the Netherlands and Europe effectively preventing the deployment in the end.

The School / Student Strike ('Scholierenstaking') in Arnhem was an event organized by Rebel (youth department of a Socialst party) with a couple of local (Punk) bands (Eppo and Portfolio Visions in any case) playing at the AKU fonteinen outside 'pavilion'. My band Neuroot didn't play (don't remember why) but I did lend out my bass rig to the bands there (when didn't I lend out my bass rig?). It's on every second picture of bands playing the Goudvishal). The demonstration that accompanied the event got quite out of hand with the ever aggressive Arnhem police showing off their brutality as usual and as seen in the pictures.

These strikes drew a lot of attention and support. Most of the scholars and students on strike met strong police (and political) force to end their demonstrations, blockades and picket lines. In the Netherlands about forty missiles were eventually secretly stationed at two army airports.

HANS KOK MURDERED BY POLICE (25-10-1985)
Hans Kok was a Punk / Squatter that died in an Amsterdam police cell following the eviction of a squat in 'de Staatsliedenbuurt' the then squatting 'capital' within Amsterdam, the squatting capital of The Netherlands. The Police ignored him and his apparent medical condition and let him die in his cell in their custody. One way or the other the Police was to blame and all over the country spontaneous protests were organised. Petra and I had gotten our hands on a whole bunch of posters stating 'Hans Klok murdered by the Police and the justice department' and glued a whole bunch of them to the front of the central police station in the center of town. Just as we walked away and thought we wouldn't get caught we were arrested. They took our posters but didn't even officially book us and let us go after an hour or so.

CHERNOBYL ANTI NUCLEAR POWER DEMONSTRATIONS (26-04-1986)
Spontaneous action of ours following the Chernobyl meltdown in Russia. The 'accident' at Chernobyl which we immediately acted upon and organized our own Goudvishal crew demonstration. Hans and myself, dressed in white painters suits marked with the radioactive symbol front and back, made a pamphlet against nuclear power and walked from our (Petra's and myself) then address Spijkerstraat 251a to the Goudvishal Vijfzinnenstraat 16a through the city center distributing the pamphlets and generally turning heads. We were escorted by some of our friends to prevent and answer any attacks from bystanders. The wind was blowing from the east and the 8 oclock news warned not to eat spinach and stuff because of the nuclear fallout from Chernobyl heading our way.

Besides addressing and acting upon the more overtly 'wordly' political issues we didn't shy away from putting the politics in our own personal lives and certainly in our position as a venue. I suggested we should be accountable to our visitors who paid an entrance fee and drinks at our place etc because of the fact that we felt that regular youth centers and rock venues never seemed to give a sh#t about their audiences, just exploiting them, so I suggested we should be transparent to the point that we handed out a xeroxed financial balance sheet of costs and earnings at each gig about the last gig. Don't know if anybody cared but we made our point for a while doing this.

Direct action following the nuclear disaster of Chernobyl, 28 April 1986. We left from Spijkerstraat 251A all the way through the city center to the Goudvishal with Hans Kloosterhuis and I in these self made radiation suits and our posse handing out these anti nuclear power leaflets along the way. (photos: Marcel Stol)

DIY or DIE! Punk in Arnhem
1985

FIRST GIGS

My band Neuroot is planned but we have to take a raincheck because our singer Wouter is ill. Instead The Daltons play and the already planned Portfolio Visions. You get admission with the xeroxed flyer (back then, flyers were not yet common place) and away we go. I'm not organizing all of this yet, don't know who did, but we got no PA yet, just a vocal amplifier but hey, here we go! We got power and water with the help from the more seasoned members from other long standing squats like Hotel Bosch. It's all makeshift and shit but WTF it's working!
The place has power, running water, no heating and a small part of the ground floor has been separated with self-made wooden panels to create what is now the small hall. On the other side of the separation is the rest of the ground floor where still heaps of rubble are laying around.

All of a sudden: FIRE, FIRE, FIRE (does a Basil Fawlty / John Cleese impersonation. Smoke in the air, panic everywhere). The smoke is coming from the other end of the large section; someone has lighted the rubble of wood and shit we had left there for now. Everybody's looking on but no one is taking action, there is a slight panic. The hall is filling up with thick smoke. I'm thinking, we have to get it out of here since we have no means of putting out the flames with extinguishers or water or whatever. There are two massive side doors towards which we start shoving and sliding the pile of rubble.When the pile reaches the doors, we take off the steel beam and open the doors; burn my hands taking the steel bar off which had heated up quickly. We shove the burning pile outside into the open air courtyard.

Pfff, we could've gone up in smoke already at our first gig. The side doors of the small room have opened as well and everybody's piled outside in the streets except for (speedy) Rob Siebenga from the replacement local band De Daltons; he is still playing. Ican barely see him through the thick smoke, mental, priceless.

Hours later, the fire department shows up and makes sure the pile outside doesn't smolder anymore. It's clear to everybody that the fire was deliberately started so it sinks in that we have got enemies. A reminder that you have to put out your own fires.

SMOKE ON THE STAGE
The first real gig set the place ablaze, literally. It was quite the achievement, our very first gig so I was somehow proud we could finally open the doors for our public. The gig took place on what we called the minor stage in the smaller hall. Since that part of our venue was ready and even provided with a bar and a ticket boot. The main hall still was a dump without stage and stuffed with building materials and rubbish. The last were leftovers after 'the great cleansing' that we considered as possibly useful.

The line-up was Portfolio Visions and Neuroot. The latter didn't actually play due to a sick lead singer. So, we arranged the Daltons to play instead. We had a partly rented and partly borrowed equipment on stage. To buy enough beer and drinks we collected money from all the crew and even some mums and pops. Gwen and I arranged a toaster to make grilled cheese sandwiches to join the booze and I bought a few cartons with small bags of crisps. For sure we were absolutely ready to roll. Outside there were quite a lot of people waiting to buy a ticket and pretty soon I worried if we even had enough space. It sure was a full house. Pretty neat for our first show.

When the first band started their set there it happened, smoke on the stage. Just a bit, but rapidly it became a thick blanket of foul-smelling smoke. Since we had no fog machine, this could only mean one thing: FIRE! I thought it, somebody screamed it. The band stopped, somewhat hesitantly. People started looking around, anxiously. Then everybody started to run around, not to flee the place, far from it, just eager to see the fire. The band was left alone on stage, puzzled by this odd situation. Perhaps they still didn't understand what was wrong. Pretty soon

Photo doorway Goudvishal main entrance at Vijzinnenstraat 16A:
Henk Wentink, Markje, Vincent van Heijningen.
(photo by APA 28-06-1985)

we found what was burning. A small pile of rubbish, mostly old matrasses in the mid of the main hall. It was obvious it was set on fire. Due to all the nosey people looking for thrills we hardly could reach the fire. We threw open the side entrance, kicked everybody out of the way and drag out the heavily smoking matrasses. They were filled with kapok and kept burning and smoking. We spilled buckets and buckets of water and only when they were completely soaked, they stopped burning.

We never discovered which jerk lighted the fire. Since it was shortly after our great cleansing, I always suspected one of the kids we kicked out it. Maybe it was one of the Ernum Punx goon squad. We never knew, but we extinguished it ourselves and the boys of the fire brigade could go home again without a piece of the action. Next gig we ensured the doors to the main hall were tightly locked.

After this we are getting our act together and never allow anything like this to happen again. We purge ourselves from all counterproductive elements in our hall including its inhabitants (in more than one sense; including human and animal) on the top floor. I decide there and then to get involved again and to seriously commit myself again, second time around.

OUT OF THE FIRE AND INTO THE FRYING PAN.
The first real public gig was with Murder Inc, Winterswijx Chaos Front, Brigade Fozzy (from Germany) and Neuroot. Poster and gig were arranged by Vincent who was at the core of the hardcore of Goudvishal workers but who was way better at doing other things than organizing gigs and designing posters. From this gig on, I'm doing all the band programming en -contact, designing and printing the posters and publicity.

I get around North Western Europe a lot with my band Neuroot and get to know a lot of other punk gig promotors in squats, youth centers and stuff so this is a perfect fit since my band vice versa benefits from these contacts as well.

I learn how to silkscreen posters from Peter from MT Hondelul at Willemeen state youth center and am able to design and print all the posters shortly after; after a year or so I've designed the iconic Goudvishal letter logo, using the font from the first Corrosion of Conformity album. Starting out on the first floor with the silkscreen hardware that we salvaged from the Stokvishal, the printing jobs themselves are a real struggle against the cold in wintertime and against the ever present lack of money to buy decent printing necessities. Consequences are that I have to make do and the posters more often than not end up accordingly, but hey it's working!

At first the gigs we are doing with a cheap vocal amplifier but the sound sucks; we have to have a proper PA but hiring a regular one at the usual local places costs about 300 Dutch Guilders which we can't afford so we keep settling for the vocal amplifier throughout the first string of proper gigs with bands like BGK and Nog Watt from Amsterdam. Turns out the Hippie squatting neighbor Fred Veldman has built himself a proper PA which he is willing to hire out for 100 Dutch Guilders a time! So I ask him to do our sound, it's only a couple of yards away! This we can afford and a companionship and friendship is made that lasts for decades. A little later on Fred will start recording the shows which tapes we now can enjoy on the Live At Goudvishal albums.
My contacts come up with international bands that year, like Amebix and Negazione, which have a huge impact on the audience. The international bands usually sleep at our place since we got the most room and matrasses.

We figure out that we can keep the police (GBO) at bay when we apply for a permit for each gig; costs next to nothing (Hfl 7,50), is easy to obtain and will keep the pigs out so we can do and plan our revolutionary activities in peace and quiet. Henk is doing this at first but he gets all the aggro from the GBO at the police station so Petra is going instead without the aggro. So they are sexist as well?, what a surprise LOL.

Optredens punkbands in De Goudtvischhal

Door onze verslaggever

ARNHEM — Voor de punkers in Arnhem en wijde omgeving breken gouden tijden aan. In De Goudtvischhal (een gekraakt voormalig pakhuis aan de Vijfzinnenstraat in Arnhem wordt de komende tijd een serie concerten door punkgroepen gegeven. Zondag hebben van 15.00 tot 20.00 uur de eerste optredens plaats.

De groepen Murder Inc., Brigade Fuzzy, Winterwijkjes Chaos Front en Neuroot uit Arnhem zijn dan van de partij. De Arnhemse gemeentepolitie heeft een tijdelijke vergunning verstrekt voor het punkfestijn. De verwachting is, dat ruim honderd punkers uit de regio Arnhem hun opwachting zullen maken.

Er zijn aankondigingsaffiches in de regio en zelfs in West-Duitsland verspreid. De buurtbewoners zijn door middel van een stencil op de hoogte gebracht van het muzikale geweld, dat zondag zal losbarsten. Om overlast zoveel mogelijk te voorkomen, heeft de initiatiefnemer het punkconcert overdag plaats.

Overigens op Koninginnedag hebben bij wijze van proef twee punkgroepen in het kraakpand aan de Vijfzinnenstraat onder grote belangstelling problemloos opgetreden. Meer dan honderd jongeren waren toen van de partij.

● Een groep punkers, onder wie Vincent van Heijningen, op een 'grote behoefte aan een ruimte, waar punkers lekker hun eigen gang kunnen gaan'.

Verschillende ontmoetingsplaatsen voor punkers zijn volgens hem in de loop der jaren verdwenen. Hierbij kan worden gedacht aan de Ride On, de Stokvishal en Het Maatje.

Het streven is om een soort woon/werkcentrum voor en door punkers op te zetten. De punkers willen een eigen klei-ne drukkerij, een platenzaakje en een bar beginnen. In De Goudtvischhal moet ook een oefenruimte komen voor punkbands.

De punkers hebben in het verleden regelmatig bij de gemeente Arnhem tevergeefs aangeklopt voor een subsidie van 20.000 gulden voor het opknappen van De Goudtvischhal. Omdat de gemeente niet wil bijspringen in de kosten hebben de punkers besloten om het voormalige pakhuis met eigen middelen op te knappen.

Om dit probleem te verhelpen, is 19 april 1984 het voormalige pakhuis gekraakt. Dit pand wordt momenteel bewoond door een groep krakers. In totaal is een vaste kern van twaalf jongeren volop aan de slag gegaan om het verwaarloosde onderkomen op te knappen met materiaal voornamelijk uit sloopanden.

● Een groep punkers, onder wie Vincent van Heijningen (rechts), heeft zich de afgelopen periode ingezet voor het houden van punkconcerten in De Goudtvischhal in Vijfzinnenstraat in Arnhem.

De Nieuwe Krant 29-06-1985 about our current situation and the first gigs in June 1985. (photo APA 28-06-1985)

MASTER OF SOUNDS

We definitely needed a lot of things those early days of the Goudvishal. Above all, and besides electricity and water, we needed a PA. No gig off course, without the proper, electrical boosted sounds.

The first gigs we rented equipment at a local store and music service. But we soon learned that this would quickly lead to our ruin. It was just way too expensive. Then we met Fred, former drummer of the Blue Band and quite busy with his own designed and build PA. A prototype which he tried desperately to sell believing it would somewhere somehow made him filthy rich. Fred lived in the neighbouring squats where he also ran a rehearsal room. He was a hippie who loved music, dope and beer, and he liked our style of arranging things and even some of our music.

There was a little uneasy first arrangement, he was still one of those neighbours with we had shortly before a hefty argument, but after about two or three gigs he made us an offer we couldn't refuse. We paid him a 100 guilder (something like 50 euro's nowadays) and free beers, and we could use his PA and his experience as soundman anytime we wanted. Oh, and of course at the end of each gig we had to drag all of his equipment back to the storage next door and sometimes the man himself too.

Technically that deal was our salvation. We had the necessary equipment and our own master of sounds, on sandals. The latter we got used to. Fred and we started a long-term collaboration and at the end of the eighties he easily moved with us to number 103 to resume our relationship in music, beer and fun. Think many loyal fans of our venue will remember his sometimes-savage looks and his now and then hard to follow requests and remarks over the mic at the most awkward moments. He could be a rude bastard, but I liked him nevertheless and I'm verry sorry to say that he is very ill and hasn't long to live anymore.

Goudvishal main entrance Vijfzinnenstraat 16A with your back towards the end of the Vijfzinnenstraat (where number 103 is located) facing downtown. Signboard Goldfish design by Pietje (Edwin Pietersen).

Construction drawings of the Goudvishal, which was designed in 1953 by Engineering firm Hamerpagt in the Paulus Potterstraat 3 Arnhem as a warehouse for tobacco for the Frowein Company. (photos Gelders Archief)

Martijn Goosen (regular audience)
"I remember the early stages being a time of turmoil. There wasn't any structure and people with Nazi sympathies were visiting. This was the main reason to decide to not make the first gig a publicly accessible one. You could only enter with an invitation. Our band Portfolio Visions was the first band on. After us The Daltons played, who were standing in for Neuroot who had their name on the invite flyer."
"De eerste periode was in mijn herinnering een roerige tijd. Het was rommelig en er kwam bijvoorbeeld ook volk met nazi sympathien over de vloer. Volgens mij is er daarom toen ook besloten om het eerste optreden, benefiet voor de Goudvishal, 'besloten' te houden. Mensen konden alleen met uitnodiging naar binnen. Wij met Portfolio Visions waren de eerste band die speelden. Daarna speelde De Daltons, zij vervingen Neuroot, die wel op de uitnodiging stonden."

Petra Stol (OG crew)
"I remember doing a bar shift at a gig in the small hall. There was this door leading to the big hall. It was ajar and I could see the smoke and an orange glow. We ran to the microphone and called out FIRE!. Everybody out!. Turned out a fire was lit in the great hall. Everybody was walking around with black nostrils afterwards. The fire department eventually showed up too. Luckily there wasn't any substantial damage. Never a dull moment, is all I can say…"
"Ik herinner mij een keer dat ik bardienst had met een concert in de kleine zaal. Naar de grote zaal was er een soort tussendeur. Die stond op een kier en ik zag enorm veel rookontwikkeling en een oranje gloed. We zijn naar de microfoon gerend en hebben BRAND! geroepen. Iedereen eruit! Het bleek een aangestoken vuurtje in de grote zaal te zijn…. Blijkbaar door een stel malloten die het koud hadden, daar een kampvuurtje gemaakt…. Iedereen liep met zwarte neusgaten rond daarna. Brandweer is ook nog gekomen. Gelukkig is de Hal blijven staan en geen grote schade… Never a dull moment zal ik maar zeggen… "

Vincent van Heiningen (OG crew)
"I think at first I presented myself as the gig promotor, but that didn't turn out to be a success, hahaha. Marcel took this over and did a fine job. Cheers to him."
"Ik had me eerst opgeworpen als programmeur geloof ik, maar haha dat was geen succes. Marcel heeft het daarna prima opgepakt trouwens. Hulde."

Fred Veldman (our own sound technician and Bergstraat neighbour)
"I wasn't part of the crew like those kids. I was the sound technician and took care of the sound at the concerts with my own PA., The money was nice on the side. I recorded all the shows like Marcel asked me to and gave me tapes for. With those tapes the LP was made, right? Somewhere in the 1990's I quit. They were unhappy, wanted a different sound and there it ended for me."
"Ik was dus geen medewerker zoals die andere kids. Ik was de geluidsman en zorgde voor het geluid bij alle concerten, met mijn eigen PA. Was een leuke bijverdienste. Ik maakte ook van alle concerten opnamen omdat Marcel dat had gevraagd en vooraf zorgde voor tapes. Daar is nu die LP van gemaakt, toch? Ergens in de jaren '90 ben ik gestopt. Ze waren ontevreden, wilden een ander geluid, en toen hield het voor mij op."

Vincent van Heiningen (OG crew)
"Oh, and of course the printers. All those fantastic posters we made there, I thought nothing special of them back then. Nowadays I see them as true works of art."
"Oh, en de drukkerij natuurlijk. Al die fantastische posters die we daar gemaakt hebben, toen vond ik dat de normaalste zaak van de wereld. Tegenwoordig zie ik het als ware kunstobjecten die we toen hebben gemaakt!"

(BESLOTEN)
GRATIS GRATIS GRATIS

OPENING GOUDTVISHHAL

vyfzinnenstraat 16a
vlak by het station.

ATTRACTIES:......

PORTFOLIO
VISIONS
NEUROOT →

OP VRIJDAG **19** APRIL
AANVANG 7 UUR.
±8 SPEELT DE EERSTE BAND.
alleen entree met dit kaartje!

Bottom right Henk Wentink welcomes the audience. Top right Vincent van Heijningen. Top left our very first but 'private' concert, since we had no permit entrance 'only' with an invitation. Of course we weren't that strict and there was a small pile of copied invitations at the ticket booth. Bottom left the entrance at the beginning before we covered it in steel plating and black paint (Photo Henk Wentink). Graffiti opposite the main entrance. Photos to the right Mira Rockx (3x).

THE CREW: KNIGHTS (M/F) OF THE ROUND TABLE.
We learned our lessons this first year. Now we can really get a move on with the shows we put on. I take over the programming of bands and the contacts, the designing, and silkscreen printing and distribution of the gig posters.
Henk, Vincent, Arild and Gwen do all the technical building and the buying of crates of drinks and stuff. Anja does the accounting and the money (what money?). Vincent takes care of the planning of regular meetings and the corresponding notes. Petra arranges the gig permits at the cops and together with Marleen and Anja the preparation of food for the bands. Everyone pastes the posters on the streets of Arnhem for publicity.

Bands sleep at our house. Fred operates the PA. We all 'man' the bar and the door; I tend to the follow up of bands on stage and contact with the bands. There's no money whatsoever so we decide that all volunteers should contribute Hfl 10 guilders each month so we have some money; my proposal if I remember correctly. Some kids still just have their parents pocket money LOL, no one has paid jobs.

At the first concerts in the small part of the venue we regularly run out of drinks for the audience so we have to scrounge ourselves across every other Arnhem squat midway the evening. Usually Anja has to drive some lended vehicle we can get our hands on because she is the only one of us with a driver's license. We manage somehow until we get a deal with a local wholesale beverage firm called Van Pernis (hey, my dad used to work there way back and I remember him buying drinks there when we were little kids waiting for him in the car). He and Vincent close the deal and it's a huge step for us; our beverage problems are over as our sound problems were over from the moment Fred and his PA were on board.

There he is ... our own 'king of sounds' Fred Veldman and his self-made fabulous sound system. (color photos Fred Veldman 1975-1980 Gelders Archief; B&W photo: Alex van der Ploeg) Next page Xerox posters of our first public gigs. Left by Vincent van Heiningen (his first and last one), right by Marcel Stol (his first). As one can surely see we did have something to learn about graphic design and pr. Nevertheless, the first gigs drew the crowds.

Poster 1

DO 28 NOVEMB. «21.00» «FL. 3,50»

DERRIERE (DORTMUND)

GOUDVISCHHAL ARNHEM
VYFZINNESTR 16a

VRY 29 NOVEMBER 21.00 FL. 5,-

NEGAZIONE (ITALIE)

NEGATIVE!

Poster 2

Goudtvisch-Hal Arnhem

Zaterdag 29 - juni

- bR. FOzzy
- neuROOT
- murder inc
- W. ChaØs FRONt

entRee 4,- AAnvang 15.00

VIJFzInnenstR. 16A

Everybody had a say but it was no democracy of one (wo)man one vote; the people that had the biggest say were the ones that did most of the work, who worked the hardest and achieved the biggest results. Those people we were, I was. Besides, you had to not only have an opinion but also the power to organize it yourself and if that fizzled out it was tough luck for you and your opinion on this or that band.

Vincent always made sure notes were made of the meetings and at the time I thought of this as BS but now a lot of those notes turn up and give us quite a lot of information of the goingson at the time. The first hardcore of the Goudvishal consisted of Petra, Anja, Marleen, Gwen on the female side and Marcel, Henk (Wentink), Vincent and Arild on the male side. Later on Edwin, Rob, Henk (Vermeer), Maarten, Richard, Jacco (RIP). Alex and Ramon were part of the Goudvishal hardcore too.
According to Petra, I took to a very dominant (verbal) stance back then, almost calling it fascist (haha, but not seriously though) but I felt very strongly that it was not a time for wavering, self-doubt and hesitation anymore. In our first year we had experienced first-hand where that would lead to. If we wanted to get anywhere we had to be decisive rather than inclusive, so it was our way or the highway, no more compromises.

THE BEER'S OUT!
Before we got the Van Pernis (Liquor store deal) we had to pre-finance the drinks ourselves. More than once this lead to shortages during the gigs when mid-gig the beer had ran out. We then had to speed-visit some of the other colleague squats around that had a pub (Katshuis and Hotel Bosch, Bazoeka) and a stock of beer. Stressful moments hahaha.

ALEX
Alex, a somewhat older (ex) hippie who had cut his hair and Henk's contact, started showing up at gigs sometimes and take pictures of the action. He was a hobby photographer but with professional looking gear so I quickly realized he would be our perfect 'house

SAVED BY THE LIQUOR STORE
Despite the contribution we paid it was still pretty tough to collect enough money to start arranging a gig and buy enough drinks and food for bands, volunteers and audience. Most of the time the ones who could afford it, generally the same four people, wrangled up a few hundred guilders to start working and do some shopping.

In those days most of the bands weren't hooked to an agency or management. We just called them with an old-fashioned telephone (you know, the ones with a wire and rotary) or we wrote them. For bands from abroad, especially out of Europe, it was only interesting if we managed to organize a few gigs in several cities in two or even more countries. Since everybody in our scene wanted to see these bands, we were soon part of a network of small concert halls in the Netherlands, Germany and Belgium. The bands themselves were playing for traveling costs, a sleeping place, food and a part of the takings. Most of the time we managed somehow to finish even, occasionally we had to put up money from the benefits of the bar.

So, before inviting bands we had to pre-finance the whole thing with our own money and that could be pretty risky, particularly the first years. Major problem was purchasing enough drinks. The challenge there was to estimate the quantity we needed and could afford. We usually bought large amounts of cheap beer and other drinks at low-priced supermarkets. They didn't offer any deals and you always had to pay right away in hard cash. Now there popped up the owner of Van Pernis, probably the oldest the liquor store in Arnhem. Anja lived just around the corner of this store and talked to the owner. Apparently, he liked what we were trying to do and offered us all the beer and soda we needed, only to pay after the gig what we really used and return the cases and bottles that were left over. That just was the deal we were looking for. All of a sudden, the purchase of beverages was no longer a pain in the bud. Cheers again.

Photo doorway Goudvishal main entrance at Vijfzinnenstraat 16A: Henk Wentink, Vincent van Heijningen. (photo by APA 28-06-1985)

Left Negazione at minor stage Goudvishal on 29-11-1985. Above Amebix at minor stage Goudvishal on 13-12-1985. (both photos from Inter-Conn Fanzine GER)

Top row: Negazione at the minor stage Goudvishal on 29-11-1985, (Photos by Inter-conn Fanzine (GER)). Snapshots of Anja de Jong and Petra Stol sharing a photo(booth) and some fun. (Photos Anja De Jong) All further B&W photos Alex v/d Ploeg. Top right we spot Ronald Izaak, Anja de Jong and Petra Stol.

Middle row from left to right we spot Peter Mom (RIP) and Maarten (crew); Neuroot on 27-06-1986 ; Marleen Berfelo (far right)

Bottom row: from left to right we spot Sedition and Smart Pils on 17-10-1986; Petra Stol and Rob Faber (RIP) on the couch 'backstage', Anja, Rob and Niels behind and on the bar and (far right) Mariska and Martijn in front of the 'Rats' mural (by Arild Veld (crew))n the small hall.

photographer'. I talked to him and offered him free admittance as long as he took pictures of the gigs, audience etc. He was quite willing and enthusiastic about it and he took hundreds of pictures over the years and really blended in with the whole scene.

SNAPSHOT ALEX

We met Alex van der Ploeg somewhere on the streets in 1984. He was an older hippie interested in underground music and youth culture. He wanted to photograph us so we asked him for money. Like we heard the English Punks did. Instead of paying he started a conversation and after a while we considered him to be all right. After that we met him regularly at gigs, demonstrations and other events and became friends. Quite often he invited us, or we invited ourselves, to join him on a trip to other cities in the Netherlands, Belgium and Germany. Since almost none of us had a driving license he was more than once our driver to gigs and festivals all over the country and abroad.

When we started organizing gigs in the Goudvishal we invited him and pretty soon he became our own home photographer. He took his 'job' pretty serious and made pictures during almost all the gigs and events from aboout 1985 until the end of the nineties. Having free entrance and providing visitors and bands with copies of his work he wrote a history in depictions of the Goudvishal and underground Arnhem for about more than a decade.

Now and then we had to save him from visitors who supposed him photographing for the local constabulary or even being an undercover agent, hysterical nitwits. After a while our regular guests knew who he was, and since he was a very friendly guy, he quickly became friends with almost everybody and a well-known figure in the local scene. Greater part of the pictures in this scrapbook are from his hand and we really want to thank him for all his work and the numerous trips we made with him.

Alex van der Ploeg, our own house photographer himself in the picture, small hall summer 1985.

Petra Stol and Marcel Stol working the door. (photo Alex van der Ploeg) In front a box with Neuroot vinyl 7"singles for sale. The guy sitting in the back on the bar, Uwe from Bremen, 'bought' a whole case of Neuroot singles but never gave me a dime. To my left (a part of Speedy) Rob Siebenga, in the back (at the bar of course) Fred Veldman ordering a beer.

Marleen Berfelo (OG crew)
"I worked the bar and the door. I helped out Petra and Anja preparing the meals for the bands and crew on gig evenings."
"Ik was barmedewerker en draaide deurdiensten. Ook hielp ik Petra en Anja met vegetarische maaltijden maken voor de bands en medewerkers op concertavonden."

Henk Wentink (OG crew)
"To be part of the crew was really great. The responsibility organizing gigs, festivals, manifestations and pub evenings. The fun of it all was doing everything on our own account. Bear in mind I was only 17 at the time when we squatted the place. It was my first time doing this kind of stuff. At home there was only quarrel and misery. At the Goudvishal I was somebody actually doing things and doing them right, with other people. It gave me energy and satisfaction. Main reason was we were doing it ourselves. Everything that went right and sometimes pretty bad, we did ourselves. We were in the driver's seat. That was the thrill of it all. During those years I really learned a lot about getting things done, responsibility, myself and others and about the things you can achieve when you really go for it. I was in the board even as a chairman for a while and worked the bar and the door. When things got too hefty Jacco and I were protecting Fred's PA stuff down the pogo front. Especially in the small hall with its low stage this was a necessity really. When we finished the main stage in the great hall this wasn't needed anymore and I could quit this shitty little job it actually was. Everybody had his / her specialties. Anja did the money affairs and accounting. Marcel did the band / gig promoting and the posters. Vinnie was the electrician and water technician and everybody else were allround handymen and -women. I was reasonably crafty and used to carpentry, masonry and paint jobs and I quite often repaired the roof. There was always some kind of roof leakage, partly because of the summer parties up on the roof."
"Medewerker zijn was echt gaaf. De verantwoordelijkheid, dat we zelf concerten, festivals, manifestaties en baravonden organiseerden. Alles voor eigen rekening en risico, dat was de lol. Let wel, ik was net 17 toen we de hal kraakten. Het was voor het eerst dat ik zoiets deed. Thuis was altijd ruzie en ellende, in de hal was ik iemand die zijn ding deed én goed deed, samen met anderen. Dat gaf energie en voldoening. Voornaamste reden is dat we het echt zelf deden. Alles wat goed ging en soms ook vet fout, deden we zelf. Wij zaten aan het stuur. Dat was de kick. Ik heb in die jaren echt ontzettend veel geleerd, over doorpakken, over verantwoordelijkheid, over mezelf, over anderen en over wat je met elkaar kunt bereiken als je er voor gaat. Ik zat in het bestuur (zelfs even als voorzitter) en was barman en deurman. Als het er heel heftige aan toe ging stonden Jacco en ik bovendien vaak vooraan om de spulletjes van Fred te beschermen tijdens het pogoën. Zeker in de kleine zaal met dat lage podium was dat wel een noodzaak. Toen de grote zaal klaar was met zijn hoge podium, hoefde dat gelukkig niet meer. Het was toch een beetje een klootbaantje. Zo had iedereen wel een paar specialiteiten. Anja, de centjes en de boekhouding, Marcel programmeren en affiches drukken, Vinnie was van de elektra en het water en verder was iedereen in de harde kern ook vooral een soort van allround klusjesman, want er was altijd wel iets kaduuk. Ik kan redelijk timmeren, metselen en schilderen en repareerde vaak het dak. We hadden altijd wel ergens lekkage in het dak, mede doordat er in de zomer vaak op de hal in de zon werd gerelaxt, lees gefeest."

Petra Stol (OG crew)
"I did the cooking for the bands together with Anja and Marleen. Always one with and one without meat. Nothing fancy. Chili con Carne (or sin carne), nasi, macaroni and that was about it.
We hauled these large pans from home to the venue because a there was no way of preparing food there. We hauled them on our bikes and it must have been a funny sight with these large cooking pots covered with bin liners on our lap on the back of Anja's bike trying to hold them steady so as not to spill. I did entrance and bar shifts and was the contact for the Police regarding the licenses for live gigs you had

to have each time. I got the licenses easy once they got to know me better."

"Ik kookte samen met Anja en soms Marleen voor de bands. Altijd een vega maaltijd en 1 met vlees. Nothing fancy. Prak chili con carne (of zonder de carne), nasi, macaroni en dan had je het wel gehad. Met grote pannen slepen vanuit huis naar de zaal. Want daar was in eerste instantie geen kookgelegenheid. Soms achterop de fiets wat leidde tot hilarische taferelen: dampende chili in een grote kookpot met een vuilniszak eromheen, klotsend en balancerend bij Anja achterop! Ook draaide ik kassadiensten en bardiensten en was toen het contactpersoon bij politie om de vergunningen voor elk concert te regelen. Dat ging steeds gemakkelijker naarmate zij mij beter leerden kennen en wij toch vrij probleemloos de concerten lieten verlopen."

Vincent van Heiningen (OG crew)
"Filling up holes, fixing the roof because of the leaking, renovations (bar / stage / separating walls), lighting, getting the beer crates at Van Pernis (funny thing is the firm van Pernis still exists today and getting to know Rinse - who still works here!- now from a very different perspective), bar shifts, opening and closing the place, shelter housing manager for all those crazy people who stayed there permanently before we threw them out later on."

"Wat niet eigenlijk, gaten vullen en dak repareren (vanwege de vele lekkages), verbouwingen (bar/podium/tussenwanden kleine en grote zaal), lichtinstallatie (pvc buis met lampen erin haha …), bierkratten halen bij Pernis (het mooie is dat die zaak nog steeds bestaat en Rinse die toen al daar werkte, ik nu opnieuw heb leren kennen maar dan vanuit een hele andere hoek), bardiensten draaien, sleutelman om de deur open te doen, opvanghuis beheerder in het prille begin maar dat was geen succes met een paar vreemde snuiters die daar mee binnen kwamen (die er allemaal later uitgeflikkerd zijn)."

Gwen Hatharia (OG crew)
"I did all sorts of things. First renovations and repairs and later on working the bar and door."
"Van alles. Eerst opbouwen en klussen, daarna bardiensten en deurdiensten."

Edwin de Hosson (crew)
"Joining in the renovation work (a.o the big hall stage), getting crates at van Pernis, working the bar and the door and helping out with the preparation of meals."
"Meehelpen met klussen (o.a. de grote zaal podium bouwen), drank, etc. halen bij Pernis, bardienst, bij de deur staan, helpen bij koken."

Pietje (a.k.a. ZEP, crew)
"Since I was a regular audience member, Marcel asked me to join the crew by working the door and bar. That's how I got involved. I did a lot of different things, you name it: working the bar and door, maintenance, making murals and videos of the bands, designing the fish logo on the signboard outside, printing posters, squatting number 103 en renovations, hauling the PA, cleaning up, etc. A lot of hands-on work."

"Aangezien ik een vaste bezoeker bleek, heeft Marcel me toen eens gevraagd of ik niet mee wilde helpen aan de deur of aan de bar en zo ben ik erin gerold. Noem het maar op: bar, deur, onderhoud, muurschilderingen gemaakt, videos maken van bands, logo ontwerp en uithangbord en pasje, posters drukken, 2E gvh gekraakt en verbouwd (zo staan er nog ergens tekeningen van mij onder het plafond :)) PA wegsjouwen naar Fred zijn opslag in de nacht, opruimen enz. Veel hands-on werk dus."

Gwen Hetharia (OG crew)
"I liked working there so much that I submitted my pocket money every month."
"Vond het zo leuk dat ik mijn zakgeld elke maand afdroeg aan de Goudvishal."

Audience and crew in the small room. Who's who? We spot (from left to right): Moniekje, Ernst, Petra Adema, Maurice, Monika Hess (behind Maurice) and Dick Jochems. (photo Alex van der Ploeg) Next page, our very first homemade silkscreen printed poster 06-09-1985. Yeah, now we're talking. Design by Marcel Stol, glued all over town by the rest of the crew. After the gig Kers, guitarist to Nog Watt stayed in Arnhem to be living there, above the Flying Teapot second hand record store on the Hommelstraat

SILKSCREEN PRINTING

We had this printing room on the first floor, with the silkscreen and lighting table that we had salvaged from the Stokvishal, and the chemical film, paint, paint remover (thinner) and paper that we would get at the neighbor Peter van Ginkel, who ran a shop with everything the Arnhem Art Student needed. He later expanded to a couple of other Dutch Cities too. The stuff was really expensive though; for us everything was expensive; we basically lived hand to mouth on dole money. There were no jobs available, let alone for punks. Not that we wanted paid jobs, the job at hand with the Goudvishal was a full time career ha!

I had had a crash course in silkscreen printing so now I was on my own. Started off designing the poster just as they told me: blanking out and filling in the desired parts on large pieces of opaque chalk paper by hand. You could then directly use this on the lighting table to be burned in or off by the lamp. After a year or so I thought this too troublesome and limiting so I started designing on DIN A4 paper using Xeroxed bits and pieces. At this stage I designed the iconic Goudvishal lettering logo that would go on for decades.
After this step I had to get it enlarged on transparent (plastic) that could be used on the lighting table; these were additional steps but it enhanced the designing big time. I used to visit the Offset Printers De Draak on the Hommelseweg. This was a printers shop that was run by a left-wing collective; nice and crafty people.

After a couple of years the posters I designed were silkscreen printed at the Rooie Lap, a small screen printers on the Hommelse weg; there I did the printing myself or in conjunction with the people there. I stopped doing it at the Goudvishal because the 'overhead' costs simply were too high for us and by printing at another printers we managed to reduce these and frankly, I realized that the costs to my health would be too high as well should I proceed with printing myself. Especially the constant cleaning of the silkscreens with thinner really messes with your mind and over time it (literally) dissolves it. For a while I tried working while wearing an army surplus gasmask but this really hampered your sight so you couldn't really see what you were doing. So in the long run there was no love lost for me and in this way I was able to continue designing and supplying the posters.

DIY PRINTING

Since we had the chance to take most of the printing equipment of the Stokvishal we were theoretically able to make our own silk-screen printed posters. Having the right gear however doesn't necessarily mean that you have the skills. So, in the early days our posters were dramatically ugly.

Slowly, but inevitably we discovered how to print and at last we even created some sort of a trusted brand with logo and all. We used the well-known rub on Mecanorma lettering, a whole lot of pictures copied from papers, magazines and record sleeves and cut out characters from the same sources, more or less according the notorious punk graphics from the late seventies and early eighties. From that moment on we used to design and print our own posters of every gig and other event. Occasionally we also printed our own T-shirts and banners.

While designing posters could be a whole lot of fun, the actual printing however never was a real joy. We didn't have the luxury of a drying rack. So, while printing the floors were covered with drying posters and if someone was stupid enough to open one door too many the draught would blow the posters all over the place and one could start printing all over again. On top of that, in wintertime the Goudvishal was freezing over and during summer it could become truly hot, especially on the higher floors and our printing workshop happened to be on the second floor. So, it was either working with frozen fingers or covered in sweat and since we had no system for air treatment nor exhauster, we became almost intoxicated by the fumes of thinner and paint. Pretty sure, we all lost at least

To the right our printing workshop on the first floor is ready. We finished it in summer 1985 and started soon after that screen printing our own posters. To the left our backdoor emergency and fire escape as seen from the rear in the Bergstraat. (photos Vincent van Heijningen)

a few braincells up there in our own printing workshop. Anyway, I sometimes helped Marcel printing but most of the time Gwen and I went out together with two other teams to glue our posters all over town.

THE BUILDING VIJFZINNENSTRAAT 16A
Didn't really care or know back then but the building was originally designed in 1954 by the Architect company Hamerpagt (Arnhem) as a tobacco storage warehouse for the Frowein Company (Arnhem) and built by the 'Bataafsche Aanneming Mij.' From Amsterdam. Later on it turned into a furniture warehouse / outlet called 'Wooncentrum Arnhem' with its entrance at the adjacent Bergstraat with huge lettering on the signs surrounding the whole building; the signs which we eventually took with us to the new address at the Vijfzinnenstraat 103 in 1989 and could be seen on stage long time before they were painted black.

The floors were made from tropical timber and the roof was flat and tarred. The roof was always leaking and made a couple of puddles all the way down two stories to the ground floor where this puddle right in the middle of the large main part of the first floor was the most nasty one. No matter what Vincent and Henk tried fixing the roof, the puddle was there to stay. There were two toilets on the ground floor; they were CBGB style gross. Most guys went outside to take a leak. There was no heating or hot water.

We had electricity and cold running water. The plumbing was frozen solid the second year or so and when the temperatures went up they started to thaw and leak big time cause they were frost broken. I had to dive under the freezing dark water in the basement to reach the water mains and turn it off so the leaking would stop.
Fred our neighbor PA guy drove me home dripping with freezing water. The whole building was a steele frame three-stories-high construction with brick walls and tropical timber floors. The steel beams were a plenty and two were in the direct vicinity of the mainstage so a lot of pogo and slamming ended up on those steel

FICTIEF DOUANE-ENTREPOT VOOR TABAK
FROWEIN & CO. ARNHEM

Left, view from the Bergstraat into the Vijfzinnenstraat with the warehouse of Fred and Scotty in the foreground to the right, the Goudvishal and the signboard of Peter van Ginkels' Art Supplies Shop. At the end of the street the flat building next to the next Goudvishal, Vijfzinnenstraat 103. Bottom: the old sign above the main entrance depicting it's official Customs status ('fictief douane entrepot'), seeing the warehouse was used for storing tobacco which was under strict customs regulation and supervision considering the amount of taxes that is involved. (photo Gerth van Roden 13-11-1980) This page, historical picture of the hovels opposite the Goudvishal when they were in use as working-class housing (Gelders Archief, 1916)

- backstage and rehearsal room
- main stage
- elevator, used as vault for equipment
- PA booth
- the infamous loo
- corridor
- stairs
- bar
- minor stage
- ticket booth
- main entrance
- Fred's workshop and rehearsal room

BEGANE GROND.

Blueprints from the architect Samerpagt 1953 depicting the first floor (left) and second floor (right) with additions from Henk Wentink in black and red. Left top photo of small room with bar and ticket booth and the main entrance. The bar, it was, let's say, a bit of a rough finish. But, then again tailored to us. Middle photo third floor service entrance and exit. You can see the gangway of boarding leading up to the emergency door with on the outside an emergency stairs leading down. The rest of the floorboards are missing in this area of the top floor making the trip along the gangway quite hazardous when not paying attention or in the dark. Bottom Vincent in the so-called small room. We finished it and the minor stage somewhere in autumn '84. From early '85 we used it for gigs and a regular pub evening on Friday. Right top photo rooftop view from the Goudvishal on Vijfzinnenstraat 16a looking in eastern direction, towards city center with the minor Eusebius Church in the foreground and the major Eusebius Church in the background (next door to City Hall). Bottom picture of the bar. (color photos by Vincent van Seijningen; B&W by APZ 28-06-1985).

storage
(building materials)

Marcel's store

our Friday
meeting room

printing workshop

darkroom

DIN A2 offset poster (Bluf!); DIN A3 silk screened poster 05-10-1985

Left, our infamous and 'very sexist' poster (design Marcel Stol) for the gig of the German bands Porn Patrol and The Rest. The prick was supposed to be a soldier with helmet and gun and was copied from an anti-militarist poster, but the local activists book and information store ('De Rooie Arnhemmer') refused anyway to display it. Childish left-wing censorship. Far left the poster of the Bluf-tour, a series of benefit gigs through the Netherlands to support this national activists magazine.
Right, so this is what a DIY Punk Club looks like ; Who's who? we spot Yob van As, Marleen Berfelo, Henk Vermeer. A full house in the small hall.
(photo by Alex van der Ploeg)

Anja de Jong (OG Crew) recalls:
"Driving around at night in a strange unknown car (borrowed from another crew member or visitor) to get beer at Hotel Bosch when the beer in The Goudvishal had yet run out again way too fast. Risky back then, but funny now was the one time when I forgot to switch on the car lights while driving to Hotel Bosch. We didn't notice but luckily we didn't encounter any Police and the beer was on the scene quickly."
"In de nacht door de stad rijden in een vreemde onbekende auto (geleend van een GVSH-bezoeker) om bier te halen bij Hotel Bosch als het bier in de Goudvishal tijdens een concert veel te snel opraakte. Riskant, maar achteraf wel komisch, was die keer dat ik zonder licht door de stad naar Hotel Bosch reed. Het was ons helemaal niet opgevallen, maar gelukkig geen politie tegengekomen en het bier snel ter plekke gekregen."

Jerry de Vries (audience)
"Ready to see and experience the UK Subs together with my buddy at the Goudvishal. Lots going on down at the front, Pogooo. Those square metal beams are standing in my way though and I smash my head into one of these with full speed. At the bar they give me this used cloth for my bleeding headwound. I end up at Rijnstate hospital where they refuse to give me any sedative stating they can smell I'm sedated enough already. I quickly head back to see the Subs, wonderful"
"Met mijn maatje klaar om UK Subs te gaan zien en beleven in de Goudvishal. Al snel 'veel beweging' vooraan. Pogooooo. Maar, die vierkante pilaren stonden wel in de weg. Best hard, fulle pulle met m'n harses tegen zo'n paal. Met een vet bloedende hoofdwond, aan de bar, een lang gebruikte theedoek gekregen. Naar het Rijnstate. "Nee, verdoven doen we niet, dat ben je al, zo te ruiken". Gauw terug om de Subs nog te kunnen zien. Heerlijk."

Govert Van Lankeren Matthes (OG crew):
"… half the floor was missing LOL."
"… de halve vloer was weg LOL."

Gwen Hetharia (OG crew) recalls:
"Generally speaking the women preferred taking a pee in the demolition houses across the road instead of in this unbelievably dirty toilet."
"Dat de vrouwen over het algemeen liever in de slooppanden tegenover plasten dan in die ongelooflijk gore wc."

Mieze Zoldr (crew)
"Went up on the roof once. That top floor was a life hazard LOL."
"Ben 1x op dat dak geweest. De bovenste verdieping was levensgevaarlijk LOL"

Alex van der Ploeg (our own photographer and regular audience)
"At some point, Henk en Arild invited me to drop by a gig so I could make pictures. After that I visited more regularly. People distrusted me at first with me taking all these pictures. When most Punks understood I wasn't some kind of photographer for the Police I got to know more and more people and I could move around more freely. Marcel asked me to take pictures at all gigs and in return I got in for free. I started doing this in 1985 and I held out for some ten years, until somewhere down the middle of the 1990's. I took pictures at most gigs of the crew, audience and bands."
"Ik werd door Henk en Arild uitgenodigd om een keer langs te komen bij een concert, kon ik foto's maken. Daarna kwam ik vaker. Omdat ik veel foto's maakte, werd ik eerst met wantrouwen ontvangen. Toen de meeste punks snel doorhadden dat ik okay was en geen politiefotograaf of zoiets, leerde ik steeds meer mensen kennen en kon ik mijn gang gaan. Ik ben door Marcel gevraagd om foto's te maken en mocht in ruil daarvoor voor niets naar binnen. Ik ben ergens in 1985 begonnen en heb dat een kleine tien jaar volgehouden. Ik heb, denk ik, tot midden jaren '90 de meeste concerten wel gezien en heel veel foto's gemaakt van de bezoekers, bands en medewerkers."

Henk Wentink (OG crew)
"The leakage that seemed to go on forever and made these dirty wet stains in the big hall. The toilet that froze solid in harsh winters and we had to get rid of this thick yellow slab of ice coming out of the toilet. The ever returning fuzz at night closing the place up on the top floor, walking that narrow walkway across the missing floors, closing up the fire escape door and descending the outside emergency ladder. The fire we nearly didn't put out because everybody was watching the fire and not the band. The winter gigs with our sputtering petroleum stove as the only source of heat, though coming with a life hazard. The pinball machine we got after lots of discussions which turned out to be our most steady source of income. The stereo type German Punks that always hassled us about the admission price because they had spent too much of their money on cannabis shortly before. The Germans that demanded they'd have to pay only half the admission because one or more bands had already played. The merry Gewab (power company) employee staring at our fuse box and the generator that we organized for the occasion stating he didn't believe a word we said when we told him the generator was our only power source but this was fine by him. Never heard from them since."

"De eeuwige lekkages die voor die vieze natte plekken in de grote zaal zorgden. De toiletpot die in de strenge winters kapot vroor en we dan een dikke klont geelkleurig ijs met stront erin probeerden in een emmer te krijgen om hem in de slooppanden tegenover de hal te dumpen. Het terugkerende gekloot 's nachts met het afsluiten van de hal na een concert en dan naar boven om in het halfdonker over dat smalle padje tussen de verdwenen vloeren naar buiten te gaan, de branddeur af te sluiten en via de noodladder naar beneden. De brand die we bijna niet konden blussen omdat iedereen in plaats van naar de band naar de fik stond te koekeloeren. De winterse concerten met ons stotterend petroleumkanon, de enige maar levensgevaarlijke warmtebron. De flipperkast die er met veel gezeur toch kwam en de meest steady bron van inkomsten bleek. De stereotype Duitse punks die altijd pingelden over de prijs omdat ze eerst een blok stuf hadden gekocht voor te veel geld en die ook altijd te laat kwamen en dan voor half geld naar binnen wilden omdat er al één of meer bands hadden gespeeld. De vrolijke medewerker van het Gewab (gemeentelijke elektra) die naar onze stoppenkast stond te kijken en ons aggregaat terwijl wij hem vertelden dat dat echt onze bron van energie was (niet dus) en tenslotte zei dat ie er niks van geloofde maar dat het wat hem betreft prima was. Nooit meer wat van gehoord."

Pietje (a.k.a. ZEP, crew)
"Closing the place up you had to go this walkway right across the missing floor in the pitch dark to the fire escape door on the top floor leading up to an outside metal platform where you then had to turn the lock to close and descend the fire escape ladder outside leading down to a garage roof where you then finally had to climb off to reach ground level."

"En bij afsluiten van de tent via een vage loopbrug over weggezaagde vloer in het pikke donker naar een deur op bovenste verdieping via brandtrap geklauter moesten afsluiten."

Vincent van Heiningen (OG crew):
"That miserable ladder outside in order to open up the place on 16a. It is etched in my memory. This ladder was around the back and the only way to enter the place was to get across a walkway of wooden boards, half the floor was gone and missing, and inside you had to go down the staircase to be able to open up the front door. Rather risky considering the amount of alcohol and the dark you had to deal with without falling down. Nobody did, that I know of, thank god."

"Die klote trap achterom om de deur open te doen op 16a. Die trap staat in het geheugen gegrift. Deze was achterom en de enige mogelijkheid om binnen te komen en dan moest je over een soort pad van houten platen — de halve vloer op de 2e verdieping was eruit gesloopt voor de kraak- naar het trappenhuis toe om beneden de deur open te kunnen doen). Niet zo fijn om in het donker 's avonds na een concert en het nodige bier op deze weg terug te lopen zonder naar beneden te flikkeren. Is gelukkig nooit iemand naar beneden gedonderd, volgens mij."

beams. We tied old matrasses to them to prevent any real casualties.

The building had a couple of small windows on each floor stretched along the sides. The ones on the ground floor we had bricked up for safety and defense. There was no daylight coming in and in the summer it was really cool and in the winter cold as hell. At first we regularly rented an industrial heater on petroleum and electricity like they use on construction sites; later on we bought a cheap one ourselves; this eased the cold a bit until there were enough people and action inside to heat up the place 'naturally' through body heat.

At first Arild built a stove out of a discarded oil drum and mounted it on it back of a metal rack he had welded together somewhere. We tried to use it in the small venue space with a hole in the bricked up window for the exhaust pipe. It gave some heat but in the end it was too troublesome and too dangerous to have it anywhere near the slamming and moshing punks so we moved it to the rehearsal / backstage room next to the mainstage in the main venue area for a while, where it better served its purpose.

IRON HORSE
Lacking any means of transport except our own bikes we collected enough money to buy a carrier tricycle. A hefty smelly machine, which had enough capacity for about 18 crates of beer and fairly large volumes of construction materials. Off course, it was also an easy way of traveling around in the region, visiting cities like Nijmegen, Doesburg, Dieren, Apeldoorn and Zutphen. That was, if you could stand the cold sitting in an open cargo box with the wind and rain in your face at a topspeed of approximately 35 kilometers an hour.

Problem was there were only few people handy enough to drive the damn thing and I for sure wasn't one of them. Heavy as it was it was hard to steer and it was pretty complicated changing gear. You needed to use your left hand for an impossible handle and your left feet for a pedal on exactly the right time and speed and still keep it straight on the right site of the road without hitting any cars, bikers or pedestrians. Most of us failed to drive it, but some had the gift. Those who did were immediately promoted to a job as 'official driver' of the Goudvishal. That meant only that you would be summoned whenever necessary to drive to the liquor store, the do it yourself shop and the builder's merchant.

Sometimes we used our iron horse to search the streets when it was time for bulky waste. Those days every municipality had a service to collect once every two weeks per neighbourhood large rubbish. So, the day before you could place your old furniture, kitchen appliances and more at the street. Next day the garbagemen collected and dumped them at the nearest landfill. You see, this was long before it became common policy to recycle as much as possible. However, for many people this was also a pretty good way to find old but useful furniture and building material and sometimes even a useable fridge or washing machine. Many of the chairs, tables and couches in the Goudvishal were gathered this way, just like quite some of my own stuff.

WHERE'S THE LOO DUDE?
Since the hall originally was meant to be a warehouse for tobacco with just one or two employees we were sparing provided with sanitation. We had the relative luxury of one toilet and one urinary. To be used by about a 1.000 people during a crammed house. So, you probably don't need that much to imagine the mess it was in there after a good and busy evening of R and R. There also used to be a small sink as well, but that was demolished almost immediately, and we never installed a new one.

No wonder the ladies and even most of the guys preferred to pee outdoors. For the boys there were enough walls opposite the Goudvishal and even a few trees a bit further down the street for the fans. The

Kinkelder met gemeente
Plannen voor Bergstraat in voorbereiding

door onze verslaggever

ARNHEM – De gemeente en aannemersbedrijf De Kinkelder uit Arnhem hebben in grote lijnen overeenstemming bereikt over plannen voor het gebied Bergstraat-Vijfzinnenstraat. Het gaat om nieuwbouw en renovatie.

Als het lukt wordt er in '86 al de premiesector gebouwd. Daarnaast is de gemeente bereid contingenten in de woningwetsector beschikbaar te stellen voor '87 en '88. Ook woningverbetering staat op het programma.

In de Miljoenennota is een nieuwe premie D-regeling aangekondigd. Dat zou de bouwer per woning een bijdrage-ineens van ƒ 20.000 kunnen opleveren. Het idee bestaat om een deel van de huizen in deze categorie te bouwen. Maar omtrent de regeling bestaat nog geen ...

Sloop loods

Met De Kinkelder is afgesproken dat hij binnen afzienbare tijd een bouwvallige loods aan de Vijfzinnenstraat sloopt. Dit gebeurt enkele maanden nadat duidelijk is geworden dat de bouwplannen van de grond komen.

In de nieuwbouwsfeer wordt gedacht aan een stuk of 45 tot 50 woningen. Voor dat project is de Algemene Woningbouwvereniging Arnhem in de race.

De Goudtvisschhal begint een begrip te worden in het punkcircuit. Adhesiebetuigingen uit het gehele land komen binnen. In het kraakpand Emma te Amsterdam wordt op korte termijn zelfs een benefietconcert gehouden voor de Goudtvisschhal. De opbrengst van dit evenement komt ten goede aan het Arnhems punkcentrum.

Hoe lang de Goudtvisschal nog symbool zal staan voor de punkscene is de grote vraag. De gemeente Arnhem en het Arnhems aannemersbedrijf De Heem, een werkmaatschappij van De Kinkelder Groep BV willen in ieder geval zo snel mogelijk het kraakpand en de overige douaneloodsen aan de Vijfzinnenstraat met de grond gelijk maken.

Met de nieuwbouw (45 tot 50 huizen) en de renovatie van de overige panden aan de Vijfzinnenstraat en Bergstraat wil men zo snel mogelijk starten. In 1986 moet de bouw van premie sector-woningen beginnen. In 1987 en 1988 moeten er woningwetwoningen worden verwezenlijkt. De gemeente Arnhem heeft hiervoor contingenten beschikbaar gesteld.

Clipping De Nieuwe Krant 12-11-1985 about City Hall plans to 'redevelop' our area and demolition of all the existing buidings there: the Bergstraat squat and our Goudvishal squat. Can't you see the writing on the wall? The first signs of serious problems. Plus a clipping about a proposal of the PSP (left pacifist party) to support us with a annual subsidy.

20 mille voor punks

Door onze verslaggever

ARNHEM – Er moet ƒ 20.000 dit jaar worden uitgetrokken ten behoeve van de punkers die momenteel huizen in de Goudvishal, het voormalig wooncentrum aan de Bergstraat en Vijfzinnenstraat. Het geld kan ter tafel komen via de exploitatie van Willem I en de Jacobiberg.

Dit voorstel doet de PSP-fractie maandagavond in de gemeenteraad. Die wordt voorgesteld voorzieningen en subsidies ten behoeve van de verdere uitbouw van het jongerenbeleid van Arnhem beschikbaar te stellen.

De betreffende groep jongeren van vijftig tot zestig man had eerder de voormalige Stokvishal als trefpunt en vervolgens het VJV-gebouw in de Boven-beekstraat. Maar hier was na enige tijd geen plaats meer beschikbaar.

girls could do their needs opposite the hall. Where the middle of three decayed old warehouses offered an entrance to some sort of large open indoor room without a floor where they were sheltered against wind and rain and from curious views of perverts.

The loo became a serious problem during harsh winters. The Goudvishal had no heating system so indoors it was usually as cold as outdoors. Somewhere at the end of the winter of '85 or '86 we discovered that even the mixture of pee and sheit could freeze over and become some sort of weird and pretty disgusting popsicle. The bowl itself was frozen to pieces and we not only had to fix a new one, we also had to catch the sticking ice cube in a tub and get rid of it, somewhere in the wrecks opposite the hall.

THE TOP FLOORS (OPENING AND CLOSING UP THE PLACE)
Because of the constant threats to our mere existence we had to come up with a foolproof fail-safe way to close up and open up the place again. By then we had fortified the place with steel plating the front doors and by bricking up all the windows on the first floor creating a real fortress. We couldn't afford to have keys circulating town so Vincent assured us / me there were certificate keys that couldn't be replicated easily, so we bought these and I suggested we use the emergency back door on the second floor to enter and leave the premises allowing one person to get in and, once inside, open up the main front door on the ground floor. To reach the emergency back door on the second floor you first had to climb a garage and then climb the outside metal emergency staircase. You then had to use the certificate key to open the door, then cross a half missing floor across a narrow plankway, and then, all of this in the dark, descend the indoor staircase and open up the front door. To close the place up you had to follow the same procedure in reverse.

BURNING HOT AIR
Due to the lack of heating temperature in the old Goudvishal, number 16A, often went freezing during wintertime, hence the frozen loo. To ease the cold and to be able to organize gigs even in wintertime, we bought an old hot air blower which was fuelled by petrol. This canary yellow masterpiece of machinery though was unfortunately hardly enough to heat the little hall and because it had some sort of hiccups it was quite dangerous when in use.

About every 10 or so the blower started to stutter for a minute or so. This stuttering meant that pure petrol was blown out for about one or two seconds after which it started to burn again. These flash fires sometimes were a meter or more and became so risky that we had to place some sort of a fence around it. It worked more or less, but because it could become so freakin' cold people tried to get as close as possible to the blower without getting burned alive.

When Cólera, the band from Brazil, came to play the poor lads arrived at the end of winter. They landed in Brussels and were transported right away by our Belgian friend Werner Excelman. When they arrived in a ragged van the hall was already a few weeks stone cold. When they ran out the van into the hall one could read the chilly distress from their faces. They stayed around our freaky hot air blower and embraced the stupid yellow thing only to discover that it could be very hazardous. Then they jumped up and kept distance stoically waiting until he burned steady again. The only break of their sit in around the stove was when they had to play their set. The played well and fast and immediately after the last 'Zugabe' they ran back to their hot spot. Quite sure these guys were glad they stayed the night over at Marcel and Petra's well heated place.

At this visit Werner Excelman's (RIP) van was broken into. Werner was a good guy. He traded records and zines and I took quite a lot off his hands to start my store. He sometimes organised tours and gigs. He had a record label 'Hageland Hardcore' on which Neuroot did the LP 'Plead Insanity'. Werner was one of those people that made the international scene work.

DIN A2 screen printed poster Marcel Stol, 13-12-1985

DIY or DIE! Punk in Arnhem
1986

TWO YEARS ON

ON A ROLL
Despite all the adversities or maybe because of it we are on a roll with the concerts and the year 1986 really is a breakthrough year for us in terms of audience attendance and getting our name established in the Regional, National and even International Punk scene.

I strongly feel we need to get the larger part of the ground floor ready for larger concerts, with a larger stage etcetera. Fact is we haven't got a penny to our name and all building materials are already used up. So I came up with this 'out of the box' idea to use the existing floor (boards) to build the stage with and make our own stage lights using cheap plastic tubing and colored plastic foil. The floorboards are of solid tropical wood and very stern. So we detach the floorboards and re-attach them, one level 'up', to the beam construction that Vincent and Henk had built. Vincent is studying at the local Polytechnic so he knows how to build this so it'll hold and be safe.

Everybody joins in and has to join in because it's a hell of a lot of work and we work at it for weeks, even still working on it the day the bands arrive that will be the first ones to play the main hall and stage. Of course my own band Neuroot is first on, followed by Kafka Prosess (NOR) and the first Scream (USA) gig. We are really proud of it and of ourselves for the effort. A couple of weeks later I manage to get off the hands of Hans Kloosterhuis (the same) his graduation Art School project so we can use it as a backdrop on the Goudvishal mainstage: a semi-circle wooden frame plated with board and painted white to cover up the brick wall at the back. A lot more people can now visit and a lot more pogo dancing, moshing and slamming will be going on. Next to the stage we had already built a rehearsal space that can now be used as a back stage for bands as well.

MAIN STAGE
We finished the minor stage somewhere in autumn '84. Dividing the first floor with a wonky wall of second-hand wood (souvenir of the Stokvishal) in a large hall and a much smaller one connected with a corridor (also called the 'airlock') which also offered access to the privy and the staircase. The small concert room could accommodate about 150 people and had an undersized low stage. The large hall offered room for around 750 people but had no stage nor facilities until summer '85.

Problem was, we didn't exactly know how to create a large stage suitable for bigger bands, the necessary sound equipment, roadies and other people needed on that stage. Besides that, we had no cash to buy the essential construction and electrical materials.

Salvation came from the two sites. First Peter, the owner of Van Ginkels Art Supplies, supported us with a thousand guilders (quite a gift!) and also gave us permission to use his workshop including all his tools and gear. Second, Marcel came up with the idea to just elevate the floor on exactly the spot we had in mind for our main stage. So, we only needed a heavy construction strong enough to hold that floor and everything on it during a large gig. And that appeared to be quite easy with the old beams we took from the Stokvishal.

So, after a summer of hard and long working we finished not only the main stage but also next to the stage a rehearsal room that could be used as a backstage and band room as well. Vinnie fixed the electricity and created some homemade spotlights that would become hot as hell but nevertheless functioned well enough. We even found a wood stove to heat the rehearsal room. So at least the bands had a cozy and warm place to hang out.

The first bands who had the honor to break in the main stage were Neuroot, Kafka Prosess and Scream. That sure was an extraordinary gig and a small but good celebration of the results of all our hard labor.

PSP-fraktie wil herhuisvesting voor de punkers

Door onze verslaggeefster

ARNHEM – De PSP-fraktie van de Arnhemse gemeenteraad wil op korte termijn uitsluitsel over de herhuisvesting van de punkers.

Momenteel hebben de punkers hun onderkomen in een loods aan de zogenaamde Goudtvischhal aan de Vijfzinnenstraat. Uiterlijk 1 maart '87 moeten ze de loods ontruimen omdat de eigenaar Kinkelder bv de loods moet slopen. Dit in verband met de woningen die volgens het goedgekeurde bestemmingsplan Bergstraatkwartier medio '87 gebouwd moeten worden.

Volgens de PSP zijn in het verleden door het college van B en W beloftes gedaan over de herhuisvesting van de punkers. De fraktie verwijst daarbij naar de uitspraken van voormalig wethouder C. Klaverdijk in de raadsvergadering van 14 april van dit jaar: "Voor wat de punkers betreft, heb ik een en andermaal, ook in deze raad al gezegd dat ook het college vindt dat er iets aan de huisvesting van de punkers moet gebeuren. We zijn daar volop mee bezig, we zijn mogelijkheden aan het onderzoeken. We moeten aan een zeer bescheiden bedrag voor de punkers gaan denken."

Volgens L. de Vries, PSP-raadslid staat er nog een bedrag van 70.000 gulden open dat het goed zou de herhuisvesting van deze jongeren betreft kan worden. Toen de Stokvishal dicht moest, was er ruim een miljoen gulden voor jongerenwerk beschikbaar. Een deel daarvan is naar Kronenburg gegaan, een ander deel naar Willem I Praktisch alle groep jongeren kreeg een gedeelte van het geld maar er bleef een restbedrag van 70.000 gulden over. Dat geld is nog beschikbaar en een deel ervan zou heel goed voor een nieuw onderkomen voor deze jongeren gebruikt kunnen worden.

De punks hebben al te kennen gegeven dat indien ze in een ander pand tegenover staat, ze niet zullen wijken. Marcel van de Goudtvischhal: "Wij hebben hier in de Goudtvischhal iets opgebouwd met bloed, zweet en tranen. Er is een grote concertruimte, een oefenzaal en een huisdrukkerij. We hebben nooit een cent subsidie gehad en willen dat ook niet. Het enige wat we willen is een pand waar we in verder kunnen gaan. Daarzal de gemeente, indien ze geen vervangende ruimte voor ons heeft, ons er niet gemakkelijk uitkrijgen.

Het grondbedrijf bood eerder dit jaar de punkers een pand aan maar volgens Marcel was het een erg kleine ruimte waar maar dertig mensen een plek in zouden vinden en bovendien was de huur te duur. Marcel: "Huur kunnen we nauwelijks opbrengen omdat we niet op commerciële basis willen werken en we trekken toch al gauw honderd mensen per concert. Dus een grote ruimte hebben we wel nodig."

● Petra, Marcel en Henk (vlnr) staan op de bres voor het behoud van de Goudtvischhal in Arnhem.

Door onze verslaggever

Gebruikers willen nieuwe ruimte
Arnhemse punktempel met sloop bedreigd

ARNHEM – De punkbeweging weigert de sloop van de gekraakte douaneloods, oftewel de Goudtvischhal, aan de Vijfzinnenstraat in Arnhem te accepteren. Het pand moet wijken voor nieuwbouw. De jongeren willen hun domein alleen prijsgeven als zij een gelijkwaardige ruimte ervoor terugkrijgen.

Wordt aan deze eis niet voldaan, dan zal het kraakpand niet vóór 1 maart vrijwillig worden opgeleverd. Een aantal punkers liet daarover gisteren geen twijfel bestaan.

Opgeknapt

"Het gebouw staat al zes jaar leeg. Vanaf april 1984 hebben we het in gebruik. Met eigen middelen is het pand voor een groot deel opgeknapt. Er is ontzettend veel tijd ingestoken om de vervallen ruimten (concert- en oefenruimte voor bands) op te lappen. En als het aan ons ligt, gaan we daarmee door", verwoordt Marcel.

Ook Petra en Henk, twee andere drijvende krachten achter de Goudtvischhal, onderstrepen dit. Voor hen en vermoedelijk ruim honderd andere punkers uit Arnhem en wijde omgeving is de gekraakte douaneloods een symbool. "Het symbool van een culturele minderheid", omschrijft Marcel het treffend.

De punkers, die niets van hun gading kunnen vinden in de gangbare jongerencircuits, beschouwen de Goudtvischhal als het enige trefcentrum, waar ze welkom zijn en 'een lekkere sfeer heerst'. De punktempel werkt ook als een magneet op verschillende bands uit binnen- en buitenland.

Inmiddels hebben al zo'n twintig punkbands hun opwachting gemaakt. Dat het publiek ze weet te vinden, blijkt uit het feit dat de optredens gemiddeld zestig tot zeventig bezoekers trokken. En op de concertlijst voor de komende periode prijken nog enkele formaties.

Adhesie

De Goudtvischhal begint een begrip te worden in het punkcircuit. Adhesiebetuigingen uit het gehele land komen binnen. In het kraakpand Emma te Amsterdam wordt op korte termijn zelfs een benefietconcert gehouden voor de Goudtvischhal. De opbrengst van dit evenement komt ten goede aan het Arnhems punkcentrum.

Hoe lang de Goudtvischhal nog symbool zal staan voor de punkscene is de grote vraag. De gemeente Arnhem en het Arnhems aannemersbedrijf De Heem, een werkmaatschappij van De Kinkelder Groep BV willen in ieder geval zo snel mogelijk het kraakpand en de overige douaneloodsen aan de Vijfzinnenstraat met de grond gelijk maken.

Met de nieuwbouw (45 tot 50 huizen) en de renovatie van de overige panden aan de Vijfzinnenstraat en Bergstraat wil men zo snel mogelijk starten. In 1986 moet de bouw van premie sector-woningen beginnen. In 1987 en 1988 moeten er woningwetwoningen worden verwezenlijkt. De gemeente Arnhem heeft hiervoor contingenten beschikbaar gesteld.

Interview in De Nieuwe Krant (08-01-1986) concerning the threat of demolition of the Goudvishal due to the plans for housing in the Bergstraat Quarter. From left to right Petra Stol, Marcel Stol and Henk Wentink. (photo APA 07-01-1986) News paper clipping De Nieuwe Krant 16-12-1986 reporting on the PSP advocating replacement housing for the Goudvishal.

DIN A2 posters silkscreened Marcel Stol, 1986

High Summit meeting in the small hall of the Goudvishal Vijfzinnenstraat 16A: from left to right Petra Stol, Marcel Stol and Henk Wentink. (photo APA 07-01-1986)

The last gig before we completed the main stage, my friends from Pandemonium from Venlo would do their last ever official gig on the small stage. Their first and simultaneously last gig at our place. Danny will return later, drumming for Gore and even later jamming with me and Theo to start a new band in the later Goudvishal at vijfzinnenstraat 103, which eventually led to my follow up band to Neuroot, Mother.
A lot more International bands will play, like Government Issue, Scream, Heresy, Concrete Sox, etc and I'm really establishing myself and the Goudvishal as an internationally known Punk Squat promotor and -venue.

We start to make a name for ourselves and increase the frequency and regularity of the concerts. We are using the smaller and main room on and off and sometimes both at the same time too. I didn't really realize at the time because we just had to get on with it, but it really was a great time for us punks to have been able to see this through and to finally have a serious place of our own, deep down in the underground, really proud of it and of the peeps too.

DIRTY NETTIE
Sometimes you can become really disappointed in people. Nettie, an old hooker known also as 'dirty Nettie', dropped in sometimes. She lost her way a long time ago and was addicted to a lot of things, but she meant no harm and was usually in need of a place to shelter and to see people, so we let her in if she wasn't too drunk or stoned.

One night she came in almost at the end of a gig, people were already leaving to catch the last train or bus. It was raining and she didn't look that bewildered so I told her she could come in but not for long since it was closing time. She gave me her best smile showing her pretty bad teeth and called me 'darling' before she ran to the bar to order a few drinks. When the band started to play it's last song, she was looking for her finest moment and got up the stage. She obviously didn't know what she wanted to do there, and the band was looking surprised, but played on. Then she started to do the one thing she better didn't, she started a wild erotic meant dance while trying to undress herself. Thank heavens she didn't manage to do both dancing and stripping, but the problem was that a part of the audience under which friends of ours and even some of the crew started to yell at her. Cheering her to take her clothes off and dance even more. I was baffled, and f*cking pissed. This was an old lady confused and obviously very drunk. Why the fuck would one make fun with her on such mean level.

We ran to her rescue and to end to the sorrow performance. We wanted to help her of stage, but she didn't want to end her show and so did the more tasteless part of the spectators. It wasn't until the band start to comment the embarrassing situation that people realized their sick behavior. We helped Nettie to collect her belongings and one of us brought her to a taxi stand and made sure she was taken home. After that she never visited us again.

THE VARUKERS GIG
So we are on our way with gigs by Endlösung, Der Riss, Smart Pils, BGK, Nog Watt, Amebix, Negazione, Toxic Reasons and The Varukers. At the last gig the Burp (Ernum) Punx show up, probably because they know The Varukers from their 'UK Decay 82' phase. They flock together in the 'airlock' beside the toilets where they harass people and stuff; they harass me when I pass by with a couple of crates with drinks and rip up my jacket in the process. I'm mad as hell and shut off the electricity to the stage to stop the gig but they won't budge; I repeat this a few times but to no success. I decide to wait it out until they leave, don't wanting to get the whole of the audience involved. When they do leave, I step outside and punches fly. I manage to get one of them and they all pile up on me, beating the shit out of me. The girls save my butt and manage to get me inside.

DIN A2 posters silkscreened, Marcel Stol, 1986

Fang (USA) played the minor stage on 4 April 1986. The band comprised of two Americans and two temporary German members from Bremen (photos Alex van der Ploeg). Dick Jochems was their tourmanager.

DIN A2 posters silkscreened, Marcel Stol, 1986

So the cat's out of the bag and will be for some time. Meanwhile, we are being harassed by Nazi Skinheads too. After a while we're so fed up with it that we decide to turn the tables on them. We await their arrival at the front door (from the lookout on the first floor) at the side of the building, armed with clubs and stuff. We open the gate and there they are, completely surprised. We charge at them and they do a serious runner toward de Korenmarkt, the mainstream clubbing district a couple of blocks further down; we nearly catch them but then they have reached the Korenmarkt and we let it go. Haven't seen them since and good riddance to them.

THE AMERICANS

The First Americans to play our place were Fang. I wasn't (yet) that up to speed on all these obscure US bands ('F#ck the USA' hahaha) so they didn't ring a bell but they were promoted by Dick Jochems a (still) dear friend so I said okay we'll do the gig. They were two Americans with two Germans added to make up the band (20).

They didn't leave an impression musically or gigwise but did merely because they were Americans (it was a big deal to have a foreign band to play our place back in the beginning) and moreover because of the row I had with them at my place afterwards (most bands stayed the night at my place) when they wanted to visit the prostitutes in the red light district we were living in at the time.

I clearly stated that if they would visit the red lights they'd not be welcome at my place anymore on their way back. They thought I was being a sanctimonious straight prick but we are talking about maximum exploitation of people here and I am not having it! So they backed off. Their singer later on did time in the US for some kind of hard drug related killing on his part.

This set the stage for the next batch of American bands, for example the Toxic Reasons, but they turned out to be a very different kind of Americans all together:Very interested in everything in the Netherlands and Europe, real nice people overall and a very good band at that! The subsequent Americans all came from another world, or so they often behaved and expressed themselves but I thought them very enjoyable most of the time. Good bands too. Distant cousins in the Punk family though because most of the time their political focus was (well) off compared to the European bands and they came up with all these weird Punk spin offs like Skate Punk and (for crying out loud) Straight Edge diluting the social rebel factor of Punk more and more. But hey; we did them all back then and mixing them all up too: crust punk, skate punk, cross over, anarcho punk, punk rock, hardcore, and what have you ...

Scream played our place three times but afterwards always drove back to Amsterdam Emma / Van Hall where they stayed. So did the Italian Bands like Negazione who played our place thrice as well but not the Italians from Raw Power who played twice.

We never did Hotels for the bands; too expensive and just not what everybody was into; it was all on a face to face, personal basis. We hated the regular R&R 'showbiz' mechanics including the autographing thing by the 'stars', get the f#ck out of here now; soooo NOT punk.

THE GERMANS

From day one Germans visited our place and we welcomed them with open arms. Part of the posters I printed I would always send to German addresses, mostly situated in the border region of course. They always showed up and were accustomed to driving distances and had cars and driving licenses; we didn't. Only Anja en Fred had a license and were destined to drive the assorted vehicles to buy drinks for the gigs, building materials and what have you.

I proposed 'the one for one rule' meaning they could just as well pay for drinks with Deutschmarks DM) , no problem; the difference in exchange we kept to ourselves of course and it amounted to a small but regular extra source of income, kind of like the pinball machine Vincent introduced a few years on.

Gig of Raw Power on 18-05-1986 minor stage. (photos Alex van der Ploeg)

DIN A2 posters silkscreened, Marcel Stol, 1986

Dave Dictor (MDC) recalls:
"MDC played Arnhem in the 1980's. Golden age of Hardcore Punk in European Squats and Culture Centers. Places like the Goudvishal were very strong. We had a good time playing. I couldn't help but think of WW2 and the 'bridge too far' incident. I just loved Holland and the Netherlands. I wanted to be Dutch."

Helge Schreiber (regular German audience)
"I visited Arnhem only for the gigs in the Goudvishal. I didn't visit any other clubs or record shops or anything else. At the gigs at the Goudvishal you could always count on someone selling records which were cheaper than in the record shops most of the time."
"Ich habe in Arnheim immer nur die Konzerte in der Goudvishal besucht. Andere Clubs oder Record Shops habe ich damals nicht besucht. Meist waren auf den Konzerten in der Goudvishal immer jemand, der auch Vinyl verkauft hat. Das war toll. Die Platten war auf den Konzerten meist günstiger als im Plattenladen."

Hermann Wessendorf (regular German audience; bass player for Brigade Fozzy)
"I was in contact with Neuroot a lot. Together with Pandemonium, BGK, Larm and WCF they were one of the most important hardcore bands from Holland. It was a network of friends, in the 1980's it was normal for Germans and Dutch to be friends. In Arnhem it was especially the Goudvishal but I performed also in the Stokvishal with my band Brigade Fozzy. I visited the Babylon club in Hengelo but also Winterswijk and Venlo, the VHC / Bauplatz clubs and Amsterdam Emma club. It was through the contact with Marcel that I learnedabout the Goudvishal. I visited the Goudvishal from the beginning of the club. I distributed gig posters in the German Punk scene for the Dutch clubs Chi Chi Club, Babylon and the Goudvishal. According to my calendar my first gig was Brigade Fozzy, Murder Inc and WCF. I visited gigs every week back then, they were great times and I miss these clubs like Babylon, Chi Chi Club and the Goudvishal. Funny anecdote? Some of my friends left after Heresy thinking they had watched Government Issue play way too fast, not knowing they had been watching Heresy instead.

The gigs always were late at night and I had to drive back 100 km's or so to be able to get up for work the next morning which was kind of tiring."
Ik had veel contact met Neuroot. Voor mij samen met Pandemonium, BGK. Larm en WCF een van de belangrijkste Hardcoreband uit Nederland. Het was een 'network of friends' in de jaren '80 het was normaal dat Duitsers en Nederlanders bevriend waren. Het was in Arnhem vooral de Goudvishal, maar ook in de Stokvishal waar ik net zo als in de Goudvishal met mijn Band Brigade Fozzy heb opgetreden. Ik was vaak in Hengelo in Babylon, maar ook in Winterswijk, in Venlo in VHC/Bauplatz en ook in Amsterdam in de Emma. Door het contact met Marcel van Neuroot hoorde ik van de GVH. Ik was vanaf het begin bezoeker van de Goudvishal. Ik heb posters voor Nederlandse podia als Babylon, Chi Chi en GVH in de Duitsland geplakt en verspreid in de Duitse Punkscene. Ik weet het niet meer zeker, volgens agenda was Murder Inc en Winterwijk Chaosfront met Brigade Fozzy mijn eerste concert. Ik was toen elk weekend op concerten. Het was een geweldige tijd toen, ik mis concertzalen als Babylon, Goudvishal en Emma. Enkele vrienden van mij vertrokken al na Heresy omdat ze dachten dat het het nieuwe Government Issue was dat veel te snel speelde, niete wetende dat het Heresy was. De concerten waren altijd laat en ik moest nog 100 km rijden, dat was soms wel vermoeiend voor iemand die de volgende dag moet werken."

Helge Schreiber (regular German audience)
„We found out about the Goudvishal when we visited Venlo from Punks from Arnhem that we met there. They gave us some Arnhem gig flyers and told us: ´Hey you Krauts come visit Arnhem', haha! So we visited our first Arnhem gigs I think somewhere around the end of 1984 or beginning of 1985. The Holland squat scene was kind of hard and uncompromising. The Police were our clear enemy. The gigs in the Goudvishal always were special and we'd always look forward to them. Besides the gigs in Arnhem we'd visit Winterswijk (Chi Chi Club) and Hengelo (Babylon) and later on Amsterdam too.
The Goudvishal was one of the important places for Punk gigs in the 80's. It was a squat with great

people, great gigs and important political action ...
an important piece of counter culture. A Punk Rock
club where I'd always feel at home. My best memories
are getting to know Marcel and NEUROOT. Their Plead
Insanity LP and Right is Might EP are my number one
Dutch records! We are dear friends to the present
day and I'm happy NEUROOT is playing again. I've got
no bad memories about the Goudvishal except for the
Dutch border Police that sent us away one time when
we hadn't enough money on us to be admitted into Hol-
land. At that time you had to have 30 Dutch Guilders
on you to be admitted as a tourist into Holland for
one day.
We always came up by car from Oberhausen so after the
gig we always had to drive back home again. This way
we couldn't really stay to party that long after the
gig. I remember this great Punk woman from Utrecht
I met at the Varukers / Inferno gig. I don't know
her name. We were both drunk and made out in a side
street behind the venue like wild animals. My driver
wanted to drive home urgently.ungh. so I had to leave
and never saw her again regretably. Today I am happy
to have all these posters from Goudvishal gigs hang-
ing from my walls.
The Goudvishal Arnhem was one of the best Dutch Punk
Rock clubs from the 80's Us Punks from Ruhrpott al-
ways had the utmost respect for the punks from Arn-
hem."
"Von den Konzerten in Arnheim habe ich zum ersten Mal
erfahren, als wir im VHC Venlo auf Punks aus Arnheim
trafen. Viele Punks aus Duitsland sind zu den Konzer-
ten nach Venlo gekommen. Da haben wir Konzert —Fly-
er aus Arnheim in die Hand gedrückt bekommt. „Hey,
kommt doch auch mal nach Arnhem, ihr Moffen!", ha ha!
So haben wir die ersten Konzerte in Arnheim gesehen,
ich glaub das war so Ende 1984 oder Anfang 1985.
Die Squat-Szene in Holland war ziemlich hart und
ohne viele Kompromisse. Die Bullen waren unser klarer
Feind.
Die Konzerte in der Goudvishal Arnhem waren immer
etwas besonderes, worauf wir uns sehr gefreut ha-
ben. Neben den Konzerten in Venlo und Arnheim sind
wir auch oft nach Winterswijk und Hengelo gefahren,
später auch nach Amsterdam. Die Goudvishal war ein-
er der wichtige Punk Konzert Orte in den 80er Jahren.
Das war ein Squat mit guten Leuten, tollen Konzerten,
wichtigen politischen Aktionen, ein sehr wichtiges
Stück "Gegen-Kultur". Ein Punk Rock Club, wo ich mich
immer Zuhause gefühlt habe.
Die beste Erinnerung an die Goudvishal in Arnhem
ist, dass ich Marcel und NEUROOT kennengelernt habe.
Die 'Plead Insanity' LP von NEUROOT ist bis heute
meine Top 1 Punk LP aus Holland! Ebenso die 'Might
is right' 7"EP! Bis heute sind wir enge Freunde und
ich freue mich, dass es NEUROOT wieder gibt. Ich habe
keine schlechte Erinnerung an die Goudvishal in Arn-
heim. Nur schlechte Erinnerung an die holländischen
Grenzpolizisten, die uns 1 x nach Hause geschickt ha-
ben, weil wir nicht genug Geld dabei hatten. Denn man
musste mindestens 30,- Guilders dabei haben für ein-
en Tag als Tourist in Holland. Fuck The Police! Wir
kamen immer mit dem Auto aus Oberhausen, so mussten
wir nach den Konzerten immer nach Hause. So konnt-
en wir nie lange feiern nach dem Konzert. Ich erin-
nere mich an eine tolle Punk Frau aus Utreg, deren
Namen ich nie erfahren haben. Das war auf dem Konzert
von VARUKERS/INFERNO. Wir waren betrunken und haben
wie wild in der Seitenstrasse hinter der Goudvishal
geknutscht ... mein Fahrer wollte unbedingt nach
Hause ... ungh ... leider habe ich die Frau nie wie-
der gesehen. HEUTE bin ich froh, dass ich jede Menge
Poster von den Konzerten aus der Goudvishal Arnheim
bei mir im Haus an den Wänden hängen habe.
Die Goudvishal Arnheim war eine der besten Punk Rock
Clubs in Holland in den 80er Jahren. Punks aus Arn-
heim hatten immer eine großen Respekt von uns Punks
aus dem Ruhrpott."

Photo's: Top Sedition (UK) and further Smart Pils (UK) on 17 October 1986. (photos Alex van der Ploeg)

The Varukers rocked the minor stage on 27-08-1986. (photos Helge Schreiber)

Gwen Hetaria (OG crew)
"Us doing things together outside the Goudvishal was fun too. Like playing volleyball with the other Arnhem squats. We didn't even end last in the tournaments, the Cyclist Union was. Or ice skating on the Lauwersgracht pond"

"Wat ook leuk was is dat we ook dingen deden buiten de Goudvishal met elkaar. Zoals meedoen met het volleybaltoernooi met actievoerend en krakend Arnhem. We waren net niet eens de slechtste, dat was de Fietsersbond. Of met z'n allen schaatsen op de vijver in Lauwerspark."

Anja de Jong (OG crew)
"We drove Toxic Reasons to Marcel and Petra's place for them to spend the night. A window shattered and the glass pieces fell down before their feet, right in front of their van. You try and get them to enter that house after this ..."

"Met de band Toxic Reasons naar Petra en Marcel rijden om ze daar te kunnen laten slapen en dat er dan voor hun huis een raam aan gruzelementen valt, vlak voor de bus met de bandleden. Zie ze dan nog maar eens datzelfde huis in te krijgen ..."

Marleen Berfelo (OG crew)
"I remember us playing volleyball tournaments with the other Arnhem squats which was fun, especially the hanging out afterwards."

"Ik herinner me ook een volleybal toernooi met andere kraakpanden in Arnhem, dat was erg leuk, vooral de borrels erna."

Petra Stol (OG crew)
"We couldn't afford hotels for the bands so they'd spend the night at our place. We had collected some eight matrasses over time and two couches in the living room where the bands slept. We were living on the second floor so normally we'd drop the keys down from the window so as for the visitors to be able to open the door themselves and for us not having to walk the stairs. This one time we'd gone home early from the gig and Anja accompanied the bands to our place. The wind was blowing hard and slammed the window shut at the same moment we wanted to drop the keys to let them in. Instead, a lot of glass from the broken window dropped down on them making them not want to come in anymore. It took a few moments to reassure the bands it was just an accident."

"We konden voor de buitenlandse bands niet vaak een hotel betalen, dus dan sliepen de bands bij on thuis. Wij hadden in de loop van de tijd 8 matrassen verzameld en twee banken in de woonkamer. Daar werd op geslapen. Een keer waren Marcel en ik wat vroeger naar huis gegaan. We woonden op een bovenwoning op de Spijkerstraat en gooiden dan altijd de sleutels naar beneden omdat we op 2 hoog woonden en geen zin hadden de trap op en af te lopen. Anja kwam een band 's nachts brengen om bij ons te slapen. Er stond een harde wind en het slaapkamerraam kletterde zo hard dicht nadat ik de sleutel naar beneden had gegooid, dat het glas naar beneden viel. De band schrok zo dat ze eigenlijk niet meer bij ons naar binnen durfden. Toen duidelijk werd dat het een ongelukje was, kwamen ze toch graag pitten."

DIN A2 poster silkscreened, Marcel Stol, 1986

Top photos, of Inferno, 27 August 1986 (photos Helge Schreiber. The B&W to the right made it in Maximum R&R's Photozine 'Welcome to Cruise Country'. Bottom 'House band' Neuroot. (photo Alex van der Ploeg) To the left DIN A2 poster screen printed (Marcel Stol, 1986)

K.G.B. — TÜBINGEN
ZON. 31 AUGUSTUS
SAN FRANCISCO
TOXIC REASONS
PARTY'S OVER-TOUR '86
GOUDVISHAL ARNHEM

Anja de Jong and Marleen Berfelo gluing posters all over town. Photos by Anja de Jong at Velperpoort Train station 1986. Tour poster from the DIY tour agency of the people of KGB the support band from Germany of Toxic Reasons, I sure preferred ours.

Another approach I proposed concerned the collection of empty bottles. I had picked this up on our gigs in Germany. The bigger the crowds got the bigger this problem would be with constantly having to collect them and suffering from more and more broken bottles with the subsequent dangers for the audience and so forth. So we introduced the deposit charge of 0,25 ('een kwartje' or a quarter) for each bottle for which we charged about Hfl 1,50. You would get the surplus charge back with each bottle that you returned to the bar. So with 6 empty bottles you could afford to buy a new one. That sure did the trick.

German bands played our place a lot obviously; most were mediocre. Big exception was Jingo de Lunch from (West) Berlin who played our place twice; one time on number 16A which wasn't too good because Lead singer Yvonne had lost her voice. Ten months later they played on number 103 and they rocked the place. Later on they did a crossover to the German mainstream rock circuit appearing in photospreads in teenage magazine Bravo and stuff, unreal and not so good.

GERMAN HORSE TRADING
Relatively close to the German border we attracted quite a lot of our eastern neighbors and pretty soon we had a steady group of German guests. Germans didn't mind driving for a few hours to see some bands so they came from Hannover to the Ruhrpott. Most of the time we had a lot of fun with them, apart from their traditional wheeling and dealing at the ticket boot.

We had just one price for tickets, no matter if you were on time or not. That was a good reason to the Germans for an everlasting debate about if and when one would get some sort of a discount especially after the first band had played. There was an easy explanation for this repeating act. Whenever visiting the Goudvishal, most Germans grabbed their chance to gain some hashish or grass. Since the Netherlands had the pretty weird policy of looking away it was easy to get. Actually, it was forbidden just as much as in Germany, but when you were in possession of just a small amount of cannabis or pot, they didn't bother you.

That was the one and only reason why a relatively small town like Arnhem had about more than 20 so-called coffee shops where one could also buy a cup of coffee or tea, but their principal business was selling soft drugs, hashish and weed. So, our friends from the east were usually too stoned to be on time and spent too much cash on their mind-expanding habits. Hence the bartering at the door to get a discount. If we had a cramped house, we would concede a discount, but if the takings were just little, they just had to pay the price. They usually did, after a long and pretty boring argument and with a whole lot of moaning.

A SQUAT AMONGST SQUATS
The most well-known Arnhem squat was Hotel Bosch; it was the center of squatting Arnhem. I remember it being well fortified when I visited (22). With Neuroot we used to rehearse for a while in the Doos or Rooie Zaal as it was first called. A semi-detached side building. A couple of years later The Doos would be used for gigs of more experimental and attenuative bands; squatters music we used to call it; with Punk en New wave influences all over but not Punk.

The people organizing this much later (1989) would call themselves the Oase group and would become a part of the Goudvishal on number 103. After having rehearsed in the Stokishal, we rehearsed there with help from Louis Gerards (saddly passed away in 2021), him being a Stokvishal staff member as well as a prominent member of the Hotel Bosch collective. He and Jan (de Kraker) liked our breed of punks (as opposed to the Ernum Punx) and they were our ticket into the Arnhem Squatters movement; so there already was developing a first understanding as from 1982 on.

We ended up playing as a team at the weekly Friday volleyball competition that was held between all

And yes, ladies and gentlemen... there he is! Finally! Our own homemade main stage. After a few months of very hard working it was ready to Punk rock. On the 23th of July 1986 we initiated the mains stage with a small festival with Kafka Prosess, Neuroot and Scream. (photos here and following pages Vincent van Heijningen)

Main hall with murals like wanking businessman, pierced bird (representing the Arnhem eagle, the official emblem to the City of Arnhem), Mother Earth and others by Pietje (E. Pietersen).

DIN A2 posters silkscreened, Marcel Stol, 1986

On 04-10-1986 Government Issue (USA) played the main stage. Picture bottom right Alex van der Ploeg can be seen, camera in hand, onstage. Picture bottom second to the right the white shirt its Bernd (RIP) singer to Brigade Fozzy (GER), behind him in the Harrington Jacket the regular Jos Mennings. (color photos this and left page by Jenny Plaits; B&W photo by Alex vd Ploeg)

Top from left to right: Kafka Prossess, Scream, Kafka Prossess.
(color photo by Helge Schreiber, B&W photo by Alex van der Ploeg)

Middle from left to right: Scream (Pete Stah) and crowd in front of the stage.
(photos by Alex van der Ploeg)

Bottom from left to right: Scream (photo Anja de Jing); Kafka Prossess (photo Helge Schreiber) picture of Scream and crowd. (B&W photos by Alex van der Ploeg)

Top from left to right: crowd at Scream; Kafka prossess (color photo by Helge Schreiber); audience 23-07-1986. (B&W photos by Alex van der Ploeg)

Middle from left to right: Kafka Prossess (color photo by Helge Schreiber); Scream. (B&W photos by Alex van der Ploeg)

Bottom from left to right: color photo of Scream (photo Anja de Jong) Scream and crowd. Scream was the absolute headliner of that show and what a performance it was. (B&W photos by Alex van der Ploeg)

This and left page crowd shots by Alex van der Ploeg during the Government Issue gig on 04-10-1986 on the mainstage.

BECOMING A NAME

Whereas '85 was the year of cleaning and building up, '86 and '87 became the years we really found our way. We had almost every month one or two gigs with two to three bands. We had parties, small festivals, events and some sort of an almost regular evening the bar was open. No coincidence the latter was on Friday, so we could rush for a much-needed refreshing drink immediately after the weekly meeting ended. To settle the dust, so to say. The promise of a cold beer now and then even helped to finish the often ongoing discussions about bits and bobs.

We had a more or less steady crew of about twenty people and a hard core of about ten strong. There were new kids who wanted to help and weren't afraid of some hard labor. They young ones even build a skate ramp in the large hall, close to the main stage. We even had a steady renter by the name Motortroep Hondelul who rented twice a year the hall for their regular bikers party. That name by the way was somewhat typical, it meant something like 'Motorpack Dogsdick', but hey … they made it up themselves. Hope there was a good reason for it. Besides their name, they were fine people who paid neatly for the hire, had a hell of a party and always repaired the damage and cleaned everything (even our horrible loo) before returning the key.

Too bad, dark clouds were gathering. Since City Hall needed to build more affordable housing and not only give way to capital villas for the happy few, they were searching for areas within the city to redevelop, also called restructuring zones. Our beloved venue happened to be situated right at the center of such a zone. Bad luck indeed!

The idea was that the Goudvishal and the rest of the old warehouses would be demolished to make room for a series of new apartment blocks. Today a real smart developer would renovate these characteristic industrial buildings into stylish lofts. But not in Arnhem and not in the eighties. They were knocked down, erased from the urban memory, and instead they built horrible apartment blocks in a pinkish kind of brick in the typical and meaningless architectural style of the eighties, a so-called lost opportunity. Just the row of townhouses at the corner of Bergstraat and Vijfzinnenstraat were saved and renovated in apartments, thanks to the efforts of our neighbours and their friends. Fred, our friend and 'master of sounds', still lives there today.

participating Arnhem squats like Bouriciustraat, Hotel Bosch. Katshuis etc.

Two years on and hardly a year of gigs under our belt it turns out the city has struck a deal with the builder developer firm De Kinkelder and the whole block is to be torn down for new housing. The Hippie neighbors' squat included. So of course we join forces even more and set about the defense.
In our case, a constant barrage of (again) newspaper articles on our status follows in which we put the spotlights on ourselves and on the wrongdoings of the City, of course. Besides making it crystal clear that we will defend the place to the last man standing, we also let them know that we have turned the place into a fortress.
The ball is in the park of the City and they react by initiating (again) talks. Talks of supplying us with an alternative space amount to two 'offers'. The first one was an old leaky shed in the industrial harbor far away from city center and the second 'offer' was too small and surrounded by residential buildings. Our own suggestion, the old Salvation Army premises in the Zwanenstraat, turned out way too expensive in the opinion of City Hall.

CITY HALL

Relations with City Hall were ambiguous at best and hostile most of the time, with the exception of the PSP, the radical leftwing party that harbored a lot of Hippies but still were on our side, at least politically.

Neuroot the first band ever on the mainstage of Goudvishal on 23-07-1986; color photos by Helge Schreober and B&W photos bij Alex van der Ploeg. Photo in the middle for the MRR Photozine Welcome to Cruise Country.

Funnily enough we suffered most from the Dutch equivalent of the mainstream Labor party, the PvdA who maintained that we had to blend in with all the other feeble minorities under their social youth care in their state funded and controlled Youth Centers and under their guidance of Youth workers. The VVD, the neo liberal capitalist party, saw us as cultural entrepreneurs or something other perverse neo liberal construct and applauded our endeavors. Sick

NEW TALKS WITH CITY HALL
Right after we became aware of the plans for social housing on 'our' grounds we contacted City Hall. Big question of course was what the hell would happen with us? The Goudvishal would be torn down, the houses and workshops of our neighbors also; almost half the street would be demolished. Now what? We did not oppose the goal of this, far from it. We were in favor of social housing projects, especially in the old city. But we were more than worried about our own future. Since we were finally up and running with two stages, a bar, a rehearsal room, a small shop, a printing workshop and crowded gigs and events we most certainly didn't want to shut down the place.

Already in the first talks we discovered that this particular question apparently didn't really cross the minds of the boys and girls in City Hall. After consulting our own people, we decided to play hardball. We talked to the alderman who was in charge of culture and his clerks. We invited him and to our surprise he really came along with one of his clerks during the gig of God and Scream Februari 11. We addressed the city council members, we talked to the press and to several representatives of political parties. I even had the doubtful honor of addressing a meeting of politicians, city council and professionals about youth culture and the role of local authorities. We suggested a possible alternative, an older eighteenth century warehouse in the historic city center, which was rejected as being way too expensive. Finally we handed the municipality a list of gigs and events of the last two years including the number of visitors knowing that some officials also visited the hall on some crowded evenings. Every time we finished with the statement that we would never leave the Goudvishal without a proper alternative. If the latter wasn't provided, we would fight for our den and had to be carried out by force.

We never knew if the latter made any impression, but we kept in touch with City Hall and slowly but inevitably they started to move. Within a few months they offered us two buildings. Too bad for us, these were hardly an alternative. The first one was an old and rather small club used by a high school and closed in by houses at a very short distance. The second one was a large wreck at the edge of town of which the roof collapsed a long time ago. We rejected both and started to think about our own do-it-yourself countermove.

Pauline Savert (Zorro) in the train somewhere in 1986. (Dorita Savert)

Audience and crowd shots by Alex van der Ploeg in July and October 1986. Top from left to right clockwise: Alex and Monica in the small hall; Marleen Berfelo. Anja de Jong; audience at Neuroot / Scream / SCA gig and the three graces working the door: Anja de Jong, Petra Stol, Marleen Berfelo.

From top left to right clockwise: Jenny Plaits adjusting her contacts; looks like Carsten Meisner (regular German visitor) in sleeping bag on one of the (freezing) top floors at he Goudvishal; Concrete Sox guitarist HM posing right outside; middle section to the right Concrete Sox singer fooling around with a burned out car wreck right across the front door. The wreck used to be a car of Scotty (one of the Bergstraat neighbor's. (photos burning car by Gerth van Roden)

Heresy on the mainstage Goudvishal on 04-10-1986. Bassplayer Kalv had double duties since he played bass for Concrete Sox as well that night. (color photos Jenny Plaits; B&W crowd shots by Alex van der Ploeg)

Gerard Velthuizen (Alderman City of Arnhem)
"I was a counselor for the social democrats from 1978 until 1986 and from 1986 until 1994 I was alderman for the same party. From the perspective of City Hall, I witnessed the whole time lapse from the closing of the Stokvishal, to the squatting of number 16A and the moving of house to number 103. As an Alderman I was co responsible for financing and organizing the alternative location (number 103). This was no easy feat in a time of budget cuts and economic crisis let alone the resistance against this from within Town Hall.
The first time I and my civil servants visited the place was after an invitation from the Punks. During a conversation at City Hall they had asked me if I'd ever been there and if I wanted to visit some time at a gig? So we did. Regardless of the huge culture gap it was quite fun. I remember the wall of sound we encountered upon arrival and their hospitality. They immediately put a bottle of beer in our hands and gave us a tour of the place. The music wasn't my cup of tea but the atmosphere was good.
The search for a new space and the resistance this met also had to do with the function the Goudvishal had , it obviously being a concert hall and a hangout for Punks. This meant producing a hell of a racket in the evening and weekends."
"Ik ben van 1978 tot 1986 raadslid geweest voor de sociaaldemocraten (PvdA) en van 1986 tot 1994 was ik wethouder van dezelfde partij. Ik heb die hele periode van Stokvishal en zijn sluiting tot de kraak van nummer 16A en de verhuizing van de Goudvishal naar 103 meegemaakt vanuit het stadsbestuur. Als wethouder was ik bovendien mede verantwoordelijk voor het organiseren en financieren van die alternatieve locatie. Dat was nog niet zo gemakkelijk, niet alleen waren er weerstanden (ambtelijk en bestuurlijk), maar het was ook een tijd van crisis en bezuinigen.
De eerste keer dat mijn ambtenaren en ik de hal bezochten was op uitnodiging van de punks zelf. In een gesprek in het stadhuis vroegen ze of ik wel eens in de hal was geweest en of zin had een keer op bezoek te komen bij een concert. Dat hebben we toen gedaan. Het was leuk, maar wel een enorm cultuurverschil. Ik weet nog de muur van geluid waar we bijna letterlijk tegenop liepen en de gastvrijheid. We kregen meteen een beugelfles bier in de hand en een rondleiding. Het was niet mijn muziek, maar de sfeer was goed.
Het vinden van nieuwe huisvesting en de weerstand daartegen had ook te maken met de functie van de Goudvishal. Het was immers een concertzaal en een hang out voor punks. Dat betekende dus dat er vooral in de avonduren en weekeinden een stevig bak geluid werd geproduceerd."

Desiree Veer (assistent to Gerard Velthuizen)
"I joined later. The first time was when they visited City Hall for a talk with the Alderman. I was summoned at the last moment to support the Alderman. Together we visited a gig upon invitation by the Punks. This happened somewhere around 1986 when we had talks with them regarding an alternative location."
"Ik kwam er later bij. De eerste keer was in '86 toen ze op het stadhuis kwamen voor een gesprek met de wethouder. Ik werd toen in allerijl opgetrommeld om de wethouder te ondersteunen. De wethouder en ik kwamen kijken bij een concert op uitnodiging van de punks zelf. Dat was in de periode dat we in gesprek waren over een alternatieve locatie, ergens in '86."

Maurice, Anja De Jong, Peter Mom (RIP) working the bar.

Maarten taking a picture of the photographer, Helge Schreiber.

Helge Schreiber (our number one German himself).

From left, Aril Veld, Edwin de Hosson, Anja and Henk (all crew) at the bar.

Karin, Maarten (rolling up) and Gwen working the door.

Petra and Monica.

Alex Rodenburg (crew) enjoys a beer

Anja and Henk at the door.

TWEE JAAR TEGEN DE VERDRUKKING IN

door Marcel Stol

Voor een ieder die het nu nog steeds niet weet: de Gouvishal is een volledig autonoom, gekraakt centrum in Arnhem, door en van de punkbeweging en punkkultuur. Bovendien is het een goed voorbeeld van hoe ook in de rest van Nederland en over de grenzen heen het kan en eigenlijk zou moeten gebeuren.

Je eigen leven en kultuur op manier van leven en denken, vooral ook het doen, in eigen hand nemen zonder je zelf te hoeven laten nuikkeren of te beperken door, en met name eens even met een gigantisch cliché te zeggen: het systeem.

JONGERENCENTRA

Bij dat nuikkeren en laten beperken gaat het met name om de verschillingsvorm daarvan die zich open (??) jongerencentra noemt. Er zijn nu eenmaal jongeren die van de straat moeten worden gehouden, en wel op een dusdanige manier dat ze niet slimmer en/of bewuster op worden met betrekking tot de wereld, de stad, of liever eigenlijk het systeem, waarin

ze leven'. De gewone disco doet dat natuurlijk al lang op de haar zo bekende commerciele manier maar ook de open jongerencentra schijnen tegenwoordig daarmee te willen kurkurreren, in de verdomming en afstompingsrace die de diskotheken al zo lang op gang houden, dragen ook de jongerencentra hun steentje bij. Voor ons, de organisatoren van de Gouvishal, is er voor dergelijke ideeen in elk geval geen plaats gebleken. In het belijden was er misschien nog een dusdanige hoeveelheid naivitiet om te proberen in de plaatselijke Arnhemse jongerencentra onze vrije kultuur uit te oefenen, maar door schade en schande zijn wij wijzer geworden. Onze onvrede omtrent de hele gang van zaken zoals die in de maatschappij plaats vindt, konden wij niet kwijt in de activiteiten die deze onvrede weerspiegelen, in de zogenaamde jongerencentra. Onze kultuur zou naast die disco, jongerenverlezingstussen, uurtjes in een en of ander tijdschema moeten worden ingepast. Onzin natuurlijk, autonomie heette vanaf dat moment van ontwaken, het toverwoord. Dat dat niet helemaal zo gemakkelijk

ging is gebleken...

WEG ENTERTAINMENT

De Gouvishal heeft qua naam alleen iets met de Stokvishal te maken. Gelukkig. Ook de Stokvishal, zij het in iets mindere mate, heeft wat mij betreft punk als zijnde een vrije kultuur, grandioos te kakken gezet, het als de pogingen van andere jongerencentra 'iets aan punk te doen'. De Stokvishal heeft uit de punkbands alleen een financieel slaatje geslagen. Hier moet bij gezegd worden dat het gros van de tienmalige punkscene daar ook alleen maar aan heeft meegeholpen in plaats van zich er tegen te verzetten en zijn nagelaten zich toen al de broodnodige autonomie te verschaffen. Enkel bij dan de grote Engelse punkbands gekonsumeerd die de Stokvishal ons voorzette en die op die manier heel wat opstak waar wij nooit wat van hebben gezien. En het idee achter de hele zaak alleen maar laten laten versmateren en verkoperen. Frapant was ook dat na de sloop van de Stokvishal, en het verdwijnen van de toenmalige punkscene, opens de hele Arnhemse punkscene als los zand aan elkaar viel. Juist toen het aan een ieder was om zelf eens iets op poten te zetten. De grote Engelse punkbands kwamen niet meer, er viel

NIKS DAN ELLENDE

[Article text in Dutch, largely illegible at this resolution.]

Former pages, feature in the Nieuwe Koekrand (number one Dutch Punk fanzine) Issue about the 2 year 'anniversary' of the Goudvishal and the Nieuwe Koekrand number 74 summer 1986 about the growing threat of eviction and demolition of the Goudvishal due to housing plans.
This page, Nieuwe Koekrand feature continued. Audience at the LOK benefit festival on 15-11-1986 in the main hall. Clipping from De Nieuwe Krant Clipping 17-11-1986 about the benefit festival for the LOK (that is the National Convention of Squats). Poster LOK designed by Thomas van Slooten.

Main stage LOK benefit festival (photo by APA 15-11-1986)

Audienvce at the LOK benefit festival with right Mariska (regular audience) en second right Willem (Hotel Bosch), sitting down Martijn Goosen (Portfolio Visions) (photo by APA 15-11-1986) Color photo of Kina on 15-11-1986, by Marcel Stol.

Photo from one of the bands at the LOK festival: either Libby's dump or the Art of Defense. Sure as hell not Kina, the Italian Punk band we ourselves organized; the other bands were organized by the 'non-punk squatters'. (photo by APA 15-11-1986)

Goudvishal twee jaar gekraakt:

„Punk geen mode maar levensvisie"

(Door Harry van der Ploeg)

ARNHEM - Twee jaar geleden kraakte een groep punkers een loods in de Arnhemse Vijfzinnenstraat. Ze doopte haar nieuwe onderkomen „De Goudvishal". Wie zijn de jongeren die in twee jaar tijd een inmiddels alom bekende punkgelegenheid uit de grond stampten en hoe ziet de toekomst van de Goudvishal eruit? Henk, Petra, Marcel en Edwin („Onze voornamen alleen vinden we wel voldoende") leveren hun gepeperde kijk op het Arnhemse jongerenbeleid, jongerencentra en leeftijdsgenoten.

De economisch eigenaar van het pand in de Vijfzinnenstraat is De Kinkelder BV. Volgens het bestemmingsplan Bergstraatkwartier dient ter plekke sociale woningbouw te komen. In het kantoortje van de Goudvishal zet Henk de voorgeschiedenis nog even op een rijtje.

„Bijna drie jaar geleden waren we op zoek naar ruimte. De Stokvishal werd gesloopt, dus daar konden we niet meer terecht. We hebben eerst geprobeerd om bij de gemeente iets te krijgen, maar dat lukte totaal niet. Uiteindelijk kregen we een ruimte bij Het Maatje (vereniging voor werkende jongeren, inmiddels opgeheven-HvdP), maar dat was een keldertje van vier bij vier. Daar kon je met tien man niet eens normaal rechtop staan, laat staan met vijftig".

Jongerencentra

De gemeente verwees de punkers door naar andere ruimtes, waar ze zich echter niet thuisvoelden. Vooral Willem I, waar Henk op dit ogenblik nog in de organisatie van de scholierencafé zit, krijgt stevige kritiek. Henk: „Bij de jongerencentra verlies je je identiteit en je onafhankelijkheid. Willem I doet politiek vrijwel niets meer, omdat ze bij veel demonstraties of manifestaties problemen met de gemeente krijgen. Terwijl wij dat soort dingen wel willen doorzetten".

Volgens de punkers nam de gemeente hun lange tijd niet serieus. Typerend daarvoor was een uitspraak van een ambtenaar, in een vaderlijk toespraak. Henk: „Hij zei in zijn kinderlijk bij de provo's had gezeten, maar dat was ook weer overgegaan".

Ontruiming

kers de loods in de Vijfzinnenstraat. Na een beroerde periode van een half jaar (Henk: „We waren bang voor ontruiming") kreeg de groep hout van de inmiddels opgeheven Stokvishal en het materiaal van de drukkerij. „Met het hout zijn we toen gaan bouwen en het laatste anderhalf jaar loopt het goed. We hebben nu iedere maand een of twee concerten".

„We zijn gewoon op de gok begonnen", zegt Petra. „We hebben een paar bands opgebeld en gezegd: we hebben geen rooie duit, „maar middel van de deuropbrengst zouden we de onkosten kunnen betalen. Sindsdien is gebleken dat we het best wel kunnen draaien. Meestal spelen we quitte. Af en toe ook wat verlies, zo'n 70 piek. Maar we zijn zonder meer in staat om een avond uit de grond te stampen waar 70 tot 100 mensen een leuke bezigheid hebben".

Uitsmijters

De groep heeft ook een half jaar baravond gehad, met per avond 30 tot 40 bezoekers. Henk: „Dat is soms meer dan in een normale kroeg".

Wegens de kou zijn de baravonden tijdelijk van de baan, maar binnenkort kunnen we er weer op rekenen.

Puberale hoek

De Goudvishal heeft volgens de punkers zonder meer bestaansrecht en ze maken zich ernstig zorgen over de stappen in de toekomst van de plaatselijke overheid.

Henk: „De gemeente heeft toegezegd dat we een alternatief kunnen krijgen, maar we moeten dat eerst nog zwart op wit zien. Bovendien willen we meteen, nadat we de Goudvishal verlaten, een ander pand kunnen betrekken. Want als je een maand of twee stil ligt, raak je je bekendheid kwijt".

Marcel: „We hebben bloed, zweet en tranen vergoten om iets op te bouwen. We pikken het niet dat we uiteindelijk op straat komen te staan".

Petra: „Wij kunnen ook niet meer in de puberale hoek geduwd worden, alsof we bezig zijn met een bevlieging. Want de gemiddelde leeftijd van ons is al ver boven de achttien".

Lopende kassa's

Discotheken zijn volgens Petra alleen gericht op „stompzinnig zuipen en eens iemand versieren".

„Wanneer hier een gozer in de zaal achter de meiden loopt te etsen, wordt hij gewoon verwijderd. Maar in discotheken gebeurt dat niet. Daarom kom ik daar ook niet graag".

Edwin: „In discotheken is de drank bovendien verschrikkelijk duur en de entree veel te hoog".

„We zijn in staat om een punkavond uit de grond te stampen voor 70 tot 100 mensen", zeggen de jongeren van de Goudvishal. Tweede van links: Henk. Uiterst rechts: Marcel. Zittend in het midden: Petra. Edwin staat vermoedelijk achter de anderen.

de meeste jongeren, is dat de wereld om hen heen ze een zorg zal zijn. Ze houden zich alleen bezig met het weekend en hoe snel ze een baan kunnen krijgen. Gewoon stom vermaak".

„Daarom komt bij veel jongeren ook ontzettend veel sexisme en facisme kijken", vervolgt Petra fel, „omdat de meesten van hen totaal niet sociaal voelend zijn".

Bluf

De punkers vinden het belachelijk dat de gemeente Arnhem een hoop geld aan officiële jongerencentra geeft en hen links laat liggen.

„Vooral omdat de bestaande centra volgens ons meer kosten dan ze voor jongeren doen".

Op politiek terrein is de Goudvishal ondertussen wel een plan. Eerder is een concert voor het landelijke krakersblad Bluf gehouden en in de toekomst zullen de punkers waar-

Marcel: „De mensen zijn daar alleen goed als lopende kassa's".

Henk: „Het jongerenbeleid van de gemeente is natuurlijk ook belachelijk: een kwestie van afbreken en nog eens afbreken. De Stokvishal is afgebroken en er komt geen alternatief. Luxor is commercieel, de concerten zijn ons daar veel te duur. In Willem I zitten jongeren van twintig jaar terug".

Knagende maatschappij

Volgens Petra tonen wij hun activiteiten duidelijk dat het de jongeren van de Goudvishal niet alleen om het uiterlijk gaat. „De maatschappij heeft natuurlijk aan alle kanten geprobeerd om op de punk in te springen en eraan te knagen door dat soort kleding op de markt te brengen.

Maar dat verandert niet dat wij toch een aparte groep blijven. Want de mensen die zich alleen punk kleden omdat het moet worden, lopen er over een jaar gewoon weer anders bij. Bij ons gaat het ook om onze opvattingen".

De punkgroepen die in de Goudvishal optreden, hebben geen last van steraleurs. Petra benadrukt:

„Als de leden van de bands 's avonds niet naar huis kunnen, zijn ze bij ons slapen. Dus geen verheerlijking, geen band op het podium en ten publiek op z'n gillend voor staat. De bandsleden maken hun optreden af schijnlijk een festival tegen racisme en facisme organiseren. Henk: „Het geld dat we binnenkrijgen, gaat naar stichtingen en discriminatiemeldpunten".

Petra: „Ik ben van plan om een dag tegen sexisme te organiseren. Als dat lukt, komt de opbrengst toe aan de Blijf van mijn Lijf-huis".

De komende tijd zullen de volgende groepen in de Goudvishal optreden; aanstaande vrijdag 25 april Torpedo Moskau uit het Westduitse Hamburg en Capital Scum uit België. Verder op 10 mei Stalag 17 uit Ierland en een vooralsnog onbekende band.

Officiële cultuur

Wat stellen de punkers van de Goudvishal hier tegenover? Ze noemen hun muziek, hun radicale politieke instelling en hun organisatie.

Marcel over tot slot: „Wij zijn het met de man of negen en zij hebben allemaal een sleutel. Daarnaast zijn er nog tien lui die regelmatig bij concerten meehelpen en timmeren.

Iedereen steekt zijn eigen geld erin.

We werken dus niet met bepaalde krachten, staven of besturen. Dat is echt iets voor de officiële jongerencultuur. Dat willen we niet.

„Wel is het zo dat de gemeente je vaak niet serieus neemt als je geen stichting hebt. Ik heb dat al meerdere malen meegemaakt in een commissievergadering. Dan zitten daar zo'n stichting OJAZ ten behoeve van Arnhem Zuid- jongeren en een Stichting Willem I. Geen jongere te zien, maar wel twee stichtingen. Naar ons keken ze dan met het hele oog, zo

Gemeente: „Vriendelijk oplossen"

ARNHEM - Hoe staat het met de vervangende huisvesting van de Goudvishal? Navraag leert dat de gemeente Arnhem bereid is om een bescheiden bedrag in te trekken voor een nieuw onderkomen.

Er is even gedacht aan de douaneloods aan de Westervoortsedijk, maar dat bleek te duur. „De hele zaak ligt nog open", aldus een woordvoerder. „Er zijn weinig panden die geschikt zijn. Het is een moeilijke zaak omdat om-

groep vrij zelfstandig is en dat wil blijven".

Een andere complicatie voor de gemeente is het risico dat omwonenden mogelijk bezwaren tegen de punkers aantekenen.

val tot 1987 door de groep gebruikt kunnen worden. „Wij willen het probleem graag op een vriendelijke manier oplossen", zegt een ambtenaar van Ruimtelijke Ordening desgevraagd. „Dus zonder al te opeens van bulldozer in de straat staat".

De Goudvishal kan in ieder ge-

DIN A2 posters silkscreened, Marcel Stol, 1986

DIY or DIE! Punk in Arnhem
1987

PROTEST AND SURVIVE

We start to make a name for ourselves and increase the frequency and regularity of the concerts. We are using the smaller and main stage both on and off and at the same time too. I didn't really realize at the time because we just had to get on with it but it really was a great time for us punks to have been able to see this through and finally have a serious place of our own, deep down in the underground, really proud of it and the peeps too.

INDIAN BENEFIT FESTIVAL
We did our first Festival around this time with ten or so bands from the UK, German and the Netherlands; we didn't do much festivals over time mostly because the one off gigs often had four bands or so already and our dates were not limited to a handful of official holiday dates like with Guus and our mates in Winterswijks Chi Chi Club.

THE GREAT CROSSOVER
Punk itself, as a 'youth subculture' in and throughout the 1980' s really developed itself and blossomed in the international underground. Central to the awareness of all 'local' Punks scenes in the Netherlands, Scandinavia, Germany, Italy, Spain but also Brasil and Chile and off course the whole of the USA and Canada of each other' s sheer existence were the articles and scene reports in Maximum R&R, the leading American 'fanzine', printed on newspaper paper and distributed throughout the world. I sold it too (in the shop) and got it from Johan van Leeuwen (RIP) from the Koekrand fanzine from Amsterdam.

There were a lot of fanzines in Europe and the UK too of course but none was so pivotal to the International Punk scene as Maximum R&R. The UK Punk scene slowly but surely lost it's dominance in determining the sound and looks of (European or Continental) Punk like it did at first in 1977-1980 and in the so called 'UK (Decay) 1982' period that was to determine the Goudvishal Punks at first. The Americans slowly took over and the music and looks changed accordingly.

With it came musical sub-genres like 'Hardcore' (very fast umpta- umpta), Skate Punk (Americans did a lot of skateboarding in (empty) swimming-pools; the now mainstream brand of skateboard fanzine 'Thrasher' did a lot on (skate) Punk and (obviously) Skateboarding, Straight Edge; basically Hardcore with a 'lifestyle' element of not doing any drugs, including tobacco and alcohol and labeling this as rebellion. Somewhere around the 1990' s this even leads to a sub-genre called 'Krishna-core' formed by — yes — Hare Krishna followers, please. But that's the 1990' s and we are in the 1980's still.

The biggest influence on Punk however came out of yet still the UK at first and somewhat later but even more massively, from the USA: hard-rock and heavy metal, which lead to this thing called crossover.

The crossover in fact started with punks starting to like Motörhead, that had long since their debut album in 1977 been labeled punk in and by record stores and ended up in bed, at least in the record shop categories, with the punk bands. The record stores simply didn't know any other way to label Motörhead than to label it a 'punk' band, so in hindsight this foretold their later major influence on Punk and Hard-Rock and their subsequent (at least musically) influence on the merging of both into crossover. We saw them play live in 1983 in the Stokvishal (23).

Bands like Discharge, GBH, English Dogs, Sacrilege, Amebix, The Skeptix, Anti Sect and Varukers started to incorporate Heavy Metal and hard-rock elements in their music and looks. In looks it came down to a lot of denim, bullet belts, long(er) hair and Spray-painted Fantasy themed visual (album) cover art. In musical influences it led to longer songs, guitar solos and mid-tempo heavy downstrokes. The political elements in song lyrics and visuals were pushed into the background.
So all of a sudden we are getting hard-rockers visiting our concerts and although us Punks being quite broad minded I' m watching them like a hawk at first. Running the gauntlet as a Punk meant encountering yer

DIN A2 posters silkscreened, Marcel Stol, 1987

straight yobbo thugs and your regular hard-rockers too, so there was no love lost there. Turns out these local Hard- rockers used to hang out at this local Hard Rock pub called De Zaag.

Maybe this crossover thing instigated the anonymous, straight looking American look and 'pure' hardcore punk as a counter reaction against all this hard-rock BS, although the Heavy Metal heavy downstroke mid-pace was here to stay.

NAPALM DEATH
The other thing with crossover were Napalm Death on the Punk side and all these thrash / speed metal bands from the US (Bay Area) on the hard rock side. Napalm Death played our place in 1986 and it was their first ever gig in the Netherlands on their first ever tour of the continent. One track of the gig is featured on the first Goudvishal 1984 1990 live compilation and it's the first musical steps towards a new sub-genres called grind-core and later death-metal and so forth.

The punk bands basically brought the urgency, speed and pace to the table and hard rock the down-stroked mid pace, creating crossover, thrash-metal, speed-metal, thrash-core, speed-core, grind-core, death-metal, black metal and what have you. Punk basically saved Hard rock from itself and hard rock infused punk with a healthy dose of new musical aggression but in the end with a lot of BS too.
The dominant UK days in Punk were definitely overcome 1987 1988 as US and European bands took over pole position, with bands like Negazione, Upset Noise and Raw Power from Italy, the whole Scandinavian and Dutch wave and bands like MDC, The Accused, Suicidal Tendencies, SNFU, COC, Poison Idea and a truckload of other crossover bands from North America.

Poster for the Indian Benefit Festival of 22-05-1987 in cooperation with the NaNai Foundation. The latter is the Dutch foundation who is supporting the North American indigenous peoples.

25/5/87

Festival in Goudtvischhal groot succes

Punkfestival in Goudtvischhal. Met Concrete Sox, Chaos UK, Fluchtversuch, Hemmungslose Erotik, Maniacs, State of Decay en God.
Vrijdag
Door Evelyn Hyink

ARNHEM – Het benefietfestival voor de Noordamerikaanse Indianen in de Goudtvisschhal was een groot succes. De organisatie had op ongeveer honderdvijftig belangstellenden gerekend. Halverwege de avond bleken al ruim tweehonderdvijftig punkliefhebbers binnen te zijn. De punks, waarvan een groot deel afkomstig uit Duitsland, steunden met hun aanwezigheid de stichting 'Na Na!'.

'Na na!', de Nederlandse Actiegroep Noordamerikaanse Indianen, komt op voor de slechte situatie van deze Indianen. De oorspronkelijke bewoners van Amerika krijgen volgens 'Na Na!' veel te weinig aandacht in Nederland.
Henk, medeorganisator van de Goudtvischhal legt uit waarom de punkhal voor dit benefietfestival is gekozen. "We hebben hiervoor gekozen omdat er verder helemaal geen aandacht aan wordt besteed. Ze hebben we hier eerder benefietfestivals gehouden; liet 'Bluf Benefiet', een manifestatie over Noord-Ierland en over Baskenland."

als Chaos U.K. hier heen te halen. De reiskosten kunnen oplopen, maar we kunnen het goedkoop houden omdat we samenwerken met steden als Amsterdam, Groningen en Eindhoven.
Verder zijn er nauwelijks gelegenheden in Nederland om punkfestivals als deze te houden. Ook in Duitsland niet, daarom komen Duitse punks hier helemaal hierheen."
De gekraakte opslagloods aan de Vijfzinnenstraat wordt hoogstwaarschijnlijk in oktober gesloopt. Of er dan een andere Goudtvischhal in de plaats komt is zeer de vraag. Als het aan de 'Goudtvischers' zelf ligt, gaan ze er niet uit voordat er een alternatief gevonden wordt. Henk: „Kijk maar om je heen. Arnhem heeft een eigen jongerencentrum, zonder een cent subsidie. Wat wil de gemeente nog meer?

Een kwart van de opbrengst van het festival gaat naar het goede doel. Voor een tientje entree kan het publiek naar video's kijken en van acht bands genieten. Ook is er een info-stand van Na nai aanwezig.
De video en de infostand staan er aan het begin van de avond wat stilletjes bij. Maar naar mate de avond vordert tonen steeds meer punks belangstelling voor de beelden. Er lijkt wel degelijk interesse te bestaan voor de situatie van de Noordamerikaanse Indianen.
De aanwezige bands zorgden in ieder geval voor de nodige decibels. Hoofdzakelijk bleef het bij het drie-akkoordenwerk, op enkele 'hard-core' bands na. 'Hardcore' is een mix tussen punk en wave, ook zeer hevig maar iets melodieuzer.

Clipping rreview in De Nieuwe Krant 25-05-1987. Color Photos by Anja de Jong 22-05-1987 (on stage Chaos UK). In the other picture Crew behind the bar: Alex Rodenburg, Anja de Jong, Marleen Berfelo. Lange Jan is ordering a beer from Alex. Bottom left Matthias van Loohuizen (later crew) leaning against the wall. Top right photo of Concrete Sox from a local crossover Fanzine

Henk Wentink (OG crew)
"One of the fondest memories is the Indian Benefit Festival. Full house and a great atmosphere."
"Een van de leukste herinneringen is het Indianenbenefiet. Volle bak en een hele goeie sfeer."

Petra Stol (OG crew):
"It was like a human tornado going through the venue when there was a large crowd. So much positive energy!"
"Als er veel publiek was dan was het of er een menselijke tornado door de zaal ging! Zoveel positieve energie!"

Vincent van Heiningen (OG crew)
"In the years predating the Goudvishal I used to be an avid hardrocker (Van Halen Logo Jacket I remember). The first time I got in contact with Punk was during a Motorhead gig in the Stokvishal somewhere around 1982."
"Ik was in de jaren voor de Goudvishal een fervent hardrocker (jasje met Van Halen logo erop weet ik nog). De eerste keer dat ik eigenlijk met punk in aanraking kwam was een concert van Motörhead in de Stokvishal ergens 1982."

Petra Stol (OG crew):
"Even saw Motorhead back then, though this was a hard-rock outing."
"Zelfs nog Motorhead gezien, al was dat een hardrock-uitstapje."

Pietje (a.k.a. ZEP, crew)
"The first time Napalm Death played I found it brilliantly vague. The rest of the audience didn't seem to like it at all, it wasn't 123 Punk enough."
"Maar, de eerste Napalm Death optreden vond ik briljant vaag:) de rest van de concertgangers vond het volgens mij 10 x niks dat vage gedoe wat niet 123 punk genoeg voor ze was."

Fred Veldman (our own sound technician and Bergstraat neighbor)
"The greatest were the festivals with a lot of people inside and on the street. And of course the time we went out on the road with Mother. I don't care that much. I found them to be fun people with a lot of energy. A lot of good people doing great things with music and the like. Get out of here I was never a Punk! I was a musician and a music lover and crafty with technical things. I built my own PA and wanted to do more with it and these Punks needed a PA. A heavy but a good set of people with a good atmosphere and sometimes even pretty good music, nice and heavy."
"Het mooiste waren de grotere festivals met veel bands en mensen in de hal en op straat. En die keren dat we met Mother op pad gingen. Boeit me niet zo. Ik vond het een leuke club, veel energie, veel goeie mensen die goed bezig waren, met muziek en zo. Ze deden in ieder geval dingen waar ik achter kon staan. Ik ben nooit punk geweest, ben jij gek, ik was een muzikant en muziekliefhebber en handig met techniek. Ik had mijn eigen PA gebouwd en wilde daar meer mee doen en die punks hadden een PA nodig. Nogal heftig, wel een goeie club mensen. Goed sfeertje, soms best wel goeie muziek, lekker stevig."

DIN A5 Flyer Xerox, DIN A2 Poster silkscreened by Pietje (E.Pietersen) 1987.

Top right Napalm Death and audience. First show in the Netherlands (ever) on 02-07-1987. They made quite the impression with their sound (LOL). Bottom right Ripcord playing and the gig of Legion of Parasites and Dream Police (top left) of 26-03-1987. (photos Alex van der Ploeg)

DIN A2 posters silkscreened, Marcel Stol, 1987

FRED VELDMAN (VELTMAN)
Being the character he is turned out to be one of the iconic people working at the Goudvishal for decades. Originally drummer to the Blue Band a well-known Arnhem blues rock band he switched to live sound engineering with his homemade prototype PA he intended to test at the Goudvishal concerts and eventually start selling.

He never came around to selling it but sure put his PA to use at our place. Being a neighbor it all came quite naturally although both 'sides' had to overcome an initial culture gap. In the end Fred was down for all this Punk and he quickly caught up. For one third of the regular price of a rental PA it was a very good deal and quite frankly we hadn' a penny to our name but Fred loved it all and he was and is still, priceless. He recorded all the tapes I gave him which we used to craft the Goudvishal Live 1984-1990 compilations with. He recorded the first Mother demo (my follow up band to Neuroot) on the stage of the Goudvishal at number 103; we took him with us to gigs too for our live sound mixing.

He was always full of stories about his early hippie days smuggling cannabis from Pakistan and India where he'd be staying in the 1970's like a lot of hippies visited there on a kind of pilgrimage. Not Fred, he'd visit because of the cannabis.
He'd never totally leave this path. One of his more conspicuous drug stents in Arnhem was when the Police arrested him very early in the morning because of this large container filled with scrap metal where cannabis was hidden within. The container was delivered at his address in the courtyard at the back of the Bergstraat which we'd share with them. For a minute we dreaded Police intervention and eviction of the Goudvishal. We never trusted the Police.

Fred had to serve his sentence at the local State youth center Willemeen where he'd do the odd jobs serving out his sentence this way. He used to spell his name with a 't' so as to confuse the tax authorities about his identity, can't figure out why.

● Liefst 75 kilo hasj wist de politie in samenwerking met de Douanerecherche te onderscheppen in de Bergstraat in Arnhem.

Drie Arnhemmers aangehouden
Lading marihuana onderschept

Door onze verslaggever

ARNHEM – De gemeentepolitie van Arnhem heeft gisterochtend, in samenwerking met de Douanerecherche, een partij marihuana van 75 kilo onderschept in de Bergstraat. Drie Arnhemmers werden bij deze actie aangehouden.

De partij soft-drugs vertegenwoordigt volgens de politie een marktwaarde van anderhalve ton. De hasjiesj was verpakt in drie juten zakken die verscholen lagen onder een enorme hoop schroot op een terreintje aan de Bergstraat in het centrum van Arnhem.

Volgens een woordvoerder van de gemeentepolitie was de lading schroot met daarin de soft-drugs onlangs per container aangevoerd. De politie werd getipt dat er marihuana tussen zat.

Gisterochtend omstreeks half negen wachtte een arrestatieteam eerst het moment af dat de drie mannen de zakken onder het schroot vandaan haalden, om ze vervolgens in de boeien te slaan. Ze werden naar het hoofdbureau van politie overgebracht voor nader verhoor.

Niet bekend was gisteren, of het hier gaat om een geregelde aanvoerslijn of een eenmalig transport.

Fred Veldman (aka 'Veltman'), master of sounds, in the picture.
Left top: Fred at the Galgenberg, a squat outside the city (photo Henk Boelens). Bottom: Fred at work on the PA booth in the main hall at Vijfzinnenstraat 16A .(photo Alex vd Ploeg) This page, color photo (cheers!) still from TV item about straight edge in the 1990's and the Goudvishal scene. With a last wink at his illustrious past as a Hippie living and smoking in India, Fred tried to smuggle a few pounds of hash hidden in a wagonload of rusty scrap right in (literally) our backyard! That sure drew the attention of the men in blue and poor Fred was nicked and served a community service instead of jail time. Lucky for him he could do his service at Willemeen, the local state youth center who also did a lot with music. re's Fred being arrested in the Bergstraat. (clippings from De Nieuwe Krant 11-12-1986; photos : APA 10-12-1986)

Agenten besmeurd bij actie tegen VVD

Door onze verslaggever

● Het landelijk VVD-congres in Musis Sacrum te Arnhem heeft het afgelopen weekeinde enkele schermutselingen teweeg gebracht. Een groepje demonstranten die het landelijke VVD-beleid en de komst van de Musis-parkeergarage in Arnhem hekelde, zorgde bij een tocht door de binnenstad voor enige moeilijkheden.
Ze smeten vertzakjes naar twee agenten die besmeurd raakten. Ook werd een vertzakje tegen een winkelruit van V en D gegooid. Vervolgens zagen enkele actievoerders kans om een aantal eieren stuk te smijten in de winkel van Perry Sport, een tak van het V&D-concern.
De daders wisten te ontkomen. Arrestaties konden niet worden verricht.

News clipping from De Nieuwe Krant 21-04-1986. At the VVD (neo liberal capitalist party) convention it wasn't all that funny. According to the papers people were stained with paint and all kinds of leaflets about their dirty politics were distributed to the party members and the passing public. Oh my ... (photo APA 20-04-1986). In the picture Heidi Brethouwer (long-term girlfriend to Wouter Noordhof, singer of Neuroot, house band to the Goudvishal) dishing out the pamphlets at the entrance to Musis Sacrum to the liberal capitalists.

"I just wanna be sure you got no gun in there, buddy!" A copper is searching Martijns guitar gigbag during the protest around the annual convention of the VVD. This neoliberal capitalist party was in love with Reagan and the Cold War (more nukes please) and was keen supporter of the Apartheid regime in South Africa. Location Velperplein, from left to right: the cops, Martijn Goosen, Henk Wentink, Petra Stol, Marcel Stol. (photo APA 20-04-1986)

- **Vonnis bleek niet bruikbaar** ● **Rechter zit op Rhodos**

Consternatie op valreep

vervolg van voorpagina

ARNHEM – De zorgvuldig voorbereide ontruiming van de vier V & D-panden dreigde gisteravond in het licht van de haven te stranden.

Onduidelijkheid over de uitleg van het vonnis van de Arnhemse rechtbank hield de operatie urenlang op.

Zo'n anderhalf uur voordat de ontruiming zou beginnen bleek de uitspraak van de Arnhemse rechtbank voor meerdere uitleg vatbaar. Deurwaarder Van den Bosch liet even na 17.00 uur op publiek hiervan niet te willen ontruimen. Intussen had de politie de voorbereidingen al getroffen.

Koortsachtig beraad tussen burgemeester Drijber, hoofdofficier van justitie Peijnenburg en hoofdcommissaris Siepel – de zogenaamde driehoek – volgde. De rechtbankpresident, mr. Van Juisingha, kon geen uitsluitsel geven. Hij was op weg naar zijn vakantiebestemming Rhodos. Zijn vervanger, vice-president mr. Wytema, was duidelijk. Pas na ontruiming over tien dagen, adviseerde hij.

"In mijn ogen is het vonnis pas na die tien dagen uitvoerbaar", zo bevestigde hij gisteravond desgevraagd tegenover deze krant.

Uitstel?

De driehoek overwoog daarop om de ontruiming tot na het komende weekeinde, wanneer de VVD een landelijk verkiezingscongres in Musis Sacrum houdt, uit te stellen. Dat congres was eerder ook reden om zeker niet voor volgende week tot ontruiming over te gaan.

Na rijp beraad werd besloten om via artikel 219 van de gemeentewet de ontruiming 's avonds door te zetten Volgens Drijber zou het onjuist zijn te wachten tot na het weekeinde omdat 'dan de spanning tot een climax zou groeien'. Temeer 'daar de krakers hebben aangekondigd via diverse media om de komende dagen niet ongebruikt te laten'.

'Oorlogssterkte'

Langer wachten met de ontruiming zou 'het gevaar voor een toenemend aantal verstoringen van de openbare orde alleen maar vergroten. Bovendien vond Drijber het niet verantwoord zijn om de politie twaalf dagen op volle oorlogssterkte aan te laten treden.

Volgens raadsman mr. Paul de Vries van de krakers heeft de gemeente 'een ongekend zwaar middel' gebruikt. De Vries: "Ik ben erg verrast. Met zo'n ontruiming lok je ernstige verstoring van de openbare orde toch zelf uit. Ik vind dit een zwaktebod van Drijber."

De krakers kritiseren de manier van ontruimen ook: "Ongelofelijk. Dit maakt je een ambassadeur of minister gijzelt. Die lui de binnenkwamen, dat leek wel een terreurcommando."

De krakers ontkennen dat zij gisterochtend agenten en voorbijgangers met straattegels hebben bekogeld. "We hebben wel zakjes verf gegooid, maar pertinent geen tegels. We wilden geen geweld. Dan gaan we toch zeker niet met straattegels gooien?!"

Drijber en hoofdcommissaris Siepel houden niettemin staande dat er wel met tegels naar voorbijgangers is gegooid. Er zijn overigens geen aanklachten ingediend.

Reacties

Wel regende het gisteren na de schermutselingen 's morgens telefoontjes van verontruste (binnenstad)bewoners en winkeliers bij gemeente en politie, aldus Drijber gisteravond. Van die kant werd aangedrongen op spoedige ontruiming. Hij erkende dat dit tot gistermorgen niet de bedoeling was geweest.

CDA en VVD in de Arnhemse gemeenteraad zijn tevreden over de wijze waarop de ontruiming heeft plaatsgevonden. De PvdA blijft het betreuren dat het, zover heeft moeten komen. De PSP zal de burgemeester vanmiddag in een extra vergadering van de raadscommissie openbare orde en veiligheid met tal van vragen bestoken.

Clipping De Nieuwe Krant 16-04-1986. The nineteenth century mansions ('V&D panden') had to make room for a 'beautiful' (yes, I'm being sarcastic) concrete and steel car parking of the V&D, a chain of department stores. The struggle focused on the 'Bontzaak', a former fur store, which was squatted twice to stop the demolition of the mansions. In vain of course, that's the price of progress people.

'Vesting Musis' valt zonder slag of stoot

Door onze verslaggevers

ARNHEM – De 'Vesting Musis' is gisteren feitelijk zonder slag of stoot genomen. Een vrij beperkte politiemacht had nauwelijks een kwartier nodig om de krakers uit het pand te krijgen.

Een achttal leden van de Groep Bijzondere Opdrachten drong om even voor 20.30 uur via het dak van de voormalige bontwinkel binnen, waar zich ongeveer zestig krakers hadden verschanst.

Op het moment dat de ontruiming begon was de Velperbinnensingel nog niet afgesloten. Toesnellend publiek en een paar rookbommetjes zorgden al snel voor een chaos in het verkeer.

De politie had 125 eigen mensen op de been gebracht. Veertig daarvan waren direct bij de acties rondom de kraakpanden betrokken. Het overige politiepersoneel hield verspreid over de stad een oogje in het zeil.

Afgrendelen

Onmiddellijk na de ontruiming hadden het afgrendelen van de panden en het naastgelegen warenhuis de eerste prioriteit. Daarbij kwam het tot enige schermutselingen. De politie sloeg daarbij een aantal keren met de korte wapenstok.

Een cordon agenten hield de opdringende menigte krakers en sympathisanten op afstand. Na enig duw- en trekwerk begaf de groep zich in de stromende regen en onder zware politiebegeleiding naar het stadhuis.

Daar ging de actie in feite als een nachtkaars uit. Teleurgesteld door de ontruiming en doorweekt door de regen keerden de meeste demonstranten onverrichterzake terug naar de panden aan de Velperbinnensingel, waar inmiddels de slopers aan de gang waren.

De hele avond lang trokken groepjes demonstranten door de binnenstad. Door de intensieve politie-controle bleef het echter vrij rustig.

Clipping De Nieuwe Krant 16-04-1986 about the non-violent attitude of the squatters and the intimidating reaction of the police and authorities.

Door onze verslaggeefster

De laatste uren in het kraakpand
Krakers: 'Geen geweld, we gaan als het moet'

ARNHEM — Om half zes wordt het op de eerste verdieping in de voormalige bontzaak aan de Velperbinnensingel nogmaals duidelijk afgesproken: 'We gebruiken geen geweld, we zullen barricades opwerpen, maar we laten ons niet wegslepen. We gaan, als ze ons sommeren te gaan.'

„We hebben zakjes verf en meel en rookbommen, meer niet. Het heeft geen zin. We verzetten ons niet, want je maakt niks. Je weet wat er dan gebeurt: ze smijten je toch van de trap," zegt een van de negen krakers, onder wie één vrouw. De groep vormt een eenheid onder de in totaal 60 krakers die gisteravond in afwachting van de ontruiming het pand bevolkten.

Spanning is voelbaar, teleurstelling bovenal. „Vijf jaar strijd, en het kapitaal heeft weer eens gewonnen. Terwijl je aan de overkant toch kunt zien, hoe mooi die panden gerestaureerd kunnen worden.

Het kán! En dan nog onze grootste frustratie: niemand garandeert ons, dat dit terrein bebouwd zal worden."

Als laatste

Terwijl beneden toeschouwers nieuwsgierig staan te wachten op de beoogde ontruiming, worden op de eerste verdieping de barricades nog eens nagelopen. De groep van negen wil pas als laatste het pand verlaten, kapitein op een zinkend schip.

Zenuwachtig

Rond 18.30 uur is iedereen duidelijk zenuwachtig. Gaat de ontruiming nou door of niet? De twijfels van burgemeester Drijber over het ontruimingsvonnis (binnen tien dagen, pas na tien dagen?) sijpelen door. Iedereen voelt dat het toch zal gebeuren, maar het pand lijkt een vesting. De afgelopen maanden zijn massa's prikkeldraad en houten balken aangesleept.

Twee van de zes kamers op de eerste verdieping van het voormalige hotel zijn ermee versterkt, evenals de gevel van het pand. De ruiten gebarricadeerd met beddenspiralen en delen van kledingrekken, die in de muur gemetseld zijn.

Toch hoort die groep niet tot de veelgenoemde 'harde kern'. Ze hebben zich veel aangetrokken van eerdere geweldsuitbarstingen, blijven meer uit principe, dan omdat ze denken dat er echt nog iets te redden valt.

De twijfels van Drijber missen hun effect niet. In afwachting van nadere informatie van raadsman Paul de Vries begeeft de groep van negen zich dan toch maar naar de begane grond voor een kop koffie. De daarop volgende verrassing is volkomen.

Motorzaag

Uitgerust met klimtouwen en motorzaag zijn potige agenten inmiddels toch via het dak al het pand binnengedrongen. Ze blijken ongemerkt via de achterkant het dak te hebben beklommen. De groep van negen stormt naar boven.

Deuren worden dichtgetimmerd. Rookbommen en verfzakjes gaan naar buiten. Oorverdovend geloei van hoorns. De rook ontneemt iedereen het uitzicht op de straat beneden. Het mag niet meer baten. Tien keer stevig beuken en een achttal agenten stuift de voorkamer in.

Er wordt geen verzet geboden. Buiten wacht een wolkbreuk. Het is voorbij.

This and next page photos of the protests and eviction of the so-called 'V&D panden' at the Velperbinnensingel. Marc Frencken a squatter of Hotel Bosch stage center with some more familiar faces from the local squatting scene. (photo APA 15-04-1996)

Besides being our number one Sound guy I felt he was a good laugh to spend time with, always with his sometimes freaky and unorthodox outlook on the world. Priceless.

THE PRESS
Somehow we knew a couple of local journalists and had access to the local papers through them. The local papers being 'De Nieuwe Krant' a morning paper and the 'Arnhemse Courant' the oldest local evening paper. Neither of the two papers longer exists. Both have merged into 'De Gelderlander' that exists today. We used them as much as they used us. We used them to 'frame' our message to ensure ourselves of more or less beneficiary public opinion regarding our group to the extent that this was even possible;). They used us to spice up their dead boring local news feed with all these pictures of these anti-social punks in their sensationally outrageous looking outfits. We had one run in with a journalist we didn't know over an article that benefitted the side of the local government too much but that's it.

LOK AND ARTICLE 140
Since we were a squat, we became more and more involved in the squatters movement, in Arnhem and nationwide but also abroad. Of course, being punk meant besides a slight anarchistic touch and the do-it-yourself fighting spirit also being active against things like fascism, racism, sexism, capitalism, war, nuclear power and arms, and a whole lot more. Cut to the chase we were quite busy fighting the powers that be. Over the years we supported many actions that were organized by squatters and activists and somewhere in 1987 we were asked by the LOK (National Convention of Squats) to host an edition of a series of benefit festivals which traveled the country. Besides performances of bands, acts and speakers the Goudvishal was also the starting point and finish of a demonstration against Article 140.

Article 140 of the Civil Law was originally meant to be used against organized crime and terrorism. But the Neoliberal politicians and their Conservative Christian comrades in the government wanted to misuse it to criminalize and to silence the squatters movement and other critical activists. The eighties in the Netherlands and especially the first half of the decade saw an overflow of protests, demonstrations, riots, strikes and occupations of buildings and land. Many people were on the dole, there was a serious housing shortage, education in general quickly lost quality and since there was also an economic crisis which was answered by the government with cutbacks, cutbacks and, yes, even more cutbacks. So, no future was a common feeling and people went on the streets to express their concerns, fears and anger.

The demonstration started on the 16th October more or less at our front door and counted about 2.000 people. That was quite a lot and we desperately asked ourselves if we would be able to welcome them all when the festival started right after the march. But half of the protesters quit during the protest march itself thanks to the city's own legal goon squad better known as the GBO. This was a Special Taskforce of the local police squad. They were originally trained to combat organized crime and terrorists, but since we hadn't much of both they were often deployed at demonstrations and soccer matches. Due to their training and skills, they were that aggressive and violent that they scared the shit out of everybody. Besides that, they apparently hated punks and squatters. Thus, after the march less than half of the protesters returned pretty fucked up to the Goudvishal to enjoy the music and acts. In spite of the troubles that afternoon, the evening was pretty cool, and we proved we could be quite a host. .

*Demolition in full swing, with special thanks to City Hall
and big business like Vroom and Dreesman (V&D you know).
Watch closely for the poster on the wall still standing
... is it? Yes it is a Goudvishal poster (the back of the
studded Discharge jacket poster of April 1986.
(photo APA 16-04-1986)*

Verzet niet gebroken

Weinig incidenten na ontruimingen sloop kraakpanden

Vervolg van voorpagina

ARNHEM – De mislukte aanslag maakt duidelijk dat het verzet tegen de bouw van de parkeergarage naast V en D niet is gebroken.

"Materiële sabotage van de bouw ligt in de lijn van het verzet tegen de parkeergarage en de cityvorming", aldus de brief die zaterdag bij deze krant in de brievenbus lag.

Voor de Arnhemse politie en de Explosieven Opruimingsdienst bestaat geen twijfel over de kwaliteit van de brandbom. "Volgens de mensen van de opruimingsdienst zag het er aardig professioneel uit. De bom was in ieder geval gevaarlijk, daar is geen twijfel over", aldus politie-woordvoerder F. Pathuis.

Auto bij stoplicht beschadigd

Door onze verslaggever

ARNHEM – Een barst in de voorruit en deuken in de motorkap en een van de achterportieren.

Dat is de schade die twee onbekende mannen zaterdagnacht op de Amsterdamseweg ter hoogte van Het Dorp aanrichtten aan de auto van een Edenaar, die stond te wachten voor een verkeerslicht.

Het slachtoffer reed in de richting van Arnhem en werd gedurende enkele kilometers om naar zijn zeggen onduidelijke redenen achtervolgd door een auto die zeer dicht achter

Serieus

Voor de autoriteiten staat eveneens vast dat er een serieuze poging is gedaan om de bouwketen "in vlammen te doen opgaan", aldus een passage uit de brief. Pathuis: "Er is iets met de bom fout gegaan, ook daar bestaat geen twijfel over".

Serieus

De politie nam de melding dat de aanslag was mislukt vanaf het eerste ogenblik serieus. Mede omdat de anonieme briefschrijvers een opsomming gaven van de mogelijke oorzaken van de weigering van de bom. "Het tijdmechanisme is vastgelopen, een kontakt is losgeraakt of de ontsteking heeft niet gefunktioneerd", aldus de letterlijke tekst.

Toen agenten onder de bouwketen, die tegenover de Rabobank staan, inderdaad een plastic tas aantroffen met daarin een kleine jerrycan (inhoud 5 liter) die naar benzine rook, werd onmiddellijk de Explosieven Opruimingsdienst gealarmeerd.

In het bijzijn van brandweer en ambulance werd de brandbom even na zeven uur 's avonds gedemonteerd en onder de bouwketen vandaan gehaald. Daar waren amper tien minuten voor nodig. Wel werd gedurende een kwartier de omgeving van de parkeerplaats bij Musis Sacrum, waaronder de Velperbinnensingel, voor alle verkeer afgesloten.

● Nadat de brandbom was gedemonteerd trekt een man van de Explosieven Opruimingsdienst de plastic tas met daarin de bom voorzichtig onder de bouwketen vandaan (foto boven). Even later inspecteert hij met Arnhemse agenten het klokje dat op de bom was gemonteerd. (Foto's Erik van 't Hullenaar, APA-foto).

Door onze verslaggever

ARNHEM – De Arnhemse politie heeft gistermiddag een 32-jarige Arnhemmer aangehouden, die verdacht wordt van openlijke geweldpleging.

De man, die gisteravond weer op vrije voeten gesteld werd, zou vlak na de ontruiming van de panden aan de Velperbinnensingel dinsdagavond een winkelruit van V&D hebben vernield.

Verder is bij de politie een aangifte binnengekomen over vernieling van een bedrijfsauto van V&D, die stond geparkeerd in het Spijkerkwartier. De auto is gisterenbedag tussen 15 en 16 uur besmeurd met verf.

Volgens de politie hebben de daders een pot crèmekleurige verf over de wagen leeggegoten. Beide incidenten waren de enige, die zouden kunnen duiden op de nasleep van de ontruiming van de V&D-panden.

De door krakers en sympathisanten aangekondigde acties in het stadscentrum bleven gisteren uit.

Wel werd er door de politie zeer nauwgezet gesurveilleerd in de direkte omgeving van de plaats waar de slopers waren en de enige, die zouden kunnen duiden op de nasleep van de ontruiming. De extra gebeurtenissen in aldus een politiewoordvoerder, al zijn er nog wel tot een minimum beperkt aldus nog steeds twee surveillerende agenten in de buurt.

Het sloopwerk vordert inmiddels zeer snel. Vannacht is de hele nacht doorgewerkt en vanochtend zal het puin goeddeels verwijderd zijn. De sloper hoopt vandaag het grootste deel van de klus geklaard te hebben.

Clipping De Nieuwe Krant 17-04-1986. According to the paper we left the scene after the demolition, of course, what else could we do?! Other Newspaper Clipping De Nieuwe Krant 06-10-1986 about a bag with an incendiary device and the bomb squad showing up. The fire bomb was aimed at workmen's shacks during the building of the new garage.

Well, one thing we could do was disturbing the festivities around the grand opening of the V&D Car Park. And that's exactly what we did. Some dressed like gentlemen with top hats and pig noses, others in their traditional outfit. We sure made it a party never to forget. Even the local rags record their disgrace. We spot Henk Wentink, Jacco Schoonhoven (crew, RIP), Niels (regular audience).
(photo APA 08-09-1987)

- **Politie ontruimt weer twee panden**
- **Vijftien man nu dakloos**

04-06-1987 DNK

Kraakbeweging stelt ultimatum

Clipping De Nieuwe Krant 04-06-1987 about the Squatters movement giving an ultimatum to the local authorities to provide substitute living quarters for the people who suffered the unlawful and violent and illegal eviction police of the squatted Menthenberg mansion. In the same article reporting on the demolition of the whole corner of houses on the Walstraat - Nieuwstad. In the large photo we spot Marc Frenchen, Vestje and Niels, Willem and Tjeerd Cannegieter (Oase).
(photos by APA 03-06-1987)

ARNHEM — De Arnhemse kraakbeweging heeft de gemeente de wacht aangezegd. In een ultimatieve verklaring dreigen de krakers met een 'andere strategie' als niet binnen twee weken aan een serie eisen is voldaan. Een ervan is dat vijftien krakers, die na ontruimingen dakloos zijn geworden, woonruimte krijgen aangeboden.

Deze houding vloeit voort uit de wijze waarop de politie gisteren een gekraakt pand in Schaarsbergen ontruimde. Hierbij zou onnodig grof geweld zijn gebruikt. De ontruiming wordt ook 'onrechtmatig' genoemd.

De politie ondernam gisteren actie in de Walstraat, aan de achterzijde van de omstreden parkeergarage in de Arnhemse binnenstad en in het voormalig recreatieoord Menthenberg aan de Carmelitessenlaan op Schaarsbergen.

Pistool

In Schaarsbergen, waar twaalf agenten werden ingezet voor een bliksemactie, trok een agent in burger zijn pistool. Desgevraagd zegt een politiewoordvoerder dat de ambtenaar zich bedreigd gevoeld zou hebben.

De agent liet zijn wapen vallen en borg het vervolgens weer op. De zeven krakers sloegen het tafereel stoïcijns gade. Even later sprong een andere agent in burger, lid van de groep bijzondere opdrachten van de politie, een kraker in de rug die een dreigende houding aannam tegenover enkele agenten.

Burgemeester mr. J. Drijber had na spoedberaad met de politie besloten vergunning te verlenen voor de sloop van het voormalige recreatieoord. Dat lag al voor een deel in puin. Normaal geldende juridische procedures zijn niet toegepast, omdat volgens de politie 'gevaar voor escalatie' aanwezig was.

Vrees

De politie vreesde felle reacties van de krakers, omdat een uur voor de ontruiming in Schaarsbergen een kraakpand in de Walstraat onder politietoezicht was gesloopt. In dit kraakpand, waar normaliter vier krakers wonen, was op dat moment niemand aanwezig. De rechter had overigens toestemming gegeven voor de sloop van de V&D-panden die moeten wijken voor nieuwbouw (19 woningen met bedrijfsruimten).

Vervolgens toog de politie, met een goedkeuring van de burgemeester op zak, naar Schaarsbergen om de volledig verraste krakers een kwartier te geven voor het weghalen van persoonlijke spullen. Vervolgens werd de Menthenberg, die drieëneenhalve week geleden werd gekraakt, neergehaald met een shovel. De sloop riep veel emoties op bij de krakers.

Op de plaats van het recreatieoord De Menthenberg wil Gerritsen Bouwgroep uit H... aantal bungalows bouw... derneming heeft daar... bruari een vergunning...

De krakers zijn ver... het feit dat ze vooraf...

Ludieke actie bij openstelling Musisgarage:

'Oh, wat zijn we blij, oh, wat is ze mooi'

(Van een onzer verslaggevers)

ARNHEM - Terwijl het bovenste deel van de zes verdiepingen tellende Musisgarage nog in ochtendnevel gehuld was, zorgden dertig tegenstanders van de nieuwe parkeerkolos voor een feestelijke opening, compleet met koek, koffie en champagne. Dit alles onder het motto „O, wat zijn we blij, 450 slaapplaatsen erbij".

De 5 miljoen gulden kostende Musisgarage aan de Velperbinnensingel opende vanochtend officieel haar poorten, maar van gemeentewege bleven feestelijkheden uit. Zoals gemeld, heeft de bouw heel wat voeten in aarde gehad in politiek Arnhem. VVD en CDA waren voor, de PvdA tegen.

De sociaal democraten, onder aanvoering van de huidige wethouder van verkeer drs. M.H. van Meurs, besloten uiteindelijk - onder meer om politieke redenen - loyaal mee te werken aan de totstandkoming van de garage naast V en D als de bouw ervan onafwendbaar zou blijken.

De kraakbeweging ageerde indertijd fel tegen de komst van de parkeergarage, waarvoor een aantal gekraakte panden het veld moest ruimen. Enkele tientallen tegenstanders waren vanochtend rond de klok van 08.00 uur naar de garage getogen. Gisteren had het „feestcomité" de Arnhemse politici als gemeld uitgenodigd aanwezig te zijn bij de opening. De raadsleden lieten het, geheel volgens verwachting, massaal afweten. Alleen verklaard tegenstander L. de Vries (PSP) gaf acte de presence.

De directie van de garage besloot de poort gesloten te houden tótdat de leden van het „Comitee Musisgarage Nee" zouden vertrekken. Dat gebeurde tegen 09.00 uur. Toen vertrokken de tegenstanders in demonstratieve optocht naar het gemeentehuis om ook daar een protestgeluid te laten horen. Tijdens de tocht deelden ze stencils uit aan passanten, waarin het waarom van de actie uiteengezet werd.

„Wij vieren daarom feest; niet om de parkeergarage, maar om wat wij van het verzet tegen de bouw ervan geleerd hebben.". De boodschap luidt kort en bondig dat mensen op hun eigen inzicht en kracht moeten vertrouwen. „Zonder de politieke beesten en de vierde macht zijn wij heel goed in staat om een levendige en leefbare stad te kreëren".

ARNHEM - „Oh, wat zijn we blij. Oh, wat is ze mooi", klonk het gisterochtend vanaf acht uur uit de monden van een dertigtal betogers die een demonstratief feestje bouwden vanwege de opening van de omstreden Musis-garage aan de Velperbinnensingel in Arnhem.

Een officieel tintje ontbrak maar dat weerhield het comité Musisgarage Nee er niet van de opening ongemerkt te laten passeren.

Om acht uur werden de meegebrachte terrasstoelen voor de ingang van de parkeergarage geplaatst, de flessen champagne gingen open en er werd rijkelijk met confetti gestrooid. 'Oh, wat zijn we blij met 450 slaapplaatsen erbij' stond te lezen op een bord.

Directeur C. Soederhuizen van de nieuwe Musisgarage, nam de ludieke party luchtig op. Hij besloot de garage niet open te stellen zolang de actie duurde. Na anderhalf uur was het feestje ten einde en trokken de betogers richting gemeentehuis om hier hun onvrede te laten doorklinken. Ongeregeldheden deden zich niet voor.

Nadat de actievoerders waren vertrokken ging rond half tien de garage open voor parkeerders. De automobilisten moeten kennelijk nog wennen aan de nieuwe parkeervoorziening want echt druk was het gisteren niet.

In een verklaring van het 'feestcomité' was er reden tot feestvieren, 'niet om de parkeergarage, maar om wat wij van het verzet tegen de bouw hebben geleerd'. De lering die wordt getrokken: vertrouw niet op de politiek. 'De PvdA huilt nu krokodillentranen en weigert een officiële opening van de Musisgarage, maar heeft het verzet gestaakt tegen de bouw sinds ze niet meer in de oppositie zit'. De verklaring besluit met de zinsnede dat mensen maar eens met de fiets of bus naar het centrum moeten komen. 'Dat valt best mee', aldus het comité Musisgarage Nee.

Voor de bouw van de parkeergarage, die vijf miljoen gulden heeft gekost, moest vorig jaar een aantal kraakpanden worden gesloopt. Dat ging niet zonder slag of stoot en van de kraakbeweging kwam er een fel verzet.

Toen eenmaal met de bouwwerkzaamheden was begonnen, kwam er een paar maanden nadien een anonieme melding binnen dat er een brandbom zou zijn geplaatst bij een werkkeet. De verantwoordelijken hiervoor konden niet worden achterhaald.

Newspaper clipping To the left about the 'alternative opening' of the Parking garage by us Jacco and Henk in the picture. Newspaper clipping from Arnhemse Courant on 08-09-1987 about the same V&D parking garage 'alternative opening'. (photos APA 08-09-1987)

Champagne bij anti-opening Musisgarage

De nieuwe parkeergarage biedt ruimte aan 425 parkeerders. Per half uur betalen automobilisten één gulden. Gerekend wordt op 200.000 auto's per jaar. Er is alles aan gedaan om fraude te voorkomen.

Communicatiefout politie ● Drijber: ontruiming Menthenberg mocht niet

Sloop kraakpand onrechtmatig

Door onze verslaggever

ARNHEM — De Arnhemse politie had het kraakpand Menthenberg in Schaarsbergen niet mogen ontruimen. Burgemeester Drijber heeft daartoe geen opdracht gegeven.

De daaropvolgende sloop van het pand was onrechtmatig. Er was geen sloopvergunning.

Er zijn door de politie en dus ook de burgemeester, immers eindverantwoordelijk voor het beleid van het korps, fouten gemaakt. Dat heeft Drijber gisteravond in de Arnhemse raadsvergadering gezegd. "Herhaling moet worden voorkomen", zei hij. Ook de politie in de persoon van commissaris J. de Vries, toegegeven onjuist te zijn gehandeld.

De gemeenteraad heeft het beleid van de burgemeester en de leiding van de politie scherp afgekeurd. Een PvdA-motie van de strekking werd gisteravond met 37 stemmen voor (PvdA, PSP en D66) en 17 stemmen tegen aangenomen. De raad vraagt het college bij monde van de opdrachtgever tot de sloop. Dat nog niet bekend is wie in opdracht van de gemeente naar de rechter stapt. Nog niet bekend is wie voor de sloop verantwoordelijk is gesteld. Wel staat vast dat het pand of de politie...

De gemeenteraad heeft het college van B en W opdracht gegeven te bemiddelen bij het zoeken naar een nieuwe woonruimte voor de krakers. Voorts wordt van de burgemeester verwacht dat hij in voorkomende gevallen van ontruiming op grond van artikel 84 van de Algemene Politie Strafverordening toestemming vraagt aan het college van B en W.

Drijber noemde de PvdA-motie "hoogst onbillijk". Volgens Drijber wordt daarmee de indruk gewekt dat er sprake is van een structureel verkeerd beleid. Hij stelde dat er, met name bij de toepassing van artikel 84 (waarbij ontruiming afhankelijk wordt gesteld van een mogelijke bestemming die de eigenaar voor het pand heeft), al tijd zeer zorgvuldig is opgetreden. De ontruiming van het pand in Schaarsbergen omschreef hij als een "incident".

Ondanks het feit dat hij geen toestemming tot de ontruiming had gegeven, had de politie begrip opgebracht voor de politie-actie. Volgens hem was ontruiming uiteindelijk toch onvermijdelijk en had het door de politie gekozen tijdstip tot voordeel dat er zonder veel risico's weinig mankracht behoefde te worden ingezet.

Ongelukkig

Dat hij niet op de hoogte was gesteld, weet de burgemeester aan een "ongelukkige samenloop van omstandigheden". Hij was op de dag van de ontruiming bij een congres elders in het land.

De politie liet gisteravond weten verder geen moeite te hebben gedaan om Drijbers plaatsvervanger, wethouder M. van Meurs (PvdA), in te lichten. Hoe gebrekkig de communicatie tussen burgemeester en politie in dit geval is, bleek ook uit het feit dat een ambtenaar wist gisteravond nog niet dat het pand gesloopt was. Hij dacht dat slechts enkele belendende schuurtjes waren gesloopt.

Ook de fracties van CDA en VVD noemden de gang van zaken een ongelukkige samenloop van omstandigheden. De motie van de PvdA wilden zij niet aan eigen motie, waarin de raad uitspreekt dat er alles aan moet worden gedaan om een juiste uitvoering van het beleid met betrekking tot ontruimingen te waarborgen. Drijber kon zich daarin vinden, maar de motie werd na aanvaarding van de PvdA-tekst niet meer in stemming gebracht.

Weinig goede woorden had de burgemeester voor wethouder G. Velthuizen (volkshuisvesting), die zich in de pers nogal boos had betoond over het feit dat hij niet vooraf de ontruiming was meegedeeld. Het CDA kwam met een eigen motie op zijn beurt gebruikte de term omdat hij vond de burgemeester gepasseerd voelde. Volgens hem heeft het politie-optreden verstrekkende gevolgen voor zijn beleid.

Boze wethouder voelt zich gepasseerd in ontruimingskwestie

'Drijber schendt afspraak'

Door onze verslaggever

ARNHEM — Arnhems wethouder van volkshuisvesting, G. Velthuizen, eist vandaag van burgemeester mr. J. Drijber de verklaring over de ontruiming van een kraakpand aan de Karmelietenlaan in Schaarsbergen, waarvan hij onwetend was.

Velthuizen voelt zich als eerst verantwoordelijke voor het huisvestingsbeleid in de gemeente Arnhem gepasseerd door de burgemeester.

De wethouder is enorm gepikeerd. Velthuizen: "Ik wist van niets. Ik heb mij groen en geel geërgerd over het feit dat ik uit de krant 's ochtends moest vernemen dat het pand in Schaarsbergen is ontruimd. Ook mijn beleidsafdeling wist van niets."

"Drijber heeft gewoon een communicatie gevoerd. In het collegeberaad en dinsdag heeft hij met geen woord gerept over de noodzaak van een ontruiming van het kraakpand in Schaarsbergen. Van het urgente karakter van ontruiming ben ik als wethouder volkshuisvesting niet op de hoogte. Dat is toch absurd. Dat is niet te accepteren."

"Ook schendt Drijber oude afspraken. Afgesproken was dat ontruimingen van kraakpanden in de raadscommissie openbare orde worden aangekaart. Dat is niet gebeurd. Ook heeft hij geen overleg gevoerd met de fractievoorzitters. Niemand is ingelicht met en is het beleid. Drijber moet maar zien, hoe hij het vertrouwen van de meerderheid van de gemeenteraad op die manier kan behouden."

"Met een dergelijke handelswijze van Drijber kan ik toch niet werken. Het heb ik overeenstemming bereikt met de krakers, de Enka en de projectontwikkelaar over de toekomst van Casa de Pauw of de burgemeester doorkruist dat beleid", aldus wethouder Velthuizen.

Het collegeblog vindt het inwilligen van de eisen van de krakers "een moeilijke zaak". Ik kan geen woningen bouwen waarvan zij vragen. Wel hebben wij bijvoorbeeld overeenstemming bereikt over de legalisatie van Casa de Pauw, waar acceptabele huren van 190 gulden voor een woonruimte moeten worden neergeteld."

Wethouder Velthuizen zal de krakers voor een gesprek uitnodigen. Volgende week zal dat plaatsvinden. Het collegeblog roept de krakers op om ondertussen de zaak niet te laten escaleren.

College van B en W verrast door actievoerders

Rijkerswoerd: grondverkoop van 3 miljoen

Door onze verslaggever

ARNHEM — Projectontwikkelaar Magon BV uit Druten gaat in de tweede fase van Rijkerswoerd 130 woningen voor de commerciële markt bouwen. De grondverkoop levert 3,2 miljoen op. Dat bedrag in het voorjaar van '88.

Andere gegadigden waren BAM-Vermeulen van het failliete Kaleider, Nevanco-Amstelveste en Bemog-Klaassen. De wijden op een aantal onderdelen niet zover aan als de Magon.

Nevanco-Amstelveste wordt als hierve achter de hand gehouden. Deze combinatie heeft de gemeente...

DE GELDERLANDER

Dagblad voor Arnhem en omstreken. Veluwezoom-Oost.

Kantoor: Gele Rijkerplein 16, 6811 AP Arnhem. Postbus 9500, 6800 KX Arnhem.

☎ 085-579911
☎ 085-579751

[kolom met namen van redacteuren en contactgegevens]

Clippings from De Nieuwe Krant on 10-06-1987 (left) and De Nieuwe Krant 05-06-1987 (right) about the unlawful and violent eviction of De Menthenberg by order of the mayor himself followed by an immediate demolition of the historical building. City council wanted answers and so did we, so we visited mayor and aldermen during their Tuesday meeting. Next page, the visit to the mayor with in the picture on the front row Vestje (regular aydience), Arild Veld (OG crew) and Matthias van Lohuizen (crew). Jan van der Wees (Jan de Kraker) is there too, sitting in the window to the left. In front of the picture in the back Marcel (Cunt) Kusters and behind him Marcel Stol (OG crew). (photo by APA 04-06-1987)

HELL YEAH IT'S POLITICAL! PART 2

Because we were a large hall smack in the middle of town we used to cater quite some (large) demonstrations against a new law countering squatting or against apartheid demonstrating at Shell gas stations around town. Goudvishal being the starting point, endpoint and gathering point for some of those demonstrations.

We did Some benefits for political causes too of course like for the struggle for independence for Northern Ireland and the Basque people as well as the Native people of the United States and the black people of South Africa fighting apartheid. Further causes were the Dutch struggle against nuclear power and the resistance against attempts of the government in the legal curbing of squatting. Today I'm still standing firmly with these causes except for maybe the independence of the Basque country which I think of now as being counterproductive to the European ideal and approach.

The actions, demonstrations, picket lines, manifstations were manifold. Here's some more that spring to mind.

Bluf! Benefit

This was meant to support the magazine of the same name. Bluf was the flagship of the Dutch counterculture underground press. Based in Amsterdam and distributed throughout Netherland and printed on sturdy semi-gloss paper in a 'tabloid 'format (A3). They were severely prosecuted for their publications on the firebombing of several Dutch companies who were active in South Africa and therefore deliberately supported the Apartheid and racist politics of the white government over there.

For that matter, the eighties were almost non stop and nationwide the stage of fierce discussions and actions in all forms against Apartheid, racism and fascism. In the Netherlands there was for years a campaign called: To Hell with Shell / Anti-Apartheid and Anti Billtion / Pollution & Apartheid. With several

Posters for an IRA benefit concert (13 September 1986) and a clipping from Arnhemse Courant 13-09-1986 and from De Nieuwe Krant 13-09-1986 about this concert to support the IRA and ETA members who were detained.

DIN A2 posters silkscreened, Marcel Stol, 1987

picket lines, demonstrations and pamphlet actions at Shell petrol stations including one smack in the centre of our town. Eventually stations were sabotaged and one was set on fire (but not by us). Also seemingly respectable companies who did dirty business all over the world including South Africa were well deserved targets of these actions and protests. Companies like Billiton that not only supported and benefitted from Apartheid but structurally polluted the local Arnhem environment too.

Anti Musis Garage (squatting / eviction of the 'Bontzaak' (15-04-1986)

Marc Frencken (Hotel Bosch squatter) recalls the eviction of the 'Bontzaak' to prevent the demolition of a row of buildings to make room for a parking garage:

"Could well be I left you guys outside from underneath the metal shutter. I went along outside to go to another location to make a call to Vendex (the mother company to V&D). While I was making the call they stormed the place from the back guns in hand (because there were Punks eh?). What a shit thing to do by the police and V&D. Funnily enough you guys were always around and close by, you and Petra. There's a whole bunch of things where we really empowered one another."

"Kan goed zijn dat ik jullie onder het metalen rolluik heb doorgelaten. Ik ging mee naar buiten, bellen met Vendex, op een andere locatie. Terwijl ik belde vielen ze via de achterkant binnen met getrokken wapens (want er waren punkers he!). Wat een teringstreek was dat van de politie en V&D. Grappig wel dat jullie altijd dichtbij waren, Petra en jij. Er zijn eigenlijk wel ziek veel dingen waar wij elkaar versterkt hebben."

El Salvador week (22-01-1990)

There were numerous actions to support resistance and liberation groups all over the world. The eighties were the peak of the international solidarity movement ('their struggle, our struggle'). So we organized and supported actions and benefits whenever we could or felt it was necessary. From El Salvador, Nicaragua and indigenous peoples worldwide to the IRA and ETA and similar groups all over Europe.

Marc Frencken recalls:
"You can tell by these photos that it was heavy stuff. I think there might even have been the present danger of us being attacked by NJF (Nationaal Jeugd Front, a fascist youth group, ed.) Bystanders were pretty psyched as well because we were propagating armed struggle. I or someone else in the group gave Bluf! (the underground Newspaper) the info on this at the time. Louis (RIP) was very involved."

"Deze foto's spreken uit dat het een beladen thema was. Volgens mij was er toen ook sprake van dat we gevaar liepen door het NJF aangevallen te worden. Ook omstanders waren opgefokt omdat we de gewapende strijd propageerden. Ik heb informatie in Bluf! gegeven destijds, of iemand uit de groep. Louis (RIP) was zeer betrokken."

ACT NOW, PART I

As a younger, early eighties, generation of Punks we sure as hell were politically aware. No fun, no future, unless you fight for it. We knew that it was all political and that we could make the difference, the latter we hoped so being a bit overenthusiastic teens. Of course, we still had the usual party people in our midst, for them it was mostly music, beer, fun and a smoke, but even they knew more or less that it was the time to Do It Yourselves. Being busy with our own squatted venue we formed a bond and more and more we joined all kinds of protests as a group, the kids from the GVSH.

First event we joined as a party more or less connected to the Goudvishal was Doe wat '83, best translated as Act Now. We were still talking with City Hall about an alternative for the Stokvishal, but were more than willing to join in with this extraordinary happening. Mind you, a six day festival of anarchist action, music, squatting, demonstrations, theater, readings and discussions. And of course, with some food and beer and smokes.

Photo APA 16-10-1987. Neoliberal politicians and their Conservative Christian comrades in government tried to misuse article 140 of the Civil Law, originally meant to be used against organized crime and terrorism, to criminalize and silence squatters and critical protests. The 16th October 1987 there was a large demonstration against this abuse of the law. The demonstration ended in the Goudvishal with a festival. Front row left Anita Bouman and Marco Berndsen (crew) whemn the march passed the Berenkuil.

Krakersdemonstratie verloopt rustig

Tijdens de arrestatie van een kraakster, die een gevel van een seksshop op de hoek van de Walstraat en Nieuwstad bekladde, dreigde de demonstratie even uit de hand te lopen. De operatie werd bliksemsnel afgedekt door een groep GBO-ers, die met een afleidingsmanoeuvre ervoor zorgden dat de arrestant tenslotte zonder veel problemen uit de massa kon worden getrokken.

(Van een onzer verslaggevers)

ARNHEM- Ongeveer 400 krakers en sympathisanten hebben gisteravond in het centrum van Arnhem gedemonstreerd tegen het gebruik van artikel 140 uit het Wetboek van Strafrecht. Dat artikel verbiedt verenigingen en of rechtspersonen onwettige daden te beramen. De demonstratieve tocht, waarbij het nodige vuurwerk werd ontstoken en die het verkeer in de avondspits stevig ontwrichtte, had over het algemeen een rustig verloop.

De massaal op de been zijnde Arnhemse politie verrichte één arrestatie, waarbij de gemoederen ter weerszijden even hoog oplaaiden. Maar verder zorgde de gestaag nervallende regen ervoor dat het krakersprotest al snel als een nachtkaars doofde.

De hele dag ageerden gisteren aanvankelijk enkele tientallen actievoerders voor het paleis van justitie tegen het gewraakte artikel 140. Daarbij werden spreekkoren aangericht en met luid tromgeroffel uiting gegeven aan het ongenoegen van de zijde van de krakers. Om vijf uur 's middags hadden zo'n 400 krakers uit alle delen van het land zich rond het paleis van justitie verzameld om in een demonstratieve optocht van een uur door het centrum te trekken, daarbij pamfletten aan het winkelend publiek uitdelend, waarop zij hun standpunt uiteen zetten.

Seksshop

Op de hoek van de Walstraat en de Nieuwstad dreigde de demonstratie even uit de hand te lopen toen de politie een kraakster arresteerde die met een spuitbus leuzen op de gevel van een seksshop probeerde aan te brengen. Een aantal demonstranten in haar onmiddellijke omgeving probeerde haar uit handen van de politie te houden, met als gevolg dat over en weer klappen werden uitgedeeld. De politie maakte daarbij gebruik van de korte wapenstok. De arrestante werd naar het politiebureau gebracht en rond 21.00 uur na verhoor weer heengezonden.

Mede door de overmacht van geüniformeerde politie, leden van de Groep Bijzondere Opdrachten (GBO) en van arrestatieteams verliep de demonstratie verder zonder incidenten. Om mogelijke problemen te voorkomen, stonden op kritieke punten in de stad, zoals bij Vroom en Dreesmann, de Musissagarage en bij de ABN op het Willemsplein leden van de mobiele eenheid klaar om in te kunnen grijpen. Voor alle zekerheid had de leiding van de Arnhemse politie ME-pelotons in Rheden en in Apeldoorn achter de hand gehouden.

De demonstratie werd van krakerszijde gecoördineerd door een geluidswagen. De Arnhemse politie is vol lof over de wijze waarop de inzittenden van deze wagen de protestmars precies volgens de uitgestippelde route hebben geleid. Bij de ABN-bank op het Willemsplein riep een woordvoerder van de krakers de demonstranten via de megafoon nadrukkelijk op om de ruiten heel te laten. "De demonstranten hebben zich bijzonder gedisciplineerd gedragen", aldus woordvoerder F. Pathuis van de Arnhemse politie vanochtend. Ook van de zijde van de krakers, die hun aantal op duizend schatten, werd de demonstratie als "goed en rustig" gekenmerkt.

Voor uitgebreide verslaggeving over de rechtzitting, zie pagina Gelderland >

Newspaper clipping from Arnhemse Courant 16-10-1987 about the Article 140 demonstration and photo (next page) taken in front of the Paleis van Justitie (Justice Courts). Jan van der Wees (Jan de Kraker), Pele and other

It attracted Punks, Hippies and other activists from all over the Netherlands and from Belgium and the western parts of Germany. It took place in Hengelo, by train about an hour and a half northeast from Arnhem. Since Raymond learned it was cheaper by bus instead of train we hopped about ten strong early in the morning on the regional bus and off we were. Ready to rock.

Raymond forgot to tell us the bus trip was about twice the time the train took and since the bus had some sort of breakdown, we had to switch buses and arrived after about a four hour bus drive. When we drove into Hengelo it became pretty clear we just missed the riots around Holland Signal, a factory producing equipment for missiles and other military trash and therefore a perfect target for the first demonstration. The next day we would demonstrate fascism and racism. Of course, an excellent trigger for extreme right and neo-Nazis to organise a counter demonstration. After some brawls with these idiots riot police tried to sweep the town center which resulted in more and bigger fights. The next morning Raymond and I were nicked.

As a matter of fact, everybody with a mohawk was arrested. Think that was the easiest description, 'Yeah sure, I think the offender had a Mohawk and a black jacket, maybe leather. Think he was a Punk'. The only exception was a weird German Hippy who got arrested in the act of stealing a carton with deep frozen sausages. Serious, deep frozen sausages!

Since Hengelo had just a small police office half of about the seventy detainees were stuffed in a couple of vans and transported to a police station in the neighboring town of Almelo. The fifth day we got kicked out. Eventually Raymond and I were cleared of all charges thanks to our bus tickets and to the bus driver, which was tracked down by Marcel. Appeared that we were arrested for rioting around Holland Signal, but that happened during our swell and almost everlasting bus trip through the countryside.

Newspaper clipping to the left from De Gelderlander (the continuation of De Nieuwe Ktrant under a different name) about the demonstration 12-10-1987. Pamphlet to inform participants. This page, winding down after the demonstration in the Goudvishal on 16-10-1987. Portfolio Visions was one of the bands playing. (photos Alex van der Ploeg)

Clipping Arnhemse Courant 20-04-1990 and De Nieuwe Krant 20-04-1990. We sure were pretty active those days. These are photos of a protest at the main gate of Billiton. Yet another Dutch multinational that not only polluted the neighborhood and the river but also supported the Apartheid regime in South Afric. In the picture Mark Frencken (Hotel Bosch) and Niels (regular audience). (photos on this and following page by APA 19-04-1990)

OOK BILLITON STEUNT APARTHEID

Billiton: "Wij zijn niet de enige vervuiler geweest"
Rijkswaterstaat onderzoekt lozing

door Harry van der Ploeg

ARNHEM - Rijkswaterstaat is begonnen met een historisch onderzoek naar de lozingen op de zware vervuilde Malburgerhaven bij Arnhem. Uit dit onderzoek moet blijken welke bedrijven verantwoordelijk zijn voor het vervuil door zware metalen van de vervuilende slib op de bodem. Directeur Hoefnagels van het metaalbedrijf Billiton is ervan overtuigd dat dit bedrijf alleen verantwoordelijk kan worden gesteld voor de vervuiling van de Malburgerhaven.

[article text continues]

Protestactie bij de poort van Billiton
Bedrijf: 'Onterechte kritiek op giflozing en steun apartheid'

Door onze verslaggever

ARNHEM — Een vijftigtal demonstranten heeft gisterenmiddag tussen half vijf en half zes aan de poorten van de Hollandse Metallurgische Industrie Billiton bv aan de Westervoortsedijk in Arnhem een protestactie gevoerd.

Ze deden dit onder het motto 'Billiton stinkt naar gif en apartheid'. Hiermee wilden ze de aandacht vestigen op de „onfrisse praktijken" die dit bedrijf volgens hen zou uitoefenen.

De demonstranten wrijven de onderneming aan alleen uit te zijn op winstbejag. „Daardoor is Billiton nog steeds één van de grootste vervuilers van Arnhem. Daarnaast werkt Billiton als een volle dochter van Shell en met Billiton-Research mee aan het apartheidsregime in Zuid-afrika", aldus de vertegenwoordigers van milieu- en anti-apartheidsgroeperingen en enkele politieke partijen.

Ze betichten de onderneming van „de stort van grote hoeveelheden gif als cadmium, lood en zoutzuur in de grond, de lucht en het water." De actievoerders deden gisteren een oproep aan de werknemers van Billiton om een gesprek over deze problematiek aan te gaan met hun directie.

Directeur W. Hoefnagel van de Arnhemse Billiton-vestiging bestempelt de gespuide kritiek als onterecht. Hoefnagel: „Inderdaad is Billiton voor de volle honderd procent een dochteronderneming van Shell. En het klopt ook dat Shell belangen heeft in Zuid-Afrika, maar Billiton in Arnhem heeft

Next year the Goudvishal party joined Doe Wat '84, this time in the town of Deventer, about 40 minutes by train north from Arnhem. After some really good gigs and demonstrations also this ended in heavy fights with the police, Neo-Nazis and locals who had quite enough of these kids 'trashing' their backyard. After this edition no City in the Netherlands wanted to host Doe Wat anymore and the initiative faded away. That was a pity to my judgment, despite the unrest I'm sure it was an exceptional and inspiring festival.

Borselle was a small town in the southwest of the Netherlands, close to the Belgium border. It also happened to be the place where one of the two Dutch nuclear plants was, and still is. The other one, in Dodewaard close to Arnhem, has been shut down now but used to be a center-point for many protests during the seventies and eighties. One year after Chernobyl the Dutch anti-nukes organized a blockade of the plant in Borselle for three days and the occupation of a terrain where a storage for radioactive waste was planned.

On Thursday 23rd April 1987 we arrived at Borselle, occupied the grounds and started building a camp of tents and other sleeping places and installing the kitchens and sanitary units. The blockade started on Friday and would be ending with a large demonstration around the nuclear plant on Sunday. Saturday late afternoon all hell broke loose.

Already that afternoon there had been a smaller riot when we tried to block the gates of the nearby aluminium factory which was the nuclear plants greatest purchaser. Later that afternoon we tried to break through one of the smaller gates, gateway eleven, to occupy the plant. Never know what we would do there if we succeeded, but the police managed to stop us but only after heavy fights. We withdrew to discuss what to do and decided to try again as soon as it got dark.
That evening we tried over and over to breach through in vain. We then blocked the gates and the road around the plant with burning barricades. The police withdrew around and behind the gates waiting for reinforcements. They came from all over the region, riot police in full gear with a chopper with searchlights and a fully armed military shovel to clear our barricades. Never forget the sight and sound of this massive thing with its roaring engines driving straight through our fires.

The coppers drove us up a dike which was running next to the road around the plant. That was a big mistake. The dike was about eight meters above the road and the gates to the plant. On it was a railroad track and as usual the rails were embedded in a thick layer of cobles. Enough ammunition for the rest of the night. The fights took until first light. At dawn we withdrew, waving to our opponents and wishing them a good sleep. 'See ya later'. But that never happened.

During the final demonstration that Sunday there were at least three times more riot police than protestors, most of them stayed away after the morning news where the riots of that night made headlines. So, after all clashes it ended pretty peacefully with a long walk around the plant, chanting slogans against nuclear energy and gigs and speeches of the usual politicians in our camp in the late afternoon sun, surrounded by heavy industry and in the background the nuclear plant.

Anti VVD Congres, Musis Sacrum (20-04-1986)
Some political parties used to be preferred targets for our actions and protests. Besides the extreme right also the VVD (the Dutch neoliberal party) and the CDA (the Dutch united Christian politicians) were definitely amongst them. In we April 1986 demonstrated against the liberal capitalist of the VVD and their politics of Cold Warfare (more nukes was all they wanted) and racism since they insited on keeping supporting the Apartheid regime in South Africa.

Anti CDA Congres, Musis Sacrum (25-11-1987)
A year later, in September 1987, we tried to block the rigid Christians of the CDA who had their annual

'Boycott Shell' and 'To hell with shell' were the slogans during the weekly picket line at the downtown gas station of Shell, next door neighbor to the well known Rembrandt movie theater. Since this multinational was a firm supporter of the Apartheid regime in South Africa it was also a an obvious target to protest Apartheid and racism. From left to right Mariska (girl with pamphlets (regular audience), Matthias (crew), Niels and Frans (regulars). (photo APA 11-05-1988)
Next pages, clippings De Nieuwe Krant 24-03-1989; more picket line at the Shell gas station. Color photo Henk Wentink and Kasten beating the anti Aperheid oil drum on the grass across opposite the Shell gas station. Newspaper clipping Arnhemse Courant 22-09-1988 again about the Ant-Shell / Apartheid protests at te same gas station, next t theatre. This time police are making aressts and fists are flying.

convention in the old Musis Sacrum (an old classical concert-hall and conference center). This religious riffraff not only enthusiastically joined their liberal comrades in their urge for nuclear arms and the support of Apartheid, they also discriminated women and gay people because their holy scripture said some very nasty things about them

Squatting of 'The Boerderij' (Fazanterie) 16-01-1988
Some members of our Goudvishal crew squatted in Januari '88 on an old farm just north of Arnhem also known as 'the pheasantry'. However we used to call it 'de boerderie' (the farm) a nod to a dull and rather small minded sitcom on the Dutch telly. It used to be a damp and cold farmhouse which stood empty for years, but they managed to make it a cozy place where they lived for quite some years before they had to leave and squatted an old military compound.

Squatting of the Kleine Eusebiuskerk (04-11-1988)
On the 4th of Novembre 1988 we supported a large group of squatters which occupied the Kleine Eusebiuskerk (a church) to stop the demolition of this historic and monumental nineteenth century neo gothic church. The occupation only resulted in a minor delay. This backward destruction of the historic and multifunctional city led to countless actions, not only in Arnhem but in all cities and towns confronted with so-called City building. A development where functions like small scale living and working in the city centers were sacrificed for large scale offices of multinationals, banks and big companies. This led to empty Cities after business hours and expensive housing meant for the happy few. During the eighties we opposed this process wherever we could.

Picket-line tegen apartheid

Tegenstanders van apartheid hebben gisteravond tijdens de koopavond in Arnhem een protestdemonstratie gehouden tegen de aanwezigheid van Shell-vestigingen in Zuid-Afrika. Bij het Shell-tankstation aan het Velperplein werd een picket-line gevormd waar ruim twintig demonstranten aan meededen.

Shell in Zuidafrika inzet strijd

ARNHEM - De aanwezigheid van Shell in Zuidafrika was gisteren in Arnhem inzet van strijd op straat en in het stadhuis. Voor het politiebureau voerden agenten charges tegen demonstranten, terwijl in het gemeentehuis de PvdA fors in botsing kwam met coalitiegenoot CDA en oppositiepartij VVD over een door haar bepleit lokaal anti-apartheidsbeleid.

De PvdA wil dat de gemeente Arnhem het voortouw neemt bij acties tegen Shell om dit bedrijf onder druk te zetten zich uit Zuidafrika terug te trekken. De socialisten willen dat er krantjes verspreid worden met teksten als „Shell, smeer 'm uit Zuidafrika" of -indien dit teveel weerstand oproept- een zachter klinkende variant. Het CDA verzet zich nadrukkelijk tegen deze plannen en ook de VVD is „mordicus tegen".

Het conflict over deze zaak ontstond gisteravond in de raadscommissie vredesvraagstukken naar aanleiding van het verzoek van het Komitee Zuidelijk Afrika om de internationale actie te steunen, die van 7 tot en 21 mei tegen Shells aanwezigheid in Zuidafrika zal worden gevoerd.

Tijdens de vergadering raakten demonstranten op een steenworp afstand van het stadhuis slaags met de Arnhemse politie. Twintig agenten voerden voor het politiebureau een charge uit, in een poging om de menigte te verdrijven.

Het ging om veertig mensen die bij het Shell-tankstation aan het Velperplein net als vorige week een protestactie hadden gevoerd tegen de aanwezigheid van Shell in Zuidafrika. Aanvankelijk verliep die actie vreedzaam, totdat de actievoerders rond 19.00 uur de invoegstrook naar het tankstation blokkeerden. De beheerder diende hierover een klacht in bij de politie, die de actievoerders te verstaan gaf dat ze de klanten van het tankstation niet mochten hinderen. Een 22-jarige vrouw uit Nijmegen, die midden op de rijbaan van het Velperplein stond, weigerde daar weg te gaan en werd door de politie aangehouden wegens belemmering van het verkeer.

Rond 20.30 uur togen de demonstranten naar het politiebureau aan de Beekstraat, waar ze „een hels kabaal" met trommels maakten. Vervolgens sloegen enkele demonstranten met stokken en staven op de beeldengroep voor het bureau. De politie sommeerde hen daarmee op te houden, maar een 28-jarige Arnhemmer ging desondanks door en werd vervolgens in de kraag gevat.

De vlam sloeg in de pan toen een groep demonstranten de aanhouding van deze Arnhemmer trachtte te voorkomen. Twintig agenten voerden met de korte wapenstok een charge uit, waarna de demonstranten afdropen. De twee arrestanten werden later op de avond na verhoor weer heengezonden.

Tegen het einde van de avond werd op het stadhuis het thema dat buiten aanleiding had gegeven tot het treffen tussen politie en demonstranten, uitgebreid in de raadscommissie vredesvraagstukken besproken. Het christen-democratische raadslid H. Kamstra benadrukte met klem dat zijn partij zich niet wenst in te laten met een gemeentelijke krant die gericht is tegen Shell. Volgens Kamstra roepen dit soort acties bij de bevolking associaties op met illegale groepen als Rara.

Kamstra bestreed de door het PvdA-raadslid A. Brouwer naar voren gebrachte stelling dat er op het gebied van een Shell-actie tussen PvdA en CDA een compromis te sluiten is. Volgens Brouwer is dit mogelijk omdat beide partijen zich krachtens het bestuursakkoord achter het anti-apartheidsbeleid van de gemeente hebben opgesteld. PvdA-wethouder D. van de Meeberg voegde hieraan toe dat steden als Nijmegen in het verleden ook actie tegen Shell hebben gevoerd. „Ook daar vormen PvdA en CDA een coalitie."

Volgens Kamstra is in het bestuursakkoord geen enkele opmerking opgenomen over gerichte acties tegen individuele bedrijven. „Daar zijn wij dan ook tegen. Een krant tegen Shell kan bovendien de indruk wekken dat de overheid illegale acties tegen Shell ondersteunt. Dat is een verkeerde politiek." Kamstra voegde hieraan toe dat deze kwestie een belangrijke steen des aanstoots kan worden in de coalitie tussen CDA en PvdA.

Het VVD-raadslid mr. J. Brand stelde dat er geen reden is voor acties tegen Shell, omdat het bedrijf -zoals eerder in deze krant gemeld-zich in paginagrote advertenties in de Zuidafrikaanse dagbladen nadrukkelijk van de beknotting op de vrijheidsrechten door de regering Botha heeft gedistantieerd.

Het Komitee Zuidelijk Afrika heeft Arnhem ook gevraagd om spandoeken op te hangen waarin de gemeente Shell vraagt zich terug te trekken uit Zuidafrika. „Verder denken wij aan stickers op auto's van de gemeente en affiches op publicatieborden," aldus het comité. PSP-raadslid J. Berkelder heeft inmiddels het voorstel gelanceerd anti-apartheidsreclame op bussen door te voeren.

■ Een actievoerster wordt door de politie aangehouden, omdat ze met haar boycot-pamflet midden op de rijbaan van het Velperplein stond en het verkeer belemmerde (Foto Hans van Oort).

Protest at the Musis Sacrum against the discrimination of gays, lesbians and people of other or no religious conviction by the CDA (conservative Christian political party) who held a convention there. They proposed and propagated the right of businesses and institutions to keep gay's out of employment just because they are gay. Left page, the GBO jumped over the barrier bullying and whacking everyone around as usual. Picture bottom left Hans Kloosterhuis (watch closely for his Dollhouse Record bag) is lead out of the said Warehouse V&D by a cop during an action (at the CDA conference in Musis Sacrum on where all participants circled the warehouse floors creating chaos and confusion just by being there an walking around! (photo APA 17-12-1984). This page, Henk Wentink in the middlet behind the barrier, behind him Gwen Hetharia and Maarten (with the cap) and to the right of Maarten stands Markje, all Goudvishal crew.
(photos APA 17-12-1984)

Newspaper clipping De Gelderlander 22-03-1988 and De Gelderlander 22-03-1988 about the actions to support the (arrested) squatters of De Arkstee in Nijmegen at the back entrance of the Police station and Paleis van Justitie (the courthouse) on 22 March 1988. On the right page you can see the plain clothes GBO having a good laugh. In the middle of the Picture Step Vaessen (of later NOS and Aljazeera correspondent 'fame'/ singer to Ultimate Sabotage), Marco Berndsen and Anita Bouman. (photo APA 21-03-1988)

Krakers slaags met politie

Geding ontruiming loopt uit de hand

Door onze rechtbankverslaggever

ARNHEM – In en voor het Arnhemse paleis van justitie zijn gistermiddag zes arrestaties verricht. Dat gebeurde na een massale knokpartij tussen enige tientallen Nijmeegse krakers en de parketpolitie, die versterking had gekregen van de Arnhemse politie. De arrestanten zijn gisteravond weer vrijgelaten.

De moeilijkheden ontstonden tijdens een kort geding, waarin de nieuwe eigenaar van het Nijmeegse kraakpand De Arkstee ontruiming vorderde. Een kraakster onderbrak de advocaat van de huiseigenaar en probeerde een verklaring voor te lezen.

Vice-president mr. N. van Raalte, die de steeds interrumperende en van bivakmutsen en dassen voorziene krakers al enkele malen tot stilte had gemaand, stond dat niet toe. De kraakster ging echter door met het voorlezen van haar tegen de gemeente Nijmegen en de Arkstee-eigenaar gerichte verklaring.

Toen de parketpolitie haar uit de zaal wilde zetten bemoeiden de andere krakers zich ermee en brak het tumult los. In de hal van het paleis van justitie vielen daarna forse klappen.

Ook buiten het paleis werd nog even gevochten. Daar werden krakers hardhandig gearresteerd omdat ze weigerden zich te verspreiden. Onder de arrestanten bevinden zich enkele vrouwen.

Bij de krakers ontstond aan het begin van het proces ergernis, omdat maar dertig krakers de kleine zaal in mochten.

De advocaat van de krakers, mr. J. Claassens, betreurde dat tijdens het kort geding. Vice-president mr. N. van Raalte: „Dit verwijt pik ik niet. Ik heb altijd zitting in een kleine zaal. Er is mij niet aangekondigd dat er zoveel mensen zouden komen, ik ben hierdoor totaal overvallen."

De nieuwe Arkstee-eigenaar wil het pand op korte termijn ontruimd hebben om er een hotel-restaurant in te kunnen vestigen.

Krakers steunen collega's

Nadat het al in de rechtszaal tot een treffen was gekomen tussen krakers en parketpolitie, vielen ook buiten het Arnhemse paleis van justitie nog rake klappen. Daarbij ging het soms hardhandig toe. In totaal werden zes krakers gearresteerd, die allen gisteravond weer werden vrijgelaten.

Foto Jan Wamelink, APA

...s die gisteren na een vechtpartij werden aangehouden bij het Paleis van Justitie in Arnhem hebben gisteravond ...an hun collega's. Bij het politiebureau aan de Beekstraat spraken hun metgezellen hen moed in met een flinke ...ndeksels, ratels en blokfluiten lieten de krakers van zich horen, daarbij gadegeslagen door enkele Arnhemse ...lating van de verdachten om kwart over negen hield de actie op.

Demonstratie voor verzet El Salvador

Fakkeloptocht voor El Salvador

Met een fakkeloptocht door de Arnhemse binnenstad is gisteren aandacht gevraagd voor de situatie in El Salvador. Door de organisatoren van de fakkeloptocht is januari uitgeroepen tot El Salvador-maand.
Foto Cees Mooij

Door onze verslaggeefster

ARNHEM – Ruim zeventig mensen demonstreerden gisteren in de Arnhemse winkelstraten uit solidariteit met het verzet in El Salvador. De demonstratie maakt deel uit van de Arnhemse El Salvadormaand. De demonstratieve optocht verliep rustig.

Met brandende fakkels en spandoeken liep de groep gistermiddag om vijf uur vanaf het Stationsplein door de Arnhemse winkelstraten naar MacDonalds en het monument voor de gevallenen bij de Grote of Eusebiuskerk.

Doel is de politieke situatie in dit land, dat al jarenlang gebukt gaat onder verdrukking en burgeroorlog, weer in de schijnwerpers te zetten. Tevens willen de initiatiefnemers de solidariteit met het Salvadoraanse volk vergroten en geld bijeenbrengen voor het FMLN, het bevrijdingsleger van de Salvadoraanse verzetbeweging.

„In de kranten wordt nauwelijks geschreven over de situatie in El Salvador, terwijl er nog steeds iedere dag mensen sterven en onderdrukt worden door de extreem rechtse regering Christiani", zegt een van de organisatoren.

In 1932 en 1980 werden op 22 januari massademonstraties van het Salvadoraanse volk tegen het regime in bloed gesmoord. In 1980 werd op die datum tevens de verzetsradio's Venceremos en Farabundo Marti opgericht. Reden voor actiegroepen uit heel Europa om gisteren uit solidariteit met het Salvadoraanse volk de straat op te gaan.

Voorbijgangers en toekijkend winkelpersoneel kregen gistermiddag een stencil in de hand gedrukt. Hiermee hoopt de organisatie van de actie dat de mensen in ieder geval weer even stilstaan bij de onderdrukking in El Salvador. „Door de omwentelingen in het Oostblok dreigen de mensen te vergeten dat mensen in Midden-Amerika nog wel een onrechtvaardig bestaan leiden", motiveert een actievoerster haar deelname aan de demonstratie.

Activiteiten

In Arnhem staan ook de komende drie weken in het teken van El Salvador. Vorige week is de initiatiefgroep begonnen met het organiseren van informatieavonden, films en tentoonstellingen. De initiatiefgroep bestaat uit Arnhemse instellingen, actiegroepen en collectieven. Over het verloop van de eerste week is de organisatie zeer te spreken.

Vanavond wordt in het Katshuis aan de Sweerts de Landasstraat om tien uur een diavoorstelling en een video getoond met het thema: 'hou het verzet levend'.

Morgenavond, woensdag 24 januari, is er in de Alternatieve Bieb Ongebonden aan de Bovenbeekstraat om half negen een culturele avond met dichters en muzikanten.

Zondag 28 januari wordt 's avonds om acht uur naar aanleiding van een video in Bazooka (Hotel Bosch) uitgelegd wat het doel is van de campagne 'Wapens voor El Salvador'.

De activiteiten gaan door tot en met 10 februari.

Newspaper clipping De Gelderlander 23-01-1990. Newspaper Clipping Arnhemse Courant 23-01-1990 Torch lights at a march to support the revolution and the armed resistance in El Salvador. We organized a benefit for El Salvador on the 13-01-1991. In the pictures Anita Bouwman, Jacco, (crew) Ria (Oase) and Niels (regular). Next page, torch lights at the march for El Salvador at the Stationsplein opposite the entrance of Central Station. (photos by APA 22-01-1990).

MT HONDELUL

This was a pack of bikers who rented the Goudvishal one or two times a year for a gathering. They had these old English and German bikes and a matching clothing style and they sure know how to party. Lots of alcohol, rock music and greasy food belonged to it. But, they were good folk who were always in for a laugh and some of them were also regular audience or our own gigs.

UK SUCKS

We are planning a UK Sucks (pun intended) gig and since they are well known and sometime around we know the Burps / Ernum punx will be back to go to the concert so we prepare the defense. We call in forces from the other Arnhem squats who all know these boneheads all too well and are eager to help. We set up a looking post right above the public entrance so the top floor can identify the not welcome 'guests' and they give a heads up to the ground floor at the door.

The looking post is armed with all kinds of detergent fluids which they can use in case our not so welcome guests are not willing to leave. The gig is well attended but awful. The UK Sucks are in one of their least guises and suck big time. The whole evening is like a siege and I'm happy it comes to an end.

To leave the place with the band is quit something else though because the thugs keep circling the premises so we have to bolt the place in a hurry via the backdoor with the motor running. The band sleeps at my place; drummer Rab Fae (ex Wall and The Pack) turns out to be really obnoxious and Charlie Harper is off to some Hotel on his own. Pffff, at least we made some money off this terrible night (really needed it!) and pulled it through. Most importantly however is that we stood our ground and the boneheads were never to be seen again, at least not in packs.

Voormalige fazanterie gekraakt

Door onze verslaggeefster

ARNHEM – De voormalige fazanterie aan de Apeldoornseweg in Arnhem is zaterdagochtend door drie woningzoekenden en zo'n vijftien sympathisanten gekraakt.

Volgens een van hen staat de boerderij al langer dan zes maanden leeg.

De gekraakte boerderij ligt op het landgoed Valkenhuizen waarvan G. van der Valk, van het gelijknamige motelconcern, sinds 1979 eigenaar is.

De bedoeling van de krakers is het boerderijtje op te knappen en er een woon-werkruimte van te maken.

Volgens dezelfde woordvoerder heeft Van der Valk het pand helemaal laten verloederen. Bij de politie was gisteren nog geen melding gekomen van de eigenaar. De woningzoekenden en hun sympathisanten waren dit weekeinde druk doende om de boerderij schoon te maken.

Illegaal

De fazanterie op het landgoed is op last van de gemeente Arnhem eind 1986 gesloten. De duizenden fazanten die hier werden gehouden tastten het bos aan en zorgden voor een dermate onhoudbare situatie dat de 'kwekerij' gesloten moest worden. Het bedrijf zal sinds 1984 op het landgoed en voor de bouw werden bomen gerooid en hokken neergezet zonder dat er een bouwvergunning was.

Van der Valk is onlangs in hoger beroep veroordeeld tot geldboetes wegens onder meer illegaal kappen van bomen op het landgoed. Tevens moet de eigenaar zorgen voor nieuwe aanplant.

Clipping De Gelderlander 18-01-1988 about a group of punks including crew members of the Goudvishal (Jacco and Arild) squatted in January '88 an old farm (Apeldoornseweg 410) just north of Arnhem also known as 'the pheasantry'. They managed to make it a cozy place where they lived for quite some years before they had to leave and squatted an old military compound (photo APA, 16-01-1988)

Newspaper clipping De Gelderlander 05-11-1988 (right) and De Arnhemse Koerier 04-11-1988 (with picture of Marc Frencken handing out leaflets). On 4 November 1988 the Kleine Eusebius church was occupied to prevent its demolition to make room for an office building. Again in vain, after less than one day we were forced to leave and a few days later the church was torn down. Petra and Marcel Stol (OG crew) were doing the same at the nearby central train station handing out leaflets to the commuters during morning rush hour. (photo APA 04-11-1988)

Kleine Eusebius in Arhhem bezet

■ Een groep van ongeveer twintig krakers houdt sinds vanmorgen vroeg de kleine Eusebiuskerk aan het Nieuwe Plein in Arnhem bezet. De jongeren, zich 'verontruste Arnhemmers' noemend, verzetten zich met de eendagsactie tegen de aanstaande sloop van het gebouw. De groep is bovendien gekant tegen de plannen van de plaatselijke overheid om een kantorenflat naar een ontwerp van Rem Koolhaas neer te zetten op die plaats. Aan de gevel van het godshuis is een spandoek opgehangen met de tekst 'Ook dit moet wijken voor beton voor de rijken'. De krakers willen alsnog woningen in het kerkgebouw.

Foto Luuk van der Lee

Bezetting Kleine Eusebius

Door onze verslaggeefster

ARNHEM – Een groep 'verontruste Arnhemmers' heeft gisteren de Kleine Eusebiuskerk voor een dag bezet. De actie, uitgevoerd door een twintigtal jongeren, was gericht tegen de voorgenomen sloop van de kerk, die plaats moet maken voor een kantoor-woontoren.

Aan het eind van de middag verlieten de jongeren het gebouwshuis aan het Nieuwe Plein in een demonstratieve optocht naar de binnenstad.

Een spandoek voor de kerk met als opschrift 'Ook dit moet wijken voor beton voor de rijken' gaf de beweegreden van de bezetters aan. Zij verwijten de PvdA-wethouders Velthuizen en Van Meurs van Arnhem een betonmonument te maken. "Of je nu wel of niet katholiek bent, een kerkgebouw als dit heeft een bepaalde sfeer. Dit is van de laatst bestaande creaties in de stukadoors-gotiek", aldus de bezetters.

"Velen denken nu dat ik de aanstichter van deze actie ben, maar dat is niet het geval", aldus Van Leeuwen. "Het plan lag er kennelijk al een hele tijd. Op zich heb ik niets op de actie tegen, als de kerk eronder behouden blijft. Ik verkeer in kringen met weinig sympathie voor krakers. Daartegen heb ik als eens ingebracht, dat als er geen krakers zouden zijn, veel waardevolle panden zoals in bijvoorbeeld Amsterdam nu plat hadden gelegen."

Het bestuur van de binnenstadsparochie weigerde gisteren commentaar. Voorzitter M. Hermans zei dat het bestuur zich nu intern zal beraden. Bij de politie werd van de bezetting geen aangifte gedaan. "We begrepen wel dat ze dezelfde dag weer zouden vertrekken, wat logisch is met de kou", aldus een woordvoerder.

Prestige

Behoud van de Eusebiuskerk en interne verbouwing tot goedkope huurwoningen, was dat ook het pleidooi. Die plannen van woningbouwvereniging Patrimonium zijn na twee jaar zonderneer weggeblunsd bij alleriei prestigeobjecten. Kliopee die eerst zijn weggedrukt bij de minder draagkrachtigen.

De groep drong 's ochtends in alle vroegte het vrieskoude kerkgebouw in en na verkrijging van een glas-in-loodraam. Her en der de kwamen affiches en kranteknipsels te hangen, tussen de werken van een kunstenaar die toestemming heeft gekregen om de kerk voorlopig als atelierruimte te gebruiken. Op het altaar werd al snel postgevat door muzikanten, die zang en gitaarwoorstellen ten beste gaven aan hun verkleumde publiek.

Gekraakt

Tussendoor kwam CDA'ster Van Leeuwen op bezoek, nadat ze via de pers van de actie hoorde. Op een ledenvergadering van haar partij riep ze deze week uit dat de Kleine Eusebius maar gekraakt moest worden, als laatste poging om het gebouw te beschermen.

Tot haar grote verrassing hoorde ze gisterochtend van de bezetting, die ze onrechte met haar hartekreet in verband werd gebracht. Dat werd ook door de bezetters benadrukt.

Vincent van Heijningen (OG crew) inside the Kleine
Eusebius church a.o. (photo APA 04-11-1988)

Bluf! in Arnhem op zomertoer

In de Arnhemse drukkerij wordt hard gewerkt om het actieblad eind deze week bij de verkoopadressen te hebben.

Het actieblad Bluf! wordt momenteel in Arnhem gedrukt. Het weekblad is begonnen met een zomertoer en ditmaal staat het oosten, met name Arnhem, Nijmegen en Wageningen, sterk in de redactionele belangstelling.

Het drukken van dit speciale nummer in de Gelderse hoofdstad, waaraan zo'n dertig mensen uit de regio meewerken, is overigens een eenmalige gebeurtenis.

Het actieblad Bluf! kwam eind april volop in de publiciteit toen de Amsterdamse politie een inval deed in de drukkerij in de hoofdstad. Het blad kwam met publikaties over geheime notities van de Binnenlandse Veiligheidsdienst (BVD) en om dat te verijdelen, volgde een inval. Vier arrestaties werden verricht, maar alle zaken zijn geseponeerd. Het actieblad bestaat inmiddels 5½ jaar.

De inval in de Amsterdamse drukkerij staat niet helemaal los van de zogenaamde zomertoer. "We willen laten zien dat het blad overal gemaakt kan worden", aldus een medewerker.

Onderwerpen die in dit nummer worden belicht zijn onder meer het kunstenaarsproject Oceaan in Arnhem, Heveadorp, de Landbouwhogeschool Wageningen, de woonwerkplaatsen Pontanus in Nijmegen, Casa de Pauw in Arnhem, De Wilde Wereld in Wageningen en de Arnhemse Goudtvischhal.

Newspaper clipping from De Gelderlander 31-07-1987. Designing Bluf, the flagship of the Dutch counterculture underground press. It was designed and printed at the activists cooperative printing company De Draak (that is The Dragon) on the Hommelseweg in Arnhem. In this particular edition the Goudvishal was the lead story. De Draak also supported us by preparing our screen printed posters. Right, the full page of Bluf (tabloid format) with the item on the Goudvishal, August 1987.
(photo APA 30-07-1987)

Goudvishal Arnhem

GOUDVISHAL

Op 19 april 1984 is de Goudvishal gekraakt. Een half jaar lang is er een groepje mensen al aan het babbelen geweest met de gemeente over een geschikte ruimte die voor diverse doeleinden te gebruiken zou zijn. Zo, helaas, de Goudvishal is in de 4de eeuw de vicinam. Bovendien, al die punks bij elkaar, is toch niet heibel worden. Ze moesten het maar bij de gesubsidieerde Jacobiberg en Willem I proberen. Iedereen (behalve de gemeente) kon op zijn/haar vingers aanvoelen dat dat nooit wat zou worden.

Even nog voor de duidelijkheid: de Goudvishal is geen direct voortvloeisel van de kraakbeweging zoals die in begin was. Het simpele gezegd een kraak. Boven in de voormalige opslagloods zijn een paar mensen gaan wonen die niet echt bij de krakers betrokken waren nl die kraak. Beneden zelf niet meegekraakt hadden, en die misschien daardoor ook gemijdde doel, nl. een ontmoetingsruimte, concert- en manifestatieruimte. Dat bleek wel toen op georganiseerde wijze de regelmatig de kraak werd omnieblelijk begonnen. Boven in de bar/podium- en platenwinkeltje. Beven was vijftal mensen die eigen...

lijk los stonden van het gebeuren beneden. 30 april 1985 dreigde het even mis te gaan, door een groep skins die de zaak wel even wilde komen verbouwen. Ze mochten niet meer in de Goudvishal samenwerking met de bovenbewoners zoveel gejat hadden. Na het jatten van alle platen en een komplete voorraad drank was de maat vol, en konden ze vriendelijk doch zachte drang verstrekken. Alles liep gelukkig met een 'sisser' af.

Langzaamaan begon de zaak te draaien en werden er benefietkoncerten georganiseerd, o.a. voor Bluff, Noord-Ierland, Baskenland, landelijk Overleg Kraakgroepen, Indianen, enz. De opbrengst van de koncerten varieert van een tot quitte spelen. De bands die de Goudvishal uitnodigen komen zo regelmatig uit het buitenland. W.Duitsland, Brazilië, Canada, USA en W. Duitsland. Zo kan je er trouwens niet kwaad stellen dat de Goudvishal internationaal bezig is. In het begin lag het gemiddelde aantal bezoekers/sters op + 100. De afgelopen maanden lag het bezoekers/sters aantal rond de 400: bij het Indianen-benefiet. Voor elk koncert/manifestatie wordt een vergunning aangevraagd en gekregen om koekkel wat de wouten te voorkomen. Tot nu toe zijn er trouwens nooit gevallen geweest van een erg strenge deurbeleid gevoerd en worden andere mensen met fascistische trekjes buiten de deur te houden.

Ondanks onderige simuditie en failliete Pinkholder zou daar in 1985 al willen bouwen. De immiddels faillietsdatum was ondukelijk en werd naar het vage argumenten telkens een half jaar verschoven. Gespreken met de gemeente leverden de Goudvishal een plaats op de prioriteitenlijst op, de 27e. Begin '86 konden ze de oude douane- De totale lijst bestaat uit 30; tot uit je winst!

Naast benefietkoncerten heeft de Goudvishal ook een barvond, zondagmiddag/avond. Daar wordt geen sterke drank geschonken, maar bier wordt gedoogd. 's Winters is de kroeg klein gesloten, want de ruimte is veel te groot om warm gestookt te kunnen worden. En een drankje nuttigen met je kameraden is niet echt gezellig. Door de berekende geluidsinstallatie is vorig jaar de kroeg gesloten gebleven. De installatie was al gejat, toen alle sneeuw van het dak nog eens mee gemaakt. Deze zomer wordt er weer een begin aangekondigd op affiches, die er in een eigen drukkerijtje maken.

loods van Bakker op het industrieterrein krijgen. Een grotere bouwval is nauwelijks denkbaar. De gemeente dacht dat zelf ook wel in. Een half jaar later konden ze in het Spijkerkwartier, midden tussen de woonhuizen, een niet-geïsoleerde hal krijgen. Een punkzaal in '86 in de buurt zonder iets is iets niet meer in. Door mislopen van subsidies werd de verschoven naar januari '87, later werd het medio 1987, maar: weer geen geld, dus dan maar ontruimen begin '88. Plotseling komt er een klein kabouertje voorbij met geld en wordt ontruind in oktober '87. Hé, waar is dat kabouertje nu ineens gebleven? O ieetje, nou, dan komt het wel in 1988...

Ondat duidelijk is dat de Goudvishal van de gemeente niets te verwachten heeft wordt er vanaf nu niet meer over een nieuwe Goudvishal gepraat. De Goudvishal is en blijft een zelfstandig sociaal en kultureel ontmoetingscentrum alleen bewogen.

M+W.

GOUDVISHAL - TEGENCULTUUR IN ARNHEM

Over het ontstaan van de Goudvishal en de verwikkelingen daaromheen is al meerdere malen uitgebreid verslag gedaan in verscheiden bladen, dus in het kort hoe en waarom van de toestand nu.

Vanwege jarenlange strukturele frustratie over, en strukturele onvrede met de officiële gemeentelijke kulturele/gemeentelijke besteden, tegencultuur-instellingen zoals de zg. 'open' jongerencentra daar zijn - werd in de zomer van '84 door een groep punks en hun verwanten een loods aan de Vijfzinnenstraat gekraakt. Voornamelijk door gebrek aan ervaring, durf de tegenvallende verschillende hoeken en een gebrek aan ervaring, duurde het echter wel jaar voordat de middelen waren en daadwerkelijk aktiviteiten plaatsvonden. Stiddien hebben er zo'n 100 bands uit het hele Wereld (van de VS t/m Brazilië) gespeeld. Doelstelling en streven was en is het zelf beheren/organiseren van een overeenkomstige organisatie volledig tot zijn recht komt. In de praktijk wil dat zeggen: geen bizarre-bullshit met agencies etc./garantie-kontracten of kontracten überhaupt/geen hoge toegangsprijzen/lage prijzen voor participatie in de organisatie/ het zelf beheren van de aangelegenheid is volledige autonomie en een controle door jongerenwerkers en de staf etc. zoals in jongerencentra, fas-

cisten wil niet veel voorkomt in Arnhem.

Dat de bands die in de Goudvishal spelen voornamelijk punkbands zijn ligt meer aan dito-opstelling in de cultuur van de Goudvishal c.q. in principe ligt er voor alle cultuuruitingen die tegendraads zijn en niet in de officiële cultuur passen.

De de gemeente en andere lokale fondsen ook de schatten cu. de grond waarde weten te schatten cu. de grond in willen boren spreekt voor zichzelf. Het blijkt uit hun jongerenbeleid, en is ook de bestaansreden van de Goudvishal. Waar elders in de stad tonnen gemeentensubsidie verdwijnen in jongerencentra, draait de Goudvishal op deuropbrengsten en voornamelijk eigen geld en een flinke dosis fanatisme en zelfwerkzaamheid zonder inmenging van wat voor overheid dan ook.

P.S. In verband met de sloop van de Goudvishal ergens aan het eind van '87/begin '88 weigert de gemeente op elke eis om herhuisvesting serieus in te gaan, terwijl zelfs de gemeente uiteindelijk moet toegeven dat de Goudvishal wel degelijk bestaansrecht had.

Data voor bestaansrecht:

11 september: SOCIAL UNREST (U.S.A.)
SANTI MOUSE (italië)
SANTI MOUSE (Arnhem)

8 oktober: VERBAL ABUSE (U.S.A.)

Plus ELKE ZONDAG barmiddag van 15.00 - 19.00 uur.

MEANWHILE: THE GIGS

The large hall became operational the year before but is in full swing in 1987 with our first festival in May, featuring Chaos UK and the proceedings going to the American Indian Foundation Na Nai. I myself can't attend because of a Neuroot gig we have to do (forgot where) and I miss out on a very successful attendance of 1000 people or so in the audience. A lot of great gigs by great bands that year with the festival and Negazione later that year as absolute highlights regarding attendance.

Somewhere in 1987 Petra and I moved from Spijkerstraat 251A to Pastoorbosssstraat 66A up the hill. From then on the bands would spend the night there. I Remember Rab Fae (ex The Wall) drummer for the UK Sucks started complaining the second he set foot in our place "no not another cat crap hotel" and stuff. Our place was as clean as the next one (we had two cats though!) and fitted with all mod cons (hahaha) including hot showers and coffee & breakfast in the morning, but hey, I guess he's a better drummer and still was somewhat slightly impressed by the goings on that night (the siege).

I remember Napalm Death spending a couple of days at our place and them coming and going for weed and playing and checking out my record collection. We really got along great people, pity not one of them made it to more recent lineups. They later thanked me/ us on their album Scum stating "thanks to Marcel and girlfriends'; Petra was not really amused but hey. The gig by Colera we thought was special coming all the way from Brazil and a good gig at that. I think they travelled with Werner Excelmans who distributed their single too.

Left page, clipping De Gelderlander 26-10-1987.
Motortroep Hondelul rocks the Goudvishal (and the
rest of the neighborhood) during one of their il-
lustrious parties. This page, MT Hondelul just out-
side the Goudvishal in front of the entrance.
(color photos Jan Gosen; B&W photo APA 25-10-1987)

The UK Subs played the main stage for a crowded house on 26-10-1987. According to Harper during the show it certainly was a bridge too far. (color photos by Anja de Jong; B&W photos Alex van der Ploeg)

DIN A4 poster design Xerox; DIN A2 poster screen printed, Marcel Stol, 1987

THE LOOKOUT
When we kicked out the boneheads, hooligans and Nazi-skins we guaranteed ourselves regular visits of them over the years to come and since we fortified the first floor, we needed a place fitted to watch over the street and particularly the main entrance. It became an open window on the second floor. We made a small but solid elevated seat almost in the window itself about eight meters straight above our front door.

One, sometimes two, volunteers stand guard there armed with paint and stink bombs and a switch for a flashlight that warned the people at the ticket boot. Before the goon squad would arrive at our door, we were able for a first strike or, if there were too many, we would be able to block the doors and throw everything we had at their heads.

Our crow's nest approved itself almost immediately after we finished it, when the UK Subs played. We expected troubles since these old school bands were quite popular with the good, the bad and the ugly.

So, that night all passes were revoked. We fortified the entrance, armed the ticket boot with clubs and chains and the lookout with two people and crates packed with stones, paint and stink bombs. And yes, they all came to party. That night we were under attack until after hours. We had about three large beatings, one directly at the door and later that night two further down the street. At the end of the night victory was ours, we stood our ground and made clear that fooling around with us was over and out.

I remember Napalm Death spending a couple of days at our place and them coming and going for weed and playing and checking out my record collection. We really got along great people, pity not one of them made it to more recent lineups. They later thanked me/ us on their album Scum stating "thanks to Marcel and girlfriends'; Petra was not really amused but hey. The gig by Colera we thought was special coming all the way from Brazil and a good gig at that.

I think they travelled with Werner Excelmans who distributed their single too.

ACT NOW, PART II
One of the biggest squads of the Netherlands was the Blauwe Aanslag in The Hague. As the building used to be the head office of the tax authority the name was a pun for the notorious blue envelope, they used to send you your tax assessment notice. It was a busy and sunlit Saturday the 19th September 1987.

First, we demonstrated in Haarlem, a town close to Amsterdam, against extreme right wing politicians of the CentrumPartij. Already in Haarlem there were small collisions with the police and with groups of neo-Nazis. After that job we went by coaches to The Hague for a much larger demonstration against the crisis policy of our government, who devastated the country with budget cut after budget cut.

Almost immediately we arrived in The Hague things went from bad to very worse. We wanted to march to the Binnenhof, the HQ of the Dutch government, but riot police in full gear blocked the way. After severe fights we were driven out of the city center away from the government buildings. Eventually we found shelter in the Blauwe Aanslag. Police blocked the roads and the bridges over the channels and there we were, a small party from the GVSH together with Punks, Hippies and other activists from all over the country. After a while the police seemed to have vanished in exchange for the infamous and very violent hooligans of FCThe Hague (now ADO). They were with hundreds and started an assault on the building. Windows were shattered, they tried to breach through the front doors. After about an hour the riot police returned the moment we did a desperate counterattack. After a while of fighting between police, hooligans and squatters there seemed to be a cease fire. The police offered the ones who wanted to leave an escort. We went, uncertain, but lingering for our homes away from all this extreme violence.

View from our lookout, right above the main entrance. This crow's nest proved itself when we were under attack of hooligans, skinheads and other douche bags. (photo Mira Rockx)

Gig of Social Unrest Goudvishal mainstage 11-09-1987. Color photos by Anja de Jong; B&W photos Alex vd Ploeg. Picture bottom right Upset Noise on

DIN A2 Posters, silkscreened, Marcel Stol, 1987

Vincent van Heiningen (OG crew)
"MT Hondelul driving across the hall with their motorcycle with side car at their party. The height of the bar had to be raised to 1,70 meters otherwise the rabble would climb over it. The motor with sidecar driving underneath Fred's PA with full throttle and enough beers, the people in case could retract their head in time, but what luck that!"
"MT Hondelul met de zijspan door de zaal heen rijden tijdens hun feessie. De bar moest 1,70 hoog worden anders klom het gepeupel er overheen. En niet vergeten met die zijspan onder de p.a. installatie van Fred doorrijden. Behoorlijk aangeschoten in de zijspan en vol gas!, dat dat eigenlijk nog goed is gegaan haha (persoon in kwestie kon nog op tijd bukken)."

Marc Frencken (Hotel Bosch squatter)
"The time the Goudvishal were still at the warehouse there was this MT Hondelul party. They thrashed Bazoeka more times than people from the Punk scene. During the party the motorcycles were racing the thick tropical timber floor. They did a burnout too on that floor. The floor held out… What smoke. I don't think I saw a crazier scene since."
"Toen de GSVH in het pakhuis zat was er een feest van MT Hondelul. (die hebben Bazoeka vaker verbouwd dan mensen uit de punkscene). Tijdens dat feest werden de motoren naar binnen getakeld en geraced op de dikke teakvloer. En er werd een burnout gedaan, op die vloer. De vloer hield het… Wat een rook. Ik geloof dat ik nog nooit zo'n maffe bende heb meegemaakt."

Hans Kloosterhuis (OG crew)
"One of my worst memories was the UK Subs gig: Burps and Skins were determined to get in. It turned into a fight."
"Een van mijn slechtste herinneringen was het UK-Subs concert; Burbs en Skins waren vastberaden, binnen te komen. Het werd een knokpartij."

Gwen Hetharia (OG crew)
"Worst were the fights with the 'bad' skins and so forth. But then again funny in their way! At a certain point we had a fortified door and a lookout on the top floor. The moment the skins came into the street we sighted them and a warning light indicated their arrival and we'd close the door. Sometimes we'd throw tubes of butyric acid at them. Very effective except for the fact the whole street stank afterwards. Or the time there was a great fight and everybody ran outside to fight and I wasn't aware of the fact that most of the peeps had already ran inside again and had shut the door."
"De vechtpartijen met de 'foute' skins en zo. Eigenlijk ook weer grappig! We hadden op een gegeven moment een verstevigde deur en een uitkijkpost op de bovenste verdieping. Als de skins dan de straat in kwamen ging er bij de deur een waarschuwingslampje aan en werd de deur gesloten. En soms werden er dan buisjes met boterzuur naar beneden gegooid. Heel effectief behalve dat de hele straat dan stonk. Of die keer dat er een grote vechtpartij was en iedereen naar buiten rende om te vechten en ik niet door had dat op een gegeven moment de meeste weer naar binnen waren gerend en de deur hadden gesloten."

Anja de Jong (OG crew)
"The attacks by skins and burps on the Goudvishal were scary with fights and vandalism. Luckily our fortress was well secured and guarded."
"Eng waren de aanvallen door skins en burps op de Goudvishal met vechtpartijen en sloopneigingen. Gelukkig was ons fort goed beveiligd en zorgden we voor bewaking."

Pietje (a.k.a. ZEP, crew)
"Memories were the siege by thick skin/yobbo people. We managed to get them out the door with a lot of hassle and threw butyric acid at them."
"Herinneringen waren toch wel belegering door dom skin/aso-volk welk we met veel gedoe de deur uit hebben gewerkt en ze van boven met boterzuur hebben bekogeld."

Henk Wentink (OG crew)
"The first two years we kept having troubles with those guys. Since we refused them early '85 to enter anymore, they gave us a hard time whenever they felt like it. But we stood our ground and fortified the first floor of the hall with steel doors and bricked up windows. After a few pretty heavy fights they lost interest and left us alone. Most of the time, that is, only when old skool English bands would play we could be sure they would show up."
"De eerste twee jaar bleven we last houden van die lui. Nadat we ze begin 1985 de toegang weigerden, kwamen ze kloten wanneer ze daar zin in hadden. Maar, we hielden vol en versterkten de begane grond met stalen deuren en dichtgemtselde vensters. na eemn paar flinke vechtpartijen verloren ze hun interesse en gingen ze wat anders doen. Meestal dan, alleen wanneer old skool Engelse bands speelden konden we er van op aan dat ze langs kwamen."

Vincent van Heiningen (OG crew)
"The best memories are the squatting and start of the gigs and the contact with the Alderman. Without him we had never landed at Vijfzinnenstraat number 103 with accompanying money for renovations. In hindsight quite an achievement on our part."
"Eigenlijk de beginperiode met het kraken en de opstart van de concerten en het contact met de wethouder. Zonder hem waren we nooit in de Vijfzinnenstraat 103 terecht gekomen met een zak geld mee voor de verbouwing ervan, achteraf gezien best wel een prestatie van ons."

Gerard Velthuizen (Alderman City of Arnhem)
"Finding a new space and the resistance this met had to do with the function the Goudvishal had, obviously being a concert hall and a hangout for Punks. This meant producing a hell of a racket in the evening and weekends. The former bicycle shop had an adjacent billiards workshop. When the latter quit their work the Punks started their music."
"Het vinden van nieuwe huisvesting en de weerstand daartegen had ook te maken met de functie van de Goudvishal. Het was immers een concertzaal en een hang out voor punks. Dat betekende dus dat er vooral in de avonduren en weekeinden een stevig bak geluid werd geproduceerd. Het leek daarom een mooie combinatie op nummer 103. De voormalige fietswinkel met daarnaast een werkplaats voor het bouwen en herstellen van biljarttafels. Als die laatste klaar was met werken, ging bij de punks de muziek net aan."

Desiree Veer (assistent to Gerard Velthuizen)
"I worked on the Goudvishal case for about three years. Approximately until their moving into number 103."
"Ik heb vervolgens een kleine drie jaar aan het dossier Goudvishal gewerkt. Ongeveer tot de verhuizing naar 103."

Punkers Goudtvischhal:
„Gemeente Arnhem laat ons in het riool zakken"

Newspaper clipping De Gelderlander 21-09-1987. Mira Rockx in front of Café de Wacht with the public poster wall. Right, clipping from the Arnhemse Courant about how City Hall was treating us by neglecting our problems and wishes.

(Van een onzer verslaggevers)

ARNHEM - „Er is rond de vervangende ruimte voor de Goudtvischhal een of andere bureaucratische machine in werking gesteld en als het aan de gemeente ligt, kunnen wij in het riool zakken. Wij krijgen geen enkele cent, maar allerlei andere instellingen wel. De miljoenen gaan naar nette socio-heren in allerlei socio-clubs. Op het moment dat de rijken in Musis Sacrum hun klassieke muziek willen horen, vallen de tonnen uit de lucht en hetzelfde geldt voor restaurant Riche. Maar als er iets voor de punkers moet gebeuren, gebeurt er niets."

Deze vernietigende kritiek viel gistermiddag te beluisteren in de Goudtvischhal aan de Vijfzinnenstraat, waar de groep punkers die deze hal sinds 1984 gekraakt hebben een bijeenkomst belegd hadden in samenwerking met de stadsradio. Ruim vijftig vertegenwoordigers van de kraakbeweging, de Goudtvischhal, Willem I, Jeugdservice en de Jacobiberg waren aanwezig en twee PvdA-raadsleden (J. Vlam en J. Trooster) en de CRSJ-ambtenaar G. Hogema het vuur aan de schenen te leggen over het jongerenbeleid van de gemeente en het lot van de punkers in het bijzonder. De Goudtvischhal wordt op termijn gesloopt, maar niemand weet nog wanneer en of er voor de ontruiming een nieuwe plek voor het gezelschap is gevonden.

Ambtenaar Hogema benadrukte dat hij vervangende ruimte zonder meer zou toejuichen, maar dat hij nog altijd met lege handen staat. „Ik kan geen vervangende ruimte toveren. Ik geef het je te doen om hier in de stad een plek te vinden waar jullie terecht kunnen." Het raadslid Trooster voegde hieraan toe: „Het programma van eisen van de Goudtvishal maakt dat extra moeilijk: jullie willen een behoorlijk grote ruimte en ook nog in het centrum. Dat is niet zomaar op te lossen." Het PSP-raadslid L. de Vries, suggereerde dat bij het stadsbestuur „politieke wil" ontbreekt om de kwestie op te lossen. De PSP heeft regelmatig een (direct afgewezen) motie bij de gemeenteraad ingediend met het verzoek om 20.000 gulden subsidie voor het nieuwe punkgebouw.

Volgens Hogema is de sloopdatum van de oude punkloods afhankelijk van het bouwprogramma van de gemeente. Indien het stadsbestuur belist om eerst de nieuwbouw van Heijenoord aan te pakken, begint de sloop van de Goudtvischhal pas in 1988.

Een gemeentelijke delegatie heeft in het verleden gepoogd om de Goudtvischhal voor de punkers te behouden, maar de voormalige eigenaar De Kinkelder heeft dit direct afgewezen. Hogema hierover: „Toen wij begin dit jaar hoorden dat De Kinkelder failliet was gegaan, kregen we weer hoop, maar die hoop ging weer verloren toen we hoorden dat de Bataafse Aannemers Maatschappij alles van De Kinkelder had overgenomen."

Het idee om de punkers bij andere jongerencentra te vestigen, werd door iedereen afgewezen: daarvoor zijn de onderlinge verschillen tussen de jongeren te groot. De punkers van de Goudtvischhal toonden zich zeer teleurgesteld met de afloop van de diskussie. „We weten nog steeds niet waar we aan toe zijn. We zijn bang dat straks de politie plotsklaps bij ons op de stoep staat, zoals bij deze week bij De Menthenberg op Schaarsbergen gebeurde en waar ontzettend veel geweld bij gebruikt is." De stadsradio zendt deze diskussie, waarbij de emoties soms hoog oplieppen, zondag tussen 16.00 en 17.00 uur uit via 103.9 FM.

Troubadour Bob Dylan is in Rotterdam voorgoed afgegaan als symbool van een strijdbare generatie, en *times* lijken dan toch *changin'* ten lange leste. Behalve in Arnhem natuurlijk. Groeten uit 1967? Nee, een tafereeltje in de Bovenbeekstraat twintig jaar later. Met stevig aangezette ogen van onder lang zwart haar bekijkt ze onaangedaan de passanten, Arnhems eigentijdste meisje, in leren jack en strakke spijkerbroek boven puntlaarsjes. Pamfletten tégen fascisten en vóór Raymond van het Groenewoud. En zelfs de Puch met hoog stuur ontbreekt niet. Bob volgend jaar in de Goudvishal?

DIN A2 Posters, silkscreened, Marcel Stol, 1987

Broken Bones and No Pigs Goudvishal mainstage on 09-04-1987. Photo bottom row from left to right:
Niels (regular), sitting down Matthias van Lohuizen, Vestje en Jerioen. (B&W photos Alex vd Ploeg,
xerox photos from Cross over Metal fanzine, name unknown)

B&W photos Alex van der Ploeg. From left to right clockwise: Jacco Schoonhoven (RIP, crew) Vestje and Mathias van Lohuizen (crew), Alex Rodenburg joining in the pit.

Middle of the middle row Henk Wentink enjoying a beer and Gwen Hetharia.

Bottom left Mathias and friend, Rene Derks (Willemeen) and friend. Bottom far right one of the steel pillars / beams with wrapped around a mattress to protect the mosh pit **people from damage**.

When we later that night heard what kind of ongoing attack our friends and saviors were suffering in this beautiful squat we phoned one another and already the next day we went back to defend the Blauwe Aanslag.

The doors and windows were barricaded, everybody was armed with clubs. I think we were with about a hundred or more from all over the country to help. It was a warm autumn; the riots started every late afternoon and lasted almost through the night. Stones, firebombs and even some pipe bombs were thrown. Often, we had to fight hooligans who managed to climb the walls or tried to breach the doors in this large building.
It took five (!) nights of heavy fighting with hooligans and with the police who tried desperately to separate us and stop the troubles. Thursday the 24th it started pouring rain and that did the trick for the ADO hooligans, they all disappeared.

Squatting kept a red line in all our activism. 'Kraak de leegstand', that is 'squat the vacancy', was the illustrious device. In Arnhem there was enough for squatting. Next to houses and apartments, which were deliberate kept vacant simply because that was also a revenue model, we quite often squatted larger office buildings. Due to the economic crises of the eighties, there were a lot of unused business premises and since they offered larger spaces and more possibilities, they were popular. Not every squat came along peaceful and mostly never an eviction.

We joined the local squatters in their long-standing actions around the so called V&D houses. These were older eighteenth and nineteenth century town houses which were owned by this chain of department stores and had to make room for a nice well looking (yes, I'm sarcastic) concrete multi-storey car park in the middle of our city center. The squat, the eviction, the re-squat and the following re-eviction led to some fierce skirmishes with the coppers and eventually with the riot police.
When the happy few and dignitaries were invited during the festive opening of the car park somewhere in September '87 we were there as well together with the police.
Most funny moment was when we all visited the department store. At least a hundred Punks and squatters walked innocently around in that stiff obsolete warehouse surrounded by an army of pretty nervous policemen. But since we didn't do anything, not even chanting slogans or so, they could do nothing. After a while all the regular customers had disappeared, and it was only us and the police. Eventually, they formed some sort of line and slowly but inevitably they forced us out.

Through the eighties we kept joining in with several members of the Goudvishal crew and audience at demonstrations, squats, picket lines and other forms of protests in Arnhem and all over the country. Somewhere after the turning point of the new decade protesting became less and less interesting and the kids started to assimilate like good citizens. The crisis was over, the eighties were gone, and it looked like it was all of a sudden much more important to earn a whole lot of cash and to have as much useless gadgets as possible instead of being a critical and thoughtful person capable of doing the things you think are useful by yourself and for the greater good. Oh, crap.

SOLD!
Yep, we were sold. For the incredible price of about one guilder, less than a euro today. One of our neighbors tipped us that apparently the same evening there was an auction at the old notary office downtown. One of the plots and buildings to be auctioned was ours, at least our squat. The rest of the street was also sold including our neighboring squatters. We knew this was coming. It was already announced almost a year before by the owner and by City Hall, but it nevertheless came as an unpleasant surprise that the final curtain was yet to fall.

As soon as we heard of the auction, we called the rest of the crew and went with about ten people to join the event. The local cops were apparently also

Geweld bij demonstratie

In Den Haag is zaterdag een demonstratie van het Radikaal Amsterdamse Aktie Platform (RAAP) uit de hand gelopen. Vijfhonderd demonstranten trokken vanaf het Malieveld naar het Binnenhof en lieten een spoor van vernielingen achter. Enkele tientallen ruiten sneuvelden van onder meer het hoofdbureau van politie, het Mauritshuis en het ministerie van Financiën.

Het hele weekeinde is het onrustig gebleven in de stad. Twee mensen raakten gewond en dertig demonstranten werden gearresteerd.

RAAP demonstreerde zaterdag tegen de bezuinigingen die afgelopen dinsdag in de troonrede zijn aangekondigd. De demonstratie was volgens de politiewoordvoerder wel aangemeld bij de gemeente, maar de betogers weken af van de opgegeven route. De politie besloot als gevolg van de vernielingen de demonstratie te verbieden en sloot het Binnenhof, het eindpunt van de demonstratie af. Dit leidde tot vechtpartijen tussen een aantal betogers en de politie (foto). Ongeveer 75 demonstranten verspreidden zich daarna in de Haagse binnenstad.

Aan het eind van de middag raakten anti-demonstranten slaags met een deel van de demonstranten. In de loop van de avond braken gevechten uit tussen krakers van het pand De Blauwe Aanslag en buurtbewoners, die dachten dat de krakers tot de demonstranten behoorden. De ME heeft de vechtende jongeren uit elkaar gejaagd.

Ook gisteren was het onrustig rond de Blauwe Aanslag. Ongeveer 300 man politie was op de been.

Concert of Electro Hippies and Generic (13). The slogan 'We hate football' (Speedtwins) was a nod to the attacks of ADO Den Haag hooligans on the squat De Blauwe Aanslag in The Hague around that time. Above Marcel Stol in front of our den, he looks a bit grumpy doesn't he? Furthermore direct action and protests outside the nuclear power plant in Borselle with Henk Wentink, Arild Veld, Gwen Hetharia and Vincent van Heijningen (OG crew) a.o.

DIN A2 Poster, silkscreened, Marcel Stol, 1987

Raw Power / Neuroot gig 20-09-1987. Contact print sheet left by Bobby Vink, photos by Alex van der Ploeg.

DIN A2 Poster, silkscreened, Marcel Stol, 1987

invited. We smiled our most gorgeous smiles, said hello and went in. It was clear they expected some sort of trouble, but we just came to see what and how. More out of curiosity, to be honest. We knew there was no way we could stop this. Most of the neighbors were there as well. Together with some slick developers, reporters and clerks of the municipality we sat down in fancy chairs in what looked to be the reception-room of a beautiful monumental eighteenth-century townhouse.

The idea was that the Goudvishal and the rest of the old warehouses would be demolished to make room for a series of new apartment blocks. Today a real smart developer would renovate these characteristic industrial buildings into stylish lofts. But not in Arnhem and not in the eighties. They were knocked down and instead they built horrible apartment blocks in a yellowish kind of brick in the typical and meaningless architectural style of the eighties. Something we like to call a lost opportunity. Just the row of townhouses at the corner of the Bergstraat and Vijfzinnenstraat were saved and renovated in smaller apartments, thanks to the efforts of our neighbors and their friends. Fred, our friend and 'master of sounds', still lives there.

I think it was me who pointed out number 103 but I'm not quite sure. It was way smaller but the only thing coming close to an alternative after all this time looking out for an alternative to number 16A. Time was running out and this was right there in front of our face ready for the taking I thought.

BRAND NEW SQUAT
Besides all our gigs and activist affairs we also tried to prompt City Hall to look for an alternative for our venue. To keep the pressure on and to force them to make us a serious offer we decided to go for a new squat. The target was pretty simple. At the end of our street was a building, an old moped store, that was about half the size compared to the Goudvishal and stood empty for a few years. The size

DIN A2 Posters, silkscreened, Marcel Stol, 1987

Nebenwirkung (GER) playing the minor stage; Sanitary Towel on the main stage, Children of Riots (GER) on the minor stage; Upset Noise (IT) rocks the main stage on 27 December 1987, God (NED) on the minor stage on 20 February

Newtown Neurotics (GBR) and right Upset Noise (ITA), again. Bottom left and middle Heibel (BEL), bottom right Crap (NED) with Ramon on vocal duties. (photos Alex van der Ploeg)

Top right Ultimate Sabotage with lead singer Steph Vaessen on 18-12-1987. Negazione on the mainstage on 18-12-1987 puts on a hell of a show. (photos by Alex van der Ploeg)

DIN A2 Posters, silkscreened, Marcel Stol, 1987

The crowd and the mosh pit.
(photo Alex van der Ploeg)

This and next page more crowd in the mosh pit.
(photos Alex van der Ploeg)

might have been a problem, but since we used only half of the space we had, this building could be a useful alternative. The only real problem was that the way it was built we would only have one hall and one stage instead of two. It took a few pretty hectic Friday evening meetings before we made a breakthrough and started preparations to squat it.

We squatted it on a Wednesday, as I remember correctly, moved in the usual furniture and called the men in blue, the newspapers and, of course, the municipality. The latter was definitely not amused. They forcefully invited us for a firm conversation with the alderman and some of his officials. It turned out they were considering the acquisition of the building, but the Art Academy was also interested in developing a studio and workshop. If the Academy won't buy it then the municipality would and offer it to us as an alternative for the Goudvishal.

Within a few months it became clear that we had a new home. There were some conditions however which took again a few hectic Friday evenings and eventually even a few additional meetings before we decided. Main problem was that we had to pay rent. It wasn't that steep, but we simply only had enough money to do our thing in organizing gigs and events and that was about it. Paying a rent and, even more important, costs for the usual utilities, never crossed our minds and certainly didn't meet the budget we usually had. Without ever mentioning our illegal use of electricity and water the municipality offered us a grant as high as the total amounts of rent, and utilities for a year each year.

That solved the problem, but the inescapable consequence was us becoming just more part of the system and that didn't feel right. However, this was evidently the last offer City Hall was prepared to make and had our backs to the wall. So, early 1988 we signed the papers and we got the key to our new place to be.

The Pinball machine in the small hall. If I remember well we white washed the back wall and Chris(je) from Amsterdam, originally a friend to Susanne who moved to Amsterdam from Arnhem, drew the Dead Cops. He moved to Arnhem from Amsterdam and became an integral part of the local scene; he can be seen one numerous pictures of the time. With his inseparable dog. Next page a collection of pinball wizards (color photos Vincent van Heijningen; B&W photos Alex van der Ploeg)

6-6-1987

Klare taal

Klare taal kom je tegenwoordig nog maar zelden tegen op deze wereld, waar ambtenaren en bestuurders hun verbale struikelpartijen proberen te maskeren door na iedere kwakkelzin te beloven dat ze nu eens een keer een "concrete mededeling" zullen doen. Een groep jongeren die het woord "concreet" nooit over de lippen zal krijgen, zijn de Arnhemse punkers.

De punkers hebben deze maand de plaatselijke gemeenteraad een stencil toegestuurd. De groep heeft bijna drie jaar geleden een loods in het Bergstraatkwartier gekraakt en dit pand omgedoopt tot de "Goudtvischhal".

De gemeente heeft de punkers ooit eens verteld dat ze hier weg moeten, maar het stadsbestuur wilde wel helpen om een andere ruimte te zoeken. Inmiddels is er nog niets gevonden en de punkers hebben het gevoel dat de werklieden rond de Goudtvischhal al druk doende zijn om de maat van het pand te nemen, zodat de sloophamer straks effectief gehanteerd kan worden.

De Goudtvischhallers openen hun brief ondertussen met een alinea die het deftige Arnhemse stadhuis op zijn grondvesten doet schudden: "Wij sturen u ons laatste schrijven, wij zijn op zijn zachtst gezegd kotsmisselijk van u! Nog altijd wachten wij op uw aanbieding van een vervangende ruimte. U zou als verantwoordelijke voor het slopen van ons huidige perceel, Vijfzinnenstraat 16A, moeten zorgen voor vervangende ruimte!"

Na terloops te hebben aangegeven dat er geen woorden zullen worden vuilgemaakt aan "eerdere belachelijke aanbiedingen" van de gemeente (zoals een douaneloods midden op het industrieterrein, ver van de bewoonde wereld) vervolgt de brief: "Wij herhalen het voor de laatste maal: wij zullen de Goudtvischhal nooit vrijwillig verlaten, zonder in het bezit te zijn van een vervangende ruimte!"

Het epistel wordt aldus afgesloten: "Het is nu geheel aan u om een duidelijke beslissing te nemen! Wij wachten, ondertussen niet stilzittend, wel af wat er uit de bus en misschien ook wel in de bus komt!"

Het wachten is nu dus op een ambtenaar die met trillende vingers de pen oppakt om de punkers een briefje terug te sturen. Of dit schrijven net zo duidelijk wordt als het voorgaande, valt te betwijfelen.

(HvdP)

Bergstraat: bouwplan al ter inzage

Door onze verslaggever

ARNHEM – Het nieuwste bouwplan voor 44 woningen in de Bergstraat ligt sinds 22 juni ter inzage. Deze week keurde het college van burgemeester en wethouders de wijziging van het bestemmingsplan goed.

De woningen worden gebouwd op de plaats waar nu nog onder meer een serie pakhuizen te vinden is. Dat wordt omsloten door de Bergstraat, Utrechtsestraat en de Vijfzinnenstraat.

Ter plaatse mag 12 meter hoog worden gebouwd. Geprobeerd wordt enkele panden te laten staan. De gemeente moet zelfs min of meer, want de bewoners hebben tot nu toe geen medewerking willen verlenen aan een onderzoek naar de kwaliteit van de huizen.

Voorstel PSP
Goudtvischhal nog jaar behouden

Door onze verslaggever

ARNHEM – Het onderkomen van de Arnhemse punkers, de Goudtvischhal, kan minstens nog een jaar in gebruik blijven.

Nu is gebleken dat de bouwplannen voor de Vijfzinnenstraat dit jaar niet van de baan zijn, hoeft er in april nog niet gesloopt te worden.

Deel Bergstraat/Vijfzinnenstraat onder de hamer
Veiling kraakpanden

Door onze verslaggever

ARNHEM – De gekraakte panden aan de Bergstraat/Vijfzinnenstraat in Arnhem worden geveild. De gebouwen aan de Bergstraat 8 en 10 en de pakhuizen (enkele ongenummerde en nummer 16) aan de Vijfzinnenstraat en de bijbehorende gronden zijn in het Notarishuis ingezet voor 313.000 gulden.

Het complex, waarop de bestemming huizenbouw rust, wordt dinsdag 17 november ingezet en bij toeslag (inzet plus eventueel hoger bedrag) in het openslag verkocht door de Amro-bank, de hypotheekhouder. De bank heeft het notariskantoor Sasse, Venemans en Ribbers ingehuurd om het complex te laten veilen.

Het complex omvat: een onbebouwd stuk grond naast het pand aan de Bergstraat 8, het voormalig kantoorpand met onder- en omliggende grond aan de Bergstraat 10 en het pakhuis en grond aan de Vijfzinnenstraat 16 en de grond onder en bij enkele ongenummerde pakhuizen. Tot het complex behoort ook de Goudvishal.

Onbekend is hoeveel bewoners in de gekraakte panden vertoeven. De nieuwe eigenaar van het complex kan vermoedelijk alleen met de zogeheten Huidenstraat-constructie de krakers dwingen om een ander woonadres te zoeken.

ARNHEM
OPENBARE VERKOPING VAN ONROERENDE GOEDEREN IN HET NOTARISHUIS
Bakkerstraat 19

Op dinsdag 27 oktober 1987 zal 'S AVONDS om 19.00 uur bij TOESLAG in het openbaar worden verkocht, ten overstaan van: NOTARISSEN MR. E. VERHOEFF EN MR. J.C. BLOEMERS, Willemsplein 24 te Arnhem, telefoon 085-452175. (Verkoop ex art. 1223 B.W.)

Het woonhuis met ondergrond, erf en tuin, staande en gelegen aan de VERDISTRAAT 1 TE ARNHEM, groot 3.33 aren.
Het pand is vrij van huur en bewoning. Onroerend-goedbelasting (eig.) ƒ 315,-; (gebr.) ƒ 186,-.
AANVAARDING: na betaling koopsom en kosten, uiterlijk per 15 december 1987. Bezichtiging en verdere inlichtingen: ten kantore van genoemde notarissen Mr. E. Verhoeff en Mr. J.C. Bloemers, telefoon 085-452175.

INGEZET OP: ƒ 147.500,-

Op dinsdag 3 november 1987 en op dinsdag 17 november 1987 zullen telkens 'S AVONDS om 19.00 uur bij INZET, resp. bij TOESLAG in het openbaar worden verkocht, ten overstaan van:

1. NOTARISSEN MRS. SASSE, VENEMANS EN RIBBERS, Zijpendaalseweg 47 te Arnhem, telefoon 085-456145. (Verkopen ex art. 1223 B.W.)

 A. 1. Een onbebouwd perceel grond, gelegen naast de opstal, plaatselijk bekend als BERGSTRAAT 8 TE ARNHEM, ter breedte aan de Bergstraat van ongeveer twintig (20) meter.
 2. Het voormalig kantoorpand met onder- en omliggende grond en verder aan- en toebehoren, plaatselijk bekend als BERGSTRAAT 8 TE ARNHEM.
 3. De woning met onder- en omliggende grond en verder aan- en toebehoren, plaatselijk bekend als BERGSTRAAT 10 TE ARNHEM.
 4. Het pakhuis met onder- en omliggende grond (tuin) en verder aan- en toebehoren, staande en gelegen aan de VIJFZINNENSTRAAT genummerd 16 TE ARNHEM.
 5. Een onbebouwd perceel grond (tuin) gelegen aan de VIJFZINNENSTRAAT TE ARNHEM naast het onder 4. omschreven pakhuis.

 De kavels A.1. tot en met A.5. gezamenlijk kadastraal Gemeente Arnhem sectie P. nummer 5112, groot 13.35 are.

 6. De ONDERMASSA van de kavels A.1. tot en met A.5.

 B. De pakhuizen met onder- en omliggende grond en verder aan- en toebehoren aan de VIJFZINNENSTRAAT ongenummerd TE ARNHEM, kadastraal Gemeente Arnhem sectie P. nummer 4335, groot 5.23 are.

 C. De GENERALE MASSA van de kavels hiervoor onder A.1. tot en met A.5. en onder B. omschreven.

Totale onroerend-goedbelasting (eig.) ƒ 1.859,- per jaar. Voor zover in gebruik van derden kan de ontruiming eventueel gevorderd worden met de grosse der veilingakte.

17-11-1987

Kantoorgebouw

Op 1 januari 1971 is het voormalige kantoorgebouw (uit 1860) van de tabakshandelfirma Frowein gekraakt. Vanaf dat moment hebben wij al aangedrongen op een huurovereenkomst. We hebben meteen een symbolisch huurbedrag overgemaakt op de rekening van Frowein. Dit bedrag werd teruggestort, want hij wilde niets met ons te maken hebben", aldus Fred Veldman en Jan van der Laak. Beiden zitten al vanaf het prille begin in het pand aan de Bergstraat 10, waarin indertijd twintig krakers woonden.

Zo'n vijftien jaar geleden kregen ze te maken met de Amrobank die van Frowein het beheer over de panden had gekregen. Ook de Amro wilde niets van een huurovereenkomst weten. „In de jaren naderhand hebben we wel de daken geschilderd, de dakgoten schoongemaakt en overal onderhoud moeten plegen", aldus Ton van Don, die al tien jaar in het kraakpand woont. Ook zijn allerlei acties (parkeerprobleem) ondernomen om de buurt te betrekken bij de activiteiten in en om de kraakpanden.

Tien jaar geleden kregen de krakers weer een nieuwe onderhandelingspartner: de Kinkelder Groep bv. De Amro had de panden van Frowein en de bijbehorende grond in optie verkocht aan Kinkelder. Kinkelder wilde samen met de Algemene vereniging Arnhem woningbouw (44 huizen) in straat en Vijfzinnen zenlijken en had daar trek in een akkoord kers.

Bestemmingsplan

Door bezwaren tegen het bestemmingsplan en het vigerende bestemmingsplan voor dat gebied kon Kinkelder tien jaar lang niet bouwen. Pas in december vorig jaar wees de Raad van State de bezwaren van de hand. Voordat Kinkelder aan bouwen kon gaan denken, ging ze (begin van dit jaar) failliet. De BAM, die de Kinkelder heeft overgenomen, zag van de koopoptie af.

De erven Frowein wilden toch van hun bezit af en hebben daarom de Amro opdracht gegeven het complex te laten veilen. De krakers wachten vandaag in spanning af, welk lot hun 'na jarenlang woonrecht' boven het hoofd hangt.

Lage biedingen onroerend-goed

Door onze verslaggever

ARNHEM – De veiling met toeslag van de Bagijnenpassage en het complex Bergstraat 8, 10 en Vijfzinnenstraat 16, enkele pakhuizen en bijbehorende grond kreeg gisteravond in het Notarishuis te Arnhem een wonderlijk verloop. Er bestaat namelijk een kans dat beide onroerend goed-complexen niet in andere handen komen.

Allereerst bleef voor de Bagijnenpassage de inzet van 1,8 miljoen staan. Daar kwam geen cent toeslag bij.

Het hoogste bod was een van de vier schriftelijke biedingen en is vermoedelijk afkomstig van de Westland-Utrecht Hypotheekbank (WUH). Dit is de hypotheekhouder van de winkelgalerij en de bank die opdracht heeft gegeven tot de veiling.

Volgens deskundigen is het complex zeker 1,8 miljoen gulden waard. Toen enige tijd geleden bekend werd dat de Bagijnenpassage publiek werd verkocht, omdat eigenaar Interfusion geen aflossing en rente meer kon betalen, schatten ingewijden de waarde van de passage op minimaal vier miljoen gulden.

De nieuwe eigenaar, waarschijnlijk de hyptoheekhouder, wordt de vierde eigenaar van de Bagijnenpassage, die van onroerend goedmaatschappij BAM overging in de handen naar het Akzo-pensioenfonds en vervolgens werd gekocht door Interfusion.

Dat bedrijf kon de toezeggingen over herinrichting en renovatie van de passage tot grote teleurstelling van de winkeliers niet waarmaken.

Kraakpanden

Ook de verkoop van de kraakpanden aan de Bergstraat 8, 10 en enkele de Vijfzinnenstraat 16 en percelen grond staat pakhuizen en gebruikers op losse schroeven. De inzet was 311.113 gulden bepaald. Daar kwam gisteravond 30.000 gulden toeslag bij.

Dit bod van 341.113 gulden werd gedaan door de Arnhemse makelaar J. van Oldeniel. Er volgt nog een formeel beraad over de verkoop van het complex. De eigenaar, Frowein cv, bezint zich op de vraag of de geboden koopsom wel hoog genoeg is.

Na het weekeinde valt het besluit of makelaar Oldeniel het complex kan kopen. Ook dan pas wordt bekend, welk lot zo'n veertig krakers en gebruikers van de panden aan de Bergstraat en Vijfzinnenstraat boven het hoofd hangt.

News Clipping from Arnhemse Courant () De Gelderlander and 17-11-1987 11-1987 about the selling of the properties Bergstraat Vijfzinnenstraat. Color photo by Fred Veldman of a representative of the owners that visited the Vijfzinnenstraat and Bergstraat around that time to check out the situation. Fred snuffed him out and took his picture. Clippings from the Arnhemse Courant and De Nieuwe Krant about our fate. The city needed more affordable housing and one of the areas City Hall was searching for space was the Bergstraat Quarter. To be more precise the Vijfzinnenstraat and the Bergstraat, on 'our' ground. Our beloved venue was at stake. Just as we were doing well and even better. Bad luck indeed!

GOUDVISHAL WILL BE CLOSING DOWN SOON

article by Johan van Leeuwen
photography by Jennifer McLennan

It took a lot of time, blood, sweat and tears before the Arnhem punks finally got a place of their own. And even when the Goudvishal came to existance the people working there had to face many problems. Most of these problems were solved by hard work or just disappeared, but now it looks as if the Goudvishal will close down soon. Now they have to fight an enemy that's much stronger than they are: the local authorities.

authorities.

In back issues of the Nieuwe Koekrand there have been quite a few articles about what was going on in Arnhem and it's not really necessary to go into the past that much. For many years the Stokvishal in Arnhem was the place for bands to play. Though many people from the A...punk scene that worked there didn't exactly agree with the policy of the staff of this youth centre, it was the best

GOUDVISHAL

place at the time and many of them put lots of energy into setting up gigs in a town where the police force probably is the worst in the country and where the punks had lots of hassles with a special police squad: G.B.O. They even came into the Stokvishal now and then to beat people up. I've experienced this myself.

When the Stokvishal closed and was torn down a few months later, this was the opportunity to start something new. It took some time before the Goudvishal opened it's doors. In the beginning they had to deal with many problems: no money, stealing, bands not showing up, fights with nazis and other assholes, police hassle and so on. You name it, they went through it. And now the final thing: they're going to tear the building down soon.

The night before Jennifer and I went to Arnhem to talk with the Goudvishal people about what is going on, there was supposed to be a Conflict gig. Guess what - they didn't show up! So it looks like at least one of the many rumours going on about this band have some truth in it; never trust Conflict? Anyway about 200 people showed up for nothing so I guess Conflict owes them at least an explanation. Many of them came from far away and it must have cost them a good deal of money to get to Arnhem.

Though there quite a lot of people took part in the interview Marcel and Petra do most of the talking. How are things with the Goudvishal these days? Marcel: "Well, we've got to move out. According to the local authorities this building will torn down in April and they will start working on building apartments by the end of this year. We had bad luck not knowing there was this meeting with the city council a few months ago, about what was going to happen to this neighbourhood. If we had known we could have gone to this meeting and would have had a chance to fit into the plans they have. Now they will build housing only - which is great too of course, especially because they will be cheap ones - but it means De Goudvishal has to close down."

So there will be another self management place gone soon? "Yes, I think so. But we won't just leave. We have been fighting hard for this place and have been frustrated for many years. We built all this with blood, sweat and tears and we told the local authorities that we won't leave, especially if we don't get any substitute for this."

Is there any chance they might give you another place then? Petra: "They already accepted us as a special youth group that has the right to have a place of its own and they promised to find us another building. But in fact it's nothing but a promise. We were offered another place twice but both times we rejected the offer. Both places were totally unsuitable and we had to rent them for a price we would never be able to pay."

Marcel: "One of them was a really shitty small place and I guess only about 30 people would fit in." Petra: "It had a nice big bar, but we couldn't have had bands play there. We could only use it as a cafe and

not suitable

that's not what we are looking for." Marcel: "It was also situated in a neighbourhood with housings with the balconies of the housing opposite being only two meters away. No way, we could have had bands play there without getting into a lot of problems with the people living close by."

Petra: "After that they offered us a former customs-shed but we couldn't use that one either. The entrance was on the waterside. This is kind of dangerous as people that drink a lot would surely fall in the Rheine when leaving." One week after they were offered this shed, it appeared to be rented already anyway. Petra: "Now we are on this list at the office that rents buildings for the local authorities. They say they're trying to find something but they won't accept financial responsibility. They always said they were not going to give us any money." Marcel: "But when the Stokvishal closed, there was about f.70.000 left of which we still have to get our share. Unfortunately the money disappeared completely and no one knows what happened to it."

You told me you had to pay everything out of your own pocket. It must be very hard to keep on working like that all the time. Marcel: " Until now we did everything legally. The P.S.P. (Pascifist Socialst Party) even supports us officially. They put in a motion at the council meeting in which they connected financial responsibility to the fact that we are accepted as a special group, but the motion was refused by all other political parties in the council. So we don't expect anything from the local government anymore. I think we will have to squat something again. In fact we would like it much better this way as you only get problems if you deal with the authorities. But we have been looking for a good place all over Arnhem already and we haven't found anything yet. We need at least 375 squire meters. That's also what we are registered for now. The only thing we want is this space and electricity. We can rebuild the place ourselves. That's what we've done here too. But the strange thing is that they spend loads of money on youth centres where nothing is really done and nothing comes out either, while we only need a new place." Where did I hear this before?

establishment

I suppose you all spend many guilders in this place. Petra: "Yes, we did ... and lot's of energy too! Everything was built with our own hands and out of things people threw away." Isn't it very frustrating knowing this will be over soon? Marcel: "Sure, but we all know you always

have to fight the establishment. You can be sure of that. But I think it's even more frustrating when a band such as Conflict doesn't show up. They even didn't take the trouble to phone or tell us they wouldn't be coming over. Damnit!"

Petra: "When we set up a gig, we always have to put in money out of our own pockets to buy the beer etc. The Goudvishal doesn't have any money of it's own and we normally get our loan back the night after the gig. This time we didn't as there was no gig at all and we had to send away all these people that showed up yesterday." Marcel: "This hassle with Conflict probably is the most frustrating of all. Fuck. We do everything ourselves and we have everything in our own hands. We made this agreement with Conflict when they played in Van Hall in Amsterdam and even confirmed it by telephone when they were in Germany, I just can't believe it. Conflict always has such a big mouth about everything and than itthey just shit on you!" Petra: "Actually we can't afford all this." Marcel: "We could have booked them through Paperclip Agency that did the tour for Conflict, but we wanted to keep everything in our own hands and thought Conflict would respect our way of thinking about it."

You seem to have a lot of support from other groups in Arnhem now. In the previous article about the Goudvishal it was said that most of them were against you. Petra: "That's completely different now. The squat movement and other squats in Arnhem fully support us." Marcel: "This article in Nieuwe Koekrand was even copied by a local squat newspaper and it had a lot of good results. We are good friends with the people that didn't like us at that time and when we had some problems here, they immediately came over to help. There's a lot of cooperation now."

When the Goudvishal is gone, this would be a pity for you all here, but also for all the punks living in this part of the country. Marcel: "The Goudvishal undoubtable means something to all the people living in the surrounding towns and villages. There just aren't that many places to go to around here in the east. Arnhem is also very close to the Germany and we always have many German people visiting our gigs." Petra: "And it has a social function too. Without this place, many people just wouldn't be able to meet each other." Marcel: "You can see how important the Goudvishal has been to the local scene. There even are new bands when it has been rather quiet for many years before. It stimulates people."

But this will be all over soon. Marcel: "Well, we won't just leave. We'll make it as difficult for them as possible." Petra: "At this moment the most important thing to do is get as much publicity as we can. We have to show the authorities what we are and that we still are here. We have to make sure people know about us and that they won't forget us either." Marcel: "There's going to be a new Goudvishal. That's a thing for sure. Maybe it will take some time. We don't know if it's going to be a big hallagain but we will at least find something in between; even if it's just for a short time!" ●

Article in fanzine the Nieuwe Koekrand from Amsterdam from our friend Johan van Leeuwen (RIP) about our problems and the threat of closure (Nieuwe Koekrand, number 77, January 1987) To the right our Pamphlet / press release heavily criticizing the devastating effects of the City Hall policies on the youth in general and our own problems in particular. With special attention for the ignorance and clumsiness of City Hall regarding kids who want to do it themselves and are not into labels.

HOE VERPLETTEREND IS ARNHEMS JEUGD BELEID!?

35

Panden Bergstraat en Vijfzinnenstaat vanavond geveild

'Verzet bij gedwongen vertrek uit kraakpand'

Door onze verslaggever

ARNHEM — Ruim veertig krakers en gebruikers van de gebouwen aan de Bergstraat 8-10 en de loods aan de Vijfzinnenstraat 16 in Arnhem hebben verklaard zich te zullen verzetten tegen de eventuele ontruiming en sloop van de door hen genutte panden.

Sommigen van hen wonen al bijna zeventien jaar in 'Nederlands oudste kraakpand' aan de Bergstraat 10. Ze zeggen jaren geleden een geld en energie in het onderhoud van dit gebouw gestoken te hebben en claimen hun woonrecht. Ze willen daarom een huurovereenkomst met de nieuwe eigenaar van de percelen.

Hun onderkomens komen vanavond namelijk onder de hamer tijdens de veiling met toeslag in het Notarishuis te Arnhem. De genummerde loodsen aan de Vijfzinnenstraat, en de bijbehorende percelen zijn voor 313.000 gulden ingezet. "Met de veiling van die panden worden veertig mensen meegeveild", aldus de krakers.

Kantoorgebouw

"Op 1 januari 1971 is het voormalige kantoorgebouw van de tabakshandelfirma Frowein (uit 1880) gekraakt. Vanaf dat moment hebben wij, ja aangedrongen op een huurovereenkomst. We hebben meteen een symbolisch huurbedrag overgemaakt op de rekening van Frowein. Dit bedrag werd teruggestort, want hij wilde niets met ons te maken hebben", aldus Fred Veldman en Jan van der Laak. Beiden zitten al vanaf het prille begin in het pand aan de Bergstraat 10, waarin indertijd twintig krakers woonden.

Zo'n vijftien jaar geleden kregen ze te maken met de Amrobank die van Frowein het beheer over de panden had gekregen. Ook de Amro wilde niets van een huurovereenkomst weten. In de jaren daarna hebben we wel de dakgoten schoongemaakt, de panden geschilderd, en overal onderhoud moeten plegen", aldus Ton van Don, die al tien jaar in het kraakpand woont. Ook zijn allerlei acties (parkeerproblemen) ondernomen om de buurt te betrekken bij de activiteiten in en om de kraakpanden.

Tien jaar geleden kregen de krakers weer een nieuwe onderhandelingspartner: de Kinkelder Groep bv. De Amro had de panden van Frowein en de bijbehorende grond in optie verkocht aan Kinkelder, die samen met de Algemene Arnhemse Woningbouw vereniging (44 huizen) de verwerbouw en Vijfzinnenstraat en Bergstraat en had daarom ook geen zin in een akkoordje met de krakers.

Bergstraat 8 en 10. In die panden woont dit vijftal al jaren. Door een publieke veiling van die huizen dreigen ze hun etages op korte termijn te moeten ontruimen. Daartegen zullen ze zich echter verzetten.

Left, yet another article in De Gelderlander 17-11-1987 about the eviction and demolition of all the squats in the Bergstraat Quarter, not only we but also our neighbors were in trouble. On the photo second right is Fred Veldman. (Photo APA 16-11-1987) This page, More items in De Gelderlander (04-12-1987 / 03-12-1987). Next page, De Lokstem (sloop Goudvishal uitgesteld) and in some unknown local rag about the acquisition of all the squats in the Bergstraat and Vijfzinnenstraat by City Hall and the purchase by City Hall of Vijfzinnenstraat 103 as an alternative accommodation for the Goudvishal. The demolition of our den was postponed until further notice. Yes sir, there seemed to be some sort of light at the end of.

Gemeente koopt ook Goudvishal
Punkers naar andere ruimte

Door onze verslaggever

ARNHEM — De gemeente heeft er iets voor over om de punkers van de Goudvishal aan de Vijfzinnenstraat een ander onderdak te bieden, nu vast staat dat deze hal met het oog op woningbouw wordt gesloopt. De gemeente is er deze week in geslaagd het pand met de omliggende grond voor f 170.000 te kopen.

Terrein en opstallen werden gekocht van een speculant, die er via aankoop van Arbema BV. De BV nam de zaak eerder over van de Kinkelder.

De transactie volgde op een andere aankoop, waarbij drie oude panden aan de Bergstraat voor de neus van enkele beleggers konden worden weggekaapt. Dat kostte de overheid f 350.000. Na verrekening van alle opbrengsten kwam ongeveer een tekort van een ton voor rekening van de gemeente.

Vertraging

Zodra een grondruil met de eigenaren van de Kraanflat rond is, de onderhandelingen met aannemer BAM-Vermeulen afgerond zijn en de discussie over de bijzondere bouwplaatskosten helderheid heeft verschaft kan worden begonnen.

De Algemene Woningbouwvereniging Arnhem wil 44 woningwetwoningen laten bouwen. Vermoedelijk kan er niet meer volgens plan in '88 worden gestart. Overigens bestonden er tien jaar geleden al plannen.

Er is zoals wethouder G. Velthuizen zegt bij de gemeente 'een breed draagvlak' om de punkers aan een vervangende ruimte te helpen. Desnoods wordt er een ruimte gekocht.

Stokvishal

Die gemeentelijke steun ontbrak in de periode van de Stokvishal. De jongeren daar werden destijds zonder pardon op straat gezet. Na verloop van tijd kraakten ze de Goudvishal.

De bewoners van de kraakpanden in de Bergstraat, naar eigen zeggen misschien wel de oudste kraakgroep in Nederland, hebben alle medewerking verleend aan de transactie via de veiling. Op de bewuste dag meldden ze nog dat zij zich met hand en tand tegen uitzetting zouden verzetten. Velthuizen sluit niet uit dat dit de koop voor de gemeente heeft vergemakkelijkt.

Bewoners kunnen tot medio '88 blijven
Gemeente koopt kraakpanden aan Bergstaaat

4/12/87 Geldal.

ARNHEM — De gemeente Arnhem heeft de kraakpanden aan de Bergstraat 8 en 10 aangekocht. De huizen werden enkele weken geleden geveild in het Notarishuis. Toen werd er, samen met een aantal loodsen aan de Vijfzinnenstraat, een bedrag geboden van bijna 3,5 ton.

De panden aan de Bergstraat zijn de oudste kraakpanden van Nederland die nog in gebruik zijn. Zo'n 17 jaar geleden werden ze gekraakt toen de voormalige eigenaar, een tabaksgroothandel, zijn activiteiten staakte.

De panden stonden op de nominatie om gesloopt te worden, maar een aantal jongeren nam er bezit van, bood de eigenaar huur aan en bleef jarenlang onderhandelen over een officiële huurovereenkomst.

De erven van de tabaksgroothandel had de woningen in beheer gegeven aan een bank die op haar beurt de huizen te koop aanbood. Aannemersbedrijf De Kinkelder nam een optie, maar dit bedrijf ging medio dit jaar failliet.

Toen bekend werd dat de panden geveild zouden worden en gesloopt lieten de bewoners weten dat ze hun huisvesting niet zonder slag of stoot zouden opgeven. Al eerder hadden de krakers, waarvan de meesten al jaren aan de Bergstraat wonen, bezwaar aangetekend tegen de plannen van de gemeente om de bestemming van dit deel van de Bergstraat te veranderen. De gemeente had plannen voor 44 woningen.

De bewoners hebben deze week overleg gepleegd met wethouder G. Velthuizen van volkshuisvesting. „Hij heeft ons toegezegd dat we voorlopig tot de zomer van 1988 kunnen blijven. Daarna zou pas over sloop gepraat worden", zegt een van de bewoners.

Hij en de medebewoners zijn enorm verheugd dat de hele kwestie nu een onverwachte en positieve wending heeft genomen. „We hebben van Velthuizen te horen gekregen dat we maar eens een paar suggesties moeten komen die kunnen leiden tot behoud van de panden. Als de gemeente ons de panden kan verkopen voor een aanvaardbare prijs zullen we dat zeker overwegen. Dan kunnen we de ruim 100 jaar oude huizen renoveren en blijft er een stukje historie behouden voor Arnhem."

Of het zover komt is nog de vraag, omdat de gemeente met een bouwplan voor 44 woningen in de sociale sector zit. Die woningen zullen een keer gebouwd moeten worden. De bouw had eigenlijk dit jaar al zullen beginnen, maar werd op het allerlaatste moment afgelast.

De deze maand geplande afbraak van de Arnhemse punktempel, de Goudvischhal is voorlopig even van de baan. De eigenaar van het gekraakte pand, aannemer Kinkelder, wil de hele boel en omstreken platgooien om er nieuwbouw te plegen. Omdat er behalve woningen ook bedrijfsruimte moet komen is er een gedeeltelijke bestemmingsplanwijziging nodig. De gemeentelijke procedure daarvoor is inmiddels op gang gebracht, maar kost de nodige tijd. De goudvischhal kan tot halverwege volgend jaar blijven bestaan in de Vijfzinnenstraat.

Desalniettemin wordt er al gezocht naar een ander onderkomen om de aktiviteiten voort te zetten. De gemeente is officieel niet verplicht voor een nieuwe ruimte voor de punkers te zorgen ('het gekraakte pand is van een partikulier'), maar wil wel meewerken met het zoeken naar vervangende gebruiksruimte voor de punkkultuur. Het probleem is dat de gemeente (er) geen geld (voor over) heeft. De eerste alternatieven die door de gemeente zijn aangedragen waren zo onzinnig (te klein, te ver weg) dat de punkers in een boze brief aan het stadsbestuur duidelijk maakten zoiets een regelrechte belediging te vinden. De ambtenaren willen nu in meer samenwerking met de goudvischhallers naar een goede oplossing zoeken. De woorden zijn goed, nu de daden nog...

SLOOP GOUDVISCHHAL UITGESTELD

SLOOP GOUDVIS UITGESTELD pagina 6

Door onze verslaggever

ARNHEM – De punkers die van de Goudvishal de Vijfzinnenstraat in Arnhem gebruik maakten k[rijgen] aan dezelfde straat een nieuw onderkomen.

De gemeente Arnhem wil het pand op nummer 103 aankopen van een particulier uit Nijmegen.

Arnhems wethouder G. Velthuizen wil met de punkers een huurovereenkomst aangaan voor gebruik van het pand. De jaarlijkse huurlasten, die ongeveer 12.000 gulden bedragen, worden door de gemeente gesubsidieerd.

De Arnhemse punkers moeten de Goudvishal verlaten, omdat de gemeente het pand wil slopen. Het terrein wordt door de Algemene Woningbouwvereniging Arnhem bebouwd met 44 woningwet-woningen. De huizen worden er vermoedelijk volgend jaar neergezet.

Toezegging

Toen de gemeente zijn voornemen bekend maakte om de Goudvishal te slopen deed Velthuizen de toezegging dat de punkers aan een andere ruimte zouden worden geholpen. Dat gebeurde niet toen de gemeente besloot de Stokvishal te slopen. Die hal werd destijds door de punkers gebruikt en zij werden vóór de sloop op straat gezet. Daarop kraakten ze vervolgens de Goudvishal.

Het pand dat de gemeente nu voor hen wil aankopen is lange tijd als woonruimte verhuurd gew[eest]. Ook is het nog een tijdje gekr[aakt]. Voordat het als ontmoet[ings]ruimte voor de punkers dienst doen moet aan de binnenkant een en ander worden opgekn[apt]. Het interieur is tamelijk verw[oest]/loos.

Geluiddicht

Zo moeten het sanitair e[n] centrale verwarming nog wo[rden] vernieuwd. Bovendien moet [de] ruimte geluiddicht worden [ge]maakt want er wordt ook [ge]vooral gemusiceerd door de [pun]kers.

Wethouder Velthuizen is be[reid] om de benodigde materialen te [be]talen. De opknapwerkzaamhe[den] willen de toekomstige gebruik[ers] zelf uitvoeren. Voordat zij kun[nen] beginnen, moet de Arnhemse [ge]meenteraad overigens nog zijn [in]stemming betuigen met het vo[or]stel.

Gemeente wil ander pand aan Vijfzinnenstraat aanbieden

Nieuw onderkomen punkers

Gerard Velthuizen of the PvdA (the social democratic party) was the alderman responsible for our new accommodation. He turned out to be quite a good guy. Here he hands out pamphlets against Apartheid at Central Station in June 1988. (photo APA 09-06-1988)

DIY or DIE! Punk in Arnhem
1988

MOVING (UP?)

VIJFZINNENSTRAAT 103
So, eventually (1987) we squatted in a new place ourselves and it's in the same street on number 103. At the time it had been abandoned for well over a year. We are experienced now at squatting but receive an eviction notice quit quickly. So we leave the place to avoid a confrontation with the police. We tell the City this place number 103 would be a good alternative we would leave number 16A for and they adopt the idea and eventually (1988/1989) buy the place and let us rent it.

Research produced a map made by Vincent of the two floors with the ground floor showing a totally different placing of the stage layout on the map as was eventually realized.
In the notes of our weekly meeting on April 15 1988 it says that all attendees visited number 103 as to view the situation. It was agreed that the placing of the stage on the map wasn't the right one considering people who'd enter would walk straight into the melee in front of the stage and this stage position produced two blind spots on either side of the stage. So it was decided to place the stage at the street front of the premises with a wall alongside which allowed for entering audience members to avoid the mosh pit upon entering the premises through the front door which at that time was still situated at the street front end of the building.
All the notes from our meetings at the time are made by Vincent and they all tell the tale of the Foreman that's most disgruntled about the lack of work rigor and morale of the renovation workers, that's us LOL.

City Hall subsidizes the rent because it would otherwise be far too expensive for us. This way we are n get a legal status; not that we seek to be legal as some kind of goal in itself (Legal — Illegal — Scheissegal, like Slime used to sing). To be able to do this the City demands we become a legal entity so we head out to a local law firm for the making of an arrangement for a Foundation of which I become the first

Left the main entrance of Vijfzinnenstraat 103. This page, view from 103 to 16A a bit further down the street (the building with the white lines) and the facade of the old moped shop (Moto Import Huige BV) slash store slash coach house; the Kleine Eusebius Church is still standing at this point. (photos Vincent van Heijningen)

Renovation works in full swing. Top left and bottom the ground floor and top right the new wall between the meeting room and the printing workshop. Top right backstage / band room. Next page, thinking about Vijfzinnenstraat 103. Left one of the first layouts of the new hall, in the middle hanging out of the printing workshop window Henk Wentink.

Chairman. This is only just to satisfy the City and the civil servants there; we are not changing our way of organization and decision-making one bit.

The new place is heated and has hot running water, which is a real luxury deal for us. What we don't know yet is that we have to come up with plan B to be able to cover the new found costs like rent and electricity and gas bills.

RENOVATIONS
So Town Hall bought the place at Vijfzinnenstraat 103 cheap after we had squatted it and left it when we got summoned by the courts. They gave us a lease to let somewhere in the middle of 1988 and we started renovating the place to turn it into our new Punk venue. We are slaving at it with all we got from that summer 1988 until March / April the next year 1989 when the old place Vijfzinnenstraat 16a will be due for demolition. During all of this we are still doing the shows at number 16a at the same time.
We painstakingly work at it but it's a lot of hard work. We have to totally strip the inside, insulate the walls and cement and tile a group of audience toilets from scratch.

The deal with City Hall is they buy the property and let the place to us, to our foundation 'Stichting de Goudvis' to be exact and we do the renovations ourselves with building materials and tools supplied by or by means of the city. The legal foundation entity we erected in 1987 on counts of City Hall requiring us to take on a 'legal' guise (WTF?) I was the first chairman.
We are used to do our renovations ourselves but totally underestimate the requirements of the place for making it soundproof. At Vijfzinnenstraat 16a we had neighbors too of course but the ones on the left was a business (Peter van Ginkel Art supplies) and the ones on the right were the Bergstraat squatters but who had their living quarters separated by a couple of warehouses of their own so they were not really bothered by our Punk racket. At Vijfzinnenstraat 103 however there stood this rather large tower block

On the left the founding act of the first foundation 'Stichting De Goudvis' on 14-10-1987 with Mister Marcel Stol as first Chairman. And above, yes, almost finished, the main (and only) stage. To the right just nicely in front of the stage the infamous black iron column against which numerous heads ended with bumps and bruises or worse.
(photos Vincent van Heijningen)

building with dozens of flat apartments with people living there, but we will get to that later on.

The renovations take a bloody long time, as you can see from the photos the two stories are stripped and walls have to be created upstairs to create a couple of rooms for office, printers and stuff.
This time though, there's some money and the deal is that we can buy material, save the receipt and take the receipt to City Hall. The Praxis on the Amsterdamseweg is the nearest store we visit to buy the stuff.
I think Vincent is overseeing the building from our end. This time it's even more work considering we have to operate the ongoing shows at number 16A and work at number 103 at the same time. My band Neuroot is quite busy this year so I have to gig a lot during the weekends and rehearse during the week as well. I remember tiling the toilet walls and lifting these rather heavy plating to be fixed on the ceiling. I remember visiting the Praxis hardware store on the Amsterdamseweg a lot, this was the one closest by and we could bike to. The Goudvishal always took up a lot of our time, but during this time it's a full week's job including weekends.

THE BUILDING 103
It's an old coach house that belonged to a large rich man's villa from the 18th century. The villa was torn down in 1965 and they built a flat right there. At first the coach house was converted to a frame makers workshop at the beginning of the 20th century and when that went out of business it became a grinding shop during the 1950's and 60's. Eventually it turned into a moped shop in the 1980's.
The new place is way smaller than the big hall but larger than the small space part of the old place. It's got a garden I have seen only once and an upstairs that's quite suitable for offices and a backstage room equipped with a kitchenette.
The problem at first is to get all the shop trappings out and create an open space suitable for a concert audience to move around in. Off course it's got these metal pillars again (ouch) where there will be some

future slamming against once more of course. Bigger problem though is the total absence of audience toilets downstairs so we have to build these from scratch.
The place is equipped furthermore with the steepest of stairs I've ever seen in a concert venue and a further source of much bruising and injuries for some people in years to come; you better sober up ascending AND descending this mother.

My mother is moving house around that time and Henk and I manage to put some of her old furniture (sofas and tables) to further use in the backstage room.
We intend to make use of it, this time making a comfortable backstage room for the bands with large sofas and stuff upstairs' at number 103. Besides that, there's heating and a fridge, which seems very normal but we considered quite luxurious. And there's a toilet / shower and a kitchenette wow! And natural light coming in through real windows!

MOVING OUT AND IN
Already at the end of 1987 we started preparations for the removal from number 16A to number 103. First, we needed to empty number 103 and at the same time we were taking time to think through the new layout of the building. Questions like where to locate the stage, the main entrance, band room, bar, toilets (yes, finally real toilets for boys and girls), our printing workshop and of course the meeting room for our beloved weekly Friday meetings. We got some help of the municipality. The same older clerk who gave us at that time the key of the Stokvishal arranged a small budget we could use to buy construction materials and tools. He also advised us what would be the do's and don'ts of arranging our new venue.

It was a crazy hectic time, much too much to do. While thinking about and building up number 103 we also had to deconstruct the old hall at number 16A to collect materials, to pack all we wanted to take in boxes and bags and to keep in touch with City Hall about wagon loads of red tape and countless questions

Those were the days. Our new venue at the end of the nineteenth century with to the right the (then) new subsidiary / factory of the Stokvis Company (photographer unknown 1890-1900), the narrow pathway (De Wolvengang) leading downhill to the river Rhine barely visibly separating the two. The same firm who gave its name to the Stokvishal. The new Goudvishal in those days used to be the coach house of a pretty large mansion at the Utrechtseweg (then: Utrechtsestraat number 21) on the outskirts of town (bottom left). Bottom right, clipping from the Arnhemse Courant in 1900 where the coach house was separately (from the Villa) offered for sale. Bottom left, the said mansion (Utrechtseweg 21, then: Utrechtsestraat number 21) itself in 1940, before it was heavily shelled and damaged during the war. Before the war it used to be an orphanage and after the war it was torn down in 1964 to be replaced by a rather large flat building that's still there today. In between the Villa was used by the Justice Courts. (1940 photographer unknown; Villa acquisitioned by the German occupier; Gelders Archief)

While being pretty busy at number 103 we still organized gigs, pub evenings and other events in the old Goudvishal. Never a dull moment, right. Top, God on 11 February 1988. Bottom from left to right, four times Upset Noise and Aflict on 3 March 1988. Middle photos: Upset noise drums. (B&W photos Alex van der Ploeg)

DIN A2 Posters, silkscreened, Marcel Stol, 1988

Impressions of God (drummer Daan), Fireparty (right corner and bottom middle) and Scream (top right and left) with top middle photo Dave Grohl from Scream behind his drum kit. Goudvishal mainstage 11-02-

Audience and crew havin' a good time. Upset Noise Merchandise table top right, bottom left Raymond Kruijer (right) and Marlon Huijbers; Martin Schmidt, Pietje and Henk Wentink right under the 'LIFT' sign. Top left Alex a.o. mingling in the pit (B&W photos Alex van der Ploeg)

to be answered. Once again, we had only a short period to collect whatever we needed to use from the old Goudvishal and to transport it to our new spot together with all our gear. For the last time we used our 'borrowed' lorry from the Dutch Railway Company. For the last few years it had been parked in a corner of the main hall collecting dust. But now it could prove itself just one more time. It was still an unhandy heavy thing, but this time it took only just 100 meters to reach our new spot. We were still building up the new hall when the contractors arrived with the real heavy machinery to tear down the old hall.

Once again we were also working with a small group. In spite of all the kids who said yes and wrote their name on the weekly work schedule just a handful really showed up to the job. It led to a few bitter arguments during our weekly meetings on Friday evening and a whole lot of grumbling in our meeting records thanks to Vincent who was also our secretary. But he sure had a point. Too often, we worked with just a too small crew of just four or five people and that wasn't enough to get the job done.

Building up our new venue after stripping the old moped store to the bone however was also a lot of fun. Thanks to the municipality all kinds of sophisticated equipment was available. So drilling, breaking, carpentry, installing electricity, water and so on, it all went a lot smoother than we were used to. Still thanks to the old clerk who helped us before. At the beginning, we were doing things like we always did them. Then he walked in to see what and how we're doing, sighted, smiled and shook his head. Then he said all right, people, you tell me what you might need, I will take care of it or you take care of it and City Hall will pay the bill. That was splendid, I loved working with heavy equipment. And yes, of course, in spite of all the hard work, all the blood, sweat and tears, we did not finish the hall in time for our first gig. For fuck's sake.

FUNNY BUSINESS
All the time the regular R&R business are not interested in the bands we are programming. They probably are not aware of this vast (inter)national subculture that's going on. So they don't bother us. Better. Towards the end of the 1980's era a lot more (semi)'professional' promotors and venues will latch onto our bands and ruin it. A precursor of this is my and our beef with this booking Agency Paperclip from Nijmegen, a sort of second rate Mojo agency who organize Dutch dates for foreign 'alternative' bands.

The Subhumans (UK) play the Netherlands and we think they should really play the Goudvishal but instead are booked by Paperclip to play some of their friends squat in Nijmegen and it's all 'old boys network' crony business with Paperclip and friends. I can't really reach the band itself, first literally and then morally as well and it's truly frustrating. I end up confronting the Paperclip booker and pouring a bottle of beer out on his head at the gig in Nijmegen out of pure frustration.
Much later on in 1989 we book No Fx through Paperclip all the same and I guess we must have made some sort of amends by then. At the end of the 1980's the so-called 'network of friends' is dissolving and the people left standing are turning it into a business as usual after all.

It's all guarantee fees and percentages with these people, hotels and technical demands for audio and lighting and contracts. People like Paperclip pretend to be alternative while in fact they function as subcontractors to the bigger agencies. Very disappointing to see that the Subhumans, one of my all-time favorite Anarcho bands from the UK at the time, are not approachable by grass roots Punks Squat venues like ours. They never play(ed) places like Goudvishal, Emma / Van Hall but mostly the state subsidized youth centers or other friends of Paperclip. In the Netherlands anyway. I write about it in Nieuwe Koekrand, the foremost Dutch Punk Fanzine from Amsterdam by Johan van Leeuwen. Paperclip go out of their way in defending themselves in Nieuwe Koekrand claiming

DIN A2 Posters, silkscreened, Marcel Stol, 1988

Kids at the main stage and in the mosh pit during the gig of the Instigators on 26-03-1988. Top two photos left: The Instigators (GBR), Top Right Toxic Reasons. Bottom middle SCA (NED) from Amsterdam. (B&W photo Alex van der Ploeg; color photographer unknown)

More gigs people. Top left Toxic Reasons (USA) and bottom left the Zero Boys (USA). Bottom right Yeasty Girls (USA) on mainstage Goudvishal 29-04-1988. (photos Alex van der Ploeg)

Audiance at the main stage and a photo of the steel gate separating the front of our building with that of the warehouse of the Bergstraat neighbors (Fred and Scotty). (color photo Vincent

VERBODEN TE WIEDEN!

The old hall still did well. Thanks to the postponed demolition, we could still do our thing while, during the week, we were re-constructing our new den and on weekends we were doing music in the old one. Even Arilds little facade garden is blooming. The sign says 'Weeding Forbidden'. The (fish) signboard above the entrance is made by Pietje. (Color photos Marcel Stol; B&W photo by APA)

Anja (OG Crew)
"In the 1980's I was unemployed and thought of this as the ideal way to spend time. I really saw it as my job; collectively organizing shows and concerts and such and realizing them."
"Ik was werkloos in de jaren 80 en vond dit een ideale tijdsbesteding. Ik zag het echt als mijn werk: met z'n allen een concert voorbereiden, organiseren en laten plaatsvinden."

Yob van As (regular audience)
"Amebix by a landslide, Scream (seen this again lately and don't understand why cause I thought it to be quite sloppy), Kina, Kafka Prossess, God a couple of times (hell of a band at the beginning until they became a kind of proto-stoner band) BGK, too much too mention frankly but after some 35 years I can't quite remember it all. And the house band Neuroot off course!"
"Amebix met een straatlengte voorsprong op bijna alles, Scream (laatst nog teruggezien, snap ik niet helemaal, het was een beetje een zooitje), Kina, Kafka Prosess, God een paar keer (wereldband in het begin, tot ze een soort proto-stoner werden), BGK, te veel om op te noemen eigenlijk, maar na zo'n 35 jaar laat mijn geheugen me een beetje in de steek. En de huisband Neuroot, natuurlijk."

Pietje (a.k.a. ZEP, crew)
"The best gigs? Scream still is a fine bunch and MDC being my faves but the first Napalm Death gig was brilliantly left field. The rest of the crowd thought it really sh#t and not straight up Punk enough I think."
"Beste ?? Scream blijft fijne band en MDC waren wel m favorieten maar de eerste Napalm Death optreden vond ik briljant vaag:) de rest van de concertgangers vond het volgens mij 10 x niks dat vage gedoe wat niet 123 punk genoeg was voor ze was."

Anja (OG Crew)
"In the 1980's I was unemployed and thought of this as the ideal way to spend time. I really saw it as my job; collectively organizing shows and concerts and such and realizing them."
"Ik was werkloos in de jaren 80 en vond dit een ideale tijdsbesteding. Ik zag het echt als mijn werk: met z'n allen een concert voorbereiden, organiseren en laten plaatsvinden."

Petra Stol (OG crew)
"I thought the Italian bands oozed a lot of power. These nights were always very energetic. I'm talking Raw Power and Negazione. And Neuroot off course. Who are going places the last couple of years, despite the fact that Marcel is the one and only original member left now. They did some impressive Asian tours recently amongst others."
"Vond de Italiaanse bands altijd veel power uitstralen. Waren altijd energieke avonden. Dan heb ik het over Raw Power en Negazione. En natuurlijk Neuroot! Die de laatste jaren weer aan de weg zijn gaan timmeren al is alleen Marcel (oprichter) nog over van de oude bezetting. Ook recent met impressive tours in Azie onder andere."

Helge Schreiber (regular German audience)
"Ahhh there were ao many real cool concerts. Scream/ Kafka Prossess I thought were super, Concrete Sox / Heresy or Varukers/ Inferno also Soulside / Negazione . The gigs when Neuroot played were the best I thought. Bauplatz Venlo, Goudvishal Arnhem, Eschaus Duisburg and AJZ Bielefeld were the Top 4 of my concert venues in the 1980's. I saw the coolest concerts right there."
„Ahhh, da waren so viele sehr geile Konzerte. SCREAM / KAFKA PROSESS fand ich super, aber auch CONCRETE SOX/ HERESY, oder VARUKERS/INFERNO, auch SOULSIDE/ NEGAZIONE. Die Konzerte wo NEUROOT gespielt hatten, waren für mich immer mit die besten Konzerte. Der Bauplatz Venlo, die Goudvishal Arnhem und das Eschhaus in Duisburg und das AJZ Bielefeld waren mein Top 4 Konzert-Läden in den 80er Jahren, wo ich die geilsten Konzerte gesehen habe."

Henk Wentink (OG crew)
"Pff, diffiicult question, I've seen so many. I liked Scream very much, just like Jingo de Lunch, MDC, UK Subs, God, Upset Noise, Gore, DOA and of course the houseband Neuroot. What I liked was the wave of straight edge bands like No for an answer, Gorilla Biscuits and Youth of Today. They brought new energy to the table and a new vision. Mother was a real favorite."

"Pfff, dat is een lastige, zo veel gezien en gehoord. Scream vond ik erg goed, net als Jingo de Lunch, MDC, UK Subs, God, Upset Noise, Gore, DOA en natuurlijk de huisband Neuroot. Wat ik erg leuk vond was die hausse aan straight edge bands als No for an Answer, Gorilla Biscuits en Youth of Today. Dat was weer goeie energie en een nieuwe blik. Mother was een grote favoriet."

Hermann Wessendorf (regular German audience / Bassplayer Brigade Fozzy)
"Government Issue and Heresy. I was sitting on stage during the Government Issue show. John Stabb came close and yelled in my rear. I pulled his hair and he screamed even harder! I had a lot of contact with Neuroot. They are, together with Pandemonium, BGK, Larm and WCF, one of the most important Dutch Hardcore bands."

"Government Issue + Heresy. Ik zat op het podium bij de Government Issue show. John Stabb kwam dicht bij mij om in mijn oor te schreeuwen. Ik heb aan zijn lang haar getrokken, toen schreeuwde hij nog harder ! Ik had veel contact met Neuroot voor mij, samen met Pandemonium, BGK. Larm en WCF, een van de belangrijkste Hardcoreband uit Nederland."

Gwen Hetaria (OG crew)
"Above all Scream! And Neuroot off course :-) and Youth of Today but their concert we did at Willemeen because the new Goudvishal was moving to 103"

"Met stip op een, Scream! en Neuroot natuurlijk :-) en Youth of today, maar dat concert werd in Willemeen gehouden, volgens mij omdat de Goudvishal ging verhuizen naar 103."

Guus Sarianamual (audience / fellow Punk show organizer Chi Chi Club Winterswijk)
"Difficult question, there were so many cool concerts. I do remember liking the concert of Jingo de Lunch very much, but like I said there were so many cool nights."

"Poeh, daar vraag je met wat, er waren zoveel te gekke concerten, kan me nog wel herinneren dat ik het concert van JINGO DE LUNCH helemaal te gek vond ! Maar zoals ik al zei, er waren zoveel te gekke avonden."

Marleen Berfelo (OG Crew)
"Saw a lot of real cool bands, Scream, Negazione, Toxic Reasons, Amebix, Kafka Prossess, etc and Neuroot off course and No Pigs and GOD."

"Ik heb heel veel goede bands gezien, oa Scream, Negazione, Toxic Reasons, Amebix, Kafka Process, etc, en natuurlijk Neuroot, No Pigs, GOD."

Anja de Jong (OG crew)
"Uk Subs, Colera, Negazione, Raw Power, SNFU and above all RKL and DOA."

"UK Subs, Colera, Negazione, Raw Power, SNFU en bovenal RKL en DOA."

Martijn Goosen (regular audience)
"I don't know, the most fun concerts weren't necessarily the best ones."

"Dat weet ik niet, de leukste waren ook misschien niet altijd de beste."

they still have some sort of Punk street credibility whilst making a living off of organizing live shows for Anarcho punk bands.
We have a similar experience regarding Conflict, the well-known 'anarcho' punk band from the UK who are touring Europe too through an agency (Paperclip presumably) and after some time I manage to speak to Colin on the phone and we agree to set up a gig for them in our Punk squat venue the Goudvishal; their other dates are (again) predominantly State Youth centers. Eventually they never show up and never hear from them either. The audience shows up on a Monday evening at number 16A but no Conflict. Instead a local band played for free (forgot which one, sorry).

The local state Youth center Willemeen never shows any interest at all in organizing 'our' Punkshows or harboring our group to organize Punk concerts at Willemeen, neither do we and that's why we squat our own place. Somewhere along the line Rene Derks, the Willemeen promotor discovers we regularly draw a larger crowd than he does at the Willemeen and there's talk he's considering organizing Punk concerts as well.
We have a 'serious' talk with him and 'persuade' him and in the end he's waving it, which would be totally unfair if he wouldn't because of the total inequality in means of money. His crony Harold Oddens will call himself 'Director' to the Goudvishal somewhere in the 1990's when a lot of the people who are volunteers at the Willemeen are just as frustrated by this state youth organization as we were 10 years before and all latch on to the Goudvishal, leaving Willemeen.

Rene Derks (promotor Willemeen Arnhem, state youth center)
"Relations were good. We were considerate of each other's program"(SIC, ed.) and a lot of the crew and audience would attend both locations. After a strike of some time and as a consequence to the whole situation all the Willemeen volunteer crew would switch over to the Goudvishal and support them."
"Die verhouding was goed, er werd rekening gehouden met elkaars programmering (SIC, red.) en veel van de bezoekers én vrijwilligers kon je op beide locaties tegenkomen. Gevolg van de hele situatie was dat alle Willemeen vrijwilligers na een periode van staking zijn opgestapt en voor een gedeelte de GVSH zijn gaan ondersteunen"

In the end these Goudvishal people would step into this trap arranging gigs with all these (semi) professional booking agencies big time like they were used to at Willemeen, people say inevitably, but not on our watch!
We have a second run in with a booking agency booking Negazione, who over the years turn from a bunch of grass roots squat bandana punks from Italy to these long haired hard rock looking band flirting with the mainstream; a bit like Jingo de Lunch from Germany, except for the songs that is. They suddenly have enjoyed 'sucksess' riding the wave of their popularity in the punk scene and lose their way. They end up touring through Double You / Mojo which is the big time R&R corporation for live music in the Netherlands. Eventually Mojo (literally) sell out to the American corporation Live Nation.
We discuss it within the group (as always) and decide to do it anyway for old time sake with Negazione. The gig turns sour because far to few people show up and we are left with the band demanding their 'guarantee fee' which surpasses the money at the door big time. I can't precisely remember how we solved this 'problem' but I guess we sent them on their way dodging the Double You whining afterwards and decided to not do this anymore. Much later on in the millennium the Goudvishal 'management' enjoys warm relations (yuk) with Mojo…..

Thinking about this now you could see punk 'agencies' emerge, especially from Germany who organized quite some tours for especially the US bands coming over. They (obviously) were familiar with the (punk) squat venues part of the underground venue infrastructure in Europe back then so they were not fazed by it at all and we could easily work with them on the basis of 'no hotels / no guarantee fees'. Some of these 'punk agencies' have managed to still exist and even make a living off of it (Destiny / Mad).

DIN A2 Posters, silkscreened, Marcel Stol, 1988

Gore (NED) and Culture Shock (GBR) played the main stage on 27-05-1988. (photos Alex van der Ploeg)

HDQ (GBR) and top right Political Asylum (GBR)
on the mainstage (photos Alex van der Ploeg)

Lethal Gospel (USA) top left and again HDQ (GBR) during their gig of 1 September 1988. Large photo somebody dancing in the main hall near the puddle. Finally a picture of one of the numerous puddles somewhere in the main room. Thanks to the many breaks and parties on the roof there was always at least one puddle of water. Fixing the roof therefore was an eternal mission. (photo Alex van der Ploeg)

DIN A2 Posters, silkscreened, Marcel Stol, 1988

Top Left, middle and right Extreme from Vienna on the main stage on 04-04-1988. Bottom left corner Joyce McKinney Experience(GBR) and Visions of Change (GBR) bottom right during the same gig. (photos Alex van der Ploeg). Bottom right the crew enjoying the summer nights outside. (photo Marcel Stol)

RKL (USA) during their concert in a crammed house on 12-06-1988. (B&W photos Alex van der Ploeg, color Mieze Zoldr)

Audience and crew during RKL (USA).
(B&W photos Alex van der Ploeg)

DIN A2 Posters, silkscreened, Marcel Stol, 1988

MEANWHILE AT VIJFZINNENSTRAAT 16A: THE GIGS
But we didn't care about all that we just put on the shows and some were among the best attended that year with the Accused, MDC / SNFU and RKL all American bands that sold out the place.

I used to provide Fred Veldman, our sound guy with music cassettes (MCO) before shows and this way we taped a lot of shows. Some of the best recordings came from 1988 and made it to one of the 'Live at Goudvishal 1984-1990 DIY or Die!' samplers. Around that time I made some covers for a couple. I remember the Government Issue show that we used to sell some tapes I double taped at home.
Around that time we sold T-shirts with the 'Fuck your own world' design by Pietje and the Goudvishal 'fish and letter logo' designed by Pietje and me. We sold a Goudvishal video Tape too, filmed by Pietje and edited by him and me. All this to make some money to pay for things.
Piet was a student at the Art School, a couple of hundred yards down the hill on the banks of the River Rhine. This meant we could freely use their Video equipment, cameras and cutting tables included. We used the audiotapes from the recordings Fred made for sound and aligned them with the video images. No small feat because every five seconds the image and sound would desynchronize time and again and you had to do it again from there.

My personal favorite band is God from Amsterdam and I program them as often as I can, a great band that you could call crossover. Bands like Bad Brains, Black Flag, Husker Du and the like play the Netherlands but never our place; they've crossed the line into the mainstream Dutch club circuit a long time ago. They could easily play our place with our capacity, get their money's worth and still support the real scene in a real way but instead they support Babylon.

LAYING THE FOUNDATION
City Hall demanded we'd better get officially registered as something or other or they couldn't or rather wouldn't be able to conduct any 'official' business with us as a group because we would otherwise not exist at all, officially. So we talked about it and decided we'd become a foundation.

We'd walk up to the notary office, this group of leather and studs and chains cladded group of Punks at this official office must have been a pretty sight. I am the first Chairman of the Foundation the Goudvis and we are official now. After some time Henk would be the second Chairman and we changed the name of the foundation to 'Stichting G.V.S.H.' Doing the archive research for the book I found I was the first official 'Business Manager' ('Bedrijfsleider'), something you had to officially subscribe to apparently.

Photo taken by Vincent van Heijningen from the rooftop of Vijfzinnenstraat 16A in the direction of number 103.

Jingo the Lunch (GER) left hand upper corner an top middle, favorite from Berlin, rocked the main stage on 07-05-1988 together with Cry of Terror (NED) bottom right and top left. Bad Beach (GBR) played at 13-08-1988. (bottom left and middle). (photos Alex van der Ploeg)

Culture Shock (GBR) also played 07-05-1988. (photos Tillman)

Yvonne Ducksworth, Jingo the Lunch (GER) 07-05-1988. (photos Tillman)

Punk kids having fun and hanging out. We spot: top left Job and Mieke (audience); next Gwen Hetharia (OG crew) and Lange Jan (audience). (photos Alex van der Ploeg)

DIN A2 Poster, silkscreened, Marcel Stol, 1988

Impression of the festival with Christ on Parade (USA) (top left, bottom left), Scream (USA) (top right, bottom right) and Die Schlacht (GER) (middle). (photos Alex van der Ploeg)

DIN A2 Posters, silkscreened, Marcel Stol, 1988

No Pigs (NED) (with Syd (ex CCM on vocals), played on 10-11-1988 together with MDC (USA) and SNFU (USA). Rob van Heiningen (crew) on his skateboard in the main hall; we had a skate ramp too and there was quite some skateboarding going

SNFU (Society No F#cking Use, CAN) and crowd with Mr. Chi Pig (also known as Kenn Chinn, RIP) gave a hell of a show. It was a full house the 10-11-1988 with a steamy mosh pit and a whole lot of fun. Bottom right crowd from Nijmegen on the mainstage after the show. MDC middle right on 10-11-1988. Middle bottom photo of the crowd. (B&W photos Alex van der Ploeg, color photos Anja de Jong)

Marcel Stol on bass with Neuroot, 1983

Concert of Disabuse (NED) and The Accused (USA) on the main stage, 25-11-1988. (B&W photos Alex van der Ploeg; color photos by Ton v/d Werff)

T '88 PRESENTS..... (USA) The Accused

GUTRIPPING & BRAINDRILLING SPEEDCORE & SPLATTER ROCK !!!!

THE ACCUSED (US) "MARTHA SPLATTERHEAD REVENGE TOUR '88"

* 24 NOV. - VAN HALL/AMSTERDAM (+ DIS ABUSE (NL)
* 25 NOV. - GOUDVISHAL/ARNHEM (+ DIS ABUSE (NL)
* 26 NOV. - SIMPLON/GRONINGEN (+ R.O. CONSPIRACY (NL)
* 27 NOV. - PARKHOF/ALKMAAR (e.a.)

Goudvishal ARNHEM

VYFZINNEN STIX IGA

Left, the Goudvishal was present, of course, at the activists fair in august 1988. The fair was held on a small square in front of the Squatters Info Pub at the Zwanenstraat, downtown Arnhem. We sold records, music cassette tapes, T-shirts, posters, videos and more. Bottom left is a T-shirt designed by Pietje (OG crew) Top middle Gwen (OG crew). This page, members of the Goudvishal crew in action, or not. (photos by Alex van der Ploeg and Anja de Jong)

DIY or DIE! Punk in Arnhem
1989-1990

SETTLING DOWN

The opening night at Vijfzinnenstraat 103 will feature Youth Of Today (USA) and Legal Aggression (USA) both touring together, Life but how to live it (NOR) and So Much Hate (NOR). Of course we don't make it on time. A couple of fundamental things are not ready. Can't remember precisely after all this time but I think the toilets and the stage aren't finished. So we came up with the idea to 'rent' the Willemeen venue. The deal is they keep the earnings from the drinks and we take the door money. Can't remember who's doing the PA but not Fred.

Willemeen hasn't seen their place so packed as on that night. It's a great show despite the new place not being finished. Legal Aggression (USA) the regular support to Youth of Today on this tour didn't make it because of their falling out with Youth of Today earlier on the tour but hey I wasn't expecting anything less considering the fact Youth of Today are Straight Edgers and Lethal Aggression are known for their love of alcohol. A match made in heaven hahaha. Think they were replaced by Decadence Within (UK).

YOUTH OF TODAY
Somewhere in the second half of the eighties Straight Edge raised its head again. American style hardcore punk loaded with principles started already in the early eighties, became a little comatose and revived again after '85. Some of their standards were quite okay, some were a bit overdone, but at least these kids were using their minds too. Most of the younger punks in our crew were into this thing and hanged around in oversized shirts and baggy pants with caps and skateboards trying to convince the oldies that alcohol, dope and meat were not done. It was fun and they brought new energy and inspiration.

One of the more renowned bands in that genre was Youth of Today and that was just the main act we had arranged for the first gig in our new Goudvishal. Too bad the hall wasn't ready for this party. So, we desperately had to find a way out. Not exactly that easy, but at the end and after a lot of grumbling we knocked at the door of Willemeen. That was some sort of victory over an old sore.

Willemeen, a so-called youth center, was a typical Dutch phenomenon rooted in the national and local welfare policy. They had a stage, but that was instrumental to their youth and welfare works. Heavily subsidized and therefore measured and checked by the municipality. We didn't like that at all. After the Stokvishal closed we tried to talk with them, asking for some sort of collaboration since they had a small stage suitable for concerts with a bar and all the necessary facilities. But they didn't want to help us. We could make use of it only once a month max, only when it suited them and with a lot of rules and do's and don'ts. That was not our idea of teamwork and running a concert hall, so we left in anger, never to return.

But necessity knows no law and we asked them for a little help. We agreed on this one concert knowing that things had changed at this forsaken place and they could use the attention and the income since Willemeen had hard times and the former manager ousted almost all the volunteers. On March 22, 1989 the first event of the new Goudvishal occurred in Willem I and it was a fucking great show. The place was crammed with enthusiastic fans having a good time.

At the first real concert at Vijzinnenstraat 103 (Soulside) it immediately became clear that we were not soundproof by far and the flats were going to have to undergo an unacceptable Punk Racket each time we had gigs.

So Henk and I paid them a (couple of) visit at the flat and talked to the flat representatives (they were organised within a 'bewoners vereniging' (resident committee) and they agreed to publicly support our call for professional soundproofing of the venue. So we did and eventually, after a couple of years

DIN A1 Posters, silkscreened, Marcel Stol, 1989

Top right and bottom left, Youth of Today (USA), top right So Much Hate (NOR) and bottom right Life but How to live it (NOR) a Goudvishal show at Willemeen Arnhem 22-03-1989. (Photos by Alex van der Ploeg).

YOUTH OF TODAY
NEW YORK CITY STRAIGHT EDGE HARDCORE
LETHAL AGGRESSION
NEW JERSEY WASTELAND HARDCORE

Top left So Much Hate (NOR), bottom right Decadence Within (GBR) at the same show, top right tourposter (Photos by Alex van der Ploeg).

City Hall agreed and hired a professional building contractor that renovated and soundproofed the façade and the main entrance, moving this away from the face of the building - where it almost faced the flat building- to the side at the 'Wolvengang'.

DISTURBING THE NEIGHBOURS

The grand opening of our new venue was a month later, on the 28th of April 1989 with the line up of The Ravings, False Prophets and Negazione. Again a full house, but since the new hall was significant smaller than the old one that was to be honest a piece of cake. No matter what, it was a splendid gig to celebrate our new den although we discovered one pretty serious problem. The sound insulation sucked big time! This first gig for sure blew away the elderly neighbours from the adjacent apartment building, except maybe the ones who were deaf already.

Part of the problem was that we all of a sudden were confronted with quite a lot of neighbours. Moving to the other end of the street meant our stage was next to the apartment building for the elderly and it counted about at least 35 appartements. We definitely weren't construction workers. We learned quite a lot the last six years, but we were no specialists constructing concert halls and fixing sound insulation. So there it was, a massive problem which absolutely needed to be solved.

We started a true charm offensive towards our neighbours, we talked with them, we even invited them for a gig. Guess what, some of them really dropped by, for a few minutes it was. Those people weren't that bad, they just wanted to sleep and that was almost impossible when the band started to play. We started a strict policy of being quiet on the streets and collecting bottles and litter. After a German example we even introduced deposit on our beer and soda bottles to tempt our public to collect them and hand them over at the bar. But it didn't solve the problem of the noise, especially when people were going in or out. When the doors were closed it was already noisy but every time the doors went open a heavy acoustic wave striked the hood.

It took about two years of talking and complaining before the owner of the building, City Hall, finally took responsibility and took action. They proposed to relocate the entrance and the stage, and to insulate the whole façade on the first floor, and that just did the trick.

NEVER TRUST A POLITICIAN

Thinking we survived all the struggle we faced at our beginnings at number 16A, and the whole subsequent time there what with the threat of eviction ever constant and present and all the others threats from outside you'd think we were on top of things now.

Nothing could be further from the truth. We quite quickly faced a huge debt with the electric and gas company, at first mostly due to the incessant renovations at number 103 with no income to back this up. So they threatened to close us off and so they did in January 1991, despite promises from City Hall to take care of this and give us a fresh start and a clean slate. After all, we had agreed to silently and willingly leave number 16A in exchange for a substitute Punk Venue. In reality we ended up with being a constant source of sound pollution and complaints to the Police from the residents which we never were in the past and with a constant threat of being cut off of power and off our live music permit from the Police.

Vincent van Heiningen (OG crew) recalls:
"The fact we used up a lot of gas for heating and electricity was pretty clear. So it wasn't a surprise that the bills were sky high considering the fact we paid next to nothing in the previous location. The money that was coming in simply wasn't enough to cover all the new costs. So the bills kept coming and the debt steadily but surely rose. The gas furnace wasn't exactly the efficient type either and this added to the lighting and the bill."

Bottom left is So Much Hate (NOR) and the rest Youth of Today (USA). (photo's by Mieze Zoldr)

OMGELOGEN
VER-
HUIS
NAAR
NR
←

Demolition of Vijfzinnenstraat 16A march /
april 1989 (photos APA 10-04-1989)

"Dat we veel verstookten en behoorlijk wat stroom gebruikten was wel duidelijk. Het was ook niet zo gek dat de rekening zo hoog lag en dat had natuurlijk ook te maken met het feit dat we voorheen in het oude pand nul betaalden en in het nieuwe pand te weinig binnenkregen om alle kosten mee te kunnen dekken. Daarmee liep dus de schuld langzamerhand op. Daar heeft de slechte CV natuurlijk ook in meegeholpen, die was niet bepaald van het energiezuinige type. Daarbij opgeteld zaalverlichting en je komt al snel aan een dikke rekening."

With the help of our friends the Chi Chi Club and (even) Willemeen that organised benefit shows for us we could pay a substantial part of the bills with the earnings of those shows.

OK the noise pollution has to be assessed and addressed. At first City Hall showed up with their own sound / noise measuring equipment. According to the recovered notes they arrived at our place at a concert (probably the Regional Punk festival) in the summer of 1989 only to return immediately without even unloading their equipment. They could asses right there and then that noise pollution was indeed a fact (No sh#t Sherlock).

So City Hall spent the last of our renovation budget (4.000 Guilders) on an expensive sound report from a professional third party by the name of Daring Consult. Their subsequent report stated it would take in between 10 thousand and 90 thousand Guilders to solve the sound problems at a second renovation. Eventually it panned out to be a 70 thousand Guilders renovation.

City Hall however didn't want to honour their agreement with us and pay up, stating they would only pay for the second renovation if we were to pay them back in the form of a huge increase in monthly rent, an amount of 600 Guilders a month what was really, really over the moon for us what with our struggle to make ends meet as it was already. Velthuizen (our initial 'beneficiary' from the department of City housing) told us to accept this or be closed down and his colleague and fellow (Labour) party member Joke van

Left, clipping De Gelderlander 11-04-1989
This page, demolition of Vijfzinnenstraat 16A
march / april 1989 (photos APA 10-04-1989)

Doorne (department of Youth) basically told us to go and be assimilated in one of 'her' state youth centres, like Willemeen, our refusal to this being one of the main reason for our mere existence in the first place.

So here we were once again at the brink of annihilation. So we set to talk to the press again and again (and again) , explaining the way Velthuizen and City Hall were not making good on their promises and agreement and visited countless committee meetings at City Hall.
In the end, after months and months of pleading with these bast#rds at City Hall one or two of them decide we really have a point and it really is the moral duty of City Hall (no sh#t Sherlock) to honour their agreements with 'the punks' in the first place and pay up and so it goes.
At first our lease rent was subsidised to the extent of 12 thousand Guilders a year so as to make the rent bearable for us. Now this amount is raised to 25 thousand Guilders (a relatively small amount; in the light of things mere petty change) a year and will remain so the next couple of decades until City Hall once again decides these Punk will have to assimilate in the proper state youth centres and they pull this financial plug in 2007 shutting the Goudvishal down for good.

We agreed upon a lease term and these financial terms for a period of twenty years, so when it expired we weren't around to be frosty about it anymore and no one else for that matter, obviously.

Don't know how we were even able to pull off these shows in this stretch of time from the beginning of the shows at number 103 in April 1989 till the moment the noise pollution problems were solved by a second renovation, somewhere in the first half (probably April too; of 1992, three years and quite some concerts later.
According to the press of the day we got two serious warnings for noise pollution and general nuisance from the Police and an old fashioned 1980's Arnhem

Left and this page, demolition of Vijfzinnenstraat
16A march / april 1989. (photos by Vincent van
Heijningen)

Police raid I remember (see the press article) after a concert in May 1990 with the according Arnhem Police Brutality.

A further complication were the fights with a group of Groningen Punks from the WNC squat and the Police at the Anti Fox Hunt and -Fascism Festival on October 28, 1991 that really got out of hand. The WNC peoples general anti-social behaviour (Anarchy eh?) was the underlying trigger for the events. This caused City Hall to openly question the reason for existence of the Goudvishal and the need to subsidise them 'even further' in the form of a second (soundproofing) renovation that soon would prove to be superfluous anyway because they / we would seize to exist alltogether because of these 'disturbances'.

In the meantime City Hall had agreed to pay up (70 thousand guilders) for the Goudvishal's needed sound isolation renovation but kept dragging their feet in the execution of the renovation, with the October 28 events adding up yet more to the delay.

Vincent even tried filing a lawsuit against City Hall for not living up to their word on the timing of the second renovation, the delay causing the Goudvishal to miss out on the shows (and their revenue) that couldn't take place because of the preparations we made for the second renovation rendering the place unfit for shows in the meantime.

Eventually the second renovation was carried out though, the lawsuit didn't amount to anything financially but may have helped in the (realisation) execution of the renovation.

A specialised sound isolation building firm solved the problem by moving the entrance from the front end of the building in the Vijfzinnenstraat to the left hand side at the Wolvengang corridor alongside our building going down to the River Rhine. They applied special sound proof doors and a ventilation system and basically renovated the whole first floor outside walls all over again, this time sound proof. In between the start at number 103 and this second renovation we died a thousand deaths once more with the struggle for survival ever intensifying in those three years.

Renovations going on inside at Vijfzinnenstraat 103. (photos Vincent van Heijningen) Right, bottom Negazione (ITA), middle left The Ravings (ITA) and middle right and top row The False Prophets (USA) at Goudvishal Vijfzinnenstraat 103 on 28-03-1989.(Photos by Alex van

DIN A1 Poster, silkscreened, Marcel Stol, 1989

We realise soon enough we don't have enough earnings to be able to cover the overhead costs of the place (heating / electricity / rent) in the long run or even in the short term. We quickly have debts and have to rely on several benefits from other venues to be able to pay for them. Chi Chi club springs to mind, Tnx Guus!

So I came up with the idea to invite in this other concert organising group called 'Oase' which are basically nowadays hippies high on Garage rock / experimental electro Wave and stuff and acid with their roots in the Art School and (slightly) Squatting scene. But still basically there's enough common ground there in organising (punk) rock concerts on a grass roots level and in the basic R&R feel of the thing too. Besides we all know each other from this larger Arnhem scene covering not only the Punk scene but the Art scene and Squatters scene as well.

This leads to heated arguments within our existing Punk group but we go ahead and invite them in. This means the concert roster gets more dense, we get more people in, the place is used more (efficiently) and we get to split costs with Oase. This opened the door and laid the foundation for further diversification of our Punk venue into a more broader countercultural venue well into the new millennium.

OASE OR NEW SOUNDS
Whatever we booked in the Goudvishal, it obviously used to be punk, from classic English punkrock to American style hardcore, from upset Discharge-like beats to experimental crossovers, but bottomline punk it was. We still were a punk hangout after all, remember? Hiphop, stoner, grunge, metal? No, thank you. House and dance? You wouldn't believe the dreary discussions about if one should be paid for playing and mixing records. Nevertheless, we didn't say no when a group called Oase asked us if they could use the hall to organise their own kind of gigs and events.

Before knocking at our door Oase used a very claus-

DIN A2 Poster, silkscreened, Marcel Stol, 1989

DIN A1 Poster, silkscreened, Marcel Stol, 1989

Top left The Vandals (USA), bottom left and top right RKL (USA), bottom right Disabuse (NED). (photos by Alex van der Ploeg)

Top left: Mind over Four (USA), top right RKL (USA). Bottom left Spastics Society (NED), bottom right TBR (NED) (B&W photos by Alex van der Ploeg; color photos by Anja de Jong)

Top left, Nix (NED) and Satanic Stagedivers (NED) on the Regional HC Punk Festival on 15-07-1989 and the crowd. Bottom left Spastics Society (NED), bottom right Burp (with Chander Sardjoe (later Mother) on drums. (Photos by Alex van der Ploeg)

Bewoners Rijnstate: "Een ongehoord schandaal"

Punkers feesten in Goudtvischhal

ARNHEM - Met een batterij punkbands onder illustere namen als "Spastic Society", "Nix", "Burp", "Neolithicum", "Disabuse", "Satanic", "Stagedivers" en niet te vergeten "TBR" werd de Goudtvischhal in Arnhem zaterdagavond tijdelijk omgedoopt in een paradijs vol oerschreeuwen en daverende decibels. Buiten de hal weerklonk een duf gedreun. Binnen de hal werden de oortjes verwarmd met een volume dat het Rijksinstituut van Milieuhygiëne als "grensoverschrijdend" zou typeren.

door Harry van der Ploeg

Punkers van heinde en verre waren op het regionaal hardcore-festival afgekomen, dat als benefietconcert voor de Goudtvischhal was georganiseerd. De jongeren hopen met de opbrengst met name de vele kieren in het gebouw te kunnen dichten. Daarna wil de gemeente ruim 4000 gulden op tafel leggen voor een geluidsonderzoek. Aanleiding tot dit onderzoek is de overlast, die de Goudtvischhal in de ogen van de bewoners van de belendende flat Rijnstate teweeg brengt. Zaterdag viel die last overigens mee. Navraag bij de politie leert dat er welgeteld één klacht is binnengekomen.

Bewoonster J. Dooremaal spreekt namens veel eigenaren van de koopflats van Rijnstate als ze het "een ongehoord schandaal" noemt dat de gemeente ervoor gezorgd heeft dat de Goudtvischhal uitgerekend naast hun deur terecht kwam. "Er worden hier punkconcerten gehouden onder een flat waarvan de bewoners een gemiddelde leeftijd van 76 jaar hebben. De jongens die de concerten organiseren zijn wel van goede wil, maar anderen maken er buiten een troep van. Ze gooien bierflessen kapot en urineren tegen de muur."

Orkestjes

De punkers vinden de kritiek overdreven, maar ze hebben al wel contact gehad met Dooremaal om iets aan de problemen te doen. "Als we weten waar de klachten vandaan komen, weten we ook waar het geluid nog doorheen dringt. We willen er alles aan doen om te voorkomen dat de buurt last van ons heeft. We hebben daarom in de flat stencils verspreid waarop het telefoonnummer van de Goudtvischhal stond en nog twee privénummers van onze mensen. Maar we hebben totaal niets gehoord." Volgens Dooremaal nemen de jongens echter de telefoon niet op als "die orkestjes aan de gang zijn". Uiteindelijk concludeert ze echter: "Die jongens valt niets te verwijten, die zijn daar ook maar neergezet. De gemeente heeft een schandalige keus gemaakt."

Aan die keuze gaat een lange geschiedenis vooraf. Die begon toen de punkers in 1984 een loods kraakten op het midden van de Vijfzinnenstraat. De gemeente was daar niet gelukkig mee, want op de plaats van de loods moesten woningen komen.

Na een lange stilte begon het stadsbestuur aan speurtocht naar vervangende huisvesting, maar dat leverde weinig op. Er is nog even gedacht aan de douaneloods bij de trekkerspost voor woonwagens aan de Westervoortsedijk, maar deze afgelegen plaats werd door de punkers als onaanvaardbaar beschouwd. Dat was jammer voor de gemeente, want op een dergelijke plek behoefde er nauwelijks angst te bestaan voor een regen van bezwaren van omwonenden.

Riool

Veel tijd ging voorbij, zoveel tijd dat de punkers zich tegenover ambtenaar jongerenzaken Hogema van gemeente Arnhem lieten ontvallen: "Er is rond de vervangende ruimte voor de Goudtvischhal een of ander bureaucratische machine in werking gesteld en als het aan de gemeente ligt, kunnen wij in het riool wonen. Wij krijgen geen cent, maar allerlei andere instellingen wel."

Enige tijd daarna kraakten de jongeren een pand op de hoek van de Wolvengang en de Vijfzinnenstraat. Na een Kort Geding verlieten ze het weer, maar niet lang daarna kreeg een van de jongens opeens Velthuizen aan de lijn. "Dat was vorig jaar, vlak voor kerst. Hij zei tegen me: ik heb iets voor jullie. Dat was het pand dat we eerst gekraakt hadden. De gemeente had het voor ons gekocht."

Het Ei van Columbus stond niet alleen onder de flat Rijnstate maar ook nog pal tegen een winkel voor biljartartikelen. De eigenaar van die zaak vindt de keus van de gemeente ook een blunder: "Als je een patatzaak ergens neerzet, weet je dat de straat weldra vol komt te liggen met plastic bakjes. Die overlast was dus voorspelbaar."

■ De punkband TBR uit Apeldoorn ging er afgelopen zaterdag flink tegenaan in de Goudtvischhal in Arnhem.
Foto Hans Broekhuizen

ARNHEM - In het ziekenhuis Rijnstate EG is tijdens het afgelopen weekend een kostbare weegschaal ontvreemd uit het laboratorium. De schaal heeft een waarde van 4500 gulden. Onduidelijk is of de dader een insluiper was en de schaal heeft ontvreemd, of dat een patiënt het apparaat even heeft "geleend".

Newspaper clipping from De Gelderlander 17-07-1989 about the Regional HC Punk Festival on 15-07-1989 and the crowd in the Goudvishal Vijfzinnenstraat 103. (photos by Alex van der Ploeg)

trophobic and worned out concert room called De Doos in Hotel Bosch, the town's most famous squat. Of course it took some Friday evenings of old skool debates, but at the end there was white smoke and Oase could go ahead with their program. Their attitude was all right and it looked like time for something else, a new sound, maybe even new sounds. Their first gigs were pretty successful with a small but growing audience and a good atmosphere. They even started to join our notorious Friday evening meetings and we started to tweak our schedules. It was the beginning of a fine collaboration and it was good for the reputation of the Goudvishal, and for the revenues of course.

From that moment on we carefully opened the door for other music than the well-known heavy slamming rhythm of punk. We still were an underground venue, we still were activists and we still embraced alternative music and subcultures but the 'punks only' attitude was starting to fade, one step at a time.

MOTHER

After our tour of the UK in December 1988 (with Napalm Death a.o) with my band Neuroot we split up and I formed a new band called Mother. Before the band consolidates itself as a band we rehearse in our new Goudvishal in the same street as the original one, this time on number 103.

I had met Theo, this dreadlocked guy who really was into heavy music but not punk per se. We rehearsed quite a lot right there on the main floor with Danny Lommen, my friend from Venlo an former guitarist of Pandemonium and former drummer of Gore. I used to regularly visit the brothers Lommen Danny and Rowdy at their place in 'het Ven' in Venlo. He too was looking to form a new band and we both really respected our respective former bands. We were the first band to rehearse there and did so throughout the first part of the nineties (up to 1994 or so). We also were the only band to record our very first demo right there on the stage with Fred Veldman (who else??) engineering the whole thing. But this was later; in 1990.

DIN A2 Poster, silkscreened, Marcel Stol, 1989

DIN A1 Poster, silkscreened, Marcel Stol, 1989

Jingo de Lunch (GER) and crowd on stage Goudvishal 11-08-1989, clipping about the gig from De Gelderlander. Bottom left Crucial Youth. (photos by Alex van der Ploeg)

Jingo de Lunch, op 11 augustus te zien in de Goudvishal.

Jingo de Lunch in Goudvishal

De Arnhemse Goudvishal presenteert vrijdagavond 11 augustus twee bands. Hoofd-act op de avond, die omstreeks 22.00 uur begint, is de Westberlijnse hardcore band Jingo de Lunch. In het voorprogramma van de Duitsers treedt de band Crucial Youth op.

Jingo de Lunch is een band die snel aan populariteit wint in het hard-core circuit. Het feit dat de band een zangeres in de gelederen heeft zal daarbij zeker meespelen. Naast de zangeres bestaat Jingo de Lunch uit nog vier perso... Lunch is een van de groepen die zich op de scheidslijn bewegen tussen heavy metal en hardcore. Bij de Berlijners ligt het accent voornamelijk op het laatste.

De Crucial Youth beweegt zich in dezelfde kringen als de hoofd-act van vrijdagavond. De harde en vooral snelle gitaarmuziek van de band is niet alleen politiek getint, zoals van zoveel hardcorebands. De leden van Crucial Youth behoren namelijk tot de zogeheten Straight Edge.

Straight Edge is een levensovertuiging die inhoudt dat de aanhangers daarvan niet roken, niet drinken en geen sex bedrijven. Crucial Youth roept in zijn muziek de toehoorders op om hun leven ook op die manier in te richten. ... betreedt vrijdag...

Top left to right HDQ (GBR), middle left and bottom right City Indians (GBR), middle bottom Fireparty (USA), bottom left the Plot (NED).

DIN A2 posters, silkscreened, Marcel Stol, 1989

During a rehearsal break at Vijfzinnenstraat 103 this kid comes up to us and asks if he can have a go on the drumkit of Danny. Danny agrees and the kid let rip. The three of us are all in awe, this kid is great on the drums. His name is Chander Sjardoe, lives in Apeldoorn (nearby town), is a friend of Ramon's (Goudvishal volunteer) and plays drums with this HC Punkband from Apeldoorn called Burp.
Somehow the rehearsal sessions with Danny don't gel into something solid, we call it a day and I call Chander to meet up in his hometown where he lives in a bedsit room above some store in the city centre. I invite him to come over and rehearse at the Goudvishal, we do and it's instant chemistry between the three of us.
From then on we quickly debut live and eventually become as much of a Goudvishal house band on Vijfzinnenstraat 103 as Neuroot were on Vjfzinnenstraat 16a and even more so considering the number of times we play there. In august 1990 we even recorded our first demo right there on the stage with Fred Veldman recording with his own equipment.

DIE WENDE / THE TURN
You could tell things were slowly changing within the (inter) national punk scene. Napalm Death turned out to be a huge seller in the UK first and soon Europe too. All these former Punk bands turned metal and a lot of metal bands turned into punk bands, or so they figured themselves. Jingo de Lunch was moving away from their punkroots into the mainstream in Germany and the Americans turned up in Europe in ever increasing numbers. Metallica and Anthrax and SSlayer were citing punk and crossover bands left and right. My fav band from the US Corrosion of Conformity even turned into a full-fledged metal band. It all had a money side to it and as much as I loved some of the music in hindsight this was the beginning of the end of the crossover in terms of being just another extension / development in and of Punk. In the end it just turned into a metal/ hard rock dead end.

Things were changing at the end of the 1980's. The Berlin wall falls and the Soviet Union collapses from 1989 on, my generation- the 1980's generation- of Punks is slowly but surely wimping out and starting to pick up on their education — they are getting back to school WTF?!- and their -WTF?- social 'working careers' i.e working for wages, and - even worse- start having babies and families.

For the Goudvishal this means that the originating members / OG Crew leave one by one. I stopped organising shows somewhere in 1990, gradually handing this over to Matthias who was going to do the organising and the contacts. Besides with the shows and posters I am / we are really busy saving our ass again from extinction , nor for the first time.
I stick around long enough to see our survival (the second (sound isolation) renovation and its proper financing) through and after this I quit being a crew altogether and just keep rehearsing there with Mother well into 1994 or something.

Matthias being a true Goudvishal Punk and long since visitor this seems the obvious thing to do. Jacco (RIP) is still going strong and so is Vincent for a while. Petra, Henk, Anja, Marleen, Arild ... all the OG hardcore have left it to the new people to continue.

I still keep designing and printing the posters after this for a while until I stop doing this too. I now am regularly still visiting number 103, a couple of times a week only now 'just' to rehearse and perform live with my new band Mother. Petra has already stopped being a member and started some day job and night school, as did Henk and a lot of other people too in our scene.
So I am thinking about this too, being bored and oversaturated with the whole thing of organising and attending the shows every week or every two weeks; it all becomes more and more of a hassle and a drag. We're done with this. For now.

DIN A3 Xerox poster; DIN A2 Poster silkscreened, Marcel Stol, 1989

Top left and middle bottom: Gorilla Biscuits (USA), right top and bottom Happy Hour (GER).Bottom left Verbal Assault (USA), center Profound; all on 20-09-1989 at Goudvishal Vijfzinnenstraat 103. (photos Alex van der Ploeg)

Top left Verbal Assault (USA), bottom row Gorilla Biscuits (USA). Top left tourposter. (photos Ton Endewerf)

Top right 'Hevea' Robbie, regular, MT Hondelul too. Top left Gorilla Biscuits (USA) and the crowd. (photos Alex van der Ploeg)

DIN A3 Xerox poster; DIN A2 Poster silkscreened, Marcel Stol, 1989

Top Verbal Abuse (USA), bottom left Lethal Gospel (USA), The Ilk (NED). (photos by Alex van der Ploeg)

DIN A2 posters, silkscreened, Marcel Stol, 1989

Mother; to the left posing on the rubble of what once was the Kleine Eusebius church just down the Vijfzinnenstraat. The church demolition we tried to stop but failed so why not fail miserably and pose on the rubble of your own failure? LOL. (photo APA 21-10-1990) In the middle cover of demo tape recorded august 1990 on the stage of the Goudvishal number 103 with Fred Veldman engineering. Top right photos of 'proto' Mother with Theo Paymans and Danny Lommen on drums (ex Pandemonium, Gore, Caspar Brötzmann Massacre) rehearsing in the Goudvishal. Bottom right Mother posing before the (later, after the second (sound) renovation) Goudvishal

DIN A2 posters, silkscreened, Marcel Stol, 1989

Top left Mother (NED) live at Goudvishal, top right Rostock Vampires (GER) and crowd. (photos Alex van der Ploeg)

Top left Jah Fasi (NED) and Nix (NED) at the El Salvador benefit Festival on 13-01-1990. Bottom left Vestje and Mariette. (photos Alex van der Ploeg)

Audience photos by Alex van der Ploeg. Top left the heavy railway dolly is still there!

DIN A2 posters, silkscreened, Marcel Stol, 1989

Dr. and the Crippens (GBR) and crowd
08-02-1990 Goudvishal. (photos Alex van

Top left Brutal Obscenity (NED), top right Disabuse (NED), both on 17-03-1990. Bottom left Intense Degree (GBR) 18-02-1990. (photos Alex van der Ploeg)

Anja de Jong (OG crew)
"When the old place was evicted we were able to move to this smaller place further up the road. The whole atmosphere was different from the start, it didn't feel like we belonged the way we belonged together as a group in the good old place. New people joined the crew and some of the old crew quit. It was a good thing really that new people came in to prolong the whole GVSH ideal, it was just that I myself felt out of place. End of 1989 I was placed by the Social Security Service in this work experience project at the Legal Aid Bureau because they thought it was time for me for a paid job. The lovely 1980's were over and I stepped into this total other world which I really had to get used to I must say."

"Toen de oude Goudvishal werd ontruimd, konden we verhuizen naar een kleiner pand verderop in de Vijfzinnenstraat. De sfeer was daar meteen anders, het voelde niet meer zo 'eigen' en 'gezamenlijk' als in de goeie ouwe Goudvishal-tijd. Er kwamen nieuwe medewerkers bij en een aantal 'oude' medewerkers hield ermee op. Eigenlijk best goed dat er een nieuwe lichting medewerkers opstond zodat het GVSH-ideaal werd voortgezet, alleen ik paste er niet meer tussen vond ik. Eind 1989 werd ik door de Sociale Dienst in een 'werkervaringsproject' bij het Buro voor Rechtshulp geplaatst omdat het volgens hen tijd werd om eindelijk eens aan het (betaalde) werk te gaan. De mooie vrije jaren 80 waren voorbij en ik kwam terecht in een hele andere wereld en cultuur waar het erg wennen was voor mij."

Petra Stol (OG crew)
"From the beginning of 1984 until the end of the year 1988. After that I studied Law and didn't have the energy for it anymore. I thought it to be a bad idea to be working together with Oase as well from a certain moment. I didn't feel a connection with them. Our nice group of friends got watered down because of them. More of our people felt the same. Oase's vision I didn't share. I felt more and more like a stranger in the new setting. Besides it was time for the old guard to go and do other things in life. After graduating middle school I went and studied Law out of principles / ideals. I am working in the judicial world now too."

"Vanaf het begin (1984) tot eind '88. Daarna ging ik rechten studeren en had er geen puf meer voor. Ook vond ik het geen goed idee dat er met Oase werd samengewerkt vanaf een zeker moment. Had niks met hen. De gezellige vriendengroep werd hierdoor uitgedund. Meer mensen baalden namelijk hiervan. Oase had toch een andere visie die ik niet deelde. Voelde mij steeds meer in vreemde in de nieuwe setting. Tevens was het voor de oude garde tijd om verder te gaan met andere dingen in het leven. Na mijn VWO ben ik Rechten gaan studeren uit ideële beweegredenen. Ik werk nu ook in de juridische hoek."

Helge Schreiber (regular German audience)
"The Goudvishal in Arnhem was one of the best Punk Rock clubs in the 1980's . We Punks from the Ruhrpott ('The Ruhr' Area in Germany (Ed.)) always had great respect for the Punks from Arnhem."

"Die Goudvishal Arnheim war eine der besten Punk Rock Clubs in Holland in den 80er Jahren. Punks aus Arnheim hatten immer eine großen Respekt von uns Punks aus dem Ruhrpott."

Petra Stol (OG crew)
"Very energetic and fun times with nice people. Regretfully a couple of visitors / crew have passed away already. I hope they will be remembered by this book. I am predominantly talking about my brother Peter, Rob Faber, Jacco. I am still in close contact with some crew members and visitors. A couple of my best friends are of these times. The same goes for my spouse Marcel although I met him before. The Goudvishal certainly earned its place in the cultural history of Arnhem. These were desperate yet pioneering times in the 1980's which we personally made something out of."

"Een energieke, leuke tijd met lieve mensen. Helaas zijn een paar medewerkers/bezoekers al overleden. Ik hoop dat ook zij herdacht worden in dit Goudvishal-boek. Dan heb ik het met name over mijn broer Peter, Rob Faber, Jacco. Ik heb nog steeds veel contact met sommige medewerkers en bezoekers. Een aantal van mijn beste vriendinnen /vrienden zijn uit die tijd. Dat

geldt natuurlijk ook voor mijn partner, Marcel. Al kende ik hem al daarvoor.
Ik vind dat de Goudvishal wel degelijk zijn plekje heeft verdiend in de geschiedenis van cultureel Arnhem. Het waren mooie pioniersjaren en wij hebben persoonlijk wat gemaakt van die uitzichtloze jaren '80."

Vincent van Heiningen (OG crew)
"I was one of the lucky ones to be part of these insane times which is very nice. Really, really cool. Nowadays everything looks so terribly dull and boring. Even the music has suffered, I'm afraid."
"Heel fijn dat ik één van de gelukkige ben geweest die deze waanzinnige periode heb mogen mee maken. Echt… super tof. Nu lijkt alles zo verschrikkelijk saai!, zelfs de muziek is er minder op geworden helaas."

Fred Veldman (our own sound technician and Bergstraat neighbour)
"They were a fun bunch of people with lots of energy and good people doing great things musically and stuff. They definitely were doing things I could relate to."
"Ik vond het een leuke club, veel energie, veel goede mensen die goed bezig waren, met muziek en zo. Ze deden in ieder geval dingen waar ik achter kon staan."

Alex van der Ploeg (our own photographer and regular audience)
"They were an exciting group with a lot of fun people and sometimes not so fun people. The good thing about them was that they tried to do things themselves as much as possible. I thought they were visually very striking, musically much less so. It was very special and fun to be there."
"Het was een spannende groep, met veel leuke en af en toe ook wel minder leuke mensen. Wat ik goed vond was dat ze het allemaal zo veel mogelijk zelf probeerden te doen. Uiterlijk vond ik het allemaal heel interessant, muzikaal minder. Vond het heel bijzonder en leuk dat ik er bij was."

Gwen Hetaria (OG crew)
"Good times! Pretty special for a group of Punks building all this on their own without any help from authorities and institutions."
"Een mooie tijd! En best bijzonder dat een groepje punks zoiets hebben opgebouwd zonder hulp van instanties."

Henk Wentink (OG crew)
"Like I said, I look back on the Hall with great pride and joy. This insane experiment turned out great for us and resulted in a venue that mattered. The fact that we did it all ourselves was the cherry on the pie. Turns out there's a lot going on outside of the Randstad (the urban area with the most and bigger cities of Holland like of Amsterdam, Rotterdam, Utrecht and The Hague (Ed.)) too, which is special. You had to look for it but It was there and probably even cooler than in Amsterdam where there's so much happening it will not even be noticed by anyone. I think we had to try harder, had to fight harder, break down more barriers. In the end we sure as hell did just that."
"Al gezegd, kijk met veel plezier en trots terug op de hal. Het was een waanzinnig experiment waar we prima uit zijn gekomen met een concertzaal die er toe deed. Kers op de taart was dat we dat echt helemaal zelf hebben gedaan. Wat bijzonder is, denk ik, is dat er ook buiten het gekkenhuis van de Randstad veel viel te beleven. Je moest het wat meer zoeken, maar het was er en het was misschien nog wel vetter dan in A'dam waar het zo vaak feest is dat het niemand meer opvalt. Ik denk dat we hier meer moeite moesten doen, meer moesten knokken, meer barrières moeten slechten, maar dat we het maar wel mooi voor elkaar hebben gekregen."

DIN A2 posters, silkscreened, Marcel Stol, 1989

On 30-03-1990 top left Bomb Disneyland (GBR) and to the right Leo Scoricorn (NED) with Wouter Noordhof (ex singer Neuroot) on bass and lead vocals. Bottom left Seven Kevins (IRE) on 02-02-1989 and Militant Mothers (GER) on 01-03-1990. (photos Alex van der Ploeg)

Rauwe folkrock uit Ierland in Goudvishal

ARNHEM - Folkrock zoals The Pogues die brengen: The Seven Kevins. Zeven Ieren die de muzikale traditie van hun land naar eigen hand hebben gezet, morgen te horen en zien in de Goudvishal aan de Vitfa(?) nenstraat te Arnhem

Top (photos by Ton Enderwerf) Hell's Kitchen and bottom right (USA) on 01-03-1990 in Goudvishal. Bottom left MOG (NED) on 02-02-1989. (photos Alex van der Ploeg)

I haven't been to school in six years and never amounted to anything there; dropped out at 18. I know I can do it so I figured out the shortest route to the highest education I can think of, which is University. So I have to pass an exam to be able to join this higher education Social School where they train you to become a State Youth worker hahahah, how apt. Henk attends the night school version of it at the same time. We think this is easy and it is. I pass the exam with flying colours, crash and burn through the first year there, pass all the exams that give entrance to the University and the next thing I know I am a University student Philosophy at Nijmegen University and eventually graduate in Sociology and Mass Media. Petra attends University too and we are getting babies, two boys and a girl and leave Arnhem for work somewhere else.

EARLY NINETIES
At the beginning of the nineties most of the original crew had left the building. The removal to number 103 had proven to be a good choice. Most of the hardcore members of our crew were ready for new things like an actual paid job, getting married and kids, even studying or leaving town. Slowly but inevitably the old crew went out and new kids dropped in.

Things were changing as well, not only for ourselves, but also in the wonderland the punk music scene once was. More and more bands refused to play only for travelling costs, a sleeping place, food and drinks, oh yeah and a handful of money. They wanted a fixed fee for playing and a part of the takings as well, more often their agency or management required it. We had to sign big contracts and arrange real hotels instead of inviting them into our own homes. Driving around in ragged vans became out of the question, a fancy nightliner with bells on became the new standard. Besides that, we also had to arrange permits for almost everything we did and didn't do. Rules and regulations people. Without the right papers you couldn't even move your ass. We sometimes yearned for the good ol' days of our squatted warehouse with no heating and just two disgusting toilets.

The last of the oldies left in 1992 and the scene was from then on for the new kids. And to be honest, they did well. Very well! They expanded the horizon of the Goudvishal, new forms of music and events, other styles entered. They never lost sight of the origins, the hall still was the temple for underground music and acts in the East of the Netherlands. Then again, they became more and more dependent on subsidies and the sometimes unparalleled whims of City Hall and its politicians and clerks. When in 2007 it appeared to be necessary to use the subsidy of the Goudvishal to develop a new fancy concert hall in an old Art Deco cinema, the place was sacrificed without mercy for this precious showcase project. The doors closed and the venue was sold as a loft.

And that was it. After 23 years Jorrit was the last who switched the lights and locked the door. The end of a unique venue with fantastic bands, an incredible crew and an even more incredible audience.

Membership card we had to instate to avoid license and tax problems (design by Pietje 1989).

DIN A2 posters, silkscreened, Marcel Stol, 1989

This page and next, top: DI (USA) at Goudvishal on 09-04-1990; Splenetic (NED) on 09-04-1990. DI Tour poster. Bottom row DOA (CAN) on 29-04-1990 in Goudvishal. Tourbus get together with Rob van Heiningen, Edwin de Hosson, Jan Gosen, Anja de Jong. (B&W photos Alex van der Ploeg)

De Canadese groep D.O.A.

Canadese punk in Goudvishal

ARNHEM – De groep bestaat al zo'n 17 jaar en is afkomstig uit Canada. Al geruime tijd houdt D.O.A., zoals ze zich noemen, zich bezig met het maken van hevige en vooral harde muziek.

De Canadese groep D.O.A. wil niet kwijt wat de afkorting D.O.A. betekent. „Het management van de groep heeft zelfs in het contract laten opnemen dat het verboden is om van D.O.A. allerlei benamingen te geven", zegt een woordvoerder van de Goudvishal. In deze hal treden de Canadezen op zondagavond 29 april op. De Goudvishal is aan de Vijfzinnenstraat in Arnhem te vinden. Het concert begint om 22.00 uur en is

EUROPEAN TOUR '90

Top Mother (NED) on 04-05-1990 Goudvishal and bottom Maximum Bob (NED). Middle Chaos (RIP) on drums. (photos Alex van der Ploeg)

DIN A3 Xerox posters, Marcel Stol, 1989

Martijn Goosens (regular audience)
"A punk stronghold in Arnhem we thought of being very common which obviously wasn't the case. Only until later when I'd left Arnhem I looked back at how special this place was back then. Going to the Goudvishal was a common thing to do with always something fun to do and above all cheap, a feat hard to find nowadays. Nowadays I'm a middle aged man and am playing in a band again, and yes, yes ..it's a Punk Band."
"Een punk bolwerk in Arnhem, we vonden dat maar de gewoonste zaak van de wereld maar dat was natuurlijk niet zo. Pas later, toen ik Arnhem al lang uit was, heb ik nog wel is teruggedacht aan wat een bijzondere plek dit was. Het was normaal dat je naar de Goudvishal kon gaan. Er was altijd wel wat te doen, leuk en bovendien betaalbaar, kom daar nou maar is om. Nu ben ik inmiddels een heer van middelbare leeftijd. Speel wel weer in een bandje, en ja, ja ... 't is een punkbandje."

Anja de Jong (OG crew)
"When I moved to Arnhem from Sneek at the beginning of the 1980's I found the heavy Punks in the Stokvishal kind of creepy and not accessible. When I got to know them somewhat better later on going out and later on in the Goudvishal I found this and them better than expected. I wouldn't have missed the punk times in Arnhem for the world! It shaped me into the person I am today and I ended up with good friends as a result of it. Magnificent times of cooperation, music and togetherness, seeing a lot of bands and getting to learn to know a lot of people. Besides that I ended up with very dear friends!"
"Toen ik begin jaren 80 vanuit Sneek in Arnhem kwam wonen, vond ik die heftige punks die ik in de Stokvishal zag er best wat eng en ontoegankelijk uitzien, maar toen ik een aantal leerde kennen in de stad en later in de Goudvishal viel dat ontzettend mee. De punktijd in Arnhem had ik niet willen missen! Het heeft me mede gevormd tot de mens die ik nu ben en ik heb er goede vrienden/vriendinnen en veel kennissen aan overgehouden. Prachtige tijd van saamhorigheid, samenwerken en muziek, veel bands gezien en veel mensen leren kennen. Bovendien hele goede vrienden aan overgehouden!"

Guus Sarianamual (audience / fellow Punk show organiser Chi Chi Club Winterswijk)
"Thanks for all the great concerts and other activities you guys organised. Right now I want to thank all the bands and people all over the world too that performed and / or cooperated without a sense of profit! Without you guys there wouldn't have been Punk! KEEP GOING, BECAUSE ONLY DEAD FISHES FLOAT WITH THE STREAM!"
"Bedankt voor alle mooie concerten en andere activiteiten door jullie zijn georganiseerd. En wil meteen even alle bands en mensen bedanken die zonder winstbejag, waar dan ook ter wereld, hebben opgetreden/medewerking hebben verleend, zonder jullie was er geen Punk geweest! BLEIBT FAHREN, WANT ALLEEN DODE VISSEN DRIJVEN MET DE STROOM MEE!"

Yob van As (regular audience)
"GVH has influenced my musical development enormously. It was a motley crew without any fights or anything. As far as my memory serves me it was just a fun thing where I kept meeting people who I used to know and hadn't the telephone number of. A great advantage compared with the regular club circuit and the regular discos and pubs were the admission and beer prices that were a lot lower, so I discovered later when I used to go out to these places to see bands after I left Arnhem.
"GVH heeft een enorme invloed gehad op mijn muzikale ontwikkeling. Het was toch wel dat het 'zooitje ongeregeld' was (natuurlijk niet letterlijk ongeregeld), waar nooit knokpartijen oid waren. Voor zover ik me kan herinneren was het gewoon een gezellige bedoening, waar ik iedere keer weer mensen tegenkwam die ik kende van 'vroeger' en niet de telefoonnummers van had. Een heel groot voordeel in vergelijking met het clubcircuit is trouwens de prijs: In Amsterdam ('lidmaatschap' bij Paradiso en Melkweg), een discotheek in Rotterdam (Nighttown/Watt) en de drank-prijzen in de reguliere horecagelegenheden waar ik daarna bands zag was concertbezoek een stuk prijziger."

Mieze Zoldr (crew)
"With much melancholy and being homesick. I really, really miss it a lot. Even when I wasn't working there anymore I visited it a lot and often. When I left there they gave me a pass for lifelong free admission which leaves me empty handed now."
"Met veel weemoed en heimwee. Ik mis 't heel erg. Zelfs toen ik er niet meer werkte, kwam ik er vaak en veel. Ik kreeg bij mijn afscheid een pasje voor levenslange gratis toegang waar ik nu niets meer aan heb."

Pietje (a.k.a. ZEP, crew)
"I can look back with due pride how we ran that venue with minimal means for sometimes less than 15 punks. But also for a overcrowded and sold out venue that was enjoying all the bouncing energy . And in its time enjoying a good reputation in the subcultural field for a long time . It's a pity that these kind of DIY places are getting more and more scarce. I am proud that it ran long after out punk times and the people that took over the baton and I still regularly visited and it always remained a cool place with a good vibe. "
"Dat ik met gepaste trots terug kan kijken hoe we met minimale middelen die concerthal draaiden voor soms minder dan 15 punks. Maar toch ook voor vette uitverkochte overvolle zaal al stuiterend genoot van de energie. En dat het nog een lange tijd een goed naam had qua subculturen in zijn tijd
Jammer dat dit soort DIY plekken steeds schaarser worden. Ben er trots op dat het nog lang heeft doorgedraaid (na de punk) ook door de gasten die het stokje hadden overgenomen en waar ik toen dus nog regelmatig bands bezocht. Dat het altijd een leuke goed tent is gebleven met een goed vibe."

Jos Votske van Dijk (audience)
"The Goudvishal in Arnhem. This was THE most legendary of the alternative pop venues in Arnhem. Here I've seen the most genius of punk, hardcore, metal, drum n bass, techno , hip hop and funk parties. You aren't around anymore and Willemeen, Luxor and Bosch are trying to fill the void you left behind but things will never be as good as the Goudvishal."

"De Goudvishal in Arnhem. Dit was HET meest legendarische alternatieve poppodium van Arnhem. Ik heb hier de meest geniale punk, hardcore, metal, drum 'n bass, techno, hiphop en funk feestjes bijgewoond. Je bestaat al geruime tijd niet meer en Willemeen, Luxor en Bosch proberen het ontstane gat op te vullen, maar beter dan de Goudvishal wordt het nooit."

Marc Frencken (Hotel Bosch squatter)
"It was a place that catered to important needs and that made fun in their own way. It's a great thing that people are making the effort to document the history of the Goudvishal in a book and the music on albums. A lot of fun and silly memories of things that happened in the Goudvishal are clouded by the seriousness of my being. Always busy on politics and resistance and comparing almost everything to this. Terribly critical, too critical which made it impossible to enjoy it to the fullest possible."
"Het was een plek die voorzag in een belangrijke behoefte, en er werd op een eigen manier lol gemaakt. Het is tof dat de moeite wordt gedaan om de geschiedenis van de Goudvishal te documenteren en de muziek op albums uit te brengen. Heel veel herinneringen aan leuke en lullige dingen in de Goudvishal zijn overwoekerd door de serieuze inslag van mijn bestaan. Altijd bezig met politiek en verzet werd ook zo ongeveer alles tegen dat licht gehouden. Verschrikkelijk kritisch, te kritisch, en daardoor heb ik er minder uitbundig van genoten dan mogelijk was."

Rene Derks (promotor Willemeen Arnhem, state youth center)
"The GVSH was at the top of the alternative club circuit which was a good thing for Arnhem considering the fact that we lost the war to Nijmegen for the best bands in the regular circuit. It was THE place for the progressive and musically and / or politically rebellious youth from Arnhem. These were eventful times full of direct action and music and I respect the Goudvishal people for giving all this a stage like they did. I feel privileged in having made all the video and audio documents like I did back then. All those nice and driven people with whom you could have a good time were the coolest of memories."

Crew and crowd at the Goudvishal Vijfz-innenstraat 103. We spot: top middle and bottom right Ukkie. Bottom middle Pietje and Henk Wentink working the door, in the middle to the left Arild Veld doing his tricks LOL. Smack in the middle Petra Stol, Gwen Hetharia and Ramon. Top left Alex van der Ploeg. Top right the straight edge boys with Ramon and Jasper.

No FX (USA) main stage on 01-06-1990
support were Mother? photos by Alex
van der Ploeg)

DIN A3 Xerox poster, Marcel Stol, 1989

Gerard Velthuizen (Alderman City of Arnhem)
"They were a fun and interesting group. I sincerely mean it. I always wanted to be an alderman for the entire City, for the middle of the road people but for the people in the margins of society too, for whichever reason. I wanted to be a Punks alderman too. We wanted to give them a fair chance with a new alternative place because they had proven their reason for existence more and more and they deserved it. My task was to primarily facilitate their preferred and active DIY mentality. Their positive hands on and can do mentality as a group I found very interesting. The first time me and my civil servants visited it was upon their invitation. They asked us if we 'd ever been there and if we fancied visiting the club at a concert. So we did. Though it was fun, there was a huge culture gap nonetheless. I remember the wall of sound we encountered and the hospitality. Upon arrival we immediately were presented with a pint of lager and a tour of the place. It wasn't my cup of tea musically but the atmosphere was good."

"Ik vond het een leuke en interessante groep, dat meen ik oprecht. Ik wilde altijd wethouder van de hele stad zijn, van zowel de middenmoot als van de groepen die om welke reden dan ook aan de rand van de samenleving verkeerden. Ik wilde dus ook wethouder voor de punks zijn. Omdat ze hun bestaansrecht steeds meer begonnen te bewijzen wilde we hen een kans geven met een alternatieve accommodatie. Ik vond dat ze dat verdienden.Omdat de punks zelf behoorlijk actief waren en bij voorkeur alles zelf wilden doen was het voor mij vooral zaak dat te faciliteren. Dat vond ik ook interessant aan die groep, die positieve mentaliteit van zelf aanpakken en het zelf mogelijk maken.De eerste keer dat mijn ambtenaren en ik de hal bezochten was op uitnodiging van de punks zelf. In een gesprek in het stadhuis vroegen ze of ik wel eens in de hal was geweest en of zin had een keer op bezoek te komen bij een concert. Dat hebben we toen gedaan. Het was leuk, maar een enorm cultuurverschil. Ik weet nog de muur van geluid waar we bijna letterlijk tegenop liepen en de gastvrijheid. We kregen meteen een fles bier in de hand en een rondleiding. Het was niet mijn muziek, maar de sfeer was goed."

Desiree Veer (assistant to Gerard Velthuizen)
"They were a fun and exciting group that definitely knew what they wanted and how they wanted it. I thought it to be quite special seeing The Goudvishal lasting that long and appealing to that many people that long."

"Ik vond het een leuke en enerverende groep die behoorlijk goed wisten wat ze wilden en hoe ze het wilden.Ik vind het toch wel bijzonder dat de Goudvishal nog zo lang heeft bestaan en blijkbaar al die tijd ook veel mensen aan bleef spreken."

Johan Dibbets (youth worker VJV)
"Of all 'my' projects I still consider this to be one of the best and most successful too. The Punks motivated themselves. They knew what they wanted and were able to apply their energy well. They made a success of the Goudvishal on their own accord, a success that lasted for more than twenty years. The 1980's were the most important and educational years especially in hindsight. They were depressing times in terms of a crisis atmosphere but also very dynamic with lots going on. The line between me and the punks was a thin one and it confronted me with myself because of the similarities. I look back upon those times with a certain amount of pride of what was undertaken and achieved. The Goudvishal is good example of this."

"Ik vind dit zelf nog steeds een van 'mijn' mooiste projecten met een dito succes. De punks motiveerden zichzelf. Ze wisten wat ze wilden en waren in staat hun energie goed in te zetten. Ze hebben zelf op eigen kracht de Goudvishal tot een succes gemaakt, een succes dat meer dan twintig jaar aanhield. De jaren '80 waren wat mij betreft een heel belangrijke en ontzettend leerzame periode, zeker met de kennis van nu. Het was een deprimerende periode qua sfeer en crisis, maar ook erg dynamisch met veel ontwikkeling. Ik vond de scheidslijn tussen mij en die punks soms dun. Ik kwam mezelf nog wel eens tegen, veel was herkenbaar. Het is ook een periode waar ik met een zekere trots op terug kijk als je ziet wat er werd ondernomen en bereikt. De Goudvishal is daar een goed voorbeeld van."

Clipping De Gelderlander 22-06-1990 about the Anti Facism Festival.

'Met kunst antifascisme bestrijden'

22-6-1990

Arnhemmers zetten antifascistisch muziekfestival op

Door Ido Broersma

ARNHEM — "We willen de kunst als ingang gebruiken om wat tegen het fascisme, racisme en seksisme te doen," legt Jacco Schoonhoven (24) de bestaansreden van De Vonk uit. Deze organisatie is eind vorig jaar van de grond gekomen, nadat een aantal linkse, muziekminnende Arnhemmers een concert had bijgewoond van een antifascistisch muziekfestival in Berlijn.

Enthousiast geworden leek het de Arnhemmers wel wat om zoiets ook in ons land van de grond te krijgen: Kunst, in dit geval muziek, als wapen in de strijd tegen het fascisme, racisme en seksisme.

Zaterdagavond is het zover. Dan treedt De Vonk voor het eerst met een antifascistisch muziekfestival naar buiten. In de Goudvishal, aan de Vijfzinnenstraat, spelen (aanvang 20.30 uur) Rumble Militia, een metalband uit Bremen, Ne Zhdali, een free jazzcoreband uit Estland, en Pericolo di Morte, een groep uit Wageningen.

Voorproefje

Het festival is een voorproefje op het grote antifascistisch festival, dat De Vonk in het najaar organiseert en waar de Amerikaanse rockband Fugazi komt spelen. De concerten moeten de organisatie geld opleveren, dat in een busproject wordt gestoken. De Vonk wil namelijk een bus kopen, waarmee het publiek informatie kan worden gegeven over de strijd tegen het fascisme, racisme en seksisme.

"We moeten de publieke opinie mobiliseren," vinden ze van De Vonk, de organisatie die het kraakpand hotel Bosch, aan de Apeldoornsestraat, als thuishaven heeft. De Vonk heeft als beeldmerk een muzikant die met een gitaar een hakenkruis in stukken slaat. "Daarmee symboliseren we het vernietigen van het extreemrechtse gedachtengoed," stelt Marc Frencken, met Jacco Schoonhoven één der initiatiefnemers.

Als voorbeeld heeft men de linksradicale kunstenaarsverzetsgroep uit de Tweede Wereldoorlog voor ogen, die strijd voerde tegen het fascisme. De Engelse organisatie Cable Street Beat probeert onder het motto 'Love music hate fascism' zoveel mogelijk kunstenaars en artiesten te mobiliseren om het rechtse kwaad te keren.

Uniek

De Vonk — volgens de initiatiefnemers uniek in ons land — moet uitgroeien tot een landelijke, multiculturele organisatie. "We gaan actief werken in het linkse uitgaanscircuit, met mensen die vanuit hun engagement bij onze doelstellingen zijn betrokken. We moeten de verontwaardiging over fascisme, racisme en seksisme omzetten in muziek."

"Het tegengaan van seksisme hoort daar ook bij," meent Jacco Schoonhoven. "Onderdrukking blijft niet beperkt tot ras en culturele achtergrond, maar strekt zich ook uit tot het man of vrouw zijn. Bij seksisme wordt een vrouw als minder capabel beschouwd als een man. Dan kan men niet de gelijkheid erkennen tussen man en vrouw." Marc Frencken vervolgt: "Het vloeit allemaal voort uit superioriteitsdenken. Denk maar eens hoe de nazi's met het vrouwzijn omsprongen. Bij de neonazi's komt dat ook voor. Die bekijken de vrouwen nog steeds op zo'n manier."

Er zijn contacten met minderheden om die ook bij De Vonk te betrekken. De groep probeert daar een gewillig oor te vinden om discriminatie van de vrouwen aan te pakken. "Maar het zal moeilijk zijn om die mensen achter ons standpunt te krijgen," voorziet Jacco Schoonhoven.

Tegenactie

Het is hoog tijd voor strijd tegen het fascisme, vindt de groep van De Vonk. "We krijgen straks één Europa met mensen als Le Pen, Schönhuber, het National Front in Engeland, en de Centrumpartij en de Centrumdemocraten. Dat zijn officiële partijen die hun intolerante gedachten dagelijks mogen ventileren. Dat willen we niet accepteren. Dat vraagt om tegenactie," aldus Marc Frencken.

De groep Rumble Militia, die zaterdag op het antifascistisch muziekfestival in de Goudvishal optreedt.

GOUDVISHAL
VIJFZINNENSTR. 103 ARNHEM

&

1990

23 JUNI

DE VONK

Aansluitend osss AB ARNHEM

AANVANG 20.30

ENTREE 10,-

presenteren

anti-fascisties benefiet
m.m.v.
RUMBLE MILITIA
NE ZHDALI
PERICOLO DI MORTE

VVK: ARNHEM FLYING TEAPOT; WAGENINGEN: DOLUHUIS; INFOKAFFEE; NIJMEGEN; MAATJES; BIJSTAND; KLINKER; BAGGENDONK; KAFFEE DE OVERKANT; 't BRAK

DIN A3 poster, Pietje (E. Pietersen), 1990

Top left 2x Rumble Militia (GER), top right and bottom middle Pericolo di Morte (NED) and bottom left and right Ne Zhdali (EST). (photos by Alex van der Ploeg)

DIN A2 posters, silkscreened, Marcel Stol, 1989

Top row and bottom left Cry of Terror (NED) on 17-08-1990. Bottom left MDC (USA) on 20-09-1989. (photos by Alex van der Ploeg)

Top left Anarcrust (NED) and Top right Anti Dust (NED) on 17-08-1990. Bottom MDC (USA) on 20-09-1989. (photos by Alex van der Ploeg)

Crowd at MDC on 20-09-1989 and others. We spot Matthias van Lohuizen (crew). (photos

ZATERDAG 1 SEPT.

NESSUN DORMA 7.50

&

SONS OF ISHMAEL

AANV. 21.30

Goudvishal

DIN A2 poster, silkscreened, Marcel Stol, 1989

The crowd. We spot Jozzy (Nijmegen) top left. (B&W photos Alex van der Ploeg)

DIN A2 posters, silkscreened, Marcel Stol, 1989

Alternatieve noot in Goudvishal

Stichting Oase organiseert popconcerten en themamuziekfeesten

Door Marco Bouman

ARNHEM – „Iedereen zegt altijd dat er niets gebeurt in Arnhem, maar er gebeurt wel wat", zegt Robert Deters, voorzitter van Stichting Oase. Sinds twee jaar organiseert de stichting concerten en feesten in 'punkhol' De Goudvishal, aan de Vijfzinnenstraat.

Deters is een beetje moe van de negatieve houding van het Arnhemse publiek. „De mensen leveren altijd kritiek, of ze komen niet eens kijken."

Oase is eigenlijk een voortzetting van de activiteiten die in De Doos - de zaal van het gekraakte Hotel Bosch - plaats hadden. De bewoners van het voormalige hotel waren de geluidsoverlast van de concerten zat en het betekende het einde van De Doos als podium. Om Arnhem toch wat anders te bieden dan de punkmuziek van De Goudvishal, de commerciële pop van Luxor en de grotere 'club-acts' van Willemeen, streek Oase in De Goudvishal neer. Oase zorgt daarmee voor een alternatieve noot.

Deters wil direct een hardnekkig vooroordeel uit de wereld helpen. „Veel mensen denken van de bands, die Oase programmeert, dat ze punk spelen omdat ze de naam van De Goudvishal zien staan. Maar stichting Oase is niet hetzelfde als De Goudvishal. De enige binding die we hebben is de locatie, maar we zouden in iedere andere zaal onze concerten kunnen organiseren. Het liefst zouden we iets van onszelf hebben, maar dat zit er niet in", zegt de 28-jarige Arnhemmer.

De oorspronkelijke bedoeling van de stichting, die twee jaar geleden is opgericht, was het organiseren van een eenmalig, groot openluchtfestival op het voormalige ASM-terrein of de Zuidarnhemse Stadsblokken. Het opzetten van een dergelijk festival bleek toch meer organisatie te vergen dan verwacht en problemen met het terrein en vergunningen zorgden er uiteindelijk voor dat de zaak werd afgeblazen.

Onbekend talent

De Zweedse band Union Carbide, al gecontracteerd voor het festival, gaf toen toch een concert in Willemeen. Daarna volgden nog vele andere bands, voornamelijk uit het langzame gitaargenre of de experimentele hoek van de popmuziek.

Het accent ligt bij Oase vooral op onbekend Nederlands talent. „Krijgt dat ook de kans om op het podium te staan", zegt Deters. „Hoogtepunten van de afgelopen twee jaar vindt hij de concerten van Flexatone, Blackwater Trust en de metalband Dan Dare.

Behalve concerten organiseert Oase ook themafeesten. Het eerste feest was een Abba-avond en daarna volgden nog feesten rond The Velvet Underground en The Beatles.

Gelegenheidsbands zorgen op de feesten voor een passende muzikale omlijsting. „Totnutoe zijn de feesten altijd een succes geweest", zegt Deters, die zich met de rest van de Oase-vrijwilligers beraadt op het thema van het volgende feest. „The Stones ligt als thema het meest voor de hand, maar het kan ook Deep Purple worden."

1-2-3-4-Muziek

Allereerst staat voor 18 januari volgend jaar de Harderwijkse formatie Vleesfeest op het programma. „Een goede band", aldus de Oase-voorzitter, die Vleesfeest 'de Nederlandse Butthole Surfers' noemt. „Maar eigenlijk moet je niet vergelijken." Andere te verwachten acts zijn de Brabantse band Incubus en het Arnhemse jazzgezelschap De Beulskoppen. „Als het extreem is, of niet echt *mainstream 1-2-3-4-muziek*, dan doen we 't wel. Als het maar eigenzinnig is."

De acht vrijwilligers van Oase-Deters is alleen 'op papier' voorzitter - zijn eigenzinnig genoeg om zonder subsidie te werken. Aan de ene kant is er de vrees voor invloed van de programmering op de stichting en aan de andere kant zeggen de Oase-medewerkers: „Het gaat niet om het geld. We kunnen op deze manier ook draaien. We hebben in de loop van de tijd wat geld opgebouwd. Met de entree en de baromzet houden we meestal wat winst over."

Tijdgeest

Toch loopt de publieke belangstelling voor de concerten wat terug. Trokken de Oase-activiteiten bij de start gemiddeld zo'n zeventig mensen, afgelopen zondag, bij het concert van de Engelse band Bourbonese Qualk, namen slechts 35 mensen de moeite naar De Goudvishal te komen. „Vroeger was er zo'n sfeer van 'Leuk, er gebeurt iets. Laten we gaan kijken', maar die is hele muzieksfeer is weg. Dat is in heel Nederland zo.

Ik denk dat het de tijdgeest is," aldus Deters.

'Voorzitter' Robert Deters van Stichting Oase: „Oase is niet hetzelfde als de Goudvishal. De Goudvishal is slechts de ruimte waar we onze concerten organiseren."
Foto: Ton Minnen (APA)

DELMORE SWARTZ MEMORIAL SMUT REVUE & THE VELVET'S

Gld 3-1-91

Voortbestaan Goudvishal bedreigd

'Financiële problemen door wanbeleid Arnhems stadsbestuur'

Door onze verslaggeefster

ARNHEM - Concertzaal De Goudvishal aan de Vijfzinnenstraat in Arnhem wordt met sluiting bedreigd. De concertzaal kampt met financiële problemen, waarvoor het bestuur de gemeente Arnhem verantwoordelijk stelt. Het stadsbestuur, dat de kwestie al een jaar achter gesloten deuren behandelt, wordt zelfs een 'BVD-houding' verweten.

Het Arnhems college van burgemeester en wethouders beslist binnenkort of de gemeente de huurschuld van de Goudvishal en diens schuld bij energiebedrijf het Gewab voor haar rekening neemt. Maar al doet ze dat, dan nog blijven er problemen te over voor de concertzaal die vooral door punkers wordt bezocht.

De Goudvishal stelt dat haar financiële perikelen het gevolg zijn van wanbeleid door de gemeentelijke diensten van de PvdA-wethouders G. Velthuizen en J. van Doorne. De Goudvishal moest zo'n anderhalf jaar geleden verhuizen naar een ander onderkomen aan de Vijfzinnenstraat omdat het pand waar de concertzaal toen in zat moest plaatsmaken voor woningbouw. Het nieuwe onderkomen bleek volgens de Goudvishal 'een kat in de zak' te zijn.

Meegenieten

Vrijwel niets aan het pand voldeed aan de eisen van de dienst bouw- en woningtoezicht, waarbij het grootste struikelblok de geluidsisolatie was en nog steeds is. Tijdens de hardcore-concerten kunnen omwonenden onbeperkt 'meegenieten', met als gevolg dat de Arnhemse politie al enkele keren op de stoep heeft gestaan. „We hebben nu twee waarschuwingen gekregen. Als de politie nog een keer komt, zijn we onze vergunning kwijt", aldus Goudvishal-voorzitter V. van Heijningen.

Het Goudvishal-bestuur zegt dat het zit opgescheept met een zaal die door een gebrekkige cv-installatie hoge stookkosten oplevert. Maar het grootste euvel is de geluidhinder voor de buurt. Intussen zit de Goudvishal met een schuld van tussen de drie- en vijfduizend gulden.

In een poging te voorkomen dat het Gewab wegens achterstallige betalingen het pand zou afsluiten, heeft het bestuur voor de zomer 1990 de problemen aangekaart bij de dienst welzijn en volksgezondheid. Er zijn ook gesprekken gevoerd met de wethouder van deze dienst, PvdA-ster Van Doorne.

Sanering

Een verzoek om schuldsanering en een structurele subsidie van vijfduizend gulden vond bij Van Doorne geen gehoor. „De wethouder zag absoluut geen heil in onze plannen en haar optreden was erg eenzijdig te noemen, laat staan dat zij op de hoogte was. Ons argument dat de dienst van wethouder Velthuizen ons in de financiële nood heeft gebracht door haar wanprestatie, werd afgedaan als irrelevant", aldus het Goudvishal-bestuur.

Volgens dit bestuur werd naar aanleiding van het overleg met Van Doorne 'een geheime nota' geschreven die door het college werd besproken. Omdat het Goudvishal-bestuur de bui al zag hangen, schreef het zelf ook een nota met als titel 'Valkuilen en addertjes onder het gras'. Daarin stelde het bestuur dat het ook wel zonder structurele subsidie, maar wel met een nieuwe verbouwing in 1991 zou kunnen doordraaien.

De 'geheime nota' zou na een meningsverschil in het college zijn afgewezen. Volgens het Goudvishal-bestuur is er nu een nieuwe nota in de maak, maar het is pessimistisch. Het bestuur is bang dat deze tweede nota 'door de tegenwerking van wethouder Velthuizen en door andere prioriteiten van de dienst welzijn en volksgezondheid' niet op tijd behandeld zal worden.

Noodbrief

Het Goudvishal-bestuur heeft inmiddels een 'noodbrief' geschreven aan de Arnhemse gemeenteraad omdat het meent dat de gemeente er op uit is om 'door stilzwijgen en geheimzinnigdoenerij' de Goudvishal te laten doodbloeden. Het bestuur wil dat de gemeenteraad zich openlijk uitspreekt over deze kwestie die nu al meer dan een jaar achter gesloten deuren wordt behandeld.

Het bestuur wil dat de betrokken gemeentelijke diensten meer openheid geven omdat het 'de laatste tijd meer had dan met een door Arnhemse burgers gekozen gemeenteraad'.

De wethouders Velthuizen en Van Doorne waren gisteren niet bereikbaar voor commentaar. Het Arnhemse college is niet van plan om de noodbrief in de gemeenteraad te behandelen. Het wil de brief bespreken in de raadscommissie voor welzijn en volksgezondheid en de kwestie vervolgens zelf afhandelen.

De Goudvishal aan de Vijfzinnenstraat wordt in haar voortbestaan bedreigd door geldproblemen. Het bestuur van het hardcorecultuurpaleis stelt er de gemeente Arnhem voor verantwoordelijk.

Foto: Ton Minnen (APA)

Newspaper clipping De Gelderlander 03-01-1991 (voortbestaan bedreigd) mainly about the problem with the sound pollution and the unwillingness of the City to honor their word to sort it

Goudvishal Arnhem in problemen

Benefietconcert moet bijdragen aan voortbestaan concertruimte

koerier 3-1-'91

De Goudvishal aan de Vijzinnenstraat verkeert in financiële moeilijkheden. Er moet een fiks bedrag op tafel komen voor een noodzakelijke verbouwing die de toenemende geluisoverlast zal reduceren tot een aanvaardbaar niveau. Verder is er nog een huurschuld en een achterstand bij het Gewab. Vrijwilligers van WillemEen hebben een benefietconcert georganiseerd om de noodlijdende Goudvishal de helpende hand te bieden.

De Goudvishal is zeven jaar geleden ontstaan uit de resten van de Stokvishal. Enkele medewerkers uit de hoek van de krakersbeweging legden de hand op een loods in de Vijfzinnenstraat, waarin concerten werden georganiseerd. Het pand moest echter gesloopt worden ten behoeve van woningbouw, waardoor men moest uitzien naar een ander pand. De toenmalige wethouder Veldhuizen kwam met twee alternatieven op de proppen, één op het industrie-terrein en één in een woonwijk. Het bestuur van de Goudvishal wees deze alternatieven af, waarna men uitweek naar het huidige pand, dat verderop aan de Vijfzinnenstraat is gelegen. Na een tijdje draaien bleek dat de geluidsisolatie minimaal was, waardoor vooral 's zomers de klachten niet van de lucht waren. De politie, die al een paar keer ingegrepen had, begon te dreigen met het intrekken van de vergunning, waardoor de Goudvishal ten dode opgeschreven zou zijn.

Na een onderzoek betreffende de geluidsisolatie bleek dat een verbouwing de enige oplossing was om de overlast tot aanvaardbare proporties terug te brengen. Deze verbouwing zal zo'n zeventigduizend gulden gaan kosten, kosten waarvoor Stadsvernieuwing moet opdraaien. Probleem is echter dat de gemeente haar twijfels heeft over de schuld van ƒ4000,- die de Goudvishal heeft bij de verhuurder en het Gewab. De laatste instantie heeft al gedreigd met afsluiten. Voorzitter Matthias en secretaris/beheerder Vincent van de Goudvishal hebben het vermoeden dat wethouder van Doorne de Goudvishal bij WillemEen wil onderbrengen. Het zijn echter de vrijwilligers van WillemEen die menen dat de Goudvishal een unieke locatie is, met een eigen identiteit. De bezoekers van de Goudvishal komen uit het hele land, en vormen een hechte groep. Deze groep noemt zich de 'autonomen', voortgekomen uit de krakerswereld, met een onafhankelijke politieke visie. Wanneer deze mensen voor hun concerten naar WillemEen zouden moeten, leidt dit tot vervreemding van hun cultuur.

Met het geld dat door het benefietconcert wordt ingezameld, wil het bestuur een poging doen een deel van de schuld te saneren. Op die manier moet het de gemeente duidelijk worden dat men bij de Goudvishal van goede wil is. De exploitatie zal volgens Vincent het komende jaar rond zijn, zodat dat twijfels omtrent de levensvatbaarheid van de hal ongegrond zijn. Met Willemeen zijn programmatische afspraken gemaakt, men gaat er vanuit geen publiek bij de ander weg te trekken. Begin januari worden enkele besluiten met betrekking tot de hal verwacht, het bestuur hoopt dat de gemeente zal inzien dat de

Newspaper clipping De Arnhemse Koerier 03-01-1991 (in problemen) about our debt and noise pollution problems.

Ontruiming in Goudvishal krijgt vervolg

02-05-'90 GLD

Elf klachten tegen politie-optreden

Door onze verslaggever

ARNHEM – De ontruiming van de Goudvishal vorige week in de nacht van vrijdag op zaterdag krijgt een vervolg. Negen medewerkers en bezoekers van de hal en de stichtingen Goudvishal en Oase gaan een klacht indienen tegen de politie.

De klachten betreffen betrekking op mishandelingen van de politie tegenover bezoekers en medewerkers. Ook zou de politie zich van een verkeerd artikel in de horeca-wet hebben bediend om de zaak te ontruimen. Ruim na sluitingstijd (twee uur) deed de politie een inval in de Goudvishal.

Volgens Vincent van Heijningen, voorzitter van de Goudvishal, waren er op dat moment ongeveer 25 mensen aanwezig. "Er werd verteld, dat op grond van artikel drie lid a de zaak ontruimd zou worden, terwijl wij een vergunning hebben op grond van artikel drie lid c. We gingen er ook van uit dat wij een stilzwijgende afspraak met de politie hadden dat de hal na twee uur geopend mocht blijven, mits er geen muziek meer zou worden gedraaid. Dat was vrijdagnacht ook het geval", aldus Van Heijningen.

Hij vervolgt: "Desondanks besloot de politie tot de ontruiming, waarbij zij zich heeft misdragen. Bezoekers en medewerkers werden niet zachtzinnig naar buiten gewerkt. Een medewerker werd aan zijn haren het pand uitgetrokken en een politiehond heeft een bezoeker in zijn been gebeten. De beheerster werd ook gearresteerd, omdat ze haar naam niet wilde zeggen. Een bezoekster werd op straat neergegooid en heeft daar een hoofdwond aan overgehouden."

Volgens Van Heijningen worden momenteel met de hulp van een advocaat de klachten op papier gezet.

Clipping from De Gederlander 16-01-1991 reporting that the Gas company has removed the gas meters (plotseling afgesloten) gettin entrance to our premises through the civil servants of the City. Second clipping from De Arnhemse Koerier from 16-01-1991 (doek valt definitief) stating the Goudvishal is finished because of the decision made by City Hall on 10-01-1991 to close us down. News clipping De Gelderlander 02-05-1990 about the aftermath of the police raid the week before and Goudvishal suing the City and Police. Newspaper clipping from De Gederlander 05-01-1990 from the year before reporting the Police brutality (biting Police dogs an all) during the eviction by the police allegedly because we were still open when we should've been closed or something while in fact our 'behavior' was in line with our standing license.

Doek valt definitief voor Goudvishal

Arnh. koerier 16-1-91

Donderdag 10 januari heeft het College van Burgemeester en Wethouders van Arnhem besloten dat de Goudvishal wordt gesloten. Dit ondanks verwoede pogingen van het bestuur van de hal te behouden voor Arnhem, dat nu niet bepaald riant voorzien is van podia. Het onlangs gehouden benefietconcert in jongerencentrum WillemEen liet gezien het grote aantal bezoekers blijken dat de hal wel degelijk bestaansrecht heeft.

Het benefietconcert bracht tweeduizend gulden op, waarmee een deel van de schuld gesaneerd kan worden. De kosten voor een verbouwing zouden van de gemeente moeten komen, tenminste volgens het bestuur van de hal. Zij verwachtten dat de gemeente het pand zou laten renoveren, omdat deze een onderzoek naar de geluidsisolatie achteraf heeft laten uitvoeren. Na dit onderzoek is toegegeven dat de isolatie onvoldoende was. Zonder een degelijke isolatie zijn concerten in de zomer welhaast onmogelijk.

Wethouder van Doorne heeft het bestuur inmiddels meegedeeld dat de kosten van verbouwing wel verstrekt kunnen worden, maar dat deze dan in de huur verrekend worden. Volgens Marcel Stoik, bestuurslid van de hal, zou dat een huurverhoging van zeshonderd gulden per maand betekenen. De huur bedraagt nu vijftig gulden; de exploitatie van de hal zou op die manier volgens het bestuur een onmogelijke zaak worden. Daarom lijkt het de gemeente beter dat de Goudvishal gesloten wordt, en bij WillemEen wordt ondergebracht. Bij het jongerencentrum aan het Willemsplein zitten ze niet op een nieuwe medegebruiker te wachten, al zijn er van die zijde nog geen officiële reacties vernomen.

Geen commentaar

Volgens René Derks, programmeur van WillemEen, heeft het jongerencentrum nog niets van de gemeente vernomen. Men heeft daarom afgesproken voorlopig geen commentaar te geven. Op persoonlijke titel wil Derks wel kwijt dat 'er gezien het overvolle programma geen ruimte is'. Het bestuur van de Goudvishal voelt zich genomen; zij vindt dat de gemeente destijds een fout heeft gemaakt door het pand niet goed te isoleren. De gemeente wil die fout echter niet herstellen, de hal wordt daar vervolgens de dupe van.

Gevraagd naar de toekomst meldt Marcel Stolk dat het bestuur en de gebruikers zich niet zonder slag of stoot bij de gang van zaken zullen neerleggen. Wethouder van Doorne meldt desgevraagd dat het jongerenbeleid van de gemeente zich richt op OJAZ en WillemEen, en dat daar ook structurele hulp kan worden geboden. Budgetair gezien is er geen ruimte om andere projecten structureel te ondersteunen. Vandaar dat een financiële bijdrage aan de Goudvishal gedekt moet zijn, met andere woorden, weer terug moet komen.

Voorstel

Wethouder van Doorne stelt met nadruk dat zij de Goudvishal niet verplicht naar WillemEen te vertrekken, het betreft hier slechts een voorstel waarop men al dan niet op in kan gaan.

Al met al is het duidelijk dat de problemen van de Goudvishal voorlang niet opgelost zijn. Het is zelfs de vraag of er wel oplossing mogelijk is, nu de gemeente een duidelijk standpunt heeft ingenomen. Uit dit standpunt blijkt dat de gemeente vast houdt aan het uitgestippelde jongerenbeleid, omdat financieel geen ruimte is hier van af te wijken.

De Goudvishal plotseling afgesloten

PGEM haalt meters weg zonder medeweten van gebruikers

Gld 16-1-1991

Door onze verslaggever

ARNHEM – De PGEM (vroegere Gewab) heeft maandag zonder medeweten van de gebruikers van de Goudvishal de meters voor gas, water en elektriciteit weggehaald en zodoende het pand afgesloten van nutsvoorzieningen. De gebruikers kwamen hier 's middags achter.

Afgelopen week liet het college van burgemeester en wethouders nog weten dat het eventueel bereid was om de schuld voor het gas, water en elektriciteit te voldoen uit het fonds Samenlevingsopbouw. Voor de toekomst van De Goudvishal zag het college (PvdA, VVD en D66) geen andere mogelijkheid meer dan het gebouw te sluiten. De gebruikers die al jarenlang in de Vijfzinnenstraat concerten organiseren, zijn razend over de botte handelwijze van de gemeente.

"We zijn direct naar het stadhuis gegaan en hebben om een onderhoud met de wethouders Van Doorne en Velthuizen gevraagd", reageert penningmeester V. van Heijningen van het bestuur van de Goudvishal. "Die zeiden: 'Jullie hebben een schuld bij de PGEM (voorheen Gewab) en dan mag de PGEM jullie afsluiten.' Maar we hebben zelfs nog steeds geen officieel bericht gehad van de gemeente van een het B en W-besluit. In die brief zou ook staan dat de schulden van de Gewab (nu PGEM) vereffend zouden worden."

Het bestuur van de Goudvishal heeft inmiddels maatregelen getroffen om de betalingsachterstand bij de PGEM te voldoen. "We hebben een financieringsmaatregel getroffen en kunnen de 2.000 gulden schuld betalen. Ook de huurschuld die we hebben, kunnen we binnen afzienbare tijd voldoen.

We hebben in ieder geval elektriciteit nodig, want vrijdag (18 januari) hebben we een concert gepland", zegt Van Heijningen.

Laakbaar

Het bestuur van de Goudvishal noemt de handelwijze die momenteel door het college van B en W wordt gevoerd uiterst laakbaar. "We moeten nog officieel op de hoogte worden gebracht van het besluit van verleden week, we weten niet wat er in de nota's staat er over de Goudvishal zijn geschreven en die aanstaande donderdag in de commissie welzijn worden besproken. En het zonder meer afsluiten van gas, water en licht is ook niet volgens de richtlijnen."

Het Goudvishalbestuur zegt dat het niet in staat is om zich te verweren tegen datgene wat B en W stellen. "Als we naar de commissievergadering komen, dan kunnen we ons nauwelijks voorbereiden want we weten niet wat er in de gemeentelijke nota's over staat. Die zijn altijd vertrouwelijk geweest en komen nu tijdens raadscommissievergadering van tafel", zegt de verontwaardigde penningmeester.

In Arnhem is de 'punkbeweging' op haar retour, aldus het college. Daarom is het ook noodzakelijk dat er een aparte commodatie (Goudvishal) is, waar punkconcerten worden gegeven. Dat staat in het inmiddels bekend geworden advies van de Welzijn. Die heeft een notitie schreven waarop het college haar besluit heeft genomen.

Wil de punkbeweging concerten organiseren, dan dat net zo goed bij jongerentrum Willemeen, vindt het college. Alleen vraagt men zich bij WillemEen af waar de mensen van de Goudvishal moeten worden opgebracht.

Doek valt voor de Goudvishal

Concertfunctie moet door jongerencentrum Willemeen worden overgenomen

GM 11-01-91

Newspaper clipping from De Gelderlander 11-01-1991 reporting the decision from City Hall we should be closed down and report to the official youth centers, well f#ck that and f#ck you! Floor plans and sound isolation and renovations plans from the Daring Firm following their research into the noise pollution. Constructing maps from the Daring firm that did the sound report and is now laying out the plans for the second (sound) renovation. Part of this plan is moving the main entrance from the main road (Vijfzinnenstraat) to the side of the building where the alleyway called 'Wolvengang' leads a flight of stairs down to the River Rhine.

Door onze verslaggever

ARNHEM – De Goudvishal aan de Vijfzinnenstraat in Arnhem wordt gesloten. Deze concertzaal en oefenruimte voor met name hardcore-bands zal op korte termijn dicht gaan. De concerttaak van de Goudvishal moet door jongerencentrum Willemeen worden overgenomen.

Dat heeft het college van B en W besloten. Gisteren is het bestuur van de Goudvishal op de hoogte gebracht van het besluit.

De secretaris/penningmeester van het bestuur van de Goudvishal, V. van Heijningen laat weten dat de gebruikers niet van plan zijn om uit het pand te vertrekken. "We vinden de argumentatie van de wethouder niet echt logisch, een beetje dom eigenlijk. Zeker als je het beschouwt in het licht van wat er in het verleden allemaal is gebeurd. Want we hebben in feite geen exploitatie problemen. We kunnen ons zelf bedruipen", stelt Van Heijningen.

De gemeente heeft de Goudvishal destijds het pand aan de Vijfzinnenstraat gegeven, omdat ze het toenmalige onderkomen moesten ontruimen in verband met de nieuwbouw van woningen. "Maar toen was allang duidelijk dat er met de verbouwingen problemen zouden komen. De geluidsisolatie was ten enen male onvoldoende. En dat moet wethouder Velthuizen (volkshuisvesting) allang geweten hebben", meent Van Heijningen.

Eerder had het bestuur van de Goudvishal de gemeente gevraagd om aanvullende financiële middelen ten behoeve van isolatiemaatregelen voor de oefenruimte en de concertzaal. Bij concerten bleek het oude pand onvoldoende geïsoleerd zodat de buurt gratis kon meegenieten van de hardcore-uitvoeringen. Dat leverde de Goudvishal het afgelopen jaar al twee waarschuwingen van de politie op.

De Goudvishal kampt met schulden van enkele duizenden guldens als gevolg van de hoge stookkosten. Ook daar is de isolatie van het oude pand debet aan. Die schulden wil de gemeente met de PGEM vereffenen uit het fonds Samenlevingsopbouw.

Het feit dat er voor deze schuldsanering is gekozen geeft het bestuur van de Goudvishal weer enige hoop dat ze nog even door kunnen gaan. "Want we willen niet bij Willemeen worden ondergebracht. Daar zitten ze bij het jongerencentrum echt niet op te wachten. We willen trouwens een eigen identiteit houden en bij Willemeen worden we gezien als een van de vele gebruikers."

Volgens de programmeur van Willemeen is het jongerencentrum nog steeds niet op de hoogte gebracht van de voorgenomen plannen van de gemeente. "Officieel weten we nog niets van de gemeente. We moeten alles uit de krant vernemen en dat lijkt me niet de juiste weg. Als de gemeente ons de concerttaak van de Goudvishal wil geven, vraag ik me persoonlijk af hoe de gemeente zich dat heeft voorgesteld. We hebben nu al een bomvolle concertagenda. Krijgen we dan een extra vleugel bij het gebouw of zoiets dergelijks", vraagt R. Derks zich af.

Voorlopig blijven de gebruikers van de Goudvishal in het pand aan de Vijfzinnenstraat zitten en zullen dat niet zo maar verlaten.

'Anders gaan we gewoon weer kraken'

Vincent van Heijningen (24) bestuurslid Stichting De Goudsvishal en man van het eerste uur

Op 17-jarige leeftijd was hij al betrokken bij het 'ontstaan' van de Goudsvishal. Vincent van Heijningen, een Arnhemse jongen die bij de punkbeweging terechtkwam en aan de wieg stond van Arnhem enige alternatieve concertzaal. Het eerste concert in de Goudsvishal werd door hem georganiseerd. Het was ook tevens zijn laatste concert. De band die optrad heette Murder Incorporated, herinnert hij zich nog. Het was toen nog een vrij ongeorganiseerde bende, 'een zooitje', zegt hij zelf. Na verloop van jaren is de Goudsvishal iets meer gestructureerd en zelfs een stichting geworden. Maar ondanks dat de punkbeweging zich bijna in een burgerlijk keurslijf heeft gewrongen, lijken de dagen voor de Goudsvishal geteld. De gemeente wil de hal sluiten. Een echte aanleiding is nog niet gegeven voor die sluiting, want schulden heeft de Goudsvishal inmiddels niet meer.

Door Jaap Bak

Waarom is de Goudsvishal destijds opgericht?

"De directe aanleiding was het verdwijnen van de Stokvishal. Die moest toen gesloopt, en in '83 is geprobeerd La Bordelaise te kraken, vlakbij het Velperpoortstation. Dat is toen uiteengeslagen door politie. Maar dat heb ik allemaal niet meegemaakt. Een klein gedeelte van de groep zat toen bij Het Maatje, een soort krowg in de Bovenbeekstraat. Zo rond die tijd, einde 1983, begin 1984 zijn we met de gemeente gaan onderhandelen over een nieuwe ruimte voor de punks. Dat is toen allemaal vlot gelopen. Er werd niet op gereageerd door de gemeente. In Arnhem was überhaupt weinig animo om iets voor de punks te doen."

Hoe ben jij daarbij betrokken geraakt?

"Ik kende wat mensen van de Stokvishal, maar zat toen nog op school. Ten tijde van de kraak van de voormalige douaneloods was ik er pas bij. Die zijn nu inmiddels gesloopt. In die periode wisten we gewoon dat we er moesten komen. Er was nog geen structuur in de groep. Dat heeft zo'n jaartje geduurd. In die loodsen woonden wat mensen, wat zwervers en andere overlasten uit de samenleving.

Ik was toen eigenlijk de eerste persoon die met concerten begon. Het pand hadden we tenslotte met een bepaald doel gekraakt; om een nieuwe muziekcultuur tot uiting te brengen. In 1985 werd het eerste concert gehouden in de loods die we toen Goudvishal waren gaan noemen. Dat concert was wat rommelig."

Was er nog een andere aanleiding dan uitsluitend een oproer te hebben voor de Stokvishal?

"Het was bedoeld voor de punks. Die punks liepen maar wat op straat en daar was geen ruimte meer voor in Arnhem. De punks waren er al redelijk lang. Er zijn in de Stokvishal zelfs nog Punkdagen en -concerten gehouden. Toen in '84 de sloop van de Stokvishal naderde lag de punkbeweging een beetje op z'n gat. Er moest een nieuwe behuizing komen maar de onderhandelingen met de gemeente leverden niets op. Dan maar kraken, want als we op de gemeente moeten gaan wachten, zijn we tien jaar verder."

Bestaat de punkbeweging in Arnhem nog wel?

"Je kan nu niet meer spreken van een punkbeweging. Nee, die is er eigenlijk allang niet meer. Maar dat wil niet zeggen dat die concertzaal op z'n gat ligt. Daarvoor komen andere muziek-invloeden. Als we op de punkgolf waren blijven zitten hadden we de tent vier jaar geleden al kunnen sluiten. Maar we draaien nu nog steeds goed."

Welke mensen komen nu dan naar de Goudsvishal?

"Je kunt ze misschien niet meer als zodanig herkennen, maar voor mij zijn het in principe nog punks. De omschrijving van vroeger kan je er niet meer aan geven. Vroeger was het ook gewoon een lekker ongeorganiseerd zooitje. Veel rauwen en zuipen. Dat hebben we in het begin van de Goudsvishal nog meegemaakt, maar inmiddels is het wat veranderd. Er zitten nu ook wat ouderen bij."

Hoe moet je een punker eigenlijk omschrijven?

"Het is heel moeilijk te omschrijven. Het is gewoon een groep die iets gemeenschappelijks heeft. Het zijn mensen die zich afzetten tegen de maatschappij. Tegen alles wat braaf en ordelijk is. Dat gaat soms heel ver, zelfs in het gezin. Dat heeft bij mij thuis ook wel eens problemen gegeven. Maar veel vrij wel, ik werd wel geaccepteerd. Maar ik kom ook uit een vrij links nest. Niet met strakke hand opgevoed en we werden altijd in vrijheid gelaten om ons bijvoorbeeld te kleden zoals we wilden. Bij anderen was er wel eens veel kritiek. Die konden niet meer thuis blijven zitten en gingen kraken.

De punks, ja het is moeilijk te zeggen. Je kleedde je, je hoorde erbij, je doet mee. Dat soort dingen allemaal. Later ben ik wel meer met politiek bezig gaan houden. Je merkt dat die punkbeweging heel erg tegen iets moet zijn tegen alles. Zeker als je weet wat ze ons nu weer flikken. Dan word je vanzelf weer met de neus op de feiten gedrukt."

Welke soort muziek wordt er in de Goudsvishal gespeeld?

"Hardcore, straight edge en speedmetal en speedcore. Hardcore heeft een hele politieke lading en is niet te vergelijken met hardrock bijvoorbeeld. Hardrock gaat over sex en geweld en zo. De hardcore is veel sneller en in een hoger tempo. Veel rauwer. Punkmuziek is nu het hele hakketakke werk, het echte ramwerk met één akkoord. Niet het Top 40-gedoe."

Heeft de hal eigenlijk nog wel bestaansrecht?

"Tuurlijk. Het aanbod is nog steeds groot. Als je ziet hoeveel bands er in Nederland zijn en dit soort muziek spelen. In Nederland zijn echter niet zoveel alternatieve centra waar dergelijke bandjes kunnen spelen. Simpel in Groningen is nog zo'n beetje de enige die op hetzelfde niveau zitten als wij.

En als er geen centra meer zijn zoals wij dan komen al die bandjes in de voorprogramma's terecht in de jongerencentra. Worden ze daarin weggestopt en mogen ze het voorprogramma vullen.

Er zijn zeker nog vijfhonderd bands die dit soort muziek spelen. In Groningen zitten er al een stuk of zes, in Arnhem ruim vier à vijf en als je dat over het land bekijkt dan kom je wel op een groot aantal."

Er is wel eens beweerd dat de bezoekers van de Goudsvishal voor 80 procent uit Duitse punks bestaan. Is dat zo?

"Dat was vroeger zo. Maar dat is drastisch teruggelopen; het bijna nul. We hebben af en toe nog wel eens Duitsers. Ik had ze liever nog wel gehad vanwege onze inkomsten, maar ze zijn er gewoon niet. Af en toe heb ik nog wel eens winst op Duitse marken. Bij het laatste festival had ik twee of drie Duitsers binnen. De rest was Nederlands. We hadden rond de 130 mensen binnen en nog redelijk winst gemaakt."

Waarom trekken jullie niet bij Willemeen in. Dan heb je toch een goede accommodatie en hoef je alleen nog maar de bands uit te nodigen. Die kunnen op een schitterend podium staan.

"Willemeen is heel anders. Je zit met de programmering. Je moet overal proberen daar tussen te komen, want Willemeen programmeert er elke week. Probeer daar dan eens met je hardcoreconcerten tussen te komen. Bij Willemeen is het allemaal zo gereguleerd. Bij ons gaat het allemaal veel vrijer. Er is geen staf bij ons, in feite bestuur. In Willemeen heb je staf, bestuur en vrijwilligers, die van elkaar niet de nodigen. Dat wordt te duur. Onze capaciteit is 300 men. In ons geval kan dat één maal een tientje zijn, drieduizend gulden. Token Entry, een Amerikaanse band die als laatste bij Willemeen zou optreden, kost alleen al vierduizend gulden.

Maar dat betekent niet dat we nu bij een andere club onder geschoven moeten worden. Dan gaat de Goudsvishal ter ziele. Dan heb je gerede kans dat er weer gekraakt wordt, dan komen we weer in het circuit waar we vroeger zijn begonnen, weer in de subcultuur. Maar dan heb je tenminste wel een vooruitzicht op die mensen die zich daarin thuis voelen."

Het is toch het beleid van de gemeente om alles weer in hokjes te duwen?

"Dat willen we niet. Ze bekijken het maar. En bij Willemeen ondergeschoven worden, gaat niet. Daar is het gewoon vol. Op een gegeven moment hoorde je die lui van de VVD nog wel eens kraaien: 'Ga maar naar de OJAZ of de Jacobiberg'. Belachelijk natuurlijk. Het blijkt gewoon dat ze helemaal niet op de hoogte zijn. De Jacobiberg is bijvoorbeeld een faciliterend bedrijf en geen con..."

Bestaat die behoefte eigenlijk wel. Is er wel voldoende publiek voor te krijgen. Voorziet de Goudsvishal nog wel in een behoefte?

"Het hangt er wel vanaf wat voor bands je hebt. Datzelfde geldt natuurlijk ook voor Willemeen. De heeft ook tweeëneenhalf concert per maand. Bij Willemeen moet flink worden gesubsidieerd. Wij kunnen nog wel een avond draaien met negenhonderd gulden winst. Waar lullen we dan eigenlijk nog over. Maar de politiek wil gewoon hier het hele zooitje opgeruimd hebben. Dat is al duidelijk. In ons oude pand (de loods, JB) hadden we niet zoveel concerten per maand. Daar hebben we geld mee verdiend, maar in het nieuwe pand zijn alle reserves opgekabbeld. Omdat de geluidsinstallatie van geen kant meer deugde en dan ga je er flink in het schip in.

Onze zaal is te klein om grote bands uit te nodigen. Dat wordt te duur. Onze capaciteit is 300 men en dat maal een tientje is drieduizend gulden. Token Entry, een Amerikaanse band die als laatste bij Willemeen zou optreden, kost alleen al vierduizend gulden.

Maar dat betekent niet dat we nu bij een andere club onder geschoven moeten worden. Dan gaat de Goudsvishal ter ziele. Dan heb je gerede kans dat er weer gekraakt wordt, dan komen we weer in het circuit waar we vroeger zijn begonnen, weer in de subcultuur. Maar dan heb je tenminste wel een vooruitzicht op die mensen die zich daarin thuis voelen."

Hoe moet het nu verder met de Goudsvishal. Jullie dienden eerst een subsidie-aanvraag in voor een verbouwing en kregen toen te horen dat de hal maar gesloten moest worden.

"We hebben eerst een subsidie aangevraagd voor de exploitatie van de voormalige douaneloods gesloopt moest in verband met nieuwbouw. Een pand aan de Rijnkade en eentje midden in een woongebied. Belachelijk natuurlijk. Dat hebben we afgewezen.

Toen zijn we naar de Vijfzinnenstraat 103 gegaan. Dat is een tijdje gekraakt geweest en de gemeente kon het kopen voor 88 duizend gulden. Velthuizen (van der Volkshuisvesting, JB) toen al dat het gewoon vol kosten om het pand behoorlijk te verbouwen. Dat is nooit meer geluid. Ze wisten dat we in nieuw gebouw niet konden ververvagen en het voorstel niet gunstig was voor ons. Wij wilden niets liever dan het geluidsoverlast voor de gebouw geweten.

En: begin januari was voor de verbouwing 70 duizend gulden gekregen en we konden een subsidie aanbrengen. Er is nog een geluidsoverlast geweest en wordt soms 110 dBa gemeten. En dan help een geluidsaanname voor de rampen. We hebben nog gezegd: die voorgestelde dichterheid moest worden. Dat is te laag, maar dat kon niet vanwege welstandscommissie.

We hebben en toen we er weer een tijd tegenaan gegaan hebben we een concert in een raak. Direct wouten een zender er elektriciteit afgesloten. Zelfs al enige waarschuwing terug te nemen. Met 1990. Ze werden weggehaald, we ben de PGEM inmiddels weer taald en nu kunnen we de gewoon gebruiken. Met dringend giften hebben we ook van de verhaal kunnen betalen. We blijven gewoon van Willemeen gaan naar kraken."

Full page interview in De Gelderlander 01-02-1991 with Vincent van Heijningen explaining the problems City Hall has put us in despite their well known and documented promises concerning our voluntary leaving of number 16a for a fully functioning number 103. Well obviously number 103 isn't functioning in any other aspect than being a constant noise pollution nuisance for the local residents LOL.
(photos by APA 31-01-1991 for the interview)

'Wij laten ons niet in de hoek drukken'

Bestuur Goudvishal laat het desnoods aankomen op politie-optreden

Door Marco Bouman

ARNHEM - Het bestuur van de Arnhemse Goudvishal is niet van plan zich zonder slag of stoot neer te leggen bij een eventuele sluiting van de concertzaal. De in financiële moeilijkheden verkerende hal moet dringend worden geïsoleerd vanwege de grote geluidsoverlast die de concerten nu opleveren voor omwonenden.

Maar de gemeente, die volgende week een besluit neemt over de hal, lijkt niet van plan de benodigde 70.000 gulden op tafel te leggen, uit vrees dat de investering weggegooid geld zal blijken te zijn.

Ook een verzoek van het bestuur van de Goudvishal om de huidige huurschuld kwijt te schelden en de schuld bij het Gewab over te nemen (alles bij elkaar zo'n 5.000 gulden), lijkt de gemeente niet te willigen. Wethouder G. Velthuizen, samen met zijn collega J. van Doorne verantwoordelijk voor de Goudvishal: "We zijn bereid iets aan die schulden te doen als er een sluitende exploitatie is, waarin de nieuwe verbouwing is opgenomen." De Goudvishal, die er in haar begroting vanuit gaat dat de gemeente die kosten op zich neemt, zou dan veel meer huur moeten gaan betalen.

Dat kan de stichting niet. Voorzitter V. van Heijningen van stichting De Goudvis kondigt echter aan dat de Goudvishal gewoon doorgaat, ook als er niet wordt verbouwd en de geluidsoverlast blijft. "Dan laten we het aankomen op een politie-optreden. We hebben nu twee waarschuwingen gekregen. Als de politie nog een keer komt, zijn we onze vergunning kwijt, maar we gaan lekker door, dan gaan we op gevaarlijk ijs. Laat ze maar proberen de installatie weg te halen. Wij laten ons niet in de hoek drukken."

Geluidsoverlast

De oude Goudvishal (gekraakt na de sloop van de Stokvishal), even verderop in de Vijfzinnenstraat, moest enkele jaren geleden plaatsmaken voor woningbouw en huidige pand, dat door de gemeente beschikbaar werd gesteld. Volgens Van Heijningen zou het gebouw gebruiksklaar worden opgeleverd.

In samenwerking met het gemeentelijke grondbedrijf werd het pand voor zo'n 95.000 gulden verbouwd en geïsoleerd, naar later bleek onvoldoende. "Na het eerste concert bleek het gebouw één groot lek", zegt Van Heijningen. De slechte geluidsisolatie van de huidige hal, die voor concerten ook wordt gebruikt door stichting Oase, is volgens hem de oorsprong van de financiële problemen.

"We hadden deze schulden nooit gehad als de verbouwing goed was geweest", aldus Van Heijningen. Om de geluidsoverlast wat te beperken, bracht de stichting zelf wat voorzieningen aan, in totaal voor een bedrag van 4.000 gulden. "Hadden we dat niet gedaan, dan hadden we na twee concerten al kunnen stoppen", zegt de voorzitter.

J. van den Berg, hoofd van het toenmalige grondbedrijf en als zodanig verantwoordelijk voor de verbouwing van de Goudvishal, stoort zich aan de kritiek van de stichting. "Wij hebben gedaan wat financieel en binnen de tijdsdruk van de verhuizing mogelijk was. Er was twee ton nodig om het pand optimaal te verbouwen, maar dat bedrag was er niet en toen moesten er zaken geschrapt worden. Voor geluidsisolatie was toen geen geld. Dat het pand niet aan de eisen voldoet, is betreuren."

'Geen geld'

Van den Berg deelt de kritiek van de Goudvishal dat het verstandiger was geweest om na de klachten over de herrie die de punkconcerten veroorzaken. Nu is dat onderzoek pas gedaan na de klachten over de herrie die de punkconcerten veroorzaken. "Het was inderdaad fraaier geweest om dat onderzoek vooraf te doen", zegt hij, "maar daarvoor ontbrak de tijd en het geld." Het ingenieursbureau dat het onderzoek deed, concludeerde dat er zo'n last weg te nemen.

Zowel Van Doorne als Velthuizen zijn niet van plan dat bedrag uit te trekken voor de Goudvishal. Beiden zijn bang dat de Goudvishal na de eventuele nieuwe verbouwing toch weer in financiële moeilijkheden zal komen en dat er subsidies nodig zullen zijn om de hal draaiende te houden. En dat wil Van Doorne (verantwoordelijk

van oefenruimtes wil de Goudvishal haar financiële positie verbeteren. "Het is de vraag of er in Arnhem nog ruimte is voor een facilitair centrum. Natuurlijk is er behoefte aan oefenruimtes, maar het is niet zo simpel als de mensen van de Goudvishal het voorstellen", aldus de wethouder.

Willemeen

Van Doorne heeft de Goudvishal het voorstel gedaan om de punkconcerten in jongerencentrum Willemeen te organiseren, maar het bestuur is bang binnen die organisatie de eigen identiteit en het 'Goudvishal-publiek' te verliezen. Willemeen zelf is ook niet te blij met een eventuele 'fusie' gezien het benefietconcert voor de Goudvishal dat het centrum volgende week woensdag organiseert. De opbrengst van de avond (met de bands The Accüsed en Disabuse) moet voorkomen dat de concertzaal aan de Vijfzinnenstraat het loodje legt.

René Derks, programmeur van het jongerencentrum: "We moeten niet samengaan. Willemeen en de Goudvishal zijn twee verschillende werelden, dat werkt in de praktijk gewoon niet. Bovendien is Willemeen wat programmering betreft al helemaal vol. We hebben hier al de etnische jongeren en de concertclub. Als de Goudvishal erbij zou komen, zou dat grote organisatorische problemen opleveren. Als de hal dichtgaat, zouden we misschien wel moeten samengaan, maar zover moeten we het niet laten komen."

niet: "Het zwaartepunt in het jongerenbeleid ligt op Willemeen en Ojaz. Er is gewoon geen geld voor een structurele subsidie voor de Goudvishal."

Van Doorne is ook niet overtuigd van de realiteitszin van de begroting die stichting De Goudvis indiende met haar nota 'Valkuilen en addertjes onder het gras'. Door de bovenverdieping als tweede zaal

Het interieur van de oude Goudvishal, die moest wijken voor woningbouw, tijdens de sloop. De verhuizing naar het huidige pand aan de Vijfzinnenstraat is volgens het bestuur van de concertzaal de bron van alle problemen rond de hal, waarvan het voortbestaan onzeker is.

Archieffoto: Erik van 't Hullenaar (APA)

Zeventig mille voor Goudvishal

Geluidwerende voorziening moet overlast tot minimum beperken

Newspaper clipping in De Gelderlander 24-01-1991 reporting a very uncertain (again) fate for the Goudvishal.

Redding Goudvishal nabij

Gemeente moet affaire met punkers 'netjes' oplossen

gld 23-2-91

hoop voor Goudvishal

Arnhemse Courant 18-01-1991 reporting there's still hope.

24-05-91

(Van een onzer verslaggevers)

ARNHEM — Medewerkers van de Goudvishal in Arnhem mogen nog even hoop koesteren dat hun concertzaal aan de Vijfzinnenstraat blijft voortbestaan. Leden van de raadscommissie welzijn weigerden gisteravond een beslissing te nemen over de toekomst van de hal. Alleen de SP en Groen Links toonde zich voorstander van het openhouden van de voorziening. De andere fracties wilden zich nogmaals over de kwestie beraden.

Wel lieten de VVD en D66 doorschemeren dat een samengaan van de Goudvishal met een jongerencentrum in Arnhem tot de mogelijkheden zou kunnen behoren, gezien het beperkte aantal concerten dat in de Goudvishal wordt gehouden (gemiddeld 2,5 per maand) en gelet op het aantal bezoekers dat hierop afkomt (75-100).

Bemiddelen

"Maar de gemeente moet daarbij dan wel bemiddelen", aldus raadslid Kamevaar (VVD). Wethouder mevrouw J. van Doorne is de gemeente daartoe bereid. Ook vindt zij dat zowel de Jacobiberg, Willemeen of de OJAZ (in Zuid) in staat moet zijn deze groep jongeren te bedienen.

Voordat zij haar standpunt bepaalt, wil de PvdA-fractie inzicht hebben in de exploitatiemogelijkheden van de hal. "Om te weten of de jongeren, zoals ze beweren, zichzelf straks inderdaad kunnen redden". Ook de VVD-fractie is benieuwd naar de cijfers. "Als er nu geld in de hal wordt gestopt, moeten we er zeker van zijn dat we volgend jaar niet opnieuw met problemen worden geconfronteerd".

Onvoldoende

De maatregelen bleken echter onvoldoende te zijn. De omgeving klaagde over geluidsoverlast. Onderzoek toonde aan dat er opnieuw voor een bedrag van 70.000 gulden worden verspijkerd wanneer bands hier zonder geluidsoverlast voor de buurt willen optreden. B en W van Arnhem vinden dat hiervoor geen geld moet worden uitgetrokken. Onder meer omdat er voldoende andere centra in Arnhem zijn waar bands terecht kunnen.

De Goudvishal zelf vindt dat de gemeente wel degelijk verplicht is het centrum te steunen. "Want de schuld ligt bij de gemeente Arnhem. In overleg met haar zijn voor de in gebruikneming van deze hal geluidsisolerende maatregelen getroffen. Nu blijkt dat deze niet voldoende waren. Dan ligt de schuld niet bij ons, maar bij de gemeente", aldus een woordvoerder van de Goudvishal.

Toekomst van de Goudvishal blijft onzeker

gld 24-1-91

A news clipping in De Gelderlander 23-02-1991 reporting City Hall now feel that it has to deal with this in a decent manner. Finally a news clipping in De Gelderlander 24-05-1991 stating City Hall will pay the necessary 70 thousand Guilders needed to professionally sound isolate the place!

This page, interior of the Goud-
vishal Arnhem january 1991.
(photo by Peter Drent fotostudio)
Next page, exterior of the Goud-
vishal at Vijfzinnenstraat 103
with a clear view on the neighbor-

REFERENCES

BOOKS

- Peter, Der. Indigo blue and red impact. Eigen beheer, Venlo 2007. (1)
- Hulst, Alex van der. We do music: 40 jaar Doornroosje. Literair Productiehuis Wintertuin. Nijmegen 2010. (2)
- Gerritsen, Kees. Leven in Arnhem in de Jaren 70. Uitgeverij Kontrast. Arnhem 2018. (3)
- Jonker. Leonor. No Future Nu. Punk in Nederland 1977-2012. Lebowski Publishers, Amsterdam 2012. (4)
- Schreiber, Helge. Network of Friends. Hardcore Punk der 80er Jahre in Europa. Salon Alter Hammer, Deutschland, Duisburg 2011.(5)
- Schreiber, Helge. Network of Friends. Hardcore Punk der 80er Jahre in Europa. Eigenverlag, Deutschland, Duisburg 2020.(5)
- Green, Johnny & Barker, Garry. A Riot of our own. Night and day with the Clash. Indigo, Strand (GBR) 1997. (6)
- Flint, J. Rebellie in de jaren 80. Eigen beheer. Amsterdam 2021. (7)
- Oor, Encyclopedie van de Nederlandse Popmuziek 1960-1990. Uitgeverij PN. Amsterdam 1991.(8)
- Leeuwen, Johan van. Punk als verzet(je)? Rondje Nederpunk in de jaren tachtig. Eigen Beheer. Amsterdam 2002. (9)
- Lomas, Ross; Pottinger, Steve. City Baby. Surviving in Leather, Bristles, Studs, Punk Rock and G.B.H. (10)
- KAK, Stichting. Arnhemmers, Arnhemmers, Arnhemmers. Arnhem 1980.(11)
- Waard, de, Frans. De Nederlandse Cassette Catalogus 1983- 1987. Korm Plastics. Nijmegen. 2021 .(12)
- Ben. Raising Hell Zine. Omnibus 1982 – 1990. Leeds (GBR) . 2022 (13)
- Teatro, Marco; Spazio, Giacomo. Virus, Il Punk e rumore. 1982 -1989. Goodfellas. Milano (ITA). 2021. (14)
- Arnhemse Pop Posters 1962 – 1998. Catalogus bij de tentoonstelling in het Burgerweeshuis Bovenbeekstraat Arnhem. september 1998. (15)
- Czezowski, Andrew; Carrington, Susan. The Roxy. London Covent Garden WC2 14 december 1976 -23 april 1977. CARRCZEZ Publishing ltd. London (GBR) 2021. (16)
- 100 nights at The Roxy Club. London Covent Garden WC2 14th december 1976 – 23 the april 1977. A photographic explosion. CARRCZEZ Publishing ltd. London (GBR) 2016. (17)
- Kaagman, Hugo. Stencil King. The Dutch godfather of stencil graffiti. Lebowski. Amsterdam (NED). 2009.(18)
- Abarca, Javier; Chambers, Thomas. Punk graffiti Archives: The Netherlands. Urbanario. Madrid (ESP). 2019. (19)
- Thiede, Marco. Human Punk. For real. Autobiographie. Bremen. Eigenverlag. 2013 (20)
- Smit, Oscar. De Paradiso Punk jaren. Delen 1 t/m 4. Black Olive Press. Amsterdam. 2021. (21)
- Hotel Bosch 10 jaar. Een leuk Hotelletje!! Eigen beheer. Arnhem. 1988. (22)
- Anesiades, Alexandros. Crossover the edge. Where Hardcore, Punk and Metal collide. Cherry Red Books. London. 2019. (23)
- Goossens, Jerry; Vedder, Jeroen. I'm sure we're gonna make it. Punk in the Netherlands 1967-1980. Uitgeverij Korm Plastics. Nijmegen. 2022. (24)
- Turcotte, Bryan Ray & Miller, Christopher T. Fucked Up and Photocopied, Instant Art of the Punk Rock Movement. Los Angeles, 1991

FANZINES

- De Nieuwe Koekrand. Amsterdam 1982-1990
- Raket. Rotterdam. 1979-1980
- Shock. Doesburg. 1979-1980
- De Zelfk(r)ant. Arnhem 1984
- Maximum R&R, Berkeley CA (USA)
- Inter-Conn Fanzine. Germany 1985
- Maximum Rocknroll. Welcome to Cruise Country: All-European Photozine. Berkeley CA (USA)1987.

MUSIC

Speedtwins
- I'ts more fun to compete. Vinyl 12"LP. Phillips / Universe Productions. (NED). 1978
- My generation. Vinyl 7"single. Phillips (NED). 1978
- We hate football. Vinyl 7"single. Fontana. (NED). 1978
- Blackmail. Vinyl 7"single. CNR. (NED). 1979

Silverstone
- So What. Vinyl 7"single. Negram. (NED) 1977

Various (Speedtwins, / Mijnheer Jansen / Frenzy)
- Live concert t.b.v. De Bootvluchtelingen. Heja Records (NED). 1979.

Die Kripos
- Action Girl. Vinyl 7" single. SSD (Eigen Beheer) (NED) 1981

Neuroot
- Live Stokvishal 1982. Muziek Cassette (MC). Smeul Productions (eigen beheer) (NED) 1982 (24)
- Macht Kaput Wass Euch Kaput Macht. Muziek Cassette (MC) Limbabwe / Smeul Productions (Eigen beheer) (NED) 1983
- Right Is Might. 7" Vinyl EP. Smeul Productions (Eigen Beheer) (NED) 1986
- Neuroot/Fratricide - 12"vinyl split LP Neuroot/Fratricide (CAN) / Pusmort (USA) 1986
- Plead Insanity. 12" Vinyl Album. Hageland Records (BEL) 1988
- Macht Kaput Wass Euch Kaput Macht. 12" Vinyl Album. Re Release Coalition Records / Prugel Prinz (NED / GER) 2009
- Right is Might. 12" Vinyl Album Re Release / Havoc Rex (USA) 2012
- Obuy and Die. 12" Vinyl Album. Civilisation Records (GER) 2018
- Nazi-Frei.Vinyl 7"EP. Artcore Fanzine (USA / GBR) 2019
- Neurology. 2xCD Discography. Break the Records (JAP) 2019
- Plead Insanity. Vinyl 12" Album re-release. Power-it-up (GER) 2021
- Raw / Rare 1982 – 1988. Vinyl 12" + CD (Live / Demo / Rehearsal) + Vinyl 7"EP(Right is Might reproduction) Give em Hell Records (GER) 2022

Mother
- Demo. Music Cassette. Goudvishal Arnhem Vijfzinnenstraat 103. August 1990
- Keeping up with the Joneses. 7" Vinyl EP. Gasoline Boost Records (GER) 1992

Various Artists
- Live at Goudvishal 1984-1990: DIY or Die! Hectic Records. Holland. 2021
- Live at Goudvishal 1984-1990: DIY or Die! Volume 2. Hectic Records. Holland. 2022
- Live at Goudvishal 1984-1990: DIY or Die! Give Em Hell Records. (GER). 2022
- Live at Goudvishal 1984-1990: DIY or Die! Volume 2. Give Em Hell Records. (GER). 2023

THANK YOU:
All the photographers.
All the people that got interviewed
Petra Stol
Titus Schulz
Annegien Lange
Marleen Berfelo
Anja de Jong
Vincent van Heijningen
Mieze Zoldr
Ukkie
Ricky Louwinger
Jorrit Hompe
Weduwe Dick Tenwolde
Jan Bouwmeester, Leen Barbier, Jeroen v/d Lee, Django Hebing, Frank en Jos, Merik de Vries, Herman Verschuur, Michael Kopijn, Martin Schmidt. Martijn Goosen. Mars Plaatsmaken.
And all the crew, audience and bands throughout the years who made this all worthwhile.

SPECIAL THANKS:
Petra, Sanne, Lars en Marcus for putting up with this and with me

Trees & Frank, for all the love and care over the years.
Annegien & Tara, for their love and understanding.

ABOUT THE AUTHORS

Marcel Stol
During the years 1984-1990 he was co-founder, first chairman, general manager, gig promoter, poster designer and printer for the Punk squat venue De GOUDVISHAL (1984-2007) in Arnhem The Netherlands.

A Punk since 1978 seeing The Clash playing live at Stokvishal Arnhem The Netherlands on October 20th 1978 being his first ever (Punk) live gig. He did a couple of Fanzines, on and off from 1979 — 1984 (Shock and De Zelfk®ant). Founder, bass player and present lead singer of Dutch Punk band NEUROOT with its first run from 1980-1988 and its second run from 2012 until the present day. Founder and bass player of post-punk instrumental hardcore jazz-rock combo Mother from 1999-1994.

Marcel Stol (1964, Arnhem) graduated MSc Sociology / Mass Communications in 1995 at Radboud University Nijmegen The Netherlands, specialization 'Mass Communications and Culture'. With further specialization in 'Culture Industry', set up by Professor Paul Rutten. His master thesis was called: 'The gatekeepers of Dutch pop radio (a comparative study into the selection of new pop music at Radio 3 and Radio 538)'. Radio 3 and Radio 538 being the two dominant public (Radio 3) and commercial (Radio 538) Dutch FM radio stations at the time.

After having completed the first volume in 2021 he is now (co) working on the completion of a second Vinyl LP 'Live at Goudvishal 1984-1990: DIY or Die! Volume 2' that will be released in 2022. Current attributing member of the Punk Scholar Network (PSN) the Netherlands.

Henk W. Wentink
During the years 1983-1990 he was co-founder, techie, barkeep, ticket seller, member of the board and a jack-of-all-trades for the Punk squat venue De GOUDVISHAL (1984-2007) in Arnhem, The Netherlands.

He became a Punk early 1981, roamed the streets for a couple of years and visited the Stokvishal for the very first time in 1982.

Henk Wentink (1966, Velp) studied at Radboud University Nijmegen, at Technical University Delft and graduated as a historian in art and architecture at University of Amsterdam. He worked as an adviser on arts, culture and the creative industry and wrote a handful of small books about the architecture, history and heritage of Arnhem. Eventually he made a switch to become an adviser on climate adaptive cities and the use and design of public space and urban green space.

Today, he is also a fruit grower and manages an orchard of about 150 fruit trees.

COLOPHON

Text, interviews, research & design:
Marcel Stol & Henk Wentink

Production:
Marcel Stol & Henk Wentink
Titus Schulz (front cover)

English Editor:
Marleen Berfelo

Posters Goudvishal:
Marcel Stol

Punk Band Family Tree:
Marcel Stol, Jos Lenkens

Photography Credits:
Alex van der Ploeg, Gerth van Roden, Arnhems Pers Agentschap (APA), Arnhemse Courant, Rudolf van Dommele, Marius Dussel, Hans Hendriks, Marcel Jas, Roy Tee, Peter Drent Fotostudio, Vincent van Heijningen, Helge Schreiber, Bobby Vink, Bert Roelse, Fred Veldman, Frans De Bie, Fred Boer, Jan Bouwmeester, Peter Stone, Hans Lehr, Jenny Plaits, Mieze Zoldr, Wim Zurné, Tim Boric, Tillman, Rudy Schuur, Mira Rockx, Merik de Vries, Martijn de Jonge, Marc Tilli, Henk Wentink, Marcel Stol, Anja de Jong, Hans Kloosterhuis, Rene Brachten, Tuppus Wanders, Jan Wamelink, Dorita Savert, Ton Endewerf, Rob van Heijningen, Marcel Antonisse, G.Th. Delemarre, Maya Pejic.

Press Clippings:
De Nieuwe Krant
Arnhemse Courant
De Gelderlander
De Volkskrant
De Arnhemse Koerier
De Nieuwe Koekrand
Bluf!
De Volkskrant
Algemeen Dagblad

Archives:
Gelders Archief
Rozet Archief Bibliotheek Arnhem
Poparchief Arnhem Jacobiberg
Goudvishal Archief
Dick Tenwolde
Marcel Stol & Henk Wentink
Ricky Louwinger
Nationaal Archief

ISBN
978-1-73-979557-3

® 2022 Marcel Stol & Henk Wentink
Website: www.goudvishal.com

CHILDREN OF... Punk in Arnhem

Timeline 1977–1991

- **SPEEDTWINS** (1977 tot 1979) — Jocky Daniel (zang), Leo Berben (gitaar), Nico Berben (gitaar), Jacko Lammers (drums), backing vocalist
- **THE VULTURES** (1979 tot 1982) — Eppo (zang/wasbord), Jocky Daniel (zang), Leon Berben (gitaar), Paul Evers (gitaar), André Boxil (drums)
- **DIE KRIPOS** (1979 tot 1982) — Hans Bouwmeester (zang), Fred Monjé (zang), Leonne Waals (gitaar), Paul Evers (gitaar), drums 1979–1980, drums 1980–1982
- **A-HUKS** (1979 tot 1980) — Hans Antonakides (zang), Frans Mulderije (gitaar), Eddert Vleeschouwer (bas), Sander Plomme Roos (drums)
- **THE NUCKS** (1979 tot 1984) — Hans Jansen (zang), Eddert Vleeschouwer (gitaar), Sander Plomme Roos (drums)
- **NO GOD?** Oosterbeek (1982 tot 1983) — Bellen (zang), Brian (Crossfire Bill) (gitaar), Geert Arrowcide (drums)
- **KOTSBROKKEN** (1982 tot 1984) — Freddy Peters (zang), Bert Dielsen (zang), Paul Rammelets (drums)
- **WAX PONTIFFS** Doetinchem (1983 tot 1987) — Peik, Bass & Vocals, Chris (drums), Peter (gitaar)
- **G.ANSIO** (1983) — Bob de Krijger (zang), Herman Verschuren (gitaar), Mark Zicuris (drums)
- **G.ENADEKLANKEN** Zutphen (1983 tot 1987) — Frank Koopman (zang), Frans Jansen (zang), Frank Zicuris (gitaar), Peter Slots (drums), Jessie Heuter Slaagsluis
- **WINTERSWIJK CHAOS FRONT** (1983 tot 1984) — Winterswijk, Victor (zang), Lompe (zang), Ronald Hoogeboom (drums)
- **DISABUSE** Winterswijk (1987 tot 1990) — Arno Wansink (zang), Jeroen Kenens (drums), Brian Hevenkamp (gitaar)
- **CRY OF TERROR** Winterswijk (1986 tot 1992) — Hans Meyer (zang), Wouter Maurus (gitaar), Pierre ter Bogt (bas), Erdem Meyer (drums), Ronald Hoogeboom (drums), Mars Slots (gitaar)
- **MAD RATS** (1985) — Walter Mervis (zang), Wouter Maurus (gitaar), Pierre ter Bogt (bas), Patrick van Beek (bas), Richard Keller (drums), Dacs (drums)
- **CHANGLING SYSTEMS** Apeldoorn (1987 tot 1990) — Fred (zang), Meiko (bas), Richard Keller (drums), Dacs (drums)
- **TBR** Apeldoorn (1987 tot 1990) — Ernest Grass/Allen (zang), Rene Garritsen (zang), Richard (gitaar), Paul, Lars
- **ROYAL VOMIT** Winterswijk (1986 tot 1989) — Jeroen Kenens (zang), Walter Rieten (bas), Patrick van der Beek (drums), Marc (bas), Henry (gitaar)
- **BURP** Apeldoorn — Ashwin (zang), Chander Sardjoe (drums), Henry (gitaar)
- **SEZANZIAD** Zutphen (1983 tot 1985) — Hans Antonakides (zang), Paul
- **OILGASM** (1986) — Gijs (zang), Henry (bas), Gijsbert (gitaar), Marcopot
- **HIROSHIMA KIT?** (1981 tot 1982) — Jacko (zang), Eggbert Van Vollen & Bons, Hans Jansen (gitaar)
- **FIERCE** (1990) — Winterswijk, Herman Oosterdorp & Risia (zang), Lompe (zang), Gerrit Bool, Ronald (gitaar)
- **EPPO** (1984) — Jos Menning (zang), Joss Menning (bas), Michael van Hennemeldorf, Erik Rising (bas), Gijs (gitaar), Lee Brouksan (drums)
- **KOOZ KILLS** Appelmoi (1987/1989) — Ebei, Nick, Sanders (zang), Marki, Marcel (gitaar), Lars Nieuwenhof (gitaar), Simon (bas), Guco Nijman (drums)
- **RUBBER GUN** (1987/1989) — Susanna (zang), Feng (gitaar)
- **NOKS.I.** Didam (1984/1985) — Zutphen
- **B.E.S.M.E.T.** (1989) Dieren — Benny van Rumpt (zang), Becky (zang), Albert (drums)
- **THE D...** — Jan Bouwman, Rob Sistbergen, Oscar Broekl, Barry Mers, Egbert Joos
- **THE H...** — Jan Bouwmeester, Harold Odis, Guillermo

REVOLUTION
reken 1977-1990

(Timeline chart of bands, rotated sideways. Band entries with years and members:)

LATCH 1970-1982
Manger B., Ellerman (zang), Eelco van Tent (drums)

HYSTERICS 1982
(members)

FANG 1983-1984
(members, Joosten drums)

JAY TOWEL 1985-1990
Sander (zang), Marcel Borsje (gitaar), Elroy (gitaar/bas), Koen Roemers (bas), Jeroen Bendian / Jonas Mikberg (drums)

THE UNEMPLOYED 1980-1982
Rob Siebenga (zang/vocals), Robert Heep, Eelco van Tent (drums)

BLOODY ANIKA & THE OBJECTS 1982-1985
Rochard Laméris (zang), Robert Heep (gitaar), Jeroen v/d Lee (bas), Peter Huisman (drums)

CLAP
Ramon Sanders (zang), Marco Borsje (drums)

NEO-LITHICUM 1988-1991
Marcel Borsje (gitaar), Elroy (gitaar/bas)

SPLINETIC 1992-1993
Marco Zadel (zang), Cas Koning (bas), Marcel Borsje (drums), Koen Roemers, Marco van Vet, Jonas Mikberg (gitaar)

KIP 1982-1984
Ageeth Lateveer (zang), Hans Gruijters (gitaar), Robin van Kracht (bas), Django Heling (drums)

RABIES VACCINATED 1982-1983
André Vennebet (zang), Django Heling (drums), Robin Onstein (gitaar), Mark van Walburgen (bas)

KICK ASS 1983-1984
Chris Meijer (zang), Patrissen (?), Arthur van der Kuij (gitaar)

VET 1985-1989
Rene Derks (bas/zang), Floris Derks (gitaar), Walter Lohr (drums), Victor (drums)

OH FUCK
Harold Oddens (zang/gitaar), Walter Lohr (drums)

VENDETTA 1989
Anita Bouwen (zang), Rosemarie (gitaar), Matthias, Marco Bendian (gitaar), Jeroen (drums)

BUNKER PUNKERS 1989
Vestje (zang), Marcel (bas), Leo (drummer), Joe (drummer)

CIRCLE OF FRIENDS 1990-heden
Bezetting: idem

ANNE FRANK & THE LAZZIES 1982-1983
Doetinchem: Hans Klokhuis (zang), Marcel Kosten (bas), Edwin van Dalen (gitaar), Marcel (Carel) Kasters (drums)

PORTFOLIO VISIONS 1981
Marcel (bas/zang), Walter Lohr (bas), Stefje Lohr (zang), Bert van Geldre (gitaar), Emiel Janssen (1986)

SPASTICS SOCIETY 1987-1990
Edwin Willemsen (zang/gitaar), Paul Mohrmann (bas), Robert van Bloemen (gitaar), Jeroen van Doolen (drums)

NEUROOT IV 1986
Wouter Noordhof (zang), Django Heling (gitaar), Edwin van Dalen (drums)

NEUROOT V 1987-1988
Wouter Noordhof (zang), Marcel Stol (bas), Edwin van Dalen (drums)

NEUROOT III 1985
Wouter Noordhof (zang)

MED 1982-1983
Doetinchem: Hans Klokhuis (zang), Hans Gruijters (gitaar), Marcel Kosten (drums)

NEUROOT II 1982-1984
Hans Klokhuis (zang), Marcel Stol (bas), Hans Gruijters (gitaar), Breastkorn (drums)

NEUROOT I 1981-1981
Leon Dekker ("Schaar"/zang), Wouter Noordhof (gitaar), Marcel Stol (bas), Breastkorn (drums)

MOTHER 1989-1991
Chandler (zang), Marcel Stol (bas), Theo Strackbaai?, Peetjmans (drums)

(Year axis: 1977 1978 1979 1980 1981 1982 1983 1984 1985 1986 1987 1988 1989 1990 1991)